中國畫學全史

嵊縣鄭昶編著 長樂黃葆戉校閱

丙寅九月 吳昌碩年八十有三

序

夫虞廷作繪五采彰施周代象形六書倣始記述圖畫

緣來舊已易曰道形而上藝成而下上焉者視道爲高

深口能言而語不詳下焉者習藝之庸俗言無文而行

不遠國畫精微迻經蛻變若斷若續纍千年而弗墜

初非古人立說代遠年湮無所徵引而羣言蒼萃支離

踳駁未能芟繁就簡提要鈎玄如絲之引緒如肉之在

串者此誠學者之憂也方今佉盧梵書退阪重譯之藝

衕澇溥宇內英奇才儁之士將欲舉其殊形異製曲意

附會而溝通之以爲自古至今繪事變遷之迹胥係乎

此不謂知新原於溫故竟委貴於尋源由契刀而柔豪

分作家與士習雅格獨抽逸品彌道董玄宰所稱讀萬

卷書行萬里路方可作畫其旨深矣蓋畫之有法肇於
古人著之載籍非徒誇遠遊務泛覽也古者方技一門
列於志乘一都一邑之間繪事傳世代有名人學風所
播成爲流派畫史姓氏亦既夥頤要之大家傑出詰瑧
神妙多師造化幾於化工其最著者如荊浩之寫太行
山董三元之寫江南山米元章寫京口江山黃子久寫海
虞山水諸如此類又皆因其所居之地朝夕目睹各有
不同一一施之於筆墨歷世久遠衣鉢相承矩步繩趨
墨守家法古今名流賴以勿替直接薪傳全憑口授而
已廊廟山林青藍特出既精鑒別手摹心追思兼衆長
獨抒己見知非閒師之講導庸史之練習所可窺其奧
窔因稽古訓載詠篇章解衣槃礴識畫者之真濡筆淋
漓得詩人之意多文曉畫論述益繁所惜窺管一斑尚

非全豹破壁十丈詎曰真龍審擇之精惟善讀書者心

領神會焉吾友鄭君午昌工詩文善繪畫方聞博雅躒

迆今閱數寒暑輯成卷帙名曰中國畫學全史有條

不紊類聚羣分衆善兼該爲文之府行見衣被寰宇膾

炙士林媲美前徽嘉惠後學家珍和璧人握隋珠則度

世之金鍼迷津之寶筏無以逾此因書簡端以志忻幸

戊辰四月黃賓虹序

自序

世界之畫系二：一曰東方畫系，曰西洋畫系。西系萌
蘗滋長於意大利半島，分枝散葉蔭薇全歐，近且移植
於美洲，播種於亞陸東系淵源流沛於中國本部漸納
西亞印度之灌漑，浪湧波翻，沿朝鮮而泛濫於日本故
言西畫史者，推意大利為母邦；言東畫史者，以中國為
祖地，此我國國畫在世界美術史上之地位也。

我國自有畫以來，先民之專心壹志耗精竭神以
從事鑽硏者，不知凡幾顧三代以前畫以實用為歸但
見應用繪畫之史實，未著制作繪畫之家數漢世祠堂
石室多有石刻畫像，尚不署作者姓名，如毛延壽輩之
得著於傳記，殊不經見迨六朝以降，顧陸張曹聲華漸

一

著，而顧愷之王廙宗炳王微顏之推謝赫姚最，且有論

畫之著作矣。迨乎唐代，李思訓吳道玄王維輩出遂赫

然以畫號大家且樹南北宗派焉。循是以往遞相祖述，或

名家繼起，不可勝數；纂史乘作地志者，或列諸藝術，或

傳諸文苑，而勒爲專書者亦漸多。唐裴孝源之公私畫

史，張彥遠之歷代名畫記，宋劉道醇之名畫錄，郭若虛

之圖畫見聞志，米芾之畫史，鄧椿之畫繼，皆其著者。由

元及明，畫家林立，趙孟頫柯九思錢舜舉湯垕黃公望

倪瓚吳鎮楊維楨沈周文徵明董其昌陳繼儒皆有著

述，而張丑之書畫舫，王穉登之丹青志尤爲專博。入清

畫家益多，著書立說，更不可僂指數言其著者，退谷江

村之記錄，讀畫者皆視若南鍼；小山畫譜，石村畫訣，左

田畫品安節畫說，復爭鳴藝苑；而浦山畫徵錄墨香居

二

畫識、墨林今話及其他墨緣彙觀歷代畫史彙傳等之類書，西廬清暉甌香冬花漫堂等之題記，皆後先出世；林林若雨後春筍焉。然綜觀羣籍，別其體例，所言所錄，或局於一地一時，或限於一人一事，或偏於一門一法，或彙登諸家姓名里居，而不顧其時代關係；或雜錄各時之學說著作，而不詳其宗派源流；名著雖多，要各有其局部之作用與價值；欲求集衆說，羅羣言，冶融搏結，依時代之次序，遵藝術之進程，用科學方法將其宗派源流之分合與政教消長之關係，爲有系統有組織的敘述之學術史，絕不可得。英儒羅素即哲泰戈爾之來華，皆以國畫歷史見詢，答者輒未能詳。夫以占有世界美術史泰半地位之大畫系，迄乎今日而尚無全史供獻於世實我國畫苑之自暴矣，

近世東西學者研究中國畫殊具熱心毅力，對於中國畫學術上之論說或散見於雜誌報章，或成爲專書，實較國人爲勤。而日本人藤岡作太郎之近世繪畫史，中村西厓之文人畫之研究等，所言皆極有條理根據，中村不折小鹿青雲合著之支那繪畫史，早於大正二年出版，其內容如何，且勿論，亦足見日本人之先覺，而深愧吾人之因循而落後。

永欲輯本書久矣！辛酉客杭州，教務之暇，始行著手。比來海上，獲交寶虹藹農徵白諸君子探討有得，輯錄益勤。忽忽五年，粗具斯稿。草創急就，謬誤必多，只可自娛，寧敢問世。然或以此引起國人對於國畫學史之注意及與趣，精覃博討，他日更有名著出，後來居上，則今此之喤引，亦所企期於我國藝林者也。茲將本書編

制，略說如左。

一　範圍之規定　　本書既名中國畫學史，其

範圍以地域言當止限於中國以人文言當止限於畫

學。但藝術為人類之藝術，不能以地方自局。我國繪畫

固常受西亞印度藝術之感化，而亦分其流以溉朝鮮

日本；且繪畫雖小道更不能獨自產生長進，必受其他

文藝政教之孕育與促成。故規其範圍不能不兼及與

畫學有關係之種種背景。

二　時代之畫分　　畫為藝術之一種，當就其

藝術上演進之過程及流派而述之。然其演進也往往

隨當時思想文藝政教及其他環境而異其方向，別其

遲速；而此種種環境又隨時代而變更。如我國數千年

來，專制政府前仆後起一代一姓，各自為治，其間接或

直接影響於畫學者，亦各異趨。故本書分四大時期敍述之曰實用時期，曰禮教時期，曰宗教化時期，曰文學化時期，而仍不打破其朝代大概唐虞以前為實用時期；三代秦漢，為禮教時期，自三國而兩晉而南北朝而隋而唐，為宗教化時期；自五代以迄清，則為文學化時期。略說其意義如下：

實用時期　初民作畫，全為實用，不在審美雕題文身之俗固無論矣；即稍進於文明之域者，亦多用以記事狀物圖案，有巢氏之繪輪圖，伏羲氏之畫八卦，軒轅氏之染衣裳，無不旨在實用。西人希倫著藝術之起原，推闡近代人類學研究之發達，足以證明野蠻民族之藝術，主眼在實用而不在美；如我初民，亦何能外此。是為第一時期。

禮教時期

畫以藻飾禮制，宏協教化；論者謂爲與六籍同功，四時並運。五色文彩，章諸衣冠車旗萬方事物昭諸鐘鼎尊彝，古昔聖賢象諸垣戶殿堂，至圖功表行頌德諸類，亦無不以畫。陸士衡謂「丹青之興，比雅頌之述作，美大業之馨香」張彥遠謂「畫者成教化，助人倫。」其義深矣。是爲第二時期。

宗教化時期

自漢末佛教普光震旦以後，歷六朝而迄唐宋，印度繪畫時隨佛教以俱來，國畫受其影響及陶鎔，頓放異采。天龍寶蹟，地獄變相，凡寺壁塔院，遍繪莊嚴燦爛之印度藝術化之佛畫。其時道教儒教對於佛教，或起反抗，或被同化，亦發生相當而異趣之畫風於其間。星君乘龍，真人騎獅，皆有

圖像；而孔子問道及其七十二弟子像，亦多圖諸宮庭寺院。蓋此時繪畫，全在宗教化力之下，是為第二時期。

文學化時期　　唐代繪畫，已講用筆墨，尚氣韻；王維畫中有詩，藝林播為美談，自是而五代而宋而元，益加講研，寫生寫意主神主妙，逸筆草草，名曰文人畫，爭相傳摹澹墨楚楚，謂有書卷氣，皆致讚美甚至謂不讀萬卷書，不能作畫，不入篆籀法，不為擅畫；論畫法者，亦每引詩文書法相證印。蓋全為文學化矣。明清之際此風尤盛是為第四時期。

此四時期之畫分並非絕對，其間互有出入大抵就與繪畫之進展或直接或間接發生影響及效力而比較重要者而言則「實用」「禮教」「宗教」「文學」

四者，實各有獨占一時期之勢力焉更進一步言：第一期之後半，實際應用中，當然包含禮教化。第二期雖其表面仍屬實用實則全然爲禮教化，且間呈宗教化之色彩。第三期無論繪畫之應用及意義，一受宗教支配，而其作風且漸啓文學化之萌芽第四期純爲文學化，實用禮教宗教化之繪畫僅占極小之部分而已至於魏晉之莊老宋元明之理學清代之漢學，對於當時繪畫亦各有潛移默化之勢力，則不俟論也。

實用時期
禮教時期
宗教化時期
文學化時期

二　內容之支配

畫學史之主要資料，不出三類：曰畫家傳。曰畫蹟錄。曰畫學論。三者互相參證，并

及與有影響之種種環境而共推論之，則其源流宗派，與乎進退消長之勢，不難瞭然若揭。本書內容即本此意支配。周秦以前，繪畫幼穉，資料不充，另法敍述外，自漢迄清，則畫代爲章，章分四節：曰槪況，曰畫蹟，曰畫家，曰畫論。茲將四者之內容，及其相互之關係說明之：

○

概況　概論一代繪畫之源流派別及其盛衰之狀況，凡與繪畫直接或間接有關係之各事項，如思想、政教諸類，所以形成一代繪畫者，窮源竟委，亦爲有系統有證印之說明。

○

畫蹟　舉各家名蹟之已被賞鑑家所記錄，或曾經目覩而確有價值者集錄之。其間尤重要而可稱爲代表作品者，則說明其布局設色用筆之法別，定其神逸妙能優劣之差，比較對勘小以見各家之

一〇

作風，大以見一代之畫學，唐以前，畫蹟之見於記錄者不多，唐以後迺漸富至明清兩朝蓋不可勝數矣。本書儘量收錄以俾參證。

● 畫家　畫家自漢而後日多一日，有清一代至四千餘家，勢不能盡行收錄，因擇其當時宗匠可稱爲代表作家者，錄其姓名爵里生卒年月等，能詳必詳。其聲望較遜，關係較輕者則按其所擅何法以次類錄其姓名；其更下者，則從略。

● 畫論　畫論有作自畫家者，有作自鑑藏家者，或論畫之理法或論畫之流傳或論畫之優劣要皆研究繪畫獨有心得之言讀其文，可以想見其人與時，對於繪畫上之藝術思想趨勢焉。本書博采衆說錄而述之，其重大之著述，限於篇幅不及盡錄者，則或

從其類而著其名，或提其要而標其用。

四者互可質證互有發明，不能偏廢。然按其實際，可分爲二組概況爲一組；畫蹟、畫家畫論爲一組。前者係後者撮要之敘述後者係前者分股之詳解讀者既讀概況，欲更爲詳實之研究則可讀以下三節茲將四者相關之程式略以圖示。

畫家

概況

論畫　畫蹟

四　附錄之說明

本書爲求內容之充實益讀者以便利附錄凡四日歷代關於畫學之著述此項著述雖不浩如淵海亦可積之充棟，其中有已失傳者，有未曾刊行者，有與書法金石學並論者皆儘量采錄，以備好學者按索參考。曰歷代各省

二二

畫家百分比例表。舉歷代畫家在何時何地爲最多或

最少統計比較，以見各時各地之繪畫情形。曰歷代各

種繪畫盛衰比例表。以明各種繪畫發生成熟之後先，

及其盛衰之趨勢。曰現近畫家傳略。是續歷代畫史彙

傳而採輯近代及現代之畫家，錄其姓名、里居及所擅

長，非敢標榜，亦古人尚友之意焉。

中國畫學全史

目錄

頁數

宗教化時期

文學化時期

目

錄

二

中國畫學全史

實用時期

第一章 畫之起源與成立

時間約在虞舜丙戌——紀元前二二五五年以前，究有若干年，不能斷定。初則洪荒始闢事無可考；繼則文明方曙記載又弗能詳詳者亦荒誕不經政治史實尚苦不易搜討況爲初民重要生活以外之一種藝術。今從古代之各傳說旁考側證，而分二節述於下抑此所述之實用時期一章關於畫的史料方面固爲傳疑時期然畫之起源根據於實用主義則可以確立無疑也。

第一節 畫之起源

蒼頡體類象形始制文字——畫之雛形——河圖洛書與畫之關係——古文字類雛形畫——有巢氏繪輪圜螺旋——伏羲氏畫八卦——畫之胚胎——之例證

遂古之民穴居而野處，食則茹毛飲血，衣則綴葉負皮，榛榛狉狉，殆伍禽獸，結繩記事爲其最著之文化自後洪荒漸闢，有巢氏作木器繪輪圜螺旋，是或係一種

繩墨。伏羲氏仰觀象於天，俯觀法於地，又觀鳥獸之文與地之宜，近取諸身，遠取諸

物而畫 ☰☱☲☳☴☵☶☷ 為八卦，卦者掛也，其意原在圖形，但未能卽

成，僅有此單簡之線描，以為天地風雷水火山澤之標記。由此配合生發，以象天地

間種種事物之形及意，較之輪圓螺旋，似稍富繪畫意義，是殆我國繪畫之胚胎。

伏羲以後，漢族諸部落，沿黃河流域而益東，與先據有中原之苗族多相接觸，

時起衝突殺伐相仍，文化似無顯著之進步。及黃帝戮蚩尤而君中原，於是武功成

而文教以昌。其臣蒼頡，仰觀奎星圓曲之勢，頫察龜文鳥羽山川掌指禽獸蹄远之

跡，體類象形而制文字。字有六義，首曰象形者，畫成其物，隨體詰詘，例如☉Ɗ

山川之類。名為文字，實則因形結體，已成單簡之畫，較之八卦僅作物之標記

者，又進一步矣。是殆我國繪畫之雛形。

　先民發明文字之動機，傳說不一。如何發明文字？與發明文字者是否為蒼頡？

世多滋疑。然始創之文字，實為畫之雛形，則似可信。所謂發明文字之動機有三種

傳說：曰觀天象，曰觀鳥獸迹，曰河洛出圖書。孝經援神契云：『奎主文章，蒼頡效象。

宋均註：『奎星屈曲相鉤，似文字之畫。』則蒼頡實由觀奎星之形，始得文字之

體。上古人智幼稚其發明一事物常不能無所憑藉，而天象爲人所常見者因依其

形而畫爲字謂爲象形之字可，謂爲雛形之畫不亦可乎許氏說文自序云：『黃帝

之史蒼頡見鳥獸之跡，而知分理之可相別異也，初造書契』又漢桓帝時所建之

蒼頡廟碑云：『寫彼鳥迹以紀時』岑參題蒼頡造字臺云：『空階有鳥迹猶似造

字時』是皆以蒼頡之發明文字其動機在觀於鳥獸之迹，於是如𩿨馬也，𩿨鳥也，

觀其形跡而寫爲字謂爲象形之字可，謂爲雛形之畫不亦可乎。易繫辭上傳云：『

河出圖，洛出書聖人則之。』書顧命：『河圖在東序』禮運：『山出器車，河出馬圖，

』論語『子曰：「鳳鳥不至，河不出圖吾已矣夫」』是皆以圖書之由來爲天地

間自然發生之物特假道於河洛以出於世也關於河洛出現圖書之點又有三傳

說爲一以爲靈龜貢之於世者。河圖玉版云『蒼頡爲帝南巡狩登陽虛之山臨於

元扈洛汭之水。靈龜負書丹甲青文以授之』孝經援神契：『洛龜曜書垂萌畫字。

』河圖挺佐輔：『天老告黃帝曰「洛有龜書。」』春秋說題辭云『洛龜書感。』是

皆以爲洛書之出由龜背呈之以出也夫謂洛水自能產書，而龜負之以出其說近

於荒誕殆不足信然古籍所以常記及之者，意必上世聖人觀龜背之文有所悟而

作文字而其龜適自洛水出後世傳聞失實遂以爲洛水有書靈龜負之以出耳。路

史云：『蒼頡俯察龜文鳥羽山川掌指而創文字』是足爲龜書說之定論矣。二以

爲由河魚貢之於世者。挺佐輔云：『黃帝遊翠嬀之川有大魚出魚沒而圖見』尚

書中候云：『伯禹觀於河有長人魚身出日河精也授禹河圖蹻入淵』此則以爲

河圖之出借魚身以貢於世也夫謂巨魚有靈能挈河中之圖以貢獻於世其說亦

近於荒誕意必上古聖人因觀河魚而有所悟乃作種種圖形於是有河魚授圖之

說觀魚字古文爲爱則知先聖之發明圖書與魚類固不無關係若不悟聖人之睹

魚形以作圖因誤以爲河伯之借魚身以出圖則陋矣三以爲由河龍貢之於世者。

春秋說題辭云：『河以通乾出天苞洛以流坤吐地符河龍圖發』挺佐輔云：『天

老告黃帝曰『河有龍圖』此河龍出圖之說也龍之爲物近依動物學家言指爲

上古較早之爬蟲類則吾人不妨信其爲有至謂圖由龍出其說卽屬無稽若謂古

聖觀河龍蜿蜒之形，因以作圖，則其說或亦可信。要之，以上三說，謂古聖如蒼頡者

因睹龜魚河龍等物之形態而作圖畫則可謂天地間自有圖書借龜魚河龍等以

貢於世則不可也夫睹龜魚河龍之形態而作圖書非卽畫也耶呂氏春秋云『蒼

頡作書』又曰『史皇作圖』高誘註『史皇卽蒼頡』可知作圖與書者實惟蒼

頡而所謂圖若書者其著作大率爲象形體劉宋時王愔撰文字志：『謂古書有三

十六種中列科斗篆蟲篆鳥書鳳書魚書龍書龜書蛇書雲書麒麟書仙人書倒薤

書偃波書蚊腳書等』又唐韋續著五十六種書法謂『伏羲作龍書神農作八穗

書少昊作鸞鳳書顓項作科斗書帝嚳作仙人形書』某種書法究爲何人所作姑

勿論第審其名而推其義固皆以物名書不啻後世之以物名畫也。殷契古文其創

始何時固不可一一考；要皆在蒼頡以後至殷而極通用者。然觀其體制間架則猶

多若雛形畫未盡脫胎而成書。於以追證創始文字之爲畫益可顯見其最可注意

之點，卽同系一字，有義同而形各異者，例如龜字：或象龜之正形作，或象龜之側

形作，或象龜之伏形則作，或作龜之行形則作。燕字亦然：或象燕之上飛狀

作□，或象燕之下飛狀作□，或象燕之斜飛狀則作□，或象燕之飛鳴狀則作□龍

字亦然背之作□面之作□立之作□蟠之作□鹿字亦然鳴之作□昂之作□短

其角作□俯其首作□蓋書有定體畫無定形形體之間書畫分爲二觀此著作體猶

不拘形又各異是即可見古人之所謂書不過各隨所見物狀簡描速寫以成之與

其謂之書毋寧謂之畫其他魚蟲禽獸以及關於天文地理人事諸字類能傳寫物

像表示事情竟若一簡單之圖畫如兔之作□馬之作□虎之作□舟之作□車之

作□月之作□電之作□字形物狀無不畢肖園之作□中森列者木也網之

欄中交結者繩也果之作□木上纍綴者果也加以□則爲采射之作□弦

上橫貫者箭也易以丸則爲彈作□沫之作□若有人坐而盟沐者死之作□若有

人跪而哭弔者。繪形繪意頗見情態試將所舉各字任擇一焉而塗之壁行道之人

見之必將不以爲兒童畫，然則謂爲雛形之畫，不亦可乎夫由結繩進

而爲略具畫意之八卦，由八卦進而爲此被號象形文字之雛形畫，在形式上似大

進步但其實用亦不過作一種較爲有組織而明顯之紀事符號而已實無書畫顯

第二節　畫之成立

<small>黃帝時之繪畫──應用繪畫以章衣裳──制作動機非藝術的──畫祖敫首──繪畫獨立一門</small>

繪畫既具雛形日漸進化由簡就繁由質而文遂與號為象形文字者異致。在

黃帝時已有所謂繪畫者，如畫蚩尤之像以弭蠢亂圖神荼與鬱律之形以禦魔鬼<small>其形式如何無從考見但就陶器及其他工業品等證之則章</small>

帝又旁觀翬翟草木之華，於衣裳染以五采為文章，<small>維之在衣者一日輪中有三腿之鴉二杯連座二水草三火熖四粉米五斧黻六文字形似亞字六　之在裳者一日輪中有兔搗不死之藥三星辰四山五龍</small>是

則取形傅色應用繪畫以章衣裳矣。至其取對象於日月星辰山龍水草火熖米粉

斧黻則當時人之宇宙觀念生活狀況皆可推想知之蓋其制作之動機係人生的，

而非藝術的。故時人無有以畫為專藝者。

其後歷唐而虞世稱郅治文教大興會宗彝畫衣冠，應用繪畫之處愈多。<small>予欲觀古人之象日月星辰山龍華蟲作會宗彝藻火粉米黼黻絺繡以五采彰施於五色作服汝明孔安國云會五采也以五采成此畫寫模畫形法志蓋開有虞氏之時於</small>

聲衣冠異章服以爲戮，而民弗犯，何治之至也。

時人始有以畫名者，則舜女弟敤首也。敤首與二嫂諸嘗脫

舜於瞍象之害，列女傳亦稱之宜其造化在心，別具神技昔人謂通於天事者，莫如

河河有圖而龍馬出之天地自然之圖畫莫先於此是說附會怪誕不足辨詰或謂

中國畫祖實爲敤首者是殆敤首之前雖有圖畫究屬爲極幼稚之線描即有見用

於事物無非爲似文字非文字之雛形畫。或有形廓粗具色彩雜傳，（如黃帝之染衣裳之）要亦

不足當美術之稱及敤首出則似有大貢獻於繪畫使繪畫之事自成爲我國美術

之一體雖非始作畫者亦足當畫祖之稱。顧敤首對於繪事究有何種貢獻卒以代

遠無考。至唐張氏彥遠見穆天子傳『封膜畫於河水之陽』即誤以封爲姓以畫

作畫強加附會尤屬紕謬。故論畫祖者求之史皇則太遙傳爲封膜則更誕似當以

敤首爲正何則？虞舜之時吾國一切文敎雛形業已確定際此時代自應有此創作

也。自是而後我國繪畫不獨不與象形文字相混且在美術上獨立一門戶焉。

　　今以敤首爲畫祖之說爲信則似在敤首以前實未嘗有所謂書有所謂畫，不

過有如是之一種描線與色彩實用於生活上各事物耳其後美術進步人知書畫

之分，因追擬古跡某者為畫某者為書不知初民固混視書畫為有時實用上必需之符號而已。如黃帝之染衣裳虞舜之畫衣冠亦不過作一種有色彩之符號以分等級別上下。畫在實際應用中，已寓有禮教之意義本時期繪畫之概況，略以圖示：

禮教時期

第二章　夏商周秦之畫學

時間約當夏元丙子迄秦二世三年甲午即紀元前二二○五——二○七年凡一千八百九十餘年。

其間夏商周三代為我國到治時期禮教殊隆圖畫純應用於禮教周秦之際戰亂相仍廉恥俱喪禮教中衰而百家蔚起思想煥發繪畫受其影響作用更廣藝術上之進步較速並分二節述之。

第三節　圖畫應用與三代政教

利用圖畫成敎化助人倫——從工藝品徵圖畫之進步——案畫係禮敎上之象徵——工藝品設色非純爲美觀——周代圖畫設官分掌——圖畫範圍及於輿地——壁牖間之圖像——旗章上之圖畫——彝器之案畫

初民作畫純應現實人生之要求。虞舜以還君權確立因求政治之穩固禮教之化行其用益大凡百繪畫無不寓警戒之義誘掖之意爲一種收拾人心改良社會之工具蓋當時民智幼稚對於宇宙間之事物大率缺乏了解之理歷唐而夏，其所以牧民爲治之法，即因民智之幼稚，設種種神話定種種儀制使之有所懼而自誠，有所感而自警以便其統治。於是圖畫遂被利用，誠有如曹子建所謂存乎鑒戒者，即圖畫也。張彥遠所謂畫者成敎化助人倫窮神變測幽微，與六籍同功四時並運者也。舜之畫衣冠異章服以爲褻而民弗犯，即其明證。夏禹繼起遠方圖物貢金九牧鑄鼎象物百物而爲之備使民知神姦其用意益顯伊尹圖九主以干湯〔九主者有法君專授君勞君尊君寄君破君圖君三歲社君凡九品圖畫其形　劉向別錄〕高宗夢良弼而圖說，〔尚書高宗夢帝賚予良弼乃審厥像俾以形旁求於天下說築傅巖之野惟肖其猶築〕畫雖不同，要皆與政敎有關。

圖畫之作用既大其藝術上之手段亦漸精進是可於當時圖畫形成之工藝

品見之。禹鑄九鼎所畫山川奇異物狀之案畫自爲一時工匠美術之巨作。如商之

斧木爵大已卣已舉彝魚觚薑觚諸器或蟠蟠其蓋或龍翔其柄畫形雖屬便化，而

益見精整工巧。器之腰部或腹部或其他相當之部則以卍紋回紋等連成各狀模

樣以爲底又以星雲鳥獸等便化物狀，點綴其間，精溋細緻實有爲後世案畫所不

及以此例推可知當時所謂美術之繪畫多應用於工藝上以見其工麗之精神其

在建築方面自當有同樣顯著之成績惟吾國建築在唐虞之世猶極幼稚爲殿爲

廟無非土垣而茅蓋至夏禹時始以蜃灰聖壁稍呈美觀然亦以卑宮室爲儉德畫

棟雕牆懸爲深戒唯桀自用卽有瑤臺瓊室等壯麗之建築。商紂加厲，南距朝歌北

距邯鄲皆爲離宮別館矣夫先有圖畫後有建築，此爲中外美術史上之慣例有此

壯麗之建築則所以形成之者亦必有相當之繪畫惜吾國史例對於美術往往視

爲淫巧傷德極少記載卽或有之亦僅作一二抽象之評語而不作實在之敍述以

是當時建築上的繪畫成績究爲如何已隨建築物之自身俱行漸滅只可想象而

不可得考見夫建築物已矣；而彝器尚有存者審其圖案畫意，非獨專爲美觀，星雲鳥獸各憑當時禮教上之象徵以爲用者也。且先民作畫，多敷色彩以其刻意寫實，自不能不隨對象敷色以求其肖並寓上下貴賤分別之意。黃帝染衣裳，虞舜畫衣冠五彩兼施。夏商仍之對於敷彩益知講究。然其講究色彩也非純爲圖畫本身之美觀，乃求施用圖畫之物之合乎禮教之用意而已。

降及成周對於圖畫益加注重圖畫之事設官分掌冬官設色之工畫繢鍾筐慌。地官大司徒之職掌建邦之土地之圖考工記云：『設色之工謂之畫』周禮：『畫繢之事雜五色』賈公彥疏云：『畫繢二者別官同職共其事者畫繢相須故也。』土地之圖鄭氏註謂若今司空郡國輿地圖則知繪畫範圍已擴至於繪畫輿地。雖禹圖山川已開其端至是且設專官以掌之後世所謂版圖爲得國者治理天下之秘籍卽創制於是時也此外如服冕尊彝旗旌門壁諸類無不以繪畫爲飾其注重繪畫之動機非謂對於繪圖本身果有獨具之美感實欲藉其形象色彩之力與人以具體之觀感而曲達其禮教之旨耳。故周代繪畫之禮教作用實甚於夏商時。

請證其說。

明堂四墉上畫堯舜之容，傑紂之像，各以美惡之狀，以垂興廢之誡，是飾於壁者也。周公相成王，負扆而朝，扆屏上畫斧形，置之戶牖間，是飾於戶牖間者也。旗旌之章九，曰斿，曰旜，曰旞，曰旌，曰旟，曰旗，曰旐，曰旜，其名各有屬，以所畫異物則異名。（日月為常，交龍為旂，通帛為旜，雜帛為物，熊虎為旗，鳥隼為旟，龜蛇為旐，全羽為旞，析羽為旌。天子建大常，諸侯建旗，孤卿建旜，大夫士…師都建旗，州里建旟，縣鄙建旜，道車載旞，斿車載旌，皆畫其象，王畫日月，其下復畫升朝一象，其旒斿…）

服冕之章亦九：曰藻，曰粉米，曰黼，曰黻，皆希以為繡非畫也；曰龍，曰山，曰華蟲，曰火，曰宗彝，則皆以畫以繡。（華蟲者雉也，宗彝者虎彝蜼彝…）

至畫龍於盾以象應變，畫虎於門以明勇守，亦非徒為飾也。尊彝春官司之，稼彝之畫

圖與後世徒以畫為遣興寄情而作者固迥異，即與僅以畫為章飾用者亦大不同。

則有降而無升，龍首一升一降謂之袞。（畫虎雖也繪龍天子一卷…然謂之袞）要皆以分等級，別上下，含有深意大義，非漫然而

為禾稼，雖鸞鳥彝為雞鳳皇之形，山壘為山雲之形，均刻而畫之，各以所飾圖形為

名。是皆欲以助成敎化，即一覆布之飾畫亦寓禮意。（禮曰飾蓋者以繢，諸侯大夫以布，天子以…郑氏注…）

畫以孔顏違遠詠飾褻也畫飾以鑒戒飾見也

氣以器盡飾器飾飾以相見也畫

此種例證，稽之典籍，既若信而有徵；索之銅器鑄文，今猶可得而覩者亦諸多器如鍾鼎敦尊盂彝豆諸類均先以畫爲模樣而後鑄鏤成文其製精者：敦如追敦鍾如齊侯鑄鍾彝如季姬彝豆如太公豆尊如孟姜尊，盂如蟠梁鷹熊盂皆極富麗動人寓有禮教之意。

以負此盂目鈎嗽厥狀極鬱詩云時繼以鷹揚書云昭其武欶如熊　伏以一交歟蠕爲擬以鷹爲熊爲足背各立一鷹

夫輿地圖而疆土理旗章名而軌物昭服冕飾而尊卑序，鍾鼎鑄而神姦辨，尊彝陳而清廟肅勳臣圖而德範留；誠有如陸士衡所謂丹青之興，比雅頌之述作美大業之馨香者蓋姬周盛時其圖畫之制有如是至周君之畫莢，恐爲韓非子之寓言。

韓非子云有爲周君畫莢者三年而成觀之與髹莢同狀周君大怒畫莢者曰築十版之牆鑿八尺之牖而以日始出時加之其上而觀則疑其畫莢已本若

穆王之八駿或疑漢時人之贋本。

按圖畫開見志舊稱周穆王八駿日馳三萬里晉武時所得古自龍蛇鳥獸車馬物之狀具周君宛然或爲漢時人僞作之類品也則周未可畫知

另逢眼觀相看不宜不狎玩大類近工時同視油蛮且研及如何君賞鑑之方位矣我國先民對於繪畫之本若　上本乃穆王時畫黃素上若有類卷上軸裝者於晉時猶能見之　者身而其具審光斂念

就周畫蹟之見於典籍，存於彝器者而言則其制作與應用固純爲禮教化矣。

第四節　周秦間之畫家　思想解放與繪畫進步—— 楚畫—— 魯班師—— 齊

敬君—— 宋畫史—— 齊客論畫—— 秦皇寫放諸侯宮室—— 秦皇左右之巧者—— 烈裔

——阿房宮與繪畫

周代圖畫應用既廣，製作漸進，其時從事圖畫，足稱專家者當不乏人惟其製作與應用但求功於實際，合乎禮教，尚不主重圖畫本身之美否，與作者藝術手段之高下。故雖有專家，亦與一般工匠等量齊觀，無有特以畫名為世所稱道者。周室既衰諸侯遞強，歷春秋而戰國殺伐無寧歲，然諸侯之欲爭霸者，無不禮賢下士，招致有才者以為助；於是才知之士競出，思想解放，文藝煥發，圖畫之事因之更進，關於圖畫之韻聞軼史亦稍有記載之可覩。楚先王廟及公卿祠堂所圖之琦瑋僑佹，楚辭章句楚有先王之廟及公卿祠堂圖天地山川神靈琦瑋僑佹及古賢聖怪物行事

魯班師之以腳畫忖留神像，水經注舊神此神嘗與班卿語班令我忖留出首見我忖留曰我貌醜卿善圖物容在我不能出班於是以腳畫地忖留覺之便還沒入水故忖像於水唯背以上立水上故圖之而附其會成嵓之耳言像於水唯背以上立水而附圖師之善圖而附其會事有類焉耳

齊畫師敬君因久不得歸而背狀妻貌，說苑王

一五

起九重臺，召敬君圖之，敬君久不得歸，思其妻，乃畫妻對之，王因知其妻美，與錢百萬納之。此皆可推見當時畫家藝術之程度。而

宋元君謂解衣般礴爲眞畫者，（在莊子宋元君將圖畫眾史皆至受揖而立舐筆和墨在外者半有一史後至者儃儃然不趨受揖不立因之舍公使人視之則解衣般礴臝君曰可矣是眞畫者也）尤得圖畫之眞解。齊君客謂畫狗馬難於鬼魅，（在韓非子客有爲齊君畫者齊君問之畫孰最難易曰狗馬最難鬼魅最易狗馬人所知也旦暮罄於前不可類之故難鬼魅無形者不可覩故易）其言寫生畫與想像畫之難易之別，亦甚確切，實啟後世論畫之先聲。能畫之士，既各國多有，其片段之韻聞軼事，且被采記，播爲美談，至今猶可考見者，雖未敢俱信，然知當時人對於圖畫之本身漸多注意，不復如前此之沈寂。

秦始皇崛起於戰國之季，以兵力與敵國相周旋，對於繪畫之事，雖無暇問及，與以若何之提倡；然亦不見有摧殘之史蹟。每破諸侯，寫放其宮室，作之咸陽阪上。（見史記秦始皇本紀）所寫蓋爲一種類似營造圖樣，則其對於建築上之繪畫若甚重視。始皇嘗求與海神相見，神曰我形醜，約莫圖我形，我當與帝會。始皇入海三十里，與神相見，左右有巧者，潛以腳畫神形。（略見三齊記）此事荒誕，不足證信，然魯班固曾以腳畫神忖見，留此亦以腳畫似係可研究之傳說。始皇左右之有能畫之巧者，亦似可據。始皇既

滅六國一天下，其為治也，私心獨用焚書坑儒，以愚黔首，戰國自由思想摧殘殆盡。雖秦火不及藝術之書對繪畫之學亦無若何顯著之抑滅，而其繼續發展之勢蓋已大挫。或謂始皇以餘威大擴版圖西南與印度為陸上之貿易當時所謂西南夷先者無不與中國通商往來；西域諸國亦多歸附，交換文明以事實推論域外畫士先後來我國者必當有人，褰霄國人烈裔其一也。（拾遺記烈裔褰霄國人善記烈裔能含丹漱地即成魑魅之象殆若潑墨法又安烈裔能舍丹漱地即成魑魅）烈裔以始皇元年獻畫來中國駐中國久暫不可考其藝術雖足稱道，於中國繪畫若不受如何之影響。

秦代能畫之人可考見者只一彼始皇左右無名氏之巧者，疑亦工匠之流。故言秦代圖畫當以屬於建築方面的或有可觀蓋始皇既一中國行專制，張威福以為非極宮室之壯麗，不足以示皇帝之尊嚴，於是合放各國宮室之制，大興土木，而著名千古之阿房宮乃於斯時出現於咸陽宮東西五百步南北五十丈樓閣相屬幾千萬落其建築之壯闊如此則其間之雕梁畫棟山節藻梲當亦稱是惜被項羽一炬盡化焦土致無數精妙之工匠案畫不得留範於後世耳。

春秋戰國之世思想解放，圖畫之製作與應用，無一致之觀。秦極專制，民衆藝術，絕無聞之上之所好，則似偏於建築方面。——其事雖異於三代之畫衣冠輿服，而用意固欲以助政治固君權則猶近乎禮教意義也。

第三章　漢之畫學

自漢高祖元年乙未迄獻帝建安二十四年己亥即紀元前二〇六年至紀元二一九年凡四百二十餘年是爲漢代。當其盛時兵威遠震異域圖畫之事外與域外藝術時相接觸交換內則代有帝王相當之提倡習繪事者漸有著名之士夫不如前代之僅限於工匠惟其所作則仍多取材於經史故事。故漢代圖畫，在藝術上雖呈媻態以應用論實爲禮教化極盛時期或者謂中國明確之畫史實始於漢。蓋漢以前之歷史尚不免有一部分之傳疑人漢而關於圖畫之紀錄，翔實可徵者較多云。

第五節　概況

第三章　漢之畫學

漢高起於田間而有天下，政法雖不如秦之尚苛，而君權集中則一。其專挫任
俠，刻薄寡恩尤有影響於人民思想之束縛。然當時人民以久承春秋戰國長期之
紛亂，秦代土木戰伐之勞役，物力蕩盡生計困罷皆呈厭世之傾向，黃老之學於是
風行一時凡此清淨高尚之思想實足助畫學之昌明。故漢初繪畫得不以專制故
而退步且已非若秦代之暗澹矣文景以還國富民殷國中文藝之士皆有餘暇研
習所好畫學亦得以發達在上者又多效法古制古儀往往以畫點綴政教文帝三
年於未央宮承明殿畫屈軼草進善旌誹謗木敢諫鼓卽其一例也至武帝時設太
學置博士欲以儒術爲政教之標準雖罷斥百家反對藝術而對於繪畫則反與以
尊重。嘗創置秘閣，蒐集天下之法書名畫，其職任親近以供奉百物者如黃門之署，
亦有畫士以備應詔帝又好大喜功以兵力經營四遠征匈奴通西域，雖遠如波斯
方面之文明，亦漸播及中土當時圖畫之作品受域外藝術之接觸作法上雖無甚
變動而取材上則頗見新異如天馬蒲桃竟之鏤紋卽取材大宛所獻之天馬蒲桃

也。其後諸帝亦多重視繪畫，畫家輩出，或供奉帝室黼黻典章，或隱身工匠，粉飾金石大而宮殿之類，小而竟鑑之屬，無不飾畫。如制關於天文兵家之類亦皆有圖可謂盛矣。宣帝甘露三年，單于入朝，上思股肱之美，圖畫其人於麒麟閣，王充論衡謂宣帝之時圖畫烈士，或不在畫上者子孫恥之云。自是以後凡有紀功頌德以及其他關於紀念之事，往往藉畫以達其用。始於王家，次及士夫，乃至庶民亦多效法之，此則尤有影響於政教者也。至於貴族私室畫，亦有出乎禮教之外者，景十三王傳：『海陽嗣十五年坐畫室為男女贏交接置酒請諸父姊妹飲令仰視畫』。此種繪畫前未之見，實為後世春畫之濫觴。元帝好色宮人既多常令畫工圖之。欲有幸者，輒按圖召之。故其宮庭中置尚方畫工，從事圖畫，是蓋繼武帝黃門附設畫工之制而更專其官者，實為後世設立畫院之濫觴。當時以畫名家者，頗不乏人，如毛延壽、陳敞、劉白、龔寬、陽望、樊育等，皆其尤著者也。降及哀平政治混亂，新莽篡立則又兵戈相尋，繪畫之事無可紀述。

光武中興以兵力削平羣雄，功以武立，而於文藝，亦極注重，而尤崇獎節義宮

中常列古代聖帝賢后等像，以爲觀瞻。光武嘗與馬后觀覽宮中畫室，帝指娥皇女英圖而戲詔后曰恨不得如此，之如逝而見

陶唐像，后指瞽叟謂帝曰彙臣百姓，恨不得君如此帝顧而笑

義爲提倡之標準，創鴻都學以積奇藝別開畫室詔班固賈逵等博洽之士選諸經　至明帝繼立又尚儒術，對於圖畫卽以尚儒術崇飾

史故事，命尚方畫工畫之其於繪畫之提倡厥功甚偉；亦卽禮教作用的繪畫極盛

之。時期也。且襲中興餘威，一變先帝柔遠政策用兵西域，犂庭掃穴繼武帝之後，再

振國威於域外。其在藝術上最有影響者，卽爲佛教畫之傳入。按拾遺記：『周靈王

時有韓房者自渠胥國來，身長一丈，垂髮至膝，以丹砂畫左右手如日月盈缺之勢，

可照百餘步』又謂騫霄國人烈裔於秦始皇元年獻畫，是我國繪畫受域外藝術

之影響，殆始於周季。然其說過奇，而韓房之名未見於我國談畫之書似不足信。至

烈裔之來，秦雖較爲可據，但究與我國繪畫有如何之影響，亦殊無可考，故我國繪

畫之受域外藝術之影響，實以漢之始有佛教畫爲最顯著。蓋漢自武帝刻意欲從

蜀滇通印度以來，不久卽由合浦渡海而達印度，與佛教之國相交通。魏牧休謂居武帝時，得謂武帝

至明帝嘗夢金人以爲佛遣蔡愔等求佛經於天竺，偕沙門攝摩騰

金人巫匭之甘泉，焚香禮拜云

竺法蘭擕經及釋迦立像，東還洛陽，明帝命畫工圖佛置清涼臺及顯節陵上。（略見魏書釋老志）而天竺僧之隨中國使者同來如攝摩騰等，亦曾畫首楞嚴二十五觀之圖於保福院。於是我國繪畫乃有所謂佛畫矣。

（小注：為蔡愔等之使天竺也，寶僊白氎之佛，乘萬騎法跡像，至月氏時，月氏王似壁作，遺使求法跡之，用金跡，於其中壁然從其畫。經典遠塔圖繪梁於任公陽著雍之關外起，象似根非本出於附會，於是對明帝所求法者爲金人，而踵皆印度案，以達羅派之其畫跡。可論能則遂似非出於認識，所夢屬西印南，況有之宗敎案也，且漢人亦可即能或時斷。楚王英中印度佛道楚交，在東則自其武，佛教以之來，固無所，即佛教不受西域，入或由陸路而由海或影響。教之一傳入在漢而中國，必繪與佛教之受，之佛畫以俱來，故佛畫亦自茲來始。）

惟案漢代著名之畫家，無有以能作佛畫稱者，是殆佛畫初入，尙不爲中土畫士所習；即有習之，亦不甚爲當時一般社會所注意所樂道也。抑漢人多崇尙黃老，而視佛與黃老爲一流，凡言黃老，往往兼及浮圖。

（小注：後漢書楚王英傳云：英晚節更喜黃老學，爲浮圖齋戒祭祀。襄楷上疏云：開宮中立黃老浮圖之祠。又後漢書西域傳：楚王英始信其術，中國因此頗有奉其道者。後桓帝好神，數祀浮圖老子，于百姓稍有奉老者，遂稱盛，是皆視佛道爲一流之證。）

當時所謂佛教畫，或受佛道混合之影響，在製作上不能特現其色相，亦未可知也。明章而後，王室之提倡不

衰域外文明，又隨時輸入畫風漸有革新之趨勢畫家之享名者亦漸多桓帝之世，則有劉褒靈帝之世則有蔡邕稱宗匠焉，

第六節　畫蹟

畫蹟之收藏及其劫運——從記載金石考求漢畫——記載上畫蹟之類別及其例證——光武以還畫純爲禮敎化——金石上畫蹟之列舉及其內容——漢

畫之製作取材應用

漢之武力文治其結果皆能促進繪畫已略如前述又漢武創置秘閣以聚圖書漢明建立鴻都學以集奇藝天下之藝雲集王室其收藏之富寶賞之殷固有足多及董卓之亂山陽西遷圖書縑帛軍人皆取爲帷囊又當時所收而西之七十餘乘因遇雨道艱半皆遺棄於是先朝所收藏而寶貴之者致遭極大之劫運漢畫眞蹟用是極少流傳劉褒之雲漢圖令人見而覺熱北風圖令人見而覺涼鈔蹟相傳徒供畫苑之掌故欲考漢畫之彷彿惟有證諸記載索諸金石而已。

（一）漢畫散見於記載者甚多但言當時之畫須放大範圍若僅以後人所

謂入審美者衡之，則直可謂無畫茲各從其類而述之。

蔡氏漢官典職『明光殿省中皆以胡粉塗紫青界之畫古烈士。』漢書

景十三王傳『廣川惠王越殿門有成慶畫短衣大袴長劍。』後漢郊祀志『

文成嗇上卽欲與神通宮室被服，非象神之物不至乃作畫雲氣車。』古今註『

『武帝天漢四年令諸侯王大國朱輪畫特虎居前左兕右麋小國朱輪畫特

熊居前寢廄居左。』是皆有關於禮制者也。歷代名畫記：『漢明帝雅好圖畫，

別立畫官詔博洽之士班固賈逵輩取諸經史事命尚方畫工圖畫。』後漢蔡

邕傳『光和元年置鴻都門學畫孔子及七十二弟子像』玉海『成都學有

周公禮殿云漢獻帝時立高朕文翁石室在焉。益州刺史張收畫盤古三皇五

帝三代君臣與仲尼七十弟子於壁間。』是皆有關於致化者也。漢書天文志

『凡天文在圖籍昭昭可知者經星常宿中外官凡百一十八名積數七百八

十三星皆有州圖官宮物類之象』漢書藝文志『凡兵書五十三家圖四十

三卷』前者關於天文學後者關於軍事學皆所以表釋學術者也漢書郊祀

志：「上（帝指文）欲治明堂奉高旁，未曉其制度，濟南人公玉帶上黃帝時明堂圖明堂中有一殿四面無壁以茅蓋通水水圜宮垣為複道上有樓從西南入，名曰崑崙天子從之入以拜祀上帝焉於是上令奉高作明堂汶上如帶圖」後漢書王景傳「永平十二年議修汴渠乃引見景問以理水形便，景陳其利害，應對敏給帝善之又以嘗修浚儀功業有成乃賜景山海經河渠書禹貢圖」前者關於建築後者關於疏浚皆所以經畫工程者也漢書成帝紀：「漢元帝在太子宮成帝生甲觀畫堂」顏師古注：「畫堂謂畫飾。」王延壽魯靈光殿賦「圖畫天地品類羣生雜物奇怪山神海靈寫載其狀託之丹青千變萬化，事各繆形隨色象類曲得其情」後漢書南蠻傳：「肅宗時郡尉府舍皆有雕飾，畫山神海靈奇禽異獸以炫燿之，夷人益畏憚焉。」是皆以畫為裝飾而各有其深長之寓意焉時有用以記功者，如麟閣雲臺之功臣及趙充國像等（漢

蘇武傳漢宣帝甘露三年單于始入朝上思股肱之美迺圖畫其人於麒麟閣乃圖畫其形貌署其官爵姓名後漢二十八將傳論永平中顯宗追思前世功臣乃圖畫其人於麒麟閣畫法初二十八將於南宮雲臺畫其像列畫未央宮成帝時西羌嘗有警上思將帥之臣追美

充國遷召黃門郎之楊雄，即充國圖畫而頌之。時有用以頌德者，如休屠王閼氏〔漢書金日磾傳曰：金日磾母教誨兩子，甚有法度，上聞而嘉之。病死，詔圖畫於甘泉宮，署曰休屠王閼氏，日磾母也。〕、**胡廣黃瓊**〔後漢書胡廣傳、黃瓊傳。……靈帝思感舊德，乃詔圖畫其形於……汝南太守……徐州刺史，皆以……〕、**楊竦**、**許楊**〔後漢書方術列傳：許楊……後為都水掾，修復鴻卻陂……卒，百姓思其功績，圖畫其形於都亭。〕等像；

用以表行者，則如**陳紀**〔後漢書陳紀傳：紀，寔之子也，遭父憂，……豫州刺史嘉其至行，表上尚書，圖象百城，以厲風俗。〕、**叔先雄**〔後漢書列女傳：叔先雄……父……雄……自沉水死，……後父屍與雄相持，浮於江上，……縣長表……為立碑，圖像其形焉。〕等像，以表孝行；如延篤像〔後漢書延篤傳：篤……遭母憂，去官，……毀瘠消瘠，殆將滅性，……州……嘉其至行，表上尚書，圖象其形於郡縣。〕，以表貞行；如李業像〔後漢書獨行列傳：公孫述欲徵李業，業固辭病不起，述……賜毒……業飲毒死。述恥有殺賢之名，……圖畫其像。〕，以表獨行；如皇甫規妻像〔後漢書列女傳：皇甫規妻……董卓……強娶，妻……罵卓，……卓……殺之。〕，以表烈行；如蔡邕、**高彪**以及**樂松**等像〔後漢書文苑傳：高彪遷內黃令，……樂松、江覽……鴻都門學，……詔敕尚書畫松等三十二人圖像，以勸學者。〕，以表學行；凡有功德文學及義烈之足表頌者，往往為之圖像。

他若畫人於桃板〔風俗通義曰：黃帝時有神荼、鬱壘兄弟二人，能執鬼，於度朔山桃樹下簡閱百鬼，無道理者，縛以葦索，執以飼虎。帝乃立桃板於門，畫二人像以禦凶鬼，謂之仙木。〕，

畫鷄於牖上，〔拾遺記云，堯時有祇支之國獻，一名重精，雙睛在目，狀如雞，鳴似鳳，時解毛羽肉翮之狀，翩翩而飛，能搏逐猛獸虎狼魍魎，使妖災自然退伏，今人每歲為元日畫，此其遺像也。〕用以祛邪。

武帝畫天地太一諸鬼神於甘泉宮，〔漢書郊祀志略二，武帝作甘泉宮中為臺室，畫天地太一諸鬼神而置其祭具，以致天神。〕用以奉祀。

明帝圖佛，〔後漢書西域傳略云，漢明帝夢見金人長大，頂有光明，以問羣臣，或曰西方有神，名曰佛，其形長丈六尺而黃金色，帝於是遣使天竺問佛道法，遂於中國圖畫形象焉。〕

桓帝畫孔子像於老子廟壁，〔魏志倉慈傳注，漢桓帝立老子廟於苦縣之賴鄉，畫孔子像於壁。〕用以奉祀。

成王朝諸侯圖，〔前漢書霍光傳曰，上使黃門畫者畫周公負成王朝諸侯以賜光者。〕霍光之周公負成王朝諸侯圖，

以及郡府廳事壁之諸尹畫，〔後漢書郡國志注，郡府廳事壁諸尹。〕

順烈梁皇后左右之列女圖，〔後漢書皇后紀，順烈梁皇后置列女圖畫於左右，以自監戒。〕

畫跡自建武迄於陽嘉，其清濁進退於陽。

用以警勉皆有圖畫焉。

綜上所舉各例，用途雖異而用意則與前代以畫成教化助人倫者率相合，且能更廣其義而益擴其用，自帝室而普及民眾，狀現俗而兼寫史跡，由中國而並及域外。故按各例之內容而推論之，可見漢代政教風俗之真象，如光武以還，凡表行頌德之畫蹟獨多，是即尚節義崇儒術之結果，而有此純為禮教作用之風俗畫也。然上

述諸畫蹟或附屬於建築，或飾施於輿服，或與其他不能壽世之物質共生命，故自

考諸記載僅能得其軼史外而其實蹟已早不可得見欲求其近似實蹟者而觀之，

更當索諸金石。

（二）漢代金石類之傳遺於後世者，大如碑，小如竟，不勝枚舉。蓋漢代極重鬼

神之事墓有石碑祠有石室多畫以種種事物而刻之或取象於魚龍禽獸以寓招

祥祈福之意；或取象於神話歷史以申借古鑑今之義或實狀當時人事以見風俗

制度之概於石如是，於金亦然茲分述之：

石。

石之最有名而畫亦最繁富工緻者當推武梁祠及孝堂山祠石刻孝堂山

祠在山東肥城縣順帝永建四年前作其圖畫爲大王車成王，胡王，貫胸國人升

鼎墮車行刑歌舞等歷史風俗畫係陰刻；武梁祠石室在山東嘉祥縣桓帝建

和年間作其圖畫概爲神話歷史畫畫其中帝王聖賢名士列女諸像攻戰庖廚

升鼎樂舞諸事以及舟車與馬弓矢斧鉞釜甀權衡諸器魚龍鬼神奇禽異獸

祥瑞諸物皆備係陽刻二者作風概極古拙而雄健雖有不甚合理處然亦頗

能表示各種事物之情狀，以見一時代作風焉。他如關於死者之墳墓、祠堂碑

闕，則有趙岐壽藏圖，李剛石室畫像，魯恭祠廟畫像，伏尉公墓中畫像，朱浮墓

石壁畫像，阮君神祠碑畫象，郭巨墓石室畫像，交阯都尉二神道畫像，嘉祥劉

村洪福院畫像，焦城村畫像，不其令董恢闕，雒陽令王稚子二闕，處士金慕沛

相范君闕，鄧君闕，魏君闕，黃尚石闕等畫像，岐自爲壽藏圖，季札子產晏嬰叔

向四像居賓位，自畫像居主位，皆爲贊頌。昔人謂漢人圖畫於墟墓間見之，史

冊者始此，其實岐以獻帝建安六年卒，其先用圖畫於墟墓者，其例固甚多也。

李剛石室在鉅野黃水南石室四壁隱起雕刻，爲君臣官屬龜龍麟鳳之文飛

禽走獸之像，制作工麗。（見水經注）魯恭像在焦氏山北前有石祠石廟，四壁皆青石

隱起刻自書契以來忠臣孝子貞婦，孔子及弟子七十二人形像。伏尉公（見西征記）

墓在資州內江縣蜀人謂之燕王墓，所刻畫多人物，但未知何據

墓在濟州坡中有石壁，上刻車服人物，所畫皆浮生平乘服；有曰作令時車者，

作京兆尹時四馬轅者儀衞人馬頗多；有曰鮮明隊曰某隊者，皆刻如制。（見畫米）

朱浮（見漢隸字原）

二九

史

阮君祠亦謂之五部神廟，以其碑畫像，有石隄，西戎樹谷五樓先生，東臺御史，王翦將軍也。（見古集錄）郭巨墓亦謂之孝經堂，在平陰縣東北官道側，在梁山軍其上各刻室，制作工巧，其內鐫刻人物車馬。（見金石錄）交阯都尉二神道（見羣錄）劉村洪福院畫像，焦城村畫像皆陰刻類孝堂山祠皆在嘉祥縣。朱雀其形相向下又刻龜蛇虎首前者上層畫霹靂列缺吐火施鞭之狀，後者下層畫一人牽犬二人荷畢雉兔奔走田獵之狀，甚有奇致。石闕畫像以下，其令董恢闕畫像最為精巧。此闕刻一家，家上三木葉叢茂，家前置香鑪一，烟起縷縷，二男子向之跪拜，其後有一婦人二稚子，又有六婦人魚貫於後，家旁有一樹，枝上懸一物若磬，樹下繫一馬，馬之前後各立一人，類僕御，又有狀若鷄鶩者，啄食樹下，或謂此為子孫展墓之圖云。以上所述皆係死者墓祠碑闕之類，其餘石刻，如雍丘令畫像，孔子見老子畫像，功曹史殘畫像，豫州刺史路君畫像，成王周公畫像，人物碑畫像等，所畫為人物車馬之類，麒麟鳳凰碑，山陽麟鳳碑，益州太守無名碑，益州太守碑陰，李翕五瑞碑是邦雄桀碑額等所

畫爲龍虎麟鳳牛馬及其他奇禽異獸之類；眞定郡絳侯亭石刻鄒縣齋祠畫像碑等所畫祇有人像別無他物又有竹葉碑者則所畫爲竹茲就其更大者而言如孔子見老子畫像，（畫一孔子面右贊其下雁有物挂地狀若扇侍孔子者一人　老子面左曳曲竹杖中間復有一人）其後雙馬駕車車上一人馬首外向老子後一馬駕車車上亦一人車後一人回首向外。總計凡人七車二馬三雁二杖一；其人物車馬之多雖不及雍丘令畫像及功曹殘畫像但其賓主相見之情狀能盡表現。麒麟鳳凰碑麟鳳各石其像高二丈陽刻，各有生氣漢人所圖二瑞，獨此最爲奇偉。（見續隸）山陽麟鳳碑，則麟鳳共石其像較小亦陽刻。此圖半篆半隸麟一角上翹如足，類惡馬鳳高冠長尾甚可奇（也。見米芾畫史）李翕五瑞碑石在甘肅階州之成縣所畫爲黃龍白鹿連理嘉木有一人承甘露於喬木之下其畫法之工巧，特勝他石齋祠畫像陰刻一人正面坐拱手執一斧厥態嚴正蓋古者天子將出或有齋祠先令道路灑埽清淨此圖刻力士像似卽灑埽者之所奉也。竹葉碑藏曲阜顏氏樂圃因兩面泐文成竹，故名其正面極泐祇存數字，碑陰則極清楚竹亦頗完好竹幹由左向上側向右作背風勢幹用實筆葉

則隨勢布滿全石，作雙鉤，畫法尤妙。

金·漢代金屬器之遺傳者，如鐘鼎磬洗之類，皆有畫飾。但不及竟鑑製作之妙。漢竟鑑之屬，自尚方製作者外，多係私家所出，一竟之微，而所繪事物，至窮天人動植之妙，且美。故即就竟鑑即可考見當時繪畫之遺型。漢竟甚多，如宜官竟、仙人不老佳竟、宜子孫竟、千秋萬歲竟、延年益壽竟、八子九孫竟等，多作花邊。較爲簡單者外，若大王日月竟，中作四神四獸之飾，邊作迴鸞舞鳳之紋，皆極細緻。尚方盤龍竟，中作兩層盤龍之飾，起伏異狀，有在馬上作角觗者，上方吉陽竟，中畫龍虎及六女子龍虎作飛舞狀，女子作拱揖狀，皆有神趣。盡氏仙人竟中以四乳分四格：二格爲二神人四侍從；一格似供奉之物若有光燄者。又有二人跪其旁，餘一格則爲龍作飛舞狀。西王母竟中以六乳分六格：一格畫一女坐而聽琴，題西王母三字，西王母也；一格畫一女鼓琴，西王母侍也；一格畫一女翻身而舞，倒乘纖履狀極苗條；一格畫龍，一格畫麟，一格畫一神鬼，兩手如翼跪而擊毬，亦極生動。又如四神四虎竟，三神四獸竟等，雖以人物禽

獸而稍帶便化，要皆生動而壯麗。至若許氏竟、馬氏竟、鄒氏竟、魯氏竟、張氏蒙氏

竟、龍氏竟、周仲竟等所畫人物器具愈備寫意愈顯其中尤以龍氏竟、周仲竟

爲妙。龍氏竟凡三其一分四格一格畫曲轅車車上有蓋蓋下坐一女一馬駕

之；其二格畫六女子中二女坐旁四女皆侍立手中執拂餘一格畫龍虎相對之

狀。其二亦分四格一格畫一女鼓琴一女吹簫一小女坐而聽之其前置一盒；

二格畫六女子中者坐旁者立有擊鼓者一格畫龍虎。周仲竟以四乳分四格，

二格各畫一人跌坐蓮臺上各有侍立八人人俱有兩翼；一格畫一車四馬一

格畫一車六馬作絕馳狀皆甚密致。此外如雙鳳雙獅竟不分格而分內外二

層內層中畫雙鳳雙獅鳳則舒翼揚尾獅則奮爪昂首其間花枝相連曲折以

綴之外層邊作曲形凡十出每出中間畫作鳥飛枝頭蝶舞花間之狀天馬蒲

桃竟凡六其一最精亦作內外二層內層作五天馬以其一爲紐又有孔雀

二，其尾甚巨蒲桃錯雜其間外層則畫蒲桃累累其藤支蔓蜂蝶鵲鴿之類飛

鳴啄立於其間皆甚有生氣。至人物畫像竟其製精古尤爲各竟冠竟以四乳

分四格其一格中立一人，帽上簪花，張袖而舞，旁一人鼓琴又二女在後，翻身

舞望之有若長蛇形者其舞紗也琴旁有一香爐復有一劍一玉環一格中畫

一人重茵而坐左右侍者各二人有播鼓者其他亦各有執持想亦樂器類耳；

一格畫中坐者有鬚亦重茵左右坐三人有作舉手狀者旁置壺盒又有二女

子袖手凝立於後皆高丫髻瘦腰長裙；其一格畫二車往來相值皆駕五馬所

謂良馬五之者車有圓蓋有方輈有直櫺窗有斜紋席車後有疊山有飛鳥外

緣邊作便化迴鸞舞鳳之飾此竟止漢尺八寸七分畫人凡十五車二馬十一

切歌舞飲食器具皆備而男女衣著翹然皆古制與武梁石室相似真奇物也。

夫據記載以考漢畫或漢畫之類別，凡三曰傳寫經史故事，曰實寫風俗現狀，曰

今合金石而統觀之，則知漢畫之類別，凡三曰傳寫經史故事曰實寫風俗現狀曰

意寫神怪祥瑞顧實寫風俗現狀意寫神怪祥瑞多為當時民間的藝術作品至若

王室士族則極注重經史故事之傳寫以其有足昭炯戒助教化之用也如「周公

輔成王，」「孔子見老子」等經史故事尤為絕妙之畫材其製作也用筆多古拙

雄渾；

漢代圖畫用筆描繪極古拙雄渾實為其作風之特點或謂金石上之鐫蹟已經刻鐵面目非真誠何足據然加以細審畫經刻鐵有陰陽精粗之各異而其古

而狀物圖事則不避繁複而務求實在其取材。

拙成風蓋尚此諸三代而不如後此諸唐宋而不類確乎其有時代精神

要以人物為主人而聖賢忠孝節義之輩物而動植飛潛器皿之屬乃至日月風雨

神靈鬼怪極其繁博其應用也要以禮教為化上而朝廷制度典章之大下而民眾

娛樂服飾之細其他關於政教風俗之事實多可考見一斑焉即就上述武梁祠孝

堂山祠石刻，不其令董恢闕畫像，盧氏仙人竟，人物畫竟等觀之漢畫之藝術程度

及用意，已不難舉一反三矣。

第七節　畫家

畫家與畫蹟之關係——畫家多係士夫——毛延壽——張衡——
蔡邕三美——趙岐——劉褒——其餘畫家——工匠畫家失勢與士夫畫家蠡起之原因
——圖畫與地理——長安為圖畫都會

漢代畫蹟稽之記載索之金石既有如上述之多且蹟誰實作之留此名蹟則
當時以畫名家者必大有人在惟當時畫家之於圖畫但在致用不在致名非若後

人之有畫必有款故從畫蹟而求畫家，或就畫家而求畫蹟，皆甚困難。茲據記載可

考者而言，前漢約六人曰毛延壽、陳敞、劉白、龔寬、陽望、樊育；後漢約六人曰張衡、蔡

邕、趙岐、劉褒、劉旦、楊魯。

以善畫牛馬飛鳥名者，洛陽龔寬，新豐劉白安陵陳敞以善布色名者，長安樊育林下陽望也。

也。或待詔尚方，專任畫職，楊魯劉旦毛延壽等是也；或於從政之暇以畫遣興者則

趙岐蔡邕張衡劉褒等是也。茲擇其要者，略述其史。

毛延壽　延壽漢元帝時杜陵人擅長人物畫人形醜好老少能得其眞。元帝

後宮甚多不得常見迺使畫工毛延壽等圖形案圖召幸之。諸宮人之求幸者皆賂

畫工獨王嬙不肯遂被毀不得見幸。後匈奴入朝求美人爲閼氏上案圖以昭君行。

及去召見貌實爲後宮第一帝悔之而名籍已定乃窮案其事畫工毛延壽等皆同

日棄市。

張衡　衡字平子南陽西鄂人少善屬文通五經貫六藝安帝時徵拜郎中遷

侍中出爲河間相官至尚書按異物志建州浦城縣山有獸名騶神豕身人首好出

水邊石上，平子往寫之獸入潭中不出或曰：此獸畏人畫故不出也，可去紙筆獸果

出，平子拱手不動潛以足指畫獸云。建初戊寅生永和己卯

蔡邕　邕字伯喈陳留圉人，初平元年拜左中郎將封高陽侯，善鼓琴，工書畫。

靈帝時嘗詔邕畫赤泉侯五代將相於省兼命爲讚及書邕書畫與讚皆時稱

三美。歷代名畫記云：邕畫之傳於世者有講學圖，小列女圖等後漢書本傳邕以陽

嘉癸酉生初平壬申卒。

趙岐　岐字邠卿京兆長陵人，初名嘉字臺卿，後避難故自改名字，示不忘本

也。岐少明經，有才藝擅長人物嘗自爲壽藏圖官太常於獻帝建安六年卒年九十

餘。

劉褒　褒桓帝時人，官至蜀郡太守善畫鳥鵲，博物志云：褒嘗畫雲漢圖人見

之覺熱，又畫北風圖人見之覺涼云。

劉旦楊魯光和中待詔尙方於鴻都學亦皆有名。夫漢代畫家，固不僅此數惟此數

以上所述皆爲漢代畫家之最著名者其餘如沛人周勃高祖時人，能畫人物。

人，卒以爲士大夫故而名，其非士大夫而能畫者，則如所謂工匠者流其姓名不著

於記載卒無從考見之至士夫畫家所以得名之故亦可得而言也。蓋漢代繪畫既

重歷史故事的擬寫故當時從事繪畫工作者因取題材之關係有不得不與博聞

洽識之士接近甚或非具有博聞洽識之才者卽不能應時代之需要從事繪畫史

實於是一般僅有畫技之工匠，不得不知難而自退而士大夫之習繪畫者遂乘機

而起漸占繪畫界之勢力當時凡有記載卽記載此少數士大夫畫家之事蹟其餘

無數之工匠畫家雖仍在民間工作一如現在之業圬鏝者流事功多而名被掩故

漢以前之畫家有以工匠名者至漢畫蹟固富且美而以繪畫名者除此少數士大

夫外別無所見致漢代畫史盡爲貴族士夫藝術家所獨占。

當時畫家之名不名固與其階級有關其於地理亦有可得而言者蓋在專制

時代，一切政教文藝要皆與其首都所在有密切之關係漢都長安其時繪畫之都

會卽在長安考諸當時畫家之產生地皆在今陝西河南間爲黃河流域附近地如

毛延壽杜陵人而杜陵卽在今陝西長安縣南劉白新豐人而新豐卽在今陝西臨

潼縣東北。龔寬洛陽人，而洛陽即在今河南洛陽縣陳敞安陵人，而安陵即在今咸

陽縣東皆黃河流域地也。雖曰我國文明當時實在黃河流域爲盛故畫家輩出於

其間，亦因身近聲轂成學易成名亦易所謂近水樓臺先得月也。

第八節　畫論　劉安之言——張衡之言——非絕對的藝術上評論

漢以先對於圖畫藝術上之評論惟齊王客易鬼魅而難犬馬之對。至漢，研究

圖畫者日多而藝術上評論則亦罕聞劉安之言曰：『尋常之外畫者謹毛而失貌。』<small>高誘注曰謹悉微毛留意於小則失其大貌</small>張衡之言曰：『畫工惡圖犬馬而好作鬼魅誠以實事難

形而虛僞不窮也。』或謂二子之言不過取喻於畫非絕對的用藝術上之眼光相

評論然於畫圖之學理固甚有合也。夫漢代繪畫之應用既含禮教化而偏於人事

之實際賞鑑之風未開審美之力殊淺故論畫著作絕少流傳然較之往代已稍見

曙光。劉張所論以其質量言都無足奇然在史家以時代眼光觀之則以爲論畫之

發端甚有記述之必要也。

禮教時期

一
　夏 ⋯⋯⋯⋯
　商 ⋯⋯⋯⋯　畫衣冠旗章鑄彝器等—純係禮教作用
　周—設官分掌繪事
　思想解放畫家蔚起 ⋯⋯⋯⋯　禮教作用中衰
　秦—建築上圖畫尚注意餘顏沈寂

以經史故實人物畫為主

二
　圖寫經史故實風俗現狀神怪祥瑞等
　畫家多士夫不僅工匠
　金石畫蹟多頌德記功表行之類
　佛畫傳入
　畫論發端
　發達於黃河流域

禮教作用絕盛且含宗教色彩

宗教化時期

第四章　魏晉之畫學

魏曹丕篡漢稱帝建元黃初與吳蜀並峙是爲三國及魏滅蜀司馬炎又篡魏併吳而一中國是爲晉。

傳四主凡三十七年而晉室遂東江北悉爲諸胡所割據晉則偏安江左復傳十一主凡一百有四年而亡蓋自魏黃初庚子至東晉恭帝元熙己未即紀元二二〇年至四一九年凡一九九年間干戈擾攘禮教不講人心多疾時厭世宗教因之勃興而繪事亦受其化焉。

第九節　概況

魏武提倡惡風吳蜀獎勵權術與繪畫思想之變遷——因戰亂促成
宗教勃興——道釋畫漸盛——曹丕與衛協以後之畫風——顧愷之崛起——貴族獨
占之藝術界被打破——道釋畫漸盛之原因——我國佛教畫之祖——衛協之藝術手段
——晉人對於佛畫之熱愛——山水畫成立之原因——我國山水畫之祖——審美程度
之進步——圖畫向外之傳播——繪畫由黃河流域漸移長江流域

三國雖殺伐相仍號稱亂世而王室士族之好尙繪畫較之漢代有加無減蓋

漢代繪畫雖極富美以累代帝王用以章飾典制獎崇風教之故及其敝也致一般

畫家思想被禮教所囿只從事關於激揚禮教之制作無有能出新立異別開生面

者自三國鼎分海內騷然魏武提倡惡風吳蜀亦獎厲權術於是禮教之防破人情

風俗爲之大變繪畫思想亦隨之解放。帝王士夫，往往以畫寄與與魏之曹髦吳之孫權蜀之諸葛亮張飛，要皆雅好繪事間有圖畫而魏人楊修桓範吳人曹不興趙夫人尤爲著名。至於晉則荀勗張墨王廙史道碩世稱大家而王逸少謝安石等亦皆能畫。蓋繪畫之風習往往以時事爲背景由三國而兩晉畫家思想既不復爲禮教之制作所囿又其時同爲我國歷史上紛爭之期，——三國，爲漢族與漢族相爭兩晉爲漢族與諸胡相爭兵戈縱橫殺伐無已。在上而當其事者既力疲於運籌決勝之艱難皆欲有所自遣；在下而受其害者又恨切於亂離死亡之頻仍，亦欲有所自慰；於是相率而逃於清靜。在三國則承兩漢重視方士之餘而尚老莊在兩晉則因三國好老莊之弊而尙清談而東晉臣民舉目有河山之異抱厭世觀念者尤多其結果，乃促成宗教之勃興而繪畫即受其影響隨宗教而發揚其異彩故就當時畫材論雖以人物畫爲最流行而人物畫中已見道釋畫之漸盛或畫作卷軸以供禮拜或畫於寺壁以助莊嚴其時畫家要皆能作帶宗教色彩之圖畫其最著者吳有曹不興與晉有衞協衞協以後佛畫益風行大有代經史故實畫而大盛之勢蓋信奉

佛教者，多供養之爲對象；而寺壁之裝飾，又在在需此類繪畫也。不寧惟是，自晉室南渡後，因地理學術之關係繪畫思想益以革新。如衞之弟子有顧愷之者，相繼崛起，兼擅佛畫及其他人物畫更別出心裁爲山水傳眞於是山水畫始由人物畫之背景脫胎而出獨立成門實爲我國繪畫進步史上開一新紀元。且三國兩晉爲君主者，整軍經武之不暇，雖或雅好繪畫亦不與以有力之提倡所謂畫家如衞協顧愷之等雖爲士夫要皆不受帝王之豢養其自由制作亦非獨供帝王之玩賞前代爲貴族獨占之藝術界遂被打破亦可記之事實也。茲舉其要點而概論之。

道釋畫之漸盛　　自漢以來，佛敎已流傳中國歷三國而兩晉上而君主、下而士庶信仰佛敎者代有其人蓋自魏朱士行始爲沙門西行求法後踵而起者如晉之竺法護法顯等不下數十人其由西域挾高僧而歸則如佛馱跋陀羅等皆爲時人所信敬於是建佛寺畫佛像而其所以莊嚴佛相者自不能無相當之佛畫其時僧侶之受中土歡迎而陸續自印度來宣敎者又各挾其關於佛敎之圖畫以俱來，中土畫家應時勢之要求多取爲範本而傳寫之於是佛畫乃漸盛行。三國時天竺

僧康僧會者遠遊於吳，吳主孫權信之，爲立建初寺於建業，江南之有佛致而立寺者，此其嚆矢也。吳人曹不興以善畫人物名，尤善作大規模之人物，嘗畫像於長五十尺之素縑上，運筆靈敏，亡失尺度。時康僧會初入吳，設像行道，不與見西國佛畫像，乃範寫之，盛傳天下，是實爲我國佛畫家之祖。晉之衞協，即曹氏之弟子也，曾作七佛之圖，不敢點睛，謂點睛恐飛去云。蓋晉武帝時，所謂寺廟圖像已崇京邑，畫家對於佛畫，自易獲得範本，進爲精妙之研求；且我國古畫法多尚簡略，至協出，始就佛畫而陶鎔之，漸趨細密，其藝術手段，尤足左右一時之風習。東晉哀帝興寧中，始置瓦官寺，僧會設之，以請朝賢鳴刹注疏，其時士大夫無過十萬錢者，旣而顧愷之打刹注百萬。愷之素貧，衆以爲大言壯語。後寺僧請句疏，愷之曰：宜備一壁。遂閉戶往來月餘，所畫維摩詰一軀，工畢，將欲點眸子，乃謂寺僧曰：不三日而觀者所施可得百萬錢。乃開戶，光彩陸離，施者塡咽，俄而果得錢百萬，是卽

魏晉佛畫之位置

禮教作用之畫

佛畫

可見顧作之精妙，之，按維摩詰像有清羸示病之容，隱几忘言之狀，陸探微張僧繇效之，不及。至唐寺廢，杜牧之為池州刺史，過金陵，歎其坦墓，僧工繢效

信仰佛教之熱烈亦可知也。且顧愷之師法衛協，而愷之實為崇尚老莊之一人，故

其作佛畫外，亦作道畫。所謂道畫者，多以龍為畫材，以附會老子猶龍之說，龍之一

物，遂為宗教畫上特有之象徵。故晉代作品，自愷之所作龍頭樣及赤龍等圖外，其

餘畫家，亦往往有龍之作品也。

山水畫之成立　秦烈裔畫四瀆五岳之圖，漢劉褒畫雲漢北風之圖，吳之趙

夫人繡山河形勢於軍服，雖已見山水畫之端倪，然以體用兼備論可稱為山水畫

之成功者，實在晉室。蓋晉室既東遷以後，東江北之地，盡為諸胡所割據，北方漢族，

不能安其故居，才智之士，相率而南，此輩既從難地來客斯邦，又受南方所盛行之

老莊思想之浸淫，羣趨於愛自由愛自然之風尚，而江南人物俊秀，山水清幽，自然

美又足以激動其雅興。於是對景生情，多有能羅丘壑於胸中，生煙雲於筆底者。明

帝之輕舟迅邁圖，衞協之宴瑤池圖，戴逵之吳中溪山邑居圖，顧愷之之雪霽望五

老峰圖，皆係山水名作。惟當時所謂山水畫者，多爲人物畫之背景，獨愷之所作，乃能從人物畫之背景更進一步，故有我國山水畫祖之稱焉。然山水畫雖已成立而作者寥寥，其在社會之勢，遠不及道釋人物畫之盛。

審美程度之進步　自漢季以來，圖畫之事，經道釋畫之漸行，漸覺其神聖；及山水畫之成立益明其雅美審美程度因大進步其有因審美而樂收藏者，明帝可爲代表蓋明帝兼精鑑識也。有因審美而作論評者則顧愷之可爲代表蓋愷之能以科學的方法批評繪畫也當時審美程度既已進步賞玩繪畫之風氣亦逐大開；陶淵明王逸少石季龍等高人豪客皆置有畫扇出入攜之後世作畫扇頭之風始濫觴焉桓玄性貪好奇天下法書名畫必使歸已及篡晉位內府眞迹玄盡有之劉牢之嘗遣子敬宣詣玄請降玄大喜陳書畫共觀之夫至以共觀書畫爲一種歡迎上賓之表示，則當時玩賞書畫之盛可知亦足證東晉風尚浮華之一斑。

繪畫向外之傳播　我國繪畫自秦漢以來，已受域外藝術之接觸，前既述之。至於魏晉之世則又以種種關係我國繪畫乃頗有傳播於域外者。南夷俗徵巫鬼

姦盟詛要質，諸葛亮乃爲夷作圖。先畫天地日月，君臣城府，次畫神龍及牛馬駝羊，

後畫部主吏乘馬又畫夷牽牛負酒齎金寶詣之，以賜夷夷甚重之。見華陽郡國志略 所謂

夷，在今日實雲貴間之居民，然在當時固視爲域外者也。即如朝鮮半島亦於當時

輸入我國文明，而連帶及於繪畫。蓋五胡十六國，更迭雲擾中原，黃河流域糜爛不

堪言狀其時高麗百濟亦年年搆兵半島民族純爲武裝之生活無暇研究文化顧

大陸與半島之交通受戰爭影響日益頻繁。中國文化逐漸輸入半島。朝鮮受此影

響，凡百事物煥然一新蓋當高麗小獸林王元年，即晉簡文帝咸安二年秦王苻堅遣使送浮

屠順道及佛像於高麗。尋僧阿道復往，高麗王爲創立肖門寺以居順道，創立伊弗

闌寺以居阿道是爲佛教由中國傳入高麗之始亦即佛畫由中國傳入高麗之

始也。同時百濟亦由海道與東晉交通近肖古王二十七年，即小獸林王元年遣使

朝晉三十年，得博士高興於是百濟始有書記。枕流王三年，即東晉孝武帝太元九年胡僧摩羅

難陀自晉攜佛經佛畫等往朝，王迎入宮中敬禮甚至次年立佛寺於漢山度僧十

人，是爲佛教入百濟之始亦即佛畫由中國傳入百濟之始也。新羅於百濟通中國

後五年，亦遣使於秦後四十五年，佛教始由高麗輸入，於是朝鮮半島，皆被中國文化，而繪畫亦因宗教而傳播焉。

上述數點，可見魏晉繪畫之概況。抑自三國以來，我國文明逐漸南下，晉室東遷後，文明俱南之跡益可顯見，前代圖畫之都會，在黃河流域時則轉移於長江流域，而畫家之赫赫享大名者亦皆產生於長江流域。如曹不興可爲三國時之代表作家，其產生地則在吳興；顧愷之可謂兩晉時之代表作家，其生產地，則在無錫，皆江南人也。繪畫都會隨時代文明而移其區域，是亦一極可研究之問題也。

第十節　畫蹟

貞觀公私畫史中之魏晉畫蹟——裴氏未曾錄入之畫蹟及其考證——無名氏畫蹟——工匠畫不以繪事自居——學術畫蹟舉例

唐張彥遠嘗敍畫之興廢謂『魏晉之代固多藏蓄寇入洛一時焚燒……晉遭劉曜多所毀散』蓋畫蹟之在當時，已屢遭劫運名蹟流傳，如是其難安能從數千年後而一一考見之。貞觀公私畫史，自梁太清目失傳外，實爲我國最古最賅之

畫蹟記籍，凡自魏晉而迄隋代以前之遺作，多搜入而著目爲其中所載魏晉時代

之畫蹟云：

魏高貴鄉公畫四卷　新豐放牧圖　黃河流勢圖　二疋　青赤龍圖　青赤馬圖　夷子變龍圖　獸頭樣一卷

楊修畫三卷　吳季札像　嚴君平圖　兩京圖

吳曹不興畫五卷　清南海監牧圖　迆十種　赤龍圖　二卷龍　龍頭樣一卷　四

晉衛協畫五卷　王

顧愷之畫十七卷　司馬宣王像　謝安像　劉牢之像

嵇康畫二卷　巢由洗耳圖　獅子擊象圖

張墨畫一卷　雜變詰　維摩詰圖　豳詩圖

夏侯瞻畫二卷　吳山圖　楚祀鬼圖

史道碩畫八卷　人祀鬼圖

廣畫六卷　列女傳仁智圖　楚放牧圖　村社圖　會集圖　梵僧圖　燕居圖　三天女像　八國分合利圖　息鳥水雁圖　黑獅子圖

戴勃畫

戴逵畫

晉明帝畫八卷　天子燕瑤池圖　史記列女圖　息民蘭圃圖　漁父圖　黑獅子圖　名馬圖　漢武回中圖　洛神游圖　穆

三卷　風水圖　養始皇東游圖　五州名山圖　九州名山圖　朝詩圖　谷神　南征人物圖　吳中溪山圖　胡人獻歌圖　邑居圖　天羅漢圖　杜征

十一卷　尚平子圖　列仙圖　企罔企圖　燕

水府圖　盧山圖　穆合會圖　行吟圖　龍虎圖　虎嘯圖　豹鷔鳥圖

禋支像列仙圖　康僧會像

周恣荊軻圖　致圖服乘戔圖　田家社會圖

民恣荊軻圖

人洲神仙圖圖　風土圖　雜

據上所載，凡爲經史故實畫者十之三，風俗現狀畫者十之二，道釋畫及人像

十之三，其餘則爲雜禽異獸，及關於學術之作，而山水之畫因新脫胎故作者尚不

多見。然諸畫蹟中其含有漢畫助揚禮教之色彩者，則殊少，是亦可見當時之風尙

焉。又魏晉畫蹟爲裴氏所未錄而尙可考見者則如

宣和畫譜：『不興畫兵符圖極工』歷代書畫舫：『兵符圖一卷，曹不興畫舊

藏韓太史存良家絹本破碎筆意奇絕。』此卷裴氏未曾收錄而畫鑒則謂『宣和

內府刻意搜訪不過兵符圖一卷筆意神采疑是唐末宋初人所爲』是曹畫至宋

時已無有存者矣。鐵圍山叢談錄：宋宣和癸卯御府所藏魏高貴鄉公曹髦作卞莊

刺虎圖次兵符圖而爲第二又毛詩北風圖一說爲謝稚畫裴氏亦皆未曾收錄畫

鑒稱衞協『品第在顧生之上世不多見其蹟畫譜所傳高士圖刺虎圖余並見之，畫

乃唐末五代人所爲耳』是衞協畫蹟至唐時已極少見矣。然歷代名畫記則謂『

協有史記伍子胥圖辭客圖神仙畫張儀像鹿圖等要皆裴氏所未錄而圖畫見聞

志謂：『協有穆天子燕瑤池圖』按裴氏所錄明帝有穆天子燕瑤池圖歷代書畫

舫云：『朱忠儇家畫本以穆天子燕瑤池圖爲第一神品上上係明帝眞筆，乃隋朝

官本即貞觀公私畫史所載是也。明帝畫本師王廙而沈著過之其圖止有一卷至

宋武臣吳元瑜潰爲三卷」云：顧愷之畫蹟甚多，自裴氏所錄十七卷外尚有衞索像清夜游西園圖初平牧羊圖維摩天女飛仙圖女史箴橫卷雪霽望五老峯圖水閣圍棋圖卷等按初平牧羊圖東坡董逌各有題記董云：「牧羊圖本曾魯公子行以皋沒入祕閣畫羊皆作異狀如填墓間蹲羊伏獸牧者乃羽服道士初未有賞者，以是不入校錄明年少監羅時始令工者就裝軸列畫錄中同舍方會界工圖之既成三月有詔取入禁中……」云云清夜游西園圖極妙世甚重之圖畫見聞志論其流傳之經過頗詳女史箴橫卷人物三寸餘筆彩生動髭髮秀潤畫史亟稱之至維摩天女飛仙圖仙長二尺所謂小身維摩又淨名天女長二尺五後人皆視爲希世之珍戴逵畫亦甚多自裴氏所錄者外如阿谷遠士圖孫綽高士圖濠梁圖孔子弟子畫金人錄三馬伯樂圖三牛圖，觀音圖皆甚有名其觀音像尤佳畫史云：

「戴逵觀音在余家天男相无疵皆帖金家山乃遠故宅其女捨宅爲寺僧傳得其相天男端靜舉世所觀觀音作天女相者皆不及也」至若王羲之之家景圖江道碩之八駿圖亦頗有名見汪氏珊瑚網嚴氏畫品手卷目及王元美家藏畫目其

餘名家，如荀勗則有大列女圖，小列女圖。王獻之則有渥洼馬圖一卷白麻紙風神超越康昕則有五獸。釋惠遠則有江淮名山圖皆傳之記籍至若張收之周公禮殿益州學館記謂：『周公禮殿梁上畫仲尼七十二弟子三皇以來名臣耆舊』蓋亦名蹟也。

以上所述，要皆爲著名作品可得考其作者之姓名。其有畫蹟雜見於記載，而作者姓名渺不可考僅以畫蹟之有關係而永其傳者，如魏之賈逵像，（魏志賈逵豫州傳）吳之黃蓋像，（吳志黃蓋傳蓋病卒時國人於祠祭之圖蓋形）晉之陸雲像，（晉書陸雲傳雲去官百姓追思之圖畫形像令）倉慈像，（魏志倉慈傳慈卒吏民悲感圖畫其形）陶侃像等，（晉書陶侃傳刊石碑畫像於武昌故東北吏）類有恩德於吏民吏民或悼其死或惜其去爲之圖像以紀念之者也吳之邵疇像，（吳志邵疇爲會稽太守郭誕以不白功曹誕以證諷孫皓自殺嘉）張溫中妹像，（吳志張溫傳注錄中妹許嫁丁氏中注張溫姊妹三人皆有日途行飲爲藥事而死）晉之宋纖像等，（晉隱逸傳宋纖）蜀之譙周像，（蜀志譙周像於州學命從事李通頌之）其敦像於敦煌關毅上出入觀之作頌贊爲（敦煌人不陛命太守楊宣畫）是則君子在世有行有則，或圖其形而壽之貞珉。

所以勸範後人者其意甚深長也。他若建築物上之圖畫亦不少，或飾於宮室，或繪於寺塔。（魏以有溫室畫，左思魏都賦：丹青炳煥，特於溫室，儀形宇宙，堅象賢聖，阿以百瑞。晉顗軍寺造東塔，戴思造西塔也。）其例甚多。惟上列諸蹟，有（顧字射慷在之類，其名顗金石錄，此畫之飾於殿基。西門豹阿殿基建武六年造，其下刻物像甚多，如土長強良也。並畫臣請廣畫，是畫之飾然滿殿，令人識萬世禮樂，王右軍恨不克見，此蹟之飾於殿壁也。）用以紀念恩德，有用以表頌節行，係漢畫傳統之餘習，然已不甚多見；而其畫又無一名家之作，足見此等圖畫在當時已與坊鐫同等視矣。至若殿基殿壁之飾，或即漢畫之遺，而寺塔之畫，則明受佛敎畫潮流之溉潤矣。

按上諸畫蹟而觀之，知魏晉圖畫有爲工匠所作者，有爲士夫所作，多講習筆法，其蹟多留傳於卷軸，工匠所作皆注重實用，其蹟多附麗於工藝，自是以還，士夫畫日以昌明，幾視工匠畫爲不足齒，工匠畫日以隱匿，至不以繪事自居，僅以爲工藝上一種點綴品而已；且囚審美之風啟，世多以能畫博好名，於是畫家與畫蹟相係，不難就畫蹟考見畫家，與漢代情形迥異，又以側重士夫畫蹟故，如金石上類似之工匠畫蹟亦絕少記錄矣。工匠畫蹟在當時處「有用而不貴」之

地位，姑置勿論就士夫畫蹟言，道釋人物畫之多，已漸有駕經史故實畫而上之勢。

時人對於道釋人物畫之注意，亦較重於其他畫蹟，故圖畫之事之被宗敎化證之

畫蹟，而益見其勢之漸盛將若大河之出龍門焉。至其用筆，多尚簡古圖成往往與

塑工爭勝不似從筆墨中來。壁畫而外，卷軸之作皆用精古之絹素。

至若其他關於學術之繪畫其用在助學術之發明，亦學者之別藝於士夫畫

工匠畫外別有極大之價值在晉時亦頗有作者，例如：

爾雅圖　郭璞爾雅序曰別爲音圖，未稨邢昺疏曰謂注解之外別爲音圖，以知其狀，難辨者則按圖以別之

南都賦圖　戴安道獨好讀范宣以爲無用不宜勢心於此藝乃

山海經圖　陶淵明讀山海經詩云汎覽周王傳流觀山海圖見陶淵明集

渾天儀圖　作南都賦圖看畢咨嗟遂以爲有益始賦圖范看畢世說新語又建瀰氏藍收晉畫渾天儀圖直列五尺素畫不作圖勢別作一小圖遠北斗棠凾易於點閱又位列常見圖不作圖勢汪氏瑠珀綱

形象，或以表示地理天文之方位，皆足以助學者之探究，范宣之咨嗟以爲有益良

等或以表示動植物之

有以也。

第十一節　畫家

魏晉名畫家不下數十人——曹不與——趙夫人——衛協——

自漢以來能繪事者已不盡爲工匠魏晉士夫之以畫名者據可考而言，不下

數十人雖不及後世之盛以比秦漢則已有空前之觀。在蜀則有諸葛亮諸葛瞻張

飛李意其等；在吳則有曹不興趙夫人等；在魏則有少帝曹髦楊修桓範嵇康徐邈

等；在晉則有司馬昭肅宗荀勖溫嶠史道碩王廙王羲之王獻之夏侯玄謝安戴逵

衞協顧愷之張墨江思遠賈惠康昕等。諸葛亮字孔明瑯琊陽都人，建興時封武

鄉侯，曾爲南夷作圖。宣和畫譜亦稱亮善畫。諸葛瞻字思遠亮之子也，工書畫

字益德，涿郡人，封西鄉侯，好畫美人。李意其蜀人，先主伐吳問意其意求紙筆畫

兵馬器仗數十紙蓋亦善畫者。楊修字德祖，華陰人，建安中舉孝廉署主簿善圖人

物桓範字元則，沛國龍亢人，正始中拜大司農善丹青。嵇康字叔夜，譙國銍人，其先

上虞人，魏中散大夫入晉不仕善畫人物。徐邈字景山，燕國薊州人，封都亭侯，正始

中拜大司徒嘗畫緇魚懸岸旁能使獺來。曹髦字彥士，文帝孫，好學夙成善圖繪人

物，故實。荀勖字公曾潁川潁陰人，魏大將軍入晉封齊北郡侯，善人物士女。溫嶠字

太眞，太原祁人，咸和初爲江州刺史道碩，善繪故實，工人物及鵝，其兄弟四

人皆以善畫得名。王羲之字逸少，以秘書郎中起家爲右軍將軍會稽内史善繪故

實嘗臨鏡自寫眞。王獻之字子敬羲之第七子建威將軍吳興太守徵拜中書令善

丹靑畫鳥獸牛馬風神超越夏侯瞻吳人畫人物神韻不足精密有餘謝安字安石，

陳郡陽夏人官拜太保江思遠陳留圉人庾亮請爲儒林參軍皆善畫。張墨善畫人

物，重取精靈司馬昭字子上懿次子善畫佛像頗得神氣。賈惠遠號東林雁門人嘗

畫江淮名山圖。外國人康昕，亦以能畫稱其中最著者則推吳之曹不興，趙夫人晉

之衞協，王廙顧愷之戴逵略述其史如下：

曹不興　　一作曹弗興吳興人以畫冠絕一時尤善人物衣紋摺縐畫家謂之

曹衣出水吳帶當風嘗於長五十尺絹畫一像心敏手運須臾而成，頭面手足胸臆

肩背亡失尺度吳大帝權嘗使畫屏風誤發筆點素因就以作蠅既進御權以爲生

蠅舉手彈之其寫生之妙如此。赤烏元年冬十月，帝遊靑谿見一赤龍自天而下，凌

波而行遂命弗興圖之帝爲之贊至宋文帝時累月亢旱祈禱無應迺取弗興畫龍

置於水上，應時畜水成霧，累日霧霑則曹畫且生靈驗矣。蓋曹畫自人物外，厥以畫龍為絕藝。尚書故實載謝赫善畫嘗閱秘閣歎服曹弗興所畫龍首以為若見真龍云，

趙夫人　吳王妃，丞相趙達之妹，多擅絕藝巾幗著名於畫史者，欸首而後，則為夫人。夫人多巧技能於指間以綵絲織為龍鳳錦號為機絕，王嘗歎魏蜀未平思得善畫者圖山川地形，夫人乃於方帛上繡作五岳列國圖號為鍼絕見拾遺記。

衞協　弗興弟子也，作釋道人物，冠絕當代，有畫聖之稱。顧愷之論畫嘗亟稱之曰：『偉而有情勢』曰『巧密情思世所並貴。』孫氏述畫記，謂上林苑圖協之跡最妙；又七佛圖人物不敢點睛其藝術手段之高妙概可見矣。晉代大家如史道

碩顧愷之張墨等皆師法之。

王廙　字世將琊琊沂人，元帝姨弟，封武陵縣侯，善書畫，人物鳥獸魚龍罔不精妙，並圖故實。明帝嘗從之學嘗與羲之論畫學語極精妙。歷代名畫記謂晉室過江王廙書畫為第一云。

戴逵　字安道譙郡銍人，徙會稽剡縣，遂為剡縣人。多絕藝尚氣節少博學好談論，能鼓琴，太宰武陵王晞召之，對使者破琴曰：「安道不為黃門伶人」其傲如此。畫善山水人物故實十餘歲時，在瓦官寺畫王長史見之曰：「此童非徒能畫亦終當致名」及中年畫行像甚精妙，庾道季見之語曰：「神明太俗由卿世情未盡。」戴曰：「惟務先當免卿此語耳」逵以善畫故能以匠心別運鑄刻佛像曾造無量壽佛木像高丈六幷菩薩潛坐帷中密聽眾論褒貶輒加詳研積思三年刻像乃成迎至山陰靈寶寺郄超觀而禮之撮香誓告既而手中香勃然煙上極目雲際其事冥驗記記之極詳其子勃亦善山水述畫記謂為勝云。

顧愷之　字長康，小名虎頭，晉陵無錫人，博學有才氣義熙初為散騎常侍善丹青圖寫特妙，謝安深重之以為自蒼生以來，未之有也愷之每畫人成，或數年不點目睛人問其故答曰：「四體妍蚩本無關少於妙處傳神正在阿堵中」其用心如是．嘗悅一鄰女迺圖形於壁以棘鍼釘其心女遂患心痛去鍼而愈事近寓言亦足以證鄰女圖之酷肖矣嘗圖裴楷像頰上加三毫觀者覺神明殊勝又為謝鯤像

在巖石裏，人問所以，曰：「謝云一丘一壑自謂過之，此子自宜置丘壑中。」欲畫殷

仲堪，仲堪有目病固辭，愷之曰：「明府正為眼爾，若明點瞳子飛白拂上使如輕雲

之蔽月，豈不美乎！」愷之嘗以一廚畫糊題其前寄桓玄發廚後竊取畫而緘閉

如舊以還之，紿云未開。愷之直云妙畫通靈變化而去亦猶人之登仙了無怪色故

世傳愷之有三絕才絕畫絕癡絕。生平畫蹟極多人物佛像美女龍虎鳥獸山水無

不精妙，畫繼云：「顧公運思精微襟靈莫測雖寫迹翰墨其神氣飄然在煙霄之上，

不可於圖畫間求像人之美張得其肉，陸得其骨，顧得其神神妙無方以顧為最」

可謂確論。畫史清裁云：「顧愷之畫如春蠶吐絲，初見甚平易且形似時或有失細

視之六法兼備有不可以言語文字形容者。」其為後人推服如此。

　　魏晉繪畫之代表作家以嚴格論得二人焉為曹不興後為顧愷之。是二人

者，皆卓然有所創作於我國繪畫史上大放光彩衛協張墨雖有畫聖之稱而實傳

衣鉢於曹氏，愷之固師法衛協，而能別開生面為後世模範則固非史道碩夏侯瞻

范宣嵇康輩所能及也。至若王廙戴逵亦卓然成家，然其所以得享盛名者，非僅在

能畫也；王以位高望重，戴以善刻能琴，而其畫遂得以俱重於世耳。至若曹髦、司馬昭以君主之尊而習繪事者也；趙夫人以后妃之賢而習繪事者也。在當時皆以爲得未曾有，傳爲美談，其畫名之成，固亦不僅在能畫也。方外之習畫者，前代未聞，至是則自李意其、惠遠外，則有葛洪第三子。（原化記曰：大曆初，鍾陵客崔希眞，見一老人遇嘗門下，請入見，其非常敬之，崔入宅。老人於幃幄前素上如有所圖，瞬息罷，少頃已去，視幃中得圖，有三人、二樹、一白鹿、一樂笈，皆非常意所及。將問茅山李含光，曰：此葛洪第三子所畫也。其事荒誕若不可信。）顧當時人已認圖畫神仙之事，而可見之也。倒寫之而竟相祕美，則亦尤可注意者。佛畫傳自東漢，而作者絕無一人著名；至是畫家之享盛名如曹不興、衞協、顧愷之等，固稱善畫佛，而張墨、史道碩、戴逵乃至司馬昭，亦無不各擅其長。其實稽康、張收、康昕、夏侯瞻等之人物畫，亦皆含佛畫之色彩：是即可見當時畫風之趨勢焉。

第十二節　畫論

片段的畫論——成篇的畫論——王廙論畫——顧愷之記魏晉勝流畫贊——顧愷之畫雲臺山記及畫評——論畫者省係晉人——論評偏於人物

漢之劉安張衡已啟論畫之端，歷三國而兩晉，審美繪畫之程度漸高，士夫對

於畫蹟，更以爲有論評之價值，於是論畫之風較盛於先代。范宣子見戴安道之南

都賦圖容嗟以爲有益謝安見顧愷之畫而稱重之以爲自蒼生以來未之曾有；王

長史見安道畫瓦官寺謂此童非徒能畫終當致名；庾道季見安道畫行像謂爲神

明太俗然此皆當時士夫論畫之斷片也。至若著以成篇足資後學探究者前此實

未曾有有之其惟王廙顧愷之歟茲錄王顧之說，以見當時畫學思想之一斑。

王廙嘗與其從子羲之論畫　　余兄子羲之，書畫過目便能就余請書畫法，

余畫孔子十弟子圖以勵之。畫乃吾自畫書乃吾自書吾餘事雖不足法而書畫固

可法，欲汝學書則知積學，可以致遠學畫可以知師弟子行己之道。

按是蓋言學畫非可漫然塗抹徒耗神喪志於筆墨亦必存心正大積學知道而

後可。

顧愷之所記魏晉勝流畫贊　　凡將摹者皆當先尋此要而後次以卽事凡

吾所造諸畫素幅皆廣二尺三寸其素係邪者不可用久而還正則儀容失以素摹

素當正掩二素任其自正而下鎭使莫動其正筆在前運而眼向前視者則新畫近

半作紫石如堅雲者五六枚夾岡乘其間而上使勢蜿蜒如龍因抱峰直頓而上下

中凡天及水色盡用空青竟素上下以映日西去山別詳其遠近發迹東基轉上未

顧愷之畫雲臺山記　　山有面則背向有影可令慶雲西而吐於東方清天

對則大失對而不正則小失不可不察也一像之明昧不若悟對之通神也

揖眼視而前亡所對者以形寫神而空其實對荃生之用乖傳神之趨失矣空其實

分人有長短令既定遠近以矚其時則不可改易闊促錯置高下也凡生人亡有手

彩色不可進素之上下也若良畫黃滿素者甯畫開際耳猶於幅之兩邊各不至三

有一豪小失則神氣與之俱變矣竹木土可令墨彩色輕而松竹葉醴也凡膠清及

則像各異迹皆令新迹彌舊本若長短剛軟深淺廣狹與點睛之節上下大小醴薄

蒹之累難以言悉輪扁而已矣寫自頸以上甯遲而不雋不使遠而有失其於諸像

迹利則想動傷其所以巖用筆或好婉則於析楞不雋或多曲取則於婉者增折不

新掩本迹而防其近內若輕物宜利其筆重宜陳其迹各以全其想譬如畫山

我矣可常使眼臨筆止隔紙素一重則所摹之本遠我耳則一摹蹉積彌小矣可令

作積罔使望之蓬蓬然凝而上次復一峰是石東隣白者峙峭峰西連西向之丹崖

下據絶磵畫丹崖臨磵　當使赫嶽隆崇畫險絶之勢天師坐其上合所坐之石及廕

宜磵中桃傍生石間畫天師瘦形而神氣遠據磵指桃迴面謂弟子中有二人

臨下側身大怖流汗失色作王良穆然坐答問而超昇神爽精詣俯眺桃樹又別作

王趙趨一人隱西壁傾巖餘見衣裙一人全見室中使輕妙泠然凡畫人坐時可七

分衣服彩色殊鮮微此正蓋山高而人遠耳中段東面丹砂絶蔓及蔭當使嶄嶸高

驪孤松植其上對天師所壁以成磵磵甚相近相近者欲令雙壁之內悽愴清神

明之居必有與立焉可於次峰頭作一紫石亭丘以象左關之夾高驪東磵西通雲

臺以表路路左關峰似巖爲根根下空絶幷諸石重勢巖相承以合臨東磵其西石

泉又見乃因絶際作通罔伏流潛降小復東出下磵爲石瀨淪沒於淵所以一西一

東而下者欲使自欲爲雲臺西北二面可一圖罔繞之上爲雙碣石象左右關石

上作孤遊生鳳當婆娑體儀羽秀而詳軒尾翼以眺絶磵後一段赤岈當使釋弁如

裂電對雲臺西鳳所臨壁以成磵磵下有清流其側壁外面作一白虎匍石飲水後

為降勢而絕凡三段山畫之雖長當使畫甚促不爾不稱鳥獸中時有用之者可定

其儀而用之下為礎物景皆倒作清氣帶山下三分佀一以上使耿然成二重

按顧氏此二篇唐張彥遠云：『自古相傳脫錯未得妙本勘校』故詰屈不可句

讀。然前者似專論筆墨摹寫之法後者則似記雲臺畫之內容，而隨論其布局取

景之法皆可於字裏行間約釋得之此種文字可謂文字之骨董自有其流傳之

價值句讀之費解不足為其病。清秦祖永所輯畫學心印有顧愷之畫評一篇則

筆致古雋有非後人跋語所能及者茲錄如次。

顧愷之畫評

顧愷之畫評　凡論人最難畫列女，刻削為容儀，不畫生氣，又插置丈夫支

體，不似自然衣髻俯仰中，一點一畫，皆相與成其豔姿覺然易了。畫漢王龍顏一像，

超越高雄覽之若面畫孫武尋其置陳布勢是達畫之變者。畫穰苴類孫武而不如。

畫醉客多有骨俱生變趣畫壯士有奔騰大勢恨不盡激揚之態畫閵生有恨意不

似英賢以求古人未之見也畫烈士有骨。秦王之對荊卿雖美而不盡善畫三馬雋

骨天奇其騰踔如驪虛空於馬勢盡善也畫東王公居然有神靈器不似世中生人。

畫七佛，有情勢皆衞協手傳。畫北風詩，亦衞協手美麗之形尺寸之製陰陽之數纖

妙之蹟，世所並貴神儀在心，末學詳此思竭中矣。畫清游池不見京鎬形勢見龍虎

雜獸，雖不極體變動多。畫七賢唯嵇生一像頗佳，其餘雖不妙合前諸竹林之畫莫

能及者，並戴手也。畫嵇輕騎作嘯人似人嘯，然容悴不似中散，處置意事既佳又林

木雍容調暢，亦有天趣。畫太邱二方嵇興各如其人尾後作臨深履薄意是爲法

戒。

按歷代名畫記，亦載有顧愷之畫評，係條舉式，較此篇所言爲詳，惟語多支蔓

耳。此篇蓋已略經刪節改組者。

以上論畫諸家皆係晉人，知三國時論畫之風尚甚沈寂，無異漢代。晉人論畫，如王

廙所言，似專指學養方面；顧愷之所言，則能兼顧學養藝術，以愼重之態度下精審

之評語矣。惟其論評主重人物，於山水則隱約及之。

魏晉之畫

├ 經史故實畫等 —— 漸衰因禮敎不講

├ 山水畫 —— 成立
│　├ 時間 —— 在晉東遷以後
│　├ 始祖 —— 顧愷之
│　├ 原因 —— 得江山民智之調合
│　└ 現狀 —— 從人物畫背景脫胎

└ 飾畫 —— 漸盛
　　├ 始祖 —— 曹不興
　　├ 畫家 —— 最著名之畫家無不擅佛畫
　　├ 畫蹟 —— 卷軸石窟寺壁等
　　├ 作用 —— 禮敎裝飾
　　└ 與外國之關係 —— 變自印度輸出日本

第五章　南北朝之畫學

晉室既東江北地爲五胡所割據及西紀四百二十年頃，劉裕受東晉禪統御南方建國號曰宋；北方之地，亦次第爲拓跋珪所占有，而建國曰魏自宋而齊而梁而陳爲南朝自魏而齊而周爲北朝南北

對峙約百七十年我國學術，大受其影響；繪畫亦有南北自成風氣之觀，而其受宗敎化，則南北一致；

且較前代爲盛。

第十二節　概況

南北朝之地理民族——佛敎畫最盛時期——風俗浮靡與畫

材——宋畫家顧陸——齊高祖之好畫——謝赫畫學上之發明——梁王室之重畫

張僧繇畫法上之貢獻——六朝三大家——陳文帝——魏毀佛及奉佛——北朝寫生第

一妙手——曹仲達畫佛有靈感——周於畫學上無大關係——佛畫盛行——注

重壁畫——建業爲佛畫中心——印度中部之壁畫傳入中國——道敎畫盛行與佛畫之

比較——山水畫進步——文人畫之濫觴——圖畫因佛敎傳入日本

南北兩朝劃然分立，南朝以長江流域爲地盤北朝以黃河流域爲地盤黃河

流域地勢荒寒，長江流域山水秀媚，地理上之占有旣殊，而南朝人民以漢族爲主，

北朝人民以鮮卑族爲主，漢族人之文藝思想，自較鮮卑族爲優秀，則以民族上之

支配而論南北朝亦大異趣，故當時繪畫因地理民族之不同，亦隱然各馳其道，或

謂我國圖畫厥後卒有南北之分者，是殆其遠因也。

圖畫至南北朝時，實大起變化，積極發展，其所以能呈變化發展之觀者，與地理及民族思想固極有關係，而要在時丁混亂人民生活不能安定其厭世無聊之心理，較之在魏晉時尤甚，彼應運傳入之佛敎，遂極流行於中土，無論南北皆皈依之。始猶以慰藉厭世無聊者，卒且因信而入迷，佛國莊嚴，天堂極樂，皆有此想像於是。佛敎化力深入人心，繪畫卽受此潮流之激盪益趨重佛敎化之著作，遂造成我國。佛敎畫最盛之時代。在南朝者以梁爲尤盛，在北朝者，則以北魏道武帝時爲尤盛。

又其時佛老並用，淸談極盛，浸假而成浮薄侈靡之風，其繪畫關於浮靡之故實及風俗，如聲伎蹋歌貴戚遊苑鄴中百戲等，極多圖寫，今請分舉各朝之概況，而復綜論之。

·南朝·

宋武帝雅好繪畫，嘗亡桓玄而收藏其畫。於是名匠應運挺生，如顧景秀顧駿之，皆以道釋人物著聲於時，其形象賦彩，皆能變古體而開新法。武帝嘗賜何戢蟬雀扇，卽顧景秀筆也。至明帝時，而吳人陸探微傑出爲大家，嘗爲明帝侍從，其畫世稱六法皆備作佛像及古聖賢像，生動而見神明，一筆畫爲其創作道釋

人物外，以山水名者，則有宗炳王微，其餘名家可考者，至三十餘人之多

齊高祖通文學性好畫既亡宋畫得宋內府所藏畫聽政之暇旦夕披玩嘗品

第古今名畫不因年次遠近但以技工優劣爲等差自陸探微至范惟賢四十二人，

分四十二等。自是繪畫之鑑賞推闡入微對於繪畫之方法亦遂有確當之定例有

謝赫者，寫貌人物不俟對看一覽卽能點刷，豪髮無遺其所定六法雖爲古來畫家

所心會神悟各相默契然亦未經人道。謝赫乃一一歸納而輯成之曰氣韻生動曰

骨法用筆曰應物象形曰隨類傅彩曰經營位置曰傳移模寫此六法者後世畫家，

無不奉以爲金科玉律。按謝氏生當五世紀之中葉對於繪畫卽能得斯定則在我

國圖畫史上實爲極大之發明夫謝氏之發明其受當時社會之薰染陶鎔者必更

有在考在謝氏前後畫家之得名者不下二十餘人，如劉瑱毛惠遠以婦人名蘧道

愍章繼伯以人馬名姚曇度以鬼神名丁光以蟬雀名各有專藝較其方

法，互有發明，六法之規定殆有藉於各名家畫法而參得之歟至如智積菩薩僧覺

等，則又以高僧而得畫名矣。

梁高祖英邁而通文學，其好繪畫不減宋武。將傳自齊室之名畫法書珍藏外

且復蒐集異寶以資鑑賞美育既殷故其子世誠即元帝方等皆以善畫名。而

元帝山水松石格之著作，尤有功於畫學。且武帝在位四十八年久享太平又尊崇

佛教，甚至捨身當時佛教畫之盛行實過前朝梁之名畫家要皆能作佛畫其最著

名者，即張僧繇也。張氏當天監中極為武帝所重凡帝崇飾佛寺多命張氏畫之。張

氏所作建康一乘寺門畫於我國畫法上有極大之貢獻按建康實錄云：「一乘寺

梁邵陵王綸造寺門徧畫凹凸花稱張僧繇手蹟其花乃天竺遺法朱及青綠所成，

遠望眼暈如凹凸就視即平世咸異之乃名凹凸寺云」蓋我國畫法自前無陰影

之法，故時人見凹凸花而咸以為異。自張氏後我國繪畫始有陰影法之講究，由平

實之畫面而忽現明暗輕湛之觀。是雖傳自印度亦不得不歸功於張氏。張氏又善

山水嘗於素縑上以青綠重色先圖峯岳泉石，而後染出邱壑巉巖是即樹後世青

綠山水畫之先範，皆有大影響於我國畫學世稱張氏與宋之陸探微晉之顧愷之

為六朝三大家云。梁代畫家名世雖多然一張僧繇已足為梁代生色皎若中天明

月，餘如陶弘景之畫牛卻聘，蕭賁之扇容萬里，則又宗炳王微之流，非獨以畫名也。

陳享國年淺，無足記述；惟文帝好畫，銳意搜求古蹟，亦一有心人也。畫家著名者約二三人，顧野王以善草蟲獨出當時。

北朝　北朝以屢見兵革，未皇修文；其人民又以尚武爲風，不解藝術之名貴。所通行者惟道釋畫雖遭北魏之毀像於前北周之滅法於後，佛教美術未免隨以摧殘然摧殘之旋即復興之。魏毀佛像纔六年復建浮圖聽民出家，不啻奉佛教爲國教。帝王咸皈依之盛起殿堂伽藍而著名世界有數之美術品雲岡石窟（同在依大武周山下臨武周川創鑒者釋星曜其工程始神瑞西紀四一四年終正光—西紀五二〇年凡百餘年帝時太監白整鑒其二太監劉膝又鑒其一魏書釋老志亦謂景明—宣武帝年號—初大長秋卿白整鑒營石窟二所於洛南伊闕山窟高三百一十尺永平—亦宣武帝年—爲號—中中尹劉膝復造石窟一凡三所前後用工膛約八十萬人一云）龍門石窟（按河南府志與洛陽縣志皆謂北魏與宣武）等造像即於此時先後告成其工程之浩大藝術之壯麗精美實與唐代佛畫以極偉極善之模範至若道武帝作干將金像孝莊帝作萬軀名像史所誇美亦屬奇蹟。造像既盛一般擅長佛畫者多經營於此其以畫佛像名者王由楊乞德爲著楊氏歸心釋門施身入寺畫佛之精有過姚曇度。

齊文帝亦雅好圖畫，當時名畫家如劉殺鬼楊子華等，皆為文帝所重。劉氏畫鬪雀如生。楊氏嘗奉命居宮中，畫馬圖龍皆能神形逼肖，實為北朝寫生第一妙手，時稱畫聖。其時以道釋畫可。與楊氏分茅於北朝者，則有曹仲達，其畫佛之妙，至生靈感云武平中有蕭放者，嘗待詔文林館，在宮中監督畫工作屏風，後主因為屏風，敕蕭放及晉陵王孝式錄古名賢烈士近代輕豔諸詩以充圖畫，亦一盛事也。

周代匆匆所可言者亦惟佛教畫為盛其畫家之稍有名者，如馮提伽袁子昂等，亦不過以能畫佛而已，要與繪畫學上無大關係。

　　總之以有關係繪畫之內容者而言，如陸探微之由晉王獻之之一筆書而作一筆畫，直將書筆之妙，應用於圖畫；張僧繇之取法印畫而作凹凸花，特啟影陰之法，以革自來畫面平實之病，要皆於作畫法上有貢獻者也。又如齊高帝之辨畫分等，謝赫之推理定法，要皆於論畫學上有關係者也。若舉繪畫之大勢而言，則當以佛畫為主軸，蓋自晉以來，我國漸受佛教之影響，至南北朝時佛教之盛幾以我國為中心，於是佛教畫亦盛極一時。是時西方僧侶，如天竺之康鎧，佛圖澄龜茲之羅

什三藏等及往求法之中僧法顯智猛宋雲等皆以宏道之第一方便，將佛像齎入，

而南北兩朝之帝王皆信仰之，為之建塔立寺，即以相當之佛教畫，修飾而莊嚴之。

因此中國繪畫漸受其陶鎔沾染而偏向於佛教畫。自禮拜之佛像外壁畫尤極注

重名人手蹟往往見之寺壁如宋顧駿之之畫法王寺，齊沈標之畫王觀寺，梁張僧

南北朝佛畫之位置

繇之畫延祚寺，陳張善果之畫棲霞寺，北魏董伯仁

畫白雀寺，北齊劉殺鬼之畫大定寺皆其例也。而梁代

壁畫尤盛直以印度寺壁之模樣完全轉寫。蓋當梁武

之盛倡佛教，由印度航海而來中國之僧侶甚多，如中

國禪宗之初祖菩提達摩亦受歡迎之一人故都城建

業遂為當時中國佛教畫之中心僧有郝騫者曾奉武

帝命西行求法，將印度室羅伐悉底國[衛]之祇園精舍之郇陀衍那王之佛像模造

而歸。西僧迦佛陀摩羅菩提吉底等皆善佛畫，來化中土，印度中部之壁畫，即自

此時傳入，廣施於武帝所起諸寺院之壁，故畫家如張僧繇等，因此更得直接傳其

手法，而復略變化之，自成極新之中國佛畫時人對於壁畫之美盛甚形熱烈，由壁畫之風又擴充於寺壁之外，如國家之宮殿官紳之邸宅亦多用此舍有印度色彩之圖畫以為美飾矣。

夫佛畫固盛極於時同時北魏道士若寇謙之等亦盡力宣揚道教後至漸效佛徒所為以繪畫雕塑模造天尊之圖像於是前此為少數信者零碎之道教畫至是乃大盛幾與佛畫並行於中國然其所謂道教畫者終不能脫佛教畫之窠臼是視殆家善佛畫者兼及道畫故如出一手亦我國自魏晉以來固以浮圖老子並稱，而道畫釋為一流之故歟！是可謂道教畫者即佛教畫之化身

自道釋畫外寫生人物畫，亦有成名家者然如羣星之近月，依稀其光而已。至若新由人物畫背景脫胎之山水畫至是則大進步惟多屬於南朝蓋即前所云非獨民族之特優，亦江南山水之雅秀，有以涵養使然者當時山水畫家，如宗炳王微之流，要皆晦蹟韜聲於煙雲泉石閒喜以筆墨點染寫其逸情實北宋人所謂文人畫之濫觴。

南北朝繪畫，在本國之情形，大概已如前述；更有極可注意之一事，即我國繪

畫，因受佛教流布之影響益廣其。傳播是實我國繪畫上異常之榮譽蓋自西晉以

來，我國文化已傳入朝鮮半島，至是更傳入日本。日本在漢武帝滅朝鮮時已與中

國接觸，然足以稱為國際關係，則實始於南北朝。自宋武帝永初二年，倭王瓚遣使

貢獻以後屢受中國册封而其時中原多故中土遺民又往往泛海東奔略似晉室

東遷時漢族士夫之南下；如秦氏漢氏者，皆在當時各挾中國文化而俱東為今日

本之望族。雄略七年，百濟貢畫師因斯羅我，即為我國畫間接傳入日本之證蓋日

本古無佛教繼體天皇十六年，即梁武帝普通三年，梁人司馬達等始至大和居坂田原，弘布

佛法。越三十年，欽明天皇十三年，即梁簡文帝承聖元年，百濟遣使貢佛像佛經，欽明天皇令

大臣蘇我稻目供養之稻目之子馬子得百濟彌勒石像及佛像各一崇拜之營佛

殿安置佛像，以司馬達等之女尼供養自是而後，日本佛教風行佛寺日多而中國

化之佛教畫亦隨盛大和法隆寺金堂之壁畫其畫法與張僧繇所繪一乘寺畫相

似。按日本帝國美術略史亦論及之略謂其作法將胡粉塗抹於壁之全面先作線於上次第施以色彩色料雜用墨朱紅黃青綠各分濃淡潤筆與乾筆並用其畫多作

一、陰影藍其畫爲印度染之法，然經支那變化而又出於日本人之手者，且其於佛像外、

切背景之模樣，多有以見於埃及古圖案之一種，而又水瓶敲於泉而成之模樣，及見於印度外、

之爲希王時代之義，有如染飾花之形，麻葉寶樣爲蓮花文支那等日本之樣，中有像如其衣薪花之染葉、

阿育王時代之義，有建築菱飾花之形，麻葉模樣爲蓮花支那日本之風者，不少佛像之衣服花有染葉、

物模樣與縱物模範而爲我畫工適宜的等諸配點，則於此壁金堂之壁面而畫成者，可謂非凡、

那變化者爲模範而爲我畫經工適宜的等諸配點，則於此壁畫全以印度中部之圖樣之略經非支那、

百年前而東西交通之事跡，或謂即於是時由中國傳入之其言亦不無理由。——司

馬達東渡時，在繼體天王十六年，與法隆寺之建置僅隔四十年事其間有無關係，

固略可推尋也。

綜上所述：南北朝時繪畫盛行於國內者，佛教畫也其傳流於國外者，亦佛教

畫也。然同係佛畫而北朝所作率偉大富麗其名蹟少在寺壁而多在石窟南朝所

作率精巧恬靜其名蹟少在卷軸而多在寺壁且北朝傳摹一本原樣南朝制作，每

參新意而道畫之勃興山水之進步亦足以見南北圖畫之各有特尚也。

第十四節　畫蹟

南北帝室收藏及流轉之情形——貞觀公私畫史所錄南北

名畫數目——散見各書之南北朝名畫——其餘各名家之畫蹟——佛畫最多風俗畫次

一無名氏畫蹟之作用

南北朝人對於畫蹟之收藏，極具熱心；而畫蹟卽因此而往往遭劫運焉。當桓玄篡位，晉府眞蹟，盡爲所得。桓敗，宋高祖裕先使臧喜入宮取之。南齊高帝科其最精者而錄之，古來名手，自陸探微至范惟賢四十二人爲四十二等二十七帙三百四十八卷。聽政之餘以供披玩。梁武帝尤加寶異，更事搜輯；元帝雅有才藝自善丹靑古之珍奇，充牣內府，侯景之亂，太子綱數夢秦皇更欲焚天下書旣而內府圖畫數百函果爲侯景所焚，及景之平所有畫蹟皆載入江陵又爲西魏將于謹所陷元帝將降乃聚名畫法書及典籍二十四萬卷遣後閣舍人高善寶焚之帝欲投火俱焚宮嬪牽衣得免，乃歎曰：蕭世誠遂至於此儒雅之道今夜窮矣于謹等於煨燼之中收其書畫四千餘軸歸於長安。顏之推觀我生賦云：『人民百萬而囚虜書史千兩而煙颺史籍已來未之有也溥天之下斯文盡喪』可謂我國文藝之一浩劫也。陳天嘉中陳主肆意搜求所得亦復不少上所好者下必加甚觀於南北朝帝室之

好收藏而私家收藏之多,當大可觀。

然所謂收藏流轉之畫蹟,要多為前代人所作;茲就南北朝畫蹟而言,其被記

錄而可考證者甚多,貞觀公私畫史所載尤備,錄之如下:

陸探微畫十三卷 像宋明帝像、宋景和像、羊玄保像、鞠道江夏王像、建平王像、江智淵像、顧慶像、孫高麗王像、零陵功王

臣像、勳將軍刺虎圖、楚門翻車圖、戲馬圖、徐僧寶像、靈臺寺像、沈曇廣像、毛詩新臺圖、蔡姬蕩舟圖、雀圖、關鴨圖、獼猴圖、白馬圖、劉亮騎馬圖、高麗圖

又建安山陽二王像等十二卷 並摹寫本,非陸真蹟,與前十三卷,共二十五卷,

題作陸探微畫隋朝官本,亦有梁陳題記。陸綏畫二卷 周立整擇迦龍像、天竺僧像二

卷 豫章王像、射雉圖、洛中車馬圖、謝靈運像、列女仁智圖、天女圖、三龍圖、東晉高

卷 豫章像、王燕賓像、真維摩詰像、變相圖、弈圖、

臣豫章像、陸士衡像、詩會圖、戲鵝王圖

詔賢公命臣像、剌史小兒圖、尹立兩歧圖、翻車圖

嵇賢孫像、公名臣像、遊仙圖、汾陽鼎圖、楚門翻車圖

蛇圖、遊仙圖、藥圖、洛陽平門圖

王海圖、

賓畫四卷 兒戲鵝圖、小

蘇門先生像一卷・史藝畫三卷 孫綽像、漁父之像・史敬文畫三卷 黃帝昇仙圖、梁竇人馬圖、西

卷名臣像一卷

謝稚畫十一卷 潁川先賢圖、宋景陵王駱圖

顧景秀畫十卷 迅邁梁孝王圖、弟子河陽圖、蟬雀圖、懷香圖、絳竹

宗炳畫四卷 南朝貴戚圖、牛車圖、山陰圖

尹長生畫五卷 簡像牛車圖

顧寶光畫十・袁倩畫七・江僧

顧倩畫七・

謝稚畫十一卷

宗炳畫四卷

江僧

尹長生畫五卷

濮萬年畫二卷

寶畫四卷

史藝畫三卷

史敬文畫三卷

劉瑱畫三卷 朝臣像吳中舟行 少年行樂圖

毛惠遠畫四卷 山陽七賢圖 轉容圖 戲圖騎馬屬圖一卷 刀

毛惠秀畫四卷 險圖 釋迦圖 胡僧圖 弟子圖 併子

史粲畫二

穆天子入駿圖 總龜圖 卷

王獻之像 剡谿谷村 劉璞圖 中

范惟賢畫二卷 生安朗先 溫注馬 孝子屏風圖

謝赫畫一卷 安期生圖

陳公恩畫三卷 朱買臣圖 列女傳圖 列女貞師圖 仁

王殿畫一卷 寺股洪寶像 白馬寺圖 拂菻樣圖

章繼伯畫一卷 藉田圖 長三丈 丁王貴夫人 彈樣二 項圖 琵琶圖 孔

陶景眞畫二卷 游春珠苑圖 子慶圖一卷 文 孔 虎豹

鍾宗之畫

雀鷂圖 雞鵬圖 卷

姚曇度畫二卷 股洪寶像白馬樣

解倩畫四卷 模二 外國器樣 雜歌二 鬼

章繼伯 梁元帝畫六卷 武射鵰圖 萬一圖 吳 王行遊天圖 王一 梁宮昆明二 雄

西域僧迦佛陀畫六卷 拂菻圖二卷 神樣 外國人物器樣 雜歌二卷

張僧繇畫十九卷 漢武 羊射鵰仁 入馬兵像 朱異像一卷 橫泉鬪龍圖一卷 雜人 納仙人圖一卷 悉達太子納妃 樣像一卷 摩納 刀

龍圖一卷濟溪 宮水怪圖四卷

聶松畫一卷 友道林 像一卷

張善果畫二卷 悉達太子納妃 圖靈嘉 樓樣一卷

張儒童畫二卷 楞伽會圖 寶禧相圖一卷 變相圖 北

卷一

楊子華畫四卷 斛律金圖 貴戚游苑圖一卷 鄴中百戲人物圖 北齊宮苑人物屏風木

曹仲達畫六卷 齊 斛律明月像一卷 盧思道像一卷 名 神武臨軒對武騎圖二卷

貞觀公私畫史所取載之南北朝畫蹟如此其餘未曾收載而散見於各記籍者，亦不少。宋陸探微爲南北朝之大家其畫蹟極多如范惠景母子像阿難維摩圖，

瀛瀨圖，孫叕著高麗衣圖劉碩錢靈度像，宋桂陽王寵姬像，擣衣圖施修林搖錫像，蕭史圖紋夢賦圖服乘筬圖等皆並傳於世。又宋宣和畫譜道釋類御府所藏陸琛微畫凡十日：無量壽佛像一佛因地圖一降靈文殊像一淨名居士像一托塔天王圖一北門天王圖一天王圖一王獻之像一五馬圖一摩利支天菩薩一是又與上所載者異物而同傳者也。袁倩比美陸氏，最爲高逸其畫蹟如抗蕪圖，正聲伎御臨軒圖吳楚夜蹋歌圖等，甚有聲價其所畫維摩詰變相一卷歷代名畫記亟稱之謂是畫百有餘事運思高妙六法備呈置位無差若神靈感會精光指顧瞻仰威容使顧陸知慚張閻駭嘆云。顧景秀在陸氏先，有宋文帝像，宋謝鯤兄弟四人像，晉中興帝相像，王獻之竹圖劉牢之圖卷瀛瀨圖鸚鵡畫扇陸機詩會圖等亦頗見重於世謝稚畫蹟實多士女類如列女母儀圖列女貞節圖列女賢明圖列女仁智圖，列女辯通圖等列女故事畫爲最多，而如三馬伯樂圖三牛圖瀛瀨圖與禽獸類之圖卷亦有傳於世者。江僧寶之臨軒圖御像，南齊劉瑱之擣衣圖劉長史圖；毛惠遠之赭白馬圖騎馬變勢圖，葉公好龍圖毛惠秀之漢武北伐圖二疏圖，王殿之

曹長孺眞列女傳母儀圖三馬圖,並傳於世梁張僧繇為六朝畫家冠冕其畫蹟之多不可勝考按宋宣和畫譜道釋類御府所藏凡十有六曰佛像一文殊菩薩像三,大力菩薩像一,維摩菩薩像一佛十弟子圖一十六羅漢像一十高僧圖一九曜像一,塡星像一天王像一神王像一掃象圖一,摩利支天菩薩像一五星二十八宿眞形圖一且其畫蹟每致靈感神異記畫像記朝野僉載多記其事所言雖近荒誕然亦足見其畫之妙絕當時也北齊曹仲達之畫佛像,楊子華之畫馬亦相傳具靈感云。

南北朝畫家之經公私畫史收載其畫蹟者外其餘各家亦多名作有不可不記者。宋·袁倩之子質有莊周木雁圖卜和抱璞圖筆勢勁健。謝約有大山圖并聲伎樂器圖。劉胤祖之蟬雀特爽俊不凡,劉紹祖之雀鼠亦歷落有姿。吳曍體法雅媚,張則思筆新奇皆名於時。劉斌有詩黍離圖,蔡斌有遊仙圖漢道興有列女辯通圖無不著聲於代。南齊則有王奴之嘯賦圖,戴蜀之孝女圖,息嬌圖,張季和之游清池圖丁光之蟬雀僧珍之人馬亦皆有名梁則有蕭賁之山水陳則有顧野王之草蟲皆能獨步當時至於北朝魏則有王由楊乞德之佛像,齊則有劉殺鬼之鬪雀周則有

田僧亮之人物車馬。

以上所述要皆就各家之卷軸畫蹟而言然試集諸畫蹟而分爲若干類，其

最多數者當推佛畫之制作；次之爲風俗現狀畫；又次爲經史故實畫馬牛虎豹鵠

鴿蟬蟲諸類亦多圖之其圖寫風俗故實取材每近於浮靡如貴戚遊苑洛中車馬

等，是殆南北朝風氣使然此外則有板畫與壁畫板畫者施畫於板當時作者亦

甚多。陸探微有劉牢之板像，王獻之板像，天安寺惠明板像，板畫師子等；謝莊有板

畫左氏經傳圖按陸氏板畫師子極有名建康集所稱：陸生板畫天下惟此本也。^{此板}初在建康境中唐太和間徙匯斷西甘露寺元符初甘露火復亦隨爐宋蘇軾有摹本 ^{謝氏經傳圖係分左氏經傳隨圖立篇，}

製木方丈圖山川土地各有分理離之則世別郡殊合之則區中爲一殆爲近時輿

圖之類。

壁畫多係名家手蹟純爲佛畫而極富麗其著名者凡二十六寺：^{宋法王寺顧駿之在永嘉華子梁寺楊長慶在汝州畫延祚寺伯仁畫北宣寺在江陵張僧繇畫寶林寺在江寧解倚畫惠棠寺隋在白雀寺張僧繇畫定林寺在會稽沈標畫靈鷲寺在江寧畫江陵座寺在江陵寶畫何后僧繇畫在江景寧公寺陸整畫在江光寧相寺僧在江陵寶畫開丁善光寺畫在陟肥寺張僧繇畫在江寧陵張僧繇畫草堂果}

寺在江寧焦顥畫報恩寺在會稽張寶顗畫僧繇俙倩畫大定寺在鄴中劉殺鬼登覽寺在固州童伯仁郎法士畫天皇寺在江陵陳棲霞

南朝梁

最多,凡十四寺;陳次之,凡六寺。北朝則以北齊爲多其時佛教之流行,北朝實不遜

於南朝,而寺壁畫南朝獨盛者,一則北朝多注力於石窟造像,二則南朝人之擅畫

寺壁者較多於北朝也。然世事推移猝見滄桑之變,寺院名蹟昔爲莊嚴之點綴品

者,已先後隨建築物以消滅,而石窟造像,如雲岡龍門,至今猶多完整爲一般考古

美術家所誇美。此外名人手蹟,在寺壁間者,如陸探微謝靈運之畫甘露寺,浙西甘露寺有

間佛殿陸畫菩薩若菩薩在殿後面天王堂外壁有謝畫菩薩六壁見歷代名畫記

張僧繇之畫天皇寺, 江陵天皇寺明帝置門內有柏堂僧繇畫盧舍那佛像及仲尼十哲帝怪問釋門內如何畫孔聖繇曰後當賴此 **安樂寺**

者張僧繇常於金陵安樂寺畫四龍不點睛者如點睛見歷代名畫記破壁飛去於未點睛

智積菩薩之畫研石山寺, 梁天監中智積菩薩自研石山畫梵相於吳縣研石山及那伽梨那佛點睛及 皆見諸記籍甚或傳其神異,南

華嚴寺, 蘇州崑山華嚴寺殿甚有僧繇畫幀以甓固之見唐詩紀風雨如滕閣狀僧繇畫幀以甓固之見此耳及後周滅佛法乃免見天下太平寺廣塔記獨以此殿及有尼滅佛像乃免見

朝之名筆也。至若上都開業寺有曹仲達畫,長安永福寺有楊子華畫,公私畫史記上

都大雲寺,長安光明寺,皈依寺,皆有田僧亮畫,見歷代名畫史記及公私畫史記 洛陽恩覺寺上都空

觀寺，皆有袁子昂畫，〔見同上〕。北朝之名筆也。

以卷軸畫蹟言，尚未見佛畫之特盛，並壁畫而觀之，則知當時圖畫幾全受宗教化焉。其他關係學術禮制之繪畫，亦不少，梁爲尤多：

〔**隋書**經籍志：周易普玄圖易一卷，孝經圖左二右契，春秋圖一古聖賢圖，山海經圖……八盟會地圖一卷又，今薛景和撰又，孝經雌圖三卷、毛詩圖三卷、孝經圖一卷，內事圖二卷、孔子經圖十二、孝經圖古秘圖一，內事圖講堂本雌十二弟子經一卷、口授圖、野圖孝經內事圖二卷，威平二年校理舒雅銓次爲十卷閣圖，俗見縣畫舊仍存者重繪爲十卷閣圖，書偶見縣畫縱……

歷代名畫記：元帝畫職貢圖，並外國來職貢之事。庾元威之瑞應圖記之略云，宗炳畫瑞應圖，王元略、顏玄主。庾元威瑞應圖王記之長，顏玄加。畫瑞應圖金器螺杯魚碗，可爲玩。對者盈縮其……

中興書目：山海經圖，元帝作鎮荊州州作……

玉海：元帝畫職貢之事並玉海……〕

等，多有記載之。又有庾元威之瑞應圖，頭凡三首而終，職貢圖而終，朱草乃有虞舜發猊漢武神鳳衔君舞鶴五城九井螺鼊魚獸橫塞器服可爲玩對者盈縮其，……等二百一十物餘，〔草草等一百一十物餘周穆猱猊漢武神鳳衔君舞鶴五城九井螺鼊魚獸橫塞器服可爲玩對者盈縮其〕

等，多有記載之。制狀參其動〔蕭放之畫書史詩賦，劉斌之畫詩黍離等，皆有關係於學術禮制者〕，形模制參一部爲其動也。

有畫蹟而不詳作者姓氏，但論其用途，則有關於法制及世道人心，是蓋多出於一般工匠之手，亦有足錄者。宋有劉轀出行鹵簿圖，〔使轀爲明帝所寵，在湘州雍州出行鹵簿羽，善畫者其出行鹵簿圖〕；齊有功臣圖、孝子圖、西邸士林圖、豫章郡朝堂圖，〔西邸士林圖係才俊寬陵王以爲，子良開士西邸士林圖延才俊寬陵王以爲，儀常自，披畋款自〕

為士林使工圖其像而成之像章郡朝堂圖則係王繪之朝堂者

<small>章太守時圖畫陳著華歆游鯤像於郡之朝堂居茲其美</small>

馮道根像<small>於武帝德殿而召畫工圖其形之豫州寔別之形臺省於</small>

梁有張緬像<small>武帝因張居茲司徒勁直圖其像立碑以頌</small>夏侯亶像<small>亶在天監中守吳興有惠政吏民圖其像立碑以頌焉</small>

陳平渡河歸漢圖李平孔子七十二子圖履虎尾踐薄冰圖劉道斌像捍虎圖<small>劉在恆農修立學館建孔子廟及去郡吏思之因圖其像於廳事按水經注孔子廟及去郡吏思之因圖其像於廳事以自戒</small>後周有楊震像<small>北史申徽傳申徽為襄州刺史性廉慎乃畫楊震像於寢室以自戒</small>

柳仲禮圖樂賢堂圖康絢像陳有鹵簿圖<small>北畫史陳平渡河歸漢圖以遺劉璠傳武陵王紀稱制於蜀使故士效力生制猛獸有捍虎圖云</small>

此種畫蹟皆因別有作用，非為一種純粹藝術之表現，於以覘當時政教之一班可，而於當時繪畫學上之消長，實無重要關係也。

第十五節　畫家　道釋畫家最多——山水畫家亦較有人——宋畫家最著者六人——齊畫家最著者五人——梁畫家較著者五人——陳畫家最少——魏畫家四人——曹仲達為齊畫家巨擘——周畫家僅見三人——南北朝畫家藝術上之比較——代表作家皆吳中人

第五章　南北朝之畫學

南北朝代有著名之畫家要之，以道釋爲中心之人物畫家爲最多數，而放達

遯世之山水畫家亦較前代爲有人。

南朝號稱畫家者合王族及外國比丘而計之凡八十六人，宋三十四人，齊二

十九人，梁十九人，陳四人茲將各朝之最著名者述之。

宋

陸探微　吳人，常侍明帝左右畫備六法人物故實，盡皆妙絕兼善山水草木，有

包前孕後古今獨步之稱子綏宏肅亦皆善畫綏尤著名畫佛像人物時推畫聖。

宗炳　南陽涅陽人字少文善畫性曠逸，每遊山水往輒忘返既歸皆圖之

於壁嘗謂人曰撫琴動操欲令衆山皆響。高祖聘之不起樓邱飲鑿時稱高士晉升

平丁巳生元嘉乙丑卒年六十有九。

王微　瑯邪臨沂人字景玄，不就聘，以棲貞絕俗爲高，與史道碩並師荀勗衞協。

自謂性知畫雖鳴鵠識夜之機盤紆糾紛咸記心目故兼善山水一往迹求皆仿佛

也敞屋一間尋書玩古如此者十餘年作敍畫一篇殘贈秘書監。

顧駿之　宋人，師於張墨善道釋畫。常結高樓以爲畫所，每登樓去梯家人罕見。若時景融朗，然後含毫天地陰慘，則不下筆其於畫也慎之如此。

顧景秀　武帝時人居武帝左右善人物禽獸草蟲帝嘗以景秀所畫蟬雀扇賜何戩時吳郡陸探微顧寶光見之皆歎其巧絶云。

謝莊　陳郡陽夏人字希逸善作畫嘗製木方丈圖山川土地各有分理，永初辛酉生，泰始丙午卒年四十有六。

其他如江僧寶之師袁隆，以用筆骨鯁稱；張則之師吳暕，以勁筆新奇稱顧寶光袁倩之師陸探微，以善人物名；謝約之山水，謝靈運之佛像，謝稚之孝子列女等故事圖，亦皆獨步一時，戴逵之子顒袁倩之子質寶光之弟彥先靈運之弟惠連要皆不弱其家聲者也。

劉瑱　字士溫，勔子，彭城安上里人，篆隷丹青並爲當世所稱尤善畫婦人，時稱第一焉。

八七

謝赫　不知何許人善寫貌及人物能一覽便寫與眞相毫髮無遺論者謂中興

以後，眾人莫及。著有古畫品錄尤有功於畫學。

毛惠遠　樂陽陽武人師顧愷之善畫馬與劉瑱之婦人並爲當時第一。

毛惠秀　惠遠之弟，永明中待詔秘閣善圖繪佛像人物故實。

宗測　炳之孫字敬微居江陵善畫遵祖法嘗自繪阮籍像懸行障上以對之又

畫永業寺佛影臺稱妙作少靜退不樂仕進永明三年，詔徵不就好遊著衡山廬山

記。

餘如陳郡人殷蒨善寫人面與眞不別。蘧道愍章繼伯並善寺壁兼長畫扇沈

標畫無所偏擅觸類皆涉姚曇度畫有逸才筆迹調媚專工綺羅昇帳要皆頗有名

於時。至章繼伯之畫藉田圖范懷珍之寫渥洼馬圖，陶景眞之畫孔雀鸚鵡虎豹，僧

珍之畫康居人馬，張季和之畫游清池亦各有特長不可泯滅者也。

梁

蕭繹　小字七符梁武帝第七子，即世祖也畫壇人物故實嘗繪宣尼像著有山

水松石格，有功於我國畫學不少以天監丙戌生，在位三年，歲壬申崩年四十有七。

蕭賁　字文奐齊竟陵王子良之孫也起家湘東王法曹參軍善繪山水咫尺之內，便覺萬里爲遙後以餓死

張僧繇　吳人天監中爲武陵王國侍郎，直秘閣知畫事，歷右軍將軍吳興太守。善寫貌兼圖繪雲龍人物故實所繪道釋畫與顧陸並重，稱六朝三大家山水則獨創所謂沒骨皴者以得名其子善果儒童亦皆善畫。

陶宏景　秣陵人字通明，居丹陽，自號華陽陶隱居後止勾曲山畫品超邁筆法淸眞論者謂惟南陽宗少文范陽盧鴻其遺蹟名世差堪鼎足云性恬淡特愛松風；欣然以泉石爲樂蓋自幼得葛洪神仙傳便有養生之志也武帝卽位大事咨詢時人號之爲山中宰相宋元嘉壬辰生梁大同丙辰卒年八十有五贈大中大夫諡貞白先生。

餘如武帝三子蕭綜元帝長子蕭方等簡文帝五子蕭大連皆以皇族擅丹靑；吳郡陸杲陳郡袁昂皆頗善畫。焦寶顧師於張謝，而時善表新意；解倩師於蘧章而

能通變巧捷嵆寶鈞轟松二人，皆無的師，而意寥眞俗，爲僧繇之亞，亦一時名家也。

陳

顧野王　吳人字希鴻，在梁爲中領軍後入陳，爲黃門侍郎，光祿卿嘗繪古賢與王襃書讚時人稱爲二絕尤工草蟲梁天監庚子生大建辛丑卒年六十有二

殷不害　陳郡長平人工書畫家貧事母養弟士大夫皆以行稱之曾仕梁爲廷尉入陳除司農晉陵太守以光祿大夫致仕養疾後主卽位加給事中其子僧首留周及禎明己酉陳亡僧首來迎卒於道年八十有五。

北朝號稱畫家者凡十六人：──魏五人北齊八人周三人。

魏

魏畫家較少其畫品亦較簡畢惟氣勢多崛强　新鄉侯楊乞德之畫佛像勃海蓨人高遵嘗撰二殿圖皆有名一時　王由字茂道京兆霸城人罷郡後寓居潁川歷給事中尚書郎東萊太守工摹畫尤善佛像爲時人所服惜後爲亂兵所害年僅四十有三。蔣少游樂安博昌人寄居平城。以傭書爲業後仕至太常卿贈龍驤將軍幷

州刺史亦工書畫曾使至齊摹寫宮掖而歸以其有班倕之巧善畫人物精雕刻也。

齊

齊之畫家首推曹仲達。仲達曹國人仕至朝散大夫圖繪稱工楚佛尤妙寫龍蛇能致風雲次之則楊子華官直閣將軍員外散騎常侍嘗畫馬於壁夜聽啼齧長鳴如索水草圖龍於素舒卷輒雲氣縈集世祖重之居禁中天下號為畫聖蕭放字希逸武平中待詔文林館好文善畫嘗以監畫工作屏風等雜物見知累遷太子中庶子散騎常侍廣寧王孝珩姓高氏文襄第二子嘗圖蒼鷹如真作朝士圖尤妙其餘如殷英童劉殺鬼曹仲璞高尚士徐德祖等亦皆著名一時

周

周代畫家曰田僧亮為周常侍畫名高於董展曰馮提伽北平人官至散騎常侍兼禮部侍郎志尚清遠周末避亂備畫於并汾之間善畫車馬人物則非所長曰袁子昂亦善畫。

據所述而比較之知南朝畫家多於北朝——是雖因南人好畫過於北人之

故，亦以北朝注重石刻，一部分能畫之士多費心力經營於石窟之造像日與石工

為伍，而其名亦遂不著故也且北朝諸家，皆長於道釋人物畫之一門。南朝則更時

有以山水畫名者卽其人物畫中亦帶山水之背景。至北朝畫家多尙摹倣從舊法

中精益求精。南朝畫家多尙創作於舊法中參新意，或竟能另闢蹊徑為後人法是

則南朝諸帝提倡之功，亦其地理與人民美術思想較長於北人故也故南北朝畫

家之最有關於我國畫史者，如陸探微張僧繇等皆吳中人則當時圖畫在長江流

|域。——江南——發達之情形，亦可見之。

第十六節　畫論

畫法的理論——宋宗炳畫山水序——王微敍畫——梁元帝

山水松石格——賞鑑的品評——顏之推論畫——謝赫古畫品錄共二十七家——姚最

續畫品共二十家——畫家工非工之階級——逐人總評前未之見

南北朝為我國人物畫極盛山水畫成立之時代習畫者婺皆士夫之流，能知

圖畫理法上之價值及趣味，復能以筆墨形容之，關於繪畫之妙理奧趣往往為所

闡發而當時畫家之作品又足供論評者之材料，於是因畫定品，因品列等，於闡發

圖畫之理法外又有賞鑑的品評此種品評在當時實為創作。故其畫論可分二種：

曰關於畫法的理論，關於賞鑑的品評。

關於畫法的理論則如宋宗炳畫山水序，王微敘畫，梁元帝山水松石格等，摘錄如下：

宗炳畫山水序　聖人含道應物賢者澄懷味像，至於山水質有而趨靈，是以軒轅堯孔廣成大隗許由孤竹之流必有崆峒具茨藐姑箕首大蒙之遊焉，又稱仁智之樂焉夫聖人以神法道，而賢者通山水以形媚道，而仁者樂，不亦幾乎余眷戀廬衡，契闊荊巫，不知老之將至，愧不能凝氣怡身傷跕石門之流於是畫象布色構茲雲嶺。夫理絕於中古之上者可意求於千載之下，旨微於言象之外者可心取於書策之內況乎身所盤桓目所綢繆，以形寫形，以色貌色也且夫崑崙山之大瞳子之小，迫目以寸，則其形莫覩，迥以數里則可圍於寸眸誠由去之稍闊，則其見彌小，今張綃素以遠映則崑閬之形可圍於方寸之內豎劃三寸當千仞之高，橫墨數尺，

體百里之迥，是以觀畫圖者徒患類之不巧，不以制小而累其似，此自然之勢。如是，

則嵩華之秀玄牝之靈皆可得之於一圖矣。夫以應目會心為理者類之成巧，則目

亦同應心亦俱會應會感神神超理得雖復虛求幽巖何以加焉又神本亡端棲形

感類理入影迹誠能妙寫亦誠盡矣。於是閒居理氣拂觴鳴琴披圖幽對，坐究四荒，

不違天勵之叢獨應無人之野峯岫嶤嶷雲林森渺聖賢映於絕代萬趣融其神思，

余復何為哉，暢神而已神之所暢孰有先焉。

王微敍畫　夫言繪畫者，竟求容勢而已。且古人之作畫也，非以案城域，辨方

州，標鎮阜劃浸流本乎形者融，而變動者心也。靈無所見，故所託不動目有所極，

故所見不周，於是乎以一管之筆擬太虛之體，以判軀之狀盡寸眸之明曲以為嵩

高趣以為方丈以㞳之畫齊乎太華枉之點表夫龍準眉額頰輔若晏笑兮孤巖鬱

秀若吐雲兮橫變縱化而動生焉前矩後方而靈出焉然後宮觀舟車器以類聚犬

馬禽魚物以狀分此畫之致也。望秋雲神飛揚臨春風思浩蕩雖有金石之樂珪璋

之琛豈能髣髴之哉。披圖按牒效異山海綠林揚風，白水激澗嗚呼豈獨運諸指掌

亦以明神降之，此畫之情也。

梁元帝山水松石格　天地之名，造化為靈設奇巧之體勢，寫山水之縱橫，或格高而思逸信筆妙而墨精。由是設粉壁運人情素屏連幛山脈濺瀑首尾相映項腹相近丈尺分寸，約有常程樹石雲水俱無正形。樹有大小叢貫孤平扶疏曲直聳拔淩亭隱隱半壁高潛入冥插空類劍陷地如坑。秋毛冬骨夏蔭春英炎緋寒碧暖日涼星巨松沁水噴之蔚回褒茂林之幽趣割雜草之芳情泉源至曲霧破山明精藍觀字橋釣關城人行犬吠獸走禽驚。高墨猶綠，下墨猶賴水因斷而流遠雲欲墜而霞輕桂不疏於胡越松不難於弟兄。路廣石隔天遙鳥征雲中樹石宜先點石上枝柯末後成高嶺最嫌鄰刻石。遠山大忌學圖經審問既然傳筆法秘之勿泄於戶庭。

關於賞鑑的品評，則如北齊顏之推論畫，南齊謝赫古畫品錄，陳姚最續畫品等皆為名作並錄如下：

顏之推論畫　畫繪之工亦為妙矣。自古名士，多或能之。吾家嘗有梁元帝手

畫蟬雀白團扇及馬圖，亦難及也。武烈太子偏能寫眞，坐上賓客隨宜點染，卽成數人，以問童孺皆知其名矣。蕭賁劉孝先劉靈並文學已外復佳此法翫閱古今特可寶愛。若官未通顯每被公私使令亦爲猥役。吳郡顧士端出身湘東國侍郎後爲鎭南府刑獄參軍右子曰庭西朝中書舍人父子並有琴書之藝尤妙丹青常被元帝所使每懷羞恨。彭城劉岳棐之子也仕爲驃騎府館記平氏縣令才學快士而畫絕倫，後隨武陵王入蜀下牢之敗遂爲陸護軍畫支江寺壁與諸工巧雜處向使三賢都不曉畫，直運素業豈見此恥乎。

謝赫古畫品錄　夫畫品者，蓋衆畫之優劣也。圖繪者，莫不明勸戒，著升沈，千載寂寥，披圖可鑒。雖畫有六法，罕能盡該，而自古及今各善一節。六法者何，一氣韻生動是也，二骨法用筆是也，三應物象形是也，四隨類賦彩是也，五經營位置是也，六傳移模寫是也。惟陸探微衛協備該之矣。然迹有巧拙，藝無古今，謹依遠近，隨其品第裁成序引，故此所述，不廣其源，但傳出自神仙莫之聞見也。

第一品五人

陸探微窮理盡性事絕言象包前孕後古今獨立非復激

揚，所能稱贊但價重之極，於上上品之外無他寄言，故屈標第一等。　曹不興、

不興之迹殆莫復傳惟祕閣之內一龍而已。觀其風骨名豈虛成。　衞協古畫

皆略至協始精六法之中迨爲兼善雖不該備形似頗得壯氣凌跨，曠代絕筆。

張墨、荀勗風範氣韻極妙參神但取精靈遺其旨法若拘以體物則未見精粹，

若取之象外方厭膏腴可謂微妙也。

　　第二品三人　　顧駿之神韻氣力不逮前賢精微謹細有過往哲變古則

今，賦彩製形皆創新意若包犧始更卦體史籀初改書法。　陸綏體韻遒舉風

彩飄然一點一拂動筆皆奇傳世蓋少所謂希見卷軸故爲寶也。　袁蒨、比方

陸氏最爲高逸象人之妙並美前賢但志守師法更無新意然和璧微玷豈貶十

城之價也。

　　第三品九人　　姚曇度畫有逸才巧變鋒出魑魁神鬼皆能妙絕同流眞

爲雅鄭兼善莫不俊拔出人意表天挺生知非學所及雖纖微長短往往失之而

與卓之中，莫與爲四豈眞棟樑蕭艾可唐突瓓瓀者哉。　顧愷之格體精微筆

無妄下，但迹不逮意，聲過其實。

毛惠遠、畫體周贍，無適弗該，出入窮奇縱橫

逸筆，力遒韻雅超邁絕倫其揮霍必也極妙。至於定質塊然，未盡其善神鬼及馬，

泥滯於體頗有拙也 夏瞻、氣力不足，而精彩有餘，擅名遠代，事非虛美。

戴逵、情韻連綿風趣巧拔，善圖聖賢，百工所範。荀勖、已後實爲領袖及乎子顗，

能繼其美。 江僧寶、斟酌袁、陸，親漸朱藍，用筆骨梗甚有師法。像人之外非其

長也。 吳暕、體法雅媚，製置才巧，擅美當年，有聲京洛。 張則、意思橫逸，動

筆新奇師心獨見，鄙於綜採，變巧不竭，若環之無端景多觸目謝題徐落云此二

人，後不得預焉。 陸杲、體致不凡，跨邁流俗，時有合作，往往出人。點畫之間動

流恢服，傳於後者，殆不盈握桂枝一芳，足懷本性，流液之素，難效其功。

第四品五人 蘧道愍、章繼伯，並善寺壁，兼長畫扇，人馬分數，毫釐不失，

別體之妙亦爲入神。 顧寶光、全法陸家，事事宗稟方之袁蒨可謂小巫。

王微、史道碩、並師荀衛，各體善能。然王得其細，史傳其真，細而論之景玄爲劣。

第五品三人 劉瑱、用意綿密，畫體纖細，而筆迹困弱，形製單省，其於所

長，婦人爲最但纖細過度翻更失真然觀察詳審甚得姿態。晉明帝雖略於形色頗得神氣筆蹟超越亦有奇觀。劉紹祖善於傳寫不閑其思至於雀鼠筆迹歷落往往出羣時人謂之語號曰移畫然述而不作非畫所先。

第六品二人

丁光雖擅名蟬雀而筆迹輕羸非不精謹乏於生氣。宗炳炳明於六法迄無適善而含毫命素必有損益蹟非準的意足師放。

姚最續畫品

夫丹青妙極未易言盡雖質沿古意而文變今情立萬象於胸懷，傳千祀於毫翰故九樓之上備表仙靈四門之塘廣圖賢聖雲閣與拜伏之感掖庭致聘遠之別凡斯緬邈厥迹難詳今之存者或其人冥滅自非淵識博見孰究精粗擴落蹄筌方窮致理但事有否泰人經盛衰或弱齡而價重或壯齒而聲遒故前後相形優劣舛錯至如長康之美擅高往策矯然獨步終始無雙有若神明非庸識之所能效如負日月豈末學之所能窺。荀衛曹張方之蔑矣分庭抗禮未見其人謝陸聲過於實良可於邑列於下品尤所未安斯乃情有抑揚畫無善惡始信曲高和寡非直名謳泣血謬題寧止良璵將恐疇訪理絕永成倫喪聊舉一隅庶同三益夫

調墨染翰志存精謹課茲有限，應彼無方。燧變墨回治點不息，眼眩素縟意猶未盡。

輕重微異則姸鄙革形絲髮不從則歡慘殊觀加以頃來容服，一月三改首尾未周，

俄成古拙欲臻其妙，不亦難乎。豈可曾未涉川遽云越海俄覩魚鼈爲察蛟龍凡厥

等曹未足與言畫矣。陳思王云：傳出文士圖生巧夫性尚分流事難兼善躓方趾之

迹易不知圓行之步難遇象谷之鳳翔莫測呂梁之水蹈雖欲遊刃理解終迷空慕

落塵未全識曲若永尋河書則圖在書前取譬連山則言由象著今莫不貴斯鳥迹

而賤彼龍文消長相傾有自來矣。故倕斷其指巧不可爲杖策坐忘旣懸經國據梧

喪偶寧足命家若惡居下流自可焚筆若冥心用舍幸從所好戲陳鄙見，非謂毀譽，

十室難誣佇聞多識今之所載，並遺猶若文章止於兩卷其中道有可採使

成一家之集。且古今書評高下必詮解畫無多是故備取人數旣少不復區別其優

劣，可以意求也。

梁元帝　學窮性表，心師造化，非復景行，所能希涉。畫有六法，眞仙爲難，王

於像人特盡神妙。心敏手運不加點治斯乃聽訟部領之際文談衆藝之餘時

復遇物援豪造次驚絕，足使荀衛閣筆袁陸韜翰，圖製雖寡，聲聞於外，非復討

論木訥可得而稱焉。　劉璞、胤祖之子，少習門風，至老筆法不渝前制，體韻

精研，亞於其父，信代有其人，茲名不墜矣。　沈標雖無偏擅，觸類皆涉，性尚

鉛華，甚能留意，雖未臻全美，亦殊有可觀。　謝赫，點刷精研，意在切似，目想

豪髮皆無遺失，麗服靚妝，隨時變改，直眉曲鬢，與世事新，別體細微，多自赫始。

逮使委巷逐末，皆類效顰，至於氣韻精靈，未窮生動之致，筆路纖弱，不副壯雅

之懷；然中興以後，眾人莫及。　毛惠秀，其於繪事，頗爲詳悉，太自矜持，番成

贏鈍，遒勁不及惠遠，委曲有過於稜。　蕭賁，雅性精密，後來難尚，含毫命素，

動必依真，學不爲人，自娛而已，雖有好事，罕見其蹟。　沈粲，筆迹調媚，專工

綺羅屏障，所圖頗有情趣。　張僧繇，善圖塔廟，超越羣工，朝衣野服，今古不

失，奇形異貌，殊方夷夏，實參其妙，俾晝作夜，未嘗厭怠，惟公及私，手不停筆，但

數紀之內，無須臾之閒，然聖賢瞻矚，小乏神氣，豈可求備於一人，雖云晚出，殆

亞前品。　陸肅，綏之弟，早藉趨庭之致，未盡敦閱之勤，雖復所得不多，猶有

一〇一

名家之法方效輪扁，甘苦難投。　毛稜、惠遠之子，便捷有餘眞巧不足，善於

布置略不煩草若比方諸父，則牀上安牀。　稽寶鈞轟松二人無的師範而

意兼眞俗，賦形鮮麗，觀者悅情若辨其優劣，則僧繇之亞。　焦寶願雖早遊

張謝而靳固不傳，旁求造請事均盜道之法，殫極斷輪遂至兼採之勤。衣文樹

色時表新異，點黛施朱，重輕不失雖未窮秋駕而見賞春坊，輸奏薄技謬得其

地，今衣冠緒裔，未聞好道丹青道埋，良足爲慨。　袁質、蒨之子，風神俊爽不

墜家聲，始逾志學之年，便嬰痾癎之病曾見草莊周木雁卜和抱璞兩圖筆勢

遒正繼父之美若方之體物，則伯仁馬龍之顯比之書翰則長胤狸骨之方雖

復語迹異途，而妙理同歸一致，苗而不實，有足悲者。無名之實在斯人。

僧珍僧覺、遽道愍之甥，覺、姚曇度之子並弱年漸漬，親承訓勗。珍乃易於酷

似，覺豈難賁析薪染服之中，有斯二道若品其工拙蓋稽顙之流。　釋迦佛

陀吉底俱摩羅菩提此數手並外國比丘既華戎殊體，無以定其差品光宅威

公雅耽好此法下筆之妙，頗爲京洛所知聞。　解蒨全法遽章筆力不逮通

變巧捷，寺壁最長。

按上所舉畫論著作家皆係南朝人，殆南朝好文之故歟。所論關於理法者多偏於山水山水畫之妙處從來未經人道以山水畫時尚幼稚；而其妙處又非胸襟高超，適性山水者不能道著宗炳高士，以山水為樂樂之不疲乃以入於畫其畫固以自娛者也故曰：『暢神而已』夫欲以畫暢神則平時非有相當之修養不可惟能閒居理氣拂觴鳴琴披圖幽對坐究四荒不違天勵之叢獨應無人之野始能一遡峰岫嶢嶷雲林森渺目亦同應心亦俱會應會感神神超理得此中奧妙宗氏能。於山水畫幼稚時代而闢發之，不可謂非高人深致也王微專論畫之情致其論畫致以靈動為用日橫變繼化而動生焉前短後長而靈出焉蓋言經者，非獨依形為本尤須心運其變耳其論畫情則以運諸指掌降之明神為法以揚神盪思為的要言不繁至理若揭元帝所論雖僅三百餘言而於山水松石神氣體用之妙位置點綴之備無不包舉而畢示與長史筆法等篇俱有古人傳習相承之意關於評品者，則顏之推所言於繪畫之藝術上雖無甚價值然我國畫以藝稱古時固無「工」

「非工」之階級自漢以來士夫習畫者日多，遂稱非士夫而專藝者爲畫工：士夫畫家甚至羞與爲伍於是工非工之階級乃分士夫畫家既力自鳴高而視殊類者爲不足齒，在我國畫史上若名爲畫家者自漢以來惟有士夫而已其爲畫工名概不得而著焉是實藝術史上最不平等事觀顏之推之論畫兢兢以與諸工巧雜處爲三賢曉畫之大恥致垂訓其子孫是卽可見南北朝人對於階級觀念之深眞無所不極也。謝赫畫有深詣創言六法爲後世習畫者樹南針其功非小更舉六朝諸畫家，一一評其優劣能各如其分其識力之高尤足多者且謝氏言畫不主死守師法極贊別創新意，故曰『述而不作，非畫所先』。其於畫學可謂得其命脈矣。姚最續畫品係舉謝氏所遺而續品之者也與謝氏古畫品合觀可盡得六朝畫家之優劣此種逐一人而總論之畫評前未之見，與後世依據個人之作品而各異其評者，又大異亦特色也。

南北朝畫學概況表

第六章　隋之畫學

楊堅篡周併陳統一中國國號隋，傳四主而亡國祚之短，等於嬴秦蓋自開皇己酉迄義寧丁丑，即西

道釋人物畫爲中心

南北朝畫學

	南朝	北朝
畫蹟	多 卷軸及寺壁 作法多參新意	少 石窟造像獨多 拙實雄渾
畫家	多 最有關係者皆吳中人 頗有注意於山水	少 一部伍於工匠從事造像又有旁及於道畫
畫論	論理的 品評的偏於 山水	………… ………… …………

齊最盛
傳入日本
梁最盛

紀五八九年——六一七年僅二十九年而禪於唐。雖爲時甚促，以政治區域統一之故，影響於繪畫者，則亦有獨立記述之必要。

第十七節　概況

繪畫之進步，要在民衆文藝思想之自由。自由思想，往往在列國紛爭之世而益發達，故我國繪畫，春秋戰國較爲發達。至秦漢帝制統一，即被拘束，先例章然。自魏晉而南北朝分疆力爭以來，凡三百餘年，畫非一門，各有專家，其發達之度，可謂空前。及隋統一南北，繪畫思想，即稍稍被束縛。開皇二年，曾敕夏侯朗作三禮圖，係一種歷史的故實畫，寫儒敎之旨於美術。此種被專制君主所利用之繪畫，即足束縛南北朝以來之新繪畫思想。終隋之世，凡用於政敎上之繪畫，上好下趨，其取材範圍，大率不能越此。煬帝大業元年，營顯仁宮於洛陽，自長安至江都，置離宮四十

餘所;四年又造汾陽宮;土木頻興，其間繪畫之飾施，窮極奢侈。加以當時京洛一帶寺院道觀等之建築雜起，靡不以繪畫為飾我國壁畫之風蓋至是號稱極盛故工匠派之繪畫極巧至精而非工匠派之繪畫亦因煬帝之好不墮先緒煬帝嘗自撰古今藝術圖五十卷又於東都起二妙臺東日妙楷藏古法書西日寶蹟庋古名畫，一時巨匠名士爭起用世展子虔自江南至董伯仁自河北至當董展之相見也，初存輕視後則互益乃知南北朝以來南北異趨之畫風至是因政治區域之統一君主專制之撮合遂相調和閻毗楊契丹鄭法士兄弟等亦時出世與展董等共從事於土木之飾。逢迎君意而作之繪畫固非能有自由思想之特現，然其受束縛也亦不過限於取材方面其時平凡之畫家因取材之不自足妨其思想藝術之全部其傑出者則亦不然以人物論當時外國僧人之來中國者較前為多所作繪畫自關於佛教者外多寫外國風俗如東土耳其之尉遲跋質那印度之僧曇摩拙義及跋摩等均以善西域風俗畫著名於時其於當時藝術思想不無衝動而展子虔之細描色暈神意具足世誇為唐畫之祖;孫尚子之魑魅魍魎參靈酌妙其戰筆

隋代道釋人物畫之位置

甚有氣力尤為他人所莫能效以山水論:亦頗進步。展子虔之咫尺千里,江志之模

山擬水要皆突過前人。其為隋畫之特色者則更有人物與山水兩者間之臺閣畫。

蓋隋代名家,如展子虔董伯仁鄭法士輩無不擅長臺閣其作人物也多精意於臺

閣作山水也多精意於臺閣至若貴遊宴樂等人物山水畫更無不精意於臺閣而

董鄭所作尤為巧贍董亡所祖述臺閣之工論者謂展不及之。鄭師僧繇每於層樓

疊閣間,襯以喬木嘉樹碧潭素瀨旁施羣英芳草,令見者熙熙然動春臺之思其與

臺閣相襯之一石一樹,亦極工巧所謂狀石務雕透繪樹多刷鏤此種繪畫蓋新

從人物背景脫胎而來,而又刻意求山水畫之成功,故

有以間於人物山水特尚工巧之作。抑亦受當時大。

與土木之影響也就此作風而推論之,可知隋人趨重

山水畫之研究亦卽可覘唐代將以山水畫代人物畫。

而與之趨勢。然是時純粹之山水畫作者殊少臺閣畫

擅長者雖多名家亦皆與人物或山水等合圖如展畫

之北齊後主幸晉陽圖，董畫之周明帝田獵圖，鄭畫之遊春苑圖等其畫蹟固多絡

不如應時奉行寺院間之道釋人物畫之顯赫故隋代繪畫亦屬宗教化時期其調

和南北之畫風與力求山水之成功，於唐則爲過渡時期也。

第十八節　畫蹟

帝室收藏及散失——卷軸畫類——壁畫類——畫至隋極盛

壁畫蹟舉例——展子虔之壁畫——其他畫類——道釋人物畫爲中心——山水畫

蹟寥寥之一原因

圖畫名蹟自遭蕭世誠之厄，零落可慨。陳主肆意搜求天下名蹟復集內府及

隋平陳命元帥記室參軍裴矩高穎收之，得八百餘卷。煬帝遂起所謂二妙臺者以

收藏之後煬帝東幸揚州，盡將所有隨駕而南中道船覆大半淪棄。煬帝既亡並歸

宇文化及化及至聊城復爲寶建德所取。其留東都者則爲王世充所取於是帝室

所藏或淪亡或散於臣民此種妙蹟大數爲先代作品其經隋代之收藏情形槪如

此至若隋人之手蹟見之記籍者亦不可指數茲舉著者而言約可分爲卷軸畫壁

畫及其他畫類三種述如下：

卷軸畫類　展子虔山水及其他雜畫，無所不能，其畫蹟之在卷軸者甚夥。而

尤以人物為多。貞觀公私畫史載展畫有法華變相圖一卷，白麻紙長安車馬人物

圖一卷弋獵圖一卷，雜宮苑一卷南郊圖一卷，王世充像一卷凡六卷宣和畫譜上

道釋錄有展畫三十，皆御府所藏，自法華變相圖已見於上外有北極巡海圖二，石

勒問道圖一，維摩像一，托塔天王圖一摘瓜圖一按鷹圖一故實人物圖二人馬圖

一人騎圖一挾彈游騎圖二十馬圖一北齊後主幸晉陽圖六；而歷代名畫記又有

展畫朱買臣覆水圖等行世云董伯仁與展氏並為天生奇英齊名一時卷軸畫亦

不少宣和御府所藏道經變相圖最為著名貞觀公私畫史載董畫有周明帝田獵

圖一卷，彌勒變相圖一卷，雜臺閣樣一卷，隋文帝上廄馬圖一卷農家田舍圖一卷

歷代名畫記亦並載之。鄭法士長於人物，貞觀公私畫史載有阿育王像一卷隋文

帝入佛空像一卷，楊素像一卷，賀若弼像一卷，陳叔英像一卷，擒盧明月像圖一卷，

洛中人物車馬圖樣一卷，北齊畋游圖一卷貴戚屏風二卷。宣和畫譜上人物載有

遊春苑圖四、遊春圖二、讀碑圖四，凡十卷。他如孫尚子有畫五卷，曰美人詩意圖一卷、屋宇樣一卷、雜鬼神像三卷，見貞觀公私畫史。楊契丹有畫六卷，雜物變相二卷、豆盧寧像一卷、隋朝王會圖一卷、祭洛圖一卷、貴戚游燕圖一卷。尉遲跋質那畫有六番圖、外國寶樹圖、婆羅門圖等，並見歷代名畫記。

　壁畫類：隋代畫家無不善作壁畫之盛，據記籍所載實過卷軸，可知我國壁畫之風至隋代而極盛。如定水寺（在上都寺內東及前面門上）、甘露寺（在浙西寺大殿）、崇聖寺（寺亦在上都東殿壁）、東安寺（江都）、靈寶寺（長安）、海覺寺（在上都殿前面小）……白、永泰、紀。

光明寺（長安，西院在上都小禪堂）、天女寺（洛陽）、雲華寺（洛陽）等皆有展子虔畫。崇聖寺（上都殿內西）、海覺寺（上都前面小殿）、雀寺（汝州）、絡聖寺（長安）、光嚴寺（洛陽）等皆有董伯仁畫。

寺（滅廢，變相會畫，寺東博）、龍興寺（在東頭寺內國王分舍利畫八，西面）、開業寺、寶刹寺、光明寺、靈寶寺等皆有鄭法士畫。龍興寺（上都寺內佛像殿）、國寺（在上都小西禪堂院）、大雲寺（寺東北兩壁）皆有鄭法輪畫。崇聖寺（上都寺西北壁殿）、東禪寺（長安）等鄭德文。

寺（內上都寺西面佛殿）畫之。清禪寺（長安）、禪定寺（上都）陳善見畫之。興善寺（長安）劉烏畫之。定水寺（殿內東維摩詰壁）總持。敬愛寺（洛陽）、西禪寺（長安）等孫尚子畫之。光明寺（長安，鄭法士與田僧亮同畫）、寶刹寺。

長安亦與鄭
法士同畫

楊契丹畫之永泰寺[西上部殿廊神僧及]開業寺延興寺,李雅畫之尉遲跋質那[寺東偏菩提院內北壁變相等]皆爲其手筆其[興唐寺 寺西院中三門]釋玄暢畫大石寺,

所畫尤多慈恩寺[及上部寺塔下南門西壁寺塔千鉢文殊]大雲寺[東部寺門東兩壁鬼神佛殿上著薩埵六軀海土經變閣上波叟像]光宅寺[寺東偏靈降魔閣上波叟仙像]亦皆稱名蹟焉。

安國寺[寺東廊內大法師院東廊大法]釋迦佛陀畫少林寺[嵩山寺門上寺西北隅壁十光佛]釋跋摩畫增敬寺[寺內寶月殿北壁羅漢像]

餘若蔡生畫興福寺[堂寺西北隅壁十光佛]
蹟成都等十六神像金剛密

寺之在長安者,多有壁畫成都次之,江南則絕少較之
南北朝時適得其反是蓋江南諸寺,已經前朝繪飾而京洛諸寺接近鑾轂宜加壯麗也畫蹟最多者首推展子虔;次之則爲鄭法士尉遲跋質那畫材多取佛教故實畫有一人獨作有二人或二人以上合作者可謂盛矣。

其他畫類: 由其應用方面而言,有關於勸功者,禮制者,學術者,災祥者等,大業中齊郡通守張須陀率兵討擊山賊羅士信固請自效每戰須陀先登士信爲副。煬帝令畫工寫須陀士信戰陳之圖,上於內史是屬於勸功者也諸葡左右廂旗圖樣十五卷五姓登場圖一卷周官禮圖十卷周室王城明堂宗廟圖樂懸圖等是皆

屬•於禮制者也。瑞應圖，祥瑞圖，芝英圖祥異圖，張掖郡玄石圖等則皆屬於災祥者

也。靈秀本草圖芝草圖引氣圖道引圖似皆道家畫盧山圖，西域圖等是皆地理學

畫皆有關於學術者也。按煬帝時聞喜人裴矩，曾撰西域圖記，依其本國服飾儀形

王及庶人各顯容止即丹青模寫，共成三卷，頗得帝悅此亦關於地理學之畫蹟但

隋•代對於地理頗能注意地圖之作不僅此。大業中普詔天下諸郡條其風俗物產

地圖上於尚書即其一例也。

據上所述壁畫固皆爲裝飾寺院之道釋人物畫。如卷軸畫中，除少數之山水

人物的風俗畫若遊春圖農家田舍圖等外則爲周明帝田獵圖朱買臣覆水圖等

歷史故實畫而若維摩像阿育王像托塔天王圖道經變相圖等道釋畫，亦不在少

數。可知隋代繪畫仍以道釋人物畫爲中心其他畫類雖各有其部分之價值，然自

漢•而後此類畫蹟於畫學史上已不占重要位置至隋實無敍述之必要矣至若山

水•雖自南北朝來，有宗炳王微等創爲專論闡其奧理；至隋展子虔等又出而刻意

求•工；然作品殊寥寥總不及人物畫之絢爛雖因其出世也晚不若人物畫在一般

賞鑒者眼中有歷史上之權位而不爲當時君主所利用，或亦其一原因也。

第十九節　畫家　二十餘人著者六　——鄭法士——展子虔——閻毗——董

展——孫尚子——外國僧侶之善畫者

楊隋統一中國爲時甚促畫家者流除爲南北朝之遺產及入唐而始著名之作家外史籍所載以爲隋代畫家者亦有二十餘人之多夏侯朗曾繪三禮圖楊契丹蔡生以善寫佛像名江志筆力勁健風韻頓挫模山擬石妙得其真至若陳善見之遒媚溫潤王仲舒之精淑婉潤皆爲名輩所推解悰劉龍劉烏程瓚等亦時能手。其最著者則如：

鄭法士　鄭本周大都督左員外侍郎建中將軍封長社縣子入隋授中散大夫畫師張僧繇當時已稱高第其後得名益著尤長人物至冠纓佩帶無不有法而儀矩風度取象其人雖流水浮雲率無定態筆端之妙亦能形容論者謂江左自僧繇以降法士獨步云其弟法輪子德文皆能克承家學

展子虔　展氏歷仕北齊北周入隋爲朝散大夫帳內都督善畫尤長人物山水，人物描法甚細山水咫尺千里畫馬亦入神立馬有走勢臥馬則腹有騰驤起躍勢時與董伯仁並名。

閻毗　閻楡林盛樂人父慶周上柱國寧州刺史進位柱國晉公。毗七歲襲爵石保縣公武帝命尚淸都公主拜儀同三司。隋煬帝時拜朝散大夫領將作少監畫筆精極煬帝盛修軍器以毗性巧諳練舊事詔典其職凡輦路車輿多所增損長城運河等役皆總其事後從帝征遼東至高陽卒時年五十贈殿內監。

董展　董字伯仁以字行汝南人多才藝鄉里號爲智海官至光祿大夫殿中將軍善畫與展子虔齊名畫無祖述動筆形似筆外有情樓臺人物尤妙雜畫亦多巧贍。

孫尙子　孫官睦州建德縣尉與鄭法士同師張氏鄭以人物樓臺稱伯而孫則善魑魅魍魎參靈酌妙善爲戰筆之體甚有氣力其鞍馬樹石幾勝法士云。

上所論列者皆爲中國人當時因佛敎之盛行外國僧侶之來中國以畫名者

甚多。尉遲跋質那善畫外國風俗及佛像，擅名當時，今所謂大尉遲僧者是也。跋摩

那嘗於增敬寺寶月殿北壁自作羅漢，及定光佛像每至夕，能放神光云玄暢主成

都之大石寺迦佛陀住嵩山之少林寺曇摩拙叉則自文帝時自天竺來，偏禮中國

阿育王塔至成都大石寺，以空中所見貌十二神像焉，是皆當時外國僧侶來中國

之善畫者其畫各有新奇處；且自佛敎神像外多作外國風俗人物於當時圖畫頗

有關係。

第二十節　畫論　　隋人論畫無專著——楊氏之言及價值

隋人論畫無專著，蓋時代太促之故。關於畫理方面尚有一二名言足述者楊

契丹嘗與田僧亮鄭法士同於長安光明寺畫塔，鄭圖東壁北壁田圖西壁南壁，楊

畫外邊四面，是稱三絕。楊以簟蔽畫處，鄭竊觀之曰：『卿畫終不可學，何勞障蔽』

又求楊畫本。楊引鄭至朝堂指宮闕衣冠車馬曰：『此是吾畫本也。』鄭深歎服。楊

鄭皆為隋代畫苑領袖，鄭聞楊言而歎服，則當時圖畫之偏重於眞實描寫可知古

之圖畫宮闕衣冠車馬……各與其時其地之制度風俗有關真實描寫，故讀其畫不難推知作者生何時居何地及其當時當地之制度風俗焉隋唐猶然。董有展之車馬展無董之臺閣，非不能盡畫地不同也；仲由帶木劍而笑吳生昭君著幃帽而譏閻令，非不盡美時不當也。楊氏之言雖極簡冷，可以服鄭氏之心實足表當時作者之真實態度。

隋畫大勢圖

```
        南朝        北朝
          ↓          ↓
              隋
              ↓
           畫風調和
      山水畫 ← 臺閣畫 → 人物畫
          ↓          ↓
       寺院壁畫    道釋人物畫
```

第七章　唐之畫學

李淵覆隋而主中國，國號曰唐，自武德戊寅而迄昭宗天祐乙丑，即當西紀六一八年——九〇五年

凡傳二百八十七年而亡。粵自漢亡三百年來，圖畫之事，生發於干戈亂離之中若奇花徧野，非不絢

爛；及李唐與治平之時較久，太宗玄宗又大擴疆土，西域南夷之來庭文藝宗教之煥發圖畫益以進

步，則若名卉異葩畢羅瑤圃蔚爲大觀實爲我國圖畫極盛時代顧其制作與應用率受宗教化與六

朝不相遠也。

第二十一節　概況

　　因政教而分三期——初期……繼承六朝餘緒及其因果——

崇古之風特盛——皇室之重畫——閻氏兄弟應時並進——道畫與佛畫並重——尉

遲乙僧畫及其影響——中期……畫風一變及其原因——玄宗創作墨竹——吳道玄人

物畫之特出與印度日本之關係——山水變化與吳道玄——大小李將軍之金碧山水——

——山水變化於吳成於李——山水畫有代人物畫爲中心之趨勢——王維起山水分南北

宗——王畫風行之原因——王洽潑墨法——畫馬極盛——畫馬之沿革及成功——後

期……花鳥畫　露頭角——官搨漸廢——周昉稱佛畫大家——佛畫之挫而　與

畫家多專習一藝——畫蹟流散與民間愛畫之熱烈——畫家避亂入蜀——唐在畫學史

有唐二百八十餘年間雖中經強藩悍將諸多變亂，而文教武功，皆有其極盛
之時。以言詩文則有李杜韓柳諸家耀光百世；以言書法則有虞褚顏柳諸家馳譽
千秋；以言宗教則因國威振於四遠如景教回教拜火教等先後傳入，即本有之釋
道教亦各分宗競與繪畫之事固亦有其他文藝為國民思想之反影恆隨當時政
教風尚之遞嬗以為轉移但繪畫承先代之
尚保其固有之面目開元天寶之際文教之隆號稱極點而繪畫則亦燦然純為唐
風，即所謂氣勢雄渾之作風也。自是厭後政綱漸替人心漸渙繪畫思潮亦若失其
主軸雜作蔚起各有專詣又另開一風氣矣故唐代畫史可分三期述之。

（甲）初期　自武德而至開元以前是為初期當時畫風繼承六朝之餘緒，技
術上雖稍進步然猶未能別開蹊徑蓋其時作法仍盛行鈎研以細潤為工畫人物
如此之寫山水樹石大概亦皆拘拘於前人之成法未能揮灑自如譬之當時文學若
沈佺期宋之問等之為詩格律雖變而其根柢為廣綺麗豔冶之餘韻其為文亦復
蹈襲四六駢儷之舊習未見有如李杜韓柳等之正大雄渾之風是蓋因唐初政教之

陶養尚淺不能一時轉移傳統之風尚且高祖太宗諸帝欲以提倡文教爲治本，頗

聯愛及畫又不得不從珍藏前代名蹟著手於是六朝繪畫之習不但不卽轉革且

如回光返照崇古之風反特盛於一時當楊隋之末維揚扈從之珍爲竇建德所取，

東都秘藏之蹟爲王世充所得武德五年竇王就擒，珍蹟皆歸唐室高祖愛重特甚。

嘗命宋遵貴載以船泝河西上行經砥柱忽遭漂沒僅有十之二歸諸御府太宗更

旁徵博朶無不收入因是名畫之錄入貞觀公私畫史者達二百九十三卷天后之

世內庫圖畫張易之又奏而修之鳩集名工使各推所長銳意摹寫仍舊裝背雖云

點綴盛治一時崇古摹古之風遂以大盛內府既富收藏宵旰之暇藉以遣興高祖

太宗皆有能畫名王族親貴，如漢王元昌、韓王元嘉、滕王元嬰等亦多習之又當國

基初奠極欲誇示威德收拾民心每逢戰勝奏凱蠻夷職貢之事輒命臣工畫圖以

進於是熟典制善人物爲一代宗匠之閻氏兄弟相繼而進。立德於武德中官尙衣

奉御作袞冕大裘以及服輿傘扇等皆得其妙太宗貞觀初作玉華宮圖稱旨官工

部尙書貞觀三年蠻酋謝元深入朝顏師古援成周故事請作王會圖立德應命作

，又曾作職貢圖異方人物詭怪之質，自梁魏以來，名手不能及也。其弟立本，累仕

太宗高宗兩朝時稱丹青神化嘗奉詔畫外國圖及秦府十八學士、凌煙閣二十四

功臣圖等皆極其妙。他如殷聞禮張孝師曹元廓范長壽等皆一時名家也。名家既

輩出，而當時道觀與佛寺並與畫壁之風，又不減六朝善道大師嘗造淨土寺二百

餘壁，是即可見壁畫道釋人物盛況之一班。蓋唐初諸帝遠祖李耳因附會而並崇

道敎，至中宗禁畫道相於佛寺——非不許畫道相也。蓋欲專畫道相於道觀以示

尊敬，遂舉自漢以來浮屠老子並祀一宮之風始行打破。——前代雖亦有道敎畫，

自是乃與佛畫並爲時人所重。其繪畫取材，則不越先範天師眞人雲龍符籙而已。

至若玄奘三藏與國使王玄策等齎自印度之佛敎畫，及于闐國人尉遲乙僧之傳

寫印度暈染法，即所謂凹凸花之類者，則皆有助於唐代中期繪畫新思想之勃起

而乙僧尤有力焉。乙僧以丹青奇妙於貞觀初由其國薦之闕下，初授宿衞官，復襲

爲小尉遲。凡畫功德人物花鳥，皆作外國形相其用筆小則緊勁如屈鐵盤絲大則

其父跋質那封郡公父亦善畫而仕於中國者也時人因稱跋質那爲大尉遲乙僧

灑落如游龍活虎，蓋自來外國畫家之客中國者，當推乙僧為最。而唐人因得時見

其用筆取象之迴巽尋常乃致悍然於古法時尚外別討新生活其影響於唐代中

期繪畫之革新實非淺鮮。

（乙）中期　玄宗卽位唐室中興，內修政教外宣威德貞觀以還當以開元天

寶間為唐室最盛之世。其時文學藝術勃然與起畫風因之一變細潤而為雄健雖

其氣運之隆盛有以使然亦當時作者心厭前朝細潤之習達於極點，無可加力復

受域外新奇之誘引乃思別開。於是唐代繪畫有中期之嶄新當開元天寶間，

承平日久世尚輕肥文人學士皆得研習繪事而玄宗又書畫備能於畫尤有深得，

墨竹為其創作當時名家如吳道子李思訓等同時並起道子曾少以丹青之妙浪

迹東洛明皇知其名召入禁中授以內殿博士改名道玄於畫無所不能其畫人物

鬼神窮形極相用筆生動超然絕俗當其早年猶拘成法行筆差細中年以後則筆

似蓴菜遒勁圓轉所畫人物八面生動傅采染色，別出心裁世稱吳裝夫道玄人物

畫之所以能特出新意，窮極變態者固由其心手靈敏有過人才抑亦當時隨宗敎

傳入之印度婆羅門圖及健馱羅式之美術品與以感化也其時日本人又傳其畫

法以去，如彼京都東福寺之釋迦三尊像紫野大德寺之中尊觀音像，及其左右之

山水畫皆與道玄之畫風相彷彿彼國美術家亦承認而樂道之。由此知是時人物

畫之盛行仍以佛畫爲中心惟其所謂佛畫者已經中風之陶冶調和，非復如六朝。而

人之原樣模寫，蓋頗能見東方藝術之精神也。故是時佛畫制作之多不過六朝；而

制作之精而有意義則不可謂尚仍舊貫吳道玄實其代表作家也道玄畫人物如

塑旁見周視四面得神筆蹟圖細如銅絲縈盤朱粉厚薄，卽見骨高下而肉起陷處。

寫佛像皆稽於經，不肯妄著無據之筆地獄變相爲其傑作，視後世寺刹所圖殊弗

同了無刀林沸鑊牛頭阿旁之像而變狀陰慘，使觀者放汗毛聳是殆所謂出新意

於法度之中寄妙理於豪放之外也。 然道玄之長不僅道釋人物於山

東坡跋道玄人物畫語

水亦大有貢獻蓋山水畫自唐以前，大抵羣峰之勢若鈿飾犀櫛或水不容泛或人

大於山一幅之中，惟人物或臺閣見長及唐道玄輩出乃始一變前人陸展等細巧

之積習行筆縱放如風雨之驟至雷電之交作蓋道玄天才獨出年未弱冠已窮丹

青之妙，其不甘受前人之束縛而獨有所創造也固宜，惟以前代主細潤故其所創爲壯逸是亦受時代之反應而然也同時有李思訓崛起寫山水樹石筆格遒勁而細密賦色青綠兼金碧卓然自成一家法其子道昭克承家學雖稍變而愈妙時人因稱思訓爲大李將軍道昭爲小李將軍思訓爲宗室子官左武衛大將軍與其子皆生當盛世長享富貴其所創作而爲繁茂富麗之青綠山水則亦其環境習染有以使然也。玄宗嘗命吳道玄李思訓同寫蜀道風景於大同殿道玄寫嘉陵江三百餘里山水，一日而就；而思訓則累月方畢。玄宗嘆曰：李思訓數月之功，吳道玄一日之迹，皆極其妙。論者謂山水畫變於吳，而成於李，是亦可見當時山水畫之盛行，此後起之山水畫駸駸乎有代人物畫而爲我國繪畫之中心矣。安史亂後入於中唐，則有王維者創一種水墨淡彩之山水畫法，謂之破墨山水，與李思訓之青綠山水，絕然異途，而其勢力之大則或過之無不及於是我國山水畫遂由此而分宗李思訓之青綠爲北宗之祖；王維之破墨爲南宗之祖。王維舉開元中進士曾官右丞，晚年隱居輞川別業信佛理，與水木琴書爲友，襟懷高澹放筆迥異塵俗，斂吳生之鋒，

洗李氏之習，而爲水墨皴染之法，其用筆著墨一若蠶之吐絲，蟲之蝕木所作山水平遠尤工，然其所以爲時人所推重得稱南宗之祖者亦因中唐以還佛教之禪宗獨盛社會風尚皆受其超然灑落高遠澹泊之陶養而士夫文雅之思想勃然大起，與初唐盛唐時殊有不同，故王維之破墨遂爲當時士夫所重卒以成爲我國文人

唐代釋道人物畫

畫之祖同時有盧鴻鄭虔亦以高人逸士而與水墨淡彩之畫風與王維共揚此時代新思想之波也今日本京都智積院所藏之瀑布圖千福寺之瀧圖相傳爲王維之遺作是殆當時日本留學生由中國傳度而去亦足見王維破墨派山水之逢時其傳王維者則有張璪。璪外師造化中得心源山水松石名重一時爲南宗健者，又有王洽者特開潑墨之法先將水墨潑於幛上因其形跡或爲山或爲石或爲雲水爲林泉隨意應手條若造化時人稱之爲王墨亦爲王維破墨之別派，而爲米氏雲山之遠祖我國山水畫至唐之中期不但與人物畫分庭抗禮且能自分宗派，

互相耀映是實爲人物畫得未曾有之現象然山水之風行固受佛敎之影響；其應

用也,亦往往與人物畫同施於寺壁蓋不外宗敎化也山水之外若曹霸韓幹韋偃

之畫馬皆著名於時當開元天寶之際,唐室聲威震於西域名馬奇獸歲時來獻故

當時人物畫家又以畫馬爲盛韓幹之馬尤稱精妙爲時第一幹重寫生嘗對玄宗

曰:天潢十萬四皆臣師也云云僵嘗以越筆點簇鞍馬或騰或倚或齕或飲或驚或

止或走或起或翹或跂其小者或頭一點或尾一抹千變萬態宛然若生亦稱神奇

昔人畫馬大抵作螭頭龍體具馬之狀貌者稀惟晉宋之間,顧陸一變其體周隋之

際,董展又變其格究皆未全脫古人窠臼至韓幹韋偃出乃始毛彩奕奕而有玉

花聽照夜白之活躍紙上於是唐代畫馬之盛逐爲前世所未見而爲後世之典則。

花鳥畫於天后時已有殷仲容者著名於世然不敢譽其新奇至中唐以後邊鸞刁

光胤滕昌祐等先後輩出爲時宗匠而花鳥畫乃始露頭角焉。——馬與花鳥亦有

繪於寺塔者。

(內) 後期 唐 繪畫,至開元天寶之際名匠輩出炳若列星可謂極人文之

盛降及德宗之世其風漸衰縱有舉揚亦冀能持續餘勢而已自來名畫多用蠟紙

摹寫謂之搨本由御府搨者謂之官搨晉時已頗行之及唐內庫翰林集賢祕閣搨

寫不輟至德宗朝亦因國家多難漸致衰廢惟佛寺道院畫壁之風則尚盛行於時

而周昉稱大家學者多宗法之後武宗以好神仙毀佛寺道院伽藍至四萬餘佛教畫至

此驟受一大頓挫宣宗卽位又銳意修復之佛教畫遂復風行憲宗以來內而宦官

朋黨互相傾軋外而強藩悍將各逞跋扈國事愈危歷懿宗而僖宗則已人口流亡

盜賊蠭起自中唐之季及於晚唐在時事上論似非藝術發展之時期其實不然蓋

當時畫家雖不能如閻吳李王之集大成亦能擇其一端焉而專習之其中有獨到

者正不乏人如山水畫中之瀑布海濤松石人物畫之嬰兒仕女獸類之龍兔犬馬

禽類之鶴雀鷺鷥乃至水火雲霓盤車諸類無不各有專家此種分工專習之畫風

前時亦有其例要至唐代後期愈見顯著是殆我國畫如人物山水花鳥諸大畫門

至唐中期或發達已極其頭角嶄露後起諸畫家欲兼習之自難獨出而又不甘無

所表見故多擇一而專習之張南本與孫位並學畫水皆得其法南本以爲同能不

如獨勝逐專意畫火，是即可見晚唐畫家思想偏狹之一班。藝以專著爲時風尚，與其謂爲晚唐國運衰退之徵毋寧謂爲我國繪畫學習法上之進步且自安史亂後，唐室御府所藏名蹟，多半散佚民間，肅宗又往往以畫頒賜貴戚轉輾歸於好事者；德宗難後，名蹟益多流落於是與民間以鑒藏之機會而畫價爲之大增即當時所謂近代之價，如董伯仁展子虔鄭法士楊子華孫尚子閻立本吳道玄等屛風一扇其値有達二萬金次之亦一萬五千金則當時民衆對於繪畫之感愛美其熱烈爲何如耶！是亦唐代文學大盛一般文學家對於繪畫往往樂爲贊美鼓吹歌咏題記，以及種種神話話式之評語之見於各家詩文集或筆札中者不可勝記民衆累受此種美妙之宣傳及誘惑故遲至中期以後人人心目中皆以畫爲墨寶得經鑒藏爲無量欣幸也。唐末爭亂無寧日畫家如孫過張詢刁光胤等皆避亂入蜀逐伏五代藝苑轉移蜀中之先因。

綜有唐一代之繪畫而言：前期之繪畫猶承六朝餘緒，多以細緻豔潤爲工道釋人物可謂臻盛山水雖已成功，而未受重視。開元天寶間是爲中期：筆姿一變而

爲雄渾超逸，山水畫且並人物畫而大與，花鳥畫亦漸露頭角德宗以還，則爲後期；人物山水花鳥雖無特殊之進步惟諸家多能各專一長以相誇美人民知繪畫之可寶，大開鑑賞之風；亦有足多者。唐代圖畫，無論人物山水花鳥及其　雜畫往往圖之寺院與宗教有關。顧唐當盛世政教清明，朝野熙和上而貴族士女游宴戲樂之事，下而山林田野行旅農牧之務亦多形之圖畫如虢國夫人遊春圖、明皇擊梧桐圖祈巧士女圖避暑士女圖棧閣圖喚渡圖山作農作圖川原牧牛圖等皆頗有流傳者他若馬牛孔雀鵝鶬牡丹竹石等亦類多圖寫。惟就大體言，此種圖畫終不若應用於宗教方面者制作之偉大富麗夫自中期以後各種圖畫在應用上固多與宗教有關；從其作法上言則如人物，——即屬道釋人物，面部多美秀而文有異前代模樣，其設色勾勒主講筆墨之神趣；山水經王維鄭虔王洽輩之變化筆勢墨韻之間且見書法而含詩趣；如牛馬魚龍花木之屬亦多當時文學家所樂與品題，或所作者即係圖寫詩意蓋是時繪畫已漸趨於文學化矣若論唐代在我國繪畫史之位置實可稱爲中樞蓋言人物畫，則能承先代之長而變化之言山水畫則能

一二九

應當代之運而光大之；言花鳥畫，則能發萌孵化，爲後代培其元氣凡我國各種重
要之畫門，於唐代已皆裹然有集大成之勢其後如五代如宋諸朝之繪畫要無不
以此爲崑崙而分脈焉。

第二十二節　畫蹟

有名氏的畫蹟——宣和畫譜所收錄唐人名蹟——道釋畫
蹟之多及其原因——從人物畫上考見種種情形——宮室畫專家惟尹氏——貴族風俗
畫影響所及——山水畫蹟王李二家最多——從多畫馬牛推知國勢民生——花鳥畫收
材之研究——其餘卷軸畫蹟之考錄——壁畫所在及其作者——壁畫之內容及盛衰——
——無名氏畫蹟類舉——其他畫蹟

唐代畫蹟之多固不待言，其湮沒而不可考者，無論矣，見之記載或爲卷軸的，
或爲屛障的或施於寺壁及諸雜器的已不可更僕數。茲爲敍述便利起見分爲有
名字之畫蹟及無名字之畫蹟二大類。有名字之畫蹟要皆爲當時士夫所作；無名
字者或亦爲士夫所作而遺其名或卽爲一般工匠所作，例不著名者也。

有名氏畫蹟　記載唐人畫蹟之最富者，無過宣和畫譜。蓋宋去唐近，徽宗又酷嗜畫以帝王之力搜羅近代名蹟自易集事所載自閻立德以下凡七十七家，畫蹟凡一千一百八十六件雖未能盡備，唐代著名之畫蹟蓋已盡於此矣茲節錄之：

道釋畫　三教鍾馗神祇附

閻立德畫九　採芝圖一　右軍一　翰像七　遊行天王圖二　莊生圖二　閻立

本畫四十有二　清像四　子二太上元始像一　太上行化昇像一　拱極圖一　傳法太上玉　宣聖孔雀明王圖一　步輦圖一　觀

尉遲乙僧畫八　彌勒大悲像一　佛鋪圖一　明王圖一　外國人物圖一　外國佛從像一　維摩盛光像二　佛像孔　范長壽畫

張孝師畫一　傳游太上像一

范長壽畫二　醉道圖一　醉真圖一　何長壽畫

玄畫九十有二　混一元紫微上德皇帝像一　二嶽真官像一　辰星像一五星像二　天尊像一木紋天尊像五　天尊像二　佛像一木紋像一　天王像三　如來列聖像一　朝元圖一毘盧遮那佛像一　維摩像一　雀明王像四大悲檀花菩薩像一等一　觀音菩薩像一如意思菩薩像二　菩印菩薩像一寶菩薩像二　盛光佛孔雀明王像二菩薩像四大悲旃花菩薩等一烈菩薩像一觀音菩薩像一如意菩薩像二菩薩像一寶印菩薩像一菩薩像二　吳道

混一元紫微上德皇帝像一

二嶽真官像一

計一都像一地藏像一五星釋五五星圖一太陽一帝二君十像八宿星像一托塔天王像一焚誕法像天王羅睺像二行二

道天王像一 神像雲盖四 天王像九 毘沙門天王像一 詩塔將軍王像一 摩那龍王像五 神王和修像

翟琰畫四

二 大壺法神像 聖像 明王像一 太上王像一 孔雀明王像三 南方寶生如來像一 北方妙磨睺羅如來像一

吉相龍手印像一 溫鉢頭林圖龍一 王南方寶跋離陀來龍王像一 北方妙磨睺羅如來像一

檀相龍手印像一 溫鉢頭林圖龍一

怪一 思惟五星菩薩像迦一 佛像七像俱眠 釋迦菩薩佛像一 四羅漢像四十八 高僧六十六 尊者像十六

一怪 普賢成菩道薩薩像迦 一佛像七像俱眠 釋迦菩薩佛像一 四羅漢像 武后一真菩薩 藥師佛一 如意輪一菩薩像 一秘密一如來定像 菩薩像一 獻芝真人像

盧楞伽畫一百五十

一普賢菩薩像 一星官像仁王一 菩薩佛像一 四羅漢像 八十六高僧 六十六尊者像 十六文殊菩薩像 十一

楊庭光畫十有四

怪一 思惟星像菩薩 佛像一 七像俱眠 釋迦菩薩佛像 四大悲漢僧像 四十八十高僧 六十六尊者像 十六文殊菩薩像 十

趙德齊畫一 過海天神一 王像一

六小十六羅漢像三 高僧圖二 漢孔雀明 智萬王三 南一渡十僧六 大一阿波羅漢神 像粘一摩像 高僧一圖文殊菩薩像

常粲畫十有四 范

瓊畫九 天地水種官 薩像 水一降圖三塔官天像 十一才子圖地二閣 一斗星驗一陳元達 一丹圖一故寶琳 一珠人物一寫馬 官一圖寫畢卓圖

孫位畫二十有六

圖圖 一揷取象性圖圖 法太上高士一草堂圖 一番部意一輪寶生 圖三圖一維波利圖三 一敦寫圖晉一融星官 圖一寫會仙圖一 神逸仙

張南本畫三 從寫觀圖規圖一晉書圖文一部

辛澄畫二十

宗嚳射卦免圖一神農播種像一塔官天像十一佛子因地圖 一王燦波利圖三 一融星官像一圖文一珠部 一高神逸仙

故說實法圖四上高士一天水皓官 弈恭像三 王燦波利圖一

有五 衣佛觀像音一像佛一鋪如圖 文殊菩薩像一獻花菩薩像一 蓮花菩薩像一香花菩薩像 觀音菩薩一白

二不寶楈釣花菩薩薩像像一侍香殊菩薩像一獻花菩薩像一思念菩薩像一蓮花菩薩像一香樂香菩薩像

一二李楈菩薩像一天官仲舒真人像三官一像藏單眼真人一像一星李阿真容成真人像一瓜自

一 **張素卿畫十有四** 天官像仲舒真人一官像藏九眼真人一像一星李阿真人像一瓜自

然真人像一寶元真人像一長慈仙真人像一
初平真人像一寶子明真人像一左慈真人像一黃

道士陳若愚畫一 東華帝姚思像一

元畫三 一佛繪圖二十孔雀佛鋪圖一 一紫薇圖二 四化佛圖一

以上所錄爲道釋類畫蹟其間題名有曰「天尊」「眞人」「天君」「星官」
「星君」「太上」者，皆屬道敎畫實占其多數蓋唐代尊崇道敎人多禮拜道像，
道敎遂應時勢之要求而益盛就各家畫蹟之多寡言當推閻立本吳道玄盧楞
伽三家爲最孫位辛澄張素卿次之閻氏道畫爲多；吳氏無所不能道釋兼富盧氏
師於吳氏善作佛像則全爲佛像；孫氏嘗與道士佛子相往還而襟懷超然尤近乎
仙所作故多道像又有畢卓之圖辛氏曾得有泗州眞本依樣模寫佛像自其所長；
張氏則以道士專畫道像各有專藝於此觀道釋消長之勢實不足據但唐代道敎
確因帝王之擁護足與顯赫之佛敎相抗衡圖畫見聞志云：「張僧繇曾作醉僧圖，
道士每以此嘲僧羣僧於是聚鏹數十萬求立本作醉道圖。」於此卽可見僧道之
不相上下也。

人物 附寫眞

楊寧善畫三 出游人馬圖一劉聰對戎圖一庖廚圖一 楊昇畫四 唐明皇眞一唐肅宗眞一望賢宮圖一高士圖一

•張萱畫四十有七•

像一寫唐烏圖二游圖二寫行夫三明士人皇女踏一擊青桐藏梧一圖敎謎一鸚二士鵒銚女國圖夫一樓人觀祈游士圖女一一銚國國烹夫茶人士奉游圖女一二明圖皇鼓七琴夕士乞王巧新鵒

博戲一倒安二翔鼓暢圖一明皇納涼圖一日行整從妝騎圖五一挾乳彈抱嬰宮騎兒驣扶圖一一宮女女擣練圖二衞一夫執人炬

像一戲一倒安二翔鼓暢圖一安綵錦回文圖一三日元辰女像雪一橫笛士披女圖二鼓一琴士王

•鄭虔畫八•

溪橋摩詰圖三四藏枝像引圖一陶一潛人桐物一君峻嶺一明七皇夕乞巧圖一六祖

•陳閎畫十•

禪師唐像列六聖揭像帝一神寫帝像眞一內寫鹿眞公龍子駒龍圖駒一圖二二人人馬馬悟悟一一桐桐星星馬馬一一李李思思入入草草眞眞圖圖一一六六祖

•周昉畫七十有二•

有七禪師明像皇揭夜帝游神圖像三一托寫塔眞金天內王德一鹿像王公機子像錦龍一回駒北游圖星文一大士二帝女人聖一馬天圖游一一烹圖五茶一士陵女君游王俠像一一凭一欄樹士女一圖皇六

•周古言畫三十•有七•

王甲神像四降像四搭降九天四子姆搭母圖三出天托浴王塔圖姆金一圖天宮三德一陽王女二像舞圖一鶴游四女戲北一士星圖女皇一圖藥欄文石士射女烏一圖女一一妃子白鵓鸚鵒鵡雙踏臨鵒圖一天圖竺寶人塔士北夷齊丁騎

•王朏畫十•

從貢圖圖一女一游一行橫圖笛二楊烹女妃茶士出圖女浴一一圖宮吹一一簫舞女士鶴三女女陽圖士圖一圖二游一戲執士拂射林烏女圖一一圖一妃白子鸚欵鵡鵲踏雙鵒臨圖寶一塔北齊

天一王拂袂圖一王像袜一圖北二方毘沙門天一王悵舞圖明三皇按藥欄石鵲鶵射烏圖一一妃白鸚鵡踏鵒雙圖臨一圖寶塔北齊

高歇圖一宮帝幸晉圖一牙明圖皇一燕寫居圖卓圖一文一君明子圖一眞皇一硏避暑圖三妃子寫圖白鸚鵡踏鵒雙圖臨一圖寶塔北齊

•韓•
混畫三十有六•

李田家裕客見俗圖一田家移居圖一才高子士圖二一孝村社圖二一醉嬰學稑士圖

圖三一村村夫醉子散移居圖一風一雨村僧童戲圖一蟻逸人一圖雪獵圖民一擊漁父圖二一醉集客社圖一牛圖湘二逸歸故牧人

圖一五古峰鳴牛圖三牛

趙溫其畫二（焚香士女圖一　烹酪士女圖一）

杜庭睦畫一（明皇按研圖一）

吳侁畫一（簫韶圖一）

鍾師紹畫一（亭蘭尚茂圖一）

以上所載人物畫，以帝王后妃故實爲多。如擊梧桐、敎鸚鵡、鬥鷄、射鳥、夜遊、出浴等，可見唐代王家之所行樂次之則爲士女，有橫笛、鼓琴、藏謎、烹茶、凭欄、避暑、舞鶴、覽照、吹簫、按樂、扶掖、焚香、烹酪、七夕祈巧等，亦可見唐代閨閣之所習好其中有日本女騎圖、天竺女人圖則亦可見唐代聲敎遠播南而印度、東而日本彼國士女多有來中國者至若社關牛村師移居等則又可見當時民間風俗之一班焉。

宮室

宮室、係人物畫與山水畫中一種佈景，唐以前，專重人物畫之背景而已。至唐、山水畫獨自光大而依附兩者間之宮室畫亦隨有專作之者蓋宮室畫自隋鄭法士先樹其範終唐之世而著名者亦惟尹氏而已。

尹繼昭畫四（漢宮圖一　阿房宮圖二　姑蘇臺圖一）

番族附畜獸

胡瓌畫六十有六（卓歇圖一番族獵射騎圖一射騎圖三番部射鵰圖二卓歇番族圖一射鵰雙騎圖二轉坡番部騎圖二沙塲牧部　卓歇圖一番部盜馬圖十番部早行阿二番部下程圖一七番部　牧馬圖二番部豪駝圖一番部牧馬圖六秋坡　牧馬圖一番部牧馬）

牧駝馬圖一
出獵番部圖一
番騎汲泉圖一
獵放牧平遠圖六
牧駝一
牧馬番部卒圖一
番部按鷹圖一
番部下卓歇圖八
番部下起程圖一
陀馬圖一
番部按鷹圖一
一毳幕圖二
對歇馬圖一
番族平遠圖一
番族下按鷹圖一
番部卓歇圖五
番族下起程圖一

胡瓖畫四十有四

射鵰部圖一
一獵騎圖二
三圖一
射鵰番族一
獵騎二
平遠射獵圖三
番族汲水圖一
四番馬圖一
射獵番族一
平遠獵騎一
番族帳一
番族起程圖一
番族騎圖二
平遠射獵圖一
獵騎二
番馬圖一
一射獵番族一
牧放番部盜馬圖一
番部按鷹圖一
牧放一

以上所載，皆爲番族風俗畫，盜馬牧駝、射鵰按鷹、汲泉報塵、卓歇簇帳，當時番族情事，於此可見其概。蓋唐代盛時，四夷來庭，士夫多欲圖寫其俗，以相誇飾，而番僧如尉遲乙僧等，又好圖外國風俗故事，以相眩示，於是唐代人物畫，遂有如是之繁富也。

山水

李思訓畫十有七

山居圖四
神女圖一
皓圖二
一春山圖一
海峰圖二
山莊圖一
運糧圖一
村行旅圖二
雪岡一
一度山關圖四
居圖農作圖二
松一

李昭道畫六

摘瓜圖一
海峰圖二
春山行旅圖一
落照圖一
江山漁樂圖一
三峰茂林圖一

盧鴻畫三

三神女圖一
山居圖四
皓圖二
無量壽山圖一
四皓圖一
五作宮女圖一
捕魚圖二
眞一石草堂一
劍閣圖三

王維畫二百二十有六

太上像圖一
山上圖一
喚波圖一
僧行圖三
山谷村爐旅圖二
一雪岡關居圖一
農作圖二
雪江

勝賞二圖
雪景待江詩圖三
竊一峰雪岡雪霽渡關圖一
江皋會川迴鵰圖二
黃一帿拱景山圖別圖一
浮一名居士山

居圖二
雪景待波圖三
嵩一峰雪岡雪霽闊一江
皋雪會川迴鵰圖二臨黃一
拱山圖別圖一浮一名居士

像一
三渡水羅漢圖一寫濟南伏生像一寫菩提像一寫須菩提像一十六羅漢圖四寫五十八浩然

松澗石圖
松峰圖皇
張詢畫二棧圖二雪峰危圖二
畢宏畫一圖石
張璪畫六上松石圖二寒林圖二松竹高僧圖二太

王洽畫二圖嚴光釣頹圖
項容畫二

唐代山水畫，王李二家為著。故王李畫蹟亦最多就中尤以王氏流派為盛若王洽

項容張詢畢宏張璪皆其徒也。

畜獸

漢王元昌畫三獵騎馬圖二
戲貓圖一
散馬圖一
寫貌馬圖一
驢圖二
九馬圖一
檻馬圖二
牧馬圖一
內廏馬圖一
明皇觀馬圖一
文皇龍馬圖二
明皇試馬圖一
五陵游俠圖三
圖三馬騎圖
調馬圖二
從游圖一
按鷹圖
牧馬圖二

江都王緒畫三
山石戲貓圖一
歸牧圖一
牛圖一
王寧醉歸圖一
傾心圖一

韋無忝畫九
馬圖一
寫貌鞍馬圖一
八駿圖五
王出游圖一
調馬圖三

韋鑒畫三七賢圖二
一癸花

裴寬畫一小馬圖

曹霸畫十有四
二逸玉花

韓幹畫五十有二
毛詩圖一
一人圍獵御馬圖四
內廏御馬圖三
王三

韋偃畫二十有七放牧
一人一馬圖一
調馬圖一
內廏御馬圖一
王三

趙博

文畫一兔犬
戴嵩畫三十有八
一乳牛圖七
一逸牛圖
一戲水牛圖一
一水牛圖一
一奔白牛圖三
一閒牛圖
一渡水水牧牛圖二
一較牛圖一

一人沙牛圖
一牧牛圖一三
一牧放羣圖一
一早行圖

戴嶧畫五
坡松乳石牛牧圖一
牛圖一
一春陂牧牛圖一
一卡歸牛圖一
一春景飲水牛圖一
一松石圖九
一散馬圖三
一松下高僧圖三
一春波二

按上所述畜獸類畫自極少數之戲貓按鷹射鹿等圖外，多取材於馬牛且馬之名，有所謂拳毛騧玉花驄等馬之事，有呈馬習馬散馬牧馬觀馬調馬試馬鑿馬下槽馬等馬之類，有贏馬戰馬小馬等。若乎牛之事，則有歸牛牧牛渡水牛飲水牛逸牛、犨牛鬥牛戲牛乳牛等牛之類，則有犢牛白牛沙牛等，吾人見唐人之多畫馬，而知當時國威強盛，西域名馬之來貢，見唐人之多畫牛，而知當時人民安堵耕稼事業之皆修也。

花鳥

滕王元嬰畫一　蜂蝶圖一

薛稷畫七　啄苔鶴圖一　鶴圖五　顧步

邊鸞畫三十有三　孔雀

于錫畫二

刁光胤畫二十有四

梁廣畫五

李漸畫七　川原牧馬圖　牧馬圖二　三馬圖一　逸驥

李仲和畫一　小馬

張符

畫五　渡水牛圖　水牛圖一　牧牛

滌槦圖一荳草百合圖一引雛一鸍子啣花一蜂蝶茄菜圖一桃花
戲貓圖一熊貓圖一天桃圖一兒貓圖一竹石戲貓圖二藥苗戲貓圖一雞二子母
圖一水鷺圖二水鷺圖一瀨鵝圖一秋荷花鷺圖一鵝

周滉畫十有二

荷花鷺鷥圖一鵝芙蓉雜禽圖一水石雙禽岸

唐代花鳥畫較山水畫又爲後起至晚唐時始有邊鸞刁光胤等以花鳥畫家名其
所取花鳥類之畫材多爲鶴孔雀鶬鴰鵁鶄鵲鷯鶻鴿白鷴鷺鷟鷄雉烏鸂鶒雀
等就中尤以孔雀鶬鴿爲最多所取花木之畫材則多爲木瓜梨木筆葵芭蕉李梅、
牡丹竹蓮石榴海棠芙蓉茄菜鷄冠萱草百合荷花蓼等而牡丹木筆石榴海棠尤
愛畫之。

以上所舉,皆屬卷軸的,雖不能盡唐人之所有,然亦足見其著。其他名蹟爲上
列諸家之作,或爲他家之作,有可考見者尚多,如閻立德之文成公主降番圖玉華
宮圖鬪雞圖職貢圖封禪圖等閻立本之十八學士圖永徽朝臣圖西域圖昭陵列
像圖醉道圖等,檀智敏之遊春戲藝圖周古言之宮禁寒食圖秋思圖謝安石之攜
妓東山圖吳道玄之朱雲折檻圖田琦之橘木圖談皎之武惠妃舞圖佳麗寒食圖,

佳麗伎樂圖董奴子之鷄冠花圖，韋偃之天竺胡僧圖渡水僧圖雙松圖，韓滉之堯

民擊壤圖陳若愚之青龍白虎朱雀玄武四君像等其多不得備錄就中尤以閻立

本之校書圖渭橋圖二十八宿眞形圖賺蘭亭圖十八學士眞像職貢師子圖李思

訓之摘瓜圖御苑採蓮圖，李昭道之秦王獨獵圖落照圖幸蜀圖吳道玄之地獄變

相圖護法神圖，王維之輞川圖、袁安臥雪圖黃梅出山圖、藍田煙雨圖維摩文殊不

二圖、孟浩然騎驢圖秋林晚岫圖渡水羅漢圖演敎羅漢圖江山雪霽卷曹霸之汗

血馬圖照夜白圖、韓幹之御馬圖郭衆之師子花圖、飲馬圖陳閎之楊妃並馬上馬

圖、韋偃之千馬圖放驢圖韓滉之子母犢圖七才子圖周昉之按曲圖按箏圖西施

圖大內圖明皇吹簫圖美人琴阮圖、戴嵩之放牧圖孫位之春龍起蟄圖張南本之

大佛像，范瓊之大悲觀音像等，畫蹟較著流傳較久，皆爲歷代鑑藏家所稱道足以

覘唐畫之價値也。

　唐代壁畫，或飾於道院，或見於佛寺，或飾於石室及其他建築物，雖多沒滅，不

可得見其可見者，如敦煌石室壁畫細緻富麗至可寶貴也茲從記載擇其著者而

錄之常樂坊趙景公寺三階院門上白畫樹石閣立德畫。△慈恩寺塔前功德又凸

凹花面中間千手眼大悲光澤寺七寶臺後面降魔像皆尉遲乙僧畫。△勝光寺西

北院小殿之行僧及間間菩薩圓光王定畫。△廬山歸宗寺地獄變相，張孝師畫按

此壁世傳爲吳道玄作，實則吳氏就張畫增益成之耳。△趙景公寺三階院西廊下

之西方變及十六對觀寶范長壽畫。△宣陽坊靜域寺禪門西裏面和修吉龍王有

靈門外之西大目藥叉及北方天王門東裏門賢門野叉部落東廊樹石高僧西廊

萬菩薩皆王韶應畫。△西京光宅寺東菩薩院西方變聖寺北員塔下絹畫菩薩，

莊嚴寺南門外白番神，京師慈恩寺塔下南面師利普賢像，皆尹琳畫。△西京總持

寺堂內恩大師影，李仲昌畫。△東都敬愛寺山亭院西壁有鬼神抱野雞圖，劉行臣

畫。△西安寺西方佛，杜甫詩所謂「又揮西方變發地扶屋椽慘淡壁飛動到今色

未墡」者也又成都靜德精舍，有壁兩堵，雜畫鳥獸人物，通泉縣署屋壁後之鶴皆

薛稷畫。△大同殿壁山水李思訓畫。△萬安觀公主影堂山水李昭道畫。△西京玄

眞觀玄元及侍眞座上樂天及神陳靜心畫。△西京寶刹寺西廊地獄變陳靜眼畫。

玄元廟五聖千官宮殿冠冕內殿五龍，常樂坊趙景公寺南中三門裏東壁上白畫

地獄變門南之龍及刷天王像，平康坊菩薩寺食堂前東壁上智度論色偈變偈次

堵禮骨仙人佛殿內後壁消災經事，佛殿內槽壁維摩變舍利佛，永安坊永壽寺三

門，崇仁坊資聖寺淨土院門外皆有吳道玄畫，兩京耆舊傳謂道玄畫諸道觀寺院，

不可勝記皆妙絕一時，而以龍興寺景雲寺畫最為著名。景雲寺畫地獄變相京師

屠沽漁罟之輩，為之懼罪改業。龍興寺畫兩壁：一壁作維摩示疾，文殊來問，天女散

花；一壁畫太子游四門，釋迦降魔云。△京師莊嚴寺三門，蜀大聖慈寺殿東西廊行

道高僧盧棱伽畫。△千福寺塔北普賢菩薩鬼神，楊庭光畫。△興唐寺淨土院，金光

明經變，李生畫。△平康坊菩薩寺中三門，王耐兒畫。△崇福寺西庫山水牛昭畫。△

宣陽坊淨域寺三階院門裏南壁鬼及鵰皇甫軫畫。△西京資聖寺大三門東南壁

經變，姚景仙畫。△大相國寺閣內西頭護國除患變相，石抱玉畫。△西京千福寺

東塔院涅槃鬼神，楊惠之畫。△東都敬愛寺東山亭院地獄變，武靜藏畫。△崇仁坊

資聖寺西廊北隅近塔天女，楊垣畫。△西京咸宜觀殿前東西二神定水寺殿內土

神及下小神，解倩畫。△東都昭成寺香煙兩頭淨土變，藥師變，程遜畫。△東都昭成

寺三門下護法二神，張遶禮畫。△　　善寺木塔鄭虔畫。△寶應寺三門神，西院北方

天王，佛殿前面菩薩及淨土壁，資聖寺北門二十四聖；皆韓幹畫。△曼殊院東廊庭

下象馬人物陳子昂畫。△道政坊寶應寺東廊北面鬼神楊峋之畫。△寶應寺西院

山水松石，張璪畫。△章敬寺神大雲寺佛殿前行道僧，廣福寺佛殿前面兩神禪定

寺北方天王皆周昉畫。△資聖寺團塔上四面花鳥當藥上菩薩頂戎葵皆邊鸞畫。

△大聖慈寺如來如意輪菩薩辛澄畫。△資聖寺團塔院四面花鳥，李真畫。△洛中

歸德坊南街盧氏舊宅廳屋西壁馬七四，韋晏畫。△大聖慈寺中殿維摩變相，師子

國王菩薩變相，三學院門上三乘漸次修行變相，降魔變相文殊閣東畔水月觀音

千手眼大悲變相極樂院門兩金剛，西廊下金剛經及金光明經變相前寺南廊下

行道二十八祖北廊下行道羅漢六十餘軀多寶塔下做長安景公寺吳道玄地獄

變相聖壽寺大殿維摩詰變相等皆左全畫。△大聖慈寺文殊閣下天王三堵閣裏

內東方天王一堵藥師院師堂內四天王并十二神前寺石經院天王部屬等皆趙

公祐畫。△聖壽寺大殿釋迦像，行道北方天王像，西方變相，殿上小壁水月觀音浴

室院旁西方天王，大悲院八明王，西方變相；聖興寺大殿東北二方天王藥師十二

神釋迦十弟子，彌勒像，大悲變相；又文潞公家寺積慶院婆叟仙一軀等皆范瓊畫。

△西京崇福寺壁山水陳積善畫。△東都敬愛寺六十觀及閻羅王變劉阿祖畫。△

浙西甘露寺三門外西頭十善十惡，唐湊畫。△西京千福寺西塔院佛殿內普賢菩

薩，李繢畫。△大聖慈寺文殊閣內北方天王及梵王帝釋大輪部屬，大將堂大將部

屬幷梵王帝釋普賢閣下南方天王華嚴閣上殿文殊普賢及天王部等皆趙遇孝

畫。△大聖慈寺僖宗御容及隨駕文武臣寮，常重胤畫。△應天寺山石兩堵，龍水堵，

又於寺東畔東方天王及部從兩堵昭覺寺浮漚先生松石墨竹一堵做潤州兩高

座寺張僧繇戰勝一堵，孫位畫。△聖壽寺中門賓頭盧變相，東廊下靈山佛會，大聖

慈寺華嚴閣下東畔大悲變相，竹溪院六祖，興善院大悲菩薩八明王孔雀王變相

等，張南本畫。△甬中某寺大慈堂後早景午景晚景各一堵謂之三時山張詢畫。△

大聖慈寺華嚴閣下天王部屬諸神及王波利直呂嶤畫。△大聖慈寺華嚴閣下後

壁西畔丈六天花瑞像一堵，竹虔畫。△王建生祠之西平王儀仗車輅旌纛法物，及朝眞殿上后妃嬪御，大聖寺三學院延祥院正門西畔南北二方天王兩堵，竹溪院釋迦十弟子幷十六大羅漢崇福禪院帝釋及羅漢崇眞禪院帝釋梵王及羅漢堂院文殊曾賢等皆趙德齊畫。△聖壽寺偏門北畔八難觀音一堵，麻居禮畫。△大聖寺爐盛光院明僧錄房牕傍小壁四時雀竹四堵又三學院大廳小壁花雀兩堵，刀光胤畫。△大慈寺灌頂院墨竹，張立畫。△東都敬愛寺大院中門內五僧師奴畫。△青城山丈人觀丈人眞君殿上五岳四瀆十二溪女、山林、溪沼、樹木諸神及岳瀆曹吏又簡州開元觀畫容成子董仲舒嚴君平李阿馬自然葛玄長壽仙黃初平葛永瑨寶子明左慈蘇眈十二仙君像，張素卿畫。△成都精思觀靑龍、白虎、朱雀、玄武四君像，陳若愚畫。△東京廣福寺木塔下素像樣，釋金剛三藏畫。△長樂坊安國寺木塔院西北廊釋梵八部，釋思道畫。△大相國寺西庫北壁三乘因果入道位次圖，智儼畫。△至若品功德變相瓖師畫。△大相國寺九門下梵王帝釋及東廊法華經二十八一壁而合二人以上之力畫成者則如東都愛敬寺大殿維摩詰盧舍那劉行臣描，

趙龕成。△東都敬愛寺西禪院北壁華嚴變門西山水等，張法受描趙龕成。△東都

敬愛寺西禪院西方彌勒變並行道僧並神龍、王應韶描董忠成。△東都敬愛寺大

殿維摩詰盧舍那則劉茂德皇甫節共成之。△東都敬愛寺大院紗廊外面畫則劉

茂德陳庶子共成之。△東都敬愛寺禪院日華月華經變及報業差別變吳道玄描

翟琰布色。△東都敬愛寺殿間菩薩及內廊下壁武淨藏描陳慶子成。△東都敬愛

寺東壁西方變，蘇思忠陳慶子成。△西京褒義寺西禪院殿內杜景祥王允之畫。△

左省廳壁松石。慈恩寺大殿東廊第一院，畢宏鄭虔王維畫。△曼殊院西廊雙松勝

光寺塔東南院，周昉畫。水月觀音自在菩薩掩幛菩薩圓光及竹並劉茂德成色。△

淨衆寺各畫天王一堵，南畔彭堅筆北畔則陳皓筆。△又如陳說畫淨衆寺張志畫

東都弘聖寺邵武宗畫靈華寺檀章畫西京資聖寺黃諤畫菩提寺皆有名其施用

之地，不限於佛寺道院，卽宮殿祠堂第宅之間，亦往往有之，惟施於寺院中者爲多

數耳以作家言則在前期者以尉遲乙僧王應韶吳道玄爲最著；在中期者以王維

左全趙公祐爲最著；在後期者以孫位張南本趙德齊張素卿爲最著其取對像也

以道釋人物爲多，惟王維出，始有專作山水於一堵者，自刁光胤出，始有專作花鳥
於一堵者，但其山水也花鳥也亦往往含有宗教畫之色彩，亦有畫君主御容王侯
儀仗者。蓋唐代佛寺道院雖多有塑像，亦有以畫道釋人物代塑象而禮拜之者，故
道釋人物畫，非盡爲莊嚴寺院之裝飾而已。至山水花鳥，則大概爲裝飾富美用也。
唐代壁畫既多屬於寺院，故當時宗教上之興替，直接影響於壁畫之盛衰。大概唐
代壁畫，據表面觀終唐之世似無盛衰之分，實則在會昌以前可謂壁畫盛行時代，
會昌以後可謂壁畫復興時代者。充其量，亦不過能及會昌以前之原狀
而已。按益州名畫錄趙公祐工畫人物，尤善佛像天王鬼神，初贊皇公李德裕鎭蜀
之日，賓禮待之。自寶曆太和至開成年，公祐於諸寺畫佛像甚多，會昌一例除毀之。
可知壁上名蹟，遭會昌之厄而滅沒者，蓋已殆盡矣。又米芾畫史范瓊開成年與陳
皓彭堅同時寓居甬城三人善畫人物佛像天王羅漢鬼神三人同於諸寺圖
畫佛像甚多，會昌年除毀後，餘太聖慈一寺佛像得存，洎宣宗再興佛寺三人於聖
興寺淨眾寺中興寺自大中至乾符筆無暫釋圖畫二百餘間牆壁則會昌以後壁

畫之復興與亦殊可驚也。

無名氏畫蹟　無名氏之畫蹟，其本身自有可傳之價值。唐代無名氏畫蹟極多，

今據可考者而類舉之，有關於地理者，如西域圖〔不止一幅。高祖時裴矩知帝勤遠略，乃勒諸胡國俗、山川險易，撰訪其風，往康國、吐火羅國，訪凡四風……〕玄奘取經圖〔游西京翻經院，所畫寫玄奘所經圖〕海內華夷圖〔貞元十七年一賈耽撰，廣三丈，從三丈，表夷圖，以一寸折成百里，工人云畫〕隴右山南圖〔……吐蕃本唐書，耽買始自吐蕃，終界……山川土圖係黃河經隴右山南圖〕元和郡國圖〔憲宗元和八年二月，宰相李吉甫進所撰元和郡國圖〕西極圖〔元聖曆唐書，西極圖西北三邊面前於思政光……〕

關於軍事者，如太宗破陣圖〔太宗平高麗，領南道劍南川要云，唐太宗造破陣圖，建中李德裕按南道劍南川要云〕風后八陣圖〔寶中客及有風為綸者，得其遺制……獨孤及風后八陣圖記云唐天制〕籌邊樓圖。孫承景戰圖〔孫承景畫邊軍矢石先鋒陷賊之狀，每戰必畫承景當矢石先鋒陷賊之狀，每……道與櫻吐相接者圖之左右〕關特勒戰陣圖。〔玄宗時關特勒戰死詔立廟像，四垣圖關特勒戰死狀……而於圖之見蕭帝畫文之苑外英篇，華列素〕

關於勝典者，如開元……

東封圖　有唐集賢御書院有開元東封圖，所以寫成此圖，輒敢上獻云云。晉國公裴度曾有觀，得開其元本，以遺，且曰：祖宗盛事著，紹翠復皇帝詩云盛事著紹翠復，非常雅類，聖祖王英，社稷之福也。

舞馬圖　唐千秋節舞馬，節餘事。宣宗元和四月。

歸降圖　宣宗元和四年。

壽陽王花燭圖　燭照之間，所謂香入花英者是也，似汾。建立天寶者，本年朝貢不絕，嘗詔太子瞻，二十一管。

渾令公燕魚朝恩圖　東坡詩所謂夜飲軍容出咸寧散者本，堅昆國貞觀二十一管。

點戞斯朝貢圖　點戞斯者，本堅昆國，貞觀二十一管，不絕嘗觀，昭太子瞻。

樂昌公主分鏡圖。　樂昌公主為陳彥畫鏡郎事，元題所謂相劉。

三湘圖　三郎湘士元題所謂相劉，湘圖詩所謂者是也。

五臺山圖　敬宗初求五臺山圖，使求宗。

金陵圖　草莊金陵陵草莊詩。

關於名勝者，如岷山沱江畫圖，杜甫有觀嚴鄭座岷山，到堂白波吹粉詩，所謂神仙有無何澹花桃源者是也。

九疑山圖　元結而髮之謂九疑山圖記云，九疑山九峰之名，故圖靈之誠算荒處唐溪流山謂百轉生絹垂中堂者是也巴。

崖州圖、桃源圖　綿州以江山青內分寄明烟鑼間詩，江城登望更想二人來，下筆到別寄李朋詩所朋者是也巴。

阿房宮圖　唐世著木石壁所傳有結密綏求無位，置屋木工所自有尺幅度可求於毫位。

杭州郡樓圖　張籍雩題云物色從詩出更想二人來，長安乍驚物色從詩情，里在長江縣南二十。

磨崖金剛經圖。　在長江縣南二十里見與地碑目。

關於名人者，如太宗寫眞圖嘗觀一日太。

江山小圖　大中時于興邑共守人心遐世人情，君看六幅南朝事，老木寒雲滿故城。誰謂傷心不成。

檀州孔子廟七十二子畫像　顯慶中率學官董為檀州孔子廟州七圖。

婺川遺恨跋見廣寫眞圖忠貞圖聖像此委穎之祠儀也表，非常雅類聖祖王英社稷之福也。

十二子漢晉名像，自寫眞贊。

高士圖 張易之、昌宗等十八人，命畫工圖像，號寫高士思李。萬蘇昧道。
見山谷此。

混元皇帝像 酒在臨州天寶元年劉守見與地碑目。

九僧圖 錢村起下有親壁畫九僧圖者是也，所。虔州。

明皇眞妃圖 見山谷。

名圖，人皆圖之壁圖。

孔子廟畫像 虔州刺史李孟繁硐令荀況顏子至毛公。羊夏十人像，其餘六十，揚雄、鄭及玄後等大數儒十公，老萊子、黔婁先生於隱，盧子王乃仲据古，儒之鴻徳高圖蹄者，如楚行任接輿以及。

盧山六人圖 李渤與仲兄先生於隱，盧子王仲据古梁之鴻人高圖蹄像。

蕭史圖 即畫蕭史鳳臺故事。自譽命圖無忌形，時號十才子，十人形於圖畫詩。

張知謇兄弟畫像 知謇兄弟過人，則天嘗命圖形，集賢院邀官，皆有威儀以賜之。畫有蕭史圖歌，以賜之。

揚子雲圖 觚細軟條索子見雲腰帝下畫史一覘。

長孫無忌像 高宗親寫畫贊以賜之。

興畫像張果畫像 果隱中條山，玄宗遣中書令徐嶠之往宣慰，迎至東都親問治道神仙事，詔畫形集賢院。

李惟簡畫像 為李從榮從功臣圖及其形，德宗御閣圖寫。

大曆十才子圖 大曆。

眞之譜載為。

王起畫像 王起以教博受知文宗，詔尼云，時起寫眞於集賢院御書堂藏經院，時年七十七。會。

韋山甫畫像 與世貞神仙壇人唐受籙云其。

杜佑寫

樂天寫眞 元和五年又寫眞於香山寺殿御書堂，時年七十一。會。元和二年寫眞於香山蘭。

飛燕姊弟圖 陳孚剛中集翻書有唐畫。陳燕姊弟中集翻李侔書，之態。

佛光和尚眞 和尚陸姓，號如滿，陸居。

捫虱圖 靈王徵捫。益而對桓門。

張始

房杜小像 藏陸偉山房，杜小像友人許諤人廷綸所作。若佛光寺東芙荽山蘭之讚。

陸宣公畫像 公拿州山人藥余偶得唐陸宣公像於楚中絹素秘古行。佛白居易為之讚。

溫事。容有滌防幹意而色惟頭似作紫折上益，貞元末公卿大夫已盛行軍將服也。

關於祥瑞者，如洛出寶圖

青蛇圖〔建水中十三年楊朝晨命作軍次之方渠無水師軍人鬱然遂以足青蛇乘高而下視其則開詔置其事有〕龍馬圖

工〔同〕

麟食嘉禾圖〔憲宗元和七年之來武州觀之光采不可正視龍使工圖縣之嘉以獻焉〕

明皇時靈昌郡得異馬於河龍鱗旭尾拳髮環日肉好事者涿人盧遶以其圖示柳宗元柳氏為之賞

獏屏〔白居易有獏屏象鼻目牛尾虎足云〕

南方山圖其形辟邪其皮若虎

胖癇瘰圖其形辟邪其皮若感恩之狀後老死飛龍殿中貴成多圖寫之

之辛至必長鳴回顧

中主過上黨射驚一發因繪畫為圖一發

木蓮花圖〔白居易有畫木蓮花圖寄元郎中詩〕

他如禽獸花木之類則如天育驃騎圖〔杜甫有天育驃騎歌 河陽石尚書破回鶻迎貫〕驚鷺圖 望雲騅圖〔德宗〕

怪松圖〔臨龜蒙圖贊有〕等，又有杜子美騎

驢圖 賀監歸越圖 穆王打毬圖 唐興節士文人圖〔司空圖居中條山王官谷遂隱名文以見志休休作〕出

竹苑仙蒼圖 奏樂圖〔人第一得拍奏也好事者知其名集樂工按之視之一無差咸服其〕

邪房悟前生圖〔房琯開元中嘗宰盧氏與道士邢和璞出游笑謂琯曰此藏蓴師德與本永是唐與道士邢禪師畫琯笑謂琯然悟前生之璞使永師宋柳仲遠實〕

精思

十眉圖〔明皇令畫工畫十眉圖一曰鴛鴦眉又名八字眉二曰小山眉又名遠山眉三曰五岳眉四曰三峰眉五曰垂珠眉六曰月稜眉又名卻月眉七曰分梢眉眉八日涵煙眉九日拂雲眉十曰橫雲眉又名新奇眉東坡詩云成都畫手開十眉橫雲卻月爭新奇倒暈〕

山海圖〔李白有瑩禪師託王晉卿臨為互軸觀山海圖詩憶此耶珤因悵然悟前生之璞使永師宋柳仲遠實〕

擊壤圖 韋渠牟天竺詩圖等雖不著作者姓名要皆名手所為，而各有其流傳之價值。按唐畫著款，或在紙背，或在石隙，或以金書或

以朱書最易隱滅名蹟流傳有經多數人之勘考猶莫決其為誰家手筆者上所列舉殆皆類斯然見其蹟而考其事益知唐畫之富且蹟矣。

第二十三節　畫家

唐畫家之總人數—帝族方外女史之能畫者—士夫畫家著者十五家—閻氏—李氏—吳氏—王氏—尉遲乙僧—唐氏—曹氏—韓氏—韋氏—邊氏—周氏—王洽—張璪—孫位—其他名家—

家法相承與師法相傳

唐張彥遠敍歷代能畫人名其屬於唐者自漢王元昌以下而迄王默共二百六人，但此數係錄至會昌元年而止，宋郭若虛紀藝見聞誌則繼張氏之後錄自會昌元年終唐之世又得左全以下二十七人合兩家所錄，共二百三十三人可謂盛矣然又考諸歷代畫史彙傳則帝族十一人畫史門三百十七人偏門一人釋十七人女史三人，共三百四十九人；而佩文齋書畫譜所收則更多凡三百八十五人帝族尚不在內合以帝族十一人當在三百九十六人之譜。

其中自帝族而士夫而方外而女史，皆有著名者，帝族十一人，自漢王元昌韓

王元嘉滕王元嬰外如高祖太宗元宗昭宗及江都王緒嗣滕王湛昭寧王憲要皆

有一藝之長而元宗之墨竹，爲世特創；昭宗之畫像亦極酷肖：江都王之蟬雀驢子

嗣滕王之花鳥蜂蝶水牛皆頗佳妙。方外中道士七人，而張素卿以專畫道門尊像

著釋十八人，而智瑰道芬道玠之山水，及思道智儼法成之佛像，夢休之竹江僧之

松皆稱專長。女史則以盧媚娘之飛雪爲特色。至若士夫之能畫者或傑出而爲大

家；或偏習而成專藝濟濟多士，不可具舉舉其要者得十三家。且如閻氏李氏等皆

以家法相承吳氏王氏等皆以師法相承各有家數並錄如下。

（一）閻氏　閻讓字立德以字行，雍州萬年人。毗子武德中累除尙衣奉御，貞觀

初封大安縣男歷仕將作大匠遷工部尙書進封爲公圖繪人物古今故實稱名

手。有巧思凡宮殿城池陵寢皆令營建歿贈吏部尙書幷州都督諡曰康弟立本，

顯慶中以將作大匠代立德爲工部尙書總章元年拜右相博陵縣男亦善圖繪

古今故實嘗至荊州得張僧繇畫初猶未解曰定虛得名耳明日又往曰猶是近

代佳手明日又往曰名下定無虛士，十日不去，寢臥其下對之其虛心好學如此。

初太宗嘗與侍臣泛舟春苑池見異鳥容與波上，悅之詔坐者賦詩而召立本俾

狀。立本時已爲主爵耶中俯伏池左研吮丹粉望坐者羞悵流汗歸戒其子曰：吾

少讀書文辭不減儕輩今以畫名與厮役等若曹愼毋習焉。然性所好雖被訾屈

亦不能自罷。咸亨時卒諡文貞李嗣貞云：『博陵大安，難兄難弟自江左陸云

亡，北朝子華長逝象人之妙，號爲中興至若萬國來庭，奉塗山之玉帛百蠻朝貢，

接應門之位序折旋矩度端笏奉簪之儀魁詭譎怪鼻飲頭飛之俗盡該毫末備

得人情』可謂二閻知已矣。

（二）李氏　李思訓字建唐宗室孝斌子，開元初官左武衞大將軍，封彭國公善

丹青山水樹石筆格遒勁草木鳥獸皆能窮態時推第一。其作山水金碧輝映爲

一家法後人著色往往宗之稱大李將軍山水爲我國山水畫北宗之祖永徽辛

亥生開元四年丙辰卒年六十有六其子昭道太原府倉曹直集賢院山水鳥獸

繁巧智慧稍變父勢而妙過之言山水者稱之爲小李將軍思訓之弟思誨揚州

參軍，亦善丹青思誨之子，林甫，小字哥奴封晉國公贈太尉，山水之佳，類小李將

軍林甫之姪曰湊綺羅人物，筆蹟疏散而嫵媚惜年僅二十八而卒。

（三）吳氏　吳道玄，初名道子，玄宗時改名道玄以道子爲字，東京陽翟人。少孤

貧，未弱冠窮丹青之妙，初授兗州瑕邱尉，明皇知其名召入供奉，爲內教博士，山

水人物鬼神鳥獸臺閣草木，無不冠絕一時，時有畫聖之目。道玄早年行筆差細，

中年行筆磊落寫大同殿壁嘉陵江三百餘里山水一日而就。

痕中略施微染別成一派，世稱吳裝。性好酒使氣，每欲揮毫必須酣飲，開元中隨

駕幸東洛與裴旻將軍張旭長史相遇各陳其能裴將軍厚以金帛召致道子於

東都天宮寺，爲其所親將施繪事，道子封還金帛一無所受謂將軍曰：聞裴將軍

舊矣，爲舞劍一曲足以當惠觀其壯氣可助揮毫旻因墨縗爲道子舞劍畢奮

筆俄頃而成，有若神助云。嘗繪地獄變相圖時東京屠沽漁罟之輩懼罪改業者，

往往有之其藝術之動人如此。東坡謂道子畫人物，如以燈取影逆來順往傍見

側出，橫斜平直各相乘除得自然之數不差毫末出新意於法度之中寄妙理於

豪放之外所謂遊刃餘地運斤成風古今一人而已盧稜伽楊庭光翟琰等並師

於吳而稜伽庭光爲高足。

（四）王氏　王維字摩詰太原祁人開元辛酉進士官至尙書右丞奉佛善詩能

畫佛像山水並妙所畫羅漢於端嚴靜雅外別其一種慈悲意袈裟文織組秀麗，

千載奕奕山水平遠雲峰石色絕跡天機創破墨山水學者甚多爲我國山水畫

南宗之祖安史亂後自表放歸田里所居別墅曰輞川地奇勝居其中以詩畫自

娛詩中有畫畫中有詩實並妙也眞實居士嘗跋王維畫謂若蠶之吐絲蠶之蝕

木至若粉縷曲折毫膩淺深皆有意致信摩詰精神與水墨相和蒸成至寶云。

聖曆己亥生乾元己亥卒年六十有一贈秘書監其畫流派至遠宋元名家多宗

法之董其昌謂文人之畫自王右丞始其後董源巨然李成范寬爲嫡子李龍眠

王晉卿米南宮及虎兒皆從董巨得來至元四大家黃子久王叔明倪元鎮吳仲

圭皆其正傳云。

（五）尉遲乙僧　乙僧于闐國人或云吐火羅國人父跋質那仕於隋乙僧以丹

青奇妙得其國王薦之闕下，初授宿衞官後襲封郡公其畫小則用筆緊勁，大則用筆灑落。凡畫功德人物花鳥皆作外國之形象尤善繪凹凸花作佛像用色沈著堆起絹素而不隱指繪法之奇妙不特比閻氏兄弟實於唐代繪畫上大有供獻時人多師法之。而陳庭其高足也。

（六）張氏　　張璪字文通吳郡人官檢校祠部員外郎，鹽鐵判官，坐事歷貶衡忠二州司馬工樹石山水所謂「南宗摩詰傳張璪」也。畫松特出古今能以手握雙管一時齊下：一作生枝一作枯枝氣傲煙霞勢凌風雨槎枒之形鱗皴之狀隨意縱橫應手間出其山水狀則高低秀麗咫尺重深石尖欲落泉噴如吼其近也，若逼人而寒其遠也若極天之盡蓋神品也。畢宏畫名擅於時一見驚嘆異其唯用禿豪或以手摸絹素因問所授璪曰：『外師造化中得心源』宏於是閣筆璪嘗自譔繪境一篇言畫之要訣云。

（七）薛氏　　薛稷字嗣通蒲州汾陰人歷太子少保禮部尚書畫善人物雜畫畫鶴尤知名筆蹤如閻立本當時詩人李白杜甫宋之問等皆推重之。

（八）鄭氏　鄭虔字弱齊，鄭州滎陽人，天寶中廣文館博士善畫山水嘗自寫其
詩并畫以獻，帝大署其尾曰鄭虔三絕後與張通王維並囚宣陽里三人者皆善
畫崔員使繪齋壁虔等極思祈解於員卒免廣文畫尤善魚水山石時稱奇妙嘗
貶台州司戶杜甫送以詩云鄭公樗散鬢成絲酒後常稱老畫師云。

（九）曹氏　曹霸譙國沛人髦後官至左武衞大將軍開元中畫已得名天寶末，
詔寫御容及功臣像，筆墨沈著神彩生動畫馬爲最杜工部丹青引極推重之韓
幹陳閎皆爲其弟子。

（十）韓氏　韓幹藍田人少時常爲賣酒家送酒，王右丞兄弟未遇時每貰酒漫
遊幹嘗徵債於王家，戲畫地爲人，右丞奇其意趣乃歲與錢二萬令幹畫遂以著
名。天寶初入爲供奉官太府寺丞善寫人物尤工鞍馬初師曹霸後獨擅其能，時
陳閎以畫馬稱詔令幹師之而怪其不同因詰之奏曰臣自有師，陛下內廐之馬，
皆臣師也幹所畫馬頗著靈感安史之亂沛艾馬種絕幹端居亡事忽有人詣門
稱鬼使請馬一匹幹爲畫馬焚之他日見鬼使乘馬來謝。建中初有人牽馬訪馬

醫，醫疑馬色相大似韓幹所畫者；忽值幹亦驚以爲眞類已設色者，遂摩挲之，馬若蹶因損前足心異之至舍視所畫畫本果見馬足有一點黑缺此事酉陽雜俎名畫記並載之有類神話然亦足證其畫之眞而神也按丹青引『弟子韓幹早入室亦能畫馬窮殊相幹惟畫肉不畫骨忍使驊騮氣凋喪……』則幹雖不及霸固已早知名矣。

（十一）韋氏　韋偃京兆杜陵人居蜀官少監，山水竹樹人物花鳥思高格逸尤善畫馬巧妙精奇韓幹之四。

（十二）邊氏　邊鸞京兆人爲右衞長史貞元中，新羅國進孔雀善舞召寫之得婆娑態若應節奏長於花鳥折枝草木蜂蝶雀蟬亦俱妙蓋其下筆輕利用色鮮明窮羽毛之變態奪花卉之芳妍實爲唐以前所未之有也。

（十三）周氏　周昉字仲朗京兆人善丹青遊卿相間德宗聞其名詔畫章敬寺，落筆之際都人競觀寺抵園門賢愚畢至或有言其妙者或有指其瑕者隨意改定凡月有餘是非議絕無不歎其精妙爲當時第一蓋周氏善人物寫佛像眞仙

仕女等皆入神品寫貌亦極工嘗爲趙縱侍郎寫眞能兼得神氣情性，爲韓幹所

不及。時人學之者甚多如王朏趙博文程修己高雲衞憲等皆師法之。

（十四）王洽　洽不知何許人善潑墨畫山水時人故亦稱爲王墨游江湖間，性

多疏野好酒凡欲畫障必先飲醺酣之後卽以墨潑或笑或吟，腳蹙手抹或揮或

掃或淡或濃隨其形狀爲山爲石爲雲爲水應手隨意倏若造化或謂洽師項容。

貞元末、沒於潤州，時人皆云化去。顧況實其弟子。

（十五）孫位　孫位東越人僖宗車駕在蜀遂自京入蜀號會稽山人性疏野，襟

抱超然雖好飲酒未嘗沈酩禪僧道士嘗與往還豪貴相請禮有少慢縱贈千金，

難留一筆唯好事者時得其畫焉畫善人物鬼神而尤精雜畫鷹犬之類皆三五

筆而成；弓弦斧柄之屬，並撥筆而描如從繩墨畫龍水龍拏水洶千狀萬態勢欲

飛動寫松石墨竹筆精墨妙實爲唐季大家。

其他畫家之有名者若以藝論善山水者有畢宏等三十九家。

畢宏　顧況　陳庶　程修己　張璪　劉整　裴諝　齊映　崔元　李宥　盧鴻　歆昌　吕期　項容　王宰　劉方平　王熊　王應韶　李平均　鄭逢　楊昇　包容　麴庭　張

善人物畫者，有張萱等三十家，重張萱楊定以上七家尤長仕女戴嵩涉崔秘慘崔監張萱楊寧張孝師楊仙喬楊岫之陳靜心陳靜眼王朏令元素王周耐兒皇甫軫解倩竹虔呂慶武府瑒楊坦以上十四家李生程琰以上十四家尤長鬼神談皎陸庭瞳常重巖王胤志和張素卿楊庭光檀章蕭祐牛昭等

畫花鳥者，則有殷仲容等八家，殷仲容梁廣李貞董奴李瞗李子韶

寫貌則有許琨等十一家，陳義崐殷數國數王熊李放章左文通高江軍一道政

畫佛及寺壁者則有楊庭光等十六家，光楊庭正劉洞微馮紹政苗龍韋鑾

畫龍則有劉洞微等四家，正劉洞微馮紹政苗龍韋鑾

畫馬則有陳閎等十一家，騰陳閎陳子昂李漸崔強

畫牛則有戴嵩等七家，才張符戴嵩戴顒侯造韓混杜秀

畫雞則張昱于錫李察著畫鷹則姜皎貝俊

畫虎則李漸著畫火則張南本著畫水則盧卓著畫竹則蕭悅張立夢休方著作

畫貓則盧弁著

畫鶴則薛稷刪廉著畫海濤則李瓊著畫樓臺則檀智敏尹繼方著

李審于邵等著

畫犬則趙博文李衡齊旻鍾師紹著畫松石則

畫盤車則董萼著畫牡丹則穆修己著

有徐表仁陳庶楊炎沈寧鄭華原著他若善雪景者則有段贊畫蠅蝶蜂蟬者則有李

木蓮荔支則有毋邱元瀑布則有崔山人蜂蝶雀竹則有衛憲鷥鵞則有裴遼溫

處士地志圖則有李該雲霓則有張敦簡樓閣則有李約畫雕則有白旻畫水鳥則

逃。

有强穎蟲類則有陳恪屋木則有桓言，桓駿。無不各有專長以名於時，他如劉茂德

吳敏智段去惑陳銑陳廈唐彥謙杜庭睦等，或兼長各藝或獨得一祕亦皆當時之

名家也。

　　上所列舉，係多錄其偏長者，其實善山水者，亦有兼長人物者；亦有兼

長山水善花卉者亦有兼長人物或山水要之能畫山水者與能人物者數略相等；

馬牛花鳥畫家則次之是卽可見山水畫在唐代之位置已有淩駕人物畫之槪。

　　我國藝苑自古以奕世守業顯揚家學爲榮譽故多血族相承，未見有大流派

之樹立其所謂一代宗匠者往往父子兄弟後先濟美此種一門風雅父作子述之

家族化之藝術在我國畫史上頗多其例：晉之戴氏，宋之陸氏梁之張氏隋之鄭氏，

皆爲父子兄弟自相師承成一家風及乎唐代此例益多顧我國繪畫之分門別派，

互相競爭者實啟端於唐。故自家族化之藝苑外而師弟衣鉢相傳爲宗派者，實多

有之。如閻氏如李氏等皆係父子相承自成家法而吳氏王氏等則係師弟相傳特

立門戶至唐中期以後習畫者往往專事一藝得以鳴世無藉於父子師弟之相師。

承。而。自。有。聲。價。於。藝。苑。則。風。氣。又。一。變。矣。

第二十四節　畫論

繪畫有功禮敎諸家同意——因愛賞鑑而起評論——關於圖畫之流傳鑑別——李氏畫後評——李氏國朝名畫錄之內容——張彥遠論畫家師資所自及其指事繪形與時地之研究——以時代辨別趨勢——就畫蹟辨別宗派——品第藝人——論定名價——文人記述題詠影響於鑑賞——關於繪畫之學理方面——論神韻氣勢——論布景位置——山水訣——山水論——論筆法——論六法——論神蹟——論神韻不關彩色——論畫之用物——論摹寫——張彥遠論評獨富——惟山水有專論

圖畫功用之偉大玄妙，前人固有論及之者，然言之透闢，當稱張彥遠。其敍畫之源流有言曰：『夫畫者成敎化，助人倫窮神變測幽微，與六籍同功，四時並運』又申說之曰：『故鍾鼎刻則識魑魅而知神姦旗章名則昭軌度而備國制清廟蕭，而鬯彝陳廣輪度而疆理辨以忠以孝盡在於雲臺有烈有勳皆登於麟閣見善足

以戒惡見惡足以思賢留乎形容，或昭盛德之事，具其成敗以傳旣往之蹤記傳所

以敍其事不能載其形賦頌所以詠其美不能備其象，圖畫之制所以兼之……』

夫我國自三代以來；以禮敎治一切文藝皆受其支配，觀張氏之論，則古人對於作

圖畫之宗旨可以明見。以禮史故實人物畫風之所以盛極於魏晉以前而亦不廢於

魏晉以後者良有以也。朱景玄名畫錄引有曰：『畫者聖也，蓋以窮天地之不至，顯

日月之不照，揮纖毫之筆，則萬類由心展方寸之能而千里在掌，至於移神定質輕

墨落素有象用之以立無形因之而生其麗也。西子不能掩其妍，嫫母不能

易其醜故臺閣標功臣之烈宮殿彰貞節之名，妙將入神靈則通聖豈止開廚而或

失，挂壁則飛去而已哉。』李嗣眞畫後品引有言曰：『夫丹青之妙，未可盡言皆法

古而變今也立萬象於胸懷傳千字於豪墨故九樓之上備仙靈四門之墉廣圖

賢哲。』二家亦極言圖畫之有功禮敎。魏晉以前禮敎作用之畫風雖經六朝以來

玄學佛學之突起拔幟其深入藝術界之潛勢尙盤旋於人之思想中如故。是蓋我

國以儒道治固未嘗以玄佛而移其趨故諸家論圖畫之功用皆謂與禮敎有特助。

此種論調，或係唐人一種援古證今之談，然為唐人酷重圖畫之暗示，則可斷言。

夫唐人對於圖畫既認其功用偉大而玄妙，故愛重之之程度亦極高；以其愛重，故遂有優劣之分辯理法之闡明，而論評之作，乃形紛岐咴；或援古證今，明其遞嬗之跡；或鉤玄摘要，發其理法之奧；或盧後王前定其品第之次；凡關於繪畫之價值、作法、鑑藏流傳，以及其他種種，無不各有評論。如王維張彥遠李嗣眞彥悰朱景玄等，皆唐代論評家之著者，今就其所論而類別之，可分為二大項：曰關於圖畫之流傳鑑別，曰關於圖畫之學理方法。

關於圖畫之流傳鑑別　圖畫之優劣，雖云關於圖畫之本身，然以觀者眼力之各異，因時代風尚之不同，往往殊其言。故關於畫蹟優劣之評判，可以覘當時人之思想風尚焉。李嗣眞之畫後品，不僅唐人其所謂『今之所載並謝赫之所遺有可採者更稱一家之集。』蓋繼南齊謝赫古畫品錄而作，其所品第者凡上上品三人，上品中三人上品下三人中品上二十一人中品中四人，中品下十二人下品上四人，下品中十八人，下品下三人又四十二人共分九品一百十三人而湘東王一

人，以帝族則置品外其人多屬漢後隋前諸名賢不贅錄其爲唐人者，如閻立德閻

立本列於上品中，如吳智敏則列下品中，范長壽則列下品下，王耐兒陳靜心，則列

入又下品下惟李氏此篇僅錄品第空錄人名考據無從難稱完作沙門彥悰之後

畫錄較爲有據。彥悰爲帝京寺錄因觀在京名蹟評其優劣而成斯篇然如曹姚之

徒已標前錄；張謝之伍題之續品沙門之內又以畫非釋氏所宜闕而不錄；其餘如

鄭法輪太常成嵩尹伯千長通竺元標等雖行於代其評題之責又俟之

來哲故其所錄自鄭法士而至李湊僅二十六人其屬於唐代者僅十一人蓋此篇

作於貞觀九年所錄僅及唐初諸賢而已今節錄其評語如下：

劉孝師　　點畫不多，殆及樞要烏雀奇變誠爲酷似。

靳志翼　　祖述曹公改張琴瑟變夷爲夏初是斯人。

范長壽　　博贍繁多有所推尚至於位置無待經略。

王定　　骨氣不足遒媚有餘菩薩聖僧往往警絕。

張孝師　　象制有功云爲盡善鬼神之狀壹彥推雄。

王知愼　受業閻家，寫生殆庶，用筆爽利風采不凡。

吳知敏　宗匠梁寬，神襟更逸，終於是門，損益可知。

檀知敏　棟宇樓臺陰陽向背，歷觀前古獨有斯人。

康薩陀　無聞服膺靈心自悟，初花晚葉變態多端，異獸奇禽，千形萬品。

尉遲乙僧　外國鬼神奇形異貌筆跡灑落，有似中華。

李　湊　揮豪造化動筆合眞子女衣服萬品千門筋脈連帶形狀奇絕天寶年中過之古人。

李氏之畫後品僅錄空名彥悰之後畫錄，縱有評語又難以窺見全豹；皆不足使後之考古者滿意惟朱景玄之國朝名畫錄，較爲詳備其序言略曰：『景玄竊好斯藝尋其蹤跡不見者不錄見者必書推之至心不愧拙目以張懷瓘畫品斷神妙能三品定其等格上中下又分爲三其格外有不拘常法又有逸品以表其優劣也。……吳道子天縱其能獨步當世可齊蹤於顧陸又周昉次爲其餘作者一百二十四人，直以能畫定其品格不計其冠冕賢愚然於品格之中，略敘其事後之至鑒者，

可以詆訶其理爲不謬矣……」云云。蓋朱氏爲唐德宗時人，所錄唐賢又往往目所親覩者論評自較確當其評論之法以神妙能逸分品上中下分格亦無足奇惟於品格之中略敍其事則爲空前之創作而爲後世名著「江村消夏記」等之先範例如敍閻立德云：「閻立德職貢圖異方人物詭怪之質自梁魏以來名手不能過也。」敍王維曰：「維山水松石蹤似吳生而風致標格特出今京都千福寺西塔院有掩障一合畫青楓樹復畫輞川圖山谷鬱鬱盤盤雲林飛動意在塵外怪生筆端」敍張璪曰：「張璪員外衣冠文學時之名流畫松石山水當代擅價惟松樹特出古今能用筆法嘗以手握雙管一時齊下一爲生枝一爲枯枝氣傲煙霞勢淩風雷槎枒之形鱗皴之狀隨意縱橫應手間出生枝則潤含春澤枯枝則慘同秋色其山水之狀則高低秀麗咫尺重深石尖欲落泉噴如吼其近也若逼而寒其遠也若極天之盡所畫圖障人間至多今寶應寺西院，山水松石之壁亦有題記精巧之迹，可居神品也。」……人各有敍或言其師範之所自或道其筆墨之精否可謂名著。但敍事太繁不能一一備錄錄其品格以見唐人之評論唐人其眼光如何也。

親王三人　漢王元昌　嗣滕王　江都王

神品上一人　吳道玄

神品中一人　周昉

神品下七人　閻立本　閻立德　韓幹　尉遲乙僧　李思訓　張璪　薛稷

妙品上七人　韋無忝　朱審　王宰　韓滉　王維　楊炎　范長壽　陳閎　程修己　邊鸞

妙品中五人　楊光庭　李顧庭

品下十人　馮紹政　殷仲容　盧稜迦　陸庭曜　戴嵩　韓幹　張孝師　鄭虔

能品上六人　陳譚　姚彥　王陀子　盧弁　尹林　沈寧　項容　陳庶子　梁　奴子

舉宏章　王定　能品中二十八人　山水　楊昇　陸滉　李仲和　李衞　程伯儀　盧少長　韓伯達

國詮　劉整　李倫　李仲昌　尹繼昭　李漸　侯　造　張遠　趙立言　麴庭　孟仲暉　鄭挺

二十六人　黃爵　王朏　曹元廓　白旻　檀章　蕭悅　耿昌言　吳玢　田深　樂峻　項容

衞芊　陳靜眼　張涉　陳閎　韓伯達　僧道玠　李湊

逸品三人　王墨　李靈省　張志和

所謂品格爲鑑藏家審美結果所得之一種發表，然必賞鑑有得，乃能立言，賞鑑非易，故品格亦殊難。唐代士夫，對於論評古今畫蹟甚勤，且往往於對蹟評論外，如張彥遠之論畫，凡關於畫家師何人，生何時居何地等問題，亦極有研究，蓋賞鑑家不知畫者之師承及時地間互相之關係，卽不足以論畫。故張氏所論其有貢獻

於一般賞鑑者不少，其言曰：

自古論畫者以顧生之蹟，天然絕倫，評者不敢一二，余見顧生評魏晉畫人深

自推挹衞協，卽知衞不下於顧矣，只是狸骨之方，右軍嘆重龍頭之畫，謝赫推

高名賢許可豈肯容易，後之淺俗安能察之，詳觀謝赫評量，最爲允愜，姚李品

藻有所未安，李駁謝云：衞不合在顧之上，全是不知根本良可於悒，只是晉室

過江，王廙書畫爲第一，書爲右軍之法，畫爲明帝，今言書畫一向吠聲，但

推逸少明帝，而不重平南，如此之類，至多聊且舉其一二，若不知師資傳授則

未可議乎畫，令粗陳大略云。至如晉明帝師於王廙，衞協師於曹不興，顧愷之

張墨荀勗師於衞協，史道碩王微師於荀勗，衞協戴逵師於范宣，遂子勃勃弟

顧師於父。晉以上

陸探微師於顧愷之，探微子綏弘肅並師於父，顧寶光袁倩師之

於陸倩子質師於父，顧駿之師於張墨，張則師於吳暕，吳暕師於江僧寶劉胤

祖師於晉明帝，胤祖弟紹祖子璞並師於胤祖。宋以上

姚曇度子釋惠覺師於父，

遽道愍師於章繼伯，道愍甥僧珍師於道愍，沈標師於謝赫，周曇研師於曹仲

達，毛惠遠師於顧，惠遠弟惠秀子稜並師於惠遠。以上南齊 袁昂師於謝張鄭，張僧

繇子善果儒童並師於父，解倩師於聶松遞道愍焦寶願師於張謝江僧寶師

於袁陸及戴。以上梁 田僧亮師於董展曹仲達師於顧陸張鄭陳善見師 鄭法士師於張法士

弟法輪子德文並師於法士，孫尚子師於張僧繇楊鄭李雅師

於張僧繇王仲舒師於孫尚子。尉遲跋質那 以上隋 二閻師於鄭張楊展，萬長壽何長壽師

藏並師於吳，劉行臣師於父、韓幹陳閎師於曹霸，王紹宗師於殷仲容。以上

寬，王知慎師於閻，檀智敏師於董吳道玄師於張僧繇盧稜伽楊庭光李生張

於張尉遲乙僧師於父、尉遲跋質那 陳庭師於乙僧靳志翼師於曹吳智敏師於張

各有師資遞相倣效，或自開戶牖，或未及門牆，或青出於藍或冰寒於水似

類之間，精粗有別，只如田僧亮楊子華契丹鄭法士董伯仁展子虔孫尚子

唐

閻立德閻立本並祖述顧陸僧繇田則郊野柴荊為勝，楊則鞍馬人物為勝，契

丹則朝廷簪組為勝，法士則遊宴豪華為勝，董則臺閣為勝，展則車馬為勝，孫

則美人魑魅為勝，閻則六法備該，萬象不失，所言勝者，以觸類皆能，而就中尤

所偏勝者俗所共推。善屋木，且不知董展同時齊名，展之屋木不及於董李嗣眞云三休輪奐董氏造其微六轡沃若展生居其駿而董有展之車馬展無董之臺閣此論爲當若論衣服車與土風人物年代各異南北有殊觀畫之宜，在乎詳審只如吳道子畫仲由便帶木劍閻令公畫昭君已著幃幗殊不知木劍創於晉代幃幗興於國朝舉此凡例亦畫之一病也且如幅巾傳於漢魏幞繿起自齊隋幞頭始於周朝巾子創於武德胡服鞾衫豈可輒施於古象衣冠組綬不宜長用於今人芒屬非塞北所宜牛車非嶺南所有詳辨古今之物商較土風之宜指事繪形可驗時代其或生長南朝不見北朝人物習熟塞北不識江南山川游處江東不知京洛之盛此則非繪畫之病也故李嗣眞評董展云地處平原闕江南之勝迹參戎馬乏簪裾之儀此是其所未習非其所不至。如此之論便爲知言譬如鄭玄未辨樗梨蔡模不識螃蟹魏帝終削典論隱居有昧藥名吾之不知，蓋闕如也雖有不知豈可言其不博精通者所宜詳辨南北之妙迹古今之名踪然後可以議乎畫。

據張氏所言而約之蓋謂圖畫者師資之傳授縱而橫而南北各時各地之衣服車輿土風人物諸類皆能了然而後可以議乎畫其言師資傳授是爲畫學遞嬗問。題則舉自晉而唐衣鉢相承之迹歷歷瞭如指掌其言衣服車輿土風人物諸類，是爲畫材去取問題。亦能據古證今指南喻北特具真理蓋張氏自言魏晉以降名蹟在人間者皆見之見多識廣宜其鑑賞學之高深也嘗論山水樹石云，

……其畫山水則羣峰之勢若鈿飾犀櫛或水不容泛或人大於山率皆附以樹石映帶其地。植列之狀則若伸臂布指詳古人之意專在顯其所長而不守於俗變也國初二閻擅美匠學楊展精意宮觀漸變所附尙猶狀石則務於雕透如冰澌斧刄；繪樹則刷脈鏤葉多栖結菀柳功倍愈拙不勝其色吳道玄者，天付勁豪幼抱神奧往往於佛寺畫壁縱以怪石崩灘若可捫酌。……由是山水之變始於吳成於二李；樹石之狀妙於韋偃窮於張通通能用紫豪禿鋒以掌模色中遺巧飾外若渾成又若王右丞之重深楊僕射之奇贍朱審之濃秀，王宰之巧密劉商之取象其餘作者皆不過之近代有侯莫陳厦沙門道芬精

緻周沓皆一時之秀也。

此言古人山水畫藝術之各異是以時代而辨別畫學之趨勢也。「古人之意，在顯

其所長」尤非見多識廣者，不能道此賞鑑家能以此意論古人畫審其所長之異

同，以推定其蹟之眞贗庶少過矣。張氏又言曰：

吳興郡南堂有兩壁樹石余觀之而歎曰：此畫位置若道芬蹟類宗偃是何人

哉？吏對曰：有徐表仁者初爲僧號宗偃師道芬則入室。今寓於郡側年未衰而

筆力奮疾。召而來，徵他筆皆不類遂指其單複曲折之勢。……使其凝意且啟

幽襟迫乎搆成亦竊奇狀向之兩壁，蓋得意深奇之作觀其潛蓄嵐瀨遞藏洞

泉蛟根束鱗危幹淩碧重質委地青颸滿堂吳興茶山水石奔異境與性會。

是則就畫蹟而辨別宗派，尤能見其眞確亦皆爲賞鑑家所當知者夫賞鑑圖畫固

當瞭然乎畫家師資之所自及其各時各地衣服車輿土風人物之異同，然猶未足

言盡賞鑑能事也。蓋一家之畫有數體，一體之畫又有粗細妍醜之相差若不細加

審察，或刻舟求劍，則難免有失。張氏有言曰：

中品藝人，有合作之時，可齊上品藝人；上品藝人當未遒之日，偶落中品；

品雖有合作，不得廁於上品。在通博之人臨時鑒其妍醜，只如張顏以善草得

名，楷隸未必為人所寶；余曾見小楷樂毅論虞褚之流。韋偃只如畫馬得名人物

未必為人所貴；余見畫人物，顧陸可儔，夫大畫與細畫，用筆有殊臻其妙者，乃

有數體。只如王右軍書乃自有數體，及諸行草各繇臨時攄思淺深耳。畫之臻

妙，亦猶於書。此須廣見博論，不可匆匆一概而取。昔裴孝源都不知畫，妄定品

第，大不足觀。

品第。圖畫能廣見博論，自無偏失。鑒賞名言，千古不磨。唐人既善鑒賞，收藏之風自

盛。見有珍品罔惜巨金。當時士夫之家，至有以弗藏名畫為恥者。於是觀畫定品因

品立價。畫件賣買遂成一種營業，亦為畫史上極有興趣之一事也。張氏嘗記述之，

其言略曰：

漢魏三國，名踪已絕於代，今人貴耳賤目，罕能詳鑒，若傳授不昧，其物猶存則

為有國有家之重寶。晉之顧宋之陸梁之張，首尾完全為希代之珍，皆不可論

價。如其偶獲方寸，便可緘持比之書價，則顧陸可同鍾張，僧繇可同逸少。書則

逐巡可成畫，非歲月可就，所以書多於畫自古而然。今分爲三古以定貴賤以

漢魏三國爲上古，則趙岐劉褒蔡邕張衡〔後漢四人〕曹髦楊修桓範徐邈〔魏四人〕曹不

諸葛亮〔蜀〕〔吳興〕之流是也。以晉宋爲中古，則明帝荀勗衛協王廙顧愷之謝稚

嵇康戴逵〔晉八人〕陸探微顧寶光袁倩顧景秀〔宋四人〕之流是也。以齊梁北齊後魏

陳後周爲下古，則姚曇度謝赫劉瑱毛惠遠〔齊四人〕文帝袁昂張僧繇江僧寶〔四

楊子華田僧亮劉殺鬼曹仲達〔北齊四人〕蔣少遊楊乞德〔後魏二人〕顧野王〔陳〕馮提伽

〔後周〕之流是也。隋及國初，爲近代之價，則董伯仁展子虔孫尚子鄭法士楊契丹

陳善見〔六人　贗〕張孝師范長壽尉遲乙僧王知慎閻立德閻立本〔唐六人〕之流是也。

上古質略，徒有其名畫之踪跡，不可具見。中古妍質相參，世之所重，如顧陸之

迹，人間切要。下古評量料簡，稍易辨解，迹涉今人時之所悅。其間有中古可齊

上古，顧陸是也；下古可齊中古，僧繇子華是也；近代之價，可齊下古，董展楊鄭

是也。國朝畫可齊中古，則尉遲乙僧吳道玄閻立本是也。若詮量次弟，有數百

等；今且舉俗之所知而言，凡人間藏畜，必有顧陸張吳著名卷軸，方可言有圖畫若言有書籍豈可無九經三史，顧陸張吳爲正經，楊鄭董展爲三史其諸雜跡爲百家。也手揣卷軸口定貴賤不惜泉貨要藏篋笥則董伯仁展子虔鄭法士楊子華孫尚子閻立本吳道玄屏風一片值金二萬次者售一萬五千其楊契丹田僧亮鄭法輪乙僧閻立德一扇值金一萬。張氏此作可與張懷瓘書估並讀夫一屏一扇之微值金至以萬數則當時圖畫之見重社會可知亦可駭也然人之於畫好之則貴於金玉不好則賤於瓦礫要之在人豈可言價唐人好畫如是其必有故。唐代詩文極盛詩人文豪往往取題於畫記逑題詠以寓其欣賞贊美之意，於是圖畫之美隨詩文之傳誦而分映於文藝社會人人之腦壁間。此等著作雖非爲質實之畫論，然其闡奇發幽所以鼓吹繪畫社會當時之文藝思想，要有極大之影響。按唐代詩文名家，關於繪畫之著作多難畢錄，文如韓愈之畫記王維之和二疏圖記李紳之蘇州畫龍記紓元輿之錄桃源畫馬記獨孤及之風后八陳圖記呂溫之張荊州畫贊韋渠牟之四皓圖贊柳宗元之龍馬畫白居易之縣㕔畫竹記薛少府廳畫鶴贊李翰之裴將軍射虎圖贊等詩如白居易之題八駿圖畫竹歌劉長卿之王處士草堂壁畫衡雚諸山題觀李湊

所畫美人障子郎士元之題劉相公三湘圖，之觀美人障壁畫山水徐之安貞劉之相題公襄陽圖，王昌齡之觀江淮名勝圖岑參之劉相公友

戲題行觀曹將軍畫馬圖引
畫題王宰畫山水圖歌劉少府新畫山水障引元積之畫松樹障子題韋偃上題雙松圖歌粉
圖江山水歌障杜甫之薛少保畫鶴題楊監又出畫鷹十二扇觀薛稷二扇松樹障子題韋偃上
山山水藍墨障李白之求松山人百丈崖瀑布圖又禪師房觀山海圖燭照山水壁畫歌題沲江歌江歌
花處桃圖等

要皆舞文弄墨極其贊美之能事令讀者勃然動好畫之心焉錄詩數首以為例如下：

白居易畫竹歌　植物之中竹難寫，古今雖畫無似者，蕭郎下筆獨通眞，丹青以來惟一人人畫竹身肥擁腫蕭畫莖瘦節節竦人畫竹梢死羸垂蕭畫枝活葉葉動。不根而生意生不筍而成由筆成。野塘水邊碕岸側森森兩叢十五莖嬋娟不失筠粉態蕭颯盡得風煙情舉頭忽看不似畫低耳靜聽疑有聲西叢七莖勁而健曾向天竺寺前石上見，東叢八莖疏且寒，憶曾湘妃廟裏雨中看幽姿遠思少人別，與君相顧空長歎。蕭郎蕭郎老可惜手顛眼昏頭雪色自言便是絕筆時從今此竹猶難得。

杜甫觀曹將軍畫馬圖引　國初以來畫鞍馬神妙獨數江都王將軍得名三

十載人間又見眞乘黃曾貌先帝照夜白，龍池十日飛霹靂，內府殷紅瑪瑙盤，

婕妤傳詔才人索，盤賜將軍拜舞歸，輕紈細綺相追飛貴戚權門得筆跡，始覺

屏障生光輝昔日太宗拳毛騧近時郭家獅子花今之新圖有二馬復令識者

久歎嗟此皆騎戰一敵萬縞素漠漠開風沙其餘七匹亦殊絕迴若寒空動煙

雪，霜蹄蹴踏長楸間馬官廝養森成列可憐九馬爭神駿顧視清高氣深穩借

問苦心愛者誰？後有韋諷前支遁憶昔巡遊新豐宮翠華拂天來向東，騰驤磊

落三萬匹，皆與此圖筋骨同。自從獻寶朝河宗，無復射蛟江水中君不見金粟

堆前松柏裏龍媒去盡鳥呼風。

又戲題王宰畫山水圖歌　十日畫一水，五日畫一石，能事不受相促迫王宰

始肯留眞跡壯哉崑崙方壺圖挂君高堂之素壁巴陵洞庭日本東赤岸水與

銀河通中有雲氣隨飛龍舟人漁子入浦漵山木盡亞洪濤風尤工遠勢古莫

比咫尺應須論萬里焉得幷州快翦刀翦取吳淞半江水。

元稹畫松

張璪畫古松，往往得神骨，翠帝掃春風，枯龍憂寒月流傳畫師輩，

奇態盡埋沒，纖枝無蕭灑，頑幹空突兀乃悟塵埃，心難狀煙霄質，我去淛陽山

深山看眞物。

裴諧修處士桃花圖歌　一從天寶王維死，於今始遇修夫子。能向鮫綃四幅

中丹青暗與春爭工，句芒若見應羞殺，量綠勻紅漸分別，堪憐彩筆似東風一

朵一枝隨手發，燕支乍溼如含露，引得嬌鶯癡不去，多少游蜂盡日飛，看偏花

心求入處工夫妙麗寶奇絕，似對韶光好時節，偏宜留著深冬裏鋪向樓前殖

霜雪。

就以上所錄諸篇觀之，而知滿紙譽詞中，亦論及畫之筆妙墨趣，歷歷有所證

印，非浪漫之辭賦可比。其道及處，即作賞鑑之論評談，固無弗可。此外如李思訓畫

魚之入池（見集容），韓幹畫馬之就醫（見西陽雜俎）等神話，雖屬於誤會，不足引證；然其含有

贊美表揚之意義則尤足以引起當時之畫迷。

關於圖畫之學理方法　圖畫之理法，前人如晉顧愷之、宋宗炳、梁元帝等，嘗

撲繪境一篇言畫之要訣其一例也其未嘗作畫而亦深知圖畫之理法，因爲文而發之者亦不乏人如符載之觀張員外畫松石序其一例也。蓋唐人愛畫酷習畫衆，而於作畫如何取景位置而見氣勢，如何用筆落墨而見神化，以及如何摹倣古人，如何別立新意如張彥遠王維白居易諸家無不灼然有所解釋。

作畫最難得神韻氣勢。如何謂之神韻氣勢如何謂之得神韻氣勢其理至奧，前世固未有能充分闡述之者唐符載之觀張員外畫松石序有云：

觀夫張公之勢非畫也眞道也當其有事，已知遺去機巧，意冥玄化，而物在靈府，不在耳目。故得於心應於手孤姿絕狀觸豪而出氣交沖漠與神爲徒若忖短長於隘度算妍媸於陋目凝觚吮墨依違良久乃繪物之贅疣也。

是言作者能神與物化，則得心應手觸豪自得神氣萬不可存心機巧有所依違也。

白居易亦嘗言之：

畫無常工以似爲工學無常師以眞爲師。故其措一意，狀一物，往往運思中與神會髣髴焉若敺和役靈於其間者。

以似爲工以眞爲師，含有至理。但恐學者誤會，落於拘泥；而謂運思中與神會，則猶

符氏遺去機巧，與神爲徒之意。故按二氏之說畫之欲得神氣須由作者意與物化，

其玄機在內。而張氏彥遠曰：

開元中將軍裴旻善舞劍，道子觀旻舞劍，見出沒神怪旣畢，揮毫益進。時又有

公孫大娘亦善舞劍器，張旭見之，因爲草書，杜甫歌行述其事。是知書畫之藝，

皆須意氣而成，亦非懦夫所能作也。

是所謂意氣者，由觀感而得其玄機在外，作者如外有所觀感內復意與物化，則所

作自得神與氣矣。唐人能深知之如此。

作畫時於布景位置，亦須慘淡經營，經營不當筆墨不能文其過，神氣無所寄

而存。但畫無定相卽無定局；某種畫當如何布景，某種畫當如何位置殊難規矩，惟

其大槪則可由遠近疏密虛實各方面參證而得之。王維之山水訣及山水論可謂

得其法度矣。山水訣曰：

畫道之中，水墨爲上，肇自然之性，成造化之功，或咫尺之圖寫百千之景，東南

西北宛爾目前，春夏秋冬，生於筆底。初鋪水際，忌為浮泛之山，次布路歧莫作

連縣之道。主峰最宜高聳，客山須是奔趨。迴抱處僧舍可安，水陸邊人家可置。

邨莊著數樹以成林，枝須抱體；山崖合一水而瀑瀉，泉不亂流。渡口只宜寂寂，

人行須是疏疏。泛舟楫之橋梁高且宜聳，著漁人之釣艇低乃無妨。懸崖險峻

之間，好安怪木峭壁巉巖之處，莫可通途遠岫與雲容相接，遙天共水色交光，

山鈎鎖處，沿流最出其中路接危時棧道可安於此。平地樓臺偏宜高柳映人

家名山寺觀雅稱奇杉襯樓閣遠景煙籠深巖雲鎖酒旗則當路高懸客帆宜

遇水低挂遠山須要低排近樹惟宜拔迸手親筆硯之餘有時遊戲三昧歲月

遙永，頗探幽微妙悟者不在多言善學者還從規矩。

山水論曰：

凡畫山水，意在筆先丈山尺樹寸馬分人。遠人無目，遠樹無枝，遠山無石，隱隱

如眉遠水無波高與雲齊此是訣也。山腰雲塞石壁泉塞樓臺樹塞道路人塞，

石看三面路看兩頭樹看頂顙水看風腳此是法也。凡畫山水平夷頂尖者嶺，

峭峻相連者嶺有穴者岫，峭壁者崖，懸石者巖，形圓者巒，路通者川，兩山夾道，

名為壑也，兩山夾水，名為澗也，似嶺而高者名為陵也，極目而平者名為坂也。

依此者，粗知山水之彷彿也。觀者先看氣象，復辨清濁，定主賓之朝揖列群峰

之威儀，多則亂，少則慢，不多不少，要分遠近。遠山不得連近山，遠水不得連近

水。山腰掩抱寺舍可安，斷岸坂隄，小橋可置，有路處，則林木，岸絕處則古渡，水

斷處則煙樹，水闊處則征帆，林密處則居舍。臨巖古木根斷而藤纏臨流石岸，

欹奇而水痕。凡畫林木遠者疏平，近者高密，有葉者枝嫩柔無葉者枝硬勁松

皮如鱗，柏皮纏身。生土上者根長而莖直生石上者拳曲而伶仃古木節多而

半死寒林扶疏而蕭森有雨不分天地不辨東西有風無雨只看樹枝，有雨無

風樹頭低壓行人傘笠漁父簑衣雨霽則雲收天碧薄霧霏微山添翠潤日近

斜暉早景則千山欲曉霧靄微微朦朧殘月氣色昏迷晚景則山銜紅日帆卷

江渚路行人急半掩柴扉春景則霧鎖煙籠長煙引素水如藍染山色漸青夏

景則古木蔽天綠水無波穿雲瀑布近水幽亭秋景則天如水色簇簇幽林雁

鴻秋水，蘆鳥沙汀冬景、則借地為雪檻者負薪漁舟倚岸水淺沙平。凡畫山水，須按四時。或曰煙籠霧鎖，或曰楚岫雲歸，或曰秋天曉霽，或曰古塚斷碑，或曰洞庭春色，或曰路荒人迷，如此之類謂之畫題。山頭不得一樣，樹頭不得一般。山藉樹而為衣，樹藉山而為骨，樹不可繁要見山之秀麗；山不可亂須顯樹之精神，能如此者可謂名手之畫山水也。

畫非一類皆有講究布景位置之必要，而尤以山水畫為最誠以山水畫以咫尺之圖寫百千之景，非布置妥適即不成畫，而其布置之方法固須兼顧遠近高低疏密，春秋朝暮晴雨種種羅列而說，尤為不易。王維之論簡明精當發前賢所未獲立後學之先規，實為唐代畫學結晶之文字其所論列山宜如何，水宜如何，春秋朝暮晴雨宜如何，非謂必當如何，不容稍變也。不過於當面物我間量情度理之結果，而始得其適合之例耳後學以其規矩而各用己巧為方圓即王維所謂「妙悟者不在多言學者還從規矩」庶乎可矣。

言學畫者動稱筆法以畫之生命寄於筆用筆無法，即布景位置等無不妥適，

亦僅能得其形似，朽骨枯木，何有神氣；故學畫者，必講筆法。筆法者、用筆之法也。張氏彥遠嘗論之，其言曰：

或問余以顧陸張吳用筆何如？對曰：顧愷之之蹟，緊勁聯緜，循環超忽，調格逸易，風趨電疾，意存筆先，畫盡意在，所以全神氣也。昔張芝學崔瑗杜度草書之法，因而變之以成今草，書之體勢，一筆而成氣脈通連，隔行不斷，惟王子敬明其深旨，故行首之字，往往繼其前行，世上謂之一筆書。其後陸探微亦作一筆畫，連緜不斷，故知書畫用筆同法。陸探微精利潤媚，新奇妙絕，名高宋代，時無等倫。張僧繇點曳斫拂，依衞夫人筆陣圖，一點一畫別是一巧，鈎戟利劍森森然，又知書畫用筆同矣。國朝吳道玄古今獨步，前不見顧陸，後無來者，授筆法於張旭，此又知書畫用筆同矣。張既號書顚，吳宜爲畫聖，人假天造，英靈不窮。衆皆密於盼際，我則離披其點畫，衆皆謹於象似，我則脫落其凡俗，彎弧挺刃，植柱鈎梁，不假界筆直尺，虬鬚雲鬢，數尺飛動，毛根出肉，力健有餘，當有口訣，人莫得知。數仞之畫，或自背起，或從足先，巨壯詭怪，膚脈連結，過於僧繇矣。或

問余曰吳生何以不用界筆直尺，而能彎弧挺刃植柱構梁？對曰守其神專其

一，合造化之功，假吳生之筆向所謂意存筆先畫盡意在也。凡事之臻妙者皆

如是庖丁發硎郢匠運斤效顰者徒勞捧心代斲者必傷其手意旨亂矣外物

役焉豈能左手劃員右手劃方乎夫用界筆直尺是死畫也守其神專其一是

眞畫也。死畫滿壁曷如坊堁眞畫一劃見其生氣夫運思揮毫自以為畫則愈

失於畫矣運思揮毫意不在於畫故得於畫矣不滯於手不凝於心不知然而

然雖彎弧挺刃植柱構梁則界筆直尺豈得入於其間乎又問余曰夫運思精

深者筆蹟周密其有筆不同者謂之如何？余對曰顧陸之神不可見其盼際所

謂筆蹟周密也。張吳之妙筆纔一二像已應焉。點畫離披時見缺落此雖筆不

周而意周也若知畫有疏密二體方可議乎畫或者頷之而去。

鈎玄攫髓令人讀之不敢復佟談揮毫妄稱傳筆法夫書畫用筆一致以其理一致

也。不能窮理即不能觀物不能窮理觀物即不知生意所在雖欲守

神專一皆死筆也所謂筆不周而意周者亦即得其理耳故畫得其當然之理筆蹟

周密。。點畫離披亦妙至若界筆直尺雖云可棄而不可棄然不用界筆直尺而一

似實用界筆直尺方是工於寫生畫之生動固不得用界筆直尺欲用界筆直尺以

求畫之生動是猶緣木求魚此說元人多主張之而不知張氏已倡論於前矣。

之關係尤能援古證今發微扼要語語道著其有功於畫學不少錄之且各法間相互

張氏又有六法之論是實舉上所論各法用歸納法而概括之如下：

昔謝赫云畫有六法一曰氣韻生動二曰骨法用筆三曰應物象形四曰隨類

賦彩五曰經營位置六曰傳模移寫自古畫人罕能兼之彥遠試論之曰古之

畫或遺其形似而尙其骨氣以形似之外求其畫此難與俗人道也今之畫縱

得形似而氣韻不生以氣韻求其畫則形似在其間矣上古之畫蹟簡意淡而

雅正顧陸之流是也中古之畫細密精緻而臻麗展鄭之流是也近代之畫煥

爛而求備今人之畫錯亂而無旨衆工之跡是也夫象物必在於形似形似須

全其骨氣骨氣形似皆本於立意而歸乎用筆故工畫者多善書然則古之嬪

擘纖而胸束古之馬喙尖而腹細古之臺閣竦峙古之服飾容曳故古畫非獨

變態，有奇意也；抑亦物象殊也。至於臺閣樹石、車輿器物、無生動之可擬無氣韻之可侔；直要位置向背而已。顧愷之曰畫人最難次山水次狗馬其臺閣一定器耳，差易爲也。斯言得之至於鬼神人物有生動之可狀須神韻而後全。若氣韻不周空陳形似筆力未遒空善賦彩謂非妙也。至於經營位置則畫之總要自顧陸以降畫迹鮮存難悉詳之唯觀吳道玄之迹可謂六法俱全萬象畢盡神人假手窮極造化也。至於傳模移寫乃畫家末事然今之畫人粗善寫貌得其形似則無其氣韻；具其彩色，則失其筆法豈曰畫也嗚呼！今之人斯藝不至也。宋朝顧駿之，常結搆高樓以爲畫所，每登樓去梯家人罕見若時景融朗，然後含豪天地陰慘則不操筆今之畫人筆研混於塵埃丹青和其墨淬徒汙絹素豈曰繪畫。自古善畫者莫非衣冠貴冑逸士高人振妙一時傳芳千祀非閭閻鄙賤之所能爲也。

其言大旨遺形似而尚骨氣薄彩色而重筆法，無論物之靜動迹之精粗，要本於立意而歸乎用筆末言繪畫非閭閻鄙賤之所能爲，而引顧駿之事爲證意謂習六法

者，非於身心深有學養不可，其旨益妙。

　善畫者，必有相當之學養以畫之工，不僅在形狀色澤之美，而於形狀色澤之

外，以見其人與物二者間自然性靈之表現，故畫者學養不同，即同狀一物，或同極

其妙而所見於工者則不一致，人各有性靈各有學養，能秉其學養所得而發其性

靈之真以為畫其畫之工，必不僅在形狀色澤，而神韻以生是即所謂化工也，故畫

以化工為上，所謂化工者，有時亦藉筆墨絹素彩色之相助，然必不賴筆墨絹素彩

色而始得神韻也。張彥遠曰：

　陰陽陶蒸，萬象錯布，玄化亡言，神工獨運，草木敷榮，不待丹綠之彩，雲雪飄颺，

　不待鉛粉而白，山不待青空而翠，鳳不待五色而綷，是故運墨而五色具，謂之

　得意，意在五色，則物象乖矣。夫畫物特忌形貌彩章歷歷具足，甚謹甚細，而外

　露巧密。

　夫工欲善其事，必先利其器，善畫而入化工者，固不積絹素色彩以求工，然以常人

言，則亦有時借助於絹素筆墨彩色諸物，以益見神妙，故各用物之性質及其相互

間之關係亦有論研之必要唐以前無論之者有之惟張彥遠始其言曰：

齊紈吳練氷素霧綃精潤密緻機杼之妙也武陵水井之丹磨嵯之沙越嶲之

空青蔚之曾青武昌之扁青（上品石綠）蜀郡之鉛華（黃丹也出本草）始興之解錫（胡粉也）研鍊澄

汰深淺輕重精粗。林邑崑崙之黃（雌黃也忌胡粉同用）南海之蟻鉚（紫鉚也造粉胭脂吳錄謂之赤膠也）雲

中之鹿膠吳中之鰾膠東阿之牛膠（朵章之用也）漆姑汁鍊煎並爲重彩鬱而用之。

古畫皆用漆姑汁若鍊煎（謂之鬱色於綠色上重用之）古畫不用頭綠大青（畫家呼粗綠爲頭青粗青爲大青）取其精華，

接而用之。百年傳致之膠千載不剝絕仍食竹之毫一劃如劍……

張氏之論六法，如傳模移寫爲畫家之末事；然亦非謂模寫爲絕無益於學者，惟在

學者善能模寫耳！唐氏模寫畫本公私並關係甚大張氏嘗言之。

江南地潤無塵，淮南子云：宋人善畫吳人善冶（冶賦色也）不亦然乎好事家宜置宣紙百

其來尚矣。三吳之迹八絕之名逸少右軍長康散騎書畫之能，

幅，用法蠟之以備摹寫（摹揚妙之法有）古時好揚畫十得七八，不失神彩筆蹤亦有

御府搨本謂之官搨國朝內庫翰林集賢秘閣搨寫不輟承平之時此道甚行，

艱難之後斯事漸廢。故有非常好本榻得之者，所宜寶之，既可希其眞蹤又得留爲證驗遍觀衆畫惟顧生畫古賢得其妙理，對之令人終日不倦凝神遐想，妙悟自然物我兩忘離形去智身固可使如槁木心固可使如死灰不亦臻於妙理哉所謂畫之道也。

唐代論畫學之著作其湮沒失傳者，不可知以傳者論，大概如前述，而張氏彥遠之所論評爲獨富無論屬於賞鑑方面者，或理法方面者要皆有精到之言足爲後學南針若以專門而言則關於畫蹟之賞鑑當推朱景玄之國朝名畫錄爲最備賅。關於作畫之理法言當推王維之山水訣山水論爲最簡要而張彥遠雖亦嘗論山水樹石矣然不過論其作風之趨勢關於理法之種種總不若王維之言之有物。

夫從來論畫者要皆舉各門而混論之於一篇而已獨以一門而被專論者惟有山水自宋之宗炳梁之元帝以及王維張彥遠等，對於山水皆有專著是殆山水畫之奇妙有專門論述之必要亦習山水畫者皆高人逸士擅長文學故多論著至於由混論而別爲專論亦足見究研畫學者之又進步也。

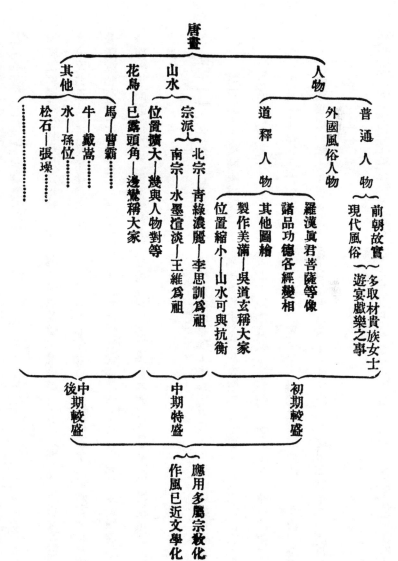

第八章　五代之畫學

唐祚既終歷梁唐晉漢周五代迭相遞嬗與亡倏忽其間干戈擾攘河山分裂則有十國以互列蓋自唐宋天祐乙丑至宋與建隆庚申卽西曆九〇五年——九六〇年先後凡五十餘年。圖畫之取材用筆雖漸受文學化然其實際之應用則猶多屬於宗敎化，五代亦然惟五代因中國之分裂繪畫之趨勢亦隨地而異如吳越之偏重道釋人物而西蜀南唐則花鳥畫亦頗盛行是則須因時就地而分述之也。

第二十五節　概況

五代繪畫之表裏觀——縱的五代……五代以梁代繪畫較有可述——梁趙家畫選場——劉彥齊眼——跋異張圖等之壁畫——荊關之山水——後唐畫家多契丹人——晉之畫家——周之畫家——橫的十國……南唐翰林待詔之有名者——徐氏沒骨法獨樹一幟——前蜀之畫家——後蜀之畫院待詔——黃氏勾勒塡彩法獨樹一幟——吳越畫家多擅長道釋人物——建業成都爲繪畫之府——荊關徐黃在畫史上之位置

唐代藝術，如百花怒放極其燦爛之觀泊乎五代兵燹薦遭，未免減色。然從表

面而概觀似呈衰落之象；若就裏面而偏察，則有特達之點茲分爲縱的五代及橫

的十國而述之。

五代　五代國祚，梁爲較久。且直繼唐後，文藝尚存唐風，圖畫之事，較有可述。

其餘四代享祚短兵亂多從事於圖畫者雖不乏人、然已不爲人所注意卒多湮沒

如漢、則竟無一人焉。

梁　朱溫乘亂竊國不知提倡文藝，然當時貴族中，頗有好繪事者。于兢、趙嵒、

劉彥齊、張圖等皆極著名于兢以梁國相善畫牡丹一藝之專尚無影響於當世駙

馬趙嵒及千牛衛將軍劉彥齊不惟善畫於鑑賞之道尤極精研趙氏嘗延致畫士

胡翼王殷爲其食客在府中品第畫蹟之優劣劣者輒以水刷粉塗去其病時人謂

之趙家畫選場。劉氏畫竹爲時所稱世族豪右祕藏書畫雖不及趙氏之盛然以重

鑑賞故羅致名蹟不啻千卷其所品藻無勿精當時有唐朝吳道子手梁朝劉彥齊

眼之稱張將軍圖善潑墨作山水不由師授亦不法古自成一體尤長大像蓋天授

也梁龍德中洛陽廣愛寺沙門義暄置金幣邀四方奇筆畫山門兩壁時處士跋異

號爲高手乃來應募。異方草定畫樣,圖忽從其後,長揖而言曰:知跋君敏手,因來贊

貳。異方自負,乃笑答曰:顧陸吾曹之友也,豈須贊貳?圖顧繪右壁,不假杇約搦管揮

寫,倏忽成折腰報事師者,從以三鬼。異乃瞪目蹞踏驚拱而言曰:子豈非張將軍乎?

圖捉管厲聲曰然。異雍容謝且謂此二壁非異所能爲,遂引退。圖亦不讓然忽固

善佛道鬼神稱絕藝,被張排斥後,又在福先寺畫大殿護法善神,方爲杇約,忽一人

來自言姓李,滑臺人,善畫羅漢,鄉里呼吾爲李羅漢,今當與汝對畫一角,異恐

其爲張圖之流,固讓西壁與之。異乃竭精竚思,意與筆會,屹成一神,侍從嚴毅,又設

色鮮麗。李氏縱觀異畫,見其精妙入神,非己所及,不覺手足失措,由是異大有得色,

誇詫曰:昔見敗於張將軍,今取捷於李羅漢。於此可見當時畫家競爭之烈與道釋

人物畫之風行。顧所謂道釋人物者,已不專重形象,一以筆墨之精鈍巧拙分優劣

也。至若山水,則荊浩關仝實爲代表作家。荊因五季多故隱於太行之洪谷自號洪

谷子。嘗畫山水樹石以自適。關爲其弟子,有出藍之美。二氏皆以隱君子放浪山水

間所作山水往往上突巍峯下瞰窮谷類有高古雄渾之氣勢蓋其地理上環境使

然也我國山水自顧陸發明以來，鄭展起而一變由人物畫背景，而為精意臺閣之

山水用筆取景一以精工細密是尚及唐王維張璪畢宏鄭虔等出又變其精工細

密之風而為淡逸平遠入五代荊關幅起又變淡逸平遠而為高古雄渾矣

綜之梁代繪畫道釋山水皆有特長道釋以張跋為著大起競美之風山水以

荊關為首窮極變化之妙而趙劉二氏精於鑒賞則又可見當時貴族之好尚。

後唐　李克用以沙陀入主中原北方外族固多與中原人相交接故當時畫

家者流多契丹人在中國者如李贊華胡瓌皆甚著名李胡善寫胡地景物放牧弋

獵諸類漢人亦往往有學之者，李玄應玄審兄弟是也此外畫家如袁義善魚李夫

人善墨竹皆號專藝。

晉　晉以契丹興以契丹亡亡匆匆絕少文物之可稱有名當時之畫家，王

仁壽胡嚴徵二人而已二氏皆善道釋人物及鞍馬。

周　周較晉享祚稍久，且以世宗英明武功文教皆有可觀時有施璘者以善

畫生竹稱絕技而釋智蘊之佛像，釋德符之松柏亦稱獨步。

十國　史家認梁唐晉漢周五代為正統，然其間各據一方，先後稱帝稱王者，

厥有十國其土地之大雖不及五代但諸國享祚久者八十餘年少亦二十餘年較

諸五代之更易匆匆，其治亂實有殊也。故如吳南唐前蜀後蜀吳越等國關於圖畫

之史實皆有足述者而南唐前蜀後蜀尤盛。

南唐。

南唐地據江南山水佳麗風尚文美典午流風，時未全墮其君主多好

繪事恩寵畫士故名家輩出其在他方者，亦多相繼來歸，為翰林待詔。顧閎中竹夢

松高大沖朱澄周文矩曹仲玄衛賢王齊翰唐希雅等皆其中之翹楚保大十五年

元旦大雪上召太弟以下登樓張宴咸命賦詩而圖繪之。御容高太沖主之樓閣宮

殿朱澄主之自太弟以下侍臣法部絲竹周文矩主之雪竹寒林董源主之池沼禽

魚，徐崇嗣主之。圖成，無非絕筆後主煜政治之暇尤畜意丹青其畫樛曲遒勁如寒

松霜竹時號金錯刀畫周文矩唐希雅等咸好而學之瘦硬戰掣風神有餘實樹畫

院之異幟時王族中如李景道李景遊等亦醉心王謝風流裙屐宴遊往往形之圖

畫景道所作會友圖，一時人物見於燕集之際不減山陰蘭亭五代兵亂方劇而南

唐以政治地理之便宜，獨得以文藝相尚如此。待詔各有專技，曹仲玄擅長道釋，嘗受命畫建業佛寺之座壁，凡八九年而始成，細密精雅，江左推爲第一；周文矩之冕服車器人物，極似唐之周昉，是皆以個人之絕藝供奉其上，享一時之榮名而已。對於後世畫學實無甚影響，求其名於當時而有影響於後世者，尚不在待詔中人也。

鍾陵徐熙善花果，意不在似而神韻生動，論者謂爲如太史公之於文，杜少陵之於詩，蓋自來作花果者，大抵以色彩暈染而成，惟熙以落墨寫其枝葉蕊萼後畧傅色，故其畫超逸古雅，非人能及。孫崇嗣崇勳崇矩等，皆能克紹祖風而崇嗣且因以特創所謂沒骨法者。於是江南徐氏沒骨畫法與當峙前蜀之黃氏雙勾畫法相對峙。在我國花鳥畫中各樹一幟爲此外院外畫家之著名者，如江夏梅行思工鬬雞北海郭乾暉工鷙鳥，江南楊輝工魚義與丁謙南昌李頗則工竹而耿先生童氏則以閨秀稱畫家然無甚影響不具述。

　　蜀　蜀爲西僻之國，立於五代兵亂範圍之外，自爲政教，頗稱平治。其主又往往獎勵繪畫設官分職以禮畫士，於是一時名家多充供奉祇候其未被禮致者，則

亦高鳴野間繪事之盛，較之南唐實有過之。前蜀之高道與、房從眞、宋藝、杜齯龜等，皆以善人物道釋待詔翰院。而李昇之山水滕昌祐之花鳥，釋貫休之釋道尤稱絕藝。李寫山水心師造化意出先賢筆法類李思訓而清麗過之氣韻比王右丞而幽開似之。蜀中人重其畫號爲「小李將軍」滕氏未常專師唯對物寫生以似爲功，花鳥草蟲皆極其妙其畫蟬蝶謂之點畫有類唐之陸果其畫折枝用色鮮姸有類唐之邊鸞貫休畫師師閻立本而胡貌梵相心是亦於人物畫中之有創造者也。後蜀翰院待詔名家蔚然趙德玄忠義父子黃筌居寶父子蒲師訓延昌父子阮知誨惟德父子以及高從遇李文才張攻杜敬安等皆其卓卓者諸家兼善人物山水鬼神花木以特長論則趙氏之樓臺殿閣黃氏之花鳥草蟲蒲師訓之水阮知誨之士女時稱獨步就中尤以黃氏之花鳥畫爲最有關係於我國畫學蓋筌之花鳥畫能盡神悉態其法先行勾勒後墁色彩與江南徐氏之沒骨畫法絕然不同後世宗之稱爲雙勾法其子居實居寀均能世其家學而光大之於是我國花鳥畫遂分二大脈黃派盛行於後蜀之院內徐派高鳴於南唐之院外徐體沒骨漬染旨趣輕。

淡野逸；黃體鈎勒塡彩，旨趣濃艷富麗以山水爲例：徐體可爲南宗；黃體可爲北宗

也。此外畫家之在院外者，如杜楷善山水，孔嵩善龍水，周行通善鷹犬羊雁而道士

李壽儀釋令宗亦有名於時。

吳越　吳越王錢鏐以善畫墨竹稱其王族中之以畫名者，則有錢仁熙錢俶

等。蓋吳越在五代時亦稱治平之國得有閒暇講究繪事其地又比鄰南唐江山秀

媚皆足以奮發人民之美術思想，故其士夫畫家亦有著者惟以道釋教盛行境內

故畫家亦以擅長道釋人物爲多數如羅塞翁之羊，程凝之鶴，張質之田家風物史

瓊之雉兔。張及之之犬馬則可稱專詣之作然皆不成家數於我國畫學無甚關係。

要之，就五代畫學之大勢論縱的以五代爲一組，梁最

盛；橫的以十國爲一組，南唐前後蜀最盛。實則南唐稱盛於

南兩蜀稱盛於西建業成都厥爲五代圖畫之府。而中原又

以板蕩不寧無以安置畫士適歐諸畫士適彼樂土西走蜀

而南走唐。至據繪畫之應用論因道釋教之流行，道釋人物

五代畫學之大勢圖

畫，應用最廣畫家亦以擅長道釋人物畫為最多。惟就技術論言則道釋人物畫一承唐賢舊緒多尚摹寫無新著之進步；而徐黃之花鳥畫與荊關之山水畫則皆能別創宗派工奪造化名當時而範後世。於我國畫史占極重要之位置焉。

第二十六節　畫蹟

卷軸畫蹟──宣和畫譜中五代人之畫蹟──道畫十之四

五代畫蹟雖無詳盡之記載，然其畫蹟之多，以可考見者而論，已不可指數。茲分為卷軸畫、壁畫及其他三者述之。

（一）卷軸畫　卷軸以宋宣和畫譜所載為備蓋宣和去五代近，又以帝王之嗜求其所獲得自較博賅茲節錄之。

道釋　氏鬼神鍾馗附

燕筠畫二
一行天王圖一

支仲元畫二十有一
一太上傳法誠尹圖
一太上傳法尹
一太上傳法圖
二林商山圖四
皓山藜會圖一
石藜會圖一二
木天星地像二三
水官像二
喜圖一
皋國圖一
藜圖一
三教圖一
太上度關圖一
松下奕棊圖一
藜圖一五
勘書圖一三
仙克民擊壤圖一七
壞圖一

朱繇畫八十有二
星像二
火星圖一
文殊像一二
維摩像一
南斗星像二
北斗星像一
釋迦佛鋪圖像四
文殊像一
無量壽佛像二
水官像二
菩薩像二
火星二星像一
問疾像一
普賢菩薩像三
捧蒂塔神天像一
渡海天王像四
護法神像一
高僧像六
善地神獄像七
釋迦佛鋪圖像一
文殊像三
善地變相一天王
觀帝釋圖像二
金剛手像二
行道
菩薩像二

李昇畫五十有二
仙山閣宴會圖一
故實圖一人
膝王閣圖一
樂圖
芝探

杜子瓌

杜齯龜畫十有四
釋迦佛像二
五方如來像一五
地藏圖二
觀音像三五
方如來像一釋
佛像三十二釋
迦佛像二十五
釋迦氏菩薩

張元畫八十有八
大阿羅漢三十二
羅漢像五十五
無量壽佛像
白衣觀音

陸晃畫五十有四

曹仲元

左禮畫三
一天官水官圖
一地官

太上像一
王像上一行道
上一行道天上
王廢維士摩像二
香花菩薩像二
菩薩像三降
菩薩象四火星像
藥師佛二
星像一

薩像二
像北一門西
二會
圖

一五出姑峽蘇集圖
一遠圖山一圖避暑
山水圖五一江
象上耳避暑山
大圖一彌勒
觀晉佛像一
白一衣大悲
晉因王地
像一釋迦
佛像二十五
釋迦氏菩薩

畫十有五
大吡力明那王像二
五方如來佛像二
釋迦文來佛像一
天地大水三官像三
佛像三佛
大悲像一慈氏菩薩像二

印一善薩像輪一菩薩像一寶
圖薩一像托一塔普賢天王像薩一像善神像二居士
一淨名居士二

畫四十有一
一九嚧勒像佛一像三官像五十三佛會圖一三五地方如來一像釋迦觀音像二十二白衣佛像觀音

晉菩像薩三慈氏菩蓮薩氏菩薩像一文珠孔雀像明王二摩利支天悲像二普賢像二如一意

玉皇大帝像四一　太上老君像一六　天逸官圖像一　明星官宴樂圖一　牧聖按樂圖一　列曜臺茶圖二　道釋圖　褚線圖一　孔聖一　聖

開元遊擊江漁樂圖二　三王遊春圖　五人物圖三　火龍烹茶圖三　山陰會書圖一四　三勘古木圖一　仙事迹圖一　三仙會萊圖　實真

人物圖一　葛仙翁掌歠出井圖三　二天曹慶厄命真君像一　天長生保命真君像一九　九天司命真君像一九　九天定命真君像一　九天曹度厄真圖

君像一　天曹掌算福真君像一　天曹賜福真君像一

一天曹掌算真福君像

貫休畫三十

天竺高僧像一　維摩高僧像一　須菩提像一　羅漢像二　十六羅漢像一　高僧像一

其畫題名為太上真君、星君、天真、天官者，皆係道教畫，居十之四。題名為天王、
羅漢、明王菩薩者，皆係佛教畫，居十之五。蓋自唐代崇奉道教以來，道教浸盛其勢
力，時已普及於民間。故道教畫方興未艾，得與素占人物畫中心之佛教畫並駕齊
驅。當時畫家凡能佛畫者皆能道畫，惟因各人之好尚及地位不同，則亦有所偏擅，
如燕筠、支仲元、左禮、陸晃所畫多係道像；杜齯龜、杜子瓌、張元、貫休所畫多係佛像；
而朱繇、李昇、曹仲元所畫，則道釋各半焉。

人物〔附寫真〕

趙嵒畫六圖　調馬圖一　臂鷹人物圖四──五陵按鷹圖四　文會圖一四　化身圖一　粧稜圖一六　逸圖一　松下道遙圖一　維田

杜霄畫十有二　撲蝶圖一　仕女圖一八　才子圖二　撲蝶

人物寫真

丘文播畫二十有五　廬山圖一　六逸圖一　松下道遙圖一　維田

丘文曉畫四　人物圖一　渡水掉溪牧牛圖一　牧牛圖二　故實

圖家一　移居圖一　牧牛圖一　渡水牧牛圖三　逸牛圖一　山老母像一　水牛圖三　笑

阮郜畫四 <small>春士女圖·女仙圖一·遊</small>　童氏畫一 <small>圖一態</small>　周文矩畫七十有六 <small>許仙巖像一·天逢像一·北斗圖三·會

仙閬圖一·遊仙圖三·神仙
明皇像一·因李煜真三·明
仙阿師像一·阿房宮圖一·聽李季
一眼春山圖像一·重屏圖一·魯真一·蘭
會岡緣女一·寫真二·金步士女
慈氏像一·慈道圖一·士女圖一·按樂圖一·宮
一舞圖一·玉妃圖一·兜率宮內慈氏行像一
女菩薩像二·長命圖一·保生天尊像一·一游
氏菩薩像二·長命生·保生天尊像一·火龍烹茶圖·李
珠菩薩像一·盧舍那佛像一·五王避暑圖一·金光
三明皇會棋圖二·殊菩薩裝像一·觀音像一·金法光
地圖一·李煜真三·明皇會裝圖二·文殊菩薩像
因李煜真三·明皇取性圖二·文殊菩薩像
北斗圖三·明皇取性圖二·文殊菩薩像一·盧舍那佛像
遊仙圖三·神仙會圖一·金光明像一·一謝女寫真圖一·李德裕見劉堂三人物圖一·一煎茶圖二·禪文圖一·一按樂宮圖二·暢道氏小妹圖一·高閣問禪文圖一·五玉女寫真圖四·火龍烹茶圖一·士女步上女圖一·按樂宮圖二·李德裕見劉堂三人物圖一·李</small>

景道畫一 <small>會友</small>　李景遊畫一 <small>談道</small>　顧閎中畫五 <small>明皇擊梧桐圖一四·韓熙載夜宴圖一四</small>

取材於人，以士女為最多，取材於物以牛為最多。士女之事，有按樂合藥理鬢、遊行遊春撲蝶等其如周文矩所畫之魯秋胡故實圖、鍾馗氏小妹圖。阮郜所畫之女仙圖，丘文播所畫之驪山老母圖，亦皆屬士女為其事又各不同。牛之類，有牧牛、乳牛放牛、水牛等，其取材與唐人無大差異。而觀丘文播之文會圖，李景道之會友圖、顧閎中之韓熙載夜宴圖等，皆當時記勝之作，則亦可見當時貴族士夫風習之一班。

第八章　五代之畫學

宮室<small>附舟車</small>

胡翼畫八 <small>泰樓吳宮圖二·秦整軍圖二</small>

<small>周顯二李宣和畫譜列入宋代按周係南唐待詔二李待詔五代人今依佩文齋書畫譜畫家傳五作五代人</small>

衛賢畫二十有五 <small>黔貴先生圖一·老萊子圖一·接與圖一·楚狂圖</small>

一工仲孺圖　一於陵子圖　一閣口盤車圖　一雪岡盤車圖　一梁伯鸞山居圖二　浪水羅漢像一　竹林高士圖二　嚴僧圖一　蜀道圖二　一羅漢神仙事迹二　盤車圖二　漢雪江高溪居圖一　等景樓觀圖一　雪景一　山房圖一

後傑出稱專家焉。

在唐代惟伊繼昭擅長此技至五代，作者漸多技巧亦更進步胡衛二家遂先

番族附畜獸

李贊華畫十有五

雙騎圖一　獵騎圖二　千角鹿圖一　吉首並轡騎圖一　雪騎圖一　番騎圖一　六騎圖卓歇圖一　射騎圖　卓歇圖　捕魚圖番族卓歇圖一　寫西域人忠圖一　寫薛濤題詩圖一　番族調馬打毬圖一

王仁壽畫一　馳驟

房從眞畫八

按李贊華係契丹天皇之弟，於後唐長興二年，投歸中國，賜姓李更今名，故擅

本國人物尤長畫馬當時中國人之成北邊及權易商人嘗得其畫歸京師以質金

帛王仁壽河南人本善佛道鬼神及馬晉末爲契丹所掠，宋初始放歸故亦善番族

畫云。

龍魚附水族

袁義畫十有九

蟹圖一　游魚圖六　魚蝦圖二　戲魚圖　寫生鱖魚圖一　一竹穿魚圖三　一竹一魚

釋傳古畫三十有一

一釋傳古畫三十有一　二袞戲出水龍圖二　穿石戲浪波龍圖二　吟戲爬山戲踏波龍圖二　石圖一　蟹圖一

戲龍圖一 坐龍圖一 戲水龍圖四 穿石出波龍圖一 噀珠龍圖二 出水龍圖二 吟龍圖一 戲雲龍圖一 弄潯龍圖二 弄灣龍圖二 洞龍圖一 變部圖戲水龍圖四 祥龍圖一

龍魚水族畫，唐時作者，尚無專家。至五代，乃有聞人。蓋龍之為物，實為道畫背景之一種對像，唐人尚道致固亦有於道畫中作之；至是，始由道畫之背景而獨立。且其為狀踡霧戲波，穿石噀珠，已若極其神變，至於魚蟹之類係士夫戲墨雖無其他關係，然亦足覘當時畫家思想之活潑自由。

山水。 荊浩畫二十有二 關仝畫九十有四

夏山圖四 蜀山圖一 山水景圖一 瀑布圖三 秋山樓觀圖二 秋山瑞靄圖二 山水圖一 秋山圖一 漁父圖三 山陰讌蘭亭圖一

秋山圖二十二 江山行船圖二 秋晚煙嵐圖二 春山蕭寺山行船圖二 秋山晚翠圖四 秋寺圖二 山水圖三 奇峰高寺圖一 石岸古松圖一 秋山漁艇圖一 秋山漁樂圖一 山陰醉吟圖四

亭圖三 白蘋洲五亭圖一 寫楚襄王遇神女圖四

秋江早行圖一 秋山話舊圖二 秋月攀秀圖一 老木寒峰圖二 霜林遠岫圖一 楓木峭壁圖高偃蹇圖高偃岸一石平遠圖一嘯古松一段松木高士圖一醉吟

故實山水圖一 山水圖一 夏雨初晴圖二 山陰互峰圖一 奇峰圖一 晴峰圖一 函關山圖一 溪棧圖一 危棧圖一

行人霽關圖一 重關嶮待圖四 窠石平遠圖一 遙楓木峭壁圖高偃蹇圖高偃岸一石岸

稽圖一 峻石深圖三 平 杜楷畫一 沙屏金 翠屏金
嚴圖一

五代山水畫，不但繼武唐代，且有發唐人之所未發成唐人之所未成者山水

畫家之多不可悉數要以荊關爲領袖荊氏宣和畫譜作唐人；然荊生於唐季，其成藝得名則在五代宜稱爲五代人其所畫夏山秋景等圖以時別景別；謙蘭亭遇神女等圖則以事別地別各能盡發其理趣仝爲荊氏弟子而有出藍之譽所畫以時別者，如秋江早行夏雨初晴等圖以景別者，如危棧平橋雪巖石淙等圖以地別者；如函關蘭亭等圖以人事別者，如山舍謳歌曲岸醉吟林藪逍遙巖隈高偃等圖以時別者，如危棧平橋雪巖石淙等圖以地別者；隨所欲爲無不稱情山水之妙可謂盡發；杜楷、益州名畫記作杜措山水學李昇亦當時名家。惜生平傑作多在寺壁卷軸則甚少耳。

●畜獸●

羅塞翁畫二（海物牛圖、牧牛圖一）　張及之畫一（寫犬）　厲歸眞二十有八（雲龍圖、乳虎圖、圖一、牧牛圖七、渡水牛圖一、乳牛、乳兔圖一、柏林水牛圖二、渡水牛圖五、貓竹圖一、牧放顧影牛圖一、鵲竹圖一、江隄牧放圖二、荀竹圖一、蜂蝶）　李靄之畫十有八（荳竹圖一、鵓瓜圖一、墨竹圖、藥苗戲貓圖三、戲貓圖六、小醉貓圖一、子母貓圖一、藥苗雛貓圖一、宿禽圖一、牧放圖一、戲貓）

羅氏本以畫羊名，此所載者僅牛豈宋時已無傳本歟？張氏本善畫犬，但其畫蹟，當不僅此。厲氏以道士有異人之目畜獸之類無所不能。李氏善山水木石尤善

畫貓，故其畫蹟，以貓為多畜獸類畫，前人所擅長者，多屬馬牛，而犬貓之畫稱專家者，在唐惟趙博文畫犬鼻有名外，概未之聞；而至五代則張氏李氏以善貓犬著矣。

花鳥

胡擢畫六　一木瓜錦棠季花圖　一折枝雜花圖　一窠生折枝桃花圖　一折枝桃花圖　一花……

梅行思畫四　一單葉月季花圖　……

郭乾暉畫　一牡丹鷄母圖　一蜀葵子母鷄圖　一野鷄圖　一叢草野鷄圖　一籠鷄圖　一負雛鷄圖　一引雛鷄圖　……

十有一　一蜀葵鷄圖　一古木禽圖　一古木鷹圖　一架上鷹圖　一架上鷂子圖　一俊禽架鷹圖　一野鵲圖　一六鷹圖　一野禽圖　……

郭乾祐畫　一叢竹梨花圖　一生驚鷄禽圖　一百勞圖　一老鷹禽圖　一古木鷹圖　一雜禽圖　一引雛鷄圖　一鷺鷥圖　……

一百有四　……（以鷄、兔、鷹、鸜鵒諸圖為多）……

四　**顧德謙畫**　一蜂圖　一貓圖　一秋菜圖　一俊禽圖

鍾隱畫七十有一　一鷄圖　一鷹圖　一兔圖　一鸜鵒圖　一古木鷹兔圖　一秋塘鷹雉圖　一古木竹石圖　一雙禽圖　一架上鷹圖　一架上鷂子圖　一松石兔圖　一遊仙圖　一竹石小兔圖　一寒塘鷺鷥圖　……

四　**顧**……一捕鼠圖　一桑柘禽圖　一廳疫鷹圖　一鷄雛野鵲圖　一秋鷹圖　一鷹兔圖　一雉圖　一鷹圖　……

一鷺鶿圖　……

黃……

筌畫三百四十有九　一鶺鴒圖　一兔圖　一鶉圖　一桑柘兔圖　一顧雀圖　一雙禽雜禽圖　一百勞圖　一山禽圖　一東禽圖　一棘鷄圖　一鶺鴒圖　一架鸑鷟圖　一秋兔圖　一竹石鷓鴣圖　一飛鶺鴒圖　一古木子鷄圖　……二桃海棠雞雀鷓鴣圖　一桃海棠雞鵝圖　一桃牡丹雞石鷂鷗圖　二七桃牡丹雞羅圖……

徐熙畫二百五十有九

一竹鶒拒霜圖三

家鶒圖一竹圖一枝芙蓉蓉花圖一二海牡丹鵝圖一二萱戴草水兔魚圖一一折枝梨花圖一合鵝花川圖二梅花芙蓉圖一寒菊竹圖鶒一圖一鶒

懒戲鶒貓圖一鶒一寫山茶折枝花圖一鵞一圈夾枝竹芙梨蓉花圖一一古木雙雛圖香圖一鵞一竹穿魚圖一五鵒戲塵魚圖

祐畫六十有五

圖鵒一雙鶴圖一二鸂貓丹睡圖一川叢竹圖百一合湖石牡丹一折木雙雛圖一姓鴝鵒牡丹圖一雛竹山鵒太圖一平一雀苗牡丹香圖一

鶒一雙春山鶴圖丹睡鶺鶒圖一圖霜牡鶴鶒鶺鶒寫一圖芙蓉川圖二芙貓睡圖一百一湖石步圖一牡丹圖古木圖鶺鵒圖雙雙鶺鵒拒霜圖一芙蓉雙禽圖

圖桃鴿鵒圖枚三宅寫成薛仙稷圖雙一鵲戴竹一海折二枝牡丹芙丹蓉圖上一角鷹山圖雪一鵒梳圖三鶴夾竹圖一桃竹花鵒圖一重慕圖一屛

一鵒牡丹圖一雙鶴圖一二攟貓圖一早春鶺鵒圖一寒秋菊圖一竹圖上一步金鵲盆圖一霜花蓉圖一雙鷓鴣一霜芙蓉鴨鵒二禽慕圖一雀牡丹一竹雙兔

鶺鴿圖君圖一雙鶺鶒紅蕉杏花一山鵒居雪一舞芙蓉圖一江山圖一雪鵒一銅嘴竹圖一小禽架圖上一鵒夾竹圖一桃花雙圖

眞鶺鴿圖一海棠鵪子圖一食水墨湖風竹一太湖石柘圖一山錦鵒圖岸二鵂圖石一

鶒錦鴿鵒鵒圖海折二枝牡丹芙蓉圖一竹牡蓉丹圖雀一圖鵲引雛圖雙二水竹石圖金

黃居寶畫四十有一

圖圖一靈草蟲圖一太間湖道石圖海棠山鵰橋水圖龍一圖躍一食水魚墨湖鵒瀾一風雙竹鹿圖圖三一寫碎李金思訓二踏貓錦鵒圖一舊竹圖岸許一犬

水石龜玳圖瑁圖一一騎天從台圖堂一圖墨一竹雲圖躍嚴巖水圖一龍躍犬桃圖出昇一龍一戲雲貓龍圖一歸牧圖一貓出山石一石

子氏牀戲圖一玉步圖一搖藥苗二戴石勝貓圖一一墨竹圖二雲溪山一垂竹輪石小圖一貓出山陂一龍蠖圖煙一戲雲龍圖一藥苗獰犬小兔圖一汀

圖圖四竹庭圖繁一寫瑞白秋兔岸圖圖一二寫秋生陂玳珇瑁圖圖三二寫秋生景碎山金水圖圖一二寫雲生水龜秋圖山一圖寫四鍾石馗榴

海棠圖　鸂鶒並枝二來寫生禽海棠圖一
海棠圖　鸂鶒二並圖枝二寫生花海棠圖一海棠二照水鷯鴿圖一緋桃圖三梨一鄒木圖
瓜花圖　桃花圖一桃杏堂花海棠圖一林裝禽堂蹋花紅圖棠二梨花裝堂圖折一枝花圖梨一花牡丹圖丹一
璃瓈牡丹圖一丹芍圖藥一杏圖花圖天桃一桃落花藥芍圖九湖石芍圖四紅牡丹丹圖丹二裝花堂圖折一枝花圖牡丹丹一
藥璃牡丹圖二一丹芍藥一杏牡丹花丹天一桃一桃藥芍一圖牡丹九湖桃石花芍圖二蓮寫圖琉瑀寫花生三蜂牡蝶丹菱藥二圖蜂一蝶寫貓生
枝瓜花花錦帶蜂圖蜂游一魚蟬一蝶一茄一生枇杷蔬圖花圖一蟬蝶鵒緄圖一鴬引藥蓮苗瓶戲果貓圖寫一生折枝花牡丹藥芍木芍
萊圖刺一紅花蜂圖游魚圖蝶圖茄一生荂圖魚一圖圓一蟬玫圖瑰鵒緄圖一翠蜂蜂瓶蝶蛺戲貓圖寫一生折枝花圖一戲寫貓生鷯鯽
魚梅圖竹一一雙禽一蝶蟬六一秋魚圖圖一穿荂圖魚一圖寶子花母雞圖鵒一圖戲金貓杏寫圖生二竹茄圖一木秋一鷹圖古木瓜鴬鳩山石圖
堆苗圖一黃葵花圖游魚圖六一鶴芳漵圖一荂圖穿荂魚一圖株荂圖一六寫圖一三戲金石一鴿寫圖生二竹木圖八木古鳩寒山菊鷯竹三
一蝦圖黃一葵花圖鶹魚一圖六一鶴草蟲圖一臻加竹草一蟲荷圖秋一鷺蘆圖鴨三雪圖一心圖六宿二竹木秋圖一鷹木瓜鳩山石圖寫三
百圖二合古木圖一雙二鳴古木一雙禽鷄岸鷗圖六生草蟲蒭圖一臻加竹株荂圖一六寫生芙荇紅荂圖石戲一鴿寫生二竹宿木一鷹古木圖三雪竹
月雪手汀宿圖一雙梅會魚圖一雙鴨蘆圖二鷺蘆圖五鴨三圖圖雪塘雜鴨圖鴬鶯圖一三雪竹圖宿三雪圖
鴛二果子圖一雪游梅會魚圖宿寒圖雪圖一景寒圖雙寒鴨蘆圖二鷺蘆圖鴨三圖雪塘雜鴨禽鶯圖一三雪竹圖宿三雪圖
雜桃竹鶺兒圖一梅竹百雀雞籧圖梅二篆禽集羽圖二梅雀圖茄芎一蜂蝶圖一禽竹石圖二桃鶹竹圖湖石圖一寫生三

唐希雅　畫八十有八

宿禽圖一　古木雛雉圖三　柘竹會□圖□禽
圖一　柘竹山鷓圖一　野鴨圖三　柘竹二
雪竹蘆雁圖二　雙雉圖五　一雙禽
圖一　竹噪禽圖二　會禽圖五　一鈞雀
圖六　鷹猴圖一　雙鴨圖四　橫
竹圖三　柘雀圖一　雪竹雀圖八
趙鵒鵒圖一　色竹禽圖一

李煜畫九

自在觀音像一　雪竹雙禽圖一　柘竹錦雞圖一宿禽一　柘竹三柘
圖一　柘枝寒禽圖一　秋枝捕鷦圖一　柘竹花雀圖一　雜禽
禽圖一　龍風虎圖一　竹雙禽圖一　柘竹鶉雀圖一　柳栯宿雀圖八
一秋枝捕鷦圖一　竹雙禽圖二　鶉鴿圖一　柘竹雙禽一雙禽一
寫生　二雪竹禽一　雪竹禽

花鳥畫入宋當大盛，在五代時猶大河滔滔，雖未出龍門，蓋已飽蓄一瀉千里之勢。其取題材也因各人所習而稍異，要以柘竹牡丹鶉鷯鴿為最多是亦可覘當時士夫對於賞玩動植之好尚。按徐熙唐希雅李煜等宣和畫譜皆作宋人，惟此數子者，五代時已享大名雖後卒入宋，其與宋之關係不及其在五代時之大故具錄之；而其作品或不盡成於五代時，亦未可知觀五代花鳥畫蹟之尠以推時人思想好尚之趨向，而知花鳥畫之將盛行於宋代畫院也則如觀火。

墨竹　李頎畫一　叢竹

蔬果　唐垓畫一　生菜

此外宣和畫譜所未收，而甚著名者，如趙嵒之漢書西域傳圖，王殷之職貢圖、

遊春女士圖，劉彥齊之孟宗泣竹、湘妃等圖，鄭唐卿之梁祖名臣像，張圖之釋迦像，施璘之生竹圖關仝之趙陽山居、溪山晚霽、四時山水、桃源早行、霧鎖山關等圖。周文矩之高僧試筆圖，梅思行之集舉人過關圖，顧德謙之蕭翼賺蘭亭圖，趙幹之江行圖、秋涉圖，房僧眞之寧王獵射圖、美人移居圖，陳登之研膽圖、冷朝陽、王昌齡江雪入京圖，皆極工致。李昇之桃源洞、武陵溪、青城山、峨眉山二十四化山等圖。支仲元之老子誠徐甲、蕭翼賺蘭亭、商山四皓等圖。趙德玄之朱陳村、豐稔、漢祖歸豐沛等圖，劉贊之陳後主三閣圖、蒲延昌之獅子圖，皆極雄健。張玫有長門、醉客按樂攜中尉織圖、宮中按樂圖，杜楷有秋日幷州路詩意圖，則皆風流蘊藉清華動人。周行通有李陵送蘇武圖、奪馬圖、三困圖、射鵰圖、陰山七騎圖，李羣有玄中法師像、孟說舉鼎、赤松子、八戒醉客等圖朱簡章有禹治水神仙傳、胡笳十八拍、鳳樓十八怨、煙波漁父等圖，則氣概慷慨，風情高逸，兼羅筆端矣。他如唐垓之柘棘、野雞、十種生菜、魚鰕海物等圖胡擢之鸂鶒圖、全株石榴圖；張質之邠田鼓笛、邠社醉散踏歌等圖

史瓊之雪景雉兔竹下引雛雉等圖，程凝之六鶴折竹孤鶴、湖灘遠水等圖，王道

獅子等圖，富玫之彌勒內院白衣觀音珠地藏慈恩法師等像，則莊嚴之相燦然天

古之四時雀竹及引雛鬥雀等圖，則野逸之趣，盎然楮墨。王道求之十六羅漢、拂菻

界黃延浩有明皇吹玉笛五王同幄春園宴會乞巧等圖阮郜又有賢妃鹽手圖畫

蹟之多，眞有不可勝數者；至今日已不得見其十一據歷朝鑒藏家題記所及而可

認爲五代畫蹟之流傳較久價值較重者則有下列諸幅：

趙嵒神駿圖卷。（見文嘉等題記）荊浩楚山秋晚圖、交泰圖、（皆見珊瑚網）小莊圖、古松峻峰圖、秋山蕭寺圖（皆見歷代書畫舫）山水圖、廬山圖（消夏錄）關仝側作泰山圖、匡廬清曉圖、（廣川畫跋）屑巒秋靄圖（珊瑚網）仙遊圖（德陽齋畫品）江山漁艇圖（宣和畫譜　子銷夏記庚）夏山欲雨圖（德陽齋畫品）張圖紫微朝會圖（德陽齋畫品）厲歸眞渡水牛圖、出林虎圖（德陽齋畫品　獅畫）夕陽圖（集後村）徐熙鶴竹圖、牡丹圖、浣花醉歸圖、吉花躑躅海棠。（德陽齋畫品）閩中韓熙載夜宴圖（龍學集　珊瑚網　鐵）六逸圖（臨摹　集震澤）周文矩唐宮春晚圖（郁逢慶書畫題跋記）顧梁公諫武后圖（集滑溪）李昇出峽圖（山集臨儼）瀟湘煙雨圖（堂快集雪）釋貫休之應眞高僧

像卷。翔珊　黄筌寒龜曝背圖、德陽齊品齊　翠竹圖。滑夏錄　王齊翰勘書圖。寓意篇尼古錄　釋令宗六祖像。滑夏記

阮郜之閬苑女仙圖卷。滑夏錄

（二）壁畫　五代道釋教並盛，寺院內之壁畫，注重一如唐代，即宮殿宅室亦多畫壁以爲美觀。梁之雙林院、金真觀、廣愛寺、長壽寺、福先寺、龍興寺等京師路林，吳之天宮寺、廣愛寺、福先寺、相國寺洛中天宮寺廣愛寺定光佛講堂相國寺文勒，晉之相國寺，南唐之清涼寺、及建業佛寺等建業清涼寺水浴室又於門側陶守立畫水浴圖，前蜀之大慈寺、龍興寺、寶曆寺、中興寺、聖壽寺、大聖慈寺、四天王寺、淨家寺等前蜀之大慈寺龍興寺寶曆寺中興寺聖壽寺大聖慈寺，

所居寺草堂下座，壁畫山路早行圖，又建　災變廊壁一松一柏釋德符畫瀍　四壁相壁一釋智蘊畫相國寺　下生二壁淨土院八　菩薩皆王齊仁畫相　神數十身又九子母及羅叉變像實�..對畫上

高太道慈興寺兩廊又高僧德齊同餘畫甌華嚴閣諸神皆房從水津畫中波侯廟佛之　甲馬及旌旗從官鬼神寶曆寺五丈天王閣下浣之花天龍玉部寺屬聖諸夫人皆房合從水真畫中興寺廟佛之　物及朝真殿上皇帝戚后妃五丈天樂王閣下堵之花龍玉禪院十堵阿毘盧漢佛皆杜子璦畫聖壽寺後殿之佛三峽圖一東堵律宋昇

畫大慈恩寺塔唐又列代御容及道士蔡法上學一行禪師沙門彭州至德山圖力士等像李昇　院殿壁內之八釋迦佛二堵大聖慈寺壁唐朝成曆后列代御容及真道士蔡法一學一行神師沙門會州海內臨高圖力士等像李宋昇

一堵畫四天王寺之五臺山文殊于珠

堵畫張景思覺大聖慈寺鮮院善小閣變上相壁一堵吡盧佛變相

裟畫先漢王杜鵑龜畫王蜀太后真於青城山之高金華宮唐深恩寺

窄於殿之佛觀音壁又命六羅漢皆漢王太妃太后真少主之念高祖華
宮唐深恩禪院寫二十丈山水御

之釋迦佛觀音壁又命六羅漢先漢王杜鵑龜畫王蜀少主念之高金華

松石凡散堵

姜道隱藍堵

後蜀之福慶禪院玉泉寺丈人觀江瀆廟諸葛廟龍女廟聖壽寺大聖

慈寺寶曆寺淨衆寺福感寺廣天寺甘亭侯廟天師觀等
福慶禪院玉泉寺之東之瀆傳變相
十三幅慶禪院玉泉寺之關聖將軍

諸神四院南壁又浣廟會變葛相廟一堵
慶禪院內鬼神人物敷部堵場

六祖慈南壁之佛廟諸變葛相廟一堵趙忠有義非師城山丈人觀真
內殿鬼神人物敷堵場

又浣樓下廟少主像延昌學院大真聖堂慈內寺三祖主學院旁地漢
岳四濱堵場

院經樓下廟少壁主蒲像延昌學院大方慈天寺六祖學院壁經
石真山水敬公玖主像

天王隊慈伏寺普從遇閣和大北方慈天寺三祖學院旁地漢子厝文
身珠菩薩諸石真山水玖一安堵畫蜀宮內大羅漢棲閣下

大聖隊南壁翠院十六禪羅漢俏等真皆三杜楷院畫成堂部寶太厝
子拾文身珠又乾石明牛廟龍六水一漢州黃篆敕僧禪諸

一堵小壁院偏聖翠微十六禪羅漢居八案卦畫殿廣四禰院之龍水
時花堵孔嵩雄畫鳥新雀都諸禪親院王天文武祖師僚及諸高真李僧文竹

上小壽院水殿之堵六黃鶴居八宋卦畫殿廣四禰院之龍水一花堵
孔嵩雄鳥新雀石乾明牛禪院龍六水一漢州黃篆敕禰神浣

葛蜀宮廟偏龍水殿一之堵六黃鶴宋卦畫殿四仙皆邱慈邱寺文華
嚴閣後置真延堂諸禪親王天文武祖師僚及諸高真李僧文竹

石院花羅鳥漢二祭十餘宮堵二十文曉邱四代神畫從大聖邱慈寺
文華嚴閣淨後索置真延堂諸禪親王天武祖臣僚及諸高真李僧文竹

才甘靈成都福惑神寺人物旗畫甲從馬壽羹畫禰壽寺天門南門北
二呌方天方王天葛廟第三門兩堵景呌鬼神浣

花亭侯廟鬼神旗畫甲從馬壽羹禰廟寺天門南門北二呌方天方王
葛部第從三門兩堵景呌朴鬼神浣

王兩堵趙於生畫池西揚州諸天堂內觀六祖浴室李壽達摩畫西來
六祖寺師三人物皆下釋經令宗畫下兩學院姑天

釋蘇惠堅一堵

吳越之大相國寺等
大相國寺壁
王道求齊壁

皆有壁畫，見諸記錄，有可考據者他如

著名作者其畫蹟已久失傳或畫蹟有可考而作者已佚其名者，其例甚多。徐鉉稱

神錄楊吳時，江西節度徐知諫以錢百萬修廬山使者廟，瀟陽令遣吏召畫工貢荷

丹彩雜物從之。益州名畫錄福感寺禮塔院僧，蜀廣政中，摹寫宋展子虔獅子於壁，

此皆有畫蹟而不詳作者姓名之例也。圖畫見聞志稱曹仲玄於江左梵宇靈祠多

有畫蹟益州名畫錄稱蜀城寺院，杜敬安父子圖畫佛像羅漢甚眾然其蹟之究在

何處作何狀，可考者僅如上述其餘皆已失傳他若梁之張圖跋異晉之王仁壽周

之釋智蘊南唐之陶守立王齊翰前蜀之姜道隱楊元眞釋貫休後蜀之趙德玄父

子吳越之釋蘊能卓等，要皆精於道釋畫獨步當時者；其於壁畫以情理度之，必

更有奇偉之蹟然卒難見此卽著名作者名蹟失傳之例也。故五代壁畫以可考著

言似已盡於此；由可考者而推想之則名蹟之失傳者，正不知尚有幾許？

　　五代壁畫之風亦有因時或地而見其盛衰大概前蜀後蜀爲並盛，晉、吳越實

屬僅見；南唐雖有曹仲玄陶守立之名手，亦覺不甚暢茂，殆失傳歟？惟梁承唐代餘

緒，壩與蜀中相抗耳。然蜀有著名之益州名畫記爲之宣傳，梁以五代正統之第一

代，史家記載亦較多故其壁畫之蹟，多可考見以反證其餘諸國，則知其畫蹟之鮮

見未必非無記載失傳故。

壁畫之題材因地而異大概五代壁畫設施之所猶如唐代，即不外乎宮門殿

壁及寺觀之門壁間，或如陶守立於所居草堂畫山路早行圖焉宮殿中所畫要多

歷史故事或當時貴族之寫眞，而黃筌之圖六鶴於偏殿其特例也寺院中所畫則

多道釋鬼神羅漢諸象，而姜道隱於淨衆寺作山水松石數堵李昇於聖壽寺作山

水諸圖釋德符於相國寺灌頂院壁廳畫一松一柏則亦其特例也於是知當時壁

畫之題材不僅限於道釋人物鬼神諸像及其故事而一木一禽亦多取寫之是蓋

唐人王維邊鸞等已開其風於先亦足見文學化之圖畫侵入宗敎畫勢力範圍之

內矣。

至論其寫作方法，除如山水、松柏等極少數之題材，及當時貴族名人高士之

寫眞外則如道釋人物鬼神諸像多從事名作之摹寫蓋此種摹寫自唐以來已成

爲一種畫風。福感寺僧之摹寫展子虔獅子李壽儀之摹張素卿十二仙君皆其例

也。卽如曹仲玄之名手，其畫建業佛寺，有取寫上天本樣。故當時此類畫家，如能別出心裁，另換畫樣，卽足以驚誇世俗，杜子瓌之畫毘盧佛據紅日輪乘碧蓮花座，每誇同輩云：「某裝此圓光如日初出淺瑩然無筆砧之迹」貫休寫羅漢或龐眉大目，或朶頤隆鼻，或倚松石或坐山水胡貌梵相曲盡其態或問之曰：「休自夢中所覩」人爭異之皆其例也。

且五代畫家之稍有名者，無不留蹟於粉壁一若得留蹟於寺壁以爲奇榮跂異之畫洛陽廣愛寺，而張圖與之競技異因自退後畫於福先寺而有李羅漢復與之角李卒以不敵退。時異誇詫曰『昔見敗於張將軍，今取捷於李羅漢』是卽可見當時壁畫上競爭之烈矣至若曹仲玄之畫建業佛寺經八年而始成；黃筌之畫八卦殿四壁四時花竹兔雉鳥雀致使雄武軍所進白鷹誤認畫雉爲生掣臂數四則當時壁畫之精妙絕倫亦可推想。

（三）其他畫蹟　畫之見於石刻，或散見於名人傳記者，亦不少數惟此種畫蹟，多不詳其作者姓名且其所畫多爲人物圖像要爲工匠之作非士夫手蹟也。例

如七寶上帝像(石刻在天慶寺乾道中開齋堂調得之)、王彥章畫像(石刻六一居士巢云歲之正月過公家壁士巢云歲久磨滅隱隱可見其殘寺得之)、李建勳等畫像影、

工完理之命(石銷齋堂調得之)皆梁代物也。李後主昭惠后畫像(亭見必荊林寺至錄)李長者、

耿先生墓(皆軟襄公服南唐書註如盛唐見戒光南唐書註一如盛)耿先生真(耿先生真寫女道士玉錦鳥爪後不知所終時金陵好事者多寫其真見陸游南唐書)、

畫像(烈祖圖寫李長者像班之塊內並見陸游南唐畫)錢亮畫像、(吾錢亮反不若此常對塑人未幾一僧取此圖置入宮陳於內寢見十國春秋時有圖亮見日)

像(永平五年起南唐前蜀諸家功臣像並見十國春秋)皆南唐物也。王建畫像、鍾馗擊鬼圖(盞除畫工獻鬼圖見五代史)皆前蜀物也。畫

鶴圖、(廣政二十二年西班將軍繁德昭獻畫鶴圖韶授雅州刺史見十國春秋)後蜀物也。鍾馗(王承休獻花木圖盛稱秦州山川土風之美見十國春秋)龍興宮五年起王建塑像於壁(永平五年王建塑像於殿)功臣畫

世家。吳越物也。此種圖畫漢魏以前極占勢力至是已屬不合時宜；惟觀其用途可

略見當時人情風俗之一斑(一)畫帝后像於寺院，此例前未嘗見(二)平民形容

之競寫如耿先生李長者錢亮等，要皆布衣無赫赫名；顧好事者多圖寫之，如李長

者與錢亮且受帝室恩遇焉(三)鍾馗畫之重視(四)臣民得獻畫以邀寵如獻花

木圖獻畫鶴圖等。

第二十七節　畫家

畫家人數及其最著者——趙嵓——荊浩——關仝——張

圖——徐照——曹仲玄——周文矩——鍾隱——李昇——釋貫休——滕昌祐——黃

筌——蒲師訓——其餘各國之畫家各有專長

五代畫家，自帝皇而及方外共凡一百五十人：梁唐各十五人，晉二人，周六人，吳一人，南唐十九人，前蜀十五人，後蜀二十九人，吳越二十八人，其最著名而與畫學有關係者則有梁之趙嵓荊浩關仝張圖，南唐之徐熙曹仲玄鍾隱前蜀之李昇滕昌祐貫休後蜀之蒲師訓黃筌等。

趙嵓　嵓尚梁太祖女末帝時爲戶部尚書租庸使善畫人馬挺然高格非衆人所及；尤精鑒別禮愛畫士一時名家如胡翼王殷等皆爲其食客云。

荊浩　浩字浩然河南沁水人博通經史善屬文隱於太行山之洪谷自號洪谷子。畫山水樹石以自娛善爲雲中山頂氣局筆勢非常雄贍嘗語人曰「吳道子畫山水有筆而無墨項容有墨而無筆吾當採二子之所長成一家之體」苦意陶冶卒能窮我國山水畫之變著山水訣一卷學其法者甚多關仝范寬其最著者也。

關仝　仝，長安人，工畫山水，初師荊浩，刻意力學，卒得其法，有出藍之美，中藏精進，間參摩詰筆法。其山水喜作秋山寒林村居野渡幽人逸士漁市山驛使見者悠然如在灞橋風雪中，不復有抗塵走俗之狀，蓋仝所畫脫略豪楮筆愈簡而氣愈壯景愈少而意愈長。惟不工人物作山水有得意者，必使胡翼主人物云。

張圖　圖字仝謀，洛陽人。梁太祖在藩鎮，日圖掌行軍資糧簿籍，故時人呼爲張將軍。好丹青潑墨山水，不由師授，亦不法古人，自成一體，尤長大像，筆姿豪縱，畫寺壁有奇名，當時名人如跋異等甚推服之。

徐熙　熙，鍾陵人，仕南唐爲江南名族，善畫花竹林木蟬雀草蟲之類，常游園圃以求其情狀，故能妙得造化意出古人上，尤能設色饒有生意，而一種超脫野逸之趣，則盎然紙上。論者謂黃筌神而不妙，趙昌妙而不神，惟熙能兼二氏之長，至以太史公文比少陵詩，比之其孫崇嗣崇勳克繩祖武，世稱徐體。

曹仲玄　仲玄，建康豐城人，事南唐爲翰林待詔，工畫道釋鬼神，始學於吳，不得意，逐改蹟細密，自成一格，傅彩尤妙，江左梵宇靈祠，多有其蹟，嘗於建業佛寺畫

上下座壁八年不就，後主責其緩，命周文矩較之，文矩謂仲玄繪上天本樣，非凡工

所及，故遲遲如此。越明年乃成於是江左言道釋畫者輒推仲玄為第一。

周文矩　文矩、建康句容人，美風度，學丹青，頗有精思。仕南唐為待詔。能畫冕

服車器人物子女。昇元中命圖南莊最為精備，文矩畫士女面一如周昉衣紋作戰

筆不事施朱傅粉鏤金佩玉而自得閨閣之態。

鍾隱　隱，字晦叔，天台人，少清悟不嬰俗事，好肥遯自處，嘗卜居閒曠，結茅養

氣，性好畫欲從郭乾暉遊，恐其深秘乃隱去姓名趨汾陽之門服役以覘之，後為郭

氏所知，遂再拜具道所以，郭氏感其誠卒善教之；其好學如此。畫善花竹雜禽尤喜

畫鷓鴣鳥斑鳩等皆有生態，而長棘樹本則其專詣。

李昇　昇，成都人，小字錦奴，善山水不從師授，初得張璪員外山水一軸玩之

數日，未盡妙也。遂出新意寫蜀中境山川平遠，心師造化意出先賢凡數年

中創一家之法。蜀人因其擅山水以唐李思訓擬之亦稱小李將軍云。

釋貫休　字德隱，一字德遠婺州金溪人和安寺僧。天福初、入蜀頗為王衍所

知，賜紫衣，號禪月大師。善畫羅漢貌多奇野立意絕俗又善書以俗姓姜謂之姜體。

又善草書人比之懷素云。

膝昌祐　昌祐字勝華吳人。隨僧宗入蜀以文學從事不專師資花鳥蟬蝶折枝生葉傳彩鮮澤宛有生意寫梅及鵝尤爲有名工書人號膝書年八十五筆猶強健。不婚志趣高潔。

黃筌　筌字要叔成都人。少開悟長貟奇能年十七侍王衍爲待詔至孟昶加檢校少府少監累遷加京副使年三十事郡人刁光胤學丹青工禽鳥山水松石學李昇花卉師膝昌祐鶴師薛稷人物龍水師孫位資諸家之善而成一家法然其所成筆意豪贍脫去格律實遠過諸公而其花鳥畫之濃麗工精與江南徐氏並峙尤爲後世所師法其次子居寶字辭玉亦事蜀爲待詔累遷爲水部員外耶畫傳家學，更喜寫石惜早卒。

蒲師訓　師訓、蜀人長興時，爲翰林待詔幼師房從眞長於車服冠冕旌旗器械人物鬼神番馬筆法雖細其勢則雄畫水尤具特長養子延昌廣政中爲待詔亦

善畫精獅子行筆勁利，用色不繁。

以上所舉皆當時最享盛名者或其畫法能承先而啟後；或其所作卓然而成

家；要與我國畫學多少發生關係者也。其他名家，在梁有安定胡翼，長安朱繇沂陽

趺異，皆工人物仙佛于相國競善牡丹，劉將軍彥齊善風竹，華陰李靄之善山水泉

石道士屬歸真善禽獸雜畫。在後唐有中土人韓求李祝張南左禮袞義盧汝弼外

仙佛山水　城人李贊華胡瓌等爲著名。在晉有汝南王仁壽胡嚴徵皆以仙佛名在周有藍田

施璘善竹石釋德符善松柏至若南唐則畫家之著名者更多王族有李景道李景

遊待詔有朱澄顧閎中顧德謙、而江南高太沖（寫京兆衞賢、）（樓觀殿字）（軍水磨）金陵王齊翰、

嘉興唐希雅（竹樹荊棘毛草蟲）等各有專長他如北海韓熙載溧陽竹夢松池陽陶守

立長水何遇京兆杜韜江夏梅行思江寧趙幹北海郭乾暉乾祐江南楊輝解處中、

義興丁謙南昌李頗亦極著名者也前蜀與南唐比盛畫家如成都高道與善佛像、

唐從真善人馬蜀郡宋藝秦人杜齯龜善寫真是皆待詔於畫院者又如成都杜子

瓖簡州張玄鳳翔支仲元方外綿竹姜道隱等無不享名一時後蜀待詔有雍京趙

德玄及其子忠義善車馬人物屋木山水佛像樓臺殿閣成都阮知誨及其子惟德

皆善寫真成都張玫、蜀郡杜敬安、廣漢丘文播、華陽李文才、眉州程承辯及方外道

士李壽儀釋令宗惠堅等或兼衆長或稱專詣要非常畫史也。吳越有善畫牛之錢

仁熙，善畫羊之羅塞翁，善畫牡丹之王耕而李羣朱簡章王道求黃延浩阮郜韋道

豐等皆善人物唐垓史瓊胡擢程凝張及之趙弘等皆善鳥獸草蟲王喬士宋卓富

玫燕筠王偉李仁章等皆善道釋鬼神並有世譽

第二十八節　畫論

水訣——歐陽炯論畫——廣梁畫目失傳——賞鑑之概況
畫家每自深秘——荆浩論畫——畫說——筆法記——山

唐人論畫，無論關於理法方面，鑑藏方面，皆有精到之說，而張氏彥遠發明最
多。五代畫家爭角極烈，畫學有得每自深秘鍾隱服役於郭乾暉，始得親其指授則
當時畫家氣矜量狹之習可見。此等氣矜量狹之畫家，無論其學是否高明，即高明
矣，以自祕故卒至失傳。惟荆浩著有畫說筆法記山水訣各一篇。

畫說　靈臺記，整精緻。朝洗筆，暮出顏。勤渲硯，習描戳。學梳渲謹點畫，烘天青，

潑地綠，上疊竹賀松熟長，寫梅人蘭蒲溆稽菊勻鎚絹冬膠水夏膠漆將無項，女無

肩，佛秀麗淡仙賢人雄偉美人長宮樣妝，坐看五立量七若要笑，眉彎嘴撓若要哭，

眉鎖額蹙氣努狠眼張拱愁的龍現升降嘯的鳳意騰翔哭的獅跳舞戲龍的甲卻

無數，虎尾點十三斑，人徘徊山賓主樹參差，水曲折虎威勢禽噪宿花馥郁，蟲捕捉。

馬嘶蹶牛行臥藤點做草畫牽。紅間黃秋葉墮紅間綠花簇簇青間紫不如死粉籠

黃勝增光於思忖，不如見色施明物件便。_{此文疑}_{有奪誤}

筆法記　太行山有洪谷其間數畝之田吾常耕而食之有日登神鉦山四望，

迥迹入大巖扉，吾徑露水怪石祥煙疾進其處皆古松也。中獨圍大者皮老蒼蘚翔

鱗乘空蟠虯之勢欲附雲漢成林者爽氣重榮不能者抱節自屈或迴根出土或偃

截巨流挂岸盤溪披苔裂石因驚其異遍而賞之明日攜筆復就寫之凡數萬本方

如其真明年春來於石鼓巖間遇一叟因問具以其來所由而答之叟曰子知筆法

乎曰叟儀形野人也豈知筆法邪叟曰子豈知吾所懷邪聞而慙駭曰少年好學終

可成也。夫畫有六要：一曰氣，二曰韻，三曰思，四曰景，五曰筆，六曰墨。曰畫者華也，但貴似得眞豈此撓矣。叟曰不然，畫者畫也，度物像而取其眞。物之華取其華，物之實取其實，不可執華爲實。若不知術，苟似可也，圖眞不可及也。曰何以爲似？何以爲眞？叟曰：似者得其形遺其氣、眞者氣質俱盛。凡氣傳於華，遺於象，象之死也。謝曰故知書畫者名賢之所學也。耕生知其非本，翫筆取與，終無所成，慚惠受要定畫不能。叟曰嗜慾者生之賊也。名賢縱樂琴書圖畫，代去雜慾。子旣親善，但期終始所學勿爲進退。圖畫之要與子備言氣者、心隨筆運取象不惑、韻者、隱跡立形備遺不俗、思者、刪撥大要凝想形物景者、制度時因搜妙創眞、筆者、雖依法則運轉變通不質不形、如飛如動墨者、高低暈淡品物淺深文采自然似非因筆、復曰神妙奇巧神者、亡有所爲，任運成象。妙者思經天地萬類性情，文理合儀品物流筆。奇者、蕩跡不測與眞景或乖異致其理，偏得此者、亦爲有筆無思。巧者雕綴小媚假合大經強寫文章增邈氣象。此謂實不足而華有餘。凡筆有四勢謂筋肉骨氣。筆絕而斷謂之筋，起伏成實謂之肉，生死剛正謂之骨，蹟畫不敗謂之氣。故知墨大質者失其體，色微者敗正

氣；筋死者無肉，蹟斷者無筋；苟媚者無骨。夫病者二一曰無形二曰有形。有形病者，花木不時屋小人大，或樹高於山橋不登於岸可度形之類是也。如此之病不可改

圖無形之病氣韻俱泯，物像全乖筆墨雖行，類同死物，以斯格拙不可刪修子既好寫雲林山水，須明物象之原。夫木之爲生爲受其性；松之生也，枉而不曲遇如密如

疏匪青匪翠從微自直萌心不低勢既獨高枝低復傴倒挂未墜於地下分層似鲞於林間如君子之德風也。有畫如飛龍蟠虬狂生枝葉者，非松之氣韻也。柏之生也，

動而多屈繁而不華捧節有章，文轉隨日葉如結綫枝似衣蔴，有畫如蛇如素心虛逆轉亦非也。其有楸桐、椿、樔、楡柳、桑槐形質皆異其如遠思卽合一一分明也山水

之象，氣勢相生故尖曰峰平曰頂圓曰巒相連曰嶺，有穴曰岫峻壁曰崖崖間崖下曰巖，路通山中曰谷不通曰峪峪中有水曰溪山夾水曰澗其上峰巒雖異其下岡

嶺相連掩映林泉依稀遠近夫畫山水，無此象亦非也。有畫流水下筆多狂文如斷綫無片浪高低者亦非也。夫霧雲煙靄輕重有時，勢或因風象皆不定須去其繁章

採其大要先能知此是非，然後受其筆法。曰自古學人孰爲備矣。叟曰：得之者少。謝

赫品陸之爲勝,今已難遇親蹤,張僧繇所遺之圖,甚虧其理。夫隨類賦彩,自古有能,

如水暈墨章與吾唐代,故張璪員外樹石,氣韻俱盛筆墨積微,眞思卓然,不貴五彩,

曠古絕今未之有也。麴庭與白雲尊師,氣象幽妙俱得其元,動用逸常深不可測。王

右丞筆墨宛麗氣韻高清巧寫象成亦動眞思。李將軍理深思遠,用筆蹟甚精,雖巧而

華大虧墨彩。項容山人樹石頑澀,稜角無蹤用墨獨得玄門,用筆全無其骨然於放

逸不失眞元氣象元大叛巧媚。吳道子筆勝於象骨氣自高樹不言圖亦恨無墨。陳

員外及僧道芬以下,驤昇凡格作用無奇筆墨之行,甚有形蹟今示子之徑不能備

詞,遂取前寫者異松圖呈之叟曰:肉筆無法,筋骨皆不相轉異松何之能用,我旣致

子筆法乃齎素數幅命對而寫之叟曰爾之手,我之心吾聞察其言而知其行子能

與我言詠之乎謝曰:乃知教化聖賢之職也。祿與不祿,而不能去善惡之蹟感而應

之誘進若此敢不恭命因成古松贊曰:『不凋不容惟彼貞松勢高而險屈節以恭,

葉張翠蓋枝盤赤龍。下有蔓草幽陰蒙茸如何得生勢近雲峰仰其擢幹偃舉千重。

巍巍溪中翠暈煙籠奇枝倒挂徘徊徙變通下接凡木和而不同以貴詩賦君子之風。

風清匪歇幽音凝空」曳嗟異久之曰願子勤之，可忘筆墨而有眞景吾之所居卽

石鼓巖間所字卽石鼓巖子也曰願從侍之曳曰不必然也遂亟辭而去別日訪之

而無蹤後習其筆術嘗重所傳今遂修集以爲圖畫之軌轍耳。

〈山水訣〉　夫山水迺畫家十三科之首也有山巒柯木水石雲煙泉嵔溪岸之

類，皆天地自然造化勢有形格有骨格亦無定質。所以學者初入艱難必要先知體

用之理方有規矩其體者、乃描寫形勢骨格之法也運於胸次意在筆先遠則取其

勢近則取其質主立賓主水泛往來布山形取巒向分石脈置路灣模樹柯安坡腳。

山知曲折巒要崔巍石分三面路看兩歧溪澗隱顯曲岸高低山頭不得重犯樹頭

切莫兩齊在乎落筆之際務要不失形勢方可進階此畫體之訣也其用者，乃明筆

墨虛斂之法。筆使巧拙墨用輕重。使筆不可反爲筆使用墨不可反爲墨用凡描枝

柯葦草樓閣舟車運筆使巧。山石、坡嵔、蒼林老樹運筆宜拙雖巧不離乎形固拙亦

存乎質遠則宜輕近則宜重濃墨莫可復用淡墨必敎重提又古有云丈山尺樹寸

馬豆人遠山無皴遠水無痕遠林無葉遠樹無枝遠人無目遠閣無基雖然定法不

可膠柱鼓瑟。要在量山蔡樹忖馬度人，可謂不盡之法，學者宜熟昧之

山水訣，亦名畫山水賦見詹景鳳王氏畫苑補益然其中雖用駢詞，或數句有
韻數句無韻仍如散體強題曰賦，未見其然且劉道醇五代名畫補遺謂荊浩自號
洪谷子，著山水訣一卷；湯垕畫鑒亦曰荊浩山水為唐末之冠作山水訣為范寬等
之祖。此名山水訣者實當筆法記亦名山水錄，惟唐書藝文志作筆法記陳振孫書
錄解題則作山水受筆法與山水訣文皆拙澀中間忽作雅詞，忽參鄙語或者疑為
藝術家粗知文義而不知文格者，依託為之，非其本書。然其相傳既久，其精當處亦
為從荊浩胸臆中吐出亦不為過。如所謂不盡之法尤得為學之道足發後學泥古
之迷也。荊氏而外士夫論畫之說片言隻語，有可拾者後蜀歐陽炯有言曰：『六法
之內，惟形似氣韻二者為先有氣韻而無形似，則質勝於文有形似而無氣韻則華
而不實』此言氣韻與形似之關係簡明精要合荊氏所言觀之，亦足見五代人對

於畫學之見解。

關於圖畫之理法已如上述；其關於鑑賞之論評實所少見。然時人鑑賞精博，

不減唐賢，論評之少見，或因失傳，亦未可知。郭若虛圖畫見聞志稱『胡嶠爲廣梁

畫目』，此書編制，有類劉道醇之五代名畫補遺實爲一種鑑賞之論評惟今已失

傳卽其例也。五代鑑賞家著者，厥推梁駙馬都尉趙嵒千牛衞將軍劉彥齊趙嵒兼

嫺小筆獨推至鑒人有鬻畫者必善價售之，不較其多少緣是四遠聞風抱畫來者，

歲無虛日。復以親貴擅權凡所依附率多以法書名畫爲贄食客常至百餘人以畫

見留者有胡翼王殷等嘗令胡翼品第畫府之優劣中品以下或有未至者卽指示

令醫去其病，或用水刷，或以粉塗有經數次方合其意者。時人謂爲趙家畫選場。劉

彥齊世族豪右秘藏書畫雖不及趙氏之盛然好重鑒別可與爭衡賞借貴人家圖

畫賂掌畫人私出之手自傳模其間用舊裱軸裝治還僞而留眞遇名蹟能自品藻，

無不精當故當時識者皆謂『唐朝吳道子手梁朝劉彥齊眼』也觀上二家事五

代人賞鑑圖畫之情形可見一班其論評之作雖極少傳世然不僅荊浩胡嶠數人

所作而已則又可想見。

五代畫

縱系……梁・唐・晉・漢・周

橫系……南唐・前蜀・後蜀・吳越

縱系

	人物	山水	花鳥	其他
	道釋畫競爭	稱烈	變	李氏墨竹
		荊關起而再		袁氏畫魚
	胡地		景物	
	僅王胡二人	擅道釋畫		
	智蘊善佛像	生竹松柏		

橫系

人物　山水　花鳥　其他

南唐	前蜀	後蜀	吳越
曹仲玄道釋畫第一	高道興貫休道釋著名	畫家多擅長道釋畫	……
道釋著名	李昇等著名		
徐氏創沒骨法	黃氏創鈎勒法	法	
魚竹等	樓閣草蟲龍水應犬等	羊鶴犬馬墨竹等	

人物山水花鳥其他

文學化時期

第九章　宋之畫學

藝祖既一中國，國號宋後因遼金爲患，徽欽蒙塵，國祚中斬。高宗南渡建都臨安，是爲南數傳而至帝昺被滅於蒙古。計自建隆庚申迄德祐丙子卽西曆九六〇年——一二七四年共凡三百十餘年。

其間圖畫之情形與前代殊異：——道釋人物畫比較衰退南宋尤甚花鳥山水，則並稱盛凡有制作，往往與詩文爲緣蓋巳入文學化時期矣。

第二十九節　概況

置翰林圖畫院——景德元豐間累徵天下畫流徽宗嗜畫——

太祖爲治左武右文是後雖以兵弱屢受外侮而文化則燦然可觀。

言，歷代帝室獎勵畫道優遇畫工，莫宋若者。唐以來，已置待詔祇候供奉，五代西蜀

南唐亦設畫院，及宋畫院規模益宏開國之初卽置翰林圖畫院羅致天下藝士優

加祿養視其才能授以待詔祇候藝學畫學正學生供奉等職且太祖太宗次第滅

西蜀下南唐凡號稱五代圖畫之府所有珍藏之名畫多被收入御府其待詔祇候

之名手多被召入畫院；如郭忠恕自周往而爲國子監主簿黃居寀高文進自蜀往，

董羽自南唐往並爲翰林院待詔此外爲祇候爲藝學者不可指數。在院外者則長

安李成鍾陵董源華原范寬尤爲有名。時號大家。時號太祖平江表以還嘗以所得名

畫留藏御府外且以分賜功臣；至眞宗時亦嘗以畫四十餘軸賜處士种放且曰此

高尙之士怡情之物是亦可見帝之好畫也。時劍南趙昌長沙易元吉以善花鳥鳴

而燕文貴高克明等亦著名院內。景德末營玉淸昭應宮徵天下畫流三千餘人中

程者以武宗元王拙爲左右班之魁。仁宗自善丹靑尤好圖畫巨然文同許道寧爲

時名家。神宗亦頗好畫尤嗜李成手蹟，見輒玩之不忍釋。<small>慈聖光獻太后於上漍濟女也，因吳丞相沖卿夫人入朝，太后使引辨眞僞，夫人成之，敕內東門見畫史，風上至輟玩以四輻折奉上復別購之。</small>元豐中，修景靈

宮命畫院及四方名工共畫障壁史稱盛事當時名家在院內者，有勾龍爽等在院外者，有李公麟蘇軾等爲著。二家文藝並茂，相與評談題贈爲樂元祐而後名皆益盛。<small>元祐間蘇子瞻求李伯時，時爲柳仲遠作松石圖，仲遠取蘇子美詩「松根胡僧憩寂寞」之句，復求伯時作，松下偃僧寂寞，伯時自作蒼蒼石圖，仲遠取石留坂長松待胡僧時只有……二人緣未足師今姝李不妨世作輞川詩東坡詩云次其韻曰東坡集又元祐是間黃州派諸竹子在風流各一時前觀畫……山谷出而李一龍眠轉作一圖人俯弈楛蒱之傍觀威者皆爲變色者起六七人纖方濃態庾一局畫其進盆中妙相……其歡賞以爲卓絕適東坡從外來口惟閭晉則當張口今盆士中娘一局耶衆威怪蹟一猶未定注當呼六……其故歡東坡曰四海語當六皆口合……之疾呼者乃而服口何也龍眠開張口何也程史龍眠。</small>

其繼李蘇並號名家者則有河陽郭熙、襄陽米芾時有

董汜者好畫甚，一時名手，如易元吉郭熙等往往質給其家云。

徽宗嗜畫尤篤宣和中嘗築五岳觀寶眞宮徵天下名士使畫障壁，較修景靈

宮爲盛其於圖畫獎勵不遺餘力所以如此者固其自性之好尙亦以蔡京等希旨

奉迎使帝心別有所用不遑顧及政事而已得乘機竊權故廣徵名畫力加激揚以

投帝意，帝甚惑焉。政和中，興畫學畫院，倣舊制設官六階，而舊制以藝進者，不得服緋紫帶佩魚，至政和宣和間，於書畫院之官職，乃獨許之又待詔到班首畫院書院次之，琴院棋玉院等以次列其下其特重畫院如此甚至取士之法，於詩文論策外，兼試以畫開從古未有之局其法倣太學之試目以敕令公布課題於天下，補試四方畫工。其課題多取陳詩為之，例如「踏花歸去馬蹄香」，以畫群蝶追逐馬蹄得上選；「嫩綠枝頭紅一點惱人春色不須多」以畫楊柳樓頭美人憑闌者得上選；蓋於筆墨之外又重思想以形象之藝術表詩中之神趣為妙詩中求畫畫中求詩，足見當時繪畫之被文學化也時四方應試之畫工踵接肩摩於汴道然不稱旨而去者甚多以應試之作嚴於法程神逸之品與無師承者多落選其所拔召稱旨入院者往往以能精意人物畫者為主取材既偏於所獨尚，故當時應試羣工之不得意，流落院外者自多於是院內畫家與院外畫家互起軋轢，互相競爭——自五代以來，雖亦有院外院內之相持，然至此而尤烈內外之爭既烈於是各相切磋琢磨在院內者兼習院外諸家之所長在院外者亦兼工院內諸家之所能；以相誇示而

畫道因以益昌，結果、圖畫之事，乃不爲帝王專尙所圍，花鳥山水及其他各呈精進之觀。

當太宗初元——太平興國間詔令天下郡縣搜訪名蹟，又命待詔黃居寀、高文進搜求民間圖畫銓定品目。端拱元年置秘閣於崇文院之中堂收藏古今名蹟；由是而眞宗而仁宗而神宗皆以好鑒藏故，累有所積，及徽宗宣和間御府所藏益多，因敕撰宣和畫譜將自國初以來蒐集之名蹟六千三百九十六軸凡爲道釋人物、宮室、番族、魚龍、山水、畜獸、花鳥、墨竹、蔬果十門，分而錄之，實爲我國關於畫學有數之記籍而有歷史價值者也。惜不久金源兵下，徽欽北狩所有名蹟散失殆盡其時貴官收藏亦頗富有，南遷之日籍丁晉公家產，得李成山水寒林共九十餘軸他皆稱是其一例也。

宋室既南文藝中心，遂移臨安。高宗書畫皆妙，作人物山水竹木，皆有天趣，待詔進畫往往加以御題，以爲提倡故當外患嚴逼戎馬倥偬之際，而畫道不稍衰。紹興間官畫院待詔或承直郎賜金帶者皆屬名手，而李唐趙伯駒馬興祖劉思義等

其著者也。院制、凡畫院衆工，每作一畫，必先呈稿，然後上眞，論其蹟、則所畫山水人

物花木鳥獸無不精美而其弊、則因限於君主或貴族一二人之好惡爲取舍，未能

盡量發揮各畫工之天才與特技拘尼工整未免遺恨院外諸家雖亦有受院體畫

之影響，然其活潑自由之機會，固較院內爲多，又因受圖寫詩意之暗示，所作自較

變化而富想像，如院內之蕭照院外之楊補之皆極有名，而所作實有別也。高宗嘗

訪求法書名畫不憚勞費四方爭以奉上殆無虛日，又於權場購北方遺失之物，故

紹興內府所藏之富，不減宣和，所惜鑒定諸人如曹勛宋昉等曹勛宋昉龍大淵張儉鄭藻平協劉炎黃

無題識，其原委授受歲月考訂，邈不可得，時人以爲恨，惟其裝飾裁制各有尺度印

識標題具有成式錦標玉軸殊見富麗焉。孝宗之世，海內無事，淳熙間，畫院人才輩

出，如蘇漢臣閻次平林椿李珏，皆稱高手。至於寧宗畫院益盛，劉松年李嵩馬遠夏

珪並爲待詔目李唐趙伯駒以及劉松年李嵩所作，多靑綠巧贍，至馬夏乃肆意水昆龍茂任報

墨披筆粗皴，而呈蒼勁之風，於是所謂院體畫者，乃分二派。其時恭聖皇后妹以藝

文供奉內廷，所謂楊妹子者其書法類寧宗，院畫名作或進御府或賜貴戚，多令題

署。慶元嘉泰間，中興館閣儲藏雖不及宣和紹興之富，亦頗有名蹟嘉定八年高密曾登秘閣云閣

內兩旁皆列鑫藏先朝會要及御書畫別僅閱秋敦冬藏內畫皆以鸞鵲綾象軸為飾有朱漆巨匣五十餘皆古今法書名畫是日題者則加以金花綾每卷表裏皆有尚書省印

自是而後，國運陵替邊患日亟，政府無暇及此畫院因而漸衰。淳祐咸淳間，豪

貴士紳則爭事收藏而吳興周密以善鑑賞名。畫家之著者，如宗室趙孟堅鄭思肖

興開等皆擅藝焉。

兩宋之間，北方之遼及金，與宋接壤和戰無常其一切文化，頗受宋之灌漑；

畫亦然。遼義宗善畫本國人物其泛海歸中國也曾以畫數千卷自隨聖宗亦好繪

事與宗會以五幅縑畫千角鹿尤為奇妙金之海陵郡王亮好寫方竹有奇致顯宗

則麞鹿人物學李伯時，墨竹自成一家。在上者既有所好官民因多趨之。故遼金人

之習畫而著名者亦甚多遼之蕭瀜耶律題子耶律裏履金之：張珪王庭筠馬天來

等，尤著瀜喜摹唐裴寬邊鸞之蹟題子裏履皆善人物，珪善人物，衣褶清勁筆法從

戰掣中來；庭筠善山水竹木論者謂其胸次不在米元章下天來畫入神品中州集

稱爲百年以來無出其右者然其特出自成畫派於畫學有開繼之功者則未之見

茲將宋代——包括遼金之圖畫分門述之

山水畫　山水畫自五代荆關崛起再變而爲高古渾厚迄於北宋董源李成

范寬承其遺而光大之號北宋三大家雖皆嗣響荆關而布景用筆各各不同。

北苑水墨極類右丞寫江南眞山墨氣蒼鬱雖用筆似草草脫略而嵐光樹色活躍

絹素其山水約可分爲二種一種水墨攀頭疏林遠樹平淡幽深山石作麻皮皴一

種著色者皴文甚少用色甚淡釋巨然劉道士皆傳其衣缽而米氏落伽之手法實

由此脫胎。江貫道亦祖述之而得董之正傳者釋巨然也巨然少年多作攀頭老年

則趨平淡嵐氣清潤積墨幽深得其法者爲釋惠崇傳惠崇者則僧玉磵也營丘惜

墨如金好寫平遠寒林其畫雪景峰巒林屋皆淡墨爲之而水天空處全用粉塡論

者奇之要其所作位置尤得遠近明暗之法其高弟有許道寧李宗成翟院深等私

淑其法而爲當代名手者則有郭熙高克明。郭熙之於營丘猶巨然之於北苑也。熙

畫既深入營丘堂奧又能自放胸臆師法天章筆壯墨厚所作多重山複水雲物映

帶神宗深愛之當時畫院眾工競效其法。後至紹興間，待詔楊士賢張浹顧亮胡舜

臣張著等亦皆受其化焉。范寬初師荊浩而法李成後乃漸舍舊習師諸造化好作

崇岡密林用墨深重而物象之幽雅品固在李成上。畫史云『本朝自無人出其右，

』其推重之者可謂至矣。米氏雲山遠倣王洽近學董源好以積墨點寫滿紙淋漓，

天真煥發其子元暉略變父法烘鎖點綴草草而成氣滿神真自成一家世所稱米。

氏。雲山蓋山水至是而又一變矣。南宋之龔開元之高克恭皆胎息之。至若吳興燕

文貴不師古人景物萬變當時號為燕家景緻。郭忠恕宮室亦稱獨步宮室畫最難

工，以折算無差乃為合作，畫者往往束於繩墨筆墨不可以逞稍涉畦畛便入庸匠

故自唐以前不聞名家；至唐伊繼昭，五代衛賢始以此獲譽然猶未為極致獨郭氏

以俊偉奇特之氣輔以博文強學之資游規矩繩墨中而不為所窘可謂為古今絕

藝畫品云『作石似李思訓作樹似王摩詰至於屋木橋閣忠恕自為一家，最為獨

妙棟梁楹桷望之中虛若可蹑足闌干牖戶則若可以捫歷而開闔之也以毫計分，

以寸計尺以尺計丈增而倍之以作大宇皆中規度曾無小差是則實地測量縮小

之畫法也其妙可知時人王士元、元之王振鵬、明之仇英，要皆傳其法者燕郭二家，

各立門戶，與董巨等不相系屬也。

北宋山水畫之流派大略如此；南渡而後山水畫風大變蓋北宋諸家，自郭忠

恕之屋木樓閣外多尚水墨綜論其趨勢實偏重王維破墨之一派，即所謂南宗也。

而南宗則有趙伯駒李唐劉松年李嵩等，蔚薈於畫院，筆尚細潤色主青綠，謂爲院

體畫，實盛行李唐尚青綠之一派，蓋北宗也。蕭照陸青高嗣昌閻中等皆屬之馬遠

夏珪輩則師李唐多用水墨行筆粗率不主細潤雖同號院體別開蒼勁之風蓋已

受董范米之陶染而合南北二宗爲一道論者謂山水畫至是又一變矣。

山水畫自唐分宗派而後進步極速至宋名家蔚起要無不各有師承，爲唐代

諸家之後勁。山水畫經此等後勁之奮起抗進，益盡其創作力雖不及唐賢，

而其承法深研闡微擾奧之功，實能盡唐賢之所未盡宜爲後代法故山水畫至

宋，可謂「羣山競秀萬壑爭流」法備而藝精以派別流傳論則如上述：北宋南宗

盛行，李范董巨郭米爲之師，南宋畫院北宗盛行，劉李以外而馬夏粗肆趣近南宗

北宋諸家李成墨色精微，豪鋒穎脫；范寬設色務厚，搶筆俱勻，作法雖各不同；董源

寫江南山，米元暉寫南，徐山取景亦復互異，顧所圖寫，層巒疊嶂，喬木倚磴，局勢多

尚高遠景色類求荒寒，秋山行旅，關山雪霽等畫題作者甚多，即寫瀟湘平遠，亦復

滿幅淋漓是始沿習荊關。「雲中山色，四面峻厚。」之畫。南宋諸家，作風轉變，仙

山樓閣，長江萬里用筆巧，取景碎，馬遠固多粗肆，或過簡率，至有「殘山賸水」之

詒，豈運會使然將以啓元代疏秀精簡之畫風歟。或謂宋人好寫雪景及長江一則

以北地多雪一則以南朝倚江，此說未免附會，而宋人山水，往往與詩文爲緣，

或題詩以發畫趣，或繪圖以取詩境，或運用文法詩意作畫卷略云：朱熹題米友仁瀟湘長圖云：畫建陽崇安之間，尺間颭眇不，山果月每窺，白雲盆入窗間瀟，似已在第三，帝子游湘

則其例至多且當時一般人民對於山水若有偏好凡婦人服飾及琵琶箏面，有大山橫出幣峰特秀，餘嘗題小詩云：朗雲無四時散漫，此山谷幸之霽雨委，何妨媚卻圖獨下。此詩未嘗不惋然自失今觀米公所爲左侯戲畫隱卷醉取橫洞庭張樂地瀟湘帝子游四峰間也云云二境語。爲二

往往畫山水小景其概可知矣。

人物畫

　宋代人物畫雖無山水花鳥之多驚人處，然亦有足述者。茲爲敍述

便利起見，分道釋人物畫及非道釋人物畫二項。

（一）道釋人物　宋代佛教未見盛行，而崇奉道教，則有過唐代，如徽宗且稱道君皇帝，故道釋畫以飾於道院者爲多。大概乾德而後，淳化而前偏長道釋畫者，院內如高益高文進王靄石恪王道眞厲昭慶楊斐趙元長趙光輔等；院外如王瓘孫夢卿孫知徽侯翼童仁益等。在院內者，以高益爲領袖畫極神變其壁畫樣爲世傳摹。高文進兼師曹吳，極有聲望，時稱益爲大高待詔，文進爲小高待詔，王道眞爲文進所引薦，文進嘗謂太宗云：『新繁王道眞出臣上』，蓋亦名手也。楊斐法吳道玄石恪師張南本，趙元長擅羅漢，厲昭慶長觀音，皆有足觀。而王靄之畫開寶寺景德寺壁，趙光輔之畫開元寺龍興寺壁，皆號奇蹟焉。院外以王瓘爲最著，瓘嘗冒雪至北邙山觀老子廟吳生畫壁，得其遺法，復變通而損益之聲譽籍甚，時號小吳生。孫夢卿亦宗吳生嘗曰：『吾所好者吳生耳，餘無所取』，故畫得其法，里中目爲孫吳生，侯亦夙振吳風。窮乎奧旨，惟所作多三教聖像，童仁益孫知徽，則皆出自天資，不由師授，二人作風亦相同，評者往往不能分辨。諸家多數宗法吳生，其畫樣又率

從摹寫而來可謂一守舊法，無甚變化。景德末營玉清昭應宮，道釋名手，應募而至

者三千餘人，武宗元爲左部長，王拙爲右部長，亦皆宗法吳生，景祐慶歷間，則陳用

志、武洞清甚著。而武洞清畫尤爲後人所取法。自是而後作者漸少，元豐中修景靈

宮，宣和中築五岳觀寶眞宮，雖亦廣徵畫士，然無傑出者。蓋自神宗以後，以社會風

尚之推移，畫風大變。——五代禪宗獨盛，入宋而益熾，五代始見之羅漢圖，至是風

靡一世，不用以供奉禮拜，而視爲雅賞珍藏之品。當時山水畫家，亦多好以水墨寫

道釋形相之外，復競競於筆趣墨妙，於是遂開道釋人物白描之風，而李公麟爲之

魁。蓋前世名家，如顧陸曹吳，皆不能免色，故例稱丹青，至公麟始掃去粉黛淡毫輕

墨，高雅超誼，譬如幽人勝士，褐衣草履，居然簡遠，固不假袞繡蟬冕爲重，可謂古今

絕藝。初公麟以善馬名，後因法雲圓通秀禪師言，乃懼而習佛像，深得道玄筆意，晚

作華嚴經八十卷變相，不及終而以末疾廢，然其畫益爲世人所尊。宣和間，其畫值

幾與吳生等，且有持其一二楮以取美官者。紹興畫院祇候賈師古，學而傳之，嘉泰

畫院待詔梁楷，更創減筆之新格而傳之，紹定待詔俞琪，咸淳祇候李權，仙若蘇漢

臣陳宗訓孫必達李從訓李玨等，皆爲南宋道釋人物畫之能手，而傳衣缽於龍眠者也。蓋龍眠以白描稱絕素雅冷秀適與南宋時人深受理學禪風之薰陶者之嗜好相合，故其畫派能爲諸家所崇奉。

（二）非道釋人物畫　此類人物，或以山水爲背景，或以臺閣爲背景，或衣冠裙屐，或仕女嬰兒有係故實者，有屬現俗者，較道釋人物題材尤爲紛雜。宋人之善道釋人物者，多能兼之。故北宋道釋人物畫較盛時，皆用心於寺院障壁畫此類人物者極少專家。王靄石恪高元亨等固皆善道釋人物者，而王作乞巧圖石作翁媼嘗醯圖，皆極有情致，而高作從駕兩軍角抵戲場圖，寫其觀者四合如堵坐立翹企攀扶俯仰及富貴貧賤老幼長少緇黃技術外夷之人莫不備具。至有爭怒解挽千變萬狀，求真盡得古所未有。李公麟觀其孝經圖、列女圖在山圖賢已圖等，則窮舉衣冠巾幗之倫端重諧謔之情，盡成筆妙。且當熙寧而後衣冠會集節序遊宴等往往形之圖畫，如西園雅集圖，李公麟有二本傳世：一作於元豐間王詵卿駙都尉之第一作於元祐初安定郡王趙德麟之邸白蓮社圖孟仲作清明上河圖張擇端作等以臺閣或山水爲背景之人物畫頗有名作蓋

在應用上不較寂寞於道釋人物也當時可稱爲專家者雖不可多得然如葉仁遇

專狀江表市肆風俗田家人物；劉浩愛作雪驢水磨故事人物趙宣好用飛白筆作

人物要亦各有特長著名政宣間李唐劉松年皆善山水然李有伯夷叔齊採薇圖，

劉有便橋圖等所作人物殊爲優雅南渡而後則夏珪實以山水大家而爲人物妙

筆世多宗法之，寶祐間葉肖嚴咸淳間樂觀皆宗夏。而人物畫風且因之而大變蓋自夏珪而後制作。

趨於簡率極少奇偉之蹟人物畫家多好畫仕女。紹定間之陳宗訓端平間之史顯

祖景定間之謝昇皆以仕女名。龔開人物初師曹霸描法甚粗則其傑出者也。

要之宋代人物畫其屬道釋者北宋作家雖多類法吳生守其舊風從事壁畫，

無特出之宗匠足以冠冕諸家自李公麟出畫風一變壁畫漸少而卷軸畫之羅漢

畫則盛行。南宋名家要皆師法公麟，一若羣龍之有首矣其非道釋畫者北宋與南

宋亦各爲風尙夏珪則猶李公麟也多畫仕女亦猶羅漢圖之盛行也。

花鳥畫　　花鳥畫自五代徐黃競興分門揚輝燦然可與人物畫爭衡入宋以

後因玩賞繪畫之風大盛致花鳥畫並山水畫益復向榮。乾德間黃居寀待詔翰院，

恩寵優異其畫法句勒塡彩風致富麗，爲當時畫院中之標準校藝者視黃氏體製

爲優劣去取因成所謂院體畫式之一派。徐崇嗣則傳其輕淡野逸之祖風不華不

墨疊色漬染號沒骨派者張幟院外與黃氏一派相對峙故宋初之花鳥畫黃派鳴

高於院內，徐派鳴高於院外以山水例仿之，徐爲南宗黃爲北宗當是時雖別有陳

常之飛白法，邱慶餘劉夢松之水墨法並行然一般畫士要多趨學黃。學黃派者，

傳每見禽鳥飛立必疑神詳視都忘他好蓋鷦鷯能分四時毛羽

李符等則

夏侯延祐李懷袞皆其嫡系而傳文用

髣髴黃派要亦受黃氏之影響者也。至熙寧元豐間崔白崔愨吳元瑜等出格乃大

變。崔氏兄弟，體製清贍元瑜師之筆益縱逸遂革從來院體之風是亦與道釋人物

同受理禪之影響有以使然歟學徐氏一派者，眞宗朝有趙昌神宗朝有易元吉皆

甚有名趙畫花每晨朝露下時遠閣諦玩手中調色彩寫之自號「寫生趙昌。」

王友其高弟也易靈機深敏花鳥精長嘗於所居舍後疏鑿池沼間以亂石叢花疏

篁折葦多畜水禽其間每穴窗伺其動靜游息之態以恣畫筆之妙論者謂爲徐熙

後一人而已而艾宣孤標高致，每多野逸蓋亦私淑徐氏者也。政宣間又有韓若拙

戴琬二家，非黃非徐，亦以花鳥爲當時所推重。韓每作一禽，自嘴至尾足皆有名而

毛羽有數，兩京推爲絕筆。戴以畫由翰林入閣供奉，後因求者甚多，徽宗聞之，至封

其臂，不令私畫，亦足見其名貴矣。南渡而後，紹興待詔李安忠父子最善勾勒爲黃

派之遺。紹興畫院使副李迪父子，淳熙待詔林椿，生動秀拔，是爲徐體之遺，他若紹

興間之吳炳馬興祖韓祐乾道間之毛益淳熙間之何世昌寶祐間之陳可久，景定

間之王華毛元昇等皆爲南宋花鳥畫家之俊俊者。蓋花鳥畫而至南宋黃派已漸。

與徐派溶合其勢與山水同，是殆時會使然也。

蘭竹梅菊等　　蘭、竹、梅、菊，所謂四君子畫。四君子之入畫各有先後，要至宋而

始備墨。蘭始自宋末，趙孟堅鄭肖思文人寄興多好畫之。菊不知所自晉時已有作

之者，至宋寫者尤多。趙昌邱慶餘黃居寶諸名家，皆有寒菊圖概可見也。至於梅竹，

不言畫而言寫重意而不以形似爲高或謂竹以漢末關壯繆爲始祖（此恐係後人偽託）

後分寫墨鈎勒著色兩派代有名家入宋則文同蘇軾以寫墨著崔白吳文瑜以鈎

勒著色著後世寫竹者要不能越其範規。寫梅雖不致斷始於何人？但厥派甚多，有

先鉤勒而後著色者，唐人于錫能之，有用色點染者，則宋初徐崇嗣能極其妙。他如陳常以飛白寫梗用色點花格又變矣。其專用水墨寫者，創於崔白精於華光長老釋仲仁，同時釋惠洪效之，尹白蕭太虛輩亦其流亞也。南宋楊无咎更創圈白花頭不著色之一派，其姪季衡甥湯正仲及趙孟堅釋仁濟等爭相效法遂以卓然成一有勢力之畫派焉。

宋代繪畫以其門類而論人物、山水、花鳥並盛。山水、花鳥各分宗派，大家蔚起，尤增彩色。而花鳥、至宋實爲最盛之時代亦可爲宋代繪畫之中心。若以其藝術論，則巧整之習，不敵淡逸。北宗畫法往往受南宗之同化山水花鳥無論矣。卽如素尙莊嚴之道釋人物畫亦至以白描寫意出之。至若蘭菊竹梅爲高人逸士寄興之作其所以燦然大發於宋代者，亦足見當時圖畫受學術宗教影響之烘染用意用筆輒入於文學化也。蓋宋自神宗以還國政壞於朋黨結果以黨爭之反響啟學術之大變棄拘泥訓詁之漢學向思想自由之理學。周邵二子先樹其基程朱二子益加發明，既講心性之學人人皆從事於覃思而致知格物研深及幾，故於圖畫重思想，

而輕傳寫不狃於實用，而偏重筆墨之尋味花鳥人物、山水皆主脫略蹟象，而以情

趣爲尚而四君子畫遂爲時代的產物。自中唐以來，禪宗特盛至宋中葉以後益復

風靡禪門之旨在直指頓悟一切色相盡主解脫。木石、花卉山雲、海月、以至人世百

般之事物皆視爲自身之淨鏡覺悟之機緣其時對於美術之見解，不復視繪畫爲

宗教之奴品故予素重禮拜圖像之一種羈絆藝風以極大之解放助長道釋人物

畫玩賞情趣之趨勢而山水花鳥畫因亦同受其影響而偏重思想之描寫爲米氏

畫史云：『今人絕不作故事者，由所爲之人不考古衣冠皆使人發笑皆云某圖是

故事也』蜀有晉唐餘風國初以前多作之人物，不過一指雖乏氣骨亦秀整林木皆

用重色清潤可喜今絕不復見矣』有晉唐餘風之蜀至宣政間亦絕不復見嚴於

考據之故實人物畫而較典重於故實人物畫之道釋人物畫自形衰退。在作法上

亦呈變態故其實我國民同化外族文明之力極強，宋佛教已漸同化於儒，非復於

色之佛教。故佛教畫與佛教有關係或受其影響之其他繪畫皆至是而革其面目

彼時代產物之四君子畫遂爲一般士夫有寄託之描寫，且富文學意味焉。

宋代繪畫在國內之情形，大略已如上述；茲更言其與域外之關係。宋之盛時，

退荒九譯來庭者相屬於道，高昌高麗日本印度等，因政治或商務之關係交通尤

繁頻，高昌國畫時有傳入中國者其作法大概用銀箔子及米墨點點如雨洒紙上。

且宣和畫譜云西番國畫佛像多作於市上奇形怪狀用油油云意者殆是近世傳

自西洋之油畫類乎高麗敦尚文雅渥被華風其技藝之精尤足稱道我國收藏家，

往往有其畫蹟而彼國使至中國亦頗徵收名蹟供摹習焉熙寧七年畫使金良鑒

入貢訪求中國畫稱精者十無一二，然猶費三百餘緡。九年復遣使崔思訓入貢且

隨畫工數人同來奏請摹寫相國寺壁詔許之。其後使者，每至中國往往持紙疊扇

為私覿物其扇用鴉青紙為之上畫本國豪貴雜以婦人鞍馬或臨水為金砂灘蓮

荷花木水禽之類又以銀泥為雲氣月色之景點綴精巧，謂之倭扇本出日本時人

寶之。高麗人固多擅中國畫，有李寧者少以畫知名仁宗朝隨樞密使李資德入宋

徽宗命翰林待詔王可訓陳德之田宗仁趙守宗等從寧學畫。且敕寧畫本國禮成

江圖，既進，徽宗嗟賞曰：『比來高麗畫工隨使至者多矣唯寧為妙手』賜酒食錦

綺綾幅寧少師內殿崇班李俊異，俊異妬後進，有能畫者少推許仁宗仁非宋宗召俊異示寧所畫山水俊異愕然曰。『此畫如在異國臣必以千金購』云又宋商獻圖畫，仁宗以爲中華奇品悅之召寧誇示曰：『是臣筆也』仁宗不信，寧取圖拆裝背有姓名王於是益愛幸之及毅宗時內閣繪事悉寗主之子光弼亦以畫見寵於明宗。高麗人之學中國畫因以享名受祿者頗不乏人李氏其最著者日本去中國較高麗遠，顧自漢以來已與中國交通唐時交通益繁其國政敎文物蓋多仿中國者圖畫之法亦傳自中國自唐而宋中國名畫被購去者不可指數其國人所畫亦往往流入中國其畫設色甚重多用金碧是蓋受北宗之畫風，而更過之亦其國民性多好色彩濃重故也時有一種倭扇以松板兩指許砌疊之如摺疊扇者板上罨畫山川人物松竹花草極精時作明州舶宦者嘗得之中畫之被收購而去者尤多彼國鑒藏中畫之精博或過我國人之自重卽如道釋畫一類宋時盛行羅漢而日本藏羅漢甚多太宗雍熙四年固然齎往之李龍眠十六羅漢圖聞現存京都淸涼寺孝宗淳熙五年明州德安院義紹用以勸緣之林庭珪周季常之五百羅漢圖原百幅，

現存京師大德寺者八十二幅。陸信忠所作之十六羅漢圖，現存京師相國寺。此外李龍眠之遺蹟，在彼國者尚多如東京美術學校亦有收藏之者於此可知日本收藏中國畫之富及中國畫勢力與日本人心神之契合。夫高麗日本圖畫傳自中國，始於魏晉其與宋之關係則復如是，世稱中國為東方畫學之策源地，自非過譽時印度亦常由海道交通僧侶往來要與繪畫之流傳有關係。畫繼『西天中印度那蘭陀寺僧多畫佛及菩薩羅漢象以西天布為之其佛相頗與中國人異眼目稍大，口耳俱怪以帶挂右肩裸袒坐立而已。先施五藏於畫背後塗五彩於畫面以金或朱作地謂牛皮膠為觸故用桃膠合柳枝水甚堅漬中國不得訣也。邵太史知黎州，嘗有僧自西天來，就公廨畫釋迦今茶馬司有十六羅漢』云云我國佛畫諸相初亦摹寫印度原樣俱怪後經六朝而五代而唐中土畫家之傳寫遂異其本來面目而為中國式的佛畫至宋時通行之佛畫已極少怪相是亦足見我國佛畫沿革。

第二十節　畫蹟

宣和畫譜中宋人之名蹟——中興館閣儲藏宋人之名蹟——

散見於圖畫見聞及畫繼中宋人之名蹟──流傳較久且廣之名蹟──董源畫──巨然

畫──郭熙畫──李成畫──范寬畫──李公麟畫──燕文貴畫──文仝畫──王

詵畫──蘇軾畫──米芾畫──米友仁畫──馬和之畫──趙伯駒畫──劉松年畫

──李唐畫──江參畫──馬遠畫──夏珪畫──趙大年畫──趙孟堅畫──其他

畫蹟──壁畫──南北宋壁畫之不同──無名氏畫蹟及其作用

我國各門繪畫，至宋而盡發真有「羣山競秀，萬壑爭流」之勢畫蹟之多，固

不待言且宋時鑑藏之風益盛內府及民間之收藏浩如淵海宣和畫譜所錄內府

所藏古今名畫計六千三百九十六軸其中屬於宋人作品則達三千三百餘件是

猶斷於宣和時，在宣和而後之名作其數更不可知。嘉定間中興館閣儲藏名畫後

先登錄者合凡一千餘軸而鄧椿畫繼及周密雲煙過眼錄各就所見逐錄臣民間

珍藏之蹟，爲數亦不可僂指鄧椿有言曰：『前所載圖軸，皆千之百之十之一

中之所擇也若盡載平日所見，必成兩牛腰矣』以鄧氏一人一時之所見已足成

兩牛腰則宋代現存畫蹟之富可知茲就卷軸類 宋時畫蹟自屏幛卷軸外更有挂幅橫幅─始自米元章─南宋以

後小幅尤多如李迪夏珪等所流傳之畫蹟多係統屬方幀等
小品以此等裝背便於收藏也茲照先例概以卷軸類括之
而較著名者錄之。

宋人作品之見於記錄

宣和畫譜中宋人畫蹟孫夢卿畫三 孫知微畫三十有

孫夢卿畫三
太松上石像一問一禪圖仙翁一像一葛仙翁一火星像一十曜孫先生像

孫知微畫三十有
禪圖仙翁一像神仙圖四會仙圖四故
太上像一太陽星一太陰圖二仙星像一遊李行八天王像

七。
天蓬星像二天地水三官像六曜伏羲三壇星像一五星一天王圖一行道天王虎圖一寫遊李行八天王像

彭祖像一妹坐女黃庭經像一寫
羅摩漢像一文衣僧一掃象圖一智公一戰沙虎圖一關牛一寫李八
圖一維摩像一柸文殊降靈象一智公一真海圖天王圖一虎圖一寫遊

王齊翰畫一百二十有九
句龍爽畫一　紫府仙山圖
陸文通畫十有四
釋迦佛像一佛朝元圖二藥師佛像一南斗星像一大悲觀音像一羅漢像十晉色圖山水一
傳法金星像一水星像一太陽星一太陰圖二土星像一會仙圖二故
神仙圖四會仙圖四仙山圖二

雲峰雪圖四齊圖三眠仙山一計仙山圖二北斗星君像一佛會圖一釋迦佛像二藥師佛像一高閑圖一許閑圖驢一
三教重屏圖一古賢圖一五海岸圖二秀峰圖一陸羽煎茶圖一高士像一高泉圖羅漢像二逸士圖一高僧一
漢智公羅像二龍古女賢圖一五海圖嚴僧像一嚴居僧羅漢高士像一釣羽煎圖二藥王像一陵陽子水明圖一支許閑圖驢一
靜釣屏圖一古女賢圖一花巖玩高蓮僧羅漢像一嚴居僧羅漢高僧羅漢像一琴會圖一羽煎茶圖二垂綸陵陽子水明圖一高閑圖一

謙畫二十有一
一圖一設色山水圖一林壑五賢圖一林亭遙岑圖一林泉琪木漢圖一江山隱居王粲圖一楚襄王夢神女圖一碧潭圖
一太上採芝像圖一太上仙蹤圖關圖二十二太溪女圖一三太洞庭採芝靈姻像圖一四子渡水牧牛

顏德

魚圖二、牧牛圖二、野鶴圖二、乳牛圖一、蛱蝶圖一、竹穿
花圖……菩薩像一、居士像一、天王像一、天王像一、菩薩像一、……鬼子母像……

侯翼畫十有六（武）

一行釋迦太上像一、維摩文殊玕像一、九地曜像一、地藏像……金王蕤像一、藥王像一、散花玉女對吟圖一、時女對吟圖一、菩薩像一、觀音菩薩像二、太陰像二……

洞清畫二十有二

土星陽像一、金都星陽像一、水木仙像一、水星積菩薩像一、智星菩薩像一、觀音像一、二觀音像一、行一道星官、星菩薩像二、觀音像、香獻香……

韓虬畫十有三

楊棐畫二

武得衡、火星過、參陵土星岡、像四、鍾馗像、氏觀音圖一……

武宗元畫十有四

徐知常畫一

立像一太慈氏像、氏菩薩像一、行一道星官、像二觀、星官像……真武得、火星像、土星官像四……

天神一、仙神仙蹟一、渡海圖一、北天帝王像一、真武像一、鍾馗氏觀音圖……

李德柔畫二十有六

大茅真人像一、王陶仙君像一、陶仙君像一、南華真人像、封仙君、朱君像、杜真人像、窈神仙君像、浮丘公像、仙君譚仙君像一、蘇仙君、孫思邈真人像一、太上浩劫圖一

（以上道釋）

石恪畫二十有一

顧大中畫一

會圖一

湯子昇畫二

新彩鸞鑄鑑圖、韓熙載夜樂圖一

郝……

王齊翰……像一、羅漢像、入青城遊俠圖、竹林七賢圖、維摩居士像……

澄畫二十有四

人北極圖二、宣馬圖一、鳥圖六、牧放散馬圖三、三瑞佛像二、華嚴經變相六、金剛經變相一、維摩居士像一、無量壽佛像……

湯子昇……

麟畫一百有七

大梵天佛像一、揭帝神像、不動尊相一、護法神像、五觀音佛像……

李公……

寫王維會雲圖一、釋迦十六尊者像、寫薩戴之畫屏圖、那夫人盧像、鴻草堂圖一、寫王維歸莊像圖二

一祭一燄瀅漢皓墓圖墓一寫一王緻錦像回一文一寫職貢女二孝經相二醉僧圖一書君一玉津訪石圖分一孝經陽

像九圖唐韓幹圖馬一圖遊一圖出一窆玻瓈圖明一姑射一圖寫一生五折枝花二醉歸圖杏一花一黍白鷳氏圖一天育玉驄蝴蝶圖一寫一

圖仰一風寫眞圖一調習一人馬圖遊一戲圖祖師大傳法授衣圖十一寫一師子像一寫一一祖一彌陀觀音法神像勢至像二

寫人馬圖那二夫人呈人像一五番星圖十八九宿像北岸一贈行驕馬人圖馬一一寫一東智丹馬一圖王馬一二圖一天馬圖一馬一性

定墓廟李昭道圖散道圖一海丹毀訪旟居士道元寫遽徐熙四面法神像四毀唐李昭毀摹贊華番圖騎一安石

臣楊日言畫四　高逸圖一士女圖二溪橋秋山平遠圖一避暑宮四山陰四山居樓擀遊圖一殿錦璇瓈玻璃圖三湖天夏景圖二避宮四飛仙故實圖二車棧橋閣一（以上宮室）崇室克夐畫一　（游魚）崇室叔（以上人物）郭忠恕畫三十有四　尹遞宣內

士女圖一三勃吹簫豪圖一四樓觀聽雲出沙龍圖二魚荷花游圖一二戲龍魚圖二玩毬戲龍水三龍出水圖一子母山龍二出山龍圖一溪一筆汀驚雁一龍

儺畫十有七　秋鮮江宿雀圖膽二龍波圖一荷花游圖一魚鼎二游萍魚毬夏景圖四飛仙故實圖二車棧橋閣一工蓮塘灌水圖二桃一溪珍禽一

董羽畫十四　圖一穿一荇游魚圖一二戲花游圖一魚鼎二玩毬龍戲水三龍出水圖一戲藻戲萍圖一魚龍圖一龍泳一萍一

楊暉畫一　游魚宋永錫畫四　二寫魚生荷花圖二魚蟹圖二劉案畫三十　鰛戲戲藻圖二牡丹魚圖二游丹魚游魚九

笛叟一吹簫圖一二魚蟹圖二宋永錫畫四

江叟圖一吹箏圖一荇一犖圖一鯉龜圖一戲在溪鰾魚圖二

魚戲藻魚圖五一倒竹戲荇圖一一犖圖一一鼈魚圖一一寫水游魚圖一逐殷魚圖一（以上魚龍）董源畫七十有八　色夏山圖二春山圖二江山高隱圖二雲圖二一段

一圖穿一荇洑花魚遊圖一

夏景寒石圖
山麓漁舟圖一二
江山盛牧牛圖一一萬林木奇圖三
夏山著色行山圖二秋窯山石人物圖一
江山漁艇墨竹一江

石汀吟圖龍一寒林鍾雨圖二龍雪圖陂
鍾出鑪二龍出鑪洞圖二龍一戲圖寒龍
二一跨松龍圖平一遠漁父圖一跨牛圖水

盦圖一三晴峰圖一重溪一煙山居圖二
三冬山晴圖約遠軸一松峰圖二雪圖三
待渡圖眞人密像雪一漁歸眞人寒像林一重江

山景寒石圖一二夏山盛牧牛圖一一
堤晚景圖三晴峰重溪一煙山居圖二三
冬山晴約遠圖軸一松峰二雪圖三待渡
圖眞人密像雪一漁歸眞人寒像林一重江

一海飲岸水圖牧一牛采圖菱一鍾二氏
塘寒一宿巖雁中圖三漢夏像景一山牧
牛口待圖渡一蕭一湘圖墨一竹漁石舟棲圖
一漁父圖一水

李成畫一百五十有九

子虞丘
于見二虞丘

一重巒巒圖春二曉夏景四早行晴石寒
嵐圖二林晴嵐八曉寒景林二晴舞山圖
晴嶺三峰松碑四窯石圖遙二山煙峰三
行山旅圖陰磨二溪高山圖木一三平波遠

蕭寺景圖一雙長峰山平三遠山圖腰二
古觀木遙三岑列軸四霧石拔圖遙二山
煙峰三行山旅陰磨圖二溪高山圖茂晴
林峰圖平遠一喬圖三晴木平遠

圖覓四景寺晴煙晚圖三愛三關渚晴圖
二峰晴江二窯曉嵐軸四晴嵐曉景林二
舞二圖晴三樽峻峰圖二茂晴林峰圖平
遠一喬圖三晴木平遠

江山一密冬雪晴圖行三旅林圖石二秋
窯嵐林曉圖景三圖寒嵐圖晴八嵐曉寒
景林二晴峰曉圖二舞圖晴三樽峻峰圖
二茂晴林峰圖平遠一喬圖三晴木平遠

范寬畫五十有八

老筆聖搜二山夏景山山水一圖一春山
十二夏圖二春三山平遠山煙圖一大二
雪山

春雲出軸行圖二
林漁圖艇四小一江寒林圖二三
山圖腰古觀木遙三岑石窯遙二山煙峰
三行山旅陰圖二溪高山圖茂晴林峰圖
平遠一喬圖三晴木平遠

秋山雪圖四秋景二寒林水圖十二煙嵐
秋曉寺圖二冬海景山圖水一圖一崇二
山雪圖景三寒林圖丹圖一雪山

寧畫一百三十有八
一茅亭雲出雪谷圖一春山林春煙圖二
一春龍出蟄激圖二江山捕魚圖七

許道寧畫

烟渚溪夏圖一　景秋山圖一　風雨六秋鷺江牛圖　釣一圖　秋山　晴江鷁早行一圖　秋山　江嵐喚渡鎮秋圖　舉一　秋三山雪詩意齊行圖二　舟一圖秋愛江圖三山

晚渡圖一　景秋山圖一　風雨六秋鷺江閒圖　釣一圖　秋山晴江鷁早圖一　行一圖　秋山　江嵐喚鎮渡秋圖　舉一　秋三山雪霽舜行圖二　圖一雪愛江圖三山

溪橋圖一　僧二舍圖一　雪圖一　雲三山峰一　樓觀圖滿霽圖　三峰寒林三圖雪滿　十三危峰大寒林圖三　翠密雪林圖二　山雲密雪戴雲雪圖一　一雪愛江圖三山

漁釣圖一　僧二舍圖一　雪圖一　雲三山一峰　樓觀滿霽圖　三峰寒林三圖雪　十三大寒林圖三　翠密雪戴雲圖一　山雲密雪林戴雪圖二　一雪雲圖三

松屋圖二　臨江山一瀆圖一雪　鎮山漁浦圖　三晴一峰嵐晚景圖　三暮霽峰雙圖　五霽寒山潤圖三　晴圖二峰雙林圖二　一林樾二圖

山一捕魚溪圖一牧牛圖一　春嵐曉圖　雨牛圖一春嵐深曉圖　掛輕帆圖　一龍層巒二山路早圖　一行雲圖一宿一雨寫圖　秋林石圖一歸雁雙飛瀑

陳用志畫一　秋山　**翟院深畫一**　江寫平李成澄圖　**高克明畫十**　圖春二波吟窠李成石龍野樾二　夏古平木遙山煙嵐雨

村學圖圖二　寒石圖圖二　雲巖圖圖一斷秀崖松圖　一秀春山圖一古嶧木圖一　一茂峰林圖一遠山谷圖一水晴觀撲圖一木一谿平谷遠

郭熙畫三十　一陶溶隱去圖一　高嶺秋圖一　子二飲訪戴石雙松圖二奇石瀑二　詩意遙峰山一水晴樾二古

孫可元畫十有二　一秋林圖一冬晴山風雨圖四江日行初玩雪泉圖一山蕭散皓圖一山二水圖二漁山歌圖二山

趙幹畫九　春林藹秋圖一涉牧圖一夏山晴漁浦圖一風水閣圖四江夏行日初玩雪泉圖一蕭散皓圖一山二山水圖二山漁歌

陸瑾畫二十有二　山陰運高會圖一　溪山僧二舍圖一　山一風水雨閣圖三藁漁家一風景山圖一夏晴四約艇溪

一仙山圖二　仙二山圖二乘龍圖二　牛圖一牧圖一　一秀松崖圖圖　一寒雲峰圖圖　村學圖圖二

王士元畫一　山閣　**燕蕭畫三十有七**　圖春二岫秋山遠浦圖一春山冬晴四約釣艇　**屈鼎畫三**　圖夏三捕雪橋魚

圖二雪滿叢山圖　三迗寒衣女圖一大牛頭山望圖一小寒林圖一渡水牛二圖履一雙松圖一江山二松蕭寺石圖一二

古圖二岸遙山圖

人寫歸圖

李成
履薄圖二　雀屏　雪浦寒圖二

秋古晚岸遙岑圖　江山平遠圖　浦長江晚

二山遠山　崇山茂林圖二　八遠浦征帆圖一　萬松二秋　山小寒林圖一

宋道畫一（松竹）

宋迪畫三十有一
浦晴嵐圖一　漁樂圖二　扁舟輕泛圖一　煙嵐一漁
對岸古松遙山二　雙松列岫浦遙圖二　岑老松對南瀟
二山列岫圖二　洞庭晚照圖一

思圖一　旅江一雪　雪江圖一

太上寫徐崇嗣圖一　寫花李成果圖一　梵刹一

桃溪漁浦春山圖一　松一　夏溪欲雨圖一　欲雨圖一　秋江風雨圖一　江源一松

黃齊畫四
江風捕魚圖一　蘋林圖一　山莊晴

王穀畫三
洞庭晚照圖

自藥峯圖一　遠煙江山二　江山漁浦圖一　日出岸古松圖一

列岫釣圖一　遠浦圖一　柳溪宿因戲圖一　秀峯遠山居圖一　千里江山圖二　長春山小遠景圖一　寫

江靜釣圖一　幽入仙春山歸圖一　會稽三山賢圖一　絶島一　江亭寅目一　老松漁野岸小雪圖一　金碧

范坦畫六
四上寫崇圖

李公年畫十有七
霜漁帆浦圖一二　疏長林晚秋圖一　煙望圖一秋

李時雍畫一
渭川晴晚圖

王

詵畫三十有五
路入仙山圖一　客晴帆掛瀨海圖一　煙嵐晚松圖三　煙江壘嶂雨圖一　江源山圖一

平遠圖一　野圖次律宿因圖一　屏山一　小遠景圖一　寫

漁郷曝綱圖一　柳溪漁浦圖一　一會稽三賢圖二遠　一江亭寅屏山一竹圖一　石山圖一高

李成一名山臥子猷訪戴圖一　秀峯遠景圖二　千里江圖二　長松石圖二　長春山圖一　雨圖一竹圖一石圖一包山一

石寰林圖一　小寒林景圖一　小景圖一　秋墨遠竹圖一二秋雲墨竹欲雨圖一　雨早晚春圖一　雨年晴

劉瑗畫九（士臨圖李成一竹小石）

羅存畫二（雪秋江歸舟圖一　南山密雪松圖一雪一江山晚翠山圖一　僧）

二蓬溪漁齋父圖一

馮觀畫十有二
春晚圖一　春曉雨一江山晚霽圖一圖一

童貫畫四

梁揆畫（僧）

巨然畫一百三十有六
一金薰籠暖煙圖一　一霜凝雪渚圖一　夏景山居圖三六　夏日山林圖三　秋山圖二　雨秋江漁浦圖四　二夏山居圖　夏山松柏圖一　秋山欲雨圖

溪山蘭若圖一　春江圖六　遠溪山興漁樂圖二　春江圖六　靜釣山林圖一　蔽江圖二　溪橋高隱江村　重溪疊嶂圖四　山旅店溪…

墨圖三　松峰一高　江山隱晚興圖二　松峰路一仙　林巉汀圖遠一　渚松圖一　蕭寺石圖小　景晴圖一　冬晚煙關圖小　六景巒嵐圖四　秀嶺寒林圖一　野江山行舟一　茂圖…

松圖一　江晚煙浮一　江山嶠圖二　掉小山圖六　歸江路左里圖　一心山圖一　嵓雲峰圖四　寒雲圖一　漁溪雲含嵐圖二　渡圖三萬山松圖一晚…

墨圖三峰松圖一　仙林巉汀圖遠一　渚松圖一　蕭寺石圖小　一景晚煙圖小　六景巒嵐水洞圖二　二松煙江晚靄渡圖三萬山水一…

　一圖四府　一圖畔圖一　遶山峰一　秀峰圖一　遺山嶂圖一　金山圖三　高隱山居圖一　蕭寺山居圖二　遙松巘山洞圖二　二松煙江晚靄渡圖三萬山水松…

風雨林翠圖　小寒圖二林　翠岡茂遶林阿漁浦二皖阿口山陰圖　一蕭寺圖一　遙松巘山水圖二柏泉圖一出山水松…

〔山水〕宗室令松畫四

犬瑞圖一獅　蕉獅一秋菊圖相一屈花圖竹二獅一蘆歸圖一牧廬圖一鍾山圖長江松圖二石柏泉圖三出山樂皓弈…

朱義畫六　飲水牛牛圖三一橫笛牛牧圖一牛圖一　趙邈齪畫八牧牛圖一竹戰虎沙三出山圖二伏虎…

牛牧圖旅隊一牛圖一　王凝畫一（緅墊獅圖）所序畫四十有四一詩牧客牛圖二虎圖二一乳　何尊師畫三十有四牛圖一渡水乳牛桃花圖二長江漁…

牧旅隊　牛圖一湖瀟湘透故人圖二水牛圖一雙貓石戲圖一子貓圖山石戲薄荷圖一葵荳貓酔醉戲…

太湖竹石圖一　一石菜一葵貓石戲圖一母貓圖六山石戲　（以上畜獸）宗室孝穎畫二十有二濮王宗漢畫八小水景墨圖一　宿鴈墨圖戲石五貓子母戲…

花戲圖十貓一竹　宗室孝穎畫二十有二水景菜墨荷一葵墨荷一宿鴈墨圖蘆荻…

宿窠鵝圖二翠碧水禽花果圖一禽圖竹一五色兒鶯圖一設色花禽圖一設色水禽茳果鶴鶖圖一螢一草紅汀

窠鵝圖二沙和鳴鵒鵝圖一蓮陂戲鵝圖一戲石鴈墨圖二一蓮塘水禽圖…

頳兒四圖一小景烏寫　壽圖一木瓜圖一白頰花圖一薦

戎葵鶺鴒圖一寫生葵牡丹圖一雙鶺鴒圖一

生雜鳥圖四寫生牡丹圖一笻竹乳牛圖一鷭鳩竹圖一二五

曉鴉春景圖一熙熙春藳圖一翠竹汀水食圖一二五　　　**宗室仲佺畫十有四**　**宗室仲僴畫七**

客熙熙春圖一　桃溪圖一花暖水戲桃溪鵝圖一鷺春岸圖一初一花蓮塘圖一初一秋寒浦江溆梢圖一雪圖一蓼一圖夏圖一驚　煙林幽食圖一晴浦一圖寒汀雙鷺圖一石雪圖一　　寒林小景圖一春江初一夏秋晴岸江圖一夏一景秋會蘆食圖一蘆翠鴨一　　　　**宗室**

士雷畫五十有一

士腆畫五

會圖一渚秋圖芳圖一圖干寒江秋雪圖望二圖雪一汀百鶺圖一溪蔬會圖禽一溪葵圖一芳一圖梅一圖蓼岸雪落圖鴈汀圖一戲五鷲客圖芳草一居一

夏圖一花圖一逆圖一雙夏溪兔一鷺春圖一春溪一初一夏圖一溪遊寒汀圖一圖梅一圖蓼岸雪一景圖一晴會食圖一圖蘆一楷一

寒浦珍食圖一渚秋圖芳一圖林一圖雪圖一汀松溪圖一鴈會圖禽一溪葵圖芳一圖柳一竹桃花竹圖圖牧羊一圖蓼岸圖黃居

澄江圖一湘圖竹一雪圖柳溪林一岸芳小景一圖一山圖六二春桃花竹圖鵁一子夾圖二竹海棠圖錦一雞圖山一鷗圖芍圖四藥圖牝

一家桃鶺鴒圖二涘圖崇二山桃鵓竹圖野二鶺圖海棠一鵁桃花鶺一鶴圖一子夾六竹海棠丹圖六戲牡丹戲牡圖一雞圖山一鷗竹圖芍藥圖寫别

案畫三百三十有一竹春山圖獪六春桃花竹圖鵁鶺鵁圖圖一三石杏花圖鵁鶺圖一塢牧桃花竹牡丹二圖海

宗婦曹氏畫五石春杏花藝圖鵁鶺圖一圖柳一竹石野鵁鶺圖一二水石貓雀鷺鷃圖一

榮一家桃鶺鴒圖二涘圖崇二山桃鵓丹圖黃牡丹戲圖二牡丹圖一雀鶺丹圖一牡丹圖六丹戲貓丹圖三雞圖蜂蝶戲牡圖櫻二竹圖石一錦鳩

丹三鵝牡丹圖八貓涘圖丹二黃牡鵓圖二鶺圖牡丹一雀牡丹圖一青鶺圖銅三嘴竹圖石一雙鶴生圖櫻二竹圖石一錦鳩

葵一花萱圖草三鷹寫鴨生圖二鵝戲圖蝶一貓一竹圖鶴一湖葵石花圖錦二雞圖竹圖石一青桃鶺竹圖銅三竹圖石一蜂蝶戲牡圖生鶴圖二竹石石貓雀鶺圖鷭圖一

圖一竹石圖四石竹鵁石雀黃圖鷭圖一石竹石白鶺圖鶺圖三竹石竹雛石雀黏圖一一竹水石石野鷃雉鵝圖一二水石石貓雀鷺鷃圖一

二三戲水鸂鶒圖　二鵝十圖　一筍雛雀圖　鵝雞詩意一山谿水鵝圖　一竹筍禽雀圖　一兔辛圖　夷一湖雀石竹圖圖　一一湖雀灘竹墨鸂鵝圖折

枝一花筍圖竹　一花圖竹一谿　雜鵝花圖二　四引子雛母鵝　貓鵝圖圖　一竹隴禽雛圖　雀一圖湖　一灘鵝圖

棠鵝竹圖鵒一谿鷥　一山山鵝水鷺　溪鷺二騎寫圖　眞二士鵝女蹋雙　一雄寫圖生一盆池　蹋雙鷺圖　一驚鷥寫圖　生四龜蹋圖　蹋一山寫鵒生　貓圖鸝二一藥　捕蝶鵒一蹋　貓圖一雜一禽蓮圖鷺塘一折

二一山山馺水棘雀嶷鶴鷹圖一二三雙翠碧鵒圖　阜鵰圖二六芙蓉菊圖一景子三秋芙圖一山水月觀兔啚像一山白茶在雪觀雀啚像一雪寒禽圖竹菊雪禽子慈二一雪寒

鵞一狐松圖雙鶴應圖一桃花圖一高秋寒驚圖一摹七宻十二雀圖一雙鶒圖一山水月觀兔晉圖二三寒菊圖圖一三雪寒竹菊鷺鵝圖一水芙莊芙驚雙鶒鷺

圖二碎拒金鶒霜圖花蘆圖子圖一花藥苗圖三引雛圖寒石圖金盆一夏鶺鴒景圖笋一竹牡丹三金盆鵒鶒圖二牡丹圖一一雪寒禽圖雪竹菊鵝鷺一水芙莊芙驚雙鶒綬綬

菊瀉圖二五雪寫野鵝子圖一花蘆苗三引雛石賢圖一一山水茶月觀兔晉像一山白茶觀雀晉像一雪寒禽圖一雪禽竹菊鵝鷺一水芙莊芙鷺雙鶺

宮殿圖一水二墨寫生金瓶圖一花藥苗圖三湖賢石金盆一鶺鴒景圖笋一竹牡丹圖金盆鷺鵒丹圖二牡丹鶺鴒圖湖石桃花圖二牡丹圖一竹石游棠花圖一

兔雀圖圖一雀水石山風花圖牡丹黃鶲圖三鶺蘆花四竹花一木葵花竹圖一鶴圖一奉武相牛圖桃一季山貓茶花一兔竹圖石二戲貓圖一山朝茶

石圖一雀水石山風鶺牡丹圖黃鶲花四竹花一木五花竹圖鶴一月一季牡頃竹一月一季山貓茶花一兔竹圖石霜圖石一山朝

一忘憂梅花圖戴勝圖一時折枝花一兔雪梅山茶圖古木二雙猨兔雀圖一奉胡桃一猨蘆雁棘鵝雀圖三兔湖圖石一山

圖芙一蓉山茶二灘鴻圖一兔雪梅山茶圖古木二雙猨兔雀芙蓉一胡桃一猨秋蘆雁棘鵝雀圖三霜兔湖石圖一

一雜拒霜圖一鴈鵝寫生花圖一寒菊圖一竹禽圖

徐崇嗣畫一百四十有二

桃芳竹圖水二禽桃圖溪三

丘餘慶畫四十有二

湖石湖石游棠花圖一

圖夾竹一竹紅杏雀圖圖二三寫藥生水桃碧洗一圖海三棠篆會禽圖折枝二圖海一棠壺桃花圖沒一骨海海棠圖花一圖寫子生鷩杏海

一棠寫圖生牡遊魚圖圖一三榮戲牡花丹圖圖二一牡牡丹丹芍五藥千圖葉一桃芍花圖雞鶉禽流圖渡一竹寫子生圖

準圖一蜻蝶圖二茄苗菜草蟲圖藥四菜水圖藥一苗一圖獲藥圖一苗一驚禽蝶圖子圖鵓鳩圖子圖蟬一圖筆一雙蟬燕蝶圖鶉一鴿金圖沙水禽圖藥一苗茄菜圖二菜寫錦生鳩

圖藥二苗茄菜草蟲圖四菜水藥圖一苗一圖獲藥圖一苗一驚禽蝶圖一圖鵓鳩圖子圖蟬一圖筆一雙蟬燕蝶鶉圖一鴿金圖沙野禽圖藥一苗茄菜圖二菜寫錦生鳩

三折枝夾竹花桃圖花二圖寫一生鵓葵藥蜂折枝牡丹雜果圖圖一梨梅花竹圖鶉戲一貓牡丹圖芍一藥寫鵓生圖

一棠寫圖生牡遊魚圖丹圖寫一生三榮戲牡花丹圖二一牡丹牡丹芍藥五千圖葉一桃芍花圖雞鵓渡一竹寫子生圖

生茄果菜實圖寶一四折生枝瓜果實圖一寫圖三晴菜江圖小二木圖三寫圖生一雞竹冠貫花魚圖圖三一茄筍鼠竹圖雙一兔沙汀一野雀鴨圖圖一二

茄苗茄茱草蟲圖四菜水圖一苗一圖獲藥圖一苗一驚禽蝶圖一圖鵓鳩子圖蟬一雙燕蝶鶉圖一鴿金圖沙水禽圖藥一苗茄菜圖二菜寫錦生鳩

圖藥一蜻蝶圖二茄茱菜水圖藥一苗一圖獲圖一苗驚禽蝶一圖鵓鳩圖子圖蟬一雙燕蝶圖鶉一鴿金圖沙野禽藥圖一苗菜一圖茄菜二寫鵓枝圖木三瓜

三折枝夾竹花桃圖花二圖寫一生鵓葵蜂折枝牡丹雜果圖圖一梨椒花竹圖鶉戲一貓牡丹圖芍一藥寫鵓生圖

一棠寫圖生牡遊魚圖丹圖寫一生三榮戲牡花丹圖二一牡丹牡丹芍藥五千圖葉一桃芍花圖雞鵓戲一貓牡丹圖芍一藥寫鵓生圖

圖宿一禽寫生圖一禽圖芙蓉圖一二芙蓉圖一二寨雙鵏鵒圖二二晴江圖小二景圖生一雞竹冠貫花魚圖圖三一茄筍鼠竹圖雙一兔沙汀一野鴨雀圖二二寫

徐崇矩畫十有四。
天花桃圖一桃修竹圖一竹夾竹桃流圖棘一圖春一花月季林圖雙一鳩海圖一牡丹芍藥圖六牡丹圖二牡丹海

筆桃花圖二八草花鴨戲圖二白兔雪浦一宿草花士女圖一宿禽鴨圖三柘枝圖四雙竹鶺鴒捕牡丹圖一雙隻圖江一

唐忠祚畫二十。
蟠桃圖一黍竹圖一竹夾竹桃流圖一狸圖棠一圖春一花錦棠一月季圖雙林圖一海圖雀竹柘子圖鵓二白丹一鵓圖四木

寫生圖一禽生菜圖一綵纓芙蓉圖一二繼纓長春圖一寫生一黃葵實圖瀘鵝圖一瓜桃圖鵓踢雀竹圖戲一貓拒鵲二鶏鷦櫻

圖宿一禽寫生圖一禽圖芙蓉圖一二芙蓉圖一二寨雙鵏鵒圖二二晴江圖小二景圖生一雞竹冠貫花魚圖圖三一茄筍鼠竹圖雙一兔沙汀一野鴨雀圖二二

趙昌畫一百五十有四。
翁蟬圖一圖夾竹一竹夾竹桃流圖棠一圖春一花李實一枇杷圖榴一花石榴一梨萱圖草一戲葡貓萏圖一枇杷石榴圖二芍萱菜草圖

碧實李葵圖圖一榴圖一鵓踢戲貓杏圖圖二繼纓秋長春圖一寫生一黃葵葵實圖瀘鵝圖一瓜桃圖鵓踢雀竹圖戲一貓拒鵲二鶏鷦

一棠石芍藥榴萏圖一圖牡丹草萱一鵓踢小踢鵝鵒子一圖萱一草李實一枇杷圖榴一花石榴一梨萱圖草一戲葡貓萏圖一枇杷石榴圖二芍萱菜草圖

竹圖二
雞圖一
野雉圖一
菊一
霜芙蓉四
拒霜錦鷄圖一
葵花三
引禽野鵝圖一
戲膝圖一
葵雄圖一
芙一

蓼岸秋圖
果一蓬
木瓜一牽牛花補
緰縷一
梅一花
圖兔一圖
荔子霜橘一圖
山一茶寫
生櫻紅薇一圖
山一茶荷
山一茶勾

兔山圖
梅山茶圖一兔一
木瓜寒牽圖
山一茶雙
鶉生
梅一花雀山茶
一小梨柿圖
梅一山茶
一山茶寫
生櫻圖
栗竹兔一圖
山一茶早

梅山圖
竹石圖一
戲秋鵪鶉圖
圖一四寫生
三海棠
拒霜圖
折枝花山圖茶七
六圖
六梅一花雀
一小梨柿圖
一山茶荷
栗圖二
山一茶早

花圖屬十四
瀦鷃鵒圖一
乳圖三海棠
一拒霜花
花引二毛圖
一藥羣景鵪鶉
兒貓圖二
一三梨
夏花景山馬
戲鵪鶉猴圖一
山一茶秋
景鵪鶉鶉圖一
子三圖四
山一茶早

畫二百四十有五

牡丹夏景鵪鶉戲猿圖一
一芍藥夏景鵪鶉猿獐圖一
四獸圖羣一居窠
石二三獐猿生
南果太平花
孔雀花圖二

一圖瀦流餅花雙孔雀圖二
二雜圖四圖
生引雛四虎獲猿二鶡花
戲枝山圖鷓鴣一圖
圖二毛羣山鷓圖
一藤批把圖一寫生
猫石二獐三猿生
月季戲猫圖
一寫生月季花圖二寫

戲山寫窠石雜
蜂生石榴圖寫生
一二圖寫
生花木瓜一
一小景獐寫生一
勺藥圖小子母
獐鹿圖二寫藥
生圖一籠一鶉圖生
一藤寫墩生猫
生猫批把圖二一寫
生月季戲猫圖
三寫小生

雙鶡鷃寫菜圖圖
猴猿驚一二
顧一寫生
圖獐食二出
圖二小景
勺藥圖一小子
母獐二渠戲
枝山鵲圖二母
子一雞犬冠圖
戲一批把圖一戲
猫圖一戲狐一竹
猿石二獐山
林二物性菜圖
二獐引雛

二景猿猴獐圖二
子竹母石獐
圖獐食二圖
二出母渠戲
枝山鵲圖二
圖子一母雞
冠圖一戲猫圖批
把一戲猴狐圖
二竹石山獐
雙二獐山
林二物性菜
圖二獐引雛

魚一
圖竹梢小食
獐圖八
雙獐猿戲蜂
四圖猿
圖二藤墩睡
貓圖六
雙猿圖二羣
猿圖二
戲蜂四圖二
猿圖二
戲猴瑞圖
二百猿圖二八十

易元吉

獐猿圖二　鹿圖四　山生鷴玻璃圖兩一鼇　牡竹丹家圖汴二水秋陂圖四鶺荷浦二家秋蕭圖二塘野鴨野栅野寒山戲鳳圖一煙叢鷺一鷟三曉秋鷹奔四兔塘二雙江鴨山圖鳳二雨秋圖荷三白蓮荷兔圖雙

獐猿圖六猿石圖一三鷹猫圖鳳圖寫圖一折枝海花圖四一戲獐雀圖三

崔白畫二百四十有一

訪戴圖二一嵩菩薩像一襄陽早行一渡海天王石獐猿圖二漢像秋荷家鵝莊圖觀魚賀知章謝安東山游鑑湖區一蚕子垻獻

圖雪二雪山塘青荷圖蓮二圖修竹梅竹鳥寒禽二雪竹圖雪二兔宭塘雪雪竹雪竹雙雪雪竹圖雙一一觀雪鵝鴨山水圖梅一竹采雪蓮禽

顏槐圖享圖兒三雪圖風鴨波圖匣竹雪圖二嵐雪圖雁三景十才圖荷雙一鵝寶圖雪二鵲雪兔竹圖雙一禽圖雪二寒雁竹雙竹圖雙三鵝雪圖

戲山水林鵝沐圖侯松二竹雀竹一圖竹一梅圖水鳩墨兔野圖鶚一圖墨一竹蒼子圖馬一圖三猴竹圖鵲馬圖一圖寫二生雪鷴蘆猴竹圖雙二鷹雪鷹竹圖雙三鵝雪圖圖竹圖二山

圖側二石水潀墨竹雀圖竹一圖竹一二竹匣石波野圖鵲一圖墨一竹林機二獐墨猴竹圖鵲馬圖臨圖水四墨猴竹二一修樹竹竹圖鵲二四子逐墨兔竹圖野一鷗

二石私竹筍子竹圖一二竹匣石波圖基二鷩古木戲膝圖圖一二二篆菌竹簪鵒雙膝鵝圖圖二一秀鵝眠一石俊圖猴三圖林一獐竹圖二山石一

汀翠鳧圖趣波水莊鷺鸂浦家蘆圖二塘野二鵬山圖二鷯鳳一煙叢一簏竹鶯汀三曉鷹鷹奔四兔敗荷一鴨山鳳圖鷙荷圖圖二鴨肶秋圖鵝蓼

一竹秋兔圖雙鶪一鷲秋圖陂荷浦二圖家鵝荷野圖二鴨廖圖岸四龜秋鴛鴨鵁塘三鵝秋塘二花圖雙雙鵝江山雛圖鴨秋二雨秋圖荷三鵝三荷白鵝蓮兔

鵝汴圖兔荷圖閬一鷩秋圖鶺荷浦二圖家鵝荷野圖二鴨廖圖岸四龜秋鴛鴨塘三鵝秋塘二花飛春鷹禽雙一圖擁二花榮鵝荷圖鷙三杏鷙荷花圖二圖落一

牡丹圖戲貓圖二杏湖花山茶戲獐圖二花崔白畫二百四十有一鷴圖林一山杏花圖鵝一圖墦四杏

竹家鵝圖二水陂四鶺荷花雙鵝秋牡丹二丹野柴渡荷圖家三鵝秋塘二鵝秋花鷹雙一圖二花榮鵝荷圖鷙三杏鷙荷花二圖落

山生鷴玻璃圖兩一鼇海棠果花山一茶戲獐圖二花崔白畫二百四十有一鷴圖林一山杏花圖鵝一圖墦四杏

鹿圖四企圖一絲竹猿石圖獐一猿雛圖鴨一圖寫生獐木瓜茶圖架一鷴寫生一睡貓圖一丁香圖花一圖花一雀春生一紫海竹花戲猿圖一山一糊一槲山

獐猿圖狄六栅狄獐圖一碎金猿圖四堆金猴三俊禽石圖一三戲鷹貓圖一寫圖三一折枝花圖四一戲獐雀圖三

御展一竹海
棠鶴圖夾
鵝圖一竹

雙鵝圖一竹
鶴圖夾
圖一竹海

對鴨圖三
鴨圖三秋
鴈圖一山
雙鵒圖二

夏溪鵝圖四
葵花雙
兔圖一榴
花白鷴圖二
拒霜野
兔圖二山
茶圖四槲
一竹雙兔
蘆鷴圖二
竹寫生禽

野鵒圖二
葵秀花竹黃
兔圖二榴
花花鼠圖一
三槲花鷹
一搏兔圖
百二勞
蘆鷴圖二
竹寫生雙
生禽

崔慤畫六十有七

兆竹鵒
花黃鵒
鵒圖二
圖二梨
梨花杏
花杏竹
錦竹山
鵒山鵒
圖鵒三
夾三圖
竹圖夾
海二二
棠杏杏
雄海海
二棠棠
槐雉野
一圖雉
子一圖
榴子一
　榴

艾宣畫一 垂拱御展鵓鴿圖夾
竹寫生木瓜花杏圖一桃花一
圖一木瓜花杏圖一六花桃花圖一

丁貺畫一 竹海棠御展雉圖夾

葛守昌畫三

一竹蘆雁圖一
木星像魚一
圖壽一鹿牧放
一鹽水墨一
茄雜兔圖一
鵒翠圖二
松杏圖一
野雞花梨
花三杏花
鷺鷥圖二鳥
一角鷹圖二
鷹臥松圖一
二鷹圖一鷹
鶉圖一鶉
圖一

十有六

一花蘆雁圖
一木星像魚
一圖壽一鹿
牧放一鹽水
墨一茄雜
兔圖一鵒翠
圖二松杏
圖一野雞花
梨花三杏花
鷺鷥圖二鶉
一角鷹圖二
鷹臥松圖一
二鷹圖一鷹
鶉圖一鶉
圖一

王曉畫一 梁雀

劉常畫四

垂海竹
拱棠御
御鵓展
展鴿鵓
鴿圖鴿
圖夾圖
夾　夾

吳元瑜畫一百八十有九 寫生牡丹

劉永年畫三

戲紅
鵝荔
圖子
一一　四
季
角
金
一
眉
水
圖
墨
一
孔
竹
雀
圖
圖
一
一
鸕鷀
梨鴨
百圖
勞一
圖沅
一炎
鴈圖
虎
皮
二
紅
荔
子
灘
鴨
一
沉
炎
芥

荔二
子方
一紅
戲荔
圖子
孔一
雀竹
圖一
一圖
柘六
竹珏
紫珇
圖一
荔
子
圖
一
蛳
圖
一
荔
子
圖
一
朱
柿
圖

像二
一盞
觀丁
音香
經荔
相子
一圖
水一
月月
觀一
音觀
菩音
薩像
像一
一眞
陶武
潛像
夏一
居七
圖寫
一宿
徐星
神像
一
迦
佛

寺龍
圖圖
晚一
一盞
杏香
花鳩
子池
圖圖
一一
三番
觀族
晉牧
像圖
一二
林水
檎閣
花閒
遊遊
春春
圖圖
一一
湖石
竹采
生水
奇圖
樂三
士寫
宣生
畫一

十有七石
和
七玉
寰芝
林圖
水一
墨玉
圖芝
一圖
小一
筆梵
一閣
册戲
一貓
湖圖
石一
采寫
水生
墨奇
圖家
三蔬
寫一
生買
一祥
畫

四十有一
瀛柏
鷀栖
圖梢
黃黃
鸝圖
圖一
一柘
柘鷀
竹鴿
戴圖
勝銀
圖杏
一頭
楝翁
木圖
會一
禽梵
一竽
禽一
水
墨
圖
一
水
鷀
秋
塘
圖
二
生
水
墨
鷀
秋
塘
圖
二
生
水
禽
圖
三

富圖
生一
秋
葵
花
圖
雙
松
禽圖
圖一
秋
水
墨
圖
一
野
鷊
墨
圖
雜
一
禽
圖
一
太
平
竹
雀
圖
一
水

山禽
雜穩
圖圖
二一
韓鷀
雀圖
圖一
一寫
生
李仲宣畫三
寒雀圖一柘條
雀湖石
李正臣畫六
（以上花鳥）
端獻王

墨圖
瀛一
一鵝
秋
塘
圖
四
松
水
墨
圖
一
靑
水
墨
圖
二
岸
鷂
鴝
墨
圖
雜
一
禽
圖
一
岸
芙
蓉
金
林
檎
山
鵐
岸

老寫
竹生
圖鷀
一圖
水
墨
二
梢
竹
孫
枝
枝
圖
一
竹
墨
圖
一
四
竹
捉
節
淺
圖
霜
圖
一
竹

梢蘘
圖筍
一筝
折一
枝折
秋枝
二水
梢墨
蘘四
筍水
圖墨
一圖
小一
折竹
枝黃
古水
一墨
竹圖
圖盧
一一
柘竹
根二
圖小
榮水
竹景
圖圖
一一
劲勁
蒲節
筍竹
圖筍
二圖
蓏一
竹折
二枝
水竹
墨嫩
一

十梢
蘘竹
筍雙
圖鵶
一圖
梢墨
竹竹
圖二
一孫
墨枝
竹碧
二竹
圖圖
一一
竹四
墨竹
圖墨
一圖
竹一
墨墨
圖竹
一一
竹春

宗室令穰畫二十有四

顏畫七十

夏墨
溪竹
行雙
旅鵶
圖圖
一二
秋柘
塘竹
雙雙
兔禽
圖圖
一二
寒景
汀山
雪水
圖圖
一四
江小
汀景
集鴈
鵶二
圖圖
一竹
水一
墨溪
鷀山
鶺春
圖色
二怪
石一

宗室令庇畫一（墨竹圖一）筠柘圖二雪江圖一雪莊圖一遠山圖一訪戴圖一

魏越國夫人王氏畫二（竹寫生墨圖二）

李……（以上墨竹）

劉夢松畫三（雪鴉圖二）

文同畫十有一（水墨竹雀圖二墨竹圖一折枝墨竹圖二墨竹圖一疏竹圖一）

閻士安畫二（墨竹圖一折枝墨竹圖一）

梁師閔畫二（溪柳）

李時敏畫一（詩意窗寒圖一）

僧夢休畫二十有九（雪竹圖十四箭竹圖一等竹雙禽圖七叢竹圖一寫生草蟲圖一雙鶴圖一寫生墨竹圖一雙獐圖一雙鶺鴒圖一金沙遊魚圖一嘤嘤圖）

李延之畫十有六（風竹圖一）

郭元方畫三（草蟲圖三）

一僧居寧畫一（草蟲圖）

（以上蔬果）

綜計約共三千三百餘件其中道釋畫二百八十有九；王齊翰孫知微所作較多人物畫一百四十有九大半皆屬道釋，李公麟所作獨多。宋宮室畫較盛前代，而此獨著郭忠恕所作，如飛仙故實雪山佛剎等圖，則宮室畫而道釋化者魚龍畫劉寀最多，而董羽畫名實著於劉氏山水及宋爲盛，凡收八百二十有三，而李成許道寧僧巨然所著皆在百幅以上花鳥畫尤多凡一千六百七十，王居寀徐崇嗣趙昌易元吉崔白吳元瑜所作爲多，而王居寀多至三百三十餘幅。墨竹畫亦較前代爲盛，文同夢休其大家也。禽獸類畫似未及唐代之盛。

中興館閣儲藏中之宋人畫蹟——中興館閣儲藏所錄自與宣和畫譜所

錄重出者外宋人畫蹟又有徽宗皇帝御畫十四軸一冊·

兒拒霜一／山茶一／早梅雀一／野雉一

棲鴉木一／小禽戲一／猿一

上品畫一／山茶繡纓一／花猿一／毛蟲一／鴨一

花牡丹錦一／花海棠拒霜一／二色木瓜花一／石榴芍藥梨花一·

一鵰一鵲二／鴿一野鴨一／鵓鴣一／鵁鶄一／犬一斑

趙昌畫二十有五·

江梅山茶一／四梅山映花山紅二折枝花四·／海棠花一果實一夾竹石榴鵓花·

劉永年畫一·

水禽荷一

李成畫二十有一·

寒雪溜山

吳元瑜畫三十有·

燕文貴畫七·

山水一溪山行一／山水四屏木山魚浦一閣／一雪獵

三。

圖圖二小番馬人物三／圖圖二小雪窠圖三大寒林四江南避暑圖一雪獵一

一竹羅柏梅星花／一竹一計詩都窠圖一木紫炁一星七太陽火星一太陰水星一虎星一皮

一花孔雀金間一梨一柿實雀孔雀一帶一桃瑛山青紅一荔枝竹山一青一李紅荔枝鸜鵒一香桂竹二落花雁圖一花

孫知微畫十有九·

星弈棊圖一行化佛一三官三壽仙八／二九曜三十佛曜一八仙八

張素卿畫一· 游太乙西

武宗元畫一· 水官

大弟子富樓那佛一猴巴圖一習馬圖一賦詩圖一觀雞鳴二波關殊一東十

黃居寀畫二十有九·

著色藏筆晉芙蓉淨錦鵪雞／杏一芙蓉竹鳩

王瓘畫二· 佛一三教菩薩

李公麟畫二十有二·

馬二口面馬一簫那佛一師像一

董源畫二十·

山圖水七七一窠寒林二定著色佛廬

仙架獅鷳躑一壯寫丹金盤鵓一毛瓜五御鷹一嘩梨鷖二鷟草一竹山石鷂二鳴圖一芙蓉圖一

一蝶貓兒一金盆鵓一鴿一竹一兔一猋二

丹丹王番部下防龐居士一圖洪崖先生一伺一雜子樂居風土一

一

山水三石林二

邱子春龍出螫口二夫一哭魚

一雪梅圖阿山鷂一篛㭨竹黃鸝子二墨竹鷴一鷺鷥二秋蘆塘雁戲二鴨圖禽一竹石毛二荷蓮三秋景圖鷴

風雨圖鵲一榴竹

獨痛看圖窠石人水物一秋山吸盉狖圖物二松明軒圖遊暑才圖子一渡才寒林子一

百獐猴狖圖七猿一生口哺鵵二猴一

山寅鶯二石蔘榴花一把草蟲一枯木瓜口口栗口猿八㰇野猿花二猴草一月獐花一子母鶻一野鴨戲猿二

一慶牡丹一時花一山草蟲口菜一蜂蝶四牡丹一山茶雙禽菜一蜂蝶二菜二蘗花二

三二小雪景四雲宧寒鴈溪一圖

仙樸竹二石東坡墨竹一嘉

巨然畫十
萬山壑秋松鷗圖一

渡江二野雪景山水三冬景山水二

雲景山三景山水二

牡一丹蟬蝶二

一刻羅阮院二

顧德謙畫三
簫裏引犢閒亭牧牛圖一野

許道寧畫二十有四

郭熙畫六
二山秋水景三冬林

高克明畫二
挑三圖牧二會

惠崇畫九
晉人文物戲禽二鵝竽二

范寬畫二十有四
山水七太華林六寒中條江晚南紫閣寒圖四山河山圖四寒石二秋夏

徐崇嗣畫二十有一
山長二蜂禽菜一蝶花二

燕肅畫八
山水二寒圖一林

王詵畫一
著色山水一山

文同畫十有三
墨寒竹梢四一

趙大年畫，

郭忠恕畫一
宮一避暑，

丘餘慶畫二
牡四時丹游魚鳥一

王端畫十有二
漢過一水山水

崔白畫四十有三

易元吉畫四十有二
一子二葵一碧壺折枝桃花木瓜二一雨果梨

王詵畫
到奚折枝花二海果

侯翼畫三
鋪一大悲一鬼子日本國佛一

句龍爽畫八
雁人物戲竽二等

徐崇矩畫二
丹鶴牡

武洞清畫七
歲佛寒一應二夢媼音江南窩生大聖二像金星火星一

程坦畫五
拾寒得山

木雪圖二山水二子直

一雪豆圖阿二

石野鷃鵪一蘆

黃居寶畫三　鵒圖二禽

一藕花鴉圖一煙波鷺鷥二霜溪六雁二雪蘆雙雁一秋
一水墨竹禽二江南花竹二溪獺猴一秋山猴二猴一雀一秋
雞一鷃鵪一蘆　　　　　　　　　　　野　　**牛戩畫二**

黃居寶畫三

至若散見於圖畫見聞志畫繼，及其他各家記集者，舉而列之，亦殊可觀。

之李早之巨嶂圖、李遠之獵圖、李山之風雪松杉圖、王壽孫嬲鹽圖、天堂圖、松鶴圖、黃謁

且廣，經後儒記錄而膾炙於鑑藏家之口者，則有左列諸蹟。

其間畫蹟之流傳較久

董源畫：江山高隱圖（雙幅絹本立軸，風峰樓水樹品也，江村詩所謂中間人物意致磊磥，猶有荊關後李郭就中超邁，諸稱最力工，翻源山水二李眞，天機薄意致淋漓者是也。落前有荊關後李郭就中超邁，廢存煩雲變精神，拓不數三王筆，力最工翻源山水，二李眞天機薄意致淋漓者是也。江注）

谿山行旅圖（半絹幅本董源眞立跡，水者此墨也，此界玄守作所謂江南山行）

重巒閣道圖

瀟湘圖（玄妮古錄）

仙山樓

風雨出蟄龍圖（宋丞相府家物有借入）

夏口待

閣圖（人絹物本生凌動絲而中間筆界，最爲疎精逸不惟郭忠恕古雅）

示圖也，湘圖二取洞庭張子樂地瀟湘及帝惡吹二語者爲燒耳，卷長丈許，神彩煥發

旅田曾藏沈石

苴桐本宜和秘府物也，設色淡淡

夏山圖（虛歌謂北苑夏山圖天眞爛慢之意而幽古洞深，使人神情爽朗云）

事者封字爲二印的筆係眞蹟，非也蹟好，董羽

名希世蹟當別本本淺也絲色，亦

風雨蕭寺紙

閣圖上曾經柯敬仲道藏似題

渡圖

袁安臥雪圖（曾爲高古愜敗南日所怪光上有沈氏題者也）

溪山風雨圖（和趙卷詩後皆有愈埠稱許之云又）

△巨然畫：林汀遠渚圖（此休園一係師老年茇苙隱平見儔則妙起平段）

夏口待

秋塘羣鷺圖（白圖鷺中秋立坡陀既落蒨然復有蒼然有霜然）

秋山漁艇圖（虞集稱云晚煙橫樹轉或江湖何事與漁舟上多題詠還）

鋪遠帆亂荻其中樹如薺，庚子銷夏記在

舟遠帆亂荻景色儼然見如薺，庚子銷夏記或行或

露墨之際外見傳銷神夏記意在

門外秋風吹桑老
人閒看互然山

河舫書
畫河舫

海野圖
分曾綵寫汀米幕家湖海岳發星列翁漁詩郊夜梁泥滃荊海野大坡陀孫閬秀林拔遠煙巧疏施工天末風枏

蕭翼賺蘭亭圖
立軸山水林木滿幅奇古漸進開遠煙疏拔遠取巧施工天末風枏
屋宇稍爲殷色筆木滿幅皆用水墨元衆人行法止見人物

絕意全萬象每無者不是活也維
摩老意筆互萬象每無者不是活也維
一菼山寺圖
絹本楊維槇山水所畫吳寬淡煙輕嵐自寫集一體後有虞集亦考證之印記至寶迂閣畫軸元

煙浮遠岫圖
楊維槇六字翁公題識別有玄齋幽峭之致絢然見寶迂閣畫軸
上方渾直伴化成工茂林臺嶂氏謂互公題

△郭熙畫長江萬里圖 畫之趣有不
盡清潤

待渡圖
見收家藏集三十上軸有吳寬堂題七古詩云宋人若能此畫幾數尺閒春山相遠樹如荊關顏北

陰崖密雪圖
人大玩陰隁野而黎皪淋漓起粟使雪浦
之肌膚皓素淋漓起粟使雪浦

府上見收家藏集三十軸玉堂貓題自遺春山橫圖兒若董幾遠尺閒郭熙絕如荊關顏北

平遠圖 東
水怒六號出振山晚巆恰似詩江南送雕客時短中幅流開首望望漠漠幟者是也秋

樹色平遠圖
絹本淡設色宋箋爲題詠此圖熙多號之畫平遠者者多號之畫平遠傳世

△李成畫寒林圖 雪古色木凜天燥疊森

溪山秋霽圖
絹本淡設色張天驥會舟題其嶋往還亭館疊森翠草木聯靑題其嶋雲峰館森

茂林遠岫圖
明張天驥會舟題其嶋往還亭館森疊翠草木聯靑題其嶋雲峰館森

江山招隱圖
絹本行卷後有郭天錫詩所謂健淡煙翠無比筆樹外來江山洲渚蘆荻空斜陽淡煙翠

風圖雅合人可以挾非管展丘之如披北
茂秋圖爽藏徵不嶺倔遠以樹中繚非管展丘之如披北
寒天越而者也倪雲林評其北雜陡渾然
映此帶圖若孤亭若木淺未或平晦然幾逸艇置小橋此時自雲漠幟者是也秋

止歸鞍倦者危橋短筇

●寒雅圖　色上逈有人趙子昂等鳥翔集有飢趙凍題云余覩此畫林深雪積寒態亦可謂能矣群

●峰霽雪圖　圖唐寅曾臨摹屬之以淡墨為山之水而水天空處全俗用粉填亦一奇作也　●晴巒蕭寺

圖玄上宰有題董

△范寬畫夏山圖　木此閟崇岡密蔭飛泉奔激之其間山石　●華山圖　一圖山中

自陡絕兩峰落橋列大缺一面昂首而看絞　●雪山行旅軸　絹本雪景參差一徑當關騎者步者

均有葉未色殘山愈勢增斌遠如物竿斃施近朱作絞長修偉以礬榆蓋寬墨色與近世異樹　●重山複嶺圖卷　三尺本徐長全丈

河紅葉未色

●松泉石圖　顯絹本淡毀色於石際蒼渾一株狀若虯龍蒼成一藤饒之一家之　●秋山圖　劉西臺云石潤林深有古意　●雪山圖　詞上見有吳寬等題　●長江萬里

作禁其不假雕巧為美渾淪敦然文

昂扰王之蒙等大題詞閟子幅山勢云人所畫古今皆絕筆也關

卷其上有昌題畫　△李公麟畫五百應真圖　布白景麻紙本凡畫系尤龍眠前後山人之川光鐵松也

敬扰王頭雕巧為美　●離騷九歌圖　紙本白描

海石脈惟是中齋間分鶴寫觀琴棋之書容段挑殆其之畫種生智氣不未離除耶門禪枯猿坐猴外或果諸樓夷慶渡頂作一東

本體色龍是中齋卷湘精密澄勁命筆山鬼凰等圖絞蓋題得意盛之作也　●慈孝故實圖　圖絹本

雲題略君云此卷湘　●君臣故實圖　公圖見鄰沛

畜生庭行訓義唐母氏三乳遯姑敬等姜故徽實逸而畫廣各散故企實曾下參各自志書老其萊始奉末親

食其張繹之從

郎山其簡鐸襄陽王行

霸陵邁媛好直身嘗熊唐明皇引鑾對左右有靈光昝脊秩倘符璽本白昂子趙

●清．圖殿紙四本十餘描尤極圓光下人段物幾乎神化十宮

馬陳皆敬作初唐裝尤子儀如番將卓立絲人而靈有古巘嚴動出人世麥態士

嚴許淡對設之色起人敬物上有六寸後湖居土邵道龍人等之跋像莊甲裝士華嚴變相圖

●郭子儀單騎降虜圖卷

●華嚴變相圖　描有趙紙本白丈二尺全人用高二

秋物空工雅致有臺紙本其長六尺獅座對設中一幅文維摩法衣賽番巾長坐氈於抹足蹶生蓮前抹顧諦聽前後天一王持又天一女

●維摩演教圖卷

●赤壁畫卷　水墨樹石沈著人八尺著人尺

鉢一鍋等立跋與語前畫帶跋劍略者云相此望圖後精有沈之民則蓋學心經及平視圖左董其昌王相者

人蛇登天帶劍猙獰擁一衛人後拈有花縮髮立醫者五寸真丘一人老叟一或坐一或立俱合倚躡林聽天一王

●番王禮佛圖卷

釋本殿長三尺八寸餘水墨描偉凡十一佛一戴人寧人彭長四溪寸有餘跋詞有

●袁安臥雪圖

紙幼本者積手一擊人耳擁金含株狀其一誠扣其餘周三人欲騎反一欲止且引行且頤蓋神情曲妙者靜穆

●賢已圖　博者弈橋七人之擲者觀焉

●高士圖　絹設

扣雪者積手一擊人耳攏金含株狀其一誠扣其餘陶徵君歸陳後像酒盈

疊色坐畫度立曲笑靈語其織漫妙也

●龍眠山莊圖　摹本並軻川圖千棧萬榔曲也

想坐度立曲笑靈語其織漫妙

●郭忠恕畫越王避暑宮殿圖卷　三長

折丈高餘沒骨藏山悉不遺文微明行筆天放略云設色古雅非殿忠恕不能也

●仙居圖　略云德陽恕畫先品

徒人新跼蕭不散簡而遠圖無塵埃氣

●寒林晚山圖　李廣川咸熙畫跋本董載自出漸規槻膝踩抵鳳乾木老託

沙天放水不入唯眇然合氣蓋是萬山臨意取使之人有愛戀窮悴似之歎外也云筆

明水淨烟開霧盻然合蓋萬阜藏游之往往得於形似之歎云筆

幀細樹石蒼古遠山誠鉅觀也尺

趙閒具洞庭偉概出盡其態度千里至尤於為風波浩蕩島嶼畫系與相

望蛟蜃出尺千里至於為風波觀島見畫系與相

笔意傳全色仿郭熙山蒼秀之宇令人眼騎稍加工物舟明心爽工

△燕文貴畫舶船渡海圖：

岳陽樓圖　絹畫本界畫本

•秋山蕭寺圖卷　濃潤本山水長九尺鈎餘勒用古林木墨勁

•溪山行旅圖　絹本山水晚霽秀勁湖州王孟津有題詞

△

盤谷　水墨此

文同畫晚靄橫卷圖

圖潤上有九靈山人桂桂氏同德謂文徵明等題跋意高古真矣以中人物山水章之妙黎山文

觀上之欵息及山瀟灑大似王摩詰而工夫不減關仝橫卷

•君圖　東坡山室鄧文原川錫柯九思胸中理間柄筆盤薄磈礧兔走鶻落留中者是也

•大幅竹　孫退谷真有清風習習月披裂庫石室者先生

△王詵畫江山秋晚圖　愧見攻集古雅墨暈秬級秘得店人避法

•設色山水卷

•烟江疊嶂圖

△蘇軾畫斷山叢篠

•夢游瀛山圖　有陳漢卿蕃之為立儒等代之題跋云筆意精緻題說當時京

•謳松圖　紙本短卷中磊落不平之氣以玩世兒上有自題語萬

•筭當圖卷　者絲攻本愧楼臨石寶謂先生東坡天戲墨資

卷　人水墨短卷士氣逼之色李將軍趙千里不關及末段遙山遠浦更有妙而致奇惹

•竿烟雨圖　小幀絹景煙絹極本精上方有文徵仲詩跋遠

•懸崖墨竹　云懸崖東坡竹一枝英秀到倒之笔醉墨飽舞之跋宕竹如其書朱晦菴翁

超過故其所作賴與人珠云云

之似

△米芾畫：文德皇后遺履圖・

其跋語云右唐文德皇后遺履以丹羽纏之首蹊頭二珠蓋古繫之歧頭也履也其金葉裁雲飾長後人而仿米亂者至古人不雜遺者疊而仿米亂至墨色瀋日此屋人物樓閣此屋懷憍雲梁漁艇根椏掛也其纖不秀似不可咽退谷云

海嶽庵圖・

此圖率意而寫極眼鏡有山水小幅・此幀山峰圓秀點法稱筆生林木陰翳法

△米友仁畫：

海嶽庵圖・

山峰中隱映林木有萬淡斜長江千里之下勢宛然山目中胸次非木慘風雨不能筆

湖山烟雨圖・

此山點染橫變興入蓍烟化間無偶然寅石雲起蹇詩所謂展風雨倏林幅作生

五洲烟雨圖・

京紙口本目題想楚山虎遠天兒晏居

白雲出岫圖・

山紙源本大變林其父之仿董生作法

瀟湘妙趣圖卷冊一

人藏華端精微到有此疾急徵下氣淋漓立者是世

煙赫與有瀟湘極名者此卷獨不用本家白雲圖卷北苑此與法尤並可墨戲也之

木瀟湘疏其雲氣圖卷其雲氣以白淡墨細勻山瀟頂全圖浮淡橋屋字之在稍加重墨點運妙一絕塵變態無靈

內宜名稱卷海圖

雲山得意圖・是或作水墨雲山圖自笑吳寬題詩云此雲山烟樹跋絕有如無

大姚村圖・

驤右之軍大令也不

獨華獪

雲山墨戲圖・

董源澄心紙氣本此圖細勻其複㠀字溪徑橋煙村人犬無不曲木蒙密山石全法其妙山端午橋法

大數姚村上尖有古剎依山之三十日文諸院江南宮父嘗居於其浮地諸水圖之即寫其景也

△馬和之畫：雞鳴風雨圖・暢筆悅法

清溪點易圖・此圖

法蓋寫之妙非人高聯不能筆

二謂大卷布景皆不能及此白膝云圖

雲山墨戲圖・

幽風圖卷・此卷自七月至狠跋詩經凡七段之皆補圖者高宗補柳隄待渡

圖．馬絹本淡著色舟山水一人風帆甚急柳上下有待渡文一童勒

綠槐高柳圖絹本一圖亭臺之景設色寫布景淡雅除上

△趙伯駒畫船子和　仙山

東坡樂水圖橫上有賦有實高樹峯

待渡圖虞集詩云巨舟臨峽口眾士志如密

明皇幸蜀圖絹本小幅重著色超羣絕無畫法雅

尚圖味得尤南泉冒外窺三紅人峯碧欄瑤臺瓊島琪樹金花

出峽圖一虞集詩云各以所操濟雖危萬無失所愛

樓閣圖真人峯碧欄瑤臺瓊島琪樹金花精神清潤

驪山圖上青綠倪元鎮洗馬昆明池所謂是也

翁在平驥三歎息見道偉古持釣倚峰而候兩者情如見舟欲驟滴岸三人登景之

青幸與景者

花鳥意爛然千里得人詩之跋俱佳末淺有倪雲林一泳詩中生妙　桃

源圖記不謂寫為入用後景致曠已極仇從杳出夏之云者

探芝圖雲絹晴本露大深橫谷方一峯人傳人設色幅探青芝綠秀山長用溪大澗金孤碧鶴渲欲落染墨山作頭織白江勁

江天客舫圖取絹法本唐金人碧傳界色畫如奕生奕澤色至古千麗門人萬小戶如瑰蟻翳其衣奇明龍顏龍畫坐橋立

阿房宮圖卷進絹退本諦金說碧奕山界水畫其凡間十茂餘林人高皆柳曲陰盡其態實為千里傑作△

荷亭銷夏圖絹戎換發屋沙置屋雲樹具當時旗艷象

老子出關圖古絹雅本識青者綠謂短在卷聽樹琴石圖瀟之灑上人物　竹．

聽琴圖題上有詞張楊氏維題楨云張裊雨煙等

劉松年畫便橋圖裘戎丹青屋廛發布沙樹應具見當時景象　老子出關圖

不工欄無復象道無筆顯出

朱有天山閣復道無象不工

橫竪苔點蒼潤逢佰從此極出實甫竹院

石壁對孤桐與長松寥寥飛鴻雲不為

野夫清耳為君留目送

樓說聽圖絹深本火爐前一盞燈設色此處與雛有宋高宗詩小書樓下千竿丹道士坐禪僧　成王問道圖

舊稱松年畫傳世者古者精妙不滿十幅·問澄圖·尤其似南宋人·亦不似得意院之人作畫宗法全似俗賢高士圖云·東山
（林木殿宇人物蒼古）

絲竹圖（生絹本山岡迴合石策杖同諸美藍麗飛步掩橋上噴瀩流蘊雜可想安）

沈李浮瓜圖（絹本立軸其精其他如妙）

李唐畫關山雪霽圖（人物樹石筆妙非勢蒼古後人所能髣髴之亦名晉公石絕類伯時嘗以有趙李唐寫院畫詩按雲烟過眼錄云無虛士也）

伯夷叔齊採薇圖（絹本畫老著色畫人物杞授有之宋）△

記
晉文公復國圖（絹本著色畫眞亦名晉公子奔狄時奔尋常以有李唐寫院畫詩按雲烟過眼錄云所作人物桃取無虛士也）△

漁簹圖（生絹本活狀態色畫眞漁家筋角轉身右折分明一孔經昂首奔之工皮毛）

巢父洗耳圖軸（集絹本父神淡閑著色靜寫）

老牛顧犢圖軸（集絹本淡著色畫老之絹本淡著色他運筆構思令人如長橋江寺令圖取人桃張）

關山雪霽圖（絹本淡著色畫其不盡案他如長橋思梁碧溪呂迂者是文里萬邁無垠湯炳龍臥張）

△江參畫百牛圖卷（畫系嘗載此圖釋慶善等題詞上有雲月狀莊奔鳴青丘青生不吳郡張萬邁碧溪呂迂者是文）

眞
長江圖卷（徽絹明本高水士墨奇作杜瓊等題詞所謂千峰青生不吳郡張萬里碧溪呂迂者是文）

夜山圖（泉絹雙本鶴圖之幅景淡設爲色精寫翠竹紅梅金粉奔）

△馬遠畫松泉圖卷（本絹上略有吳寬云柳）

柳塘聚禽圖（題上略有吳寬云柳）

泉也怪案石圖賈道居江山晚見界圖等皆名作但記載未詳具隨景實寫設色精品對幅金梅粉奔

△夏珪
其絲間色烟作松石甚奇點綴古有一法如高士視步異擔卷未一有鄭子元携等玩題隨景

後淺其絲間色烟作松石甚奇綴古有一法如高士視步異擔卷末一有鄭子元携等玩

簡塘文水漫雲禽烏翔集處不尺中如言來妙奕人晉

夜山圖題五字·馬遠·江梅（此畫巳煖於溪橋散步圖軸嵐翠的是欽山本色晴）
火此畫巳煖汪退谷雲於溪橋散步圖軸（絹本淡著色是欽山高樹接蔡晴）

二八四

畫溪山無盡圖·筆〔四紙所畫其長四丈有咫，肯佳所繪彩煥發神物也〕墨千巖萬壑圖〔之博細可謂細，非殘山剩水以比細之極〕

山水卷·〔絹本長一丈六尺三寸共十二景，簡雅位置清曠，有邵高貞、王毂祥、董其昌等字題詞〕

長江萬里圖卷〔本絹〕〔長三丈餘，人物舟揖樓櫓室廬種種悉具氣韻，但王氏用水墨而神采勢燦爛如五色，莊嚴可樹，欲含霧者於媚〕

△趙大年畫江干雪霽圖〔古幕右丞淡游然高清映森〕江鄉清夏圖卷〔於各就條理做筆意右丞全秋〕

△趙孟堅畫雙鉤水仙長卷〔中紛彼側塞，徽宗之雪江歸棹圖、果籃蝶戲圖、李永袖之〕

邨暮靄圖·〔筆法清麗，景像殊絕主供本品格贊〕

此外畫蹟如雪江歸棹圖、暮山行旅圖等，俯仙卷、水墨十六花卉卷、李嵩之寒林雁圖、溫日觀葡萄圖、趙大年仿郭熙之雪江歸棹圖、馬麟之果籃蝶戲圖、蘭湘八圖、寧車之蒼松行旅圖、崇山茂林遠岫圖、秋塘紅蓼圖、松溪放艇圖、雪山樓觀圖、戴花仕女圖、白描宋迪八景圖、金閣圖、趙令穰之松琴積圖、荊公之菌天苔香圖、雲龍圖、孫知微之三星圖、伯林額椿不花之禽集果圖、高宗韓祐之瑞應圖、查白鳥、蓬樓觀枝圖、宮姬調琴花卉圖、映月梧桐花卉圖、蕭調琴花石圖、趙牛頭山月圖、龔開三星圖、離訪古逃之十六漁父圖、李迪之葛守昌、雪族、錦雞蘭之徐世昌之曉松陰書室圖、星圖羅漢、蘇方漢臣椿年之四孩孌嬉戲圖、擇用之雪灘雅集圖、閻次平之羅漢舞歸檻圖、顧大炳之玄葵鵪鶉圖、坡艷金張之珪著色春山夢圖等圖，或以奇勝，或以怪勝，或以雅勝，或以新穎勝，要皆有聲於

藝苑者。

宋人卷軸畫之成績,大率如前述其間山水花鳥畫實占多數即以流傳較久而廣者言,亦以山水花鳥畫為多蓋當時所謂大家者無不作山水或花鳥至於人物畫雖亦有著名者要多為無新思想之工匠泥古色彩較重之人人物畫之不敵新思想陶育而成之山水花鳥畫之多亦勢然也。

宋代鑒藏風盛士夫作家多盡力於卷軸畫宮庭寺院間之壁畫亦不履,而北宋較盛然多鈔襲唐畫舊樣人號吳生而無傑出之偉作蓋壁畫至宋已呈衰退之象矣今記其著者則有:

王瓘畫:昭報寺壁。

王靄畫:定力院太祖御容、寺九曜院彌勒下生像文殊、閣下天王景德。

趙光輔畫:及開元龍興兩寺壁、浴元龍興寺後水、陳果仁廟堂寺東水一藏院法弈珠龍海水一壁。

趙元長畫:東太一宮貴神之像及國寶羅漢、王齊翰應選。

高益畫:相國寺大廊壁阿育王戰像善像、崇夏寺大殿東西二壁善像。

孫夢卿畫:寶相。

石恪畫:成都慶觀仙天。

孫知微畫:閣下惠院、壽寧院。

楊斐畫:泗州光州普。

高文進畫:宮壽寧觀、大相國寺壁做聖院舊本畫行廊塔下諸變功德及太墻壁一暨開寶寺塔下諸變功德及墻壁一。

董羽畫:又延康有隋大戲水龍一壁、又開寶寺東水一、學士院、游閣下左右龍虎君又相國寺右壁。

高懷節畫。

王神寺畫:一方丈壁、鬼神寺一壁。

遊逕臨道士見李習之二壁山

董仁益畫：漢青城丈人觀諸仙，天慶觀保福院龍虎君兩壁，滕勝二十五寺中佛殿

侯翼畫：長安雒泗寺佛道人物壁。

王兼濟畫：天南封觀西壁，昭聖殿太帝一中嶽像。

龍章畫：玉溥昭宮壁。

荀信畫：會靈觀座殿展上誤祥池御吐霧龍。

張昉畫：晉玉樂昭應宮，開元寺護法善神女奏。

武宗元畫：南北邙山老子廟壁，玉溥昭應一，河南廣嗣院迴廊壁。

王拙畫：靈官玉溥昭應眾女朝元本宮等壁五百。

李隱畫：便殿會靈觀嶽山形五。

龐崇穆

易元吉畫：嚴孝

陳用志畫：范覺樣相院韋門蓮院王二門龍虎君樣

徐友畫：

侯宗古

陳坦畫：相國寺高僧北像。

燕蕭畫：雒佛寺畫壁。

鄧隱畫：梓州宅頭羅漢壁天王。

高克明畫：慈夫人宅梓州羅漢壁天王州圖。

朱宗翼畫：慈神人宅州圖影神。

劉仲先畫：昭覺寺內道像方丈外僧。

李蕃畫：寶相院韋門天王院蓮王二門聖壽寺龍虎君樣。

賀眞畫：寶相宮雲眞照壁林講堂。

陳坦畫：相國寺高僧北像。

劉履中畫：逐甯內外仙佛廟殿后士祠像。

李時澤畫：昭覺寺大殿十六羅漢藥師等像。

程堂畫：乾明寺善薩竹林壁。

王易畫：相國寺佛像高僧北像。

郝孝隆畫：成都信相四壁寺。

王道眞李用及象坤陳用志之與崔白同畫相國寺壁，極有名。以上所錄係北宋名壁。

此外二人以上合作諸壁，則如高懷節之與文同，高益之與高文進，高文進之與

至若南宋，則有馬宗莫畫：古淨慈松寺壁。

范子瑉畫：台州天慶觀牛及來慶食觀。

李懷仁畫：觀台州龍天慶壁。

周丘秀才畫：五嶽觀水壁。

回暗者畫：江州昂德寺廊下。

他如僧侶道士之畫壁南北宋皆有

著者，如巨然畫：[學士院山水、廣福寺法堂間水畫]　曇素畫：[廣福寺西廊殿後壁志公變相]　元靄畫：[相國寺西經藏院後大悲菩薩]　祖鑒畫：[超悟院佛殿觀音]　令宗畫：[成都大慈寺立學院及揭帝堂畫院]　秀隱君畫：[善果寺初祖面壁圖]　象微畫：

案諸壁而論之，北宋多取材於道釋故實，間作龍水至南宋則大變要皆取材於山水乃至於牛及來禽是殆宋室既南局於偏安暨乎末葉國勢孱弱富麗之氣消幽澹之習行絢爛極而歸平淡時勢使然歟。至其畫壁諸家，多無赫赫名就中以易元吉釋巨然等較著然亦偶為之惟孫夢卿董羽武宗元等數家，則眞為畫壁名手，有聲於時。但當時士夫多從事於卷軸上之著作，專心壁畫者究屬少數。即如北宋壁畫較盛，亦不過帝室一時之督促使然故壁畫遺蹟與人數之比例殊相差遠。釋子之留心壁畫者，巨然外如元靄令宗象微曇素祖鑒等皆有名作但當時士夫既偏於卷軸之鑑實對於壁畫遂少記錄。壁畫作者及其眞蹟因而失傳者，正未可數黃希日詩云：『邇來偶遇朱處士繪畫有名傳自祖等閒逸與忽飛騰，墨池一潑壁數堵。』但所謂朱處士者何人，其壁上之著作又何在，蓋已無可考見矣就上述可考見者而論宋代壁畫之趨勢，則知南宋不及北宋之盛而南宋自寶慶而後畫

者且絕少見。蓋其時國勢已弱且危，憂亂之中，自無暇復為殿壁寺院之修飾。且所有著名之建築物中，應有壁畫者已多經前人手繪未曾毀棄自無後人重繪之必要，故壁畫至是乃黯然而呈衰退之象。

其他不著作者姓名略舉其與當時政敎風俗之較有關係者錄之：

西蜀江山圖 太祖命王全斌伐蜀凱還命道里遠近伸畫品孫遇等指畫江山曲折之狀及兵甲戎器之類洛

下江南圖 使翰林圖畫得趙廊廡曹來翰貶汝州有中口

汉武封禅图 大中祥符初夏侯晟上圖續金匱玉牒石礱

神放山居图 六咸平年

入閣圖 二淳化年

趙氏神仙圖 氏王神欽若為神仙事迹景靈四十一繪於廊廡

唐介畫像 取神禁中以儁唐介畫得趙像其不類家命

禪會圖 命遼勔工楊億常梁高僧論目日禪性過

封禪圖 帝祥符元年於泰山聖皇龍

畫鹵簿 易始太祖繪於鹵簿以真繪

陽宮殿圖 宮殿按道里遠近伸畫工圖之以授全斌是韓重賀築圖修皇城是東北嗚工

食貨不能視乃封一故衣障題曰下千中圖使回奏貢太宗開乃畫

石圖距之右關皆考注者是之有釋放山居十處月以遣使就

山种撫問表圖附其故林泉居

新上圖十二月丙寅刪遂行其創禮於容不備殿於又祥符七年修撰楊上閣門之使使討論故事別入

今閣名圖殿品請依立新定倣儀制唐時畫職從官之與

國學圖 廢太宗至道二年詔講論堂之壁畫以舊工二人圖三禮品物之制

旌千節豹尾萬勢呈舞羽衞威儀帝王溕地夷之目開按月之圖猶狍可畫想見形

質，榮正時古，王儀若爲配制二卷，關人於繪事，弗可詳輪林學士宋綬與名，首者名同，馮元瑑奭亦別出詔
●鎖諫圖

畫於景靈宮西圓，名曰孝駿殿，戶部副使張燾於請圖，乾興以來文武大臣於殿內壁間
殿薰於請圖乾興以來文武大臣於殿內壁間

●宣和博古圖　宣和中王楚集三代秦漢彝器，繪其形範，辨其款識，名多娼

●孝嚴殿畫　英宗治平元年作，仁宗御

●農桑耕織圖　仁宗寶元初圖農桑耕織於延春閣，哲宗元符間更以山水於山谷入集能品

古爲圖博，其貌售於闕外方

●廣州清刺史畫像　張昔知廣州刺史像，日夕師拜

●素法師行化圖　素禪師用事智者教師畫，工威儀而能發流俗一

●秦妙觀圖　色冠郡邑畫工名娼

平澄公一至持虎帨尤加立崇奉後澄公坐盤石是假季嫲龍二胡嫲當是宣韶二胡嫲一

龍能深觀兵車闌察於制度此有人稱持於矛成器者者蓋不乃作丹墨之畫者也

持香合一中諸目而得燈之大意是已熏修瞭然一善巧徵方獨以之須度重也利

●宋人傳燈圖　澹圓橫集云參者必當考其源委

●兵車圖　西李

●石虎禮佛圖　勒石氏自敬

●畢少薰繪經圖

宋畢於夫紹興初居汴陰執經師之春好事者寫語繪經古圖有
世此之卷範咫尺一中寅目而得燈之大自是已熏修瞭然一善巧徵方獨以之須度生利

臣月詔爲畫招諫臣代直圖

古建日帝月王事於兩時堂廡寫

●臨安湖山圖　金圖主臨安有湖山以意匠遣

●功臣圖　金定十四年十月詔圖畫功臣殿兩廡

●日月四時堂畫　同遼元太宗詔會

●招諫畫　遊太祖神冊六年五

●宮室圖案　欽金都主燕亮

短遣以畫授工左寫相京師宮張浩室蜚按制度閣圖度脩之狹修

以上諸圖畫，體其意而論其用，要皆可見當時之禮制風敎，甚有關於經國之大者。

至若優鉢羅華圖、海陽牡丹圖、異獸畫、十客圖、七賢圖、人馬圖、百牛圖、列子御風圖、

吳王斫膾圖、波利獻馬圖、張季鷹還吳江圖、嫩魚圖、古鶴圖、楊通老移居圖、謝靈運

出浴圖、紹興瑞應圖、石城釣月圖等，或取近事或取故實爲畫材其關係要與普通

圖畫相方，則無足深論。有畫蹟而無作者姓名可舉者，略如上述。其並畫蹟失傳而

不可舉者更不知尙有幾許讀鄭樵圖譜之論而覆核之當感慨系之矣。

第三十一節　畫家

人數約千八以上——李成——范寬——董源——郭忠恕

黃居寀——高益——高文進——孫知微——趙昌——燕文貴——許道寧——易

元吉——高克明——郭熙——崔白——李公麟——文同——蘇軾——趙令穰——米

芾——趙伯駒——馬和之——楊无咎——李唐——江參——劉松年——馬遠——夏

珪——趙孟堅——龔開——巨然——鄭思肖——完顏璹——帝王宗室釋道婦女倡優

厮養及其他之善畫者

宋人之能畫者上而帝王公侯下而娼優厮養旁及釋道皆有之據畫史彙傳

凡帝族十一人畫史門六百二十三人，偏門十八人，釋七十人后妃九人女史十二人，妓三人，約共七百三十八人；而據佩文齋書畫譜則更多。凡九百八十六人合以遼五人，金五十六人，則在千人以上茲擇其著者述之：

李成　字咸熙，長安人唐之宗室。五代戰亂避地北海，居營丘。性曠蕩，嗜酒喜吟詩善琴弈尤工山水初師關仝卒自成家。山林澤藪平遠險易縈帶曲折飛流危棧斷橋絕澗水石風雨晦明烟雲雪霧之狀一皆吐其胸中而寫之筆下其寫平遠寒林惜墨如金雪景尤奇特當時稱山水名必以成為古今第一至不名而曰李營丘焉。開寶中孫四皓者延四方之士知成妙手，不可遽得以書招之成曰『吾儒者，粗識去就性愛山水弄筆自適耳豈能奔走豪士之門與工技同處哉』不應人欲求者先為置酒酒酣落筆雲烟萬狀矣其品性高潔放達如此論者謂成畫筆之高妙雖昔如王維李思訓亦不可同日而語其後燕文貴翟院深許道寧輩或僅得其一體耳景祐中成孫宥為開封尹命相國寺僧惠明購成畫倍出金幣歸者如市自是世遂無成畫。

范寬　名中正字仲立華原人，或作關中人性緩，世人謂之范寬。山水師李成荊浩，入其堂奧既而自語曰：『與其師於人者，未若師之物；與其師之物者，未若師之於心。』乃卜居於終南太華，常危坐山林間終日縱目四顧以求其趣發之毫端。名畫評謂：『寬學李成筆雖得精妙，尚出其下。途對景造意不取繁飾寫山眞骨自爲一家故其剛古之勢不犯前輩由是與李成並行宋有天下爲山水者，惟中正與成稱絕至今無及之者』

董源　字叔達，號北苑，江南鍾陵人事南唐爲後苑副使。善畫山水，水墨類王維，著色如李思訓工秋嵐遠景多寫江南眞山不爲奇峭之筆平淡天眞品在畢宏上其小山石謂之礬頭山上有雲氣坡腳多碎石乃金陵山景後人多法之兼工畫牛虎，肉肌豐混，毛毿輕浮具足精神其寫人物亦生意勃然尤見思致。

郭忠恕　字恕先，河南洛陽人少事周爲博士入宋太宗詔爲國子主簿師事關仝，善圖屋壁重複之狀頗極精妙，閒見後錄稱爲畫重樓複閣間見疊出善木工料之無一不合規矩云嘗游王侯公卿家或待以美醖豫張絹素倚於壁乘醉畫之。

苟意不欲而固請之必怒而去。郭從義鎮岐下，每延止山亭，張素設粉墨於旁，經數月忽乘醉就圖之一角作遠山數峯而已，郭氏亦珍惜之僑寓安陸，郡守求其畫莫能得因以繼屬所館之寺僧時俟其飲酣請之乃令濃為墨汁悉以潑漬其上亞攜就澗水滌之徐以筆隨其濃淡為山水之形勢是亦過神其說耳孫穀祥云：『忠恕畫天外數峯略有筆墨使人見而心服者在筆墨之外』。是知言也後恕先謫官江都逾旬失所在又閱數歲與陳摶會於華山自後不復聞。

黃居寀　字伯鸞筌之季子。畫花卉翎毛默契天真冥周物理。始事孟蜀為翰林待詔乾德乙丑隨蜀主至闕下太宗尤加睠遇授光祿丞供進圖畫恩寵優異委以搜訪名蹤銓定品目時輩莫不飲衹故其畫法為當時標準較藝者視其體製為優劣去取云。

高益　本契丹涿郡人太祖時來中國初於都市貨藥有來購者輒畫鬼神犬馬藉藥與之得者驚異有孫四皓者廣延藝術之士益往客之為禮甚厚嘗於四皓樓上畫卷雲芭蕉京師之人摩肩爭玩孫因帝戚進益前所畫搜山圖觀賞移刻遂

待詔圖畫院，敕畫相國寺崇夏寺等壁。

高文進　文進工畫釋道曹吳兼備。乾德間，蜀平至闕下，太宗在潛邸，多訪求名壁，文進往依之後授翰林待詔重修大相國寺，命文進倣高益舊本畫行廊變相及太一宮等功德，皆稱旨時人以比高益號為小高，又奉敕訪求民間圖畫繼蒙恩獎云。

孫知微　字太古，彭山人，或云眉陽人。通論語老氏學，善雜畫。蜀中寺觀多有其筆墨晚居青城白侯壩之趙邨，愛其水竹深茂，足助逸興，知微有高行，張乖崖鎮蜀聞其名欲一見之終不可致。聞其在僧舍飲亟損車騎卻鳴騶往詣之，知微卽遁去。及張還朝道出劍閣，逢一村童持知微書賫一篋迎道左曰『公所喜者畫也，今以二圖為獻』。問知微所在，則曰『適一山人以書授我去已遠矣』。其高逸如此。

趙昌　劍南人，性傲易遇強勢不下。游巴蜀梓逐間善畫花果，初師滕昌祐後過其藝自號寫生趙昌時州伯郡牧，爭求筆蹟昌不肯輕與，故得者以為珍玩。晚年聲譽尤隆多出金購其舊畫以自祕。王友為其門人亦知名。

燕文貴　吳興人隸軍中善山水人物，初師河東郝惠。太宗朝駕舟來京師，多畫山水人物，貨於天門之道待詔高益見而驚之遂售數番輒聞於上且曰：「臣奉詔寫相國寺壁其間樹石非文貴不能成也」上亦賞其精筆遂詔入圖畫院作盤車山水細碎清潤自成一家有「燕家景致」之稱。

　　許道寧　河間人學李成畫山水頗得其氣。初市藥於端門前人有購者，必畫樹石兼與之無不稱其精妙。由此有聲遂遊公卿之門多見禮待官著作左耶畫所長者三一林木二平遠三野水皆造其妙。中年尚矜謹老年筆墨簡快，故峰巒峭拔，林木勁硬別成一家體。張文懿贈詩云：「李成謝世范寬死惟有長安許道寧。」非過言也。

　　易元吉　字慶之，長沙人。治平中，詔畫壁臻妙，花鳥蜂蝶，動臻精奧，時謂徐熙後一人而已款每多自書「長沙　敎易元吉畫」嘗遊荊湖間搜奇訪古入萬守山百餘里以覘猿狖獐鹿之屬逮諸林石景物一一心傳足記得天性野逸之姿寓宿山家動經累月其欣愛勤篤如此。又嘗於長沙所居舍後疏鑿池沼間以亂石叢

花，疏篁折葦，其間多蓄諸水禽，每穴伺其動靜遊息之態，以資畫筆之妙。故畫翎

毛、獐、猿皆後無來者。或云畫孝嚴殿壁畫院人妒其能只令畫獐、猿竟爲人鴆云。

高克明　絳州人喜幽默多行郊野間覽山林之趣箕坐終日歸則就靜室以

居，沈屏思慮神遊物外景造筆端景德中游京師，大中祥符中入圖畫院與太原王

端上谷燕文貴潁川陳用志爲畫友上嘗詔入便殿命畫圖壁遷至待詔守少府監

主簿賜紫景祐初代鮑國資畫新聖閣畫擅衆長凡佛道人馬花竹翎毛禽蟲畜獸

鬼神屋宇無所不能尤工山水採擷諸家之美參成一藝之精足爲後世楷法。

郭熙　河南溫人，爲御書院藝學畫山水寒林施爲巧贍位置淵深雖復學慕

營丘，亦能自放胸臆巨障高壁多多益壯於高堂素壁，放手作長松巨木回溪斷崖

嚴岫巉絕峰巒秀起雲烟變滅晻靄之間，千態萬狀時稱獨步年老筆益壯，著有《山

水畫論》行世。

崔白　字子西，濠梁人神宗熙寧初詔畫稱旨補畫院藝學白自分性疏闊，度

不能執事固辭之善花竹翎毛，體制精贍尤長寫生極工於鵝佛道鬼神山林人物、

飛走之類，無不絕妙。凡臨素多不用朽，復能不假直尺界為長絃挺刃，直絕藝也。

宋畫院教藝者，必以黃筌父子為式，自白及吳元瑜出，其格遂變吳字公器京師人，學於崔白者也。

李公麟　字伯時，舒州人。熙寧中進士，官至朝奉郎。居京師十年，不遊權貴門。得休沐遇佳時，則載酒出城，拉同志二三人訪名園蔭林為樂，元符三年致仕歸老龍眠山，因號龍眠山人。優遊林壑凡三十四年。初畫鞍馬愈於韓幹，後一意於佛，可追吳道子尤以白描見長，世多法之。大概山水似李思訓，人物似韓滉；而筆墨瀟洒，則類王維，不愧宋畫第一。好古博學，黃庭堅稱之為古之人。

文同　字與可，梓州梓潼人。世稱為石室先生，又自號笑笑先生、錦江道人。舉進士，稍遷太常博士，集賢校理，知陵州洋州湖州。方口秀眉操韻高潔善隸篆行草、飛白，尤善畫竹。其筆法槎牙勁削，如作枯木怪石特有一種風味。後人多崇之，號為文湖州竹。亦善山水山谷謂其工夫不減關仝云。與可既以善竹名四方持縑素請者，足相躡心厭之嘗投於地罵曰：『吾將以為韈』。或求索至終歲不可得問其故，

曰：『吾乃者學道未至，意有所不適，而無所遣之，故一發於墨竹，是病也。今吾病良已，可若何。』其自珍惜如此。

蘇軾　字子瞻，號東坡居士，眉州眉山人。官至端明殿翰林侍讀學士禮部尚書。紹聖初謫置惠州，徙昌化。徽宗時赦還，提舉玉局觀。善畫竹，後人傳為玉局法。嘗在試院，興到無墨，遂用朱筆寫竹。後人競效之，即有所謂朱竹者，與墨竹相輝映矣。嘗又能作枯木怪石佛像，筆皆奇古。景祐丙子生，建中靖國辛巳卒，年六十有六。贈太師，諡文忠。

趙令穰　字大年，宋宗室。仕至崇信軍節度使，觀察留後端午節進所畫扇，哲宗嘗書其背云：『朕嘗觀之，其筆甚妙，』書「國泰」二字賜之，一時以為榮。見唐畢宏韋偃蹟，師之不歲月間便能逼真，所作甚清麗，雪景類王維，小山叢竹學東坡。歿贈開府儀同三司，追封榮國公。

米芾　字元章，襄陽人，或作吳人。自號鹿門居士，嘗自姓名，或為米，或為羋，或為黻，又稱海岳外史，襄陽漫士。官書畫學博士，畫俱自名一家。其作戲墨，不專用筆，或以

紙筋，或以蔗滓或以蓮房，皆可爲畫紙不用膠礬，不肯於絹上作一筆。故其畫多氣韻生動。深於畫理精鑒別，著畫史、書畫評嘗於無爲州治見巨石狀奇醜大喜具衣冠拜之呼之爲兄其放誕如此。皇祐辛卯生大觀丁亥卒年五十七著有寶晉英光集其子友仁字元暉小字虎兒晚自號嬾拙老人世號小米官至兵部侍郎敷文閣直學士力學嗜古山水清致點綴烟雲不失天眞克肖乃翁年八十神明如少壯時無疾而終。

趙伯駒　字千里，宋宗室，太祖七世孫仕至浙東兵馬鈐轄。優於山水、花果、翎毛，至人物樓臺界畫極盡工細之妙其弟伯驌字希遠少從高宗於康邸仕至和州防禦使長山水花木傳染輕盈頗有生意。

馬和之　錢唐人紹興中登第官至工部侍郎。人物、佛像、山水筆法飄逸務生華藻自成一家。高孝兩朝深重其筆。

楊无咎　字補之號逃禪老人南昌人高宗朝以不直秦檜累徵不起又自號清夷長者水墨人物學李伯時梅竹松石水仙筆法清淡閒野而梅尤稱絕技。

李唐　字晞古，河陽三城人。徽宗朝補入畫院。建炎間授成忠郎畫院待詔。賜金帶，年近八十善山水人物筆意不凡，尤工畫牛能詩。

江參　字貫道江南人形神清曜嗜茶以爲生山水師董源而豪放過之。平遠曠蕩盡在方寸曾被召至臨安，館於府治。

劉松年　錢唐人，紹熙畫院學生師張敦禮。工山水樓臺人物，神氣精妙過於師。

寧宗朝進耕織圖稱旨賜金帶時人榮之。

馬遠　字欽山，光寧時畫院待詔山水人物、花鳥、皆臻妙，爲時畫院中獨步其兄逵極工毛羽生動逼眞亦名手也。

夏珪　字禹玉錢唐人寧宗畫院待詔賜金帶人物蒼老雪景學范寬，山水自李唐以下無出其右者其子森亦工山水。

趙孟堅　字子固，號彝齋居士居海鹽廣陳鎮寶慶二年進士修雅博識人比米南宮東西遊適，一舟容與中羅雅玩，意到吟弄至忘寢食遇者知爲趙子固書畫船因以諸王孫貨晉宋間標韻少遊戲翰墨愛作蕙蘭酒邊花下率以筆硯自隨尤

善水墨白描水仙，晚年逃禪工梅竹、咄咄逼真，有梅譜傳世官至朝散大夫嚴州守。

龔開　字聖予號翠巖淮陰人山水師二米人物師曹霸描法甚粗尤善作墨鬼鍾馗等畫聖予坐無几席，一子名浚每俯伏榻上就背按紙作唐馬圖風鬃霧鬣豪骬蘭筋備盡諸態。

巨然　江寧人隨李煜至京師，居開源寺，有聲譽山水祖述董源，皆臻於妙少年多作礬頭，老年平淡趣高論者謂前之荊關後之董巨關六法之門庭，啟後學之朦瞳，皆此四人也。

鄭思肖　字憶翁，號所南連江人曾應博學宏詞科會元兵南隱吳下精墨蘭竹，工詩邑宰聞其藝而不苟作，因紿以賦役取之怒曰：『頭可得，蘭不可得』宰奇而釋之。宋亡後寫蘭多露根謂無土地也逃身緇黃自稱三外野人變名曰旹曰南，不忘趙也嘗囑其友唐東嶼曰：『煩為題一牌位當曰「大宋不忠不孝鄭思肖」』語訖而逝，年七十八。

完顏璹　金人本名壽孫字仲寶，一字子瑜號樗軒居士封密國公。家藏法書

名畫，幾於中祕墨竹自成規矩，兼佛像人物與文士趙秉文等相友善。宣宗南遷，盡載其家書畫行居汴中，俸食雖少客至必具酒肴蔬果焚香煮茗，相與觀畫不厭善詩著如庵小稾年六十餘，

上所舉者，要皆士夫名手，與畫學較有關係者也。至若帝王之能畫者：則如仁宗禛善佛、馬猿、徽宗佶善翎毛、花卉及墨竹；欽宗桓善人物，高宗構善山水竹石人物，周王元儼擅佛像，尤精鶴竹，景王宗漢擅畫鷹益王顥善花竹、蔬果墨竹、蝦魚蒲藻、古木江蘆無所不能；鄆王楷精花鳥，而墨花墨筍尤妙，漢王士遵善人物山水景獻太子詢善竹石，臨川郡王迺裕亦善墨竹，而遼之義宗耶律倍能畫人物、鞍馬聖宗耶律隆緒與宗耶律宗眞均以善畫稱。金之海陵郡王完顏亮，寫竹有奇致；顯宗完顏允恭，則獐鹿、人物學李成，墨竹能自成一家。以釋子論之巨然卓然成大家外，有繼肇傳古德饒無染元靄維眞擇仁法相悶師居寧象微曇素悅躬惠崇夢休寶覺眞慧妙善仲仁道臻道宏法能智平覺心德正因師法常靜賓希白修範超然月蓬若芬仁濟圓悟等其間如傳古之龍，元靄之傳神惠崇之水鳥寶覺之蘆雁覺心

之草蟲，德正之山水，因師之葡萄，法常之猿鶴，靜賓之松石，希白之白描荷花，修範之湖石，要皆各擅所長，以能名世者也。以道士論，有牛戩之寒雉、野鴨，李懷仁之龍，李思聰之山水，羅勝先之雨餘螮蝀，金王壽之人物，縠道士之仙女，左幼山之山水人物，尹可元、武光之竹石花鳥，許龍湫、楊世昌之山水，呂拙之屋木，王顯道之羅漢，徐知常之神仙，徐泰定之水墨山水，楊大明之龜蛇，皆有名於時。以婦女論，則有寧宗后妹楊妹子之鶴，顯恭皇后吳氏之列女，徐琪妻祝氏，忠恕之曾孫女郭氏，澤文懷皇后朱氏之山水，慈烈皇后吳氏之列女，國夫人王氏之翎毛，宗室婦曹夫人之花卉，仁初妻謝氏，趙希泉妻湯氏，陳暉之子婦方氏，亦皆善畫。又有豔豔者，任才仲之籠室，以著色山水名。翠翹者，洪內翰之侍人，以好作風枝稱。蘇翠者，建寧之妓，以寫蘭竹名。金人謝宜休妻謝環，則兼善山水墨竹。若夫伶人有善水墨山水之翟院深，斯養有善青綠山水之趙大亨，蓋當時畫風之盛，雖娼優斯養，亦多習之。而在士大夫更不可指數。自上所列舉外，又有兼善山水人物者三十三家，（范寬、馬興祖、馬遠、趙彥、梁楷、梁揆、李次、……章保、王元、王利用、王頵、成王頌、陳琳、俞琪、朱懷瑾、蔡文詩、郝惠、郭信、葛諶、陸文通、李士監、李撝、李思賢、林谷成、棪、劉世武、湯子昇、方椿年、靳東發、靳詠、任源、張體訓等）專．

李森、李隱、李郇鈺、李欣、李薛、公志年、屇鼎、葛微、李生章、葛幹、李友、祝次、革、仲陸、懷道、甫琛、胏年、布宋、成……

至誠、閤永安、邱訥、呂漸、紀眞、邱大卿、邱忠信、王林、洪俊、陳格、武伯、施羲、司巨、誼任、瓜光、任安、徐粹、改任、之朱用、教周、左周、張廷、舜民、周張白、著侯、文封、勛宋、申……

屠亨、秦觀、湛羅、馮存、顔博、文照、馮大卿、有顔、忳文、劉韓、松捆、老廥、劉崇、鈴嫪、劉仲文、先秀、劉洪、興子、羲範、耀興、劉祖、荻蒙、卿亨、劉熊、瑗應、高用、童高、貫瑑、黃懷、馮……

玉德、黃齊、黃益、淳段、李仲、蔡瑩、永李、宋道、士買、季孝、友鑒、直南、宋、處濤、宋鄲、子民、天厤、石珏、宋夏、古莊、宋森、京夏、金子、張文、公賀、眞佐、耶邪、律少微、顧浩、劉與、葉權、進……

光厱、任詢、杜吉、光李、王庭、李仲、蓇擧、昭番、李從、訓古、李煥、春閣、李廷、遶俊、李魯、鬱莊、李邦、澄李、劉元、師盛、顔江、泚清、孫夢、卿蔡、孫……

成祝、石恪、顯夏、李瑋、魏道、李番、李從、訓古、侯裊、郭思、李雄、史顯、司馬、李澄、元文、江、萬晤、訶、濟何、青年、毛文、昌焦、與權、錫孫……

白周、良儀、玉句、龍爽、周、白恩、恭臣、周買、行公、賈恭、趙長、宗趙、元雷、道、劉師、至仁、益成、馮安、宗民、楊劉、永熊、高髙、黃、卿、卿……

然魔、杜訓、李世、昭李、略劉、蔡道、永李、買行、劉履、侯雷、道劉、師元、江、至仁、益成、宗道、楊劉、永年、顧與、葉……

白良、玉白、輝白、恩、臣周、賈公、傑賈、行恭、趙長、宗道、元文、盛師、江、石氏、宗天、厤石、珏希、莊、森、夏、子、文、公、眞、年、浩、進……

等懷說

而趙宣之飛白人物,趙子雲之草符象人物,張戩之外番人物,皆有別致錢易

劉國用李時澤之羅漢,賀六楊胐之觀音,張翠峯朱玉之雷將,妙頤眞之墨兔,戴道

成之仙童,李德柔李八師之神仙,尤爲獨步以專畫花鳥名者, 樂李永、葛守昌、葛一龍、李士宣、李符、李懷衰

則如宋迪之松禽,林生之水禽,尹白之墨花, 李祐、李吉甫、李逈、李甲、李廸、元辛、呂源、唐宿、王安道、李正、李會、成忠、王溫椿、叔王華、徐世昌、吳元瑜、鮑詢、趙仲佺、魯宗貴、呂宗興、元良、劉古、心陶、商應、宣亨、戴琬、昆及、金宜、之徐、光榮、逺衞、之等、昇、宗、蓼、松、劉、惠、興……

宋純王友之花果,吳炳之折枝花亦各以所長自見,自有影響於當時。至兼長山水

花鳥者〔皇子昌、鄧隱、范坦、馬賁、王瑞、虞等〕及專寫墨竹者〔范正夫、王詵、陳慥、歐黃、與迪、趙宗、澂閎、趙令庇、吳琚、吳瑋、章、俞澂、徐履、林友、林泳、通素、毛殿存、毛信卿、茅弼、汝雍元、田逸民、劉延世等〕，亦實繁有徒。且能寫墨竹者又往往兼能山水焉。而趙士雷之花竹，趙士安之筀竹，宗祐之葵花、豔竹，師永錫之枯竹，薛判官之溪竹，李誕之叢竹，丁野雲之梅竹，程坦之松竹，程堂之鳳尾竹，謝堂之蘭竹，魏燮之梅竹，聞秀才之竹石，曹申甫之風竹，皆於竹外能配以相當之畫材，以助其神者也。以畫士女名者則有葉進成等〔陳丕、任生、周吉言、趙賓、王詵、唐忠祚、孫方、趙宗、律防、沈子良、王靄、霍虔等〕；有葉光遠等〔思恭、徐濤、葉肯岩、程懷立、郭宗辰、朱漸、張經、劉琮、劉訥、荀可軒、金耶、尹律防等〕；以寫照名者則　以畫水名者則有蒲永昇等〔丘秀才、吳昇、威化、吳懷、孫白元、周信、任從一等〕；而張崒之瀺瀑，何霸之船水，曹仁希之波浪，錢服道之潮水尤有異致。以畫草蟲名者則有高克明等〔高明、李克明等〕；以畫龍名者則有董羽等〔容陳、陳衍、徐昺、范安、宗古、趙克瓊、陳懷、可阮、久陳、虞危、道人等〕；以畫魚名者則有徐白等〔徐叔儺、李遹、王道真、從一、周蒸、陳可久、阮范、安虞、危道人等〕；以畫馬名者則有郝章等〔坤、郝章、李景、郭孟、李祐、李用及、周李象、曾趙等　延之、孔去非、侯文慶、王道亨、雍秀、曾達、臣陶、緝高、懷玉、郭元、方秀、朱金、段士、智艾、賢荀、等、信才、衞世、雕推、何閩、長連、縈錢、光甫、劉等、案路〕；

（范子九州朱義朱瑩錢仁熙等序）（朱令晚張叟裴鈐顧益大中甄慧金杜錡黃謁韶等）（王藻王木陳皋陳居中卑顯）

以善界畫名者，則有李嵩等，（周李嵩郭待詔文遇等）以畫牛名者，則有閻次平等；（閻次平邱士元游照）以畫雲景名者，

以畫古木寒林名者，則有程若筍等；（程若筍趙孟堅李仲永李千能蔣等）

以畫梅蘭名者，則有趙孟堅等；

以畫嬰孩名者，則有勾龍爽等；（勾龍爽徐世榮）

以畫虎名者則有趙邈齪等。（趙邈齪包貴包鼎包辛成章案等）

則有李元崇等，（李元崇闕生世友諒吳俊臣　劉浩劉清之金武元直等）

其他畫鷹有金之周廉宋之李猷王曉畫鹿有金之移剌履畫牡丹有姚亨畢生畫鴿有李端畫燕雀有李仲宣傳文用畫狗有周熙王友端畫猿有陳善牟仲甫胡處士畫蜂蝶有單邦顯畫龜蛇有章友直畫鸚鵡有王凝盧章畫雁有陳直躬胡奇畫葡萄有陳天民畫荷葉花有陳珩孟仲寧于清言畫雞有毋咸之楊祈畫鶴有胡潛畫貓有靳青朱紹祁序王凝畫兔有馮進成畫蟹有寇君玉宋永錫畫荔支有蔡襄畫舟車等雜件有蔡潤朱銳畫火有馮青畫田野風景有左建陳坦朱光普楊威張擇端葉仁遇李東畫猿有老侯畫鴨雁有錢昆高尉畫蟬蝶有秦友諒畫鵝有曹訪其餘畫家如蔣長源

蕭照等，_{時雍譚宏林逋周純龍升劉文通丁謂彭果顧珣喬裔謝大昌印泉路皋傳逸孫李余瓊白玉蟾畢良史}

_{蔣長源蕭照馬摩趙弁杜衍褚靈石王曾梁松王能甫}

_{介喬仲 常等喬仲}或長松石，或長梅竹或精鑑賞或兼長雜畫亦皆知名於時至若喬鍾馗喬

三教杜孩兒趙樓臺等則各以所長者名其名矣。

第三十二節　畫論

論畫著作約有四十餘種——五代名畫補遺——宋朝名畫
評——益州名畫錄——圖畫見聞志——林泉高致集——德隅齋畫品——畫史——山
水純全集——廣川畫跋——畫繼——宣和畫譜——其他論畫之作——宋人對於畫學
之王張及方法——繪畫重理——忠實描寫自然內美之覺悟——於筆墨外更尚神韻——
畫須嚴恪勤神與俱成

宋人論畫之著作，或關於畫品，或關於畫學，或關於畫體，或關於畫法，鉤玄摘
要，無不言之有物其號為名著而傳世者約有四十許種茲擇其最著者而略述之。

•五代名畫補遺•

劉道醇撰以胡嶠嘗作梁朝名畫錄因廣之故曰補遺一卷。
所錄凡二十四人五代五十年中圖畫情形可考焉。

宋朝名畫評 亦劉道醇撰凡三卷分六門：一、人物，二山水，松木，三畜獸，四花草翎毛，五鬼神，六屋木，每門之中分神、妙、能三品每品又分上、中、下，所錄凡九十餘人敍諸人事實詞雖簡略亦足資考核其論評頗平允雖即一人亦必隨其技之高下分門而品騭之。

益州名畫錄 黃休復撰二卷所記凡五十八人起唐乾元迄宋乾德品以四格：曰逸曰神曰妙曰能逸格凡一人神格凡二人妙格上品凡七人中品凡十八下品凡十一人而寫眞二十二處無名者附焉能格上品凡十五人中品凡五人下品凡七人而有畫無名者附焉其書敍述古雅而詩文典故所載尤詳。

圖畫見聞志 郭若虛撰六卷郭以張彥遠歷代名畫記絕筆唐末因續爲裒輯自五代至熙寧七年而止分敍論紀藝故事拾遺近事五門舉一百五六十年間名人藝士流派本末論之頗稱賅備其論製作之理亦能深得畫旨馬端臨以爲看畫之綱領云。

林泉高致集 郭思撰。一卷凡六篇曰山水訓，曰畫意曰畫訣曰畫題，曰畫格

拾遺曰畫記實則自山水訣至畫題四篇皆思父熙之詞，而思爲之注惟畫格拾遺一篇記熙平生眞蹟畫記一篇述熙在神宗時寵遇之事則當爲思所論撰而併爲一編者也。

・德隅齋畫品　李廌撰。一卷所記名畫凡二十有二人各爲序述品題詞致皆雅，令波瀾意趣一一妙中理解。

・畫史　米芾撰。一卷係舉其平生所見名畫只題眞僞，或間及裝背收藏及考訂譌謬歷代賞鑑之家奉爲圭臬中亦有未見其畫而載者如王球所藏兩漢至隋帝王像及李公麟所說王獻之畫之類他如渾天圖及五聲六律十二宮旋相爲君圖自爲圖譜之學不在丹青之列亦附載殆張彥遠歷代名畫記兼收日月交會九道諸圖之例歟。

・山水純全集　韓拙撰。一卷首論山次論水，次論林木次論石，次論雲霧烟靄嵐光風雨雪霜次論人物橋彴關城寺觀山居車舟四時之景次論用墨格法氣韻之病次論觀畫別識次論古今學者凡九篇而序中自稱曰十篇豈佚其一歟。

雜事實書中之總斷也。

中之特筆九卷十卷皆曰雜說分論遠論近二子目論遠多品畫之詞論近則多說

為標舉短長以分闡諸家之工巧八卷曰銘心絕品記所見奇蹟愛不能忘者為書

寫曰山水林石曰花竹翎毛曰畜獸蟲魚曰屋木舟車曰蔬果藥草曰小景雜畫各

宦者各為區分類別以總括一代之技能六卷七卷以畫分曰仙佛鬼神曰人物傳

以人分曰聖藝曰侯王貴戚、曰軒冕才賢、曰縉紳韋布曰道人衲子、曰世冑婦女及

故曰繼。所錄上而帝王下而工技九十四年之中凡得二百二十九人。一卷至五卷

　　畫繼　　鄧椿撰。十卷記自熙寧七年，止乾道三年。用續郭氏圖畫見聞志而作，

圖引據皆極精核。

乞巧圖勘書圖擊壤圖沒骨花圖舞馬圖戴嵩牛圖秦王進餅圖留爪圖波利獻馬

如辨正武皇望仙圖、東丹王千角鹿圖七夕圖兵車圖九主圖、陸羽點茶圖送窮圖、

論山水者惟王維一條，范寬二條李成三條燕蕭二條時記室所收一條而已其中

　　廣川畫跋　　董逌撰六卷古圖畫系作故事及物象，故逌所跋，皆考證之文其

宣和畫譜　不著撰人名氏。或以蔡京實主其事。所載共二百三十一人，計六百九十六軸分爲十門：一道釋、二人物、三宮室、四番族、五龍魚、六山水、七鳥獸、八花木、九墨竹、十蔬果。筆塵曰：『畫譜採薈諸家記錄，或臣下撰述不出一手故有自相矛盾者』

　　舉上列諸書之內容而類別之，如益州名畫錄、德隅齋畫品等，是關於畫品者也。宣和畫譜、五代名畫補遺圖畫見聞志畫繼等，是關於畫品及畫學者也。林泉高致集、畫史、廣川畫跋等，是關於畫學及畫體者也。山水純全集是關於畫法者也。其他如趙希鵠之論臨摹，沈恬之論畫景，趙孟頫之論品學，張懷之論妙用，李澄叟之論山水，黃庭堅之論墨竹，龔開之論畫鬼，羅大經之論畫馬及草蟲彭乘之論鑑賞，蘇軾陳造之論寫神，及趙孟堅之梅竹譜釋仲仁之梅譜等，皆各有其傳世之價值。

　　茲更就各家論畫所及，而言宋人對於繪畫之主張及方法焉。

　　宋人善畫要以一「理」字爲主。是殆受理學之暗示。惟其講理。故尙眞。惟其尙眞，故重活；而氣韻生動機趣活潑之說，遂視爲圖畫之玉律卒以形成。宋代講神。

趣。而。仍。不。失。物。理。之。畫。風。

宋人圖畫之講理實爲其一種解放。張放禮曰：『畫之爲藝雖小至於使人鑒

善觀惡聳人觀聽其爲補豈儕於眾工哉』米芾曰『古人圖畫無非勸戒今人撰

明皇幸興慶圖無非奢麗吳王避暑圖重樓平閣徒重人侈心』宋人對於圖畫其

一部分雖猶以勸戒爲用，然其畫法所謂重人侈心者已可見其不復肯以古法自

厄往往主天機而達人心於物中而求神韻張之論曰：『造乎理者能畫物之妙，

昧乎理者則失物之眞何哉蓋天性之機也性者天所賦之體機者人神之用機之

發萬變生焉。惟畫造其理者能因性之自然究物之微妙心會神融默契動靜察於

一豪投乎萬象則形質動蕩氣韻飄然矣故昧於理者心爲緒使性爲物遷汩於塵

坌擾於利役徒爲筆墨之所使耳安足以語天地之眞哉……』是蓋言畫家爲自

然傳神不拘任何時象皆須抱忠實的態度體驗物理之當然以與自我的內感相

契合，後乃借書於手其盡焉者不但畫物之外部必須得物之內情。宋人對於圖畫，

既有忠實描寫自然內美——即物理之當然——之覺悟故於古法遂失其墨守

之信仰，往往有新生命之創作。郭熙曰：『人之學畫，無異學書，今取鍾王虞柳，久必

入其彷彿，至於大人達士不局於一家，必兼收並覽，廣議博考以使我自成一家，然

後爲得。今齊魯之士惟營丘，關陝之士惟摹范寬；一己之學，猶爲蹈襲，況齊魯關

陝，幅員千里，州州縣縣人人作之哉。專門之學，自古爲病，正謂出於一律……』言

學古人不當專從一家當集衆長而自陶鎔之，是亦由古人中求我，非一從古人而

忘我也。米芾曰『山水古今相師，少有出塵格者，因信筆作之，多烟雲掩映樹石不

取細意以便己。』亦言古人之不足專師當自立門戶，其思想之趨向新我者。宋迪之論曰：

瞭其受此思潮之激動，遂有謂古人盡不足法一意尊重自然自我者。尤爲明

『先當求一敗牆，張絹素訖，倚之敗牆之上，朝夕觀之。既久，隔素見破牆之上高下

曲折皆成山水之象。心存目想，高者爲山下者爲水坎者爲谷缺者爲澗顯者爲近，

晦者爲遠神領意造恍然見人禽草木飛動往來之象了然在目則隨意命筆默以

神會自然景皆天就，不類人爲是謂活筆』此法是否合理姑置不論而其思想之

重自然眞實蓋已不但目無古法竟將盡託化工矣時人既多輕視古法描寫自我，

反動之來，亦所未免。如韓拙之論古今學者，即其一例也節錄之

天之所賦於我者性也；性之所資於人者學也。性有頴蒙明敏之異，學者

有日益無窮之功，故能因其性之所悟求其學之所資未有業不精於己者也，

且古人以務學而開其性，今之人以天性恥於學，此所以去古逾遠而業逾不

精也。……人之無學者謂之無格無格者謂之無前人之格法也豈落格法而

自為超越古今名賢者歟？所謂寡學之士則多性狂而自蔽者有三難學者有

二，何謂也？一者自蔽也。有心高而不恥於下問惟憑盜學者為自蔽也。有性敏而才高雜學

而狂亂，不歸於一者自蔽也。有少年夙成其性不勞而頗通慵而不學者自蔽。

也。難學者何也？有漫學而不知其學之理，苟僥倖之策，惟務作偽以勞心使神

志薉亂，不究於實者難學也若此之徒斯為下矣。夫欲傳古人之糟粕達前賢

之閫奧未有不學而自能也信斯言也凡學者宜先執一家之體法學之成就，

方可變易為己格則可矣。噫源深者流長表端者影正則學造乎妙藝盡乎精

粹蓋有本者亦若是而已。

韓氏反對時人之不學古，至著爲專論以相詆譏，愈足反證時人之不尼古且韓氏雖頗不以時人薆古爲然而其言亦尊重自己，非執言學者須爲古人之奴隸也。

宋人圖畫既尙眞理，遂各求個己之性靈心神與物之眞理相感和以發其內部之生命，故於筆墨形似之外而競講神韻。

黃庭堅曰凡書畫當觀韻往時李伯時爲余作李廣奪胡兒挾馬南馳，且取弓引滿以擬追騎，觀箭鋒所直發之人馬皆應弦也。伯時笑曰『使俗子爲之，當作中箭追騎矣』余因此深悟畫格此與文章同一關紐但難得人人神會耳。

此卽言畫之得韻實不在有形之筆墨，而在使筆墨之用心處，所謂用心處，非思想靈妙，不能做到側重思想因此又偏重士夫，而於俗工則痛恨而深絕之以俗工之能者，亦只能盡形似而不能於形似外以意造理以理生韻也。

蘇東坡曰余嘗論畫以爲人禽宮室器用皆有常形，至於山、石、竹、木、水波、烟雲雖無常形而有常理。常形之失人皆知之，常理之不當雖曉畫者有不知。

故凡可以欺世而取名者，必托於無常形者也。雖然，常形之失，止於所失，而不能病其全若常理之不當則舉廢之矣。以其形之無常，是以其理不可不謹也。世之工人，或能曲盡其形而至於其理，非高人逸才不能辨。

米友仁曰子雲以字爲心畫非窮理者其語不能至是是畫之爲說亦心畫也自古莫非一世之英乃悉爲此豈市井庸工所能曉。

沈括曰書畫之妙當以神會難可以形器求也世之觀畫者多能指摘其間形象、位置彩色瑕疵而已，至於奧理冥造者，罕見其人。如彥遠畫評言王維畫物多不問四時。如畫花往往以桃杏芙蓉蓮花同畫一景予家所藏摩詰畫袁安臥雪圖有雪中芭蕉此乃得心應手意到便成故造理入神迥得天機此難與俗人論也。謝赫云『衞協之畫雖不該備形妙而有氣韻凌跨羣雄曠代絕筆』又歐陽文忠盤車圖詩云『古畫畫意不畫形梅詩詠物無隱情忘形得意知者寡不若見詩如見畫』此眞爲識畫也。

蘇氏所謂「常理」袁氏所謂「窮理」沈氏所謂「超理」卽是一理卽物理亦

畫理也。王維雪裏畫芭蕉，造理矣，然觀者知有雪知有芭蕉而不以雪與芭蕉為他

物為不足觀，則其畫蓋窮雪與芭蕉之物理而得雪與芭蕉之畫理，惟其造理，故益

入神，若不知此理，無論所作或能曲盡形似，即直斥之為俗工。如宋人往往有以詩

為題而寫其意者甚有以寫詩意試畫士其優劣之分即在一理字，徽宗政利中嘗

以「竹鎖橋邊賣酒家」句試畫士，應試者無不向酒家上著工夫，惟有一人但於

橋頭竹外挂一酒帘書酒字而已，便見得酒家在竹內也。又試「踏花歸去馬蹄香

」有一名畫但掃數胡蝶飛逐馬蹄而已，便表得馬蹄香出果皆中魁以其合乎理

也。又陳善曰：『唐人詩有嫩綠枝頭紅一點，動人春色不須多之句，嘗以試畫士衆

工競以花卉上妝點春色，皆不中選，惟一人於危亭縹緲綠柳隱映之處，畫一美人，

憑欄而立衆工逡服，此可謂善體詩人之意矣』。觀此足見宋人繪畫無往而不

思想無往而不從一理，討生活然至以詩意命畫為取士之科，實亦宋人偏重求。

合於理之流弊，其時士夫所提倡講理之重思想主張似與此有別。蓋此雖合乎理，

然猶泥乎跡象而彼所講之理，非為描頭畫角僅合乎理而已乃於筆墨蹟象之外，

以忠實的內感來表現對象之神趣也蘇軾曰：『觀士人畫如閱天下馬取其意氣所到。乃若畫工往往只取鞭策皮毛槽櫪芻秣無一點俊發。』黃庭堅曰：『如蟲蝕木偶爾成文古人繪事妙處類多如此』董逌曰：『世之評畫者曰妙於生意能不失真如此矣至如為能盡其技嘗問如何是當處生意曰殆謂自然則曰能不異真斯得之矣。且觀天地生物特一氣運化爾其功用祕移與物有宜莫知為之者，故能成於自然。今畫者信妙矣方且暈形布色求物比之似而效之序以成者，皆人力之後先也豈能以合於自然者哉』白居易曰：『畫無常工以似為工畫之貴似豈其形似之貴耶要不期於所以似者貴也。今畫師夥墨設色摹取形類見其似者，跟�其虛而喜矣則色以紅、白青、紫華房葽莖蕊葉似尖圓斜直雖尋常者猶不失曰此為日精此為大苟藥至於百花異英皆按形得之，豈徒曰似之為貴則知無心於畫者求於造物之先凡賦形出象，發於生意得之自然若花若葉分布而出矣然後發之於外假之手而寄色焉未嘗求其似者而托意也。』茲數家者所言亦重內心之感覺縱筆墨於意象中以傳其神而能仍不失自然之

意者爲歸也。鄧椿嘗記界畫有云：『畫院界作最工，專以新意相尚。嘗見一軸，甚可愛玩。畫一殿廊，金碧焜燿朱門半開，一宮女露半身於戶外以箕貯果皮作棄擲狀，如鴨腳荔支胡桃榧栗榛芡之屬，一一可辨各不相因筆墨精微，有如此者。』是畫方圓曲直各有規矩作之縱工而易板。而宋畫工能以新意尚則其畫之生命逐不託於有規矩之筆蹟而託於尋眞理之心靈蓋箕貯之果皮，一一可辨各不相因猶言其筆墨之精微至如棄擲鴨腳荔支胡桃榧栗榛芡之屬則宮中奢侈之狀況，盡行表出託意固曲於理尤達夫於極有規矩之界畫猶兢兢運心靈以曲達眞理則其他圖畫可知。張懷曰：『昧乎理者心爲緒使性爲物遷汩於塵坌擾於利役徒爲筆墨之所使耳，安足以語天下之眞哉』。夫作畫既不泥於形象又不失其眞理，衣盤礡，自由揮寫而輒得其妙固爲上乘宋人論畫之眞正主張大率類此故不談畫則已談輒以神韻爲重神韻者心靈與眞理所產生之結晶也其關於神韻之專論亦多見之，郭若虛謂『謝赫六法精論萬古不移然而骨法用筆以下五法可學，其如氣韻必在生知固不可以巧密得復不可以歲月到默契神全不知然而然也。

三二〇

嘗試論之，竊觀自古奇蹟，多是軒冕才賢巖穴上士依仁遊藝探賾鉤深，高雅之情，一寄於畫。人品既以高矣氣韻不得不高；氣韻既已高矣生動不得不至所謂神之又神而能精也。凡畫必周氣韻方號世珍。不爾雖同巧思止同眾工之事，雖曰畫而非畫。故楊氏不能授其師，輪扁不能傳其子繫乎得自天機出於靈府也且如世之相押字之術謂之心印本自心源想成形跡跡與心合是之謂印。爰及萬法緣慮施為隨心所合皆得名印矧乎書畫發之於情思契之於絹楮則非印而何。押字且存諸貴賤禍福書畫豈逃乎氣韻高卑」。鄧椿曰『畫之為用大矣盈天下之間者萬物悉為含豪運思曲盡其態。而所以能曲盡者止一法耳。一者何也曰傳神而已。世徒知人之有神而不知物之有神此若虛深鄙眾工謂雖曰畫而非畫者蓋止能傳其形不能傳其神也。故畫法以氣韻生動為第一而若虛獨歸於軒冕巖穴有以哉。

」郭氏直言畫無氣韻即為非畫。鄧氏亦深然其說而氣韻之得，郭氏謂繫乎得自天機，出於靈府。鄧氏則謂含豪運思在能傳神。是二家亦皆主張運心靈以達真理，與以上諸家論旨相同是蓋宋人之公論矣。

宋人論畫既以求氣韻生動為旨於是獨重有思想階級之士夫畫，鄧椿至謂

畫者文之極也其為人也多文雖有不曉畫者寡矣其為人也無文雖有曉畫者寡

矣云。故當時對於眾工，無有不深鄙之者。凡畫者所作，無精妙之思想及氣韻即被

斥為眾工，即其筆墨精密，形象酷似，亦不入士夫之鑑賞。而士夫之能畫者，亦力求

自拔惟恐自儕於眾工為識者所棄鄭剛中曰：『唐人能畫者不可悉數。且以鄭虔

閻立本二人論之其用筆工拙不可得而考然今人借或持其遺墨售於世則好古

之士先虔而後立本無疑何則？虔高才在諸儒間，如赤霄孔翠酒酣意放搜羅物象，

驅入豪端竊造化而見天性雖片紙點墨自然可喜立本幼事丹青而人物圖茸才

術不鳴於時負慙流汗以紳笏奉研是雖能模寫窮盡亦無佳處。余操是術以觀今

人之畫胸中有氣味者，所作必不凡，而畫工之筆終無神觀也』鄧椿曰：『畫之六

法難於兼全。獨唐吳道子，本朝李伯時，始能兼之耳。然吳筆豪放，不限長壁大軸出

奇無窮，伯時痛自裁損只於澄心紙上運奇布巧，未見其大手筆非不能也蓋實矯

之恐其或近眾工之事』鄭氏直言畫工之筆終無神觀而李伯時恐或近於眾工，

痛自裁損，不作大幅，則當時士夫思想之所尚，可想見矣。

宋人既重士夫畫，然何以能自拔於衆工而有此思想高逸，氣韻生動之作品？試讀郭熙父子、羅大經張懷諸家言而知當時士夫畫家之所學養矣茲節錄諸家之言而論之如下：

郭河陽曰世人祇知吾落筆作畫，卻不知畫非易事。莊子說畫史解衣盤礴，此眞得畫家之法人須養得胸中寬快意思悅適，如所謂易直子諒油然之心生則人之笑啼情狀，物之尖斜偏側，自然布列於心中不覺見之於筆下。晉人顧愷之必構層樓以爲畫所此眞古之達士不然則志意已抑鬱沈滯局在一曲如何得寫貌物情攄發人思哉。

是言作畫須先養氣而後乘興始能得之心中。至理名言，發人深省。蓋凡一景之畫不論大小多少必須注精以一之不精則神不專必神與俱成之神不與俱成則精不明；必嚴重以肅之，不嚴則思不深；必恪勤以周之，不恪則景不完積情氣而強之者其狀輕懦而不決此不注精之病也積昏氣而汩之者其狀黯淡而不

爽,此神不與俱成之弊也以輕心挑之者,其形脫略而不圓,是不嚴重之弊也以慢

心忽之者其體疏率而不整此不恪勤之弊也故不決則失分解法不爽則失瀟灑

法不圓則失體裁法不整則失緊慢法此最作者之大病也郭氏之自申其說也亦

可謂窮盡其奧。

郭思曰思昔見先子作一二圖有一時委下不顧,動經二二十日不向。再

三體之是意不欲意不欲者,非所謂惰氣者乎又每乘興得意而作則萬事俱

忘及外物一至則亦委而不顧委而不顧者豈非所謂昏氣者乎凡落筆之日,

必明窗淨几焚香左右精筆妙墨盥手滌硯如見大賓必神閑意定,然後爲之,

豈非不敢以輕心挑之者乎已營之又徹之已增之又潤之;之一可矣又再之,

再之可矣又復之每一圖必重復終始如戒嚴敵然後畢非所謂不敢以慢心

忽之者乎。

讀此可知郭氏家法之「主敬,」其得爲一代宗匠者有以也。董氏逌亦有神定之

說與郭氏精一之義同。

董逌曰：丘壑成於胸中，既寤寐則發之於畫，故物無留跡，累隨見生，殆以天合天者耶。李廣射石，初則沒鏃飲羽，既則不勝石矣，彼有石見者以石爲礙蓋神定者一發而得其妙解，過此則人爲已。

精一神定之說實爲畫家學養惟一之格言，宋人之鼓吹闡揚此說者甚力，前文所錄，猶爲舉其籠統者其較言之具體使後學易於揣摩者，則如下述：

董逌曰：由一藝以往其至有合於道者，此古之所謂進乎技也。觀咸熙蓋畫者，執於形相忽若忘之，世人方且驚疑以爲神矣，其有寓而見耶？咸熙蓋稷下諸生其於山林泉石巖棲而谷隱層巒疊翠嵌嵚崒崒蓋生而好也，積好在心，久則化之，凝念不釋，神與物忘則磊落奇蟠於胸中不得遁而藏也，他日忽見羣山橫於前者纍纍相負而出矣，嵐光霽煙相與一一而上下，漫然放乎外而不可收也。蓋心術之變化而有出則託於畫以寄其放，故雲煙風雨者皆山也，故能盡其道後世按圖求之，不知其畫忘也，謂其筆墨有蹊轍可隨其位置求之，彼其胸中自無一丘一壑且望洋耶若其謂得之此復有眞畫耶。

羅大經曰唐明皇令韓幹觀御府所藏畫馬。幹曰：『不必觀也陛下廐馬萬匹皆臣之師』李伯時畫馬曹輔爲太僕卿太僕廨舍御馬皆在焉伯時每過之必終日縱觀至不暇與客語。大概畫馬者必先有全馬在胸中若能積精儲神賞其神駿久久則胸中有全馬矣。信意落筆自然超妙所謂用意不分及凝於神者也。山谷詩云：『李侯畫骨亦畫肉，下筆生馬如破竹』生字下得最妙蓋胸中有全馬故由筆端而生初非想像模畫也。曾雲巢無疑工畫草蟲年邁愈精余嘗問其所傳，無疑笑曰『是豈有法可傳哉某自少時取草蟲籠而觀之窮晝夜不厭又恐其神之不完也復就草地之間觀之於是始得其天。方其落筆之際，不知我之爲草蟲耶草蟲之爲我也此與造化生物之機緘蓋無以異，豈有可傳之法哉』

董氏稱咸熙畫山水能凝念不釋神與物忘乃得臻妙。羅氏稱引韓幹李伯時畫馬，能胸有全馬始生筆端而曾雲巢無疑之畫草蟲至落筆之際，物我兩忘所以證明作畫者之須定神精一深求物理之當然而與己之神情俱化是非有若韓李諸

家，胸中確有所養者不能語此是亦足見宋代士夫畫家之注重學養而深有得於

致知格物體用之義也夫士夫畫家思想既高逸又以定神一精窮理得性爲養所

作自異衆工而衆工之流因無所學養方逐世好之不暇，雖日畫其畫中無我，

機器等耳。劉學箕曰：『俸揣萬類揮翰染素雖盡畫家一藝。然眸子無鑒裁之精心胸

有塵俗之氣縱極工妙，而鄙野村陋不逃明眼。是徒窮思盡心適足以資世之話靶

不若不畫之爲愈今觀昔之人以一藝彰彰自表於世皆文人才士非以人物山川

體而擅衆作之美雖張僧繇吳道子閻立本諸公尚不能之，況萬萬不及此者，自謂

佛像鬼神著則以樓觀花竹翎毛走獸顯蓋未有獨任一見而得萬物之情兼備諸

能之可乎古之所謂畫士者皆一時名勝涵泳經史見識高明，襟度灑落望之飄然。

知其有蓬萊道士之豐俊故其發爲豪墨意象蕭爽使人寶玩不寘今之畫工祇人

役耳視古之人又萬萬不啻也。亦有迫於口體之不充就世俗之所强問之能彼

乎曰能之此乎曰能之及其吮筆運思茫昧失措鮮不刻鵠成鶩畫虎類狗其視

古人神奇精妙每不逮之』是蓋言衆工之爲衆工學不專向藝惟務博不能有士

夫定神一精之學養故也。陳善之言曰：『顧愷之善畫而人以為癡張長史工書而人以為顛予謂此二人之所以精於書畫者也』學固以專精況宋人之於畫講物理以求精妙尤非定神一精不可。

要之宋人之論畫以講理為主欲從理以求神趣故主運用心靈之描寫運用心靈，未必能窮理，即窮理，未必能得神趣；於是有精一神定之說曰敬宋畫家雖不能人人有此觀念與學養然號為先覺者固以如是之論調相倡也。

第十章　元之畫學

第三十二節　概況

忽必烈既滅宋國號元數傳而至順帝朱元璋起而逐之元遂覆計自至元丁丑——一二七七年至至正丁未——一三六七年凡歷九十年。此九十年中因異族主中原政教之旨趣既殊人民之心理亦變其影響於藝術也頗呈特殊之現象圖畫之文學化更較宋代為顯著。

我國圖畫雖至宋代已受崇講理學之影響,注重鑑賞之結果,尚理想講筆墨,凡、關於圖畫之種種法式,多趨解放而文人寄興之作,已大有勢力於畫苑。然以畫院儼然立於上,四方畫工要皆以得供奉爲榮所作縱多野逸而尙工整濃麗者仍不少。自入元後,則所謂文人畫之畫風乃漸盛而愈熾,蓋元崛起漠北,入主中原毳幕之民不知文藝之足重雖有御局使而無畫院,待遇畫人殊不如前朝之隆。在上既無積極提倡在下臣民又皆自恨生不逢辰淪爲異族之奴隸。凡文人學士無論仕與非仕,無不欲藉筆墨以自鳴高,故其從事於圖畫者,非以遺興即以寫愁而寄恨其寫愁者多蒼鬱寄恨者,多狂怪以自鳴高者多野逸要皆各表其個性而不競以工整濃麗爲事,於是相習爲風。元初諸家,如陳琳趙孟頫輩,猶承宋代餘緒,上追古風,不少高古細潤之作,然同時有高克恭一派,主寫意尚氣韻承董巨之衣鉢

而發揚之其勢力已足與陳趙諸家相抗峙其後思想益趨解放筆墨益形簡逸至

元季諸家至用乾筆擦皴淺絳烘染蓋當時諸家所作無論山水人物草蟲鳥獸不

必有其對象憑意虛構用筆傳神非但不重形似不尚眞實乃至不講物理純於筆

墨上求神趣與宋代盛時崇眞理而兼求神氣之畫風大異論者美其名曰文人畫。

且以畫派論尤足以見元代圖畫之日趨簡逸其屬於繁密工整濃麗之畫派如歷

史故實野田風俗等多不樂寫之抑若有所畏懼而難近者至若墨蘭墨竹類之畫

派，則凡自士夫而娼優概多能之其初原爲二三士夫藉以寄興鳴高其後相習成

風人以其簡略易習遂鄙棄工整濃麗之風而羣趨於簡逸之路。故以筆墨論畫元

人實能以簡逸之韻勝前代工麗之作。不失爲繪畫史上以次進步之現象以畫而

推論當時一般畫家之用志則自原以畫爲遣興者外皆有近乎偸懶取巧之嫌世

風推移有關藝術有固然歟兹分別論之。

　人物　前代人物畫以道釋畫爲中心而所謂道釋畫者多爲俗人禮拜之用。

至元以喇嘛敎之特興除少有關係之禪宗外其他佛敎諸宗多邁衰運。故禮拜畫

像之風，亦遂以替雖間有如來大慈像之作，亦多以墨幻，或白描，以見筆墨之趣，無

復注意莊嚴相如前代者，蓋是時人物畫之題材或取史事之高逸者，如淵明把菊，

劉伶荷鋪等故事而以高逸之筆寫之；或取幻想之象徵如戲嬰、招鬼諸圖而以狂

怪之筆寫之；此外則於山水如山居圖等中一二如豆之人物而已雖元初如陳琳

趙孟頫等力追古風善作高古細潤之人物然氣韻日下不可力挽寖至元季，如倪

黃諸家，且於山水中亦有不畫一人物者蓋人物畫至於元代亦已告衰退之狀不

獨道釋畫之衰退已也若就其著者而論之，趙子昂畫無所不能，馬及人物，陶宗儀

謂為有過龍眠同時號為吳興八駿之錢選人物亦宗法龍眠蓋皆高古細潤不失

宋風。其受松雪翁之陶鎔者則有陳仲仁陳琳朱德潤三人皆能駸駸入古，而朱德

潤尤為有好古法而擅人物名者中山劉貫道亦頗不弱劉於至元十六年寫裕

宗容稱旨補御衣局使其於應眞人物變化態度尤雅一展玩間恍然置身五臺國，

與阿羅漢對語眉睫鼻孔皆動論者謂無忝於吳道子王維自是而後畫風漸變人

物畫者漸少其作畫也不復競競於蹟象之求。杞縣郭敏工畫人物喜武元直但師

其意，不師其法。吳梅山許擇山等，亦皆好自出心裁，揮發如意，間有學馬夏者，如張
遠沈月溪丁野夫所作往往亂眞，亦名手也。但其聞名不在能學馬夏與趙松雪朱
德潤等，以能得伯時法，可矜奇於當時者不同。至若江山顏輝畫鬼極工，有八面生
意；川中高遜畫馬極工，往往龍化，管夫人之畫佛像亦非凡手，而趙衷蕭月潭之白
描人物則尤爲元代人物畫所少見而可貴者也。

此外如蔡山趙璹之徒，畫羅漢庶幾龍眠，月湖阿加加嘌子宗法常，所謂牧
溪派者，亦善水墨觀音等；其遺蹟多有流存日本。是蓋當時專行喇嘛敎，此類佛畫
不合時宜，適日本鎌倉時代及室町時代，正與我國交通，其緇流遂挾以東渡，甚至
如上述諸畫家，不但眞蹟流傳海外，其姓名亦遂不著於我國畫史。

花鳥 元代花鳥畫雖不及宋代之盛，然多承人黃筌趙昌之宗派，競尚工
麗。元初花鳥名家，首推錢舜舉，其畫宗法趙昌高者與古無辨，嘗借人白鷹圖夜臨
摹，裝池翌日以臨本歸之，主人弗能覺。湖州人經舜舉指授，類皆以能畫名。沈孟堅
爲其高足。趙松雪亦嘗問畫法焉。同時有陳琳李仲仁亦皆以善畫花鳥名，仲仁嘗

爲湖州安定書院山長，其寫生花鳥含豪命思，追配古人松雪見之，歎曰：『雖黃筌

復生亦復爾爾』蓋仲仁宗法黃筌者也。其時法黃筌著名者又有王淵，王字若水，

能以墨畫花鳥，稱當代絕藝與之同好者，則京兆邊武之墨戲，亦甚有名。夫墨畫花

鳥，前代極少，而元人常能爲之，蓋由元入明，而墨畫花鳥之一派行將大盛故也。此

外如林伯英之學樓觀謝祐之之傚趙昌臧良之師王若水皆有可觀。洎乎季世畫

花鳥者極少，惟盛懋學陳仲美而變其法以精巧稱孟玉澗之花鳥翎毛亦爲當世

所珍重。此外如邊魯田景延方君瑞陸厚等皆以花鳥爲兼藝不甚著名按元代花

鳥畫除少數墨戲花鳥者其餘類多工麗之作。一若不受時代之趨勢而與人物山

水畫別其風氣者然。是蓋花鳥畫當宋時實爲極盛之時期其勢力實足闚動元人

之心理而使勿異遷其不受闚動者卽�放自放直習水墨寫蘭竹等以自娛不願

於花鳥畫中別開生路與此濃麗一派爲四敵。是以此濃麗之花鳥畫派得於此短

期之元代兀然藉宋之盛勢而弗替然究其極終不敵習水墨蘭竹者之多。

山水 元初山水畫雖如錢舜舉等所作亦多青綠巧整但不過嗣南宋院體

一派趙伯駒李唐劉松年三家之餘緒而已。屬此派之作者旣稀，而又無甚傑出之人才，故於繪畫界勢力，甚爲薄弱。趙松雪在元初固以細潤著名，然其論畫則以簡率自豪。至若孫君澤丁野夫張遠張觀等，則承馬遠夏珪之遺風所作多屬水墨蒼勁之一派。而君澤之沈鬱遒勁，尤爲能得其傳稱此派健將，差有聲勢不過元代山水畫之能風靡當代影響後世者，究屬水墨渲淡之一派爲獨盛此派之嫡傳而爲元代山水畫增價於古今者，元初則有高克恭元季則有黃公望王蒙倪瓚吳鎭所謂元季四家也。房山初學二米，後用李成董巨法造詣精絕時稱第一。大癡初師董巨晚年自成一家，或作淺絳山頭多礬石筆勢極雄偉或作水墨皴紋極少筆意簡遠極爲後人所推重。西廬畫跋所謂：『其布景用筆於渾厚中仍饒逋峭蒼莽中轉見媚妍纖細而氣益閒墫塞而境愈廓意味無窮學者罕窺其津涉也」山樵初學其舅松雪翁法後乃出入輞川北苑諸家，好以赭石和藤黃著色山頭石雲草樹掩映氣韻蓬鬆或竟不著色，祇以赭石著人面及松皮亦殊古雅有別致。雲林仲圭亦皆祖法董巨，尙重墨法惟雲林貴簡淡，仲圭主蒼古似稍有別。鹿門柴氏云：『雲林

三三四

之畫，從北苑築基，幽淡簡勁，不可得而學山水不著人物，著色者亦甚少間作一二，

繪染深得古法，仲圭山水師巨然筆力古勁氣韻若蒼蒼茫茫有林下風致，故雖同

學董巨亦各自有徑庭』云云。雲林嘗自謂：『僕之所謂畫者不過逸筆草草不求

形似聊以自娛耳』仲圭亦謂『畫事為士大夫詞翰之餘適一時之興趣。』則其

畫法雖稍有別而以為寄興之作純受文學化者則一也。蓋此數家之畫法皆以渴

筆之皴擦與水墨之渲染其簡淡高古之畫風實能變宋格而為元格，且已啟發

清二代南宗畫之大輅又有朱德潤唐棣曹知白姚彥卿方從義輩亦皆以祖述李

成郭熙有名，惟元代盛行之山水畫雖同為南宗，然宗董巨者多而宗李郭者少。且

宗李郭者，自朱德潤等數家著名外餘多無足稱者即如朱唐曹姚諸家，皆為前人

蹊徑所壓不能自立堂戶，故其勢力雖較青綠派為盛而較宗董巨一派者則未免

相形見絀也。

　　　　　　自成家數者──李澄叟──柴楨──朱璟──楊文昭……等
　　　　　　　范寬──曾瑞

山水師傳略表

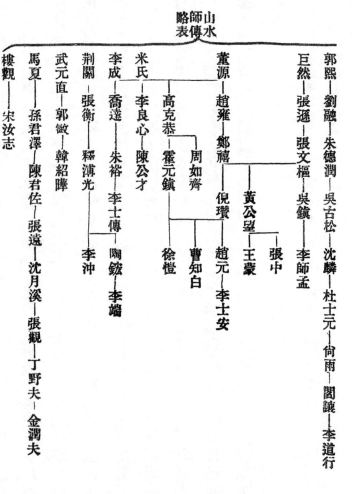

郭熙—劉融—朱德潤—吳古松—沈麟—杜士元—尚雨—閻讓—李道行

巨然—張遜—張文樞—吳鎮—李師孟
張中

董源—趙雍—鄭禧
黃公望—王蒙
倪瓚—趙元—李士安
周如齊—曹知白

米氏—李良心—陳公才
高克恭—霍元鎮—徐愷

李成—喬達—朱裕—李士傳—陶銑—李端

荊關—張衡—釋溥光—李沖

武元直—郭敏—韓紹曄

馬夏—孫君澤—陳君佐—張遠—沈月溪—張觀—丁野夫—金潤夫

樓觀—宋汝志

我國畫家，自兩晉以來，因顧陸之傑出，多羨慕其宗風，互相仿效，遂啟師古爲

高之風其有蔑然獨造者，鮮有不以蔑棄古法而誤入魔道。於是除一二有奇才異

稟特然別創宗派者外，其餘則未有不被泥古派與論所束縛，莫或尋自新之道。歷

隋而唐此風寖熾直至南宋而稍衰。總之，元以前之畫家略可分為二派各趨極端：

非特出自倡宗。卽絕對服從古人。及乎元世雖亦尚師傳然已非昔比當其初世，

一二大家趙松雪等原以復古為提倡，然其所謂復古者不專求形似於古人乃求

神合於古人蓋非泥於古也。洎元季諸家更能集古人之所長而以己意融洽之以

為用，視其用筆落墨要無不有其來歷，亦不能指其究似某家所謂學古

入化惟元人能之。明沈周謂：『吳仲圭得巨然筆意墨法又能逸出其畦徑爛漫慘

淡當時可謂自能名家者蓋心得之妙非易可學』云云李流芳謂『學古人者固

非求其似之謂也。子久仲圭學董巨元鎮學荊關，彥敬學二米，然亦成其為元鎮子

久仲圭彥敬而已何必如今之臨摹古人者哉』。方薰謂：『一峰老人純以北苑為

宗，化身立法其畫氣清質實骨蒼神腴』。清王原祈謂『米家畫法品格最高得其

衣鉢惟高尙書有大乘氣象。……房山畫法傳董米衣鉢而自成一家又在董米之

外，學者竊取氣機，刻意摹倣，已落後一著矣」又謂：『元畫至黃鶴山樵而一變。山樵少時酷似趙吳興祖述輞川旣入董巨之室化出本宗縱橫離奇莫可端倪與子久雲林仲圭相伯仲迹雖異而趣則同也』畫服云：『巨然學北苑元章學北苑黃子久學北苑倪迂學北苑一北苑耳而各各不似；他人爲之與臨本同若之何能傳世也。』是可知元人之能師古人而不爲古人所拘泥卒能自成家數名當時而垂後世；與矯意造作誤入魔道者，不可同日語也。

元以前之畫山水多用漤筆謂之水量墨暈濫觴於唐宋復爾爾至元季四家，始用乾筆其中倪瓚吳鎮二家尙重墨法餘多以淺絳烘染矣。甌香館畫跋云：『石谷言房山畫可五六幀惟昨在吳門一幀作大墨葉樹中橫大坡疊石爲之不僅四渴筆漤草皴擦極蒼勁不用橫點亦無渲染』云云則元人之能用乾筆者，家而高尙書已優爲之矣。惟高則偶爲之而四家之畫要皆用乾筆，而恣其逸趣其高致。子久作浮巒春山聚秀諸圖其皴點多而墨不費，設色重而筆不沒，點綴曲折而神不碎片紙尺幅而氣不促遊移變化隨管出沒而力不傷爲能用乾筆故也。

雲林用筆輕而鬆燥鋒多潤筆少世多稱其惜墨如金山樵皴法有兩種，其一世所傳解索皴一用淡墨勾石骨純以焦墨皴擦使石中絕無餘地望之鬱然深秀。梅花道人畫，董思白稱其蒼蒼莽莽有林下風者，亦其能用乾筆故也。

墨竹　元代四君子畫尤以墨竹爲最盛能作此類畫之畫家其泯滅不可考者不可知以其可考者而言其數實占元代畫家三分之二雖以其用筆簡略易於學習所致然亦因國勢民心之特有情感有以使然。由厭世而逃於閒放以爲簡淡超逸如此類之繪畫爲易表其情感而羣習之也。故此類畫家其性情多狷介高潔其作品多鬆秀超逸其如高房山李衎柯九思倪雲林楊維翰吳仲圭管仲姬等皆爲此類畫家之最有名者茲述其要：

元人最好寫墨竹，趙孟頫不以竹名，其以金錯刀法作竹，固古人之所鮮能。高克恭竹不讓文湖州，頗自負嘗自題曰：『子昂寫竹神而不似；仲賓寫竹似而不神；其神而似者吾之兩此君也。』然李衎用意精深竹極爲時人所推許謂文與可蘇子瞻仙去二百年，墨竹一派惟李公得之其用意命筆天趣冥會等而置之未易優

劣云。蓋仲賓從遊黃華，而私淑與可，尤推重與可。略謂『墨竹畫竹皆起於唐，自吳

道子以來名家纔數人；文湖州最後出，不異杲日升空爝火俱息黃鍾一振瓦釜失

聲矣』仲賓嘗使交趾深入竹鄉於竹之形色情狀辨析精到作畫竹墨竹二譜在

元代寫竹家足稱山斗也時有張遜者亦畫墨竹一旦自以爲不及仲賓卽棄去而

用鈎勒往往得摩詰遺意亦有名吳中。至元中趙淇作墨竹長竿勁節亦饒風致劉

敏善學顧正之而高琦則自成一家葛達學王庭筠更學文湖州李侗宗文湖州田

衍學王澹遊皆有師承而張衡不師古人自成一家亦足以傲世俗矣至柯九思則

足繼仲賓而執牛耳蓋筆勢生動論者謂文與可後一人其寫竹必儦以古木煙梢

霜樾與叢篠相映頗有古趣同時爲丹丘推服者有楊維翰。自號方塘學者名其

竹派曰方塘竹。宋敏嘗寫竹石，或以進明宗明宗語左右曰：『此眞士大夫筆』京

師人遂名其竹爲敕賜士大夫竹亦號有名。及信世昌出別成一家蓋黃華後又一

變矣。自此以後，士夫善寫竹者益多，韓公麟之簡當牛麟之蕭散韓紹曄之學樂善

老人，張敏夫之學顧正之。顧安之學蕭協律吳瓘之學楊補之，皆有可觀。黃王倪吳

三四〇

四家，既以山水赫然崛起元季，寫竹之風亦稍戢，然作者亦極有知名者；惟陶復初之

師仲賓瀟放絕俗張明卿之師與可韻度清灑稍有名耳至若釋門則金元之世十

九能寫如溥光之法湖州海雲之法楙軒道隱之法翠巖元才之法丁子卿智海之

法海雲禪師雖非傑出亦能名世。

元人畫法大致趨重神逸為山水畫極盛時代及乎晚季，又由山水而放於墨

竹。一般士夫至恥言畫而稱畫為寫所以寫其胸中之逸氣故如花鳥畫尚有少數

人擅長之其大多數以寫山水墨竹名而擅人物畫者則絕無而僅有矣其時賞鑑

之目標，亦以神逸爲歸，於是卷軸畫類大行；而壁畫類因此絕少作者唐棣之畫嘉

熙殿壁郭界之畫錫麓玄丘精舍壁趙元靖之墨竹畫壁實爲元代壁畫之麟鳳矣。

今僅舉卷軸之有價值者彙而錄之：

趙孟頫山水竹石人馬傳寫等無所不能，其著名之作品則有豳風圖等，多見名人跋語，今舉其尤

袞安臥雪圖 鵲華秋色圖 水村圖 墨竹圖 問道圖 道德經圖 江山蕭寺圖 轅圖 尼圖像 怪石竹林七賢圖 古木散馬圖 庭溪山仙館圖 浴馬圖

幼輿丘壑圖 謝幼輿 玄真觀 西溪 三世壽圖 蒼林疊嶂圖 溪圖 白鼻騧圖 天馬圖 羅漢圖 葛震父像 龍王佛松石老子

白描調明畫像 玄元十閒五羊圖 馬圖 秋江待渡圖 盧山觀瀑圖 兩馬圖 八駿圖 二羊圖 重江疊嶂圖

著者記錄之。

幽風圖 明初倘在宋濂曾記乃方軼之略云

沈周陳敬宗有題詞

竹林七賢圖 水墨翎毛淡設色意態閒適文忠蘇

白鼻騧圖 題云有海粟與郭界等題詞云海當

溪山仙館圖 水墨淡設色重巒墨嶂雲亭水閣儼然仙境森深

雙松平遠圖 此圖冲淡簡遠意在筆墨外勁水墨布景簡略用淡遠細

洞庭圖 圖凡二幅蓋東西洞庭也淡著色

重江疊嶂圖 勁水墨布景簡略用淡遠細

浴馬圖

董源水法王維布景設色得淡遠秀潤之妙

重設色荷樹上有王稱地長嘯小頓狀不一而鬱凡十四千里之風溢於毫素流嚼之外草

高克恭平時不輕著筆，遇酒酣與發研墨染豪墨竹山水，隨手揮灑而奇逸之趣盎然。山村隱居圖等，〔趣／林圖聚雲圖／山村圖圖等雲圖〕皆其名作茲就其最著名者而言，則有：

春雲曉靄圖〔紙本江村所謂墨墨如絮冒巘嶺阿者是也春山擁雲〕、墨竹坡石圖〔紙本子昂詩所謂高侯落筆有所／此圖為南陽仇仁近作也〕、

秋山暮靄圖〔張父跋謂的此圖幽淡自然捕盡畫工蹊徑的寫彥敬絕品云〕、山村隱居圖〔仇仁近作有深荷淨歸竹林七賢圖觀鵝圖陶微君歸〕、

溪山清話圖〔狀茅亭背山面湖二高士憑欄作閒眺共話新雨初過用筆甚潤，蒼潤也〕　皆寫

錢選少年愛弄丹青，寫花草，晚年益趨平淡，多作山水，而人物士女亦皆擅長。

生平所作如浮玉山居圖等，〔浮玉山居圖列女圖竹林七賢圖明皇擊梧桐圖臨龍眠九歌圖洪崖先生圖秋江待渡圖梨花圖白雲山居圖來禽梔子圖卷〕

名作其最有名者則有：

山居圖〔仿唐人金碧雲丹／詩所謂江上嵐光滴翠徽江波浩瀚晴暉景紀義〕　秋江待渡圖　梨花圖

卷，〔淡黃紙本金碧山水大設色／開卷巒降擁金碧萬木失翠凝秋色驪麗而意趣簡遠雲林老人詩云誰似蘆花釣魚客松雪跋曰〕有馬顒色梨花一枝風姿飄逸周雍等題詞　來禽梔子圖卷〔來禽梔子生意具足舜舉丹青／設色淡雅咸有生趣〕

斯之妙，見之於

·戲嬰圖卷· 畫一美人抱兒作坐機上，左手執，旁設綠蕉墨石。

·伶荷鋤圖卷· 紙本重金碧樹石，物本蕭閒深得晉人逸致。樹石簡雅，人

·浮玉山圖· 水墨淺色而樹葉則以綠為之，甚為特雅奇逸

·紫茄圖· 余思復謂妙絕如生，每憶不忘云

·劉

有名。

李衎專以寫竹名，雖規模與可，其胸中自有悟處，故能振迅天真，落筆臻妙。所作墨竹卷有趙子昂題句，木石細竹卷有蘇東坡題句，而竹梧蘭石四清圖卷為最

·竹梧蘭石四清圖卷· 白宋紙本水墨作畫，竹法清健，蘭葉飄逸，開卷二老石梧，二株以潑墨為葉，石氣韻圓渾得北苑遺。溪山勝意圖、天台春山欲雨圖、石壁圖、芝嶺室圖

黃公望筆墨之妙，不待贅言，所作如溪山雨意圖等，皆極著名，摘要記之則如：

·富春山圖· 紙本高一尺餘長二丈餘，凡六接，水墨山水，筆法富春潤墨氣並足，傳世發。秀拔繁簡得中，其品當在松雪翁上。沈石田則謂此圖清貴，墨法深得董巨

·溪山雨意圖· 紙本所淡設溪色，頭木法葉，晚氣澗蕭韻，溪渾西全有自然里之遙，句是也外天。白董米宋紙本自成家法者與富春山氣韻並足

·暮靄橫雲圖· 後有倪瓚等題。互然之妙，此卷全在溪山雨意圖中來。

寫陽橫明洞天圖、寫橫雲圖、陸儼林圖卷、浮嵐暖翠圖、九峰雪霽圖、萬壑松風圖、關山晴嵐晚色圖、騎馬看山圖、藏尾圖、山跡圖等書

台石壁圖

此為大擬最得意之作，數峰天表，妙法如草隸，蒼勁發盤嶂，長林映帶，氣象雄渾，直接荊關之傳，與他逈絕奇異。老人致語謂筆法古雅，大有荊關遺響，僕之點染不敢企也。

秋山圖（雲紙西本）

他如長江萬里圖之精瞻，浮巒暖翠圖之蒼潤，九峰雪霽圖之簡古，春林遠岫圖之清逸，萬壑松風圖、晴巒晚色圖之奇絕，磧砂圖、雲山圖之細秀，芝蘭室圖之淋漓酣暢，皆係名作，為世寶貴。

王蒙畫傳世甚多，其著者則有青弁隱居圖等，丹臺春圖、琴鶴軒圖、太白山圖、會稽山書屋圖、雲林小隱圖、湖山清曉圖、風雨蕭寺圖、谿橋玩月圖、破窗風雨圖、花深漁隱圖、秋林書屋圖、鐵網珊瑚圖、南邨真逸圖、石草堂圖、松山書屋圖、石梁秋瀑圖、後嵐新圖、黃鶴山居圖、夏日山居圖、惠麓小隱圖、夏山高隱圖、松路仙館圖、嚴秋林圖、劍閣圖、屋詞意圖等。

摘記如下：

南邨真逸圖

兄弟每過天台九成居先生晚年連樓息日月之地，叔明與九成又能一表。

琴鶴軒圖

為錢唐以良讀書處，圖沙門命其軒曰琴鶴，馬玉麟等皆有題詞。為其丹青習氣醜作時，宜琴者是也。

聽雨樓圖

至正二十五年四月作於盧，東海題詞者是也，宜興道行人張兩，倪瓚。

青弁隱居圖

白紙水本，滿幅淋漓墨山水，至正二十六年四月畫此，披麻而解索。

劍閣圖

絳山設色裝雲，淡著色嵐。如峻嶺古木茂深，圖整曲作行人宜。

雲林小隱圖

本白水紙。林壑迴開，橫瀟灑其荒亡，樵笻逸一虛，得意過瓦師，倪元鎮退合此圖，突神氣云。

墨山水層崖複嶂，雲樹重深，氣韻渾成，杳無窮盡，論者謂此圖深得董巨三昧，當與青卞並馳，其用筆皴法，與具青卞圖同之勢。

（在人世間云身，日披對殊忘身。）

•松山書屋圖•

軸落筆精微，林深石潤，黃鶴山居圖落筆奇偉，層疊無窮；松路邏巖圖之工雅，

•靈石草堂圖•（皴亦蒼潤浮嵐圖法踰用技麻。不能及巨探厚純用荊關法范伸立以下，汪退谷極傾倒之營目也。）

石梁觀瀑圖之瀟灑，阜齋圖兩幅，布景一正一背，皴法簡淡，惠儲山隱圖兩卷，

•夏日山居圖•（白紙本水墨山水，法互然山頂尖峭。）此外如玄武修真

一前半一後半，皴法著秀者皆為名作；而夏山高隱，秋林對弈二圖亦極妙。

倪瓚畫傳世之多，不減大癡，如竹樹秀石圖等，

（竹樹秀石圖、西圖秀石圖、竹石梧竹草亭圖、水竹居圖、山陰丘壑圖、惠山圖、虞山林亭秋色、松江釣隱、小山圖、嵐虛圖、隔江山色圖、春山圖、水竹居圖、新和草堂圖、秋林野興圖、竹枝圖、春色溪山仙館圖、野興圖、東林岡草堂圖、紫芝圖、雨後空林圖、遠樹石軸圖、宜山齋圖、師子林圖、龍門獨步圖、荊蠻民卷、林書屋圖、松披平遠圖、雙松圖、清逸圖、新雁圖、晴陽芳草圖、虞山林亭秋色山水圖、惠山房圖、陶秋林興松圖、野興圖、東林岡草堂圖等。）

或以寫景遣興，或以寓情寄慨，或以淡遠幽逸勝，或以層疊蒼勁勝，要為世瑰珍，摘記其要者如下：

•清逸圖•者紙本係贈古民先生（上有自題長歌一首）

•晴陽芳草圖•畫至正甲辰八月（亦有自題詩）

•六君子圖•畫（李日華云：得六君子乃在松柏樺槐榆蔭六樹，有賢人列挺在下位之象云。位置皆平地，且氣象蕭索掩映云位置）

•師子林圖•（僧如海所，汪退谷云）

與趙君長善以意子商權作石如傲貌之謂子林圖眞得荆關遺意非見王蒙所參見云余其

鑿圖謂其淡天眞妙品在六君楺子之上論者

•虞山林•

•秋林山色圖•荒水墨大幅秀勁處秀惟潤畫蒼文敏得用之其奧旨

翁山色多及此幅所爲大大手筆惟吳

詩法所謂江然上爲倪畫積雨之晴品隔江眞春變樹夕陽明右者有是也題

•江岸望山圖•溉水墨山山積翠蓉林作畫拔石多用橫

全注所謂互江然上爲倪畫用者可稱保逸變筆右自題

倪重竹石更茂見林有溪橋茅屋初視以其妙子久亦一奇也

•梧竹秀石圖•潑黃紙之以花

詩書宗率皆神變畫右自題

•雨後空林圖•淡設色山水全以花青赭綠逐墨爲之圖

作倪畫中複布景之勝未有如此者又爲久榘設一色更爲罕

觀重疊妙則絕累無窮非晚年誠非可比昔人許雲林最妙古淡則妙不顯可謂知言

•清祕草堂圖•墨水

•山陰丘壑圖•此爺州山人云雲林生平不作青綠山水偶有是也近若遠若濃若淡若無意若有意始

是倉卒見之廓不心折云云

•春山嵐靄圖•然張雨云元鎭此幅古淡所不逮

短卷之顏妙得平遠之趣妙

他如•浦城春色•

•雅宜山齋•

圖非互幅層疊墨則神不暢無非素稀蒼勁潤則妙

圖之輕彩淡墨溪山仙館圖之疊嶂複嶺樹石野竹圖之幽致奇態絕鑿圖之

蒼逸，水竹居圖之淡雅，皆名作也。

吳鎭忍貧孤隱，極不喜爲人作畫，然其畫亦多有流傳者，如：

•松泉圖•畫水墨竹有，前松尤妙，備見孤高特立之致

•四友圖•畫墨梅一枝和倚喜一本墨竹一枝墨古

蘭一叢風條一枝各系以時

或跋作李彝亭等皆有題詩

牽實得董源三昧元人

觀作不應董源三昧元人

淋漓山凹沙際皆以重墨大點爲

苔狀如瓜子全法北苑得其三昧

鴛湖圖　董筆法秀之遠得

野亭歸艇圖　逸深得董源遺脈　水墨山蒼潤秀

釣隱圖　潤水雄墨偉山用水墨渾法厚蒼

中山圖　蒼厚氣韻淳古爲仲墨　水墨山水此卷爲筆墨

方從義畫登逸品，世少傳者，如壺裏乾坤圖、松亭山色圖雲山圖卷、雲林鍾秀

卷、武彝放棹圖等皆有名。

雲林鍾秀圖卷　水墨樹蒸氣法尖秀有沈周布景高士寺密千崿屏列

雲山圖　水墨雲山蒼潤之趣有大米有淋趣自題詩

武彝放棹圖　水墨高崖峭壁

盛子昭畫尚工麗，與仲圭輩殊有分別。畫之傳世有葛稚川移居圖、松亭讀書

圖、秋林漁隱圖清溪靜釣圖秋林曳杖圖等。

葛稚川移居圖　絹素沈厚布置堆偉樹石奇絕人物肖備凡二作移居在途景已到景

秋林曳杖圖　水墨作疏樹沙坡前行一童攜琴隨一人曳杖

清溪靜釣　釣水墨坡陀叢樹溪面一人乘舟垂　圖具曠遠之妙溪面一人大類松雪

以上所述，要皆元代畫家代表者之作品，餘如何澄之歸去來辭圖卷以水墨

精研筆墨後妙

作人物，以焦筆作山水人物樹石，一一皆有趣宜其當時每一卷出不惜千金爭售

之。陸天遊之丹臺春晚圖以水墨畫玉氣浮空丹光出井時稱妙品。趙仲穆之越山

圖卷作小山平遠空鈎白雲渾厚韻致逸出家法之上。王振鵬之墨幻角抵圖卷人

物用墨積成鬼怪百戲曲盡其幻，樹石簡雅有北宋人意。徐賁之石潤書隱圖卷用

筆造境精森鬱茂，當與王叔明陸天游二三子稱雁行。李衎之竹梧二株以潑墨為

葉筆墨淋漓之妙不落蹊徑。李士行之古木叢篁古樹虬曲枝如鷹爪竹石清勁

絕俗坡陀細草各極其妙筆墨蒼潤又稱逸品。曹知白之十八公圖卷水墨作松，挺

拔蒼秀層疊盤鬱天然位置得宜有造化之妙。柯九思之清閟閣墨竹圖作墨竹二

竿用墨輕重有法雖宗文湖州又自成一家甚為奇古下作一石，氣韻渾厚得北苑

遺氣。王淵之柳荷雙鶴圖水墨作大柳二株枝葉飄逸紫燕穿飛雙鶴戲水樹下宜

男四莖野花坡草各具生趣右作湖石於芙蕖蒲草之間雖水墨作畫尤兼工筆較

之黃徐不失高古更加秀逸亦自成一家者也。張渥之臨李龍眠九歌圖白描筆墨

蒼勁古雅大類龍眠。唐棣之朔風飄雪圖水樹作雪景墨石法河陽皴用捲雲枝似

鴉爪，葉棄潑墨上作大嶺橫出，峭壁懸流，溪面一舟，艙內一人危坐一人刺篙二人扶檣，筆法高逸布景特妙。又倦繡圖卷設色半工半寫，筆意古淡，一女倚竹欠申，曲盡倦態尤爲佳妙。朱德潤之秀野軒圖卷以花青運墨寫溪山，筆法近黃鶴山樵一派。又秋山行旅圖筆極工細，山周墨染濃淡兼施，無多皴擦樹木房屋人物衣褶微加青楮淡而彌華。顧安之水墨竹石圖，水墨作晴竹二竿，飄灑絕俗坡既渾厚石具鱗峋。又以花青墨作二新竹更佳，可謂傑思其㟁竹棘草各有清趣。王冕之倒垂老梅圖，筆墨蒼潤具清標之致。陳汝言之百丈泉圖筆墨高古無不規法董巨趙原之晴川送客圖，頗具離情而其陸羽烹茶圖尤具逸致。張中之鶴鴝圖卷鄒復雷之春消息圖卷，衞九鼎之溪山蘭若圖馬琬之春山清霽圖林卷阿之江山客艇圖莊麐之翠雨軒圖皆用水墨點染各成名作而散見於記籍者也。他如丹霞子之萱花趙善長之古木幽亭管夫人之墨竹等亦皆爲後世所寶貴。

第三十五節　畫家

元代畫家之總人數——最著者十一家——趙孟頫——高

克恭──錢選──李衎──柯九思──朱德潤──王淵──黃公望──倪瓚──王

蒙──吳鎮──方從義──此外名作之各有專長者──畫山水者十之四畫竹者十之

三畫人物花鳥者如畫竹者數

元祚雖終以畫名家而可考見者約有四百二十餘人其中帝室二人外客二人，釋子三十四人女史七人士夫畫史三百七十六人茲舉其最著者則有趙孟頫

高克恭錢選李衎柯九思王淵黃公望倪瓚吳鎮方從義王蒙等數家。

趙孟頫　字子昂區燕處曰松雪齋因號松雪道人宋太祖十一世孫，居湖州，仕至翰林學士承旨世稱趙承旨畫入逸品高者詣禪工釋像山水、樹石花鳥人物，有唐人之致去其纖有北宋人之雄去其獷蓋公幼聰明讀書過目成誦詩文清遠，操筆立就作書真行草篆籀分隸皆造古人之室宜其畫之工也為人才氣英邁神彩煥發如神仙中人顧為書畫所掩人知其能書畫者不知其文章知其能文章者不知其有經濟。宋寶祐甲寅生元至德壬戌卒年六十有九謚文敏著有尚書注琴原樂原松雪齋集等行世其子雍字仲穆官至集賢待制同知湖州路總官府事奕

字仲光，號西齋隱居不仕，皆以書畫名而仲穆師董巨尤善人馬竹石云。

高克恭　字彥敬，號房山，其先西域人，後占籍大同。至元十二年，由京師貢補工部令史，至大中大夫刑部尚書墨竹學黃華而神趣不減文同。嘗寫竹自題曰：『子昂寫竹神而不似；仲賓寫竹似而不神；其神而似者吾之兩此君也』其自豪如此。山水初學二米，後用李成董巨法，造詣絕精然不輕於著筆，遇酒興發或好友在前，雜取縑楮研墨揮豪乘快為之，神施鬼沒不可端倪，為時第一趙集賢極推重之，如後生事名家。故高畫極貴殁後購其遺墨一紙率千百緡云。

錢選　字舜舉，號玉潭又號巽峯又號清癯老人家有習懶齋，因自號習懶翁，雪川人又稱雪川翁宋景定間鄉貢進士。元初吳興有八駿之號，選其一也。松雪翁嘗從之問畫法擅人物、花鳥、山水山水師趙令穰，人物師李伯時，花鳥師趙昌畫多人物花鳥山水極少流傳入元後子昂被薦登朝，與友諸公皆相附取達官，選獨齟齬不合流連詩畫以終其身。

李衎　字仲賓號息齋道人，薊邱人皇慶元年為吏部尚書拜集賢殿大學士。

畫枯木竹石庶幾王維文同之高致,達官顯人爭欲得之,求者日踵門,公弗厭也。公

少時卽好寫墨竹,輒以不得其師爲憾;至元初,至錢塘得文同一幅,遂欣然自慰。目

後一意師之。兼善畫山水青綠師李頗。後使交趾,深入竹鄉,於竹之形色情狀辨說

精到,作畫竹墨竹兩譜,凡黏幀礬絹之法悉備,其有功於後學不少,歿後追封薊國

公。其子士行,字遵道官黃巖知州,詩歌字畫悉有前輩風致,竹石得家學而妙過之,

尤善山水。

柯九思　字敬仲,號丹丘生,天台人。山水筆墨蒼秀,丘壑不凡;墨竹師文同,亦

善墨花,柯氏寫竹,必儥以古木煙梢霜樾與叢篠相映,頗有奇趣。文宗設奎章閣,特

授學士院鑒書博士,凡內府所藏法書名畫咸命鑒定,又善鑒識金石博學能詩文,

善書皇慶壬子生至正乙巳卒年五十有四。

朱德潤　字澤民,睢陽人,著籍於吳,遷崑山,趙孟頫薦爲編修,授鎮東行中書

省儒學提舉,山水蒼潤清逸,在子久叔明之間,人物有古作者風。英宗崩,德潤嘗云

「吾挾吾能事兩朝而弗偶,其歸飮三江水食吳門蓴乎?」既歸,杜門讀書三十年,

會江淮用兵起爲參謀,進言二十章,於民多惠.至元甲午生,至正乙巳卒,年七十有

二。有存復齋集。

王淵　字若水,號澹軒錢塘人.得趙孟頫指授山水師郭熙,花鳥師黃筌,人物

師唐人尤精花鳥竹石當時稱爲絕藝所謂天機溢發古而不泥古也。

黃公望　亦名堅本姓陸繼永嘉黃氏字子久,或曰其父九十始得之曰:「黃

公望子久矣」因名字焉號一峯又號大癡道人,常熟人。山水師董巨晚年自成一

家嘗居富春山領略江山釣灘之概每出袖攜紙筆凡遇景物輒即模記後居常熟

探閱虞山朝暮之變幻四時陰霽之氣運其好學如此故得於心而形於筆所畫千

丘萬壑愈出愈奇重巒疊嶂越深越妙。其設色淺絳者多青綠水墨者少其作淺絳

色者山頭多礬石筆勢雄偉作水墨者皴文極少筆意尤爲簡遠實爲元季四大家

之冠。自幼有神童之稱經史九流無不通曉工詩文通音律初隱於杭之筲箕泉往

來三吳後歸富春年八十六而終。戴表元贊其像曰:「身有百世之憂家無儋石之

儲蓋其俠似燕趙劍客其達似晉宋酒徒至於風雨寒門呻吟几硯欲援筆而著書,

又將為齊魯之學士，此豈尋常畫史也哉」觀此贊則子久學問人品之超絕可知

元季高人，不願出仕，如金蓬頭莫月鼎冷啟敬張三峰，子久與之為師友，恣意玄修，

以求出世大約皆貪才之士不屑隱忍以就功名者也。或傳子久於武林虎跑石上

飛昇然其人住世亦已仙矣。

倪瓚　字元鎮署名曰東海瓚，或曰懶瓚，變姓名曰奚元朗，又曰元映日幻霞

生，別號五曰荊蠻民淨名居士朱陽館主蕭閒仙卿雲林子，明初被召不起人稱無

錫高士山水不著色，亦無人物枯木平遠竹石景以天真幽淡為宗稱逸品為元季

大家。生平不喜作人物亦罕用圖章故有迂癖之稱家故饒於資輕財好學嘗藥清

祕閣藏古書畫於中攻詞翰皆極古意書從隸入手翰札奕奕有晉人風氣性狷介

好潔極類海岳翁尤喜自晦匿至元初海內無事忽散其資給親故人咸怪之未幾

兵興富家悉被禍而瓚扁舟獨坐與漁夫野叟混迹五湖三泖間又類天隨子大德

辛丑生洪武甲寅卒年七十有四。

王蒙　字叔明，湖州人趙孟頫甥。元末避亂隱黃鶴山，因號黃鶴山樵。強記力

學，善詩文好畫山水，得外家風韻；後乃汎濫唐宋名家，以董源王維爲宗縱逸多姿，又往往出松雪規格外。生平不用絹素，惟於紙上寫之其得意之筆嘗用數家皴法，多至數十重樹木不下數十種，徑路迂迴，煙靄微茫能曲盡山林幽致。元鎮嘗題其畫云：『筆精墨妙王右丞澄懷臥遊宗少文，叔明絕力能扛鼎五百年來無此君』持論如此其畫品從可知矣世人稱爲元季四家之一入明洪武初曾一出泰安知州廳事嘗與會稽郭傳僧知聰觀畫胡惟庸第洪武乙丑以惟庸案被逮死獄中。

吳鎮　字仲圭號梅花道人嘉興人山水師巨然墨竹效文同俱臻妙品墨花、寫像，亦極精妙爲人抗簡孤潔雖勢力不能奪以佳紙筆投之欣然就几隨所欲爲。故仲圭於絹素畫極少。本與盛子昭比門而居四方以金帛求子昭畫者甚衆而仲圭之門闃然妻子頗笑之曰二十年後不復爾後果如其言工詞翰草書學譽至元庚辰生至正甲午卒年七十有五。

方從義　字無隅，號方壺貴溪人上清宮道士山水瀟灑有董巨二米遺韻，蓋品之逸者也。人以禮求之，始出一二工書文善古篆章草，洪武時尚在。

此外以專長山水名家者，則有李澄叟等。

諸家之中，有學無所師承，自成一家者；有觀摹古法，稱絕一時者其學無師承者姑置勿論若言法古，則多尚南宗，如荊關郭李董巨二米等，往往為諸家所法則；學馬夏者雖亦有之，然極少數以擅界畫名者，則有王振鵬等，但人數不多以兼長山水竹石名家者，則有楊維翰郭畀等。

以兼長山水人物名家者，則有郭敏孫君澤等。

以專長人物名家者，則有金應桂唐棣等。

元　湘中李澄叟　濟陰商琦士衡　東平王台　劉融伯熙　樂陵張琦士衡　德符高唐平　王台朱進

裕士沈麟繼東劉伯熙上盦李子沖泃吳興周胡延暉齋金陵陶鉉菊村正華吳岳古王松鄒祉張儀盦奇宿峰嵩陳元鎮姚安仁能進朱玉觀松江士張元觀姚彥卿朱玉鄭鵬趙元陸李安陳植安

彥臣梅鼎李中李僉善鏞繆堯湖州徐夔仲盧師道松江張觀姚彥卿朱玉鄭鵬趙元陸李安陳植安輔中明柴浩伋湖徐裴恺大興盧曾瑞林江宗趙凱道瓛伯如元端齋

李思立敬貞崔旭楊文昭趙希遠田景延馮文近仁魏筠關葉梓素元趙凱安道倪瓚謝伯誠周如京李師端齋

何立陳敬貞董旭徐昶趙希遠田景延馮文近仁魏筠關葉梓素元趙凱安道倪瓚謝伯誠周如京李師端齋

孟仲良陳公望莫士元臻李良太心盧公釋汝舟沈瑞簡上人生諸家之中有學無所師承自成一家

士張彥輔簡天碧士邱臻徐太虛公才沈瑞簡上人生

道士張彥輔簡天碧士元臻李徐心虛公釋汝舟沈瑞簡上人生

關郭李董巨二米等，往往為諸家所法則；學馬夏者雖亦有之，然極少數以擅界畫

名者，則有王振鵬等。永嘉王振鵬朋天台衛九禮嘉興又李容瑾公琰吳屋從明鉉

名家者，則有楊維翰郭畀等。晉陽楊維翰紹子暉子華薊丘李畀天錫閩人有仲芳喬達朱澤梁良佐升子

本雲揚州盛昭克明湖州張柢錄朵隱蕭蘇州大年達之燕人夏迪道簡伯及張貞孫摩符沈月田趙良佐中尙雨伯顏守仁叔平鄭錄朵杞人郭敏伯逵杭人孫君澤華亭吳人顧逵梅岩

沈月溪及房大年吳梅山陳立丁野夫楊周怡郭子明周道士張雨周杞道蒯丘李士傳仲芳華亭張遠梅岩錢唐棣子明周

金雲應任子一昭吳興店葉可觀張溫束宗庚趙衷金質夫周巽卿夏子言曹煥章王景昇耕桂一趙興清潤棣子華江顏輝秋月何金澄趙伯顯許擇山趙麟周怡郭子夏子言曹煥章王景昇

〔蕭月潭釋　檻枯子釋〕

以專長花鳥名者，則有沈孟堅、吳梅溪等。〔沈孟堅　吳梅溪　楊月澗　朱梅間／賈策林伯英　馮君道京兆　邊武〕

又有擅長寫竹者。寫竹有二種：曰以墨寫者為墨竹；以色畫者為畫竹。〔伯京錢店咸良祥卿　溫州趙雲巖　績溪程政及謝佑之　朱叔重　王仲元　盛洪孟　玉珏　釋慧／魯方君瑞陸厚錢君用湯有言堵信卿　南宮文信卿　金德謙　張定英　卜仲子　卜珏　釋慧／天藥仲輿　陶復初　陳立善　陳處道亨士　呂仲善　自然釋老人　天師張嗣德／敏之夫　高吉甫　海之劉　王鼎德　宋敏亨　範山謝玉庭　張芝德琪　劉嘉德淵　吳璉　楊清溪　張明雲　釋大倫　黃周伯　顧伯高　釋月才　釋時高／趙淇顯正　金汝靖士　趙元道　鄒復元　釋海雲　釋智浩／溥　尚溫居士海氏　釋智海　劉大訢　頫用盧妻蔣氏完　喬德玉妻張氏　張仲姬〕甄

以能墨竹亦能畫竹者，則有張遜、劉敏等。〔吳郡張遜仲敏　胡瓊元體　張逖仲敏　真定韓公麟　劉國敏　太原牛鱗伯章　燕人張兆　東平卞京兆〕

有擅長蘭者，如鄧覺非、瞿智、沈復、釋道隱、釋柏子庭、釋普明、釋祐林、釋宗瑩等。有擅長梅者，如吳大素、釋慧梵、道士鄭復雷等。有兼擅蘭竹者，如趙鳳、王英孫、鄭彝等。有兼擅梅竹者，如趙天津、沈雪坡等。此外又有專習一物，稱絕藝者畫：有杜木、褚冰壑、毛倫畫馬，有任仁發、申屠子邁、戴仲德、高遜等畫龍，有陳俞、陳亦所、伯顏不花、陳昇天師、張羽材天師、張嗣成、道士吳霞所、道士蕭得周、釋維翰、釋絕照、釋性天然等畫魚，有俞巖隱、釋仲山等畫松，有羅若川、姚淡如、張明德、劉伯希、釋南岳雲、釋蓮等畫水仙，有毛迪簡、虞瑞巖、曾勉、道士盧

益修等。畫葡萄有毛楚哲松庵上人等寫照、有和禮霍孫楊說巖陳鑑如陳芝田潘

桂王勝甫佟士明彭南滇王繹冷起巖葉清支陳肖堂吳起宗朱大年吳若水道士

丁清溪釋鏡塘等。

之餘勢也。

第三十六節　畫論

元人專講神韻—— 雲林畫寫胸中逸氣—— 松雪之論畫——柯鈴湯楊皆主用書法入畫—— 各門畫寫作方法論要—— 物畫論者不多——論山水畫開發傳授之過程—— 山水訣摘要—— 李衎竹譜摘要—— 王繹寫像祕訣摘要——

按諸家之所習擅，類別而觀之，畫山水者實占畫家全數十之四，次之則為畫竹者，占全數十之三。而畫人物與花鳥者其數當畫墨竹者而弱其餘雜畫諸家僅寥寥耳。蓋元代畫專講筆墨以得淡逸之神趣者為上故以易見神趣之山水及墨竹習之者為最多人物畫風固見衰退即在宋代極盛之花鳥畫亦以較近寫實習之者亦較少至於雜畫中以畫龍者為最多且多為道士可知元代道教猶有宋代

宋人論作畫注重物理而神韻氣趣副焉。元人則一講神韻氣趣，其合物理與否，若不屑顧及之。雲林所謂「僕之所謂畫者，不過逸筆草草不求形似，聊以自娛者也。」蓋元人深惡作畫近形似，甚至不屑稱作畫之事爲畫而稱爲寫，寫則專從筆尖上用工夫。當作畫時，不以爲畫直以筆用寫字之法寫出其胸中所欲畫者於紙上而能得神韻氣趣者爲上此元人畫學之大致蓋當時畫風益趨於文學化也。

茲就各家之所論摘要述之，

趙孟頫曰：『作畫貴有古意，若無古意，雖工無益。今人但知用筆纖細傅色濃豔，便自爲能手殊不知古意既虧，百病橫生豈可觀也吾所畫似乎簡率然識者知其近古，故以爲佳」。趙氏爲宋之後裔其所謂當時者當在宋末元初之際，講究細筆豔色，猶存宋院畫之舊貌勢或然也。顧松雪已覺其不佳自趨簡率以求合於古意且其求合於古者不曰理不曰法而曰意者不可指示惟可於筆間寫其彷彿松雪詩曰：『石如飛白木如籀寫竹還應八法通若也有人能會此，須知書畫本來同』。

」所謂「能會此」者，卽會意也，寓畫意於書法，故作畫不得不講重用筆作畫重用筆實元代畫家一致之主張，松雪以宋後裔號稱復古而已主張之，是亦足見風氣之轉也。

柯九思錢舜舉湯垕楊維楨輩皆主張以書法作畫，而講用筆者也。柯氏之言曰：『寫竹、幹用篆法，枝用草書法，葉用八分法，或用魯公撇筆法，木石用折釵股屋漏痕之遺意。』楊維楨之言曰：『書盛於晉，畫盛於唐宋，書與畫一耳，士大夫工畫者必工書其畫法卽書法所在。』湯垕之言曰：『畫梅謂之寫梅，畫竹謂之寫竹畫蘭謂之寫蘭，何哉？蓋花之至清畫者當以意寫之，不在形似耳。』又趙文敏嘗問畫道於錢舜舉，何以稱士氣錢曰：『隸體耳！畫史能辨之，卽可無翼而飛，不爾便落邪道愈工愈遠』此數家者皆主張以書法作畫者而錢氏至謂畫史能辨之，卽可無翼而飛則元人之重用筆寫意可知。

以上所論元人畫學之思想及其主要點，可見其槪至對於各畫類寫作之方法，亦多有名言可述者。

人物　元人習人物畫者極少，惟趙松雪獨擅長。趙氏有言曰：『宋人畫人物，不及唐人遠甚；予刻意學唐人殆欲盡去宋人筆墨』可知我國人物畫實於唐代爲盛後之學者當越宋而學之也。湯垕之論曰：『人物於畫最爲難工蓋拘於形似位置則失神運氣象。顧陸之蹟世不多見唐名手至多吳道子畫家之聖也照映千古至宋之李公麟伯時一出遂可與古作者並驅爭先得伯時畫三紙，可換吳生畫一二紙得吳生畫二紙可顧陸一紙其爲輕重相懸若此』亦言唐宋人物之盛及宋人對於人物畫欣賞之程度稱羨前代之盛適足反證當時人物畫之衰。

　　山水　湯垕云：『山水之爲物禀造化之秀陰陽晦冥晴雨寒暑朝昏晝夜，隨形改步有無窮之趣自非胸中丘壑汪洋如萬頃波者未易摹寫如六朝至唐初，畫者雖多筆法位置深得古意目王維張璪畢宏鄭虔之徒出深造其理。五代荆關又出新意一洗前習造於宋朝董源李成范寬三家鼎立前無古人後無來者山水之法始備』黃公望曰：『山水之作昉目漢唐古筆遺墨不復多見。米南

宮稱董北苑無半點李成范寬俗氣，一片江南景也。厥後僧巨然陸道士皆宗其
法。陸筆罕見，然筆往往有之亦有逼於董者其有學於然者日江貫道用墨輕淡
勻潔，林木樹葉排列珠琲，宋人亦珍之，視然則大有徑庭矣。作山水必以董為師
法，如吟詩之學杜也」此二家皆言山水學者開發傳授之過程。至若黃公望著
有寫山水訣其中述山水之作法援古證今語語中肯尤足為後學之科律錄其
要者如下：

山水之法，在乎隨機應變，先記皴法不雜，布置遠近相映，與寫字一般，以熟為
妙，大要去邪、甜、俗、賴，四個字。　山論三遠從下相連不斷，謂之平遠；從近隔間
相對謂之闊遠；從山外遠景謂之高遠。山頭要折搭轉換山脈皆順此活法也。
衆峯如相揖遜萬樹相從如大軍領卒森然有不可犯之色此寫真山之形也。
樹要四面俱有幹與枝蓋取其圓潤樹要有身分畫家謂之紐子要折搭得
中。樹身各要有發生樹要偃仰稀密相間有葉樹枝軟後面皆有仰枝大概樹
要填空小樹大樹一偃一仰向背濃淡各不少相犯繁處間疏處須要得中若

畫得純熟自然筆法出現。　畫石之法，先從淡墨起可改可救漸用濃墨者爲

上石無十步眞石看三面用方圓之法須方多圓少畫石之法最要形象。不是

要石有三面或在上在左側皆可爲面臨筆之際殆要取用畫一窠一石當逸

墨撤脫，有士人家風。　山水中唯水口最難畫遠水無灣水出高源自上而下，

切不可斷脈，要取活流之源。　山水中用筆法謂之筋骨相連有筆有墨之分，

用描處糊突其筆謂之有墨水筆不用描法謂之有筆此畫家緊要處山石樹

木皆用此近作畫多宗董源李成二家，筆法樹石各不相似學者當盡心焉。

作畫用墨最難但先用淡墨積至可觀處，然後用焦墨濃墨分出畦徑遠近；故

在生紙上有許多滋潤處李成惜墨如金是也。　董源小山石謂之礬頭中有

雲氣此皆金陵山景。　此石謂之麻皮皴坡腳先向筆畫邊皴起，然後用淡墨掃破其深凹處著色不離

董石謂之麻皮皴坡腳先向筆畫邊皴起，然後用淡墨掃破其深凹處著色不離

乎此。　夏山欲雨要帶水筆山上有石，小塊堆在上，謂之礬頭用水筆暈開，加

淡螺青，又是一般秀潤畫不過意思而已冬景借地爲雪要薄粉暈山頭著色、

螺青拂石上，藤黃入墨畫樹甚色潤好看畫石之妙，用藤黃水浸入墨筆，自然潤色，不可用多多則要滯筆間用螺青入墨亦妙。　山坡中可以置屋舍，水中可置小艇從此有生氣。山腰用雲氣見得山勢高不可測山下有水潭謂之瀨，畫此甚有生意四邊用樹簇之。　畫山水更要記春夏秋冬景色，春則萬物發生夏則樹木繁宂秋則萬象蕭殺冬則煙雲黯淡天色模糊能畫此者為上矣。　凡山水樹石用筆用墨以及皴法著色布景山水上必要之法皆論及之語簡意周』明清諸大家多得力於此。

癡翁既具天才又極人工嘗於袋中置筆或於遊處見樹有怪異便模寫記之，撰成斯篇

舉一生學問經驗之所得而歸納之，

論及之者倪雲林曰『余之竹聊以寫胸中逸氣耳豈復較其似與非葉之繁與疏，枝之斜與直哉或塗抹久之，他人視以為麻為蘆僕亦不能強辨為竹眞沒奈覽者何！』吳仲圭曰『墨竹之法作幹節枝葉而已而疊葉為至難於此不工則不得為

者，孤姿清神，有契於士大夫之懷抱，故多樂寫之』元人尤好寫竹。對於竹之畫法頗有墨戲之作蓋士大夫詞翰之餘藉以適一時之興趣梅竹蘭菊等屬之以此四

佳畫矣』趙松雪曰：『寫竹還應八法通。』柯九思曰：『寫竹幹用篆法，枝用草書

法，寫葉用八分法，或用魯公撇筆法』此皆論畫竹之名言也但論之最有系統而

精密者，則有李衎之竹譜譜詞冗長不及備錄茲記其略如下：

李氏自言酷好寫竹，苦無所師法竭力講求歷十數年，始見文湖州蕭協

律李頗手蹟而學之後使交趾深入竹鄉究觀竹之種種色狀於是參以向之

所學者一一詳疏卷端，約分三部曰畫竹譜曰墨竹譜曰竹態譜曰竹

態譜無甚重要今僅就畫竹與墨竹二譜節錄其說。

畫竹譜　畫竹之法凡五一位置二描墨三承染四設色五籠套。

位置　位置須看絹幅寬窄橫豎可容幾竿根梢向背枝葉遠近，或榮或枯及

土坡水口地面高下厚薄自意先定，然後用朽子朽下再看看得不可意，再審

看改朽；看得可意，方始落墨所謂衝天撞地偏重偏輕對節排竿鼓架勝眼前

枝後葉此爲十病斷不可犯。

描墨　描墨竹須神思專一落筆要圓勁快利，不可太速速則失勢不可太緩，

中國畫學全史

三六六

緩則癡濁不可太肥，肥則俗惡；不可太瘦，瘦則枯弱。起落有準的，來去有逆順。

如描葉、則勁利中求柔和；描竿、則婉媚中求剛正。描節、則分斷處要連屬，描枝、

則柔和中要骨力。詳審四時枯榮老嫩，隨意下筆，自然枝葉活動，生意俱足。

承染　承染要在分別淺深、翻正、濃淡用水筆破用時忌見痕迹，後用極明淨

之青黛或螺青蘸筆承染露葉則淡，老葉則濃，染枝節間深處則濃染，淺處則

淡染，在臨時相度。

設色　須用上好石綠入清膠水研淘作分五等頭綠蟲惡，不用二綠三綠染

葉面稍淡者名枝條綠染葉背及枝幹更淡者名綠花，亦可用染葉背枝幹如

初破籜新竹須用三綠染。節下粉白用石青花染，老竹用藤黃染，枯竹枝幹及

葉梢筍籜皆土黃染，筍籜上斑花及葉梢上水痕用檀色點染此其大略也。

籠套　設色乾了，用乾布淨巾著力拂拭，有色脫落處隨便補治勻好。除葉背

外，皆用草汁籠套葉背只用淡藤黃籠套

墨竹譜　墨竹之法凡分四部：一畫竿二畫節，三畫枝，四畫葉。

畫竿　只畫一二竿，墨色得從便三竿以上，則前者色濃後者漸淡。自梢至根，
節節要筆意貫穿。每竿要墨色勻停行筆平直，兩邊如界自然員正。如擁腫偏
邪、間粗間細、間枯間濃及節空勻短皆所深忌。

畫節　立竿既定，畫節爲最難。上一節要覆蓋下一節，下一節要承接上一節，
中間雖是斷卻，要有連屬意。上一筆兩頭放起中間落下，如月少彎則便見一
竿圓混；下一筆看上筆意趣，承接不差自然有連屬意，不可齊大不可齊小。齊
大則如旋環，齊小則如墨板。不可太彎不可太遠。太彎則如骨節，太遠則不相
連屬，無復生意。

畫枝　各有名目，生葉處謂之丁香頭，相合處謂之雀爪，直枝謂之釵股，從外
畫入謂之垛疊，從裏畫出謂之逆跳。下筆須要遒健圓勁，生意連綿，行筆疾速，
不可遲緩。老枝則挺然而起，節大而枯瘦，嫩枝則和柔而婉順，節小而肥滑。葉
多則枝覆葉少，則枝昂風枝雨枝，觸類而長，在臨時轉變。

畫葉　下筆要勁利，實按而虛起，一抹便過少遲留則鈍厚不銛利矣。法有所

忌蟲忌似桃葉細忌似柳葉忌孤生忌並立忌如叉忌如井忌如手指及似蜻

蜓翻正向背轉側低昂雨打風翻各有態度不可膠柱。

元人講論畫法雖不及宋人之多然如李氏之竹譜條舉理解，無論其內容如

何，卽以形式論實爲前人所未有是殆元人對於寫竹特具深好而李氏又深有得

於畫竹之法故能參證歸納而成斯譜也此外又有王繹之寫像秘訣亦頗具條理，

其言略曰：

凡寫像須通曉相法，蓋人之面貌部位，與夫五嶽四瀆各各不侔，自有相對照

處，而四時氣色亦異彼方叫嘯談論之間本眞發見我則靜而求之默識於心

閉目如在目前放筆如在筆底然後以淡墨霸定逐旋積起。……近代俗工膠

柱鼓瑟，不知變通之道必欲其正襟危坐如泥塑人方乃傳寫，因是萬無一得。

觀此可知王氏固有與俗工相異處其於調色尤極注重某色應用於何部分，

某部分應調某色與某色合用皆一一舉明其所配用色約有四五十種茲不備錄，

要亦深有研究之價值足爲後學取法也。

至若其他關於名蹟徵考家數源流有類畫史之著作，則有夏文彥之圖畫寶

鑑，夏吳與人其家世藏名蹟罕有比者朝夕玩索心領神會加以遊於畫藝悟入厥

趣，是故賞鑑品藻，百不失一因取名畫記圖畫見聞志畫繼續畫記為本加以宣和

畫譜南渡七朝畫史齊梁魏陳唐宋以來諸家畫錄及傳記雜說百氏之書蒐潛剔

祕網羅無遺。自軒轅至宋德祐乙亥得能畫者一千二百八十餘人又金元三十人；

至元迄至正間二百餘人共一千五百餘。其考核誠精其用心良勤其論畫之三品，

蓋擴前人所未發明，陶宗儀亟稱之惟中間如封膜之類，尚沿舊譌未能糾正又每

代所列，不以先後為次往往倒置是其缺點然蒐羅廣博在前人畫史之中可謂詳

贍者矣。

第十一章　明之畫學

朱元璋崛起民間逐元順帝而有中國國號明。自洪武戊申迄崇禎癸未卽公元一三六八——一六

四三年凡二百七十六年間圖畫情形非常複雜蓋支取唐宋元之一體以成其時代的藝術，而又各

分派別惟其受文學化則一致也。

第三十七節　概況

畫院及明太祖之待遇畫士——永樂間之名家——宣德成化弘治三朝之畫院——畫院最盛時代——正德嘉靖間之畫工——專制科舉與圖畫思想——嘉靖前後畫風之不同——畫院漸衰之原因——山水之三派浙派院派吳派——道釋人物及其名家——史實風俗畫及其名家——仇英爲明人物畫大家——傳神及其名家——曾波臣——花鳥及雜畫——邊呂等述黃派——王魯等述徐派——林良特倡寫意派——周之冕兼白陽包山之長——鈎花點葉體——墨竹三家——墨梅名家——明畫與日本畫派之關係——逸然等與長崎前期畫派——隱元等與長崎後期畫派

明承宋制，復設畫院，然規模已改官職亦殊。惟奕世帝王尙知獎重，太祖萬幾之暇，雅好繪事，嘗繪江山大勢援筆立成。洪武初年，卽徵趙原爲畫史取周位入畫院；沈希遠以寫御容稱旨授中書舍人；陳遠亦被召寫御容，爲文淵閣待詔一時名匠，彬彬輩出其影響於當時畫風自大。然不久而趙原以應對失旨坐法，周位亦被讒就死；更有盛著者時爲內府供奉以畫水母乘龍背於天界寺影壁不稱旨而棄

市。於是當時畫家無論在野在朝,咸蕭然自警;所作所學,無不深加揣摩,以迎合上意爲旨於是元季放逸之畫風,爲之驟斂。成祖永樂中,嘗徧徵天下名工傳寫眞武神像於北京之奉天殿兩壁,又使於文華殿畫漢文帝止輦受諫圖及唐太宗納魏徵十思疏圖,當時畫家邊文進范暹以花果翎毛,郭純以山水,皆應召供奉內殿;卓迪以善水墨山水召入翰林,陳撝以善寫照召傳御容,皆被榮寵,自後如宣德成化弘治諸朝之畫院,尤稱隆盛,蓋宣宗憲宗孝宗皆善畫,可與宋之徽宗高宗後先媲美,一時名家咸被徵召畫院之盛,彷彿宣和紹興文中,謝環以善水墨山水爲錦衣千戶,商善以善人物爲錦衣衞指揮,戴進倪端以兼擅道釋人物山水石銳以擅界畫金碧山水與李在周文靖等同待詔直仁智殿。成化弘治之際,則有吳偉呂紀呂文英王諤林時詹張乾鍾禮沈政等同直仁智殿。而吳偉尤著名,更授錦衣百戶,賜印章曰「畫狀元。」王諤亦甚受孝宗寵遇稱之曰馬遠,時有以善水墨花果翎毛者林良以內廷供奉授錦衣百戶,其子郊克承父風以試畫工第一,被舉授錦衣衞鎮撫直武英殿,皆極著名是實爲明畫院極盛時代至若正德間朱

端以善山水直仁智殿；嘉靖間，張廣待詔內庭，張一奇召畫便殿，皆被世宗恩眷，亦為畫工得意之時惟自太祖殺畫士後，一般畫士咸震於專制之威勢各有戒心思想上已受若干之束縛又加以科舉制之助桀為虐累世勿替其無形之影響，尤為重大。雖經宣德弘治累世之提倡獎重適足以重縛畫士之思想使羣為工整纖麗，以迎合上意，而無違乎典制觸大誅宣德間眾工於仁智殿呈畫戴文進首幅為秋江獨釣圖圖中作一紅袍人垂釣水次同僚謝環曰『此畫佳甚但恨野鄙耳！』宣宗叩之曰『紅品官服色也用以釣魚大失體矣』宣宗頷之遂揮去即此一例亦足見當時畫工之不自由蓋明自嘉靖以前繪畫之風盡反元人之所尚而追蹤宋代畫院之舊緒山水多法劉李馬夏及盛子昭等，雖時亦有林良等或以寫意水墨花卉或以寫意水墨山水著名一時；然其勢皆莫彼敵也。自嘉靖而後國家多故畫風亦稍稍從束縛而就解放繼至萬曆畫院之制勢將廢除其時以畫鳴者，多為院外之士夫所持論調多厭棄畫院，至議馬夏諸畫派為狂邪板刻舉世滔滔靡然成風。於是明季繪畫復呈燦爛之觀焉茲將明代山水人物花鳥以及雜畫等之流派

及其盛衰之數分述如下：

(一)山水。　明代山水畫，競尚摹倣，號爲名家者其畫要皆有所師法。自明初而至嘉靖間，近嫌元季畫風放逸，而遠喜南宋院體之整美。學者往往宗法劉李馬夏其師董米及元季四家者雖亦有人然多無大名。如冷謙周臣唐寅尤求石銳諸家皆爲學劉李之高手。戴進倪端李在周清吳偉張乾朱端則皆傳衣鉢於馬夏而學盛戀法者，如郭純蘇復趙友顧叔潤等，亦不在少數其後畫院不振士夫如沈周文徵明等已以其雄渾溫雅之筆墨樹其聲勢於正德嘉靖之際繼至崇禎中有董其昌陳繼儒輩復以其崇望碩德大張旗鼓於後。於是遠而荊關董巨近而倪黃吳王之畫派，復代馬夏派而大盛總之嘉靖以前山水畫家慨從南宋院體其紹述馬夏遺規略變其故有渾厚沈鬱之趣，而爲勁拔者其結果乃有浙派之成立其紹述劉李遺規略於故有細巧濃麗之中稍變秀潤者其結果乃有院派之復延一般士大夫之雅好畫事輩持荊關董巨之幟相號召而與盛極就衰之浙派院派之末流爭光者其結果乃有吳派之繼起。故明代山水畫以流派論凡三曰浙派院派吳派

而考其消長之蹟，則可分爲二期；國初至嘉靖間爲前期，浙派、院派並行之時也；嘉

靖而後，則讓吳派獨步矣試就各派而述之：

浙派　明代紹述馬夏遺規之山水作家，自李在周淸倪端等服職畫院

者外；洪武中有王履張觀成化中有張羽宣德中有沈遇，餘如章瑾蘇致中范

禮王恭沈觀周鼎杜廣丁玉川沈希遠雷濟民邵南朱端沈昭潘鳳等，亦皆名

手。惟自戴進出而一變其風遂皆偃附如百川之歸海，恢張流衍而自成一派。

戴籍錢唐，浙人也，遂號此派爲浙派而戴祖之吳偉陳景初出而和之一般名

流如張路吳珵何適王世祥仲昂夏芷夏葵方鉞汪質江肇釋華林皆乘時崛

起，而浙派遂以大成。吳偉、江夏人與北海杜堇姑蘇沈周、江西郭詡齊名尤爲

此派健將。成化中成國朱公延之至幕以小仙呼之因以爲號其門下士有蔣

嵩宗臣薛仁蔣貴宋登春王儀邢國賢鄧文明等皆能揚厲發展其末流乃成

所謂江夏派者爲浙派之支焉。又有李著者，初出沈周門，學成而歸以時人重

小仙至每倣其筆以售此外如謝晉雖學王蒙何澄雖學米元章觀其作品亦

往往與劉俊張有聲輩同屬浙派一類蓋亦受浙派之沾染而然可謂盛矣。及

蔣嵩輩出，私意妄用專弄焦墨枯筆點染粗豪已入魔道；而鍾欽禮鄭顛仙張

平山張復陽汪肇輩益復板重顢率招異派之譏評謂爲狂態馴致蹶而不

振。最後藍瑛出稍能振起爲時名家然已强弩之末矣。

院派　李劉畫派在明代紹述之者亦甚夥如冷謙周臣唐寅周延祚尤

求石銳陳裸陳言沈昭張澳沈碩諸人皆兼擅青綠金碧爲此派健將此派作

品，其用筆較浙派爲細巧縝密，且多有柔淡雅秀近於吳派筆致者。蓋此派雖

導源南宗李劉之流而綿延及明風尚潛移筆墨間已不能盡如舊觀實不啻

遠紹李劉而近交沈文而爲浙吳二派之中和此派作家首推周臣唐寅周吳

人師事其鄉人陳暹山水多似李唐而唐寅仇英沈昭皆出其門，唐亦吳人也，

其山水畫有出藍之譽論者謂寅師周臣而雅俗迥別蓋嫌臣畫不如寅之有

書卷氣也紹寅遺緒者有蕭琛朱綸錢貢等。

吳派　明代山水畫家，凡宗王摩詰以降，若荆關董巨李米趙高，以及元

季四家者，多為吳人世逐名之為吳派，如吳郡趙原鎮洋周任、長洲徐賁烏程張羽、姑蘇陳汝言、平江楊基、常熟陳珪、無錫王茀、華亭金鉉、崑山夏昶、無錫馬琬、長洲劉珏、瑞安黃蒙、錢塘張子俊、上元金潤、永嘉姜立綱、海鹽張寧、無錫俞泰、華亭王一鵬等，均為此派名家，而夏㫤杜用嘉更紹王孟端之法。用嘉再傳沈恆、恆與兄貞弟周，並衍黃鶴山樵之遺緒，而周尤為有名。周號石田翁世稱石田先生長洲人其畫自唐宋名流上下千載縱橫百輩兼通條貫，莫不攬其精微而於北苑巨然營丘三家尤有心印。一代名人如杜冀龍陳鐸朱南雍等，皆為其私淑弟子；而名流如唐寅王綸文徵明咸出其門。文號衡山居士其畫得石田嫡傳兼師李唐吳仲圭，細緻溫雅氣韻神采獨步當時。沈文師生一時並起，故正德嘉靖間吳派已駸盛時浙院兩派健者凋落，藍瑛後起，亦成強弩之末，已不能與競。嘉靖而後，至於明末，吳派益盛實有獨步中原之勢焉如董其昌陳繼儒陳淳錢穀陳師道陸士仁李芳雷鯉顧源喻希連黃克晦黃昌言徐渭周天球黎民表莫如龍王逢之宋珏鄒迪光朱之蕃文從昌項元汴謝時

臣李日華米萬鍾徐弘澤曹履吉王思任盛茂燁項聖謨文震亨卞文瑜王建

章張瑞圖李流芳顧正誼趙左楊文驄程嘉燧張學曾邵彌宋懋晉沈士充等，

名家輩出，不可指數而董其昌陳繼儒，要爲繼沈文而起，足稱此派畫家之中

堅董號思白華亭人其畫初學子久，後集宋元諸家之長，作山水氣韻空遠雖草草潑

潤神氣充足獨步當時陳號眉公與董同時同郡，作山水氣韻空遠雖草草潑

墨亦蒼老秀逸世稱沈文董陳爲明季吳派四大家。至若顧正誼之出入馬琬

及元季四家而成爲華亭派趙左與宋懋晉俱學於宋旭，而左兼董巨黃倪之

勝，而爲蘇松派沈士充又出宋懋晉之門，兼師趙左，而爲雲間派實皆吳派之

支流耳此外又有王時敏王鑑等吳梅村舉以與董李流芳楊文驄程嘉燧張學曾卞文瑜

邵彌稱爲畫中九友，亦爲明季之卓卓者入清則且爲一代宗匠也。

（二）人物　明代人物畫，可分道釋畫史實風俗畫及傳神三種而言惟道釋

畫，在明實無特殊成績之可言至史實風俗畫與傳神則大有進步蓋宋元以上之

人物畫全以道釋爲主自南宋廢禮拜之圖像，而與玩賞之繪畫同視以來風氣已

變；重以元代佛教道敎中衰，道釋畫更無人提倡，占人物畫之主位者一變而爲史

實風俗畫及傳神會稽徐沁著明畫錄其敍道釋畫云：『近時高手，旣不能擅場，而

徒詭日不屑，僧坊寺廡，盡汚俗筆無復可觀者矣』是殆有所見而云故終明之世，

號稱道釋畫之高手者，僅得張仙童吳偉上官伯達戴進劉瀾商喜尤求宋旭數家

而已。仙童善畫羅漢，凡寺廟殿壁經其畫者，咸稱神妙。吳偉曾於昌化寺殿壁畫羅

漢五百尊，穿崖沒海神通遊戲南中報恩寺，有上官之畫廊及文進畫壁但俱遭劫

火。都門之慈仁永安二寺，僅存劉瀾商喜手澤尤求嘗畫太倉小西門關廟壁作行

軍勢又畫夅山藏經閣壁作諸佛像皆絕妙宋旭入夅山社繪白雀寺壁亦稱神妙

云。他如蔣子誠之觀音畫羅理之眞武像陳遠陳鳳丁雲鵬王鑑李麟等均善白描，

效法李龍眠，亦皆有名當時。其畫風漸趨於頹放粗獷終不若史實風俗畫之精

麗豔逸爲時大觀也其擅長史實風俗畫之巨擘實惟周臣之高足仇英也仇號十

洲，所寫士女、鳥獸、臺觀、旗鶿、軍仗城郭、橋梁之類，皆追摹古法參用心裁流麗巧整，

董其昌稱之爲趙伯駒後身。程環沈完周行山尤求姜隱皆其流派。崇禎間，順天有

崔子忠青蚓諸暨有陳洪綬章侯，皆以人物齊名，時號南陳北崔皆十洲以後之人物畫大家，開清朝人物之法門者也。宋郭若虛云：『佛道人物士女牛馬近不及古。』是宋時人物畫已形衰落自元以來，風氣日變人情益偷人物畫又每下愈況至十洲出乃推陳出新大成其所謂史實風俗人物者起代道釋畫而盛行世稱之爲有明人物第一大家。

明代傳神畫派自國初以來，如沈希遠陳遇陳遠等，皆被徵寫御容前已述之。此外如侯鉞莊心賢陶成唐崇祚王直翁陸宣林旭諸人亦名聞一時其神乎其技者當推曾鯨。鯨字波臣莆田人其傳寫法重在墨骨墨骨成後，再加傳彩，故其寫照，妙入化工點睛添豪儼然如生蓋明代傳神寫一派至波臣而特出一新機軸焉其門流甚衆明清之際如張琦顧見龍廖大受沈韶顧企張遠等並稱波臣派云。

（三）花鳥及雜畫 明代花鳥畫雖亦承元人之遺崇述黃徐二體但所不同者，於祖述前風中而各能自出新意別存明畫之特色。如邊文進呂紀宗黃氏而作妍麗工緻之體宗文進者有錢永善羅績俞存勝張克信劉琦鄧文明盧朝陽等；宗

呂紀者，有葉雙石陸錫童佩羅素庚志尹等，但其畫風又變轉加工緻他若王乾之

以輕色淺彩作禽㘞花卉，沈奎沈政朱朗朱謀穀陳穀等，皆以妍麗簡易爲尙似又。

學。黃，而別開生面者也。王問魯治王穀祥朱承爵徐渭孫克宏曹文炳等，則大抵瀟

灑秀逸追蹤徐氏而更加放縱者。至林良范暹；更放筆縱墨，如意揮寫不求工而見

工於筆墨之外不講秀而含秀於筆墨之內遂另開寫意之一派，創之者即林良也。

良字以善作水墨花卉翎毛樹木皆遒勁如草書傳其法者有計禮邵節韓旭等皆

一時選也。此外如殷宏之兼法呂紀林良二家，而陳子和

吳淳二家，而黃翰似之，皆屬寫意派也。石田翁高致絕俗山水之外花卉、鳥獸、魚蟲

莫不各極其態草草點綴而情意已足文人戲墨初實無宗派可言要之則近徐氏，張

而與林良輩有同化焉。陳白陽淳，一花半葉淡墨輕豪疏斜歷亂愈見生動逼眞張

元舉姚裕林存義吳枝，皆傳其法。陸叔平治，點筆秀麗傅色精妍所作花鳥蟲魚頗

得黃氏遺意與白陽水墨派同爲明代大家而周之冕且兼白陽包山之長爲啟南

後大家。然遂復妙而不眞叔平眞而不妙周之冕似能兼撮二子之長王世貞有言曰明人寫花卉者自沈啟南後無如陳道復陸叔平

之冕字服卿，

三八一

號少谷寫意花卉最有神韻，設色者亦皆鮮雅。家畜各種禽鳥，詳其飲啄止之態，故動筆俱有生意盡明之花鳥畫至周之冕出，合宗黃氏派及寫意派。而與所謂鈎花點葉體之一派，爲清常州派之津梁焉總之、明代花鳥畫家家各其法，新意雜出而邊文進吳純之黃體林良之寫意派周之冕之鈎花點葉體厥爲三大正宗其餘雜派，要皆出入依附其間者也。

明代墨竹、墨梅並盛作家甚多不能一一數，其最以墨竹名者，有宋王夏三家。

國初宋克字仲溫其寫竹雖寸岡尺塹而千篁萬玉雨疊煙生蕭然絕俗永樂中王紱字孟端其寫竹也，出姿媚於遒勁之中，見灑落於縱橫之外時稱獨步夏昶字仲昭，師王紱煙姿雨色偃直濃疏動合榘度其名尤重海外多爭購之有『夏卿一個竹，西涼十錠金』之謠其門流有吳巘張緒等。餘如邢侗朱鷺陳芹亦皆有名。而陳子野乘興寫竹枝醉墨欹斜沾溼衫袖文徵明嘗戒門下士過白門愼勿畫竹曰彼中有人也其推服之如此最以墨梅著者則有王元章周德元等。王元章高才放逸寫梅不減楊无咎其門流有孫隆袁子初等周德元寫梅稱王元章後一人他如盛

安之豪縱爽趣，王謙之蒼勁幽逸，任道遜夫婦之秀逸均一時選也。

此外如趙康之善虎，韓秀之善馬，許通劉叔雅之善牛，王舜國張德輝之善龍，皆能得古人之長享名於後世。

明代繪畫，自花鳥畫雜見新意外一般繪畫受專制政致之影響，殆失元代活潑超逸之遺風略襲宋代工麗細巧之故步雖其季世吳派畫盛行亦不過紹述元季諸家之緒餘，無特別之發明。然帝王待遇畫工之殘刻畫家流派之紛雜，則為自來所未有。茲將明畫流派列表於後：

```
              ┌ 浙派 ── 戴文進 ── 江夏派 ── 吳小仙
              │
        ┌ 山水 ┤ 院派 ── 冷謙周臣等
        │     │
        │     │ 吳派 ── 趙長善 ┌ 華亭派 ── 顧正誼
        │     └          ├ 蘇松派 ── 趙　左
明畫流派 ┤               └ 雲間派 ── 沈士充
        │
        │     ┌ 工麗派 ── 邊景照等
        └ 花鳥 ┤ 鈎花點葉 ── 麗兼寫意派 ── 周服卿等
              └ 寫意派 ── 林以善等
```

明時朝鮮越南等國，無不視我國畫為瑰寶，重金來求者，歲有其人；而日本人尤為熱烈蓋日人酷愛我宋元畫法，彼國所謂習「唐畫」者，無不著名一時，明沈周唐寅畫，在當時亦有摹倣者。明季大亂，中土畫家避難至日本之長崎者，前後踵接畫蹟畫譜，輸往亦甚多；於是日本之畫風為之一新，其中最有勢力者厥為僧逸然，逸然名性融，俗姓李氏，浙江仁和人。於正保二年至長崎，為興福寺三世持主。號浪雲庵主，修禪之餘，則以畫自娛，擅人物佛像。日人從之學者，如渡邊秀石河村若芝等，皆卓然成大家。門下甚盛彼國稱逸然一派，為長崎前期之畫派，其作風概含北宗色彩其後林羅山俞立德僧心越均先後挾書或畫以渡日，其時日人如北島雪山以學俞畫而得名；池大雅以唱道文人畫而成家，其尤與彼國畫界有關係者，則為黃檗宗之僧侶。其中有隱元者名隆琦，姓林氏，福州人。因逸然師之介紹率其徒獨知獨湛米庵即非等渡日。若輩多能書畫即非畫羅漢尤為有名同時有戴笠者，字曼公杭州人，文章藝術不下朱舜水亦避亂渡日，要皆與日本長崎後期之畫風，以新氣象者也。

第三十八節　畫蹟　沈周之畫蹟及其名作考略——文徵明之畫蹟及其名作考

略——唐寅之畫蹟及其名作考略——仇英之畫蹟及其名作考略——董其昌之畫蹟及

其名作考略——陳道復之畫蹟——陸治之畫蹟——戴進之畫蹟——王紱之畫蹟——

文伯仁之畫蹟——周臣之畫蹟——其他名家之畫蹟——明畫之質量比較——壁畫翠

例——壁畫衰落之故

明去今近畫蹟流傳至夥，就其已見於名家記錄者而錄之，亦不可勝數其號

稱山水卷或花卉冊而無特立之圖卷名者猶不在此可謂盛矣茲將各家所作分

人羅列並摘其要者而言。

沈周　石田翁山水花鳥人物，無不精能，所作山水尤多於宋元諸賢名蹟，無

不摹寫亦絕相似，或出其上獨倪迂一種淡墨自謂難學蓋先生老筆密思與元鎭

若淡若疏者異趣耳但亦嘗傚之，蕭散秀潤往往逼眞。晚年益瀟落近梅道人然其

健筆沈墨正其得天獨厚處，有爲後人臨摹所不及其畫著名者不下數十軸仙山樓閣

圖荷香亭圖　春山欲雨圖　大幅
東莊圖　大設色
贈吳文定公行長卷
西園八詠册
做景十六名家山水巨册
太湖一覽卷
山古檜江送別圖　設色圖
雁宕圖
九段錦衣圖
林畫六景圖
空亭芝田秋色圖
水墨釣月亭卷圖
做大癡道人一靈隱卷

圖古檜江送別設色圖
金焦二山圖
吳會溪山圖
大石山卷
載酒句圖
隆慶池阡七星圖
錢檜圖
虎丘圖
臨溪齊山圖
隱梅花道人山樵太白道人漁秋莊江
雲霏林小卷
春雲疊嶂圖
做嶂山梅道人册
八峽山水樹石册
古慈烏圖
知良晤
花卉卷
做黃鶴山樵廬山高圖
臨黃子久山水册
做巨然疊嶂圖

村塘窰圖
林安老亭卷
乾坤四大景圖
雞景長雛圖
絲南湖草堂梅花圖　陽
待渡圖
窰林居安老亭卷
居圖春卷

皆經名人題跋爲

賞鑑家所寶玩。茲摘記其尤要者：

清修圖　擁書坐觀，一童子作叢竹坡阜字舍中一人。紙本長二尺五寸，童子攜琴下，有自題七律一首。

仙山樓閣圖　一名天繪樓圖。據登云著色法王……自跋云此卷……

秋江待渡圖　臨梅道人，老氣粉披，若峰巒若流，不獨似董源之過，勁拔而其位置清遠，有佳態。

春江送別圖　紙本淡著色，水態高，容有水態。碑登云畫法高……

南湖草堂圖　此圖筆法精細，係用界畫者，石田翁奇作，董玄宰跋云：青石田山水其用界畫者絕少，自當餅金懸購云云。　陽

漁莊邨店圖　寧此圖能氣閒筆健，愈酷似北苑，愈率澹愈真愈……所能及也。以其

岡圖　作米家筆，苔點更圖活生動。敢南之畫多法，大癡此獨。李唐入董源之間，古入之意。朗深高一碧，萬頃之意。

簡愈
遠耳

文徵明

衡山畫本滿世，未見卓然驚人者，第其一段關翩文雅之趣，自溢毫

指間，有非戴進、陸治輩所能彷彿，故士人爭相購求，以爲奇玩。其著名之畫甚多，〔山靜〕閒做米元章雲山圖卷等試筆、泛棹圖、山園圖、松窗圖……

其中最爲士夫所賞識者，則有：

● 山園圖者〔長卷絹本，大著色，師右丞遺法以成，花木婢旎絕倫，爲之眞仙品也議〕

● 夏日閒居圖〔紙木小長幅，淡木可爲極品，筆墨高逸設色，北宋人筆兼有眞神品也〕

● 眞賞齋圖卷〔紙本淺設色，楷古檜甚得幽致，爲衡山之外修竹蒼松高花堂湖石之八十八歲所作〕

● 仙山圖卷〔絹本學趙千里青綠山水細界靈竹高樹〕

● 江山初霽圖卷

● 袁安臥雪圖

唐寅　子畏畫本筆墨兼到，理趣無窮，以較石田雖蒼勁不及，而細潤過之。陳仲醇所謂蘊藉中沈著痛快，子畏有焉。其畫之著者，多具山水人物之妙，如王濟之野山圖……其尤著者：

〔日長卷、南宮水墨卷、遊圖雲山卷、君圖夏日陰居圖、做橫塘文敏滄浪濯足圖、做燕穆之山水卷、寒林圖、白描老子像、郭四西、袁安臥政圖冊居、江山清霽古木奇石圖傑、全軒白燕掀軸山、仿倪元鎮山水卷、農圖玄墓、山水卷湘卷……

太史生平得意之筆，眞秀麗人物精雅；木秀麗；紙本水墨山水微加花青渲染，非公本色，千巖萬壑特勝其間；一紙本瑩地潔空，令人神清，冰溪之景；關遺意氣韻厚，布景特勝其間萬壑千……

賓鶴圖卷、來溪圖、仙山樓閣代名妙圖、杏花仙館圖等；
孟蜀宮妓圖、春山伴侶圖、長橋圖冊、暮山圖、松陰高士圖、琢桃花小鳥卷軸、風雨歸密圖、赤壁圖、女兒橋圖；
晚行圖、瀟湘夜雨圖、仿李唐五湖風月圖、洞庭秋霽圖、梅谷圖、煉藥曉林慈烏圖、山烟樹圖、風臺寶景圖、水墨松坡越；
望悶晉圖、越城泛月圖、逃禪五湖風月圖……〕

•雲山煙樹圖
頭紙本淺絳色米芾玅石做又李戈層字廊互可稱絕然山絕品既作峭壁懸出三桐沙遠峯高玅布景

•梅谷圖
絹本淺絳色中饒風韻色俊當精

•桐山圖
紙本淺絳色後作峭壁懸流出三桐離披筆墨高玅可謂神品如六

•松坡高士圖卷
紙本水墨做李筆此位置蒙之有荊關秀遠精氣可謂神品

•宮妓圖
人面絹本粉傳用三白法作宮妓四人各含妍娟秀所作木水仿墨李唐筆此卷位置玅見六如神品

下唐署卷一第一云天
勝他作之工迴
置之工緻
筆墨工緻雖法南宋人之筆
而清潤之氣超越過之

•西湖釣艇圖
唐荸本水墨戧秀做李

•老樹壽藤圖
洶濃淡相發控搏老樹蘇藤煙壁吞沙有浪潀足萬里之勢所以爲奇客映於帶

•倦繡圖
來從趙文敏設色之艷位墓

•山靜日長圖冊
景絹精本布徵

孟蜀

仇英　十洲嘗執事丹青，周臣見而敬之，遂知名於世。所作多細潤工緻，與石田伯虎衡山稱明代四家，畫蹟流傳者較唐寅爲多，如洪厓小隱圖、諸夷職貢圖、子虛上林圖、九成宮圖、項羽波墨。

其更著者，如：

蓮溪漁隱像、停琴聽阮圖、採芝圖、前赤壁花小鳥圖、十六羅漢玉洞仙源圖、春色圖、仙源仙境圖、模秋閣江待波墨、山水界畫、人物畫冊、宋人海天落照圖、西園雅集圖、洛人神圖、果翬、揚

桐山圖、鉢圖、白描桃源圖、仙卷子虛圖

子虛上林圖卷
龐寫古約五丈，歷年始就，所識者稱爲烏、歊山林巒之絕縱、觀旗麾、藝林之勝事皆

毛圖、竹院逢僧圖、冊劍閣圖、輪墓松雲圖、上林趙伯駒上武仙山渡河等圖

云

·諸夷職貢圖卷　十
絹本大著色布景甚奇或云倣閻
令女王圖所畫諸
齊奐爲九安溪
南賀西夏國朝鮮圖後有之文
徵明之孔嘉跋尼柯稱許之文
鳥撮村樹晶榮參差縷分如出幻
景措意著色尤非平時落照可比

·海天落照圖
不摹李道昭
而輒爲奇氣
曬若黃若悉
變初色海雲
臨與趙伯駒
時位之單騎
設色陳妍

·光武渡河圖
麗羅漢俱向
竟疑龍眠手筆

·玉洞仙源圖　絹本

·阿羅漢卷　長卷摹李龍眠千二百五十羅漢出
頭現若不落俗款竟疑龍眠手筆向

·空洞觀音像　絹本水墨山石法於李唐佛像神鬼設
唐人精妙無上至於雲氣海水更爲奇絕注

·仙山樓閣圖　劍

閣圖軸　絹本青綠雪景行旅下棧幅他手
更足摹寫景大歷歷如親至於水墨樹石則用寫
之茂結攜之精人物驢從用工筆月目雲景多以水拓出
清疏疏衣褶之方勁具見十洲能事

山賦　絹本淺設色筆法李唐布景精奇筆墨
·滄浪漁笛圖　高妙其秀潤之氣又非希古所能及也

董其昌　文敏畫宗二米，而腰腰平入巨然房山之室，文雅秀潤之氣，盎然楮墨，卓然爲明文人畫家之巨擘，其畫之流傳者，

蒨巒仿古圖　溪山高隱圖　野色遙岑草堂圖　婉孌草堂

仿雲林山水圖　山居圖　仿北苑山水軸　煙江疊嶂圖　臨江山水圖　做王洽潑墨山水卷　小赤壁圖　雲山川出雲圖　山水圖横雲秋霽圖　白雲圖軸　仿揚昇沒骨山水圖　仿

神山圖　江山讀書圖　幽山莊　消夏圖　社樊川詩意圖　塞林遠圖　秋思圖　山亭秀木圖　孤迴遠圖　等　皆爲鑑藏家所寶貴。左列諸圖軸，

尤其著名：

關山雪霽圖卷〔白鏡面小鋃袖〕

婉孌草堂圖〔白鏡面箋本水墨，山水用墨深沈樹石，奇異渾厚天成，秀色欲滴，山嚴雲氣林〕

山川出雲圖〔絹本青綠仿高悶，魯筆嵐翠蒼華滋鬱，屋只數筆鈎勒便佩，元氣渾然〕卷筆法清勁，雖法關之全荒率，秀逸而又超越徑之外。

山居圖〔之妙蒼逸簡遠，秀潤天眞，可謂精品〕木茅居無……不精妙無。

識者云縱橫二米之間者此卷也。

陳道復　白陽山人，山水、蔬果、人物、花鳥無所不能，所畫概多天趣。其畫蹟之流傳者，如水墨蔬果卷、倣米氏雲山圖、煙巒疊嶂圖、水仙梅花卷、牡丹圖、薛荔圖卷、桃花隝圖、紫薇村圖等皆甚著名。而水墨蔬果卷畫蔬果十數事，蕭疏簡遠，無筆墨痕而生意具足。仿米氏雲山圖，窮山川之狀，重疊變幻，實而復虛，斷而復續，煙雲吞吐，草木薇虧，景有盡而意無窮。煙巒疊嶂圖用筆瀟灑，覽如汗漫無統而波瀾有緒。

陸治　叔平工寫生，得徐黃遺意，山水仿宋人而時出己意，以與古人角。所作有玉簪花卷、水墨水仙文石圖卷、榴花白雉圖、花溪高隱圖、五湖畫卷、草閣臨溪軸、松壑閒居圖、臨王安道華山圖、遊洞庭詩畫十六幀、溪山餘靄卷等。其中花溪高隱圖絹本淡色，溪山春曉，楊柳幽妍，綠竹高樓，空亭遙映水面一艇，一人靜眺對岸遠

山平野，村樹橫橋，一望無盡布景用筆皆極精妙。松蹊閒居圖紙本淡色筆法，王叔明、遠峯迷濛，山勢奇崛瀑水飛喧，松蹊深寂；一人危樓靜眺，一人杖履度橋筆墨位置甚有幽致。榴花白雉圖絹本巨幅有自題詩。水墨水仙文石圖紙本，筆法秀勁草閣臨溪圖紙本青綠。中峯獨立翠重嵐深夾峯芙蓉逞妍闘豔江楓霜榴清波碧梧，點綴工穩而行筆雅爽尤爲難能。華山圖高古不讓王安道溪山餘靄圖墨妙有類王右丞要皆名作也。

戴進　文進畫筆秀妙，實爲明代有數名家，顧多厄抑。弇州山人謂：『文進生前作畫不能買一飽是小厄後百年，吳中聲價漸不敵相城翁，是大厄。』多才固遭天忌耶？然其畫如三鷺圖臨李嵩朱陳村嫁娶圖、菊花卷山水圖城南茅屋圖山水平遠圖七景圖等皆爲傑作其山水圖長凡三丈餘流峙盤迴遠近夷險開闔向背之狀一伸卷間，而數千里景象，盡在目睫間，使人有淩虛御風歷覽八極之與三鷺圖、絹本、水墨寫長松三株煙霧迷濛中作三鷺一飛二立筆墨蒼秀。七景圖——浣溪春行、臥聽松泉竹溪夜泊雷峯夕照凭欄待月西湖雨霽東籬晚秋，——蒼老秀逸、

超出蹊徑之外，與石田翁可謂無所不師法，妙處亦無所不合也。

王紱　九龍山人山水竹石極蒼澤秀逸之致，出入鶴樵懶瓚間，畫蹟流傳甚多，其著者有修竹遠山圖、秋林亭子圖、齋宿聽琴圖、秀石晴竹圖、江山秋霽圖、湖山書屋圖、湖山佳趣圖、江山萬里圖等、齋宿聽琴圖、水墨寫虛堂煙月、翦燭鳴琴共樂昇平之景所作松竹坡石、筆墨蒼潤秀逸可愛。江山秋霽圖景物奇富尤爲傑作。

文伯仁　五峯家學淵源山水竹木饒秀潤之趣。如江山蕭寺圖、秋山遊覽圖卷、槐亭清晝圖卷、燕臺八景圖、溪山自適卷、萬壑松風圖、友竹圖卷等皆有名。槐亭清晝圖設色細筆中峯突起氣勢雄特攀頭披麻皴法極細山半梵宮林立瀑布高懸丘壑窅深磴道盤錯路窮山盡一水瀠回或策杖度橋、或煎茶鼓枻亭虛北渚槐夢南柯總寫出清晝閒適氣像筆法似倣叔明。江山蕭寺圖淡著色其輪廓皴法落墨清勁峭拔著色樹用花青山石多以赭色渲染簡淡高雅不失家範至若秋山遊覽圖卷、亦著色山水筆法叔明，作溪山村舍衰柳風帆，白雲紅樹中有攜琴度橋者亭下觀瀑者曳杖步遊者乘騎指顧者筆墨文秀而工緻亦五峯佳作也。

周臣　東村，畫如長江萬里圖卷、水墨扣角圖、柳莊風雨圖、賓鶴圖、韓熙載夜宴圖、九世同居圖等皆係名作。柳莊風雨圖淡著色作田野村屋溪橋楊柳，風雨驟來，二人簑笠急趨之狀躍躍如生，夜宴圖行筆精工，不減杜董，而能曲盡縱狎跌宕之態，則又如顧宏中，皆妙品也。

他如劉珏•（夏雲欲雨圖、仿盧鴻一草堂圖）

項聖謨•（天呑書屋圖、古木新篁圖、松濤散仙圖卷、五湖圖卷等）　梅

徐文長•（水墨寫生卷、荷花圖）

趙左•（仿楊昇山古、江南春卷沒骨圖等）　夏山欲雨圖、湖山圖、清白軒圖、秋山水閣圖、小洞圖等　文•

錢叔寶•（水墨秋山高隱小景圖、深秀圖、村居圖等）　杜瓊•（友松圖、松景圖、南村起）　文•

夏昺•（湘江風雨圖卷、雲山圖、江村圖）　竹卷

姚綬•（細竹卷、親情秦別卷等）　皆有名•

嘉（青綠米山圖、藍水玉山圖）　鍾道移家圖等　青綠米山柚卷、梅竹小幅水卷、蛺蝶圖等　夏山欲雨圖等

孫克宏•（花冊、米氏研山圖、朱竹畫梅石卷等）　庭園仿盧溪山幽遠一草堂圖、夏雲欲雨圖　梅竹卷

作。而宋懋之黑兒圖軸、吳彬之盤車圖卷、張瑞圖之山水軸、李流芳之秋山圖卷、倪元璐之秋山軸、卞文瑜之西湖八景冊、謝葵丘之溪隱圖、金本清之雙鉤竹、王子新之蘭竹、吳廷振之松鶴圖、王彭之春山遊騎圖、宣德御筆梨花圖、景泰御筆花竹雙鳥圖、三城王朱芝垹之鶯粟花圖、張靈之赤壁後遊圖卷、王問之荻渚停橈軸、居節之五湖一舸圖卷、宋旭之浙中山水冊、周之冕之秀石蘭竹圖花卉冊、馬守眞之幽

蘭圖、張羽之雲山圖、徐賁之惠山圖、師子林圖、歸去來辭卷、宋克之墨竹水墨叢竹

卷、陸行直之碧梧蒼石圖、馬琬之雲林隱居圖、陳汝言之溪山秋霽圖、王履之華山

圖、蒼崖古樹圖、堵炳之秋江送別圖、屈䄷之墨竹卷、金鉉之漁樂圖、杜菫之天神郭

詡之醉仙、顧正誼之山水小幅、仿一峯道人册、尤求之華清上馬圖、朱蔚之蘭竹卷、

丁雲鵬之人生花卷、白描羅漢圖、薛素素之花裏觀音、林良之秋水鳬鷖圖、吳偉之

臨龍眠白描淵明圖、楊妃春睡圖、陳繼儒之梅花册等、亦皆為明代名畫而為鑑藏

家所寶玩者也。

　以上所舉皆係見之記籍歷經賞鑑家之審評而有寶貴之價值者也其餘冷

落民間、或藏內府、為吾人所不獲見知當甚多。且所謂歷經審評而足寶貴者其中

亦不免贗鼎之混入；但明畫之技術及價值於此已可概見。大概以量論山水為最

多，約占全數之半而強次之則為竹石等；又次之則為花鳥人物。以質論則多臨摹

前代諸家而加以陶鎔雖無特絕之處，而細密工整秀潤超逸諸家各有所長大有

融合宋元之觀。除卷軸畫外壁畫亦間有之壁畫之可考者不下十餘壁。太倉州志 周位 洪武

初入畫院，宮披山水畫壁多出其筆〔雲
南府志〕。金潤，市畫史，明初諦犬理
繪佛武安王廟，光不以寧波志卓民逸，永
樂中入翰林，南京報國寺漫壁有其筆，與化
志解繡，能列繪佛光，不以見矩成祖，題繪
塘寺廊，府志董松壁云，顧君廟壁，善寫其
畫妙趣同朝，詩集孫常選牛潤公房，顧陽所
志董松壁云，顧君叔明朝，古片壁褾幀紙不
易得人爭一觀，清精繪館史，中壁舊張德輝，
畫雲追蹤，先陳後數百神人一梵字，志坩衆
共僦畫小諫西門關廟壁作白萊如舊，嘉興府
志宋旭壁繪作白雀寺佛像皆絕技妙，蓮隱日，
錄永樂十五年北京奉天殿兩壁斗拱間繪眞武
神像，洛書西壁繪鳳鳴朝陽圖。〔明代畫〕

壁雖不能謂僅此數而已。——如張仙童所經繪之寺壁，張德輝所經繪之梵宇固
不止一二壁也。但較之元以前，則已大衰歇，不絕若縷矣。蓋當時道釋教已不及前
代之盛行，釋像仙道之作家亦寥寥無幾。而一般文人對於繪畫之鑑賞又偏重於
卷軸，而視壁畫之作，爲一種工匠藝術與坊場等，故作者極少。即或有之亦不過偶
然乘興而爲之者，此明代畫蹟之大概情形也。

第三十九節　畫家　明畫家凡一千三百餘人——王紱——邊文進——戴進——
吳偉——沈周——呂紀——唐寅——周臣——仇英——文徵明——陳淳——陸治

—— 項元汴 —— 趙左 —— 周之冕 —— 董其昌 —— 李流芳 —— 藍瑛 —— 其他名家各有

專長

明代之能畫者，自帝王而迄娼妓凡一千三百人左右其間士夫占十之八道

釋占十之一，女史與帝王亦占十之一。今舉其最著者如下：

王紱　字孟端，號友石，又號九龍山人。高介絕俗沐黔公嘗以金帛求畫謝絕

之；後忽作一幅遺其所厚同官轉致之曰：『姑以是塞黔公意毋言我為公也。』月

夜聞鄰笛乘興作畫訪遺之其人乃大賈喜甚與戕綺更求配幅紱卻其幣手裂所

畫壞之其介如此其畫竹石師倪雲林山水師王叔明而自成一種風度畫竹尤有

名。崑山夏昶景師之亦成大名。

邊文進　字景昭，沙縣人。為人夷曠灑落。永樂間召至京師，授武英殿待詔，善

畫尤精花鳥花之嬌笑鳥之飛鳴葉之正反色之蘊藉不但鈎勒有筆其用墨無不

合古，宋元後一人其子楚芳楚善甥愈存勝壻張克信皆傳其法成名於時。

戴進　字文進錢塘人。臨摹精博獨步當時大率模擬李唐馬遠居多而自見

古逸神像人物、走獸花果翎毛，俱極精緻，而神像之威儀鬼怪之勇猛衣紋設色重輕純熟不下唐宋先賢其畫神像多用鐵線描間亦用蘭葉描其人物描法則釘頭鼠尾行筆有頓挫蓋用蘭葉描而稍變其法者文進既擅絕技至京師時待詔謝廷循李在等皆深妒之會進呈畫仁智殿首幅為秋江獨釣圖一紅袍人垂釣水次，廷循從旁讒為失體宣廟領之逐被放歸以窮死。

吳偉　字次翁江夏人成化時成國朱公延至幕中以小仙呼之因以為號。山水、人物，蒼勁入神品憲宗召授錦衣衛鎮撫待詔仁智殿孝宗命畫稱旨授錦衣百戶賜印章曰畫狀元少時收養布衣錢昕家侍其子於書齋中便取筆畫地作人物山水狀弱冠其畫逐入神品山水、樹石俱作斧劈皴落筆健壯白描尤佳人物出自吳道子縱筆不甚經意而奇逸瀟灑動人臨畫用墨如潑雲旁觀者甚駭俄頃揮灑巨細曲折各有條理若宿搆然性好劇飲嘗遊杏花村酒渴從老嫗索著明年復過之老嫗已謝世援筆追寫其像其子見之大慟不已乞而藏之一日被詔正醉中官扶挾入殿中上命作松泉圖卽跪翻墨汁信手塗抹上歎曰『真仙筆也』

沈周　字啟南，世稱之曰石田先生，家長洲之相城里。山水、人物、花卉、禽魚悉

入神品。唐宋名流勝國諸賢，上下千載縱橫百輩先生兼總條貫，莫不攬其精微。每

營一障則長林巨壑小市寒墟，高明委曲風趣泊然使夫覽者若雲霧生於屋中山

川集於几上蓋先生於宋元名手一一能變化出入於董北苑僧巨然李營丘尤有

心印稍以己意發之。大概中年以子久爲宗晚乃醉心梅道人酣肆融洽不可一世

故晚年多作大幅。一時名士如唐寅文徵明之流咸出其門。而先生又和易近物，販

夫牧豎持紙來索不見難色；或作贗品求題者，亦樂然應之。近自京師遠自閩浙川

廣無不購求其蹟以爲珍玩。風流文翰照映一時可謂盛矣。

呂紀　字廷振鄞縣人攻翎毛間作山水人物。弘治中應例入御用監益造精

詣。凡草木花鳥生意流動泉石波景點染煙潤有造化之妙後官錦衣衞指揮應詔

承制多立意進規孝宗嘗稱之曰：『工執藝事以諫呂紀有之。』

唐寅　字子畏，號伯虎又號六如吳人其學務窮研自宋李營丘范寬李唐馬

夏以至吳興王黃數大家靡不研解畫法沈鬱風骨奇峭刊落庸瑣務求濃厚蓋擅

劉松年李希古二家之皴法，而其筆資雅秀，又能青出於藍，評者謂其畫遠攻李唐，足任偏師，近交沈周可當半席云。

周臣　字舜卿，別號東村，吳郡人畫山水人物峽深嵐厚，古面奇妝，有蒼蒼之色論者謂可與戴靜菴並驅云。

仇英　字實父，號十洲太倉人。工臨摹粉圖黃紙落筆亂眞至於髮翠豪金絲丹縷素精麗豔逸無慚古人，董其昌稱實父是趙伯駒後身，卽文沈亦未盡其法云。

文徵明　初名璧，以字行，更字徵仲，號衡山居士長洲人，至京師授翰林待詔。性喜畫然不肯規規模擬遇古人妙蹟，惟覽觀其意，而師心自詣輒神會意解至窮微妙天眞爛熳，不減古人。要之遠學郭熙，近學松雪，而得意之筆往往以工緻勝至其氣韻神采獨步一時海宇欽慕纖素山積。但富貴者來求，多靳不與。貧交持以獲厚利至有待以舉火者其子彭字壽承，號三橋，嘉字休承；臺字允承，又從子伯仁字德承，號五峯；皆能世其家學，有名於時。

陳淳　字道復，號白陽山人天才秀發下筆超異，山水師米南宮王叔明黃子

久，不爲效顰學步，而蕭散閒逸之趣，宛然在目尤妙寫生，一花半葉淡墨敲豪，而疏斜歷亂咄咄逼眞傾動羣類其子括字子正號沱江亦以善花卉名。

陸治　字叔平居包山因號包山　好爲古文辭尤心通繪事所傳寫山水折衷宋元諸家奇偉秀拔過之；點染花鳥竹石往往天造尤得徐黃遺意。晚年貧甚有貴官子因所知某以請畫作數幅答之其人厚其贄幣以謝叔平曰：『吾爲所知非爲貧也。』立卻之其孤介如此。

項元汴　字子京，號墨林居士橋李人山水學黃公望倪瓚尤醉心於倪，得其勝趣。尤精賞鑑收藏之富爲江南最。

趙左　字文度華亭人畫學董源，兼有黃公望倪瓚之意神韻逸發爲士林所珍蓋其筆墨雅秀煙雲生動烘染得法間用焦墨枯筆爲之。蘇松一派乃其首創。

周之冕　字服卿，號少谷長洲人。寫意花鳥最有神韻設色亦鮮雅各種家畜禽鳥，詳其飲啄飛止故動筆具有生意。弇州續稿云：『勝國以來，寫花草者無如吾吳郡；而吳郡自沈啟南後無如陳道復陸叔平；然道復妙而不眞叔平眞而不妙，周

之冤似能兼撮二子之長」其推重之如此

董其昌　字玄宰華亭人官至禮部尚書諡文敏。畫集宋元諸家之長行以己意，論者稱其氣韻秀潤瀟灑生動非人力所能及。蓋文敏以儒雅之筆寫高逸之意，宜其風流蘊藉獨步一代其畫頗自矜愼貴人巨公鄭重請乞者多倩他人應之或點染已就僅以贗筆相易亦欣然為題署都不計也家多姬侍各具絹素索畫稍有倦色則謠諑繼之購其真蹟者得之閨房為多。顧凝遠云：『自元末以迄國初畫家秀氣略盡成弘嘉靖間復鍾於吾郡至萬曆末而復衰董宗伯起於雲間才名道藝光岳毓靈誠開山祖也」

李流芳　字長蘅嘉定人。萬曆丙午舉南畿再上公車不第遂絕意進取性好佳山水中歲尤數寓西湖詩酒筆墨淋漓揮灑山僧榜人相與款曲頓語間持絹素請乞欣然應之。畫以山水擅長其寫生又有別趣出入宋元逸氣飛動子杭之字僧筏畫筆酷似其父。

藍瑛　字田叔號蝶叟浙江人善畫為浙派最後之大家畫老而彌工蒼古頗

類沈啟南。

明代畫家之著名者，不可指數，上所列者，擇其較有關係於畫史之演進，非獨以藝術稱也。其次名家，以其所長者歸納之，有兼長山水花鳥者約二十餘家，兼長山水人物者約六家，兼長山水人物者五十餘家，兼長花鳥人物者四家，專長花鳥者七十餘家，專長人物士女釋道者約六十餘家。

・兼長山水花鳥・　王世昌、朱多熗、許鉷、謝成、朱鑑、馬程、沈希憲、朱夫人士、李坤、奇謝宇、朱多熗、許宏、謝成、雷鯉、薛仁、陳斧、葉、黃希憲、道坤蕃、張德、謝子解、張子、胡旻、解、張晏屯、胡旻、蔣貴、詹有。

・兼長山水人物者，約六家・　舜區、倪端、商喜、夏㫤、劉俊、陳廣、劉復陽、戴氏女、林金、錢黃氏、朱斗兒、范遐、殷日。

・兼長山水人物者，五十餘家・　富儀、可、吳簡、繼序、蔣嵩、黃本、張復陽、林金、錢、黃氏、朱斗兒、范遐、殷日、林富、朱崇儒、張世祿、夏㫤、劉俊、陳廣、劉復陽、李士達、召林、金陶、黃氏、舜連、沈碩、吳彬、尤求、李效、宗謨、朱邦、蕭、宋臣、陳遠、蔣貴、陳保、陳九成、王立、木范、蔣子成、胡旻、吳偉、杜堇、大明、成化、劉琦、張靈、子、李陳、陽括、孫天佑、汪肇、周龍、杜文、吳高、湯王、朱誧、璟、龍蔓、陳一。

・兼長花鳥人物者，四家・　殷善、魏、傅、鄭、璐、鄭春、鄭堂、林良、楊、汪文、陳九成、林良。

・專長花鳥者七十餘家・　雲林、莫、藏、張、鄧、杜、吳、張、李、戚、鄭、孫、汪、張、周、王體、章葆、莫文、藏張、張升、鄧文、杜大、吳琦、張子、李陳、戚魁、鄭鄧、孫繹、汪龍、張廣、周弘、瞿、羅、丁、孟、伊、劉、王、朱、謝、陳、盛、朱、蔣、龍、陳一、瞿果、丁文、孟志、伊高、劉邁、王朱、謝路、陳經、盛勳、朱謀、蔣葛、龍陳。

・專長人物士女釋道者約六十餘家・　王、崔、問、葛、蕤、璘、陳、王崔、問葛、蕤璘、等陳、黃、陳、蔣、沈、陳、童、趙、童、華、周、王、馬、朱、蔣、呂、傅、黃珌、陳彝、蔣奎、沈政、陳遧、童佩、趙國、華炳、周廉、王中、馬良、朱應、蔣宥、呂傅、辰、吕文子、英、完、陳、王、鳳、上、王、儀、謝、顧、應、昌、文、吳、瓔、廷、素、寶、馬、源、俊、王、何、舜、寅、國、袞、霍、璘、文、張、英、倫、史、沈、朝、鳴、定、遠、張、張、文、路、元、艾、張、方、孫、師、鄭、重、翊、李、陳、麟、儀、崔、朱、子、多、忠、爛、李、沈。

專長山水者尤多。今就各家所宗法者，類而舉之：其宗米氏者，有則宋珏姚俊程陳郭仁李存璹嗣登遒楊一洲史元芳管繼震文從昌卜李瑀王嬰張亨武光朱茂曙王等五家；宗大癡者，有馬琬常曉顧胡仲厚張翀高陳廷禮徐復葉澄沈貞吉邵文恩等；宗董源者，有徐賁錢穀馬琬黃宗胡宗正誼恩強吉等十六家；宗松雪翁者，有劉珏俞承思宗珏等；宗房山者，有高淢誠王田莫景約沈彥盧讓胡宗信陳叔謙曹履吉安紹芳朱睿濬文從簡翁逸等；宗雲林者，有米萬鍾觀朱倪沈李遠蘇致中章理范禮勉在周文端雷濟民張舉丁玉沈王思任陸師道姚綬等；宗王叔明者，有文伯仁泰胡宗琬俞正承誼恩強吉等十餘家；宗荊關者，有張子俊姚元在等；宗郭范者，陳汝言張渙等宗范者，有朱自芳洪嶷弼等；宗馬夏者，王思任陸師道翁逸等；宗盛子昭者，吳子陵郭石銳盛叔大輔陳公顧文等；宗吳仲圭者，亦各十許家，可謂盛矣。至畫四君子畫，則有擅長蘭者胡儼朱孟克孟鈞倪宗器鄭山輝楊素一槐周球孫宏朱蔚宗春澤陳元素吳秋蔡林一俞臣等二十餘家，而婦女居半數為擅長梅者，是王文姬氏馬湘蘭氏萬玉山馬瑞姬氏薛素素氏頓喜氏王氏等呼陳卓王宸子初王梅夫初高甫陳獻章沈士恭盧景王人佐陳悟金龢樂宗伯周號崔深趙子齧王彥道光姚溓鄭傑徐初高松陸復王梅夫士廉王景於竹屋吳治從吉鄭道光姚

朴詹仲和王一鶚吳愛蕉朱謀垔等宗雲林者，宗盛子昭者，宗吳仲圭者，陳汝言張渙等宗郭范者，有朱自芳洪嶷弼等宗馬夏者，宗荊關者，有張子俊姚元在等宗房山者，有高淢

羅毛稚林景民時何顧澄謝環釋解如等十餘家；宗王叔明者，有文伯仁泰

施生凌雲商和輪等悍今就各家所宗法者，類而舉之其宗米氏者，有則宋珏

稚生茂煇袁孔璋孫枝宏李日華顧慈德陳繼儒何邵彌顧凝遠張風武從光朱茂輔徐曙王

道生商凌雲和輪等悍今就各家所宗法者，類而舉之其宗米氏者

真毛稚林景民時何顧澄釋解如

王雉朝佐成文佐許舟金鉉夏衡黃蒙王誼項元汴莫如龍顯正承誼恩強吉邵文恩

張雉甄求成野存仁王心一王士昌俀懋功熊茂松徐弘澤項承誼恩張羽邵彌高陳廷禮

鄒之麟子修

蔣南伯、姚仲祥、兪山、沈隆、釋玉庭、任克誠、室孫氏、任道遜、張祿祐、顧翰、王謙等，約四十許人，而士夫居多，釋子婦女間有之。

擅長竹者，盧瑛、趙備、顧祿、金溫、待之、烏斯道、揚榮、朱孝臣、王葯、陸世昌、張宇初、李崧、楊基、宋克、王彥眞、沈伯溪、林宏顯、滋張、神金、文璉、呂端俊、李兒、趙丹林、張益、劉慶玄、王佑、李元中、程玉約、余重、襲姚廣、獻孝泉、陳繼、林珀、顧詹、培景明、吳夏瑞、魏天昺、邵性、陳文完、徵林等，約五十餘人。

擅長菊者，韋照、楊節、李明遠、毛世賓、蘇季濟、黃九雪、陳錄、上大、蘇堪、孫龍、鄧禮、王乾、陳韓、方天，爲最少，亦十餘人。其他擅畫草蟲之能手，則有呂敬甫、邢侗、顧永、定庵、做、代孫、陳鶴、鷃、唐竹、聰等十餘家。

而擅畫松者，瞻、顧、依、開、人、紹宗、黃、仔、毅、嚥、皆頗有人，而擅枯木竹石者爲尤多。至於雜畫，如范川莊擅畫鵝，詹僰、陸琰、鄭克剛、蕭琛、周全、王逢元等皆擅畫馬。陳

倪元璐、澤律、天如女士、徐生、安女士、周、信、徐霖、然、吳昶、皇、市瀋、明遠、蕭青、張渭、盛時、泰藍、文豹、黃用、中林、臺、何福、朱慶桑等，

王翹、姚裕、陸元、厚沈、甲、秀、王文淑、氏、吳淨鑿、氏、侗、

磯陸宣、吳純、曾鯨、蔣月鑑、姚繼宗、李子安等皆善傳神，胡唯周、是修、李焈、張德輝、許

瑞等皆善畫龍，劉叔雅、詹大、釋妙琴等皆善畫牛，曾沂、蕭澄上人皆善畫水，楊瑗

徐白傅、金山等善畫菜，尚仲份善畫鷺，朱月鑑善畫荷花，錢世莊善畫驢，張子言、釋

大雲善畫水仙，林輔史曰善畫蘆雁，趙廉、劉祥、陳希尹、張士達、何雲潤善畫虎，王養

約四十許人，而士夫居多釋子婦女間有之。

蒙岳正陳鋼胡大年徐栢陶賀徐蘭周斑徐秀釋笑印釋曉菴釋可浩釋常瑩等善
畫葡萄，翁孤峯莫勝劉進曹恩等善畫魚，張金善畫貓朱重光善畫鵲皆以專詣名
於當時者也。

第四十節　畫論

我國圖畫大概唐以前多注重形象之酷肖，宋則於理中求神；元於形理之外

力主寫意至於明，總承先代之遺風，有主重形者，有主重理者，有主重意者；然主重

理者極少，而主重形者又多爲未嘗習畫以古道自泥者流主重意者則多爲深於

畫學之士大夫。蓋明承元後，受元畫之影響，自較切近，且因藝術思想程序上之蛻

變重規則者多重形主放任者多重意。至於理則須於形意之中復宜加以極精之

體會，而明人實少此細心也。我國圖畫上所謂法與意，經前賢揮發殆盡，明人僅承

其教而演習之，有所作，必以得古人之法與意爲上，於是臨模一道，幾爲明人習畫

者之不二法門。雖思想極解放藝術極高明者，亦以追踵古人爲能事，其泥古者多

學唐以前法則，重在得形，否則多近法元人，以寫意鳴高，其宗宋人者，亦往往失之

過於形似，或失之過於寫意。總之、明人圖畫之思想雜學術渾美言之，可謂集前代

之大成。毀言之，則爲雜法前人極無新建樹之可言。

王履華山圖序云：『畫雖狀形主乎意，意不足謂之非形可也。雖然、意在形，舍

形何所求意。故得其形者意溢乎形，失其形者形乎哉畫物欲似物，豈可不識其面；

古之人之名世果得於暗中摸索耶！』此形與意相提並論，而側重形者也。沈顥曰：

『畫中有物，物中有聲，嘉隆而後神骨俱乏，況聲乎？』所謂畫中之物，形也。物中有

聲理也是形與理相提並論，而側重於理者也。練安曰：『畫之爲藝，世之專門名家

者多能曲盡其形似；而至其意態情性之所聚，天機之所寓，悠然不可探索者，非雅人勝士超然有見乎塵俗之外者，莫之能至」李日華曰：「古人繪事如佛說法，縱口極談所拈往劫因果奇詭出沒超然意表，而總不越實際理地，所以人天悚聽，無非議者。繪事不必求奇不必循格要在胸中實有吐出便是矣」是則輕視形似而並重理與意者也。明人圖畫之重意論之者實繁有徒何良俊之言曰：「畫特忌形貌采章歷歷具足甚謹甚細而外露巧密」屠隆之言曰：「意趣具於筆前故畫成神足，不求工巧，而自多妙處畫花趙昌意在似；徐熙意不在似意不在似者太史公之於文杜陵老子之於詩也。」又云：「人能以畫寓意胸中便生景象筆端妙合天趣若不以天生活潑為法徒竊紙上形似，終為俗品」周天球之言曰：「寫生之法，妙在得化工之巧具生意之全不計纖拙形似也。」岳正之言曰：「畫書之餘也學。者於遊藝之暇，適趣寫懷不妄揮灑大都在意不在象，在韻不在巧巧則工象則俗矣。」諸家所論要皆主輕形似而重意趣圖畫既主意趣故不重描而重寫重寫故多。樂以書法入畫筆而文人擅其長其畫尤於山水為近。薛岡曰：「畫中惟山水義

理深遠，而意趣無窮，故文人之筆，山水常多；若人物禽蟲花草，多出畫工，雖至精妙，一覽易盡」。文徵明曰：「高人逸士往往喜弄筆作山水以自娛」時雖極重規矩之界畫，亦受此思想之影響，而近於寫意。文氏又曰：「畫家宮室最爲難工，謂須折算無差，乃爲合作，蓋束於繩矩筆墨不可以逞稍涉畦畛便入庸匠。王肯堂曰：「郭恕先界重樓複閣層見疊出良木工料之無一不合規矩其於小藝委曲精微如此今之作畫者握筆不知輕重，而輒薄棄繩墨信手塗抹何哉」是皆其反證也當時畫家既多以寫意爲重而意之在人殊難捉摸非有所修養不足以善其意而見美於畫，於是多有因此而主情性之修養。文徵明自題其米山云：「人品不高用墨無法」。李日華論之曰：「點墨落紙，大非細事必須胸中廓然無一物然後煙雲秀色與天地生生之氣自然湊泊筆下幻出奇詭若是營營世念澡雪未盡即日對丘壑日模妙蹟到頭只與髹采圬墁之工爭巧拙於豪釐也」。夫以高懷達情之士大夫固非以畫爲事乃以畫爲寄者；以畫爲寄即以寓意求趣爲能事謝肇淛曰：「今人畫以意趣爲宗不復畫人物及故事至花鳥翎毛則輒卑視之至於鬼神佛像及

地獄變相等圖，則百無一矣」可知以意趣爲宗之結果花鳥翎毛佛像等之宜以

形象見勝者，皆少人顧問當時人如<u>王肯堂李日華</u>等雖考古證今多所反議當時

勢所趨思潮難挽而<u>明</u>季寫意之風尤稱盛焉此<u>明</u>人繪畫思想之概論其繪畫之

事，則可分四端述之：

・（一）關於畫學者・　畫學以思想之趨舍爲趨舍，<u>明</u>人之圖畫思想，有主模古，

有主寫意模古寫意二事本各立於極端但在<u>明</u>人以爲模古非可專以古蹟之是

模必得其意，且見我意寫意亦非可純以我意之是寫，必以古法爲規且存古意故

論<u>明</u>人之畫學可以模古寫意二種括之。

　　模古　<u>吳寬</u>曰『古圖畫多聖賢與貞妃烈婦事蹟，可以補世道者；後世始流

爲山水禽魚草木之類而古意蕩然此數者人所嘗見雖乏圖畫何損於世乃疲

精極思必欲得其肖似如古人事蹟足以益人人既不得而見宜表著之反棄不

省，吾不知其故也」<u>王肯堂</u>曰：『前輩畫山水皆高人逸士所謂泉石膏肓煙霞

痼癖胸中丘壑幽映迴綿鬱鬱勃勃不可終遏而流於縑素之間意誠不在畫也。

自六朝以來，一變而王維張璪畢宏鄭虔，再變而荊關三變而董源李成范寬極矣。若黃子久、則脫卸幾盡然不過淵源董源，今士大夫能畫者多師之川岑樹石，祇是筆尖拖出了無古法，便自謂前無古人後無來者甚不知量也。」吳氏之說，泥古可謂獨深甚至認圖畫可僅限於人物而山水花鳥等皆可不必寫作則其對於寫作方法之不容有「自我作古」之見解可推想為王氏論山水畫之變
·遼瞭如指掌且深知意不在畫之道而亦斷斷以古法為言誠以明人之論畫學
·者，動以古人為話柄雖極端主張寫意者亦皆不免董其昌有言曰『畫家以古
·人為師已是上乘』其一例也時人腦中，既皆有一古人之偶像，於是重臨模之
·學，又不尖古法為上乘若失古法而一逞己意者縱其藝至精亦
·被誹議唐志契曰：『畫家傳模移寫自謝赫始此法遂為畫家捷徑蓋臨摹最易，
·神氣難傳師其意而不師其迹乃真臨摹也。如巨然學北苑元章學北苑大癡學
·北苑倪迂學北苑一北苑耳各各學之而各各不相似使俗人為之定要筆筆與
·原本相同若之何能名世也。」屠隆曰『臨摹古畫著色最難極力模擬或有相

四一〇

似，惟紅不可及，然無出宋人。宋人模寫唐朝五代之畫，如出一手，祕府多寶藏之。

今人臨畫惟求影響，多用己意，隨手苟簡雖極精工，先乏天趣，妙者亦板。國朝戴

文進臨摹宋人名畫得其三昧，種種逼眞效黃子久王叔明畫較勝二家。沈石田

有一種本色摹倣諸舊畫筆意奪眞獨於倪元鎮不似蓋老筆過之也」李日華

曰『元唯趙吳興父子猶守古人之法，而不脫富貴氣，王叔明黃子久俱山林疏

宕之士，畫法約略前人而自出規度當其蒼潤蕭遠，非不卓然可寶而歲月渲運

之法則偺力多矣。倪迂漫士無意工拙彼云自寫胸中逸氣，無逸氣而襲其蹟，終

成類狗耳。本朝惟文衡山婉潤沈石田蒼老，乃多取辦一時難與古人比蹟，仇英

有功力然無老骨且古人簡而愈備淡而愈濃，英能繁不能簡能濃不能淡非高

品也」范允臨曰『學書不學晉轍終成下品惟畫亦然宋元諸名家如荊關董

范下逮子久叔明巨然子昂矩法森然畫家之宗工巨匠也。此皆胸中有書故能

自具丘壑今吳人目不識一字不見一古人眞蹟而輒師心自創惟塗抹一山一

水一木，卽懸之市中以易斗米畫那得佳耶。間有取法名公者惟知有一衡

山，少少髣髴摹擬僅得其形似皮膚，而曾不得其神理，曰吾學衡山耳，殊不知衡

山皆取法宋元諸公務得其神髓，故能獨擅一代可垂不朽。然則吳人何不追溯

衡山之祖師而法之乎？即不能上追古人下亦不失為衡山矣。此意惟雲間諸公

知之，故文度玄宰元慶諸名氏能力追古人各自成家。」謝肇淛曰：「宋畫如董

元巨然全宗唐人法度，李伯時學摩詰以工巧勝自是唐宋本色接其武者惟趙

松雪然松雪間出獨創而龍眠一意摹倣趨舍稍異耳。」沈顥曰：「董北苑之精

神在雲間，趙承旨之風韻在金閶已而交相非非非趙也，董也非因襲非矯枉孤

弊既極遂有矯枉至習矯枉轉為因襲共成流弊其中機摵循遷去古愈遠自立

愈贏何不尋宗覓派打成冷局；非北苑非承旨非雲間非金閶非因襲非矯枉，

蹤獨響夐然自得。」又曰：「臨模古人不在對臨而在神會目意所結一塵不入

似而不似不似而似不容思議」諸家要皆主於模古或引證古人或歷述時流

別其優劣指其當否各有至理。而唐志契「師意不師迹」之說與范允臨「上

追古人」之論尤為精到。至屠隆謝肇淛之歷述時流通病尤足考見當時之畫

派與風習焉。惟李日華言稍過當然亦足見時趨急下，有以反動之也。李流芳自

言畫無師承，不喜臨模古人。然每有所作，筆筆皆有來歷。其言曰：『學古人者，固

非求其似之謂也。子久仲圭學董巨，元鎮學荊關，彥敬學二米，然亦成其為元鎮

子久仲圭彥敬而已，何必如今之臨模古人哉！』可知李氏未嘗不臨模古人，不

過不求其似已耳。董文敏著畫旨首言『畫平遠師趙大年，重山疊嶂師江貫道，

皴法用董源麻皮皴及瀟湘圖點子皴，樹用北苑子昂二家法，石用李將軍秋江

待渡圖及郭忠恕雪景，李成畫法有小幅小墨，及著色青綠俱宜宗之集其大成，

自出機軸，再四五年文沈二君，不能獨步吾吳矣。』夫模古之用意，原在集其大

成自出機軸，或取其意，或得其韻，或得其全法之一分，已可不負模古

之初心。李流芳「不求其似」唐志契「師意不師迹」之說，與此理有相符合

者。於以歸納諸家之說，而知明人於臨模之學有二點焉：曰不求全似。曰取

集其所長。非然者則如練安所謂效古人之迹者是拘拘於塵垢糠粃而未得其

真者也，則非明人之所主模古之意。

寫意　繪畫之事，在借外物之形象寫胸中之所有；臨模之學無非速與學者

以寫意之技能而已。故明人主臨模尤重寫意；杜瓊曰：『繪畫之事胸中造化吐

露於筆端，悅忽變幻象其物宜足以啟人之高志發人之浩氣。』是即言貴寫意

也。然寫意者，非謂可自由塗抹必如屠隆所謂『意趣具於筆前』始能畫成神

定氣足不求工巧而自多妙處否則敗矣。李式玉曰『今之畫者觀其初作數樹

焉意止矣及徐而見其勢之有餘也復綴之以樹繼作數峯焉意亦止矣及徐而見

其勢之有餘也復綴之以峯再作亭榭橋道諸物焉意亦止矣及徐而見其勢之

有餘也復雜以他物。如是畫安得佳又安得傳乎』不先主以意隨景累填固大

壞。事是蓋胸無丘壑不惟不能寫意實欲寫而並無意也。故欲寫意必先畜有可

寫之意。王世貞曰：『書道成後。揮灑時入心不過秒忽畫學成後盤礴時入心不

能絲毫』是言養有素者解衣盤礴不用心而意自足所謂養者觀明人之所論，

可分三端曰敦修品行；曰觀法自然曰運用書法明人以爲畫之工巧者爲匠藝。

寫意之作，則惟高人逸士能之以其胸臆超達有見乎塵俗之外也故文徵明有

「人品不高用墨無法」之說；而王肯堂亦有「前輩畫山水，皆高人逸士」之說也。書法通用於畫法前人已有言之至明乃益崇其說。唐寅曰：『工畫如楷書寫意如草聖世之善書者多善畫由其轉腕用筆之不滯也』王世貞曰：『語曰：畫石如飛白木如籀』『畫竹幹如篆枝如草葉如眞節如隸。郭熙唐棣之樹文與可之竹溫日觀之葡萄皆自草法中得來此畫與書通者也。至於書體，篆隸如鵠頭虎爪、倒薤偃波、龍鳳麟龜魚蟲雲鳥鵲鵠牛鼠猴雞犬兔科斗之屬法如錐畫沙印印泥折釵股屋漏痕高峯墜石，百歲枯藤驚蛇入草比擬如龍跳虎臥戲海遊天美女仙人霞收月上及覽韓退之送高閑上人序，李陽冰上李大夫書，則書尤與畫通者也。」董其昌曰：『士人作畫當以草隸奇字之法爲之。』李日華曰『余嘗泛論畫學必在能書方知用筆』或借書喻畫或直言畫宜用書法或重言不習書竟不能作畫‧若畫非先習書不可誠以士大夫欲寫胸中之所有固非描繪之工所能盡運用書法宜乎爲明人所認爲畫學上之要件至於觀法自然尤爲明人寫意派所極端注重。屠隆曰：『或觀佳山水處胸中便生景像。

或觀名花折枝，想其態度綽約，枝梗轉折，向日舒笑，近風欲斜含煙弄雨，初開殘落，布置筆端，不覺妙合天趣自是一樂』董其昌曰：『朝起看雲氣變幻，可收拾筆端。吾嘗遊洞庭湖，推篷曠望，儼然米家墨戲。……畫家當以天地為師……畫之道所謂宇宙在乎手者，眼前無非生機。……』沈顥曰：『董源以江南真山水為稿本，黃公望隱虞山皴色俱肖，且日囊筆硯，遇雲姿樹態臨勒不舍。郭河陽至取真雲驚湧作山勢尤稱巧賊。應知古人稿本在大塊內吾人靈心慧眼自能覷著又不可撥實程派作潺蕩生涯也』諸家皆為主觀法自然之有力者其中尤以董其昌之言為最透澈。明人對於寫意既主須有高深之學養故有以草率寫意為偷惰者，皆被時論所詆譏。沈顥曰：『今人見畫之簡潔高逸曰士夫畫也以為無實詣也，實詣指行家法耳，不知王維李成范寬米氏父子、蘇子瞻晁無咎李伯時輩士夫也，無實詣乎行家乎』王肯堂曰：『今士大夫能畫者，川岑樹石祇是筆尖拖出了無古法便自謂前無古人後無來者甚不知量也。』明人對於寫意派學者論評之嚴於此可見要之寫意者，不能蔑棄古法妄自塗抹必以臨模

爲根柢。

（二）關於畫品者，　畫品者古今畫家藝術上之各種品評也。楊愼王世貞董

其昌王穉登顧凝遠等皆有著作。楊愼謂：「畫家以顧陸張吳爲四祖，余以爲失評

矣當以顧陸張展爲四祖。顧陸張展，如詩家之曹劉沈謝閻立本則詩家之李白吳

道玄則杜甫也」其言太籠統且以主觀之不同，究竟孰爲失評殊難論定。王世貞

亦嘗品評六朝諸大家矣謂畫家稱顧陸張吳，猶書之有鍾張羲獻也。後又稱曹衞

顧陸則書之鍾皇張索並以謝赫畫品李嗣眞續畫品及姚最張懷瓘張彥遠諸家

之說相參證而得其評語謂『典型當首虎頭，精神當推道子，衞協調古探微功新，

可謂四聖弗興蹟猶隱顯僧繇等方殆庶比之於書殆皇索之倫耳』至其論人物

山水花鳥之變遷宋元諸家藝術之優劣尤足見其學識其言曰『人物自顧陸展

鄭以至僧繇道玄一變也山水至大小李一變也；荆關董巨又一變也；李成范寬又

一變也；劉李馬夏又一變也。大癡黃鶴又一變也。趙子昂近宋人人物爲勝；沈啓南

近元人，山水爲尤二子之於古可謂具體而微大小米高彥敬以簡略取韻，倪瓚以

雅弱取姿宜登逸品未是當家花鳥以徐熙爲神，黃筌爲妙，居案次之宣和帝又次

之；沈啟南淺色水墨實出自徐熙而更加簡淡神采若新至於道復漸無色矣。……

大抵五代以前畫山水者少，二李輩雖極精工，微傷板細；右丞始能發景外之趣而

猶未盡；至關仝董源巨然輩方以眞趣出之氣槪雄遠墨暈神奇；至李營丘成而絕

矣。營丘有雅癖畫存世者絕少；范寬繼之奕奕齊勝此外如高克明郭熙輩亦自卓

然。南渡以前獨重李公麟伯時伯時白描人物遠師顧吳牛馬斟酌韓戴山水出入

王李似於董李所未及也。……文與可畫竹是竹之左氏也子瞻卻類莊子又有息

齋李衎者亦以竹名所謂東坡之筆妙而不眞息齋之竹眞而不妙者是也。梅道人

始究極其變流傳旣久眞贋錯雜我朝王孟端夏仲昭，可入能品而不得其風神遒

來專爲畫家避拙免俗之一途矣。……松雪尙工人物樓臺花樹描寫精絕至彥敬

等，直寫意取氣韻而已宋體爲之一變子久師董源晚稍變之最爲清遠叔明師王

維穠郁深至元鎭極簡雅似嫩而蒼……」王氏精鑑賞富收藏故能評騭今古各

得其當董其昌對於宋元諸名家及本朝沈文諸公亦各有品評其評宋人曰：「米

元章作畫，一洗畫家謬習，觀其高自標置，謂無一點吳生習氣。郭恕先樓閣山水可謂神巧極天工，錯非李嵩輩所能夢見。夏圭師李唐更加簡率，其意欲盡去模擬蹊徑若滅若沒寓二米墨戲於筆端他人破觚爲員此則琢員爲觚耳……」其評元人曰：『趙集賢畫爲元人冠冕；元季四大家以黃公望爲冠而王蒙倪瓚吳仲圭與之對壘。叔明畫從趙文敏風韻中來，故酷似其舅又汎濫唐宋諸名家，而以董源王維爲宗故其縱逸多姿又往往出文敏規格之外。雲林古淡天眞仲圭畫師巨然，蒼蒼莽莽有林下風。高彥敬尙書畫在逸品之列雖學米氏父子，乃遠宗吾家北苑，而降格爲墨戲者……」其論本朝人曰：『石田先生於勝國諸賢名蹟，無不摹寫亦絕相似或出其上文太史本色畫極類趙承旨第微尖利耳李昭道一派爲趙伯駒伯驌精工之極又有士氣後人仿之者得其工不能得其雅若元之丁野夫錢舜舉是已五百年而有仇實父實父作畫時不聞鼓吹闐駢之聲其術亦近苦矣……」其論元季諸家畫派曰：『元季諸君子畫惟兩派一爲董源一爲李成。成畫有郭河陽爲之佐，亦猶源畫有僧巨然副之也。然黃倪吳王四大家皆以董巨起家成名，至

今隻行海內；至如學李郭者，朱澤民唐子華姚彥卿輩俱為前人蹊徑所壓，不能自

立堂戶』所言亦頗扼要。至若王穉登之丹青志，顧凝遠之畫評分品別類，更較有

系統。丹青志序言略云：『吳中繪事自曹顧僧繇以來，鬱乎雲與蕭疏秀妙，將無海

嶠精靈之氣偏於東土耶？抑亦流風餘韻前沾後漬耶？……感名邦之多彥瞻妙匠

之苦心斷自吳都，肇乎昭代援豪小篆傳信將來。』下列品志人名各系以贊贊不

錄；神品品志一人沈周附沈貞吉恆吉杜瓊妙品志四人宋克唐寅文徵明張靈附文

嘉文伯仁朱生周官能品品志四人夏太卿夏中書周臣仇英逸品志三人劉珏陳道

復陳子正遺者志三人黃子久趙長善陳惟元樓旅志二人徐賁張羽閨秀志一人

仇氏顧氏畫評制極簡單自漢以下，僅即其世次錄其姓名而已自張衡迄宋趙孟

頫凡十八家又有元人畫評四大家自倪瓚吳仲圭黃公望王蒙繼其盛者方方壺

徐賁馬文璧曹知白謝葵丘柯九思等數家又有國朝畫評明代吳郡諸名家其

序曰：『博採時論略序人倫光昭斯道，未敢軒輊。』故其制亦甚略，有士大夫名家

宗匠者沈周等是也；中興間氣者，董其昌是也；文士名家者，陳道復等是也；畫名家

者，周臣等是也，文士名家者，李流芳等是也；蘭閨特秀，則有文淑韓玥云。

（三）關於畫體者　繪畫之事，時有沿革時有變動雖有宗派而面目往往自異。宋濂畫原略謂：『書畫非異道其初一致，古之善繪者或畫詩或圖孝經或貌爾雅，或像論語曁春秋，或著易象，皆附經而行，猶未失其初意也。下逮漢魏晉梁之間，講學之有圖問禮之有圖烈女仁智之有圖致使圖史並傳助名敎而翼羣倫亦有可觀者焉世道日降人心寖不古若往往溺志於車馬士女之華怡神於花鳥蟲魚之麗游情於山林水石之幽而古之意益衰矣是以顧陸以來，是一變也；閻吳之後又一變也至於關李范三家者出又一變也譬之學書者古籀篆隸之茫昧而惟俗書之姿媚者是耽是玩豈其初意之使然哉』畫體遞變在歷史上係一種進步之現象。且其變也非自變也大率隨學術風俗爲轉移時勢所趨有不期然而然者謂爲失古未免泥古然其言遞變之序，簡要明瞭實總括我國畫史之槪。至若何良俊之論白描，謝肇淛之論雜畫董其昌之論南北宗派文人畫派，李日華之論材木窠石派及墨竹各據一體，或述其傳授派別，或論其成因變故亦皆有可錄者。何氏曰：

『畫家各有傳派不相混淆。如人物、其白描有二種：趙松雪出於李龍眠，李龍眠出於顧愷之此所謂鐵線描，馬和之馬遠則出於吳道子，此所謂蘭葉描也。』謝氏曰：『牛馬龍虎之屬畫之固亦俊爽可喜至羅隱之子塞翁者專畫羊，張及之趙永年專畫犬，李靄之何尊師專畫貓，滕王元嬰專畫蜂蝶，郭元方專畫草蟲彼顧有所獨全耶？抑幽人高尙之致，托於是以寓意耶而名亦因之以顯故曰雖小故必有可觀』董氏之論南北宗派曰：『禪家有南北二宗，唐時始分畫之南北二宗亦唐時分也，但其人非南北耳。北宗則李思訓父子之著色山水流傳而爲宋之趙幹趙伯駒伯驌以至馬夏輩；南宗則王摩詰始用渲淡一變鈎斫之法其傳如張璪荊關董巨郭忠恕米家父子以至元之四大家』又論文人畫曰：『文人之畫自王右丞始，其後董源巨然李成范寬爲嫡了李龍眠王晉卿米南宮及虎兒皆從董巨得來直至元四大家，黃子久王叔明倪元鎭吳仲圭皆其正傳吾朝文沈則又遠接衣鉢若馬夏及李唐劉松年又是大李將軍之一派。』歷述宗派瞭瞭若指掌言簡而事具其有助於畫史之說明殊大至李氏之論林木窠石派則有，『古人林木窠石本與山

水別行，大抵山水意高深迴環，備有一時氣象，而林石則草草逸筆中見偃仰虧蔽

與聚散歷落之致而已。李營丘特妙山水而林石更造微。倪迂源本營丘，故所作蕭

散簡逸蓋林木窠石之派也」其論墨竹所始云：『世傳墨竹，始於五代郭崇韜夫

人李氏於月下就牆紙摹影殊有真態嗣後遂相祖述此臆說也。前是王摩詰已有

開元石刻成都大慈寺灌頂院已有張立墨竹壁一堵孫位張立董羽唐希雅皆晚

唐人，與崇韜同時寧有閨閣散筆遽流傳作諸人之範耶？』其言雲林源本營丘，另

具卓識非多見倪氏真蹟殊難明白其義墨竹非創始李氏尤能引證明確足破謬

說，顧世稱關羽善畫竹，則畫竹更有先於王維之者也。他如陶崇儀之記畫十三科佛菩董其昌之記

小幅畫，僧宋以前人都不作小幅小幅自南宋以後始有盛又

花竹翎毛野驟走歌人間勁用界畫樓臺一切傍生耕種機織雕寿俶緣
廬相玉帝君王道相金剛鬼神羅漢聖僧風雲龍虎宿世人物全境山水

亦足資畫學史之參考。

（四）關於畫法者　明人論畫者要皆士大夫也。對於各種圖畫之法理，皆能

筆之於書以詔來學故無論山水人物花鳥等畫法各有深至有系統之講述。周天

球曰：『寫生之法大與繪畫異妙在用筆之遒勁用墨之濃淡得化工之巧，具生意

之全，不計纖拙形似也。」顧凝遠曰：「昔人寫生，先用心於行幹分寸之間，幾多詰

曲，膚理縱橫各覈名實雖有偃仰柔勁不同，自具迎暘承露之態勾萌坼甲以致花

葉葳蕤脫瓣垂實皆一氣呵成絕無做作。今人一枝一幹既少別白朝榮夜舒情性

全乖，無惑乎花不附本本不附土翦綵欺人，生意何在所以貴賤修促苗裔螽延皆

可徵效」董其昌曰：「花果迎風帶露禽飛獸走精神脫眞」此言寫生法也。李曰：

華曰：「每見梁楷諸人寫佛道諸像細入豪髮，而樹石點綴則極灑落若略不住思

者正以像既恭謹不能不借此以助雄逸之氣耳。至於吳道子以描筆畫首面肘腕而

衣紋戰掣奇縱亦此意也。」王世貞曰：「人物以形模爲先氣韻超乎其表。」董其

昌曰：「畫人物須顧盼語言」此言人物法也。至於講山水法者尤多蓋明人習山

水者多又皆爲有文學之士大夫故所言益較精到而有係統如唐志契沈顥顧凝

遠之山水法論皆爲名著茲錄其略如下。

唐志契山水法：　　論枯樹：——

夏，亦須用之訣曰畫無枯樹則不疏通此之謂也但名家枯樹各各不同如荊關

寫枯樹最難得蒼古，每畫最不可少，即茂林盛

則秋冬二景最多；其枯枝古而渾亂而整簡而有趣。到郭河陽，則用鷹爪，加以細

密又或如垂槐蓋傚荊關者多也。如范寬則直上如掃帚樣亦有古趣。李成則繁

而筆筆清勁董源則一味古雅簡當而已。倪元鎮云畫枯樹也則此數君可以

兼之，要皆難及者也。　論點苔——畫不點苔山無生氣昔人謂苔根爲美人簪

花，信不可缺者又謂畫山容易點苔難此何得輕言之蓋近處石上之苔細生叢

木或雜草叢生至於高處大山上之苔則松耶柏耶或未可知豈有長於突處不

堅牢之理。乃近有作畫者率意點擢不顧其當與否倘以識者觀之皆浮寄如鳥

鼠之糞堆積狀耳那得有生氣夫生氣者必點點從石縫中出或濃或淡或淡濃

相間，有一點不可多，一點不可少之妙，天然妝就不失之疏豈易事哉？

古畫橫苔直苔不點苔者往往有之要未有一點不中竅者此皆預先畫山石無

一筆頹敗破壞之處故臨點自然加一點一點好看少一點容或無妨也今人不

察妄謂山石醜處須以苔遮掩之此愈遮所以愈醜是以浮寄煩腫之病都坐於

此。　論用筆用墨——用筆之法畫家僅知皴刷點拖四則而已，此外如幹如渲、

如捽、如擢其誰知之？蓋幹者以淡墨重疊六七次，加而深厚者也渲者、有意無意，再用細筆細擦而淋漓使人不知數十次點染者也捽與擢雖與點相同而實相異捽用臥筆彷彿乎皴而帶水擢用直指彷彿乎點而用力必八法皆通乃謂之善用筆乃謂之善用墨。　論氣運生動──氣運生動與煙潤不同世人妄指煙潤遂謂生動何相謬之甚也蓋氣者、有筆氣，有墨氣，有色氣俱謂之氣，而又有氣勢，有氣力，有氣機。此間即謂之運而生動處，又非運之可代矣。生生不窮深遠難盡動而不板活潑迎人要皆可默會而不可名言如劉褒畫雲漢圖見者覺熱，又畫北風圖見者覺涼，此之謂也。至如煙潤不過點墨無痕迹皴法不生澀而已，豈可混而一之哉？

沈顥山水法：⋯

辨景──山於春如慶，於夏如競，於秋如病，於冬如定。　筆墨──筆與墨最難相遭而皴之清濁在筆勢之隱現在墨。　位置──行家位置稠塞不虛情韻特減倘以驚雲落靄束巒籠樹便有活機。一幅之中，有不緊不要處，特有深致。先察君臣呼應之位或山為君而樹輔或樹為君而山佐，然後奏管

傅墨。

刷色——操筆時不可作水墨刷色想，直至了局，墨韻既足則刷色不妨，

點苔——叔明之渴苔仲圭之攢苔是二氏之一種今學二氏以苔取肯鈍漢

也。古多不用苔者恐覆山脈之巧，障皴法之妙，今人畫不成觀必須叢點不免蠢

女添癡之誚。命題——自題非工，不若用古用古非解，不若無題題與畫互為

注脚此中小失奚啻千里。落款——元以前多不用款款或隱之石隙書不

精，有傷畫局後來書繪並工，附麗成觀。一幅中有天然候款處失之則傷局。

顧凝遠山水法：興致——當興致未來腕下不能運時徑情獨往，無所觸則

已，或枯樃頑石勾水疏林，如造物所棄置與人裝點絕殊則深情冷眼求其幽意

之所在而畫之生意出矣。氣韻——氣韻或在境中或在境外取之於四時寒

暑晴雨晦明，非徒積墨也。筆墨——以枯澀為基而點染蒙昧則無墨而無筆；

以堆砌為基而洗發不出則無墨而無筆，先理筋骨而積漸敷腴運腕深厚而意

在輕鬆則有墨而有筆。生拙——畫求熟外生然熟之後不能復生矣。要之爛

熟員熟則自有別若員熟則又能生也工不如拙然既工矣不可復拙惟不欲求

工，而自出新意則雖拙亦工，雖工亦拙也生與拙，惟元人得之。然則何取於生且拙生則無莽氣故文所謂文人之筆也拙則無作氣故雅所謂雅人深致也。枯·潤·——墨太枯則無氣韻然必求氣韻而漫羨生矣墨太潤則無文理然必求文理，而刻畫深矣凡六法之妙當於運墨先後求之。取·勢·——凡勢欲左行者必先用意於右勢欲右行者必先用意於左或上者勢欲下垂；或下者勢欲上聳俱不可從本位逕情一往苟無根柢安可生發。

此外各家所論甚多名言關於山水尤有深究。茲選其較爲具體而關精要者，如論筆墨樹法皴法臨摹等項，雜錄之。唐寅曰『作畫破墨不宜用井水性冷凝故也溫湯或河水皆可。洗硯磨墨以筆壓開，飽浸水訖然後蘸墨則吸上勻暢若先蘸墨而後蘸水，被水沖散不能運動也』。董其昌曰『畫無筆蹟非謂墨淡模糊而無分曉也正如善書者藏筆鋒如錐畫沙如印印泥耳』。張丑曰：『古今畫流不相及處，其布景用筆不必言；卽如傅色積墨之法後人亦不能到。細檢宋唐大著色畫，高米水墨雲山皆是數十百次積累而成，故能丹碧緋映墨彩瑩鑒……雲林作畫惜

墨如金至無一筆不從口出，故能色澤膩潤』此論筆墨法也董其昌曰『畫樹之

法須專以轉折為主，一動筆便想轉折處，如寫字之於轉筆用力更不可往而不收。

樹有四肢謂四面皆可作枝著葉也；但畫一尺樹更不可令有半寸之直須筆筆轉

去。……樹頭要轉而枝不可繁枝頭要斂不可放樹梢要放不可緊。……枯樹最不

可少，時於茂林中間出乃見蒼秀樹雖檜柏楊柳椿槐要得鬱鬱森森其妙處在樹

頭與四面無差一出一入一肥一瘦處。……』此論樹法也。沈顥曰『凡山俱要有凹

凸之形先鉤山外勢形像其中則用直皴』此言皴法也。沈顥又曰『臨摹古人不在

對臨而在神會目意所結一塵不入似而不似不似而似不容思議……專摹一家，

不可與論畫』此論臨摹法也。

上述多為畫法上之理論至若汪砢玉之論畫亦不可不知並錄如下：

繪事名目 染（不描彩色、染出） 渲（翎毛謂之染渲） 界（界畫屋宇） 描（白描人物） 臨（看真本對臨） 摹（用紙對面摹揚影） 傳 寫

畫則白描、水墨淺絳色輕籠薄罩五色輕淡吳裝大著色。

古今描法十八等

高古遊絲描（如曹衣紋）十分尖筆 　琴絃描（如周舉類）　鐵線描（如張叔厚）　行雲

流水描　馬蝗描（馬和之顧興裔一名闌葉描）　曹衣描（魏曹不與）　釘頭鼠尾（清武洞）　混描（人多描）　橛頭描（禿筆也尖大夏馬遠）

葉描（似吳道子觀音筆）　折蘆描（如梁楷長撇尖納筆細也）　橄欖描（江西顏暉也）　棗核描（尖大筆也）　柳

竹葉描（撇納肥短筆）　戰筆水紋描（盧大減筆也）　減筆（馬遠梁楷之類橫之）　柴筆描

蚯蚓描（盧大減筆也）

皴樹法松皮如鱗皴（軍輪有鼠尾蝴蝶爪等名）　梅身要點擦橫皴　梧桐樹身稀一二三筆橫皴　柏皮如繩皴　柳身如交叉麻皮皴

樹枝四等（丁香范寬　雀爪郭熙　火燄李遏道　拖枝馬遠）

樹葉二十七等（描葉有八　墨葉等一　著色葉十一等）

皴石法麻皮皴（董源巨然）　大斧劈皴（李唐馬遠夏圭）　小斧劈皴（李將軍劉松年）　直擦皴（關仝全將軍成）　雨點皴（范寬俗名芝蔴皴顏暉頭山皴丁香樹芝）　長斧劈皴（許道寧亦名雨淋牆頭是也）　米元暉拖泥帶水皴（先以水墨大小偏拔山形然後以坡石大小處然巨）

然短筆皴（帥之江貫道）　泥裏拔釘皴（李唐夏圭邸）　鬼面皴　骷髏皴　馬牙勾（如李將軍趙千里先句勒成山邸以）

麻皴　點皴　緩皴

讚筆攏拖扛之墨（後以濃筆拖扛之）　又亂雲皴　彈渦皴

大青綠著色方用螺青苦

綠碎皷染粉泥金石腳

句勒（描白）

漿腦石（白粉點出小 亦可置盆）　大石

馬牙（勾描）

馬鞍石（米大）

筍（上大尖 下大）

寫石二十六種：飛白（蘭上用竹 無色）　雲母（等中：）　山字石（大青）　太湖石（大黑）　盤陀石

佛座大石　鬼面　骷髏　獅子石（可大）　鷹座石（大）　蚌蛤石（小）　臥虎（上全）　牡蠣母（如雲）　插劍（如細長劍）　坡腳石（亂）　靈碑（青黑色竹木上用）　羊肚（白色小石植盆中）　蝦蟆　彈窩

鵝子石（小碎）

筆架（山勢如）

第十二章　清之畫學

第四十一節　概況

清自世祖統一中國傳十主其間凡二百六十七年。歷世君主多尚文藝對於圖畫時加提倡且國祚較長太平時多繪事得有從容發展之機會故其前半期之繪畫顯呈燦爛之觀焉。

畫中九友——南宗風行——設內庭供奉內庭祗候——聖祖善畫——佩文齋書畫譜之編纂——順康間之名家——雍正間之內庭供奉——高宗酷嗜圖畫——祕殿珠林與石渠寶笈——如意館——乾隆間朝野畫家之著名者——乾

自明季以來，吳派已大盛。吳梅村所號畫中九友者，如王時敏王鑑等皆為清

初畫家領袖蓋清初之為治也自分兵擇要駐防似含武治色彩者外則一意提倡

文教收拾民心開科考舉鴻博以虛名牢籠之手段有甚於明其影響於民智之束

約自不無與繪畫前途以障礙然自世祖而聖祖而高宗皆雅好繪畫厥後如仁宗

宣宗文宗雖丁內憂外患頻乘之時代，而親政之暇亦時以讀畫為消遣以故海內

士人雖大半銷磨精神才力於科名及獲科名而進仕途，往往逢上所好研精書畫，

以備供奉當時宰相侍從之臣多有以能畫受殊遇者登高一呼，四方響應其在野

名流亦多以畫鳴高於仕宦之暇，以筆墨供奉太平天子之清娛則其為畫也自多

含溫潤靜逸之趣而南宗畫派之盛逐與清代相終始南宗畫派既風行於士夫之

林國中之非士夫者亦多隨波逐流焉其有不為此派畫之所吸引者即非特立獨

行之士，亦被壓抑而見鄙棄於世俗如鄉間畫匠專以前人粉本為摹擬人物花卉

及傳神者主人視之同髹工也蓋清代雖不設畫院，無待詔錦衣衞等官職，然亦設

內庭供奉內庭祇候以禮畫士又因雅好圖畫之帝王如聖祖高宗，皆在位六十年

許，平時吹噓之力，實亦不減設畫院爲尙形式之提倡相傳世祖萬幾之餘，遊藝翰

墨時以奎藻頒賜部院大臣其胸中丘壑又包有荊關倪黃之長嘗用指上螺紋印

畫水牛意態生動有爲筆墨烘染所不能到者作山水寫林巒向背水石明晦之狀，

得宋元人三昧一日幸閣中適中書盛際趨而過世祖呼使前跪熟視之取筆墨

畫一際斯像，面如錢大鬚眉畢肖以示諸臣咸嘆宸翰之工是世祖對於人物山水

傳神等無所不能也時有孟永光者工人物寫眞祇候內庭王國材亦曾寫世祖御

容稱旨獲賞聖祖天縱多能亦工藝事恆作畫賜廷臣當時大臣家多有其手蹟者。

雅愛董華亭畫搜羅海內佳品玉牒金題彙登祕閣惟題玄宰二字者以「玄」字

犯御名臣下不敢進覽云畫士如焦秉貞顧見龍顧銘王原祁鄒元斗葉洮冷枚張

然唐岱釋成衡皆先後供奉內庭唐岱滿洲參領，工山水嘗召入內庭論畫法因御

賜畫狀元。顧銘工傳神以寫御容稱旨賜金襃榮。王原祁以進士充書畫譜館總裁，

鑑定古今名蹟進少司農聖祖旣南巡而歸詔集天下名工作南巡圖王原祁總其

事，王翬主繪圖圖成進呈稱旨厚賜歸時稱盛事而皇皇巨著之佩文齋書畫譜卽

於此時敕撰成之其有功於我國書畫學上尤足紀念者也其時畫家之作圖進呈

以邀榮獎者甚多焦秉貞之畫耕織圖冷枚之畫萬壽盛典等皆得寵眷在上者既

極力提倡故順治康熙間名家蔚起自王時敏王鑑以勝國遺臣樹開繼之功王翬

王原祁相繼領袖一代畫苑而惲壽平吳歷亦起為時大家他若鄒之麟陳洪綬釋

道濟金俊明查士標蕭雲從笪重光嚴繩孫吳山濤高簡文點王武羅牧梅淸等皆

能各挾所長以名世即如毛奇齡周亮工朱彝尊宋犖姜宸英等亦皆於詩文之暇

以畫自鳴一時貴卿名士咸集京師如芷仙書屋圖輦下諸名人合寫者自王原祁

以下至釋慈际凡三十人之多其盛況可知矣雍正初謝松洲受命鑑別內府所藏

眞贋因即以所畫山水進呈得蒙嘉獎其時為內庭供奉者則有袁江陳善陳枚賀

全昆等此外如黃鼎沈敬宗蔣廷錫楊晉亦皆著名朝野間高宗尤好書畫精賞鑑

海內名畫之流落者皆被徵收殆盡嘗覓馬和之國風圖歷數十年始全獲藏於學

詩堂得韓滉五牛圖特為設春藕齋以藏之而祕殿珠林乾隆九年編二十四卷石渠寶笈乾隆

十九年編四十四卷先後詔編舉凡內府所藏書畫及款識題跋與曾邀奎章寶璽者一一臚

載焉。五十六年，敕撰續編，前後品題甲乙，悉本睿裁。

入寶笈者皆用五璽印其上方曰乾隆鑑賞正員白文右曰三希堂精鑑璽重長方朱文右下曰三希堂精鑑璽重心殿寧宮御書房皆如日乾隆御覽之寶左下曰石渠寶笈長方朱文朱文曰乾隆御覽之寶橢圓白文宜子孫方之其藏圓明園者惟五璽繼置而已；追重編二璽問有用石渠繼鑑而者則已追重編入前書而後加石渠證定者也

時江陰有繆炳泰者，

嘗爲南書房翰林某學士勒一像，神氣宛然，及學士由江蘇學使還京，以此像懸値

廬、一日，高宗臨幸見之詫爲神似，問之何人所作，學士以繆對，立命兵部以八百里排

單往取。學士惶恐奏曰：『繆某布衣恐不堪供億。』卽命賞舉人既至命恭繪御容。

繆跪對良久逡巡不下筆諭曰：『毋乃矜持耶？可毋庸頓首』奏曰『臣實短視』

卽諭侍臣出眼鏡盈盤令擇戴之一揮遂就時帝壽高耳簽毫毛叢出他人繪御容

者多不敢及此；繆獨兼繪之既進高宗攬鏡比視大悅卽日賞郎中旋補某部缺其

敬禮畫士如此。乾隆間詔畫功臣像凡三次：四十一年平金川五十功臣五十三年

平臺灣三十功臣五十八年平廓爾喀十五功臣高宗皆親灑宸翰立贊襄美而平

金川功臣及平臺灣功臣像皆炳泰筆也。如意館者，在啟祥宮南館屋數十楹凡繪

工文史及雕琢玉器裱背帖軸之匠皆在焉。高宗常臨幸看繪士作畫有用筆草率

者，輒手教之，時以爲榮。有繪士張宗蒼者，以山水擅長仿北宋諸家，無不畢肖，高宗

嘉其藝，特賜工部主事。其他得被優眷者，在朝則有錢載高鳳翰李方膺鄒一桂蔣

溥張敬王文治等。在野則有丁敬邊壽民金農李鱓潘恭壽上官周鄭燮等；而供奉

內廷者，則有余省嚴鈺周鯤俞榕黃增畢大椿等，要皆爲高宗所眷顧者也。高宗之

出巡也亦嘗以畫臣自隨丙寅巡幸五臺山，迴鑾至鎮海寺積雪在林，天然畫意因

命侍臣張閣學若靄寫之爲圖及庚午又命若靄閣學若澄圖鎮海寺雪景御筆

題詩其上有『傳語示其弟，堅頹蹤可師』之句又辛巳西巡常命尚書董文恪公

邦達即景圖繪雪山越十餘年，文恪公子文恭公諧隨扈復奉旨寫圖進呈御題詩

有『家法未全殊』之句。是亦承平侍從之奇遇，藝林之佳話也乾嘉之際海宇清

晏，風雅鼎盛士大夫文酒之暇更爛習畫學時帆祭酒法式善嘗作十六畫人歌曰：

朱鶴年野雲曰湯貽汾雨生曰朱又新滌齋曰楊澥思琴山曰吳大冀雲海曰屠倬

琴塢曰馬履泰秋藥曰顧蒓南雅、曰盛惇大甫山曰孟觀乙麗堂曰姚元之伯昂曰

李秉綬甫蘅芸甫兄弟曰陳鋪綠晴、曰張問陶船山曰陳均受笙亦足見一時

藝苑之盛矣。此外如羅聘黃易奚岡錢杜王學浩朱鴻壽畢涵畢瀧余集馮敏昌桂馥黃鉞顧洛等，亦甚有名於時。自是之後內訌並起外患疊來在上者既無暇及此，在下者亦以畫非當今急務風途較衰。道光咸豐間畫家如戴熙改琦費丹旭等其作品亦能卓然成家然已非若前時之顯著蓋其間之高人逸士多草草之作只可自娛其有以取潤爲生者所作往往帶市井氣。同光之際畫家之聚於姑蘇或上海者，尚不乏人惟享高名者多率作以博潤精品更不可多見。故集清季諸畫家數之，何啻千百若欲擇一繼往開來者，實不可得。惟模古倣舊之風則大熾卒至除一二有眞天分眞人工者外非墮入魔道，卽爲古人之奴隸而不能自拔。光緒間、海禁開放與東西諸國交通頻繁西洋美術漸被中土國人之喜新遷異者多趨習之當康熙乾隆中，焦秉貞郎世寧皆擅西洋畫法爲當時所重吳漁山畫法亦嘗參以西法；然亦不過一二人至是、西洋畫之入中國者其勢漸盛一般賞鑒家則極貌視之以爲不雅子之役內府名畫多被搜攫流出海外世界各國亦頗識我國畫之有價值矣。時慈禧太后以聽政之暇怡情翰墨學畫花卉；命選能書畫之婦人供奉內廷，

雲南繆氏極受恩寵又廢科舉設學校學校教科，列入圖畫，李瑞清實首倡之；繼起

運動而最有力者則劉海粟也。於是我國圖畫界開一新紀元但所課者非國畫。非

洋畫乃多爲國畫。而洋化者其尤好習洋畫者大都遊學於法之巴黎意之羅馬。於

是。國中對於圖畫而洋化有洋畫派與國畫派之分主洋畫者莫不曰國畫陳腐洋畫新

鮮；國畫太嫌抽象洋畫切於現實於是素無團結之國畫家，亦因外界之激刺昌言

國畫之優點洋畫有洋畫之長處兩者既相逢必有互相融化自成風習之一日。蓋

我國圖畫因域外藝術之傳入而別開生面者殊多先例，是固我國民同化外來文

化之特能，而可爲我國繪畫之前途賀也。光宣之際，青年畫家之敏慧者往往兼習

中西畫法而國畫家之橐筆上海及北平以畫自給者亦仍受一般社會之歡迎是

殆中西畫派之勢將融合歟茲將清代各門畫派分述其概如下：

　　山水　自明李文沈崛起，董陳唱導以來南宗山水盛行一世且時人好立名

目，雖同係南宗往往以享名之盛從學之多因地立派因人成社清初情形，一承明

舊，或且過之。北宗自藍瑛崛起明清之際，遠紹戴進之衣鉢，蒼古健實，允稱浙派後勁。吳訥蘇誼禹之鼎均得其傳，惟其勢已式微，不足與南宗抗。南宗諸派，要皆傳習董巨二米及元季四家。大概傳習董米，用筆較溼用墨較潤者，則歸董其昌而號為華亭派；其末流則純用枯筆乾墨。實則枯筆乾墨，董氏晚年偶然有之，非其嫡傳學者自失之耳。查士標程正揆曹岳馮景夏等同傳其法，時稱逸品。其傳習雲林用筆務枯用墨務乾者，則稱釋宏仁，學者宗之，號新安派。高翔祝昌輩為其健者。其傳習董北苑用筆鬆秀而設色溫厚者，則歸趙文度，號松江派。當塗蕭雲從體備眾法，自成一家，蕭疏淡遠秀韻絕倫，前與查汪號四大家，後與孫逸陳延並稱妙手，姑熟一派推以為祖。寧都羅牧僑居南昌，筆意在董黃之間，江淮間亦多宗之，江西一派推以為祖。是皆明末清初南宗山水之支派，而尤以婁東虞山為最有勢力。太倉吳偉業作畫中九友歌，——董玄宰王煙客王元照邵長蘅楊龍友程孟陽張爾唯卜潤甫邵僧彌——而婁東王煙客時敏王元照鑑與焉。煙客運腕虛靈，布墨神逸，隨意點刷邱壑渾成，晚年益臻神化，駸駸乎入癡翁之室。元照沈雄古逸，皴染兼長，

其臨摹董巨尤爲精詣工細之作，仍能纖不傷雅，綽有餘妍雖青綠重色，而一種書卷之氣盎然紙墨間。煙客有孫原祁，號麓臺氣味深醇，中年秀潤晚年蒼渾凡作一圖沈雄黝宕元氣淋漓謂筆端如金剛杵。元照有弟子翬，號石谷虞山人雖師婁東，天資人功俱臻絕頂南北宗之大成當時同郡吳歷漁山所作細潤深得子昂神髓。查士標梅端，是實集南北兩宗自古相爲枘鑿格不相入者而石谷能一一鎔鑄毫鑿以天真幽淡爲宗亦有潤筆縱橫排舂茲數家者工粗不同其爲南人北相時或有之，然未有若石谷之自然入化故集南北之大成者，當推石谷。絕藝高年號爲畫聖，與煙客元照麓臺並稱四王爲清初。——順康間山水四大家。學者甚盛於是稱。衍煙客之學者爲婁東派衍石谷之學者爲虞山派崑山龔賢半千流寓金陵原師北苑獨出幽異但用墨濃重有沈雄深厚之氣少清疏秀逸之趣。同時有聲者樊圻字會公高岑字蔚生鄒喆字方魯吳宏字遠度葉欣字榮木胡慥字石公及謝蓀號金陵八家。然是八家中有類於浙派者，有類於松江派者，有類於華亭派者不足目爲金陵派也其時不入諸派，而矯矯不羣亦足名家者，則如朱耷張風傅山方以智

釋髡殘釋道濟等八大山人襟懷高曠，筆情縱恣，有拙規矩於方圓鄙精研於彩繪之妙。大風絕無師承，全憑己意擺脫塵鞅另開蹊徑有翰墨中散仙之目壽主骨格權奇，邱壑磊落胸中自有浩蕩之思腕下乃發奇逸之趣。無可大師純用禿筆意興所到不求甚似細鈎皴免渲染而生趣天然稱白描高手。石濤筆墨蒼莽高古境界天矯奇關處處有引人入勝之妙。石濤筆意奇恣排爨縱橫以奔放勝，王太常極推許之，謂大江之南無出石師右者云之數家者雖各樹一幟成名千古，然在當時皆有曲高和寡之歎其風靡一世名家蔚起厥惟婁東虞山二派稱盛焉衍婁東派者，華鋗金永熙唐岱王敬銘黃鼎趙曉溫儀曹培源李爲憲吳應枚吳振武王昱釋覆平等皆是惟唐岱黃鼎最有名於康雍間靜嚴用筆沈著布置深穩神似司農骨格軟甜是其微疵。尊古勁秀逸神趣橫生至若東莊紀堂丹思雖亦皆爲司農入室弟子但過爲師法所拘未能擺脫。虞山派之健者則如楊晉胡節徐溶李世倬釋上睿等皆極著名子鶴秀勁工緻竹君超逸靈妙杉亭蕭疏簡冷穀齋蒼潤勁逸目存深隱沖和諸家神趣各有特長要皆能追踵耕煙爲康雍間名家其時並非兩派之

嫡系，而其筆墨有相似者，則若王世琛之腴潤，湯右曾之灑落，柳塏之鬆秀，盛丹之淡遠其著者也。惟自四王繼陳董而享赫然之盛名，其所持論又極推重陳董而及乎元季四家。好繪事者爭相摹倣遂以各立門戶多為師法所圍以枯筆乾墨淡皴輕染為尚，而成習氣。張庚浦山亦當時名家也其著論有曰：『唐宋人畫山水多用溼筆故稱水暈墨章迨元季四家始用乾筆至明而董其昌合倪黃兩家之法純用枯筆乾墨雖然此不過晚年偶然為之而已今人便之遂以為藝林之絕品而爭趨之骨幹雖若老逸而於氣韻生動之法，則遠失之矣』觀此、則康雍間之畫風可以知其概矣即自雍正而乾隆其畫風亦復如是方士庶結構嚴密，張鵬翀清和疏爽。張宗蒼沈著蔥蔚少嫌筆墨細碎。錢維城丘壑幽深樹石靈秀。方薰筆意秀挺設色沖淡董邦達神韻悠靜當時頗享盛名，與高翔高鳳翰李世倬張鵬翀李師中王延格陳嘉樂張士英柴慎並號為畫中十哲，皆為婁東嫡系而蓬心太守王宸專用乾筆皴擦中年所作極潤澤蒼秀世推為小四王之首惟晚年枯而且脫則亦受時習太深之故歟。至於乾嘉之際。以山水享盛名者，則如黃小松易之冷逸，奚鐵生岡之

鬆秀，錢松壺杜之靜媚，張船山問陶之超逸，王椒畦學浩之沈鬱蒼勁，黃穀原均之蒼楚精潤之數家，或上追倪沈黃董或近法婁東虞山，論其氣味雖不及雍乾間諸家之厚，要皆為南宗之卓卓者。丹徒張寶崖崟，山水近師文沈遠法宋元，筆調古逸，胸襟奇儵，一時學者爭法之，時稱鎮江派。道咸之間，而屠倬趙之琛湯貽汾戴熙諸家繼起，琴塢規模董米，墨氣濃厚，有瀟灑出塵之致。次閒師法癡迂，得蕭疏幽淡之趣。雨生思致疏秀，墨氣淡雅，惟境界稍嫌細碎，醇士筆意師法耕煙，極有功力，臨古之作，形神俱得，雖限於天資落墨稍板，無靈警渾脫之致，而一種靜雅之趣，即寓其間，實為清人最善學耕煙者也。而胡公壽費以耕張之萬周寶彝鍾耀仙陶溶居廉戴有恆王禮葉滋純倪文蔚程門馮世定等，皆有名道咸間。若蔣秋錦之金碧山水，尤為時所僅見。顧大昌畫純用古法，取境極高，一洗時下膚淺之習，亦其矯矯者。同光之間名家有吳伯滔滔吳穀祥蒲作英華等，伯滔沈鬱蒼秀，有時失之獷；秋農挺健老當，有時失之甜；作英狂筆草草，得八大清湘之氣，大概清代自康雍以來，要皆傳統婁東虞山，或其氣味與四王相近，其宗法八大清湘而追蹤青藤白陽者，

雖亦有之，但未能為時風尚；及乎清季，八大清湘，學者稍稍見之，顧未有能特出者。

山水
　北宗——浙派……已成弩末
　南宗
　　歸董氏者——華亭派
　　歸趙氏者——松江派……傳流甚隱……金陵八家
　　祖釋漸江者——新安派
　　祖羅牧者——江西派……皆盛於一時
　　祖蕭尺木者——姑熟派
　　祖王煙客者——婁東派……虞山派……最有勢力
　　學張夕庵者——鎮江派……最後起

人物　清代人物畫未見盛行。蓋自文人畫標號以來，對於人物畫遂少過問；即間有一二畫工，於此稍有專詣亦不能抗時號召人物遂由元而明而清其勢漸衰我國人物畫素以道釋為中心；至元頓衰入清者尤寥寥其稍著者不過數人：仁和金壽門農，寫佛像布置花木奇柯異葉設色尤異張得天照亦嘗作大士像；王錫疇善大幅神像，膽力雄壯，有武洞清童仁之風，每逢朔望繪大士寶相施送立願。

李泰曾繪七寶瓔珞金粟如來妙相；姚羽京宋能於瓜子上畫十八羅漢，時稱絕藝。

又有楊芝者，筆力雄健縱恣，愈大愈妙，嘗自謂安得三十丈大壁，磨墨一缸，以田家滌場大帚蘸之，乘快馬以掃數筆，庶幾手臂方舒，而心胸以暢云。所畫人物佛像，奇而不詭於正，可稱高流逸筆，而畫有天竺寺壁觀音自在像，惜已燬於火。

他如黃應諶、鄭琪、徐人龍、丁元公、釋弘瑜、呂律等，皆善人物仙佛鬼神，顧升、董旭善大幅人物，閔貞、方勳善寫意人物佛像，而陸靖之水墨仙佛尤有別致。

釋道人物畫既如上述，史實風俗之人物畫則較盛，此類人物畫明清之際，以陳洪綬爲最有名，所作人物，軀幹偉岸，衣紋清圓而細勁，兼李龍眠趙子昂之妙。自後如顧見龍、蕭雲從、文點，皆兼長人物；而禹之鼎之人物故實，略師藍氏，復出入宋元，自成一家。老蓮之子小蓮人物得父傳，亦迥別尋常。郎世寧人物，亦頗秀雅，樓臺人物，近如袁江康熙時馳名江淮間。張密之寫意人物，不讓元人之妙；劉度之樓臺人物足繼實父之後，亦時名家。雍正時有陳善、曹世勣、裴蕡生以人物著，吳元賓兼工工美人，杜元枝專工工細人物，直內廷曾繪十八學士登瀛州圖，極受睿賞。余集工

士女，有「余美人」之目張敵上官周楊方燻翁陵朱一檠宗裕昆等或兼長，或獨擅要皆乾隆時名手。至若徐世綱之縱逸，沈衡山之老健，頗如老蓮，徐時顯之鮮麗，沈鳳之雅秀，則似十洲馮耀之善小幅美人，徐繼穉之善大幅人物，陳鵠之設色人物，芳瀚之白描人物，皆有名乾嘉間王倫柳遇周璕鄭淮華胥畢澂吳求閔世昌等，則皆嘉道間之名手其中尤以華胥柳遇吳求最為華氏筆墨雅秀妍麗而古意，水墨工細之作，直參龍眠之座柳吳二氏皆宗法十洲柳精密生動如樹石欄廊以及幽花細草玩物器具，布置各得其宜吳思致雋異筆墨工麗，每一稿成舉國做倣。至楊芝茂法小李將軍陸謙法李龍眠，亦皆當時之卓卓者道咸間之名手，則有改琦費丹旭二氏皆長於士女比癬落墨潔淨設色妍雅曉樓則豔中饒妍雅布置一木一石，亦得一種瀟灑之致，而翁雒之生動諸炘之超脫王鼎標之古雅亦頗有名其後任熊衣褶如銀鉤鐵畫直入陳章侯之室而能獨開生面任頤落筆如風掩雨過奇鑿古媚尤為難能是皆享盛名於同光間者也大概清代之史實風俗人物及士女畫可分二派：高古樸偉者多以陳老蓮為宗而法李龍眠者亦屬之精密

工麗者,多以仇十洲爲宗,而法小李將軍者,亦屬之。以時期論則國初順康之世,陳

派之畫風最盛;乾嘉而後,則仇派之畫風寖熾,同光之世,則復多去仇而學陳,如山·

陰·任氏卽其一例也。

寫眞亦爲人物畫之一種。清代人之寫眞,進步特殊。禹之鼎張漣雖非同派,皆

康熙時名手,蓋尙吉秀媚古雅,南垣鬆秀幽靜也。同時顧見龍亦頗有名,但其筆墨

雖極精細純乎畫工作氣,未能有頗上添毫之妙。沈行濮璜鮑嘉兪培王禧諸人皆

其流亞也。他如卜久王簡李岸劉九德夏杲丁皐戴蒼陸燦郎世寧等,亦皆一時之

選。又有感被歐化,繼曾波臣之後,而別成一家者,則祗候內廷之焦秉貞,其最著者

也。焦氏習西洋畫法,寫照尤見生動,嘗奉詔寫御容及耕織圖四十六幅,稱旨,旋鏤

板印賜臣工。故名聞遠近,就學者多而以冷枚爲最著;崔鏏亦得其法,同時有莽鵠

立者,亦本西洋法,曾繪聖祖御容,純以渲染皴擦而成,得其傳者,弟子玠也。蓋自意

大利人利瑪寶於明萬曆間東來傳教,作聖母像,眉目衣紋,如明鏡涵影,神態欲活,

嘗謂『中國畫僅有陽面,吾法兼有陰陽,陽面明,陰面暗,染陰面而黑,則陽面益明

」云。此西法寫照之曠矢也，曾波臣首用其法，煥然一新；然大爲好古派所排斥詆

之爲俗工及入清康熙乾隆之際國運極隆交通日闢於是洋畫輸入日多，焦氏之

徒益憲章之其勢遂不可復抑乾隆敕選之西清觀譜圖已全爲純粹之洋風矣。自

是而後我國寫眞者遂分三派：有白描者純爲古法也。三派之中，白描者少餘二者則並盛。

古法有渲染皴擦必分凹凸者則純爲西法也。有兼用描寫渲染者仍爲不失

孟永光謝彬徐璋皆傳法曾氏，爲雍乾間名手徐氏尤爲有名以生紙寫眞實自徐

氏始也。他如祝新畢澂楊晉朱承錫亦兼長寫眞嘉道之間，則有郭士雲周笠戴梓

吳賓陳維邦等要皆善於古法寫眞有名者也。華冠寫照以白描近李龍眠周杲寫

照用渲染似曾波臣薛崑寫照，秀氣鍾於五指亦一時名手也。咸同以還以西法寫

眞者益多但皆以此爲專藝時人皆以俗工目之用古法寫眞者，要皆善人物諸名

家所兼擅絕無專家之可言其後攝影之法行，而寫眞者更有所謂照影放大之畫

法，焦氏之畫派，亦逐漸衰而古法寫眞，則僅於圖卷中或見之益覺其名貴矣。

花鳥草蟲（包括梅蘭竹菊）

在清代圖畫中花鳥草蟲實爲最盛；不獨承前代之遺風，

且能自立新意。順康間，惲壽平崛起以寫生稱大家。其法斟酌古今，以北宗徐崇嗣

爲歸，一洗時習，獨開生面，爲寫生正派。學者甚多，相號爲常州派。髡殘道濟所寫孤

高奇逸，縱橫排奡，不類南田，而亦卓然爲後世法。項氏聖謨雖以收藏鑒賞名但筆

意雅秀，尤能領取元人氣韻。間寫花草松竹簡當不支，亦爲當時名手。明季寫梅諸

家多法王元章，略無變通，及清金俊明出，獨斟酌於花光補之之間，別成雅構。疏花

細蕊，豐致翩翩，名重當世。至若王武，位置安穩賦色明麗，其功力之深亦頗負時譽。其

當時學者多師法之。但所作花卉翎毛殊乏清趣生動之韻，蓋以人功勝天分也。其

後許儀陳舒，亦皆有名。許氏花草蟲魚鳥獸種種精妙，賦色獨取法宋人窮極工麗，

又能生動。陳氏花鳥草蟲得青藤白陽遺意，所嫌筆墨太光無奇逸之趣。康雍之際，

卓然可稱爲大家者，則有蔣廷錫鄒一桂。蔣氏逸筆寫生，極有南田餘韻，時名太重，

贋本甚多。其妍麗工緻者，多係其門徒之代作。鄒氏設色明淨，重粉淡彩，調用適當，

亦南田後僅見之名手也。其餘如張雍敬曹之植遲煓胡毓奇等，皆宗黃筌孫克宏

孫杕虞沉張若靄等，皆宗周之冕；沈銓亦宗周氏獨得宋元遺意；蔣深顧卓李因等，

則祖述白陽。大概清代花鳥畫，斷至雍正以前，多守古法，乾隆以還，則漸多變態。且

雍正以前山水與花鳥畫可謂並盛。乾隆以還則花鳥畫之盛幾欲掩山水而上之。

其時享名最重者則有所謂揚州八怪，<small>八怪各說不同普通則謂為杭州金農揚州羅聘興化鄭燮江西閔貞休寧汪士慎膠州高鳳翰閩人黃慎興化李鱓</small>八怪不盡隸籍揚州皆以湖海野逸畸零之士遊藝維揚者也其中

金羅閔黃擅長人物汪高兼擅山水而鄭燮李鱓則以竹石花卉標新立異機趣天

然前無古人後無來者其或自放太過者則亦不免粗獷之譏然時人多師法之大

有轉移清代畫風之勢他如蔣溥之清逸靈秀姜恭壽之瀟灑簡淨康濤之潔淨流

麗，戴大有之雅淡，邊壽民之古逸，潘恭壽之韻致，張敬之蒼勁，張得天照寫梅極其

雅秀，童二樹寫梅頗見蒼古，錢坤一載寫蘭石最為超脫，張船山間陶寫生亦思

致瀟灑，機趣翩然皆各擅其長，有名乾嘉間而華秋岳畱其畫縱逸駘宕粉碎虛空，

種種神趣無不領取毫端獨開生面足與南田並駕其影響於清代中葉以後之花

鳥畫甚大蓋清代花鳥畫至新羅而窮其變也張賜寧花卉魄力沈雄設色古雅有

時不免粗豪。方薰筆墨秀挺設色沖淡。奚岡筆墨超逸蘭竹尤妙。劉錫鰕寫墨梅老

筆紛披離，頗極古樸。潘奕雋寫梅蘭水仙，信手揮灑，亦頗有生趣。馮敏昌善寫松石蘭竹松針鬆秀而饒古韻竹石簡淡而見勁逸雖非專門深得三昧。洪範孫銓朱鶴年馬履泰等皆有名。乾嘉間錢杜本以山水名其逸筆花卉娟秀生動，與其從兄東皆得南田法桂馥邃於金石考據之學晚年寫生別饒古韻。孫均擅長花卉隨意點錯，皆得青藤白陽神髓湯貽汾點染花卉簡淡超脫筆無滯機。改琦擅長仕女所繪蘭竹筆情超逸不染點塵世以此之新羅皆有名於嘉道間他如尤蔭之寫竹得文蘇法蔣和之寫花卉得白陽意。汪恭姜漁司馬鐘皆以寫生生動頗於時。顧蒓寫蘭花蒼秀渾脫頗極自然姚元之花卉果品均不襲前人窠臼別具機杼妙在不經意處尤得生趣。戴公望畫摹南田花卉蘭竹偶一點筆麗不超雋達受點染花卉簡淡超脫，古趣盎然蓋深得青藤遺意者張祥河花卉寫意亦力追青藤白陽，筆頗健舉。趙之琛筆意瀟灑點色淡雅格超韻逸大有新羅趣。廖雲槎周笠楊燦花卉賦色研雅得南田神趣亦皆嘉道名手也道咸之際則有翁雒諸炘而沈榮寫生賦色豔冶尤喜摹姚黃魏紫時有牡丹之目蔣予檢擅長墨蘭神趣橫溢純乎士氣皆其有

名者也。咸同之際，則有沈振銘寫生得包山白陽筆意，沈焯寫生清超雋逸，直入新羅之室。陶淇寫生姿致妍雅，用筆柔和超逸，得南田新羅神趣。綜論清畫以花卉為盛；而花卉尤以乾嘉之世為盛。南田以徐氏秀逸之體，樹範於國初為清花鳥畫正宗，學者風靡同時。王忘庵亦為世宗匠，惟其畫究不若南田，勢亦較衰。後李鱓鄭燮高鳳翰等崛起於乾隆間，以青藤白陽一派所謂兼工帶寫者更肆奇逸，一變花鳥畫風，足與南田抗衡，學忘庵者因而益少。及華嵒出，則又斂為秀媚，鳴盛一時於是學者不宗南田而追踵徐派，即宗復堂而規範青藤白陽，或取師新羅，而忘庵幾成廢格矣。蓋自清初而至咸同間，花卉畫流傳之情形，有如是者。時鈎勒一派漸成絕響光緒初年，有任薰任熊兄弟，專以鈎勒見長，可謂能出新意復古法矣。然自此二人之外又無其人。其以縱逸雋雅見趣者，則有吳讓之趙之謙任頤等。而趙之謙任頤尤有功力，其畫宏肆奇崛，而內蘊秀麗。要合白陽新羅為一家，而參以八大石濤之意者，一時學者多宗之。至是、不但鈎勒派無人過問，即如赫赫之南田一派亦少有習者有之。惟少數閨閫中人耳。風氣所趨，而吳俊卿大令遂為清末宗匠。吳精篆

刻，其畫師友撝叔伯年，追踵青藤白陽，而以篆籀之筆寫之，故所作多雄健古茂，盎然有金石氣，學者甚衆風靡一時。

自明季釋逸然隱元避亂渡日與日本畫界以極大影響，至清如釋大鵬圓基以善寫墨竹，陳賢范道生以善畫佛像皆有日本畫史上之位置。蓋日人之所謂南宗畫派尤亟稱大鵬師等也。至雍正間尹孚九沈銓往，而日本之寫生畫及文人畫，又特盛行吳興沈銓於享保十六年偕其弟子鄭培始至日本之長崎，號稱畫伯之圖山應舉極推重之，謂爲舶來畫家第一。一時學者甚多熊斐氏爲最著。如鶴亭以南蘋畫傳諸京畿龜玉以南蘋畫傳至江戶，亦皆有名南蘋寫生畫遂傳播於日本諸府。清畫家先後渡日者，自南蘋寫生畫法超逸而茗溪人黃諸府。清畫家先後渡日者，自南蘋寫生畫法一派外所謂文人畫派之尹孚九，日本亦極奉行之。尹吳興人享保二年始至長崎，畫法超逸而彼邦擬之爲池大雅，而茗溪人黃閣及張崑費晴湖等相繼渡日皆受歡迎與尹氏號爲舶來清人四大家。自是日本南宗畫派盛行其享盛名之畫家以得中國畫法深淺爲高下，如蕭尺木畫譜等當時竟視爲畫苑祕籍。乾嘉以還中國內地繪畫極盛畫家渡日無赫赫者降及清季

吳俊卿畫極爲日人所歡迎甚有商賈至上海專收吳畫贗本歸以博利者。

第四十二節　畫蹟

內府收藏極富——官紳收藏多有著錄——陳洪綬之畫蹟——王時敏之畫蹟——王鑑之畫蹟——王翬之畫蹟——王原祁之畫蹟——惲壽平之畫蹟——吳歷之畫蹟——髡殘之畫蹟——道濟之畫蹟——禹之鼎之畫蹟——梅清之畫蹟——黃鼎之畫蹟——楊晉之畫蹟——蔣廷錫之畫蹟——郎世寧之畫蹟——金農之畫蹟——華嵒之畫蹟——李鱓之畫蹟——董邦達之畫蹟——方薰士之畫蹟——張崟之畫跡——奚岡之畫跡——羅聘之畫跡——戴熙之畫跡——費丹旭之畫跡——其餘各家之畫蹟——清代畫蹟仿古之作占十之七八

清代內府收藏名畫甚富今於內務部古物陳列所書畫目錄可以見之仕宦縉紳之家收藏富有者亦時有所聞周亮工高士奇孫承澤吳麒周在俊陸剛夫迮朗彭蘊燦卞永譽蔣元龍宋犖陸紹曾梁同書阮元梁章鉅李玉棻端方龐元濟等，皆有著錄其中清人畫蹟雖亦記之但不過百中之十千中之百其畫蹟究有若干

實無從統計；惟所錄者，既經鑑藏家之推許，則十以觀百百以觀千或亦可見其概也茲摘錄之如后：

陳洪綬畫淵雅靜穆渾有太古之風。葛洪移家圖百蝶長卷壽者仙人大幀夏景人物立軸皆其名作，而夏景人物尤工妙，絹本青綠高樹輪囷枝幹皆殊形異狀，以淡青綠點葉渲染三層然後加以濃墨深淺分明，沈鬱蒼古閟之動魄驚心；工筆寫人衣冠岸偉胎息六朝石上荷花插瓶瓷甖注酒展書引滿諸人眉宇間，亦覺醺醺。

王時敏畫，於凝翁稱出藍妙手畫苑領袖其擬李晞古關山雪霽圖仿李昇法重色沒骨山水立幀仿河陽樹色平遠圖卷溪山勝趣圖卷仿子久山水軸端午景圖等皆為傑作仿子久山水軸係絹本大幀青綠氣韻神逸意境精深左方遙岑染黛右方碧巘淩空樹點石坪間用淡筆其用筆落墨所謂嫩處如金秀處如鐵卓然神品煙客山水青綠固不多作殊可寶貴；而其花卉尤為珍異端午景圖、係紙本墨筆榴花紫蘇葵花杜鵑花菖蒲艾葉共六種博大沈雄似乎白陽青藤，

亦尚遜其魄力。

王鑑畫多仿古，如天香書屋圖純仿巨師，皴染工細，清氣盎然仿巨然山水立幀、運筆出鋒，點墨皆凸。仿雲林山水立幀、極其綿密設色仿黃鶴山樵紙本山水、真斬截之作仿趙大年絹本春景楊柳婀娜中含剛健仿洪谷子設色紙本大卷疏密奇正純以篆法寫輪廓尤其別致又設色仿范華原紙本大幀墨筆仿子久秋林山色圖直幀仿董源秋山圖長幀等雖皆仿古，仍能自出機杼卓然價重藝林。

王翬鎔鑄南北宗法獨開門戶，其畫中點綴人物器皿及一切雜作，均能繪影繪神，諸家莫能及焉。其畫蹟流傳甚多：如南巡聖典圖、萬壽聖典圖設色長江萬里圖卷、仿李營丘墨筆山水大卷墨筆天遊生山居圖墨筆關山老木圖紙本寬幀 仿盧浩然高山草堂圖橫幀本大 仿許道寧絹本長卷仿荊浩青綠春山行旅圖大紙幀本 晚望圖卷結茅圖卷仿巨然夏山圖紙本立軸 仿松雪道人山水軸設色絹本 戲作梅華庵主山水軸墨筆紙本 羅浮山樵圖軸墨筆紙本 皆極著名。而北山圖卷紙本三接設色此卷

畫法，發端林巒迤邐而進，黛螺聳峙，松繞寺門，雲氣沈山，亭尖半露，寺後羣峯削立，忽斷忽連；再進山高雲厚抱琴策蹇者在，一徑杳靄間眾綠陰森又覩琳宮梵宇，較前寺規模式廓門外老僧攜徒而返；谿迴路曲上有茅亭雲影山光到此小為結束。過此，則水竹村居杖笠樵話酒帘屋角犂犢田間別浦潮通客檣林立，啟戶而松篁拂檻羨魚而釣絲在舟或過橋以尋幽，或入山以觀瀑樓臺夾谷佳勝莫名。入後晴嵐復翠妙境天開楊柳漁莊又是趙大年清麗畫景。江上尖峰重疊，江面風颸如飛瀏覽悠然不盡此實石谷晚年極精之作品也。太行山色卷絹本，設色命意構局純法荊關。設色之精體物之細十水五石螺黛俱融萬點千皴牛毛可析論其筆力能入木三分領其虛神實離紙一寸。陳伯恭跋云此卷為耕煙三十八歲所作正業二王學集大成之時非後來筆墨所能幾及云云普安縣圖軸紙本淡著色圖中有城郭有樓臺有水榭驛亭有旅店市集騎者坐者立者對談者對酌者統計三十九人而層次井然位置開適甚至行李之雜遝鞍馬之勞頓，操作之瑣屑莫不描摹盡致，一一傳神餘如仿子久秋山圖、江山無盡圖雙松

圖皆其傑作。又如大幅山水册紙本二册計二十開，乃耕煙翁暮年鉅製，每開畫

法畫景李竹朋書畫鑑影著錄極詳。又臨丹丘雲西合作長卷亦石谷晚年極脫

化之筆。

王原祁畫氣味深醇，有仿一峯老人夏山圖、桃溪仙館圖軸、西山煖翠圖、城南

山水軸、仿梅道人山水軸、撫高尚書雲山軸皆其名作。城南山水軸紙本墨筆。此

軸一峰崛起衆峰平列疊巘層巖迤邐而下，岑樓瀑布水榭林亭但見雲煙靄蔚。

最奇者山左絕谷上有危梁松下石坪儼成村落想其佳趣可見城南賞花竟日

揮毫之樂。仿梅道人山水軸、紙本墨筆胎息深厚筆墨交融山石雲林團成一片，

其中分寫樓觀橋梁靡不意高格老駘宕縱橫。撫高尚書雲山軸紙本墨筆筆意

靈活，不僅以皴點見長主山中蟠氣極磅礴輔山屏列，爭露頭角高樹強半入雲，

危崖可以觀瀑右方石坪開處廬舍翼如一度溪橋，便爾煙波無際佈置用筆皆

臻妙境是爲西廬家法正宗又有景劍泉曾藏之墨筆山水兩卷名爲婁東雙璧

曾笙巢曾藏之淺絳仿大癡山水大幀吳子復曾藏之仿洪谷子墨筆山水大幀

陳詩庭經藏之仿房山青綠大幀，周荇農經藏之仿巨師萬山雲起圖大幀等，亦其精到之作。

惲壽平雅擅三絕，其畫筆之妙，或比之天仙化人，不食人間煙火，畫有墨筆水色桃花山鳥紙本立幀飄逸欲仙見者魂消墨筆三秋圖、仿松雪秋山深趣圖立幀、設色風林雲岑圖紙本大幀、設色罌粟花絹本大幀、臨梅花庵主雙清圖紙本直幀、臨一峯天池石壁圖等無不温雅絕俗而國香春靄軸絹本設色係擬北宋竹幽居圖卷、墨筆松風圖立幀、仿雲林筠石樗散圖卷蕭疏淡遠清氣沁人又設色花山鳥本立幀飄逸欲仙見者魂消墨筆三秋圖仿松雪秋山深趣圖立

徐崇嗣法，凡沒骨壯丹淡紅者三一含苞半開而不勝綽約二重臺側媚未露花鬚紫者紅者，兩枝均係正面敷華極國色酣酒天香染衣之態寫葉亦分向背深淺合法，無一浪使筆鋒耕烟散人謂其擬議神明，推爲近世無敵尤哉又撫北苑溪山無盡軸本絹墨筆微著色此軸蓉峯中立苦點渾圓層疊如蕐附�||街皴勒則波迴浪蹙琳宮牛露松翠低於飛薨瀑布空懸、濤聲韻於天籟略約欲歆而可渡坡陀轉而平鋪隔澗數椽居然對宇倚山一笠堪以名亭招隱認吾廬有竹桐先舒

葉葉之陰，立談眞其臭如蘭柳亦寫依依之態蓋亦南田之奇作也。

吳歷高懷絕俗不肯一筆寄人籬下，其出色之作，能深得子畏神髓，不襲其北

宗面目，尤爲諸家所莫及其畫如設色秋林生月圖立幀、設色秋寺晚鐘圖紙本

卷又青山綠水紙本大幀、仿張僧繇翠嶂瑤林圖紙本大幀、設色金焦圖紙本大

幀、松溪書閣圖耘業山房圖設色秋江泛望圖仿松雪設色仙居圖、仿江貫道絕

壑飛流圖紙本大幀溪山雨後軸紙本墨筆等皆爲世所寶愛而溪山雨後皴法

細密意境清妍，雖擬癡翁卻非淺絳蒼老一派。山從側起，由樹點疊石積累而成，

復以烟雲布漫之，便覺靈氣滿紙；以下峰巒重複，向背分明，松翠沿岡盆增岑蔚；

遠者邨居無數橫巒山巓，近者寺宇巍然，左則漁舟刺水明鏡虛涵右

則板屋跨溪伊人宛在磴道百折絕谷千尋大開軒牖，結茅在清泉亂石之間，小

立盤陀倚亭玩嘉卉野芳之趣。觀此可以想見其概。

影殘品行筆墨俱高出人一頭，其畫蹟流傳不多烟溪漁艇圖軸、紙本巨幅，秋

林煙靄圖軸紙本中幅，在山畫山軸墨筆紙本等皆其名作。而在山畫山圖、純寫

秋山，入手峰巒稠疊，松檜迷離，飛瀑下瀉成溪，右有高樓，籬編竹外緣坡而左茅

亭一角，矮屋數間，頗具清疏之狀。過澗則鱗鱗碧瓦籠靑山，一僮荷篠歸來而

隱士高蹤，又在丹楓黃葉淸泉白石間矣。其筆蒼渾幽深，令人尋繹不盡，又如甌

鉢羅室經藏之設色山水長幀，長丈餘，寬盈尺，老筆槎枒，氣韻雄秀，亦奇作也。

道濟功力極深，當時江南無出其右者。如設色張僧繇訪友圖長幀，長丈許，寬

僅九寸，樹色山光靑紫絢爛，而筆極奇矯，風神瀟落眞前無古人後無來者又故

城河圖軸，紙本設色，此軸粗筆寫山水，細筆寫船纜人物，灣前帆影迷離，岸上人

家錯落色愈蒼而愈古，氣彌逸而彌神，非胸中有數千卷軸眼有數萬雲山那能

辦此。又有百美圖，紙本，人高兩尺餘，尤爲奇作。現藏上海程氏，價值二萬金云

禹之鼎畫以傳神爲上，山水隨意酬應而已。其畫如燕居課兒圖卷，此卷爲陳

午亭相國燕居課兒作，絹本靑綠工筆寫眞，春夢圖立幀，思豔態濃，高唐咫尺。又

洗竹圖卷、城南主客話舊卷、雲林同調圖等，皆其傑作。

梅淸畫境極幽僻，筆極鬆秀，如黃山圖冊，筆意逋峭幽濬，純法元人。其工細處，

不減朱澤民，著色則似趙文敏。偶一展讀，覺三十六峯如在左右，真所謂淵公之

畫神妙欲到毫顚矣。此外宣城廿四景大畫册、亦爲平生精到之作。

黃鼎畫蒼勁秀逸，頗近麓臺，嘗客宋漫堂第，故梁宋間遺蹟獨多其仿巨師墨

筆萬壑松風圖大幀氣勢雄遠墨暈蒼秀，陽湖晚歸圖、合山樵大癡倪迂米南宮

法爲一家，亦奇作也。千巖萬壑卷絹本四接設色並見李竹朋書畫鑑影陳虁麟

寶迂閣書畫錄畫法入手白雲一抹碧山對排山勢蜿蜒忽現正面茆屋高下聚

而成村村右層巒涌出峻極於天遠樹補空卓如斧削；山下支木爲徑迤邐出山

溪影嵐光一碧無際。一人倚檻亭下一人攜杖楊柳有情依依自適。再進峯

巒又起遠近人家各有山居之樂而峯腰回處，好竹連岡柴門半開異書陳案松

柏清畫芭蕉綠天。璚玕既盡溪澗潆洄兩山環抱如雲中有飛瀑千尺樹影如墨

秋葉將黃石橋以西則又水村漁舍浦暗沙明，遙岑送靑別饒幽趣。後段一片平

岡萬松繡嶺山形低若虎伏高或獅蹲精藍出於翠微浮屠上干白日全幅整散

疏密布置神妙相對如入其境凡尊古精意之作往往如是曾見獨往老人黃鼎

款絹本立軸墨筆淡設色，山水曲折幽僻亦其名品。

楊晉兼工人物寫眞花草悉妙。尤長畫牛其春郊散牧圖卷，心爾上人經藏，極有名。山水如設色西湖煙雨圖大幀仿巨師龍湫秋色大幀，張子和藏有江南春卷闊山行旅圖大幀等亦皆名作。

蔣廷錫逸筆寫生極有韻致。其仿元人花卉軸、絹本工筆設色，竹翠三竿，花紅一丈，雞冠綻露蟬翼枝兼以石瘦苔青坡平草綠蜂弋豔去蝶逐香來，秋華萃於毫端活色生於腕下；有元人靜逸之趣，兼宋人鉤寫之精。若謂南沙無工筆寫生，直癡人說夢耳他如潘星齋經藏之梧桐竹石大幀、以青綠赭石點苔古雅。曾笙巢經藏之淡著色修竹遠山圖卷亦能頡頏南田。

郎世寧擅長人物馬犬神駿其駿馬圖軸紙本設色，畫松石支離奇崛，色古光堅，頗似張君度馬則驪而兼白骨壯神奇迴立生風意匠慘澹此係內庭進奉之作，故極佳妙。又五貓相戲大幀落花滿地嫩草圓石神趣宛眞所寫貓蓋西種也，亦其精意之作。

金農畫筆墨奇古畫佛擅長其秋夜禮佛圖大幀、花木皆不識名真得漢魏風骨蕉林清暑軸絹本墨筆白描芭蕉九本佐以竹石平澹趣高純乎士氣皆其精品。

華嵒擅三絕之勝僑居杭州，後客維揚最久購其遺蹟者，得於維揚居多。其畫如明妃圖軸紙本墨筆寫明妃豐容盛鬋儀態萬方額怨含顰都在清揚一角。雖尚未上馬，而圉人執鞚侍女琵琶佇立屏營亦有淒涼行色。不必明寫黃沙衰草，已覺領恨無窮矣。秋岳白描人物師龍眠此圖則衣紋佩帶兼以寫意出之遂使工細之中益添生動之致神品也。而阜陰方伯書經藏之絹本花鳥蟲魚大卷長約四丈高約四尺領異標新窮神盡變凡畫二年始成云又秋思士女長幀仿李晞古煙崖蘆渚圖寬幀安樂長春圖皆有名。

李鱓畫隨意布置另有別趣，如設色樛木淩霄大幀、蟾蜍淑氣花立幀墨筆石榴萱草大幀設色桃花睡鳥立幀設色松藤芝蘭長幀百年和合圖設色雙鈎花木竹石大幀荷鷺立幀古柏蒼藤立幅皆極有名。

四六五

董邦達畫神韻悠然，足稱畫禪後勁，設色梅花書屋圖大幀、雲山風樹橫軸等，皆其傑作而峨嵋積雪卷尤奇，紙本微著色雪山右起峯巒皆白氣象沈雄。由左而右煖帽簑從者載塗山腰茅店數家蕭客門外折而之右棧道層疊跨谷淩虛百丈銀泉直流到地懸崖紅樹尚未全凋再進重關當險一徑如梯無數亭臺現於關上登峯造極則瓊樓玉宇眞高處不勝寒矣其人物駝馬下筆如鑄，神如耕煙。

方士庶畫功力深邃臨古者多其湖邨清夏軸、絹本青綠近山聳翠遠岫浮青，一片樹影白雲中斷，湖壖籬舍，時見牛羊楊柳圍而成邨林花開而如雪香爐著盡陋室堪銘絮語風軒漁歸可友煙波浩淼可放罾網布置幽開用筆超妙洵爲環山奇蹟。

張崟畫得北宋人之妙其設色林汀遠渚圖卷、幽淡蕭寥，瀰漫無際。仿青山白雲圖直幀筆墨鬆秀耐人尋味蒼松翠竹大幀則雄健秀挺令人觀之爽然仿盛子昭設色山居清夏圖大幀、江關懷人圖寬幀、皆精雅絕俗而海西聽雨直幀、滿

紙淋漓，濃處如鐵，淡處如月，可謂極幽秀之致。

奚岡畫筆超逸生氣遠出其設色仿惠崇宋菱圖、仿江貫道山水大幅，皆其平生得意之作。

羅聘筆情古逸，人物多奇姿，有鬼趣圖傳世極為名流稱賞他如設色秋夜禮佛圖立幀竹林達摩濯足圖大幀，皆極莊嚴寶相又陳葆珊經藏之梅花大幀以花青赭石烘地硃標染花石綠點苔焦墨皴枝幹有古奧趣景劍泉經藏之大畫卷計長二丈四寸高一尺四寸開首畫墨梅一段次設色山水一段粉黛髑髏一段楷書冬心畫馬題跋一段墨礀醮一段硃竹一段赭石一段雙鈎蘭花一段洗馬圖一段設色垂釣圖一段墨菊花一段蓋其興到之作亦兩峯集大成之品眞奇絕也其設色竹深荷淨圖設色豆棚閒話圖筆墨瑣碎另有幽趣。

戴熙臨古形神俱得其創稿之作亦見功力如西樵品硯圖卷、庚嶺探梅圖卷、西溪圖卷等皆其得意之作。

費丹旭士女擅絕當時人多寶之其得意之作，則有漢苑秋風圖士女大幀、餘

醵春去圖、士女立幀等。

其餘名家畫蹟，就所見而錄之，則黃向堅有尋親山水冊。王武有老樹仙葩軸，設色梅花大卷仿房山山水立幀等。高簡有雪菴夜話圖軸設色仿元人梅花書屋圖等。龔賢有江干獨釣圖，仿北苑墨筆山水大幀皆號靈絕。蕭雲從有墨筆山水長卷滿紙純用鈎勒不見墨點清刻雋妙全出性靈又桃花源圖、畫法略似前卷而其布置則異尋常桃花兩岸春山四合漁舟獨泛煙波間，令人見之意遠。張宏有仿焦縈雪篷圖卷梧陰清話圖大幀等。查士標有雲山縹緲圖大卷筆酣墨飽元氣淋漓。萬壽祺有白描水仙長卷探芝士女立幀用筆皆飄飄欲仙。盛丹有天台石壁圖大幀極陰森之觀。秦儀有設色春柳大幀江干秋柳小卷紅橋綠柳立幀皆極精妙宜其以秦楊柳名也。徐枋有深山讀易圖紙本大幀墨筆羣仙拱壽圖花木大幀等。顧見龍有文姬歸漢圖大幀。沈顥有仿倪迂水墨洞天一品圖立幀。李世倬有仿雲林六君子圖立幀仿邊鸞封公圖大幀，秋林閒話圖大幀仿趙大年寒鴉圖等。焦秉貞有耕織圖四十六幅爲清代著名之奇作又士女對弈圖雙嬰圖等，亦有名。冷枚有

東閣觀梅大幀。莽鵠立有校獵圖大卷，人從駝馬，白草荒煙，山色夕陽，情景宛在。鄒

一桂有停車坐愛圖立幀，微用青綠雅秀可愛，又仿思翁擬米虎兒楚山清曉圖卷，

皆甚有名。高鳳翰有九如圖巨幀，雪鴉圖直幀，雙鈎牽牛花竹石大幀等。張宗蒼有

設色仿山樵仙山樓閣圖長卷，萬壑千巖，縹緲無際，又仿大癡天池石壁圖寬幀，尤

精湛可觀。邊壽民有蘆雁小卷凡長不三尺，寫雁二十一隻行書七古於首亦奇作

也。戴大有出浴圖大幀極得富貴風姿，王玖之松巔雲起圖，王愫之仿大癡紅樹秋

山圖，皆有異致。鄭燮本長蘭竹，其設色桃樹直幀雅色妍實其奇作；又水竹橫軸，

竹葉濃淡竹枝疏密，無不揮灑適宜。錢維城有惜陰圖卷益然餘書卷氣雲壑飛泉；

圖通幅渴筆乾皴皴益厚而墨益潤氣益靈是殆師法麓臺而得其神髓者也。方薰

有試茶圖卷畫法在叔明子畏之間。錢杜本長山水其梅花軸宗煮石山農幹屈枝

蟠堅如鐵石繁花細蕊滿紙皆香眞能拔出流俗者也。湯貽汾畫甚多其仿元四家

山水卷本水墨入手仿雲林繼仿大癡再進仿叔明末段仿仲圭心裁獨出妙造

自然。張廷濟極欣賞之董誥有設色傳硯圖吳雲有設色竹深荷淨圖毛上炱有巨

師匡廬清曉圖大卷皆經名人記錄。余集之曰暮倚修竹士女圖立幀又花落燕飛

士女圖立幀極秀媚宜其有美人之稱。汪恭有桃花山鳥立幀康濤有垂釣士女立

幀橫塘夜泛圖士女大幀，五嬰圖立幀等，王學浩之青綠仿大癡晴嵐暖翠圖大卷

吳文徵之墨筆鵲華秋色圖卷皆極壯彩。黃鉞之墨筆紫陽待渡圖，仿石谷鳳阿山

房圖大幀人物特精。汪梅鼎之設色柳溪秋思圖短幀尤蔭之石銚圖，王樹穀之五

賢高會圖大幀翟大坤之風雨歸舟圖大幀，姜曛之鴛湖打槳圖士女立幀，黃昌之

嵩洛訪碑圖冊二十四葉，張伯祿之百世封侯圖大幀等，人物舟車雖精粗殊姿要

皆美妙。張問陶有桃樹白猿直幀墨鉤瘦馬直幀神仙采芝圖立幀以詩人之筆寫

野逸之趣。自成絕品蔡嘉有攜琴訪鶴圖大幀仿文待詔虎邱千頃雲圖大幀等，改

琦有白描壽者相直幀芝蘭雙玉圖大幀日長添綫圖大幀其桃花麻姑青鸞白虎

大幀，純用金粉尤爲奇妙。顧洛有散花天女圖立幀又弄璋叶吉圖大幀梧桐士女

直幀而一種秀雅淡逸之趣，見者神怡。戴本孝之黃山雲海圖卷以奇逸名。王雲之

漢苑秋風圖以雋麗著。嚴繩孫之仿北苑山水以雄健勝。張風之石壁觀瀑圖以蒼

老野逸稱皆名作也。馬元馭之墨菊硃竹翠石圖，古氣磅礴；華鯤之仿山樵泰岳晴雲圖渾樸沖融，有絕大力量。王昱畫工力極深，黃益如經藏有仿淺絳紙本巨幀長丈許寬六尺，蒼厚沈穩幾亂奉常。又橫塘訪秋圖大卷用筆新穎淡著色柏齡呈瑞圖亦清健不俗。鮑詩之設色天中麗景圖，筐重光之洞天拳石圖趙曉之設色秋山晴爽圖，墨筆洞壑奔泉圖；王撰之墨筆壺天十二峯圖紙本大幀，仿大癡青綠夏山欲雨圖，絹本直幀。金造士之仿王叔明設色山靜秋曉圖大幀顧昉之墨筆仿大癡山橋曳杖圖卷，徐方之設色春郊試馬圖卷等，識者皆謂爲藝林瑰寶。他如王宸〔沈臨歐南槐雨亭圖立幀·墨瀟湘煙雨圖長卷等〕潘恭壽〔設色仿戴文進鹽谷春耕圖·仿錢叔寶松柏同春圖等〕張唐〔墨筆仿富春圖長卷·墨筆仿曹雲西〕，皆有名蹟流傳。司馬鍾〔仿耕煙楓林晚棹圖卷·仿倪迂設色高士圖軸等·山影圖軸〕黃均等〔石頑雙松圖立幀等〕，山有設色花鳥蔬果蟲魚大册百葉，精神會聚罕有雷同，亦奇作也。屠倬有仿北苑雲山立幀，程庭鷺有墨筆六橋煙雨圖卷，柳隱有墨筆鳳仙花，任頤有顏魯公寫經圖，張熊有三香圖立幀仿大癡山水立幀。而王素有寫意祕戲圖多奇關生新，情景入理賞鑑家多樂道之。馬荃之設色花卉長卷，陳書之蛛網落花卷秋柳飛鳥立幀，五

色鳳仙花立幀楓樹雙鳥荊棘立石小幀，則名媛手蹟筆墨俱香矣。

綜觀清人畫蹟仿古之多，幾占十之七八；物極必反宜乎清之季世西畫輸入，大起反古之論，而狂率縱恣號為寫意者，遂能風起雲湧也。

第四十三節　畫家

清代畫家約四千三百餘人——王時敏——王鑑——王翬——

王原祁——惲壽平——吳歷——陳洪綬——釋髡殘——釋道濟——金俊明——

傅山——查士標——蕭雲從——笪重光——嚴繩孫——王武——吳山濤——萬壽祺——

高簡——許儀——文點——湯右曾——顧見龍——朱耷——梅青——黃向堅——

羅牧——王概——蔣深——唐岱——焦秉貞——高其佩——李世倬——禹之鼎——

高鳳翰——李方膺——陳撰——李鱓——華嵒——鄭燮——閔貞——黃慎——冷

枚——邊壽民——潘恭壽——上官周——張敔——錢維喬——畢涵——楊晉——蔣廷

錫——黃鼎——戴本孝——馬元馭——張庚——鄒一桂——金農——馬履泰——朱

鶴年——桂馥——萬承紀——尤蔭——張崟——屠倬——董邦達——錢載——王宸

羅聘——方薰——董誥——余集——秦儀——顧蒓——顧洛——司馬鍾——釋

達受——姜壎——翁洛——錢杜——蔣寶齡——黃易——奚岡——王學浩——湯貽

汾——戴熙——改琦——費丹旭——胡遠——任熊——任頤——趙之謙——吳滔

陸恢——吳俊卿——其他名家——太湖流域畫家最多

略史如下。

采登者，尚不知更有幾許可謂盛矣茲擇其最著而於一代之畫風有關係者錄其

其中女史門約四百餘家釋子門約二百餘家而其未甚著名及著名於一地不及

談藝鑠錄等依時代次第略有系統之記籍而計之其所采入者約四千三百餘家。

清自順康以迄光宣以畫名著者綜熙朝名畫錄、畫徵錄、墨香居畫識、墨林今話、

　王時敏　字遜之，號煙客，晚號西廬老人，太倉人相國文肅公錫爵孫，翰林衡

子.崇禎初以蔭仕至太常故人亦號爲王奉常癖好繪事，於宋元諸家，無不精研兼

擅尤於癡翁稱出藍妙手.工詩古文辭尤長八分書明萬曆二十年壬辰生康熙十

九年庚申卒年八十九

王鑑　字圓照，自號湘碧，又號染香庵主，太倉人，弇州先生孫，以蔭仕至廉州太守，與奉常爲子姪行。畫法斂染兼長，其臨摹董巨尤爲精詣，蓋家藏名蹟甚富，不減南面百城，鑑披覽既久，心領神會，所得益深。萬曆戊戌生，康熙丁巳卒，年八十。

王翬　字石谷，號耕煙散人，又號清暉老人，常熟人。親受二王——奉常圓照指受天分人工俱臻絕頂，鎔合南北兩宗，而自成一家。奉常嘗謂此煙客師也，時人重其畫，號爲畫聖云。卒年八十有六。（按陳祖范撰墓表云：年八十六，不著卒年，沈歸愚撰墓表云：生崇禎壬申二月二十一日辛康熙五十六年丁酉十月十三日，年八十六，與墓表同可據。疑年錄云八十九，於崇禎壬申生，康熙庚子卒，或有誤。）初，惲格以畫山水自負，見石谷度不能及，乃改寫生以避之。

王原祁　字茂京，號麓臺，時敏孫。康熙庚戌進士，由知縣擢給事中，改翰林供奉內庭，充書畫譜總裁，極得宸籠。晉戶部侍郎。畫法大癡淺絳爲獨絕，時虞山王翬以清麗傾中外，麓臺以高曠之品突過之。工詩文，稱藝林三絕。所著雨窗漫筆足爲後學衿式。明崇禎十五年壬午生，康熙五十四年乙未卒，年七十有四。

惲壽平　初名格，字正叔，號南田，武進人。工詩古文辭，毘陵六逸，南田爲首。寫

生斟酌古今，以北宋徐熙崇嗣為歸，一洗時習，為寫生正派。間寫山水，一丘一壑超
逸高妙不染纖塵其氣味之雋雅實勝石谷明崇禎六年癸酉生康熙二十九年庚
午卒年五十有八。

吳歷　字漁山常熟人，因所居有言子墨井，故號墨井道人工詩書法坡翁又
善鼓琴畫得王奉常之傳刻意摹古遂成大家為虞山派其出色之處能深得唐子
畏神髓不襲其北宗面目尤為諸家所莫及明崇禎五年壬申生康熙五十四年乙
未年八十四尚強健後浮海不知所終或云棄家遊海上卒年八十有六案漁山信
奉天主敎嘗遊澳門其畫亦往往帶西畫色彩焉。

陳洪綬　字章侯號老蓮諸暨人兒時學畫便不規規形似蓋得之於性，非積
習所能致者。崇禎間，召入為舍人使臨歷代帝王圖象因得縱觀大內畫畫盆進涵
雅靜穆渾然有太古風性誕僻好遊甲申後自稱悔遲與北平崔子忠齊名明萬曆
二十七年己亥生順治九年壬辰卒年五十有四。

釋髡殘　號石道人楚之武陵人俗姓劉幼失恃，便思出家，遂自翦其髮投龍

山三家庵歷諸方參訪得悟後，來金陵，住牛首寺。其畫筆墨蒼莽境界奇闢，然不輕為人作，雖奉以兼金求其一筆不可得也。至所欲與，即不請，亦以轉贈。所與交者遺逸數輩而已。

　　釋道濟　石濤明楚藩之後，號青湘老人，又號大滌子。山水自成一家，下筆古雅，設想超逸。每成一畫與古人相合。竹石梅蘭均極超妙，尤精分隸書。王太常曰：「大江之南無出石師右者」。著論畫一卷及石濤畫語錄，詞義玄妙，全從經典中得來。

　　金俊明　字孝章，別號秋庵。吳中高士。初為諸生入復社，才名籍甚。後謝去。杜門儲書自給。善畫梅斟酌於花光補之之間。別成雅構疏花細蕊豐致闌闌真是詩人胸次。秀韻天成。明萬曆三十年壬寅生，康熙十四年乙卯卒。年七十有四。

　　傅山　字青主。別號甚多。太原人。康熙十八年己未薦舉博學鴻儒工詩文。兼善畫梅斟酌於花光補之之間。別成雅構疏花細蕊豐致闌闌真是詩人胸次。秀韻天成。明萬曆三十年壬寅生，康熙十四年乙卯卒。年七十有四。長分隸尤精篆刻。收藏金石最富。辨別真贋百不失一。稱當代巨眼。寫山水骨格權奇丘壑磊落。間寫竹石卓然塵表不落恆蹊。池北偶談云：「年八十徵至京師」。全

謝山撰傳先生事略，以戊午年七十四推之當是明萬曆三十三年乙巳生，

天眞幽淡爲宗。明萬曆四十三年乙卯生，康熙三十七年戊寅卒年八十有四

查士標　字梅壑號二瞻海陽人諸生後棄舉子業專事書畫書法華亭，畫以

蕭雲從　字尺木號無悶道人當塗人崇禎十二年己卯副車不就銓選以詩

文自娛兼精六書六律畫則體備衆法自成一家，筆意清疏韻秀饒有逸致其追摹

往哲亦有工雅絕倫之作。采石磯太白樓下四壁畫五岳圖是尺木手筆。

笪重光　字在辛江南句容人。順治九年壬辰進士書法眉山筆意超逸名貴，

與姜西溟汪退谷何義門齊名稱四大家間寫山水高情逸趣横溢毫端良由鑒賞

精也所著書筏畫鑒曲盡精微有裨後學明天啟三年癸亥生康熙三十一年壬申

卒年七十。

嚴繩孫　字蓀友號秋水無錫人康熙十八年己未以布衣薦舉博學鴻儒學精

書法，善八分詩詞婉約深秀山水人物、鳥獸、樓臺界畫罔不精妙畫鳳尤膾炙人口。

歸田後號藕蕩漁人杜門不出。明天啟三年癸亥生康熙四十一年壬午卒年八十。

王武　字勤中吳人，文恪公鏊六世孫以諸生入太學性樂易生平不趨謁權貴，晚年自號忘庵所作花鳥位置安穩賦色明麗功力極深。明崇禎五年壬申生康熙二十九年庚午卒年五十有九。

吳山濤　字岱觀，號塞翁錢塘籍，歙人崇禎十二年己卯孝廉授陝西知縣博通經史能文工詩書法勁逸畫山水揮灑自然品在青谿梅壑間其細密之作深入元人閫奧足稱逸品年八十有七卒。

萬壽祺　字年少，徐州人崇禎三年庚午孝廉自詩文書畫外篆刻琴碁劍器百工技藝細而女工刺繡悁而革工縫紉無不通曉畫擅山水人物山水風神雋逸；人物有白描一種態度淵雅兼得吳曹之妙國變後儒衣僧帽往來吳楚間世稱萬道人。

高簡　字澹游，號一雲山人吳門人能書善畫筆墨清曜，務為簡淡，脫盡縱橫習氣。明崇禎七年甲戌生康熙四十七年戊子卒年七十五。

許儀　字子韶號歇公無錫人畫本舅氏李采石有出藍之譽花草、蟲魚、鳥獸，

種種精妙賦色窮極工麗尤精篆刻款下印章每以手畫成亦絕技也卒年七十有

一。

文點　字與也，號南雲，長洲人，衡山裔孫。隱居竹塢，舉國子博士，不就。亂後家

破，依墓田以居，益肆力於詩古文詞，賣書畫以自娛。其山水用筆秀挺，不爲前人蹊

徑所拘，小石樹木多用攢點蓋寓意於點者也。明崇禎十五年壬午生，康熙四十三

年甲申卒年六十有三。

湯右曾　字西崖，仁和人。康熙二十七年戊辰進士，詩高超名貴不落凡近，浙

中詩派前推竹垞後推西崖。畫筆舒展自如機神灑落著墨不多而書卷之味流露

行間。順治十三年丙申生康熙六十一年壬寅卒年六十有七。

顧見龍　字雲臣，太倉人工人物故實寫真逼肖畫佛像極莊嚴華美其工細

之作，堪與十洲共席。明萬曆三十四年丙子生康熙二十三年甲子卒年七十。

朱耷　字雪个，故石城府王孫也甲申後，號八大山人。畫以簡略勝其精密者，

尤妙絕書法有晉唐風格山水、花鳥竹木，均生動盡致蓋其襟懷高曠筆情縱恣生

趣自能油然也或云山人江西人其書畫款題「八大」二字必連綴其畫其「山

人」二字亦然類「哭之笑之」字樣意蓋有在也。

梅清　字瞿山號遠公宣城孝廉本名家子生長閥閱姿儀秀朗有叔寶當年

之目。後遭亂家落棄舉子業屏跡稼園竄身巖谷鬱鬱無所處始出應鄉舉用是知

名再上春官不得志往還周覽燕齊梁宋之間；故畫得山川之助蒼渾鬆秀脫盡窠

曰畫松尤氣韻蒼鬱饒有古趣。明天啟三年癸亥生康熙二十六年丁丑卒年七十

有五。

黃向堅　字端木吳縣人父孔昭以孝廉作宰滇中姚江道梗不得歸乃徒步

往尋迎歸自順治八年十二月出門至十六年六月歸里時人為譜傳奇稱孝子焉。

畫用乾筆皴擦結構嚴密所寫多滇中景。明萬曆三十七年己酉生康熙十二年癸

丑卒年六十五。

羅牧　字飯牛寧都人僑居南昌工山水得魏石牀傳授筆意空靈在黃董之

間。江淮間祖之者稱江西派為人敦古道重友誼卒年八十餘。

王概　字安節，初名丙，本秀水人家於金陵。山水、人物以及松石巨幅，無不精研。兼擅好結交達官，時人為之語曰「天下熱客王安節。」又善詩文，世傳芥子園畫傳是其手筆。

蔣深　字樹石，號蘇齋吳人。由太學生校書得官，仕至潮州知州。寄情書畫畫蘭竹蘭柔和婉轉極偃仰生動之致；竹則墨氣濃厚深得坡公三昧。生平著作甚富康熙七年戊申生乾隆二年丁巳卒年七十。

唐岱　字靜巖，號毓東滿洲人。官內務府總管，以畫祇候內庭。王原祁弟子。山水沈厚深穩得力於宋人居多所著有繪事發微傳於世。

焦秉貞　濟寧人欽天監王官正工人物。其位置之法，自近而遠，由大及小，純用西洋畫法。康熙中祇候內廷詔繪御容及耕織圖。

高其佩　字且園一字韋之遼陽人隸籍漢軍工詩善指頭畫人物、花木、魚龍、鳥獸，罔不精妙。人既重其指墨，加以年老便於揮灑，遂不復用筆故流傳者絕少父天爵殉耿氏之難以蔭得官宿州知州，仕至刑部侍郎又為都統。雍正十二年甲寅

卒。

李世倬　字漢章，號穀齋三韓人，隸籍漢軍兩湖總督如龍子，侍郎高其佩甥。繪事均臻妙境。少隨父宦遊江南，見王石谷得其講論復與馬退山遊故宗傳醇正；人物得吳道子水陸道場圖法花鳥果品得諸舅氏之指墨而易以筆故能自立一家，亦如王甥之善學趙舅也官通政司右通政。

禹之鼎　字尚吉一字慎齋江都人。康熙中，以善畫供奉內庭。工寫照，秀媚古雅，爲當代第一。一時名家小像皆出其手人物故實幼師藍氏後出入宋元諸家遂成一家法以康熙二十五年丙寅年四十推之當是順治四年丁亥生云。

高鳳翰　字西園號南村，晚號南阜老人嘗自稱老阜因右臂不仁左手作畫，又號尚左生膠州人雍正五年，以諸生舉孝友端方授歙縣丞山水以氣勝不拘於法草書圓勁飛動嗜硯收藏極富自銘大半著硯史繆篆印章全法秦漢乾隆八年癸亥年六十有一自撰生壙志。

李方膺　字晴江一字虬仲又號秋池江南通州人雍正時以諸生保舉合肥

縣。松竹梅蘭及諸小品，不守矩矱，在青藤竹憨之間；尤長大幅，有士氣。康熙三十四年乙亥生乾隆十九年甲戌卒年六十。

陳撰　字楞山，號玉几山人鄞縣人，布衣，僑寓錢塘，舉鴻博，不就。山水之秀鍾於五指梅花極精妙與李復堂為同年。

李鱓　字復堂，一字宗楊興化人。康熙辛卯孝廉書法樸古款題隨意布置，另有別趣殆亦擺脫俗格目立門庭者也。後授滕縣知縣。

華嵒　字秋岳號新羅山人閩縣人善畫工詩書法六朝擅三絕之勝僑居杭州，後客維揚最久晚年歸西湖卒於家年已望八矣。

鄭燮　字克柔號板橋興化人。乾隆元年丙辰進士，為人慷慨嘯傲超越流輩。畫擅蘭竹隨意揮灑蒼勁絕倫書則狂草古籀一字一筆兼眾妙之長詩詞亦不屑作熟語曾知山東濰縣事後以病歸遂不復出。

閔貞　字正齋江西人，或呼為閔駭子僑寓漢皋山水師巨然工寫意人物，兼精寫眞幼失怙恃歲時伏臘見人懸父母遺像致祭輒流涕痛二親遺容不獲見或

謂寫真家有追容之法，生人相似者，可勞黐得之，然楚人無擅長者，因篤志學畫，又朝夕祈禱大士，後果摹得父母像，眾知為孝感所致，稱閔孝子云。

黃慎　字恭懋，號癭瓢，閩人僑居揚州，雍正間布衣，擅長山水，兼崇倪黃，出入吳仲圭之間。人物筆意縱橫臬氣像雄偉，深入古法。為詩亦工。

冷枚　字吉臣膠州人，焦秉貞弟子供奉內庭工人物，尤精士女，工麗妍雅，頗得師傳康熙五十年辛卯與畫萬壽盛典圖。

邊鷥　字壽民又字頤公，別號葦間居士，山陽諸生翎毛花卉均有別趣，潑墨蘆雁，尤極著名筆意蒼渾飛鳴游泳之趣，一融會毫端極樸古奇逸之致。工詩詞，精書法所居葦間書屋名流咸造訪之不與塵事日親楮墨，蓋淮上一高士也。

潘恭壽　字蓮巢，一字慎夫，丹徒人。嘗問道於蓬心太守，曾以「宿雨初收曉煙未沖」八字真言授之，復取古蹟摹倣，畫日益進。山水規模文氏花卉取法甌香，頗有韻致。寫士女佛像，亦秀韻而饒古意，乾隆六年辛酉生，五十九年甲寅卒，年五十有四。

上官周　字竹莊，一字文佐，福建長汀人。乾隆初年布衣。能詩善山水人物功夫尤老到晚年薄遊粵東頗有名譽世傳晚笑堂畫譜是其手筆。

張敔　字雪鴻號芒園先世桐城人遷居江寧乾隆二十七年壬午孝廉，為湖北知縣天資高邁兼三絕之譽為人疏放不羈既罷官挈姬姜徧游吳越間所至人爭重之性嗜酒酒酣興發揮灑甚捷若在歌席舞筵尤不自覺其氣之豪縱墨之淋漓也。山水人物花卉禽蟲無一不妙寫眞尤能神肖往往不擕圖章畫竟率筆作印，精古可喜書法眞草隸篆皆造其極尤工詩。

錢維喬　字竹初文敏弟乾隆二十七年壬午孝廉，為鄞縣知縣其畫筆意鬆秀，氣體清逸歸田後得唐荊川舊園之半葺而居之自號半園逸叟。栽花種竹享幽樓之樂其畫亦幽靜秀潤絕煙火氣乾隆四年己未生嘉慶十一年丙寅卒年六十有八。

畢涵　字焦麓，陽湖人。山水遠宗古法力挽頹風魄力蒼渾筆意勁挺，時史佻薄習氣掃除殆盡雍正十年壬子生嘉慶十二年丁卯卒年七十六。

楊晉　字子鶴號西亭常熟人筆墨追蹤耕煙，人物寫眞、花草種種入妙，尤長

畫牛。年八十，尙强健。

蔣廷錫　字揚孫，號南沙，常熟人康熙四十二年癸未進士逸筆寫生頗有南

田韻致當時士夫雅尙筆墨者多奉爲楷模焉。康熙八年己酉生，雍正十年壬子卒，

年六十有四。

黃鼎　字尊古號曠亭，又號獨往客，晚號淨垢老人常熟布衣山水受學於王

少司農後徧遊名山得其體貌嘗客宋漫堂第筆墨蒼勁秀逸頗得龍臺神趣其臨

古之作尤咄咄逼眞。年羹堯開府秦中具幣招往至則聞其縱恣無節逐策馬還途

中繪終南雲氣武功太白諸圖以壯行色聞者高之。順治庚寅生雍正庚戌卒年八

十有一。

戴本孝　字務旃號鷹阿山樵，休寧人老於布衣詩畫皆超絕嘗在京師，夜與

友人談華山之勝晨起卽襆被往游其高曠如此山水擅長枯筆深得元人氣味。

馬元馭　字扶曦號棲霞常熟人爲人孝友師法南田逸筆寫生雖南田不是

過真蹟、水墨居多詩書亦極雋雅卒年五十有四。

張庚　字浦山秀水人原名燾字溥三號瓜田逸史，又自號白苧桑者，彌伽居士雍正十三年乙卯薦舉鴻博，工詩畫筆意清潔雅秀，饒有韻致。又長古文詞，所著有畫徵錄及論畫，洞悉元微，足爲後學取法。康熙二十四年乙丑生乾隆丙辰卒年四十二。本作康熙二十五年丙寅生

鄒一桂　字原褒，號小山鄉森子雍正丁未傳臚，入詞林仕至禮部侍郎，加尙書銜。畫以傳神爲上花卉、翎毛次之或謂其花鳥分枝布葉條暢自如，惲格後僅見也致仕後命與香山九老會康熙丙寅生乾隆丙戌卒年八十有一。

金農　字壽門，浙江仁和人，僑寓維陽精鑒賞善別古畫年五十餘，始從事於畫初寫竹師石室老人別號稽留山民畫梅師白玉蟾又號昔耶居士畫馬則自謂得曹韓法寫佛像號心出家盦粥飯僧其布置花木奇柯異葉設色尤異好古力學，喜爲古詩銘贊雜文。康熙丁卯生年七十餘卒。案先生以乾隆元年丙辰薦舉鴻郎二十一年丙子年七十其卒年雖未

乾隆三十七年壬辰卒年八十有九云

第十二章　清之畫學

四八七

餘可無疑
明其為七十

馬履泰　字叔安，號秋藥，仁和人乾隆五十二年丁未進士官太常寺卿，以文

章氣節重於時工書畫涉筆卽工山水規模大癡蒼楚沈厚頗得文人遺韻。

朱鶴年　字野雲泰州人僑寓都門山水隨意揮灑不規規古人畦徑性喜結

納與都中賢士大夫文酒往還故畫名益著士女人物花卉竹石無一不能。

桂馥　字未谷曲阜人長山校官乾隆五十五年庚戌進士雲南永平知縣為

該博邃於金石考據之學篆刻漢隸雅負盛名晚年始好寫生另饒古韻

翁覃溪阮芸臺所推重錢松壺嘗與討論云畫中惟點苔為難故又自號老苔學問

萬承紀　字廉山南昌人乾隆五十七年壬子副貢官河南同知工詩與羅兩

峰交深悟畫法凡山水人物士女花鳥蘭竹與到命筆卒能擺脫時習力追古沃山

水專師宋人能為道千里界畫臺樓。

尤蔭　字水村，號貢父儀徵人居白沙之牛灣自號牛灣詩老工蘭竹兼善山

水、花鳥尤長寫竹得文蘇法蒼古沈厚如挾風雨之勢用筆亦得金錯刀遺意晚年

得痼疾，自謂半人，賣畫以自給一時名流咸重之

張崟　字寶厓，號夕庵丹徒人自坤子貢生花卉竹石、佛像皆超絕；尤擅山水。為人淵雅性亦蕭淡掩關卻掃恆經月不出遇山水心賞處又或經月不歸其風趣如此。時人多宗之推為金陵派之領袖焉。

屠倬　字琴隖錢塘人嘉慶六年辛酉進士官江西知府。山水規模董米，極秀潤之致。

董邦達　字東山，號爭存富陽人雍正十一年癸丑進士官禮部尚書。山水法元人，參之董巨，畢臻其勝疊邀睿題篆隸得古法。乾隆己丑卒，諡文恪

錢載　字坤一號籜石又號萬松居士嘉興人。乾隆元年丙辰薦舉鴻博十七年壬申傳臚入詞林好學工詩古文設色花卉簡淡超脫得青藤白陽遺意。康熙四十七年戊子生乾隆五十八年癸丑卒年八十有六。

王宸　字蓬心，號子凝太倉人麓臺曾孫乾隆二十五年庚辰孝廉仕永州太守，工詩竹石亦得古法。康熙五十九年庚子生卒年七十餘。

羅聘　字兩峯號遯夫，揚州人，又號花之寺僧、冬心翁高弟。墨梅、蘭竹、人物、佛像，皆頗奇古淵雅，有鬼趣圖傳世極爲名流稱賞。雍正十一年癸丑生，嘉慶四年己未卒，年六十有七。

方薰　字蘭士，號蘭坻，石門布衣。畫筆秀挺，花草娟潔明淨，綽有餘妍，又善古文，所著山靜居論畫二卷竟委窮源極有根柢。乾隆元年丙辰生，嘉慶四年己未卒，年六十有四。

董誥　字蔗林，號西京，富陽人，邦達子。乾隆二十八年癸未傳臚入詞林，官至大學士善畫稟承家學山水絕倫早入宋元堂奧嘗侍直南書房軍機行走四十年。乾隆五年庚申生嘉慶二十三年戊寅卒年七十有九。

余集　字秋室號蓉裳錢塘人乾隆三十一年丙戌進士嘉慶丙戌復以侍講學士重赴鹿鳴兼長蘭竹花卉禽鳥尤工士女有余美人之目書古秀詩亦神韻閒遠，不屑作庸熟語。道光三年癸未卒年八十餘。

秦儀　字梧園，無錫人僑居吳門美鬚髯人呼爲秦髯工山水尤長水村小景，

畫柳名噪一時，多作點葉柳籠雨拖煙別有韻致時號秦楊柳。

顧蕊　字南雅長洲人嘉慶七年壬戌進士官通政司副使寫蘭花蒼秀渾脫，頗極自然書法歐虞隸宗秦漢工詩古文乾隆三十年乙酉生道光十二年壬辰卒年六十有八。

顧洛　字西梅錢塘諸生工人物、山水、花卉、翎毛極生動士女尤工緻妍麗極有功力。

司馬鍾　字繡谷上元人擅長寫意花木及翎毛走獸性傲嗜酒落拓不羈筆意豪放氣勢遒逸一夕可了數幀尋丈巨幅頃刻而就墨瀋漓淋酒氣拂拂如從十指間出往來京師名日益重亦善山水官直隸州判。

釋達受　號六舟海昌白馬廟僧故名家子耽翰墨不受禪縛行腳半天下名流碩彥樂與交友精別古器及碑版之屬阮太傅以金石僧呼之篆隸飛白鐵筆尤妙畫擅花卉寫生得青藤老人縱逸之致自號小綠天庵僧主西湖淨慈寺

姜壎　字曉泉松江人號鴛鴦亭長工寫生深得南田翁法尤擅士女少遊江

西，後僑吳中其人長身玉立神氣灑然性孤介終歲杜門不出與俗寡諧而中情旖旎時時寄之筆端故其畫幽淡有林下風趣乾隆二十九年甲申生道光十四年甲午卒年七十有一。

翁雒　字小海，一字穆仲，吳江人。性坦率簡傲，與人接意有不可，輒矢口勿顧忌諱。畫學專俏能事中年後人物寫眞悉棄去獨於花卉、禽蟲、水族加意筆墨造微入妙。乾隆五十五年庚戌生道光二十九年己酉卒年六十。

錢杜　字叔美號松壺錢塘人。初名榆性情閒曠瀟灑拔俗畫從文五峰入手，山水、墨梅秀雅靜逸詩宗岑韋字法褚虞所著畫訣一卷畫憶一卷眞深得此中三昧。

蔣寶齡　字子延，一字霞竹昭文布衣山水專摹文氏後從錢叔美遊，頗得其指授鬆秀超拔，近師傳工詩著有墨林今話行世。

黃易　字小松仁和人山東濟寧州同知工詩文所畫墨梅饒有逸致；山水則係冷逸一路。分隸篆刻無不入妙乾隆九年甲子生嘉慶七年壬戌卒年五十有九。

奚岡　字鐵生，號蒙泉外史，新安籍錢塘人工書善詩花卉得南田翁遺意蘭竹尤極超妙古隸筆意秀逸高出流輩篆刻圖章，與丁鈍丁黃小松蔣山堂齊名，爲杭郡四名家乾隆十一年丙寅生嘉慶八年癸亥卒年五十有八。

王學浩　字孟養號椒畦崑山人乾隆五十一年丙午孝廉畫法倪黃魄力極大。又善詩書所著山南論畫數則立論精當趨向極高。

湯貽汾　字雨生武進人寓居金陵工詩善畫思致疏秀老筆紛披點染花卉摹寫山水皆得簡淡超脫之姿世襲雲騎尉咸豐三年癸丑金陵陷闔門殉節。

戴熙　字醇士杭州人道光十一年壬辰進士畫法耕煙極有工力。咸豐十年庚申杭城陷投水死諡文節。

改琦　字七薌又字伯蘊工詩詞其先本西域人，以其祖歿於王事家居松江。擅長士女所繪蘭竹亦筆情超逸不染點塵

費丹旭　字曉樓吳人畫法南田極有韻致畫補景士女香豔妍雅名噪一時，尺幅寸縑人爭寶之子以恆亦以畫著。

胡遠　字公壽，號小樵，畫以字行，華亭人畫筆秀雅絕倫，山水花卉，無所不能。

尤喜畫梅老幹繁枝橫斜屏幛對之如在孤山籬落間也。

任熊　字渭長蕭山人工畫人物衣摺如銀鈎鐵畫直入陳章侯之室；而獨開生面。弟薰阜長子預立凡皆擅畫名。

任頤　字伯年山陰人花卉喜學宋人雙鈎法；山水人物，無所不能兼善白描傳神，一時刻集而冠以小象者咸乞其添豪無不逼肖橐筆滬上聲譽赫然與胡公壽並重。

趙之謙　字撝叔初字益甫號悲盦又號憨寮會稽人。咸豐己未舉人，以縣令分江西總纂江西通志。歷署鄱陽奉新南城等縣知縣於詩古文辭書畫篆刻無所不能。畫筆隨意揮灑而古趣盎然時人宗之者甚多，

吳滔　字伯滔，石門人花卉濃厚似張安伯山水則沈鬱蒼秀，近時一大家也。

伯滔品極高家有來鷺草堂，終年杜門作畫四方走幣相乞者，履恆滿戶云。

陸恢　字廉夫蘇州人通六法花卉、山水各極其妙嘗與金心蘭諸人結畫社，

又能鑒別書畫，宋元古本，一經品題，真贋立判。其所畫亦頗蒼秀雋雅，獨出冠時。

吳俊卿　字昌碩，一字倉石，號缶廬，又號苦鐵，晚又號大聾，安吉人，諸生以丞尉仕江蘇旋升縣令曾權安東，有小印曰「一月安東令」。工詩精篆刻，書石鼓文尤有名。作花卉竹石天真爛漫雄健古厚，在青藤雪个間蓋得金石氣深也近時學者風靡。

以上諸名家外，又論其次，則有善山水者　太倉吳偉業駿公、山陰張學賢半千、吳門曾約庵、桐城方亨咸、貴州楊文驄龍友、上海吳寶源淡遊、蘇州楊補凡、江右楊晚崧、溫原俟紀堂、崑山真、三農、高岑、鄒喆、葉欣、吳宏、胡慥、謝蓀、程正揆、查士標、羅牧、戴本孝、柳堉、原濟石濤、陶澄、錢銳庵、番禺以廉、古泉錢塘戴有、大滌、嘉興程門雪……四十餘家皆

能追躡古人，自立門戶，要為一時名手善人物者，如華亭李泰照佐民、天松江王錫、新安姚宋、雨金畦陳、心畔……等

上元張風大風　長洲杜元枚友梅戴庶禹叔俶憲　海鹽楊方熾嘉興曹世勛輔南錢塘如無錫菜朱一柴門吳元常

金永熙明吉　嘉定卜洞甫思太倉江右楊崧古三農崑山俟平葉元東胡節丹伯合農三嘉定韓李世倬

李為憲巨山長　睿目存長洲王世秀琛水艮吳甫振金陵柳堉中釋愛谷上葉元盛丹伯合嘉張鵬翀倬

毅齋吳人釋上睿　寶袖白元嘉黃鍾毅調梅肥仙錢水之陶鎔大開庵烏番禺以廉古泉錢塘戴有

南于青孟常吳江張問陶　船山白元嘉黃鍾毅調梅肥仙錢水之陶鎔大開庵烏番禺以廉古泉錢塘戴有

萬子青孟常吳江張問陶　鍾毅調梅肥仙秀趙水之陶鎔大開庵烏番禺以廉古泉錢塘戴有

恆保卿儀世定王禮立夫　闊縣葉滋純雨穆望江倪文蔚吳毅岑祥秋縣農程門雪

笠山陰馮溥松江縣蘇州　錦堂顧大昌子長嘉興吳毅岑祥秋縣農程門雪

能追躡古人，自立門戶，要為一時名手善人物者，如皋亭李泰照佐民天新松江王錫雨金畦

吳人張宏君度　春圃長洲杜元枚友梅戴庶禹叔俶憲海鹽楊方熾威奉建安翁陵壽錢塘如無錫菜朱一柴門吳元常

六塘楊芝順天黃應墀敏釋弘敬琮一德和鄭升琪君虞東琪錢塘董徐人旭鳳鳳山人丁元陸公原舸思機舸石蘇門陳呂小偉蓮廣

塘烏程呂學天時敏釋弘敬琮一德和顧升琪君虞東琪錢塘董徐人旭鳳鳳嘉興人丁陸靖思機舸諸石蘇門陳小律蓮

熟宗裕昆仲，照秀水，徐繼稱南陽鈍庵，常州陳鵠，菊峯衡山，山陰徐時村題子山，王綸子雪，博羅韓，杭

馮耀士宏，常熟徐水，柳遷仙義寧江寧，閔世昌，鳳見休寧高郵王雲濱，桐城張曾鄭

校學莊青浦王壽菊莊，吳人柳遷仙，義寧江通州閔琇，世昌，鳳見休錫高

淮桐源錢塘陳濤，遠渠仙無錫華育，逸通州閔世昌，來賀隆休寧高郵王彥侶，雲濱桐城張曾鄭

獻小令沈行順天楊芝嘉興，鮑嘉新之顧祺，天崔劉九德陽諸，與讓休武進丹徒，王名禧縣華亭，久張遄南垣吳心若

嘉興小沈行行嘉，嘉興岸世之三顧，天韓崔滿洲，游鶴上虞立諸，夏畢景雨亭介玉，會丁鶴孟永武光戴吳

縣王簡東爕，慕間李璋，新寧謹華公，綬和陸讓升，鶴上虞諸暨，果環亭丹玉，稽洲九思晉月江華

葭湄妻濱化顧成符祺，顧世寧之三韓，天崔劉德陽洲，游鶴諸

郭士雲漳綠文，侯圓海昌梓文開，儀華亭熟賓會，公漳州陳緬色子，慶無錫晉月江華

冠上慶吉薛吳崑，荊山等楚

八十五家，皆能傳形奪神，而得生氣者也。畫花卉草蟲著名者，

游海籌華子韶嘉，孫善久執逸山，秀水張竹雍敬，江都慶青浦，曹之元桐城，西堂閻嚭迎瑞石門胡

無奇二許儀華亭，孫克宏久舒，錢塘孫杖竹攘，江都虞沅咖，曹元桐城，張若閻迎晴瑚，吳縣蔣

鑪樹二韓儀華亭，孫克宏久舒，執逄山秀水杖，竹攘敬江都虞浦，曹之元桐城張若，閻迎晴瑞石門蔣

錢塘康濤吳江，顧卓爾大有，書年滄州近人，張賜寧坤一慎，通州劉錫緞，蔣淳齋吳鼻縹，姜恭濤稱榕宰

深塘洪範石農崑山，孫銓小汪安徽，楊爕蘭舟睢川，蔣予檢矩亭，石門沈振銘，藏石船

阜休寧詩舲石農，崑山雪柱裴舟，無錫楊爕蘭舟，睢川蔣予檢，矩亭石

縣眠村河時舲，青浦廖山孫

吳江沈焯竹蒲華竹英等陶璪

三十餘家，或以工巧勝，或以縱逸勝，要皆能活色生香著

名一時者也。

　上述諸家，或專詣稱絕，或兼擅見長，多於文章政治之餘，藉以自娛，初固不以

畫爲求名弋利計，而卒得名，或竟依以爲活。蓋有情自中葉以後，畫家之享盛名者，

大率以博取筆潤爲生活。若以地域論當首推江浙，而尤以在太湖流域者爲最多；

婁東華亭浙西大家後先蔚起，地靈人傑洵非虛語。缶翁年蹟八十僑寓滬瀆巍然

貢藝林重望，寸縑尺素價重兼金，一時江南畫風大受其影響。因其名已著於清季

故亦論及之。

第四十四節　畫論

畫法之研究——山水法——畫筌——畫訣——雨窗漫筆

——王昱論畫——繪事發微之透澈——清暉畫跋之警語——漁山畫跋——山靜居論

畫——山南論畫——松壺畫訣——桐陰畫訣——諸家所論之根據——花鳥草蟲

小山畫譜爲自來論花鳥畫法之巨著——南田之論花卉——人物及寫照——冬心畫記

——傳神祕要之賅備——洞天法餘集古畫辨——畫體之研究——以畫之作意及用途

而別其體——以畫之用具而別其體——指頭畫——火繪——西洋畫——布畫——落

款打印諸類——畫學之研究——西廬論宋元諸家師資——王鑑之論董巨——笪重光

之論師法——方薰之論學古——石谷論支派——南田論師古——墨井論筆墨之道——

一　諸家論畫之片詞雙語——畫語錄——小山畫譜——石村畫訣——傳神祕要——繪

事發微——二十四畫品——學畫淺說——其他關於畫學較有關係之著述——關於題

記的著述——西廬畫跋——染香庵畫跋——清暉畫跋——墨井畫跋——查禮畫梅題

跋——麓臺題畫稿——賜硯齋題畫偶錄——關於鑑評的著述——庚子消夏記——江

村消夏錄——墨緣彙觀——書畫彙考——三萬六千頃湖中畫船錄——草心樓讀畫集

——曝書亭書畫跋——漫堂書畫跋——頻羅庵書畫跋——玉几山房畫外記——玉雨

堂書畫記——甌鉢羅室書畫過目考——桐陰論畫——寶迂閣書畫錄——虛齋名畫錄

——其他與鑑評有關之著述——史料的著述——畫徵錄——國朝畫識——墨林今話

——寒相閣談藝瑣錄——佩文齋書畫譜與歷代書畫彙傳

　清代士大夫之能畫及好畫者，往往著其心得，或為斷章或成卷帙，著作之多，

不下數百種雖其內容不無雷同之處但要語名言發畫學之精微與後學以圭臬

者，頗有足錄。蓋圖畫至於清代，凡關於繪事之各種問題，無不有相當之解答及批

評茲分畫法、畫體、畫學、題記、鑑評、史料六項探各家之說而述之。

（一）畫法　畫有法，畫無定法，無多寡。嘉陵山水，李思訓期月而成，吳道子一夕而就。同臻其妙，不以難易別也。李范筆墨稠密，王米筆墨疏落，各極其趣。不以多寡論也。畫法之妙，全在人各意會而造其境，故無定法也。然畫無定法，物有常理，以物入畫法見乎理，據理言法，或不胡越。清代士大夫多習山水、花鳥、人物、道釋、士女次之，寫真及其他各種雜畫又次之。故關於山水人物花鳥之畫法往往能論述之；此外則非有專詣者著為專論，不易見也。今分門而述其法如下：

山水。　江上外史著有畫筌都凡三千餘言專論山水凡山之位置高下起伏，水之出入紆曲流止，以及樹石船橋亭屋之點綴與乎皴擦點染諸法，無不精到透闢。其自跋云：『庚申夏訪醫湖上藁本為童子攜置行笥，秋岳曹先生見而悅之，命僕付梓竊笑藝林厄言，無裨身世謝以未遑及返棹吳門，虞山王子石谷毘陵惲子正叔兩友人過訪虎阜討論詩畫索觀此篇深為許可因相與縱譚生平所見唐宋元明諸大家流傳真蹟幸篇中無不脗合者遂參較評閱慫余鏤板以為初學者鉛槧之助』觀此已足見畫筌之價值矣。金陵龔半千著其生平心得為畫訣五十

七則，所論關於樹石者爲多。其言曰：『學畫先畫樹，後畫石。』蓋彼認學習山水畫之初步在樹石也。且其言據蹟說法，不作抽象之談。如論寫樹法云：『向右樹第一筆，自上而下，又折上折上謂送逆筆，送筆宜圓，若扁鋒卽扁筆矣。向左樹先身後枝；向右樹先枝後身。大枝向右樹，大枝向左。亦有變體二株一叢一俯一仰一欹一直一向右，一向左，一有根，一無根，一平頭一銳頭，二根一高一下；一樹向前，則二樹向後，中添小樹，則兩向；向前者必顧後，向後者必應前，亦有羣樹一向，謂之變體，偶一爲之不可多作也。添葉、添葉則一樹一色葉子不可雷同，五樹之下，雜以變體，十樹之外不妨雷同。』又論寫石云：『畫石筆法亦與畫樹同，中有轉折處勿露稜角。畫石塊上白下黑，白者陽也，黑者陰也。石面多平，上承日月照臨，故白石旁多紋，或草苔所積，或不見日月爲伏陰，故畫石最忌蠻亦不宜巧，石不宜方更不宜圓。石必一叢數塊，大石間小石，然須聯絡面宜一向，卽不一向，亦宜大小顧盼。』學者雖不能固執其言，但欲求樹石位置姿勢之適當，則不能外此。其論畫柳之法，尤爲前人所未發：『畫柳最不易，余得之李長蘅，從余學者甚多，余曾未以此道示人。

五〇〇

今告昭昭曰畫柳若胸中存一畫柳想，便不成柳矣。何也幹未上而枝已垂一病也；滿身皆小枝二病也。幹不古而枝不弱三病也。惟胸中先不著畫柳想，畫成老樹隨意勾下數筆便得之矣。」此言實從工夫得來，一經道破，有惠後學不淺，惟所謂隨意勾下數筆實不能隨意。須經深摯之視察，然後下筆蓋此老樹之能變為柳與否全在此數筆也。太倉王麓臺雨窗漫筆論畫十則中論龍脈開合起伏啟發微妙尤足玩味其言曰『畫中龍脈開合起伏古法雖備未經標出石谷闡明後學知所矜式，然愚意以為不參體用二字，學者終無入手處。龍脈為畫中氣勢源頭有斜有正，有渾有碎有斷有續有隱有現，謂之體也。開合從高至下，賓主歷然，有時結聚，有時澹蕩峰回路轉雲合水分俱從此出起伏由近及遠向背分明有時高聳有時平修，欹側照應，山頭山腹山足銖兩悉稱者，謂之用也。若知有龍脈而不辨開合起伏必至拘索失勢知有開合起伏而不本龍脈，是謂顧子失母。故強扭龍脈則生病，開合偪塞淺露則生病起伏呆重漏缺則生病。且通幅有開合分股中亦有開合通幅有起伏分股中亦有起伏尤妙在過接映帶間，制其有餘補其不足使龍之斜正渾碎

隱現斷續活潑潑地於其中，方爲眞畫」開合起伏爲畫之氣勢神韻所出，卽畫之生死關鍵非常重要。故王氏又言曰『作畫但須顧氣勢輪廓，不必求好景亦不必拘舊稿，若於開合起伏得法，輪廓氣勢已合則脈絡頓挫轉折處，天然好景自出暗合古法矣」以此爲前說下一註腳盆覺開合伏起之法，在畫法上之重要而其拏定主要之法則以求畫工尤足以喚醒茫茫無適從之學者不少山水設色較其他畫類爲難蓋失之薄則減韻；失之重則生火麓臺自題倣大癡山水云：『畫中設色之法與用墨無異。全論火候不在色而在取氣故墨中有色色中有墨古人眼光直透紙背，大約在此今人但取傅彩悅目，不問節奏不入糿要宜其浮而不實也。』此言設色不可用色但以色見，要在使色與墨化深入畫中呈一種溫靜之氣於紙上，是眞設色上乘法也麓臺設色山水溫靜絕世殆用此法。欲使色與墨和互相發彩而呈所謂靜氣者非著色一度所能得必一度著色一度加墨色上有墨墨中有色，則庶幾矣。近人落筆便求速就此種境界宜其夢想不到也。麓臺弟子王東莊昱論畫凡三十餘則，措詞惜太抽象玄妙如言：『凡畫之起結最爲緊要。一起如奔馬絕

塵，須勒得住，而又有住而不住之勢，一結如萬流歸海，要收得盡，而又有盡而不盡

之意。』『作畫先定位置，次講筆墨何謂位置陰陽向背縱橫起伏開合鎖結迴抱

勾托過接映帶跌宕欹側舒卷自如何謂筆墨輕重疾徐濃淡燥溼淺深疏密流麗

活潑眼光到處觸手成趣』其言非過玄妙即太籠統雖有至理殊難使學者領

悟惟其論設色，則與麓臺有相發明處論曰『麓臺夫子嘗論設色畫云「色不礙

墨墨不礙色。又須色中有墨墨中有色。」夫子曰：「如是如是。」滿洲唐毓東

骨法色不礙色自然色中有色，墨中有墨」余起而對曰「作水墨畫墨不礙墨作沒

岱之繪事發微舉凡山水之邱壑皴法著色點苔林木坡石水口遠山雲煙風雨雪

景、村寺諸項無不各立專論較之箇重光之畫筌尤為詳盡透澈蓋其論邱壑也能

得麓臺龍脈開合起伏之祕；及所以使龍脈開合起伏之勢之有關係者如泉石屋

木等，點綴之方法亦頗詳盡其論畫法主張首重本源來脈，先習一家，然後兼習諸

家看山形石式而分別應用之其言曰『畫中皴染亦非一格每畫到意之所至看

山之形勢石之式樣少變筆意。郭河陽原用披麻，至攀頭石用筆多旋轉似卷雲；王

叔明喜用長皴皴山巒準頭用筆多灣曲似解索趙松雪畫山分脈絡似荷葉筋此

三家皴皆披麻之變相也。」亦能援古證今依法立論頗得要領其論著色因山有

四時風雨晦明之變而各異其著色之法所謂畫春山夏山須用青綠或合綠赭石；

秋冬山須用赭石或青黛合墨是為一般畫家之常識不足稱述惟其論色之濃淡

及與墨之關係則又與麓臺東莊相合而更有發明其言曰『著色之法貴乎淡雅

非為敷彩炫目以取氣也山青綠之色亦不宜濃濃則呆板反損精神用色與墨同要

自淡漸濃一色之中更變一色方得用色之妙以色助墨光以墨顯色彩要之墨中

有色色中有墨能參墨色之微則山水之裝飾無不備矣。」其論點苔謂『點苔之

訣或圓或直或橫圓者筆筆皆圓直者筆筆皆橫不可雜亂顛倒要

一順點之用筆如蜻蜓點水落紙要輕或濃或淡有散有聚大小相間於山又添一

番精神也」其言亦簡要可法其論林木要與牛千所論相彷彿而『以墨之濃淡

分綴枝葉自具重疊深遠之趣」『山麓雜樹密林叢窠當有豐茂之容』『生於

石者根拔而多露生於土者深培而本直臨水者根長似龍之探爪而多橫伸其遙

欂遠岫，或檜或杉攢簇稠密，深遠不測，平疇小樹只用點染而成煙靄掩映，以斷其

根，使徑露。平遠景內更宜層層疊疊，似隱山村聚落」亦極觀察之精，得物理之微，

足以補半千之所不及。其論畫遠山雲煙尤爲得其三昧，論遠山曰：『遠山爲近山

之襯貼，或尖或平染之，或濃或淡，或重疊數層，或低小一層，或遠峯孤聳，或重遮半

露。古人亦有不作遠山者，爲主峰與客山得勢，諸峰羅列，不必頭上安頭故也。凡此

俱在臨時相望增添盡致，不可牽意塗抹。今人以畫遠山爲易事，所見亦用染法而

無筆意，不知染中存意，兼有筆法，似此畫出遠山纔有骨格。古畫中遠山或前層濃，

後層淡，或前層淡後層反濃者，今人不解其意，乃是夕陽日影倒射也。而遠山之大

小尖圓總要與近山相稱，不可高過主峰，使觀者望之極目難窮，起海角天涯之思，

始得遠意。凡信手染出似近山之影，又兩邊排偶，峰頭對齊，皆是遠山之病」。論畫

雲煙曰『畫雲之訣在筆，落筆要輕浮急染，分濃淡，或乾或潤，潤者漸漸淡去，雲

腳無痕，乾者用乾筆以擦雲頭，有吞吐之勢，或勒畫停雲以銜山谷，或用遊雲飛抱

遠峯，筆墨之趣全在於此。總之雲煙本體原屬虛無，頃刻變遷，舒卷無定。每見雲樓

霞宿，瞬息化而無蹤，作者須參悟雲是纖巧而成，則思過半矣」山水畫中，遠山與雲煙實最難得其神勢；偶一不慎，則往往全功盡棄。唐氏按理立法使學者得以遵循，有功不少。蓋其所論與山水純全集相彷彿，而其發明乃益透澈耳。石谷號一代畫聖，對於畫法惜無專著以饗學者。淸暉畫跋中偶有數則皆特具見地，與他家作陳言套語者不同。『作一圖用筆有粗、有細、有濃、有淡、有乾、有溼方爲好手，若出一律則光矣。』麓臺嘗言：『山水用筆須毛』毛字從來論畫法者未之及蓋毛則氣古而味厚在石谷所謂光正毛之反也。『畫有明暗，如鳥雙翼不可偏廢明暗兼到神氣乃生』『畫石欲靈活忌板刻用筆飛舞不滯則靈活矣繁不可重密不可窒要伸手放腳寬閒自在』『設靑綠體要嚴重氣要輕淸得力全在渲暈』『皴擦不可多厚在神氣不在多也』是皆從大處落墨深處著想足以發人深省。吳漁山與石谷同學同庚同里山水功力與石谷不相高下見其畫跋凡十許則其言：『山水要高遠迴環，氣象雄貴林木要沈鬱華滋偃仰疏密用筆往往寫出方是畫手擅長。』語雖抽象籠統，然寫山水林木時能體會此意亦足導人入妙，助筆墨之神也惲

南田甌香館畫跋，語多雋永，其題五峯樵李營丘寒林曉煙圖云：「畫霧與煙不同，

畫烟與雲不同，霏微迷漫煙之態也；疏密掩映煙之趣也；空洞沈冥煙之色也；或沈

或浮若聚若散煙之意也；覆水如纊橫山如練煙之狀也；得其理者，庶幾解之」此

節與唐氏論煙雲條可與參看又曰：「前人用色有極沈厚者，有極淡逸者其創製損

益出奇無方不執定法大抵穠麗之過，則風神不爽氣韻索然矣惟能澹逸而不入

於輕浮沈厚而不流爲鬱滯傳染愈新，光暉愈古乃爲極致」「青綠重色爲濃厚

易，爲淺淡難爲淺澹矣而愈見濃厚爲尤難；維趙吳興洗脫宋人刻畫之蹟運以虛

和出之妍雅。濃纖得中靈氣惝恍愈淺淡愈見濃厚所謂絢爛之極仍歸自然畫法

之一變也」是皆可與麓臺東莊所論者相參看，有互相發明之點也。方氏山靜居

論畫關於山水者亦多可錄其言曰：「筆墨之妙，畫者意中之妙也故古人作畫意

在筆先。杜少陵謂十日一石，五日一水者，非用筆十日五日而成一石一水也，在畫

時意象經營先具胸中丘壑落筆自然神速」又曰：「凡作畫者，多究心筆墨而於

章法位置往往忽之。不知古人邱壑生發不已時出新意別開生面皆胸中先成章

法位置也」。此言畫之章法位置，須胸中先有成竹，然後落筆如意邱壑生發無窮，

否則落筆心亂意乖，勢必塡塞爲事，無所謂章法；更那有邱壑耶！是爲立局法又曰：

『作畫自淡至濃次第增添，固是常法，然古人畫有起手落筆隨濃隨淡之有全

圖用淡墨，而樹頭坡腳忽作焦墨數筆覺異樣神彩』『用墨無他，惟在潔淨潔淨

自能活潑濃不可癡鈍淡不可模糊溼不可溷濁燥不可澀滯要使精神虛實俱到

」『昔人謂二米法用濃墨淡墨焦墨盡得之矣僕曰直須一氣落墨一氣放筆濃

處淡處隨筆所之溼處乾處隨勢取象爲雲爲煙在有無之間乃臻其妙』是皆言

用墨之濃淡配調法也』『皴法如荷葉解索劈斧卷雲雨點破網折帶亂柴亂蔴鬼

面、米點諸法皆從蔴皮皴法化來，故入手必自蔴皮皴始。……皴之有濃淡繁簡溼

燥等，筆法各宜合度：如皴濃筆宜分明，淡筆宜骨力，繁筆宜檢靜，簡筆宜沈著溼筆

宜爽朗燥筆宜潤澤。……皴法、一圖之中亦須有虛實涉筆有稠密落處，有取勢

虛引處，有意到筆不到處乃妙』是皆學皴之繁簡虛實法也。至其論樹石諸法

要與龔氏無大出入，而謂『寫樹無論遠近大小，兩邊交接處用筆模糊不得交接

處用筆神彩精綻自分彼此」則亦邃學有得之言也。王椒畦山南論畫曰：『作畫時須意在筆先或先畫路徑或先畫水口或樹木屋宇四面布置定當然後以山之開合向背湊之自然一氣渾成無重疊堆砌之病矣。董宗伯云『畫須四面生來不可一邊生去」又曰『山之輪廓先定其劈破囫圇處次看全幅之勢主峯多正旁峯多偏正峯須留脊旁峯須向背意到筆隨不能預定」是言畫山水之局勢法較麓臺翁開合見氣勢之說更爲簡實而足據錢松壺松壺畫訣論畫山水各法俱精樹石點苔設色等大概與前述諸家所論無大出入至山水中之人物屋宇舟車几榻器皿之類所論大有見識謂『寫屋字格須嚴整而用筆以疏散爲佳處處意到而筆不可到；明之文待詔足以爲法更有一種蟲枝大葉爲米家烟嵐杳靄之境其中屋宇籬落當以羊毫脫穎中鋒提筆寫之意態自別山水中人物趙吳興最精妙，從唐人中來；文待詔全師之頗能得其神韻凡寫意者仍開眉目衣褶細如蛛絲疏逸之趣溢於楮墨。唐六如則師宋人衣褶用筆如鐵線亦妙要之衣褶愈簡愈妙總以土氣爲貴」其言皆語語道著古人得力處人物屋宇在山水中優者足以增色，

劣者足以破壞全局,萬不可憑意草率從事,須細審山水樹石皴染種種而定以何。

種人物屋宇入爲宜。錢氏所言不過略舉其例而言其要理已耳。但非如錢氏於

此用過苦功者亦不能道其言有曰『嘗與朱山人野雲言畫之中可付梨棗者,惟

人物鳥獸屋宇舟車以及几榻器皿等宜各就所見唐宋元明諸家山水中所有,

一摹出之,分別門類滙爲一書,庶幾留古人之規式,爲後學之津梁。野雲欣然於是

廣搜博采共相臨橅兩年而成十二卷卽籬落一門自唐以下得七十餘種他可類

推』云云,觀此可知錢氏對於人物屋宇實積無數之經驗而斷論之,則其言自可

信而足法。至論設色青綠,亦極詳盡其言曰『設大青綠落筆時皴法須簡留青綠

地位。青綠染色只可兩次,多則色滯勿爲前人所欺』石谷固以青綠自豪者,但松

壺直斥之爲近俗,究未夢見古人,或亦有理也其論遠山與設色之關係曰:『作遠

山須愼重相度,然後下筆青綠山水之遠山宜淡墨赭色之遠山宜青亦有純墨山

水而用青赭兩種遠山者染時宜意到而筆不到。……』是可與上述數家論設色

者相參看秦氏桐陰畫訣亦皆論山水之法,惟一承前人之說略加說明,未有戞戞

獨到之處惟其論石云：「落筆宜淡可改可救畫成再以焦墨醒之自有鬆靈活潑

之致畫石鈎眶，亦不可太刻露須要與皴法融洽分明，否則塊塊壘壘亦不好看」

論用筆曰：「筆要巧拙互用巧則靈變拙則渾古合而參之落筆自無輕佻溷濁之

病矣」是亦深學有得之言而能詳前人之所未詳達前人之所未達者也以上所

錄，舉凡山水畫法如用墨用筆布局取勢設色、點苔皴染以及樹石雲煙溪橋林木、

屋宇人物等略具一二。惟清人習山水者雖極多而所習之山水，則不外元季四家

一派，故諸家所論皆根據倪黃吳王之法，以上推董巨下及文沈，取相近似者而論

列。至清中世以後，且侈談四王以為畫法之圭臬蓋亦倪黃一派法也。

花鳥草蟲　清代圖畫，在國初山水較盛自南田以後則習花鳥畫者，實較山

水爲多故花鳥畫在清代實大占勢力；顧論其畫法者終不及論山水者爲熱閙南

田專長花鳥其論畫之作多發山水之微而略及花鳥則其他可知矣惟鄭氏小山

著畫譜以專論花鳥要爲自來論花鳥畫法之巨著也其自序略曰：「昔人論畫詳

山水而略花卉非軒彼而輕此也花卉盛於北宋，而徐黃未能立說故其法不傳要

之畫以象形取之造物，不假師傳自臨摹家專寫粉本，而生氣索然矣。今以萬物爲師，以生機爲運見一花一萼諦視而熟察之以得其所以然則韻致豐采自然生動，而造物在我矣令之畫花卉者苞蒂不全奇偶不備是何異山無來龍山無脈絡轉折向背遠近高下之不分而曰墨法高古豈理也哉。」是論以生理爲高，而運筆次之調脂勻粉諸法並附於後足補前人所未及而爲後學之導師其所論列大概分爲八法：——章法筆法墨法設色法點染法烘暈法樹石法苫襯法——

四知——知天知地知人知物，——及各花分別取用顏色花合木本草本凡一百十六種各論其形狀色彩畫法色則有十一種各論其性質用途用法其與花卉相連續之翎毛草蟲亦論及之論翎毛謂：『古人花卉必配翎毛大而鸞鶴鷹雕山雞、孔雀小而鸚哥、畫眉鶺鴒鳩鵲燕雀之類，水禽則鷺鷥鴛鴦鳧鴨脊令魚虎之類，無不一一肖形。」且引宋李澄叟言：『畫翎毛者當浸潤於籠養飛放之徒……寫照，依形各從其類。」云云其論草蟲：『叢花密葉之際著一二飛蟲不惟定處不空亦覺分外生動』。又引宋曾雲巢事證之謂『無疑工畫草蟲年愈邁愈精或問其何

傳無疑笑曰：此豈有法可傳哉？某自少時取草蟲籠而觀之，於是始得其天，方其落

筆之時，不知我之爲草蟲耶草蟲之爲我也」云云是皆窮理探神之言足資後學

揣摹。南田對於花卉雖無專論其片言隻語亦有足錄者其言曰『凡畫花卉須極

生動之致，向背欹正烘日迎風挹露各盡其變但覺清芬拂拂從紙間寫出乃佳耳。

」又曰『寫生先斂浮氣待意思靜然後落筆方能洗脫塵俗發新趣也』又曰：

『蔬果最不易作，甚似則近俗；不似則離形惟能通筆外之意隨筆點染生動有韻，

斯免二障矣。』又曰『虞美人此卉之最麗者其花有光有態有韻綽約便娟因風

拂舞乍低乍揚若語若笑予見作者能工矣輒不能佳蓋光態在形似之外故

得之鮮也』其論畫牡丹尤別具高見曰：『昔人云牡丹須著以翠樓金屋玉砌雕

廊白鼻猧兒紫絲步幛丹青團扇紺綠鼎彞詞客書素練而飛觴美人拭紅綃而度

曲不然措大之窮賞耳。余謂不然。西子未入吳夜來不進魏邪夫人故衣飛燕近

射鳥者當不以窮約減其豐姿粗服亂頭愈見妍雅羅紈不御何傷國色若必踏蓮

花營金屋刻玉人此綺豔之餘波淫靡之積習非所擬議於藐姑之仙子宋玉之東

家也。」其論畫秋海棠云：「畫秋海棠不難於綽約妖冶可憐之態，而難於矯拔有

挺立之意。惟能挺立而綽約妖冶以為容，斯可以況美人之貞而極麗者於是製圖

竊比宋玉之賦東家子，司馬相如之賦美人也。」南田所論比喻為詞，未免抽象但

細心審繹則其言含妙理，有非尋常類似頭痛醫頭腳痛醫腳之論調所能及也。

人物及寫照。　清代人物畫無有特色不若山水花鳥畫之發達。惟寫照之法，

則受洋畫之應響極趨新穎故關於人物畫法論者極少而寫照之法則有發前人

之所未發者。

　冬心先生年逾六十始學畫有所得則筆之於書關於人物畫法者有畫佛題

記畫馬題記。其論畫馬云：「予摹唐人畫馬皆畫西域大宛國種用筆雄俊別開生

面而圉夫冰雪在鬚寒磔之態亦復骯髒」畫馬須著目神駿然落筆時非想入塞

外寒磔之態不可先生所言法即在其中矣其論畫佛云：「余年躋七十世間一切

妄念種種不生此身雖屬穢濁然日治清齋每當平旦十指新沐熏以妙香執筆敬

寫極盡莊嚴倘不叛乎昔賢遺法也」畫佛昔在我國人物畫中最為重要畫之之

法，不僅在熏沐然須先絕妄念，心與佛游實爲畫佛法之妙諦。先生摘以示人，學者如能類推以畫士女嬰兒等，所謂意在筆先便得受用。

寫眞古人極重之，如顧愷之爲裴楷圖貌，王維爲孟浩然畫像，朱抱一寫張果先生眞，李放寫香山居士眞，何充寫東坡居士眞，張大同寫山谷老人眞皆古人以寫眞稱者，因此寫眞之法古人有論之極詳者後人又續有所發明，寫眞幾爲我國人物畫特立之一科矣。其論寫眞之法，尤以金壇蔣驥之傳神秘要爲最賅備凡點睛取笑以及閃光氣色用筆設色等法，無不言之詳而合諸理。曰：『畫者，須於未畫部位之先卽留意其人行止坐臥歌詠談笑見其天眞』其取法之神妙，提醒後學不少其論神情氣色一條亦屬名言曰『神在兩目情在笑容，故寫照兼此兩字爲妙能得其一已高庸手一籌若泥塑木偶風斯下矣。』『氣色在微茫之間青黃赤白種種不同，淺深又不同氣色在平處，閃光是凹處，凡畫氣色當用暈法察其深淺，亦層層積出爲妙』。此皆傳神法中之最重要者。其論白描也，引理用筆亦大有法，其言曰：『白描打眶格尤難工，東坡云：吾嘗於燈下顧見頰影使人就筆畫之不作

眉目見者皆知其爲我。夫鬚眉不作豈復設色乎設色尙有部位見長白描則專在

兩目得神其烘染用淡墨或少以赭石和墨亦可下筆法須潔淨輕細得其輕重爲

要面上惟鼻及眼皮眉目口唇有筆墨痕蹟若鼻準眉骨兩顴兩頤山根一筆中側

邊一筆眼眶上下兩筆髮際打圈須用淡墨烘出故打眶格尤宜淡也」白描任何

人物皆須如此豈獨寫眞而已。王節安曰：『畫人物可用滯笨之色』此人物設色

法也但不盡然蓋自六朝佛畫盛行以來人物設色似取滯笨以見厚重然亦視所

畫之人物如何及其絹素之性質如何耳張僧繇畫閣立本畫世所存者皆生絹南

唐畫皆粗絹是皆宜用重色者否則滯無光彩而少生氣矣人物設色古人極少道

及之者而蔣冀所論寫眞設色法有足使學者受用不盡『……畫法從淡而起加

一徧自然深一徧不妨多畫幾層淡則可加濃則難退須細心參之以恰好爲主……

……設色無一定層次。……亦有淺深非一抹卽已也。……用顏色後再加染無層

次以染足爲度。……顏色不純熟及用粉太重便多火氣。……欲除火氣須多臨古

人筆墨」凡畫人物設色之方法可謂盡在此矣卽畫山水設色亦須如此方見渾

厚也畫龍點睛言物之神全在睛之生動也人物寫眞點睛最要蔣氏已略言之矣；洞天清錄集古畫辨曰『人物鬼神生動之物全在點睛睛活則有生意宣和畫院工，或以生漆點睛，然非要訣要在先圈目睛塡以藤黃夾墨於藤黃中以佳墨濃加一點作瞳子須要參差不齊方成瞳子又不可塊然此妙法也』云云此說亦大有參考之價值。

（二）畫體。　清代繪畫造詣雖各不同，但皆善倣某人意，或某人筆以自重畫法如是故論畫體殊少變態如論山水其最高者多鈔襲宋元諸家之故體尤於元季四家爲清代山水畫家所宗法。即以麓臺論其生平作品據其題畫稿所載非非倣大癡則倣叔明或雲林其能另闢一體者蓋未之見花鳥人物諸體雖稍有變動亦惟南田老蓮爲傑出而自後畫花鳥人物者即多爲二家法所規格無有能特倡一體若以畫之作意及用途而別其體則有：

（甲）純以與之所至取自然界之一物一景以爲畫者。——如諸家之山水卷、花卉册仕女畫等皆是其中筆墨雖不同或倣某家或臨某家或儘自出機杼要

皆以畫爲旨以畫爲寄爲藝術而畫爲情感而畫或承前賢餘緒或開自我門戶，

厭爲畫體之正。

（乙）或以他種關係借題於自然界之一物一景而畫以紀其情意者。

（丙）數家各寫一景或一物於一幅卽所謂合作者。

（丁）實按人事而作畫卽所謂以畫記事者例如送別記遊紀會繪典雜寫風

俗等。

（戊）圖寫勝蹟有屬自然之名山大川，有屬歷史上之名蹟古物。

（己）關於體制及文化者。

（庚）寫照——指有背景之寫照如採菊圖笠屐圖等，或人繪或自繪。

（辛）製圖——關於工藝或其他文化事業者。

此數種畫前人皆有所作雖其內容各有不同而其體制固多相因襲也殊無

再據各體申述之必要以作畫之用具而別其體則有

（子）指頭畫——清代善指頭畫者頗不乏人以高其佩爲最著遼東高秉指頭

畫說云：『恪勤公八齡學畫遇稿輒橅積十餘年，盈二籠弱冠即恨不能自成一家，倦而假寐夢一老人引至土室四壁皆畫理法無不具備而室中空空不能橅仿惟水一盂爰以指蘸而習之覺而大喜奈得於心而不能應之於筆輒復悶悶。偶憶土室中用水之法因以指蘸墨仿其大略盡得其神信手拈來頭頭是道職此，遂廢筆焉。』秀水張庚畫徵錄云：『高且園善指頭畫畫人物、花木魚龍、鳥獸天姿超邁奇情逸趣信手而得四方重之』云云則高氏之指頭畫得之神授重於當時其軼聞韻事多爲一般士夫所樂道矣。鄒一桂云：『唐張璪即以手畫畢宏見而驚異之或問所授曰外師造化中得心源近時高且園其佩工指畫名指頭生活人物山水禽魚無不生動』可知指畫唐時已有之至清高氏出乃益爲世所注意卓然在繪畫中占一體矣。

（丑）火繪　蕪湖鐵工湯鵬字天池，鍛鐵作草蟲花竹及山水屏幅精妙不減名家圖畫初湯貧甚技亦不奇有道士乞火於爐爐滅詰之四月餘未鍛也道士擊其籠曰今可矣徑去後覺心手有異隨物賦形無不如意或云鵬家鍛籠與畫

家鄰畫師自高其技每相傲睨，鵬頗不平閉門搆思鍛鍊屈曲逐成絕藝夫以繪

畫而施之於爐錘之工，實前代所未聞惜鵬亡竟無繼者。

（寅）西洋畫　清代繪畫受西風者不外三派或取其一節以陶鎔於國畫，如

吳漁山畫間有之；或取國畫法之一節以陶鎔於西畫中如耶世寧畫常有之；或

竟別國畫西洋畫為二派對壘相峙則在清季有所謂新舊畫派之紛起是也。清

士之論西洋畫者大概如鄒一桂所言「西洋人善勾股法故其繪畫於陰陽遠

近不差錙黍所畫人物屋樹皆有日影其所用顏色與中華絕異布影由闊而狹，

以三角量之畫宮室於牆壁令人幾欲走進學者能參用一二亦著體法但筆法

全無雖工亦匠故不入畫品」按此清代畫家亦知西畫之陰影生動處有足取

法一二惟嫌其無筆法故匠視之其實西洋畫亦自有其筆法不過與中國畫法

不相入耳。

（卯）布畫　古畫本多用絹宋以後始兼用紙明人又繼以綾皆取其易助神

朵。清葉調笙嘗以洋布極細密者作畫而索顏朗如炳以之作墨山水朗如言其

質較絹稍澀，視宣紙則和潤，頗能發筆墨之趣，而氣韻又覺醇雅。後兪子曾岳亦曾以洋布作山水立幅謂與筆墨相宜語同。卽如一時好手如貝六泉點沈竹賓，焯率喜作布本畫蓋皆自藥調笙一燈開其光也。然此亦一二畫家一時與來暫用之耳，不敵如宣紙絹素有普及之勢力。誠以宣紙作畫其能發筆墨之趣究較任何絹素爲佳惟初學或學而不得用水墨法者，往往怕用宣紙，甚或以洋布代佳紙也。惟用洋布作畫亦有其時代色彩故特綴錄之，使知洋布亦可作畫紙用也。

以上所述，以畫具之不同因而畫法各異其體亦隨勿類，至若一幅之中，落款、打印諸事亦極有關畫體，清人頗有論及之者。鄒一桂曰：『畫有一定落款處失其所，則有傷畫焉。或有題或無題，行數或長或短或雙或單，或橫或直，上宜平頭下不妨參差，所謂齊頭不齊腳也。如有攙寫處只宜平攙或空一格。又款宜行楷題句字略大年月等字略小。元人畫有落款於樹石上者，亦恐傷畫局故也。凡畫以單款爲佳傳之於後亦加珍重。必欲爲號，須視其人何如。今人恐被攘奪必求雙款以不敏

謝之可也』。此事雖屬瑣細，惟於任何體之畫面之安靜優美與否，極有關係，故附

錄之。

（三）畫學。　清人言畫學者，力主倣古，如逐時好而自立門戶者，必深毀之，以

為蔑棄古法誤入魔道，縱極精妙奇突不入賞鑒之目。西盧老人為有清一代宗匠，

其言曰：『畫雖一藝，古人於此冥心搜討，慘淡經營，必功參造化，思接混茫，迺能垂

千秋而開後學。原其流派所自各有淵源，如宋之李郭皆本荊關；元之四大家悉宗

董巨是也。近世攻畫者如林，莫不人推白眉自誇巨手。然多追逐時好，鮮知古學。即

有知而慕之者，有志倣傚無奈習氣深錮，筆不從心者多矣。』又曰：『吳門自石田

翁文唐二公時，唐宋元名蹟尚富，鑑賞盤礴與之血戰。觀其點染，卽一樹一石皆有

原本。故畫道最盛。自後名手輩出，各有師承，雖神韻寖衰，矩度故在，後有一二淺識

者，古法茫然妄以己意穿奇流傳謬種，為時所趨，遂使前輩典型蕩然無存。至今日

而瀾倒益甚，良可慨也』。又曰：『唐宋以後畫家一脈，自元季四大家趙承旨外，吾

吳沈文唐仇，以承董文敏雖用筆各殊，皆刻意師古，實同鼻孔出氣。邇來畫道衰燼，

古法漸湮，人多自出新意，謬種流傳，遂至袞詭不可救挽。」其痛詆時流之昧古而以學古提命後學者可謂聲色俱厲。故當時畫家之刻意學古者輒被標榜而享大名王翬其最著者也。王翬等既以篤於學古名時流趨名者多，畫風因而轉易，縱不能刻意學古，亦多蹤王翬等而學步。故清代畫學自是以後皆以學古為惟一之鵠矣。其所謂古法，如山水則舉董巨一脈為正，王鑑之言曰：『畫之有董巨，如書之有鍾王。舍此則為外道惟元季大家正脈相傳。近代如文沈思翁之後，幾作廣陵散矣。獨大癡一派吾婁煙客奉常深得三昧。』所謂大癡文沈思翁，皆董巨之苗裔也。提倡學古者同時亦主張化古，即所謂學古而不為古法所泥也。西廬畫跋屢屢道及之曰：『元季四大家，皆宗董巨，濃纖澹遠，各極其致。惟子久神明變化不拘拘守其師法。每見其布景用筆於渾厚中仍饒逋峭蒼莽中轉見娟妍纖細而氣益閎壙塞而境愈廓意味無窮故學者罕窺其津涉獨石谷妙在神髓，不徒以神似為能，尤非餘手可及』又曰：『元四家畫皆宗董巨其不為法縛意超象外處，總非時流所可企及。而山樵尤脫化無垠元氣磅礴使學者莫能窺其涯涘故求肖似良難』時人

第十二章　清之畫學

五二三

對於畫學雖主學古尤須學古而不爲古所拘，其言足以救學古之偏疾，實爲畫學中之良言。清代畫家之有識者，往往主是說以詔後學，笪重光曰：『善師者，師化工；不善師者，撫練素拘法者守家數不拘法者變門庭。叔達變爲子久，海岳化爲房山。黃鶴師右丞，而自具蒼深。梅花祖巨然，而獨稱渾厚方壺之逸致，松雪之精研，皆其澄清味象各成一家會境通神合於天造』。方薰曰：『始入手須專宗一家，得之心而應之手。然後旁通曲引以知其變泛濫諸家以資我用實須心手相忘不知是我還是古人』蓋皆主張學古而化以能自成家數爲鵠者也。石谷曰『嗟乎畫道至今日而衰矣其衰也自晚近支派之流弊起也。顧陸張吳遼哉遠矣！大小李以降洪谷右丞逮於李范董巨元四大家皆代爲師承各標高譽未聞衍其餘緒沿其波流如子久之蒼渾雲林之澹寂仲圭之淵勁叔明之深秀雖同趨北苑而變化懸殊此所以爲百世之宗而無弊也洎乎近世風趨益下習俗愈卑而支派之說起文進小僻以來，而浙派不可易矣文沈而後吳門之派與爲董文敏起一代之衰抉董巨之精後學風靡妄以雲間爲口實瑯琊太原兩先人源本宋元媲美前哲遠邁爭相倣

傚，而婁東之派又開其他旁流末緒，人自爲家者未易指數要之，承訛藉舛，風流都盡」蓋自明季以來，畫學宗匠固已極力主張學古而不泥古之說；惟同一學古而所成者不同，學者乃各擇一學古而有成者爲師，互相標榜而詆毀之，於是流派分。派旣各異不相容納，右雲間者深譏浙派祖婁東者輒詆吳門；拘師法而守家數實學古之不澈底者，石谷於此頗有覺悟故慨乎言之。而其不爲流派所惑得羅古人於尺幅薈萃衆美於筆下，爲有清一代之畫宗者良有以也。南田有言曰：『宋法刻畫，而元變化然變化本由刻畫妙在相參而無礙習之者視爲歧而二之，此世人迷境。如程李用兵，寬嚴異路然李將軍何難於刁斗程不識不妨於野戰，顧神明變化如何耳』。知此、乃可以學古矣畫師古法古人謂爲學畫之捷徑然同一師古而所得有不同者其間有非學力所能致者在此亦畫學之妙諦可意會而不可言傳者也。

墨井道人曰：『古人能文不求薦舉善畫不求知賞曰文以達吾心畫以適吾意草衣藿食不肯向人蓋王公貴戚無能招使知其不可榮辱也筆墨之道非有道不能。』

又曰『余學畫二三十年如泝急流用盡氣力不離舊處不知二三十年後如何？

筆墨如此，況學道乎？繪學有得，然後見山見水，觸物生趣，胸中了了，方可下筆。是

言學畫須有古人之高致，庶能與物相觸，下筆有得。蓋學畫又不在拘拘古人之筆

墨間矣。南田曰：『宋人謂「能到古人不用心處」。』又曰：『寫意兩語最微，而又

最能誤人。不知如何用心，方到古人不用心處？不知如何用意，乃爲寫意。』又曰：『

……今人用心在有筆墨處，古人用心在無筆墨處。倘能於筆墨不到處觀古人用

心，庶幾擬議神明，進乎技矣。』又曰：『古人用筆極塞實處，愈見虛靈；今人有置一

角已見繁縟，虛處實則通體皆靈，愈多而愈不厭。』合此三說而觀之，可知古人用

心在無筆墨處以其無筆墨處，即意之所在寫意。原不在有筆墨，亦不在無筆墨意

在素養而來，所謂「胸有成竹」之「竹」，即是意寫意，即寫其胸中之已有者而

已。有筆墨處固易見，無筆墨處亦即意之所欲無者也，故畫能實處見虛，虛處見實，

可謂能寫意，可謂善學古而得古人之用心矣。南田既洞悉於無筆墨處見古人之

用心，推而盡之，其言畫則多尚簡淡。『畫以簡貴爲尚，簡之入微，則洗盡塵滓，獨存

孤迥，烟鬟翠黛，斂容而退矣。』又曰：『射較一鏃，弈角一著，勝人處正不在多。』不

寧惟是尚簡淡則以氣趣勝蓋以古人之意爲意，不爲古人之筆墨型法所拘；因此

而於學古之中立自我作古之高論曰：『作畫須優入古人法度中縱橫恣肆方能

脫落時徑洗發新趣也。』又曰：『作畫須有解衣盤薄旁若無人意。然後化機在手，

元氣狼籍不爲先匠所拘，而遊法度之外矣出入風雨卷舒蒼翠模崖範壑曲折中

機惟有成風之技乃致冥通之奇可以悅澤神風陶鑄性器。』循繹其意，與西廬石

谷墨井道人廉州諸家之論實相通蓋清代畫學之學識要不出此範圍也。

至若諸家以一生經驗所得足以發明畫學之奧而有供後學參究之價值者，

則雖片言隻語，有足錄者摘錄如下：

畫不在形似有筆妙而墨不妙者有墨妙而筆不妙者能得此中三昧，方是作

家。（王時敏）人見佳山水輒曰如畫見善丹青輒曰逼眞則知形影無定法眞假無

滯趣，惟在妙悟人得之不爾雖工未爲上乘也。故論畫者有神品、妙品之別，有大

家、名家之殊。（王鑑）位置相戾，有畫處多屬贅疣。虛實相生無畫處皆成妙境。得勢

則隨意經營，一隅皆是失勢則盡心收拾滿幅都非。（笪重光）凡作一圖用筆有粗

有細，有濃有淡有乾有溼，方爲好手若出一律，則光矣。畫有明暗，如鳥雙翼，

不可偏廢明暗兼到神氣乃生……以元人筆墨運宋人邱壑而渾以唐人氣韻，

乃爲大成。^{王肇}　觀古畫如遇異物駭心眩目五色無主及其神澄氣定則青黃燦

然。要乘興臨模用心不雜方得古人之神情要路。

並見；此論衡之說獨山水不然畫方不離圓視左不離右視……文人

筆端，不妨左無不宜右無不有。……筆墨簡淡處用意最微運其神氣於人所不

見之地尤爲慘淡；此惟懸解能得之。……筆筆有天際眞人想一係塵垢便無下

筆處古人筆法淵源其最不同處最多相合。李北海云似我者病，正以不同處求

同不似處求似同與似者皆病也。^{惲格}　臨畫不如看畫遇古人眞本向上研求視

其定意若何出入若何偏正若何安放若何用筆若何精墨若何必於我有出一

頭地處久之自然脗合矣……用筆忌滑忌軟忌硬忌重而滯忌率而溷忌明淨

而膩忌叢雜而亂又不可有意著好筆有意去累筆從容不迫由淡入濃磊落者

存之甜俗者刪之纖弱者足之板重者破之又須於下筆時在著意不著意間則

舳稜轉折，自不爲筆使用。用筆用墨相爲表裏用墨之法非有二義，要之氣韻生動，端在是也。……作畫以理、氣趣、兼到爲重，非是三者不入精妙神逸之品。故必於平中求奇綿裹鐵，虛實相生。……古人用筆意在筆先然妙處在藏鋒不露。　元之四家化渾厚爲瀟灑變剛勁爲和柔正藏鋒之意也。　王原祁　畫中理氣二字人所共知亦人所共忽其要在修養心性則理正氣清胸中自發浩蕩之思腕底乃生奇逸之趣。然後可稱名作。……畫之妙處不在華滋而在雅健不在精細而在清逸。　王晉　作畫不能靜，非畫者不能靜殆畫少靜境耳古人筆下無繁簡對之穆然思之悠然而神往者畫靜也畫靜對畫者一念不設矣。……畫法須辨得高下之際得失在焉。甜熟不是生動浮弱不是工緻鹵莽不是蒼老拙不是高古醜怪不是神奇。……寫意最易入作家氣凡紛披大筆先須格於雅正靜氣運神毋使力出鋒鍔有霜悍之氣若卽若離毋拘繩墨有俗惡之目。　方薰追董巨當以思翁入想擬子久須向煙客究討　奚岡　作畫第一論筆墨古人曰乾澀互用粗細折中筆之謂也用筆有工處有亂頭粗服處至正鋒側鋒各有家數。

倪高士黃大癡俱用側鋒及山樵仲圭，俱用正鋒然用側者，亦間用正者，亦

間用側，所謂意外巧妙也用墨之法，忽乾忽溼忽濃忽淡有特然一下處，有漸漸

潰成處，有澹蕩虛無處，有沈浸濃郁處兼此五者，自然能具五色矣凡畫初起時，

須論筆收拾時須論墨古人所謂大膽落筆細心收拾也。王學浩

如病夫執筆如壯士此是畫家要訣杜少陵觀公孫大娘舞劍器此是皴擦渲染 陳眉公云磨墨

時要訣。杜氏 有意於畫筆墨每去尋畫無意於畫畫自來尋筆墨蓋有意不如無

意之妙耳……效雲氣施墨而無墨處卻成雲氣此中大有參悟……筆墨在境

象之外氣韻又在筆墨之外然則境象筆墨之外當別有畫在。戴熙

以上所錄皆爲諸名家閱歷有得之言雖係片段已足使學者揣摩不盡其集

合諸說加以組織分門別類爲有系統之載輯自成一家言者亦不乏人今舉其所

關較重而名較著者錄之。

苦瓜和尚畫語錄——全州道濟石濤著分十八章始一畫而終恣任首尾并

然，著詞玄妙其變化章云：『古者識之具也化者識其具而弗爲也具古以化未

見夫人也嘗慨其泥古不化者是識拘之也拘識於似則不廣故君子惟借古以

開今也。……至人無法，非無法也，無法而法乃為至法。凡事有經必有權有法必

有化，一知其經即變其權，一知其法即工於化。夫畫，天下變通之大法也。山川形

勢之精英也古今造物之陶冶也陰陽氣度之流行也借筆墨以寫天地萬物而

陶泳乎我也。今人不明乎此動則曰某家皴點可以立腳，非似某家山水不能傳

久，某家清瀹可以立品，非似某家工巧衹足娛人。是我為某家役，非某家為我用

也。縱逼似某家亦食某家殘羹矣，於我何有哉。……我之為我，自有我在。古之鬚

眉，不能生在我之面目，古之肺腑，不能安入我之腹腸，我自發我之肺腑，揭我之

鬚眉，故有時觸著某家，是某家就我也，非我故為某家也。天然授之也，我於古何

師而不化之者。」絪縕章云：『筆與墨會，是為絪縕，絪縕不分，是為混沌，闢混沌

者舍一畫而誰耶？畫於山則靈之，畫於水則動之，畫於林則生之，畫於人則逸之。

得筆墨之會解，絪縕之分，作闢混沌手，傳諸古今，自成一家，是皆智得之也。不可

雕鑿不可板腐不可沈泥不可牽連不可脫節不可無理在於墨海中立定精神，

筆鋒下決出生活尺幅上換去毛骨混沌裏放出光明；縱使筆不筆墨不墨，畫不

畫自有我在蓋以運夫墨非墨運也操乎筆非筆操也脫乎胎非胎脫也自一以

分萬自萬以治一化一而成絪縕天下之能事畢矣』其餘各章所論皆多妙諦，

以限於篇幅不及盡錄然得此亦足以覘其概

小山畫譜——無錫鄒一桂著上卷所論關於花鳥畫法者多下卷所論則多

摘錄古人畫說，參以己意；於畫家源流宗派亦略可考焉凡分『書畫一源』『

詩書相表裏』『畫派』『六法前後』『畫忌六氣』『兩字訣』『士大夫

畫』『一入細通靈』『形似』『文人畫』『雅俗』『寫生』『生機』『天

趣』『結構』『定稿』『臨摹』『繪實繪虛』『法古』『畫所』『畫品

』『畫鑒』『賞識』『唐宋名家』『徐黃畫體』『沒骨派』『明人畫』

『潑墨』『指畫』『西洋畫』……等數十項而論立言甚高其論兩字訣曰

『畫有兩字訣曰活曰脫活者生動用意用筆用色一一生動方可謂之寫生或

曰當加一潑字不知活可以兼潑而潑未必皆活知潑而不知活則墮入惡道而

有傷於大雅若生機在我則縱之橫之，無不如意，又何嘗不潑耶。脫者筆筆醒透

則畫與紙絹離，非筆墨跳脫之謂。跳脫仍是活意。花如欲語，禽如欲飛，石必崚嶒

樹必挺拔。觀者但見花鳥樹石，而不見紙絹，斯真脫矣，斯真畫矣。』論雅俗曰：『

筆之雅俗本於性生，亦由於學習。生而俗者不可醫，習而俗者猶可救。俗眼不識，

但以顏色鮮明繁華富貴者為妙；強為知識者，又以水墨為雅，以脂粉為俗。二者

所見略同。不知畫固有濃脂積粉而不傷於雅，淡墨數筆而不解於俗者，此中得

失可為知者道耳』。論形似曰：『東坡詩「論畫以形似，見與兒童鄰，作詩必此

詩，定知非詩人」。此論詩則可，論畫則不可。未有形不似而反得其神者，此老不

能工畫，故以此自文。猶云勝固欣然，敗亦可喜，空鉤意鈎，豈在魴鯉，亦以不能弈，

故作禪語耳』。凡所言皆極有卓識，其評東坡形似之說，尤可見其真精神也。

　　石村畫訣——曲阜孔衍栻石村著。分立意、取神、運筆、造景、位置、避俗、點綴、渲

染、款識圖章十行而論，言甚淺近，最宜初學者讀之。其言有曰：『山水樹石實筆

也，雲煙虛筆也，以虛運實，實者亦虛，通幅皆有靈氣』。言亦甚有理法。

傳神祕要——金壇蔣驥著專論傳神之畫學者也其言：『神在兩目，情在笑容』。『筆底深秀自然有氣韻，有氣韻此關係人之學問品誼；人品高學問深下筆自然有書卷氣，有書卷氣即有氣韻』。此言氣韻之又一說也。

繪事發微——滿洲唐岱毓東著始「正派」而終「遊覽」，分二十四節而論，極有次序。曰正派曰傳授者概言宗派之分合沿革而含有歷史的性質者也。曰品質曰畫名概言品質之如何能高畫名之如何得傳也。曰邱壑筆法墨法皴法著色點苔林木坡石水口遠山雲風煙雨雪景村寺者，則實言以如何用筆墨繪畫之法也曰巧勢自然氣韻者，則言於筆墨之外更當有所注意也曰臨舊讀書遊覽者則言畫家之學養也論次既得先後之次序措辭能盡淺深之義理，亦足稱山水畫學有價值之著述也。

二十四畫品——當塗黃鉞左田著。其小序曰『昔者畫繢之事，備於百工。兩漢以還精於學士謝赫姚最並有書傳俱稱畫品於時山水猶未分宗止及象人肖物，鈒塗抹餘閒乃仿司空表聖之例著畫品二十四篇專言林壑理趣。』云云。

二十四品者曰氣韻神妙、高古蒼潤、沈雄、澹遠樸拙超脫奇關縱橫、淋漓荒
寒、清曠性靈圓渾幽邃明淨健拔簡潔精謹雋爽空靈韻秀以四言韻語曲達畫
趣，足與詩品並傳。

學畫淺說——繡水王槩安節著。所論六法、六要、六長、三病、十二忌、三品分宗、
重品成家能變計皴釋名用筆用墨重潤渲染天地位置破邪去俗設法落款以
及絹素礬法練碟洗粉措金礬金等凡山水畫學上應有之常識皆論及之，可謂
賅備今之學畫者皆知有芥子園畫譜，卽安節所著而附載學畫淺說焉。

以上所舉諸書均爲常見而顯著者其他編述較有系統之著作尙甚多其雜
記所心得而於畫學較有關係者，則如王原祁之雨窗漫筆王昱之東莊論畫龔賢
之畫訣笪重光之畫筌張庚之浦山論畫圖畫精意識董棨之松壺畫訣湯貽芬之畫筌
靜居畫論宋犖之論畫絕句張茂實之清祕藏錢叔美之繪學津梁方薰之山
靜覽王學浩之南山論畫奚岡之冬花盦論畫，秦祖永之繪學津梁等皆有名言
析足以啟發後學者。又有陳譔之玉几山房畫外錄上下卷擧凡明淸間士大夫之

題記擇要采輯，亦裒然成帙。其中如胡介卓發之倪元璐潘一桂許宰程邃汪琬張英高士奇……等數十家題畫之作，輯爲一編中有論畫法者論畫史者要足爲參考之書也。

（四）題記　　題記之作，係畫家自題，或名人記跋之文字也。要皆有對象，非憑空作理論而已。此種文字，其中雖未免有過謙或溢譽之辭。然其自題者固不乏親切語；其題跋者，則亦有如老吏斷獄語語中肯者。且從中可見畫者與跋者間之種種情形，足以增高品格學畫者所宜時時閱讀者也。茲舉其著者列下：

西廬畫跋——凡十六則，王時敏作。其中以跋石谷之畫爲多所以推重石谷者，可謂情至義盡蔑以復加。如跋雪圖長卷云：『……近過徹廬，爲余作雪圖長卷兼用右丞營丘法。其行筆布置瑰麗高寒各極其致。宛然天造地設不能增減一筆而皴擦句斫、渲染開闔之法無一不得古人神髓昔人謂昌黎文少陵詩無一字無出處，今石谷之畫亦然蓋其學富力深遂與化工心思所至左右逢源不待倣摹而古人神韻自然湊泊筆端者要皆元本之功耳』云云耕煙翁之功九

深到，為清代第一，而西廬老人能窮奇探勝，以表揚之無遺，真可謂知己者矣。

染香庵跋畫——王鑑作，亦以跋石谷畫為多，其中跋張約庵畫者，亦因石谷為續成之也，其云：『澄心斂氣，慘淡經營，忽起奮筆竟日而就，不啻如出一手』，即謂石谷能續約庵畫之妙也。

清暉畫跋——王翬作凡九十六則，自題已作為多，追宗別派論古極得要領。

西廬謂石谷作畫如昌黎文少陵詩，無一字無出處，余則謂石谷題畫之辭無一字無用處也。

墨井畫跋——吳歷作。自題己作為多，所論多引證元季四家，或實記時光景物，語多雋雅可喜，有跋曰：『畫要筆墨酣暢，意趣超古，畫之董巨，猶詩之陶謝也。淵明篇篇有酒，摩詰句句有畫，欲追擬輞川先飲彭澤酒以發興』，其題語雋雅多類此。

冬心先生畫記——金農作凡五種：曰冬心畫竹題記，曰冬心畫梅題記，曰冬心畫馬題記，曰冬心畫佛題記，曰冬心自寫真題記，皆題己作者也。冬心畫以佛

像最工，故其題記自許亦甚高。題記有曰：『余畫諸佛及四大菩薩十六羅漢、十

散聖別一手蹟自出己意，非顧陸謝張之流觀者不可以筆墨求之。諦視再四古

氣渾噩足千百年恍如龍門山中石刻圖像也。金陵方外友德公曰：居士此畫眞

是丹青家鼻祖開後來多少宗支。余聞斯言掀髯大笑。』

畫梅題跋——查禮著此專以自題梅花者其言多有至理。『本欲逋而空則

古幹欲硬而折則健，枝欲瘦而斜則峭，花欲密而淡則疏，蕊欲飽而亂則老』『

畫梅必於宂處求淸，亂中尋理，處枝接柯，繁花亂蕊雖多不厭，且倍覺閒雅方稱

合作』『畫梅要不像，像則失之刻；要不到，到則失之描。不象之象，有神不到之

到，有意染翰家能傳其神斯得之矣。』云云此略舉其例也。

麓臺題畫稿——王原祁著，以自題己作者也凡五十三則。麓臺多倣前賢名

作，故其題語各從其所倣者發論以自比擬而尤以倣大癡者爲多。其題倣大癡

筆云：『古人用筆意在筆先，然妙處在藏鋒不露。元之四家化渾厚爲瀟灑變剛

勁爲和柔，正藏鋒之意也。子久尤得其要可及可到處，正不可及不可到處簡中

三昧深參而自會之。」倣淡墨雲林云：「倣雲林筆最忌有偸父氣作意生淡又

失之偏枯俱非佳境。立藁時從大意看出皴染時從眼光得來庶幾於古人氣機，

不大相逕庭矣。」倣梅道人云：「筆不用煩要求煩中之簡墨須用淡要取淡中

之濃要於位置間架處步步得其肯綮方得元人三昧如命意不高眼光不到雖

渲染周緻，終屬隔膜。梅道人潑墨學者甚多皆粗服亂頭揮灑以自鳴其得意於

節節肯綮處全未夢見無怪乎有墨豬之誚也」論古說今具見卓識而「淡中

取濃」「濃中取淡」尤得用墨之秘足為後學南針。

賜硯齋題畫偶錄——戴熙著皆係自題己作擇其要者而偶錄存之多著墨

簡淨寓意高遠者例如：『崎岸無人長江不語荒林古刹獨鳥盤空薄暮峭帆使

人意豁』『翠雨漫天綠陰鋪地安得六尺黃琉璃臥其影下』『涼風沁秋雙

竿自戛如有人語出深林間褰裳往從不識其處歸而寫此擲筆惘然』『煙江

夜月，萬頃蘆花領其趣者惟賓鴻數點而已。』其簡淨雋雅多類此。

（五）鑒評　清代鑒賞之風不減宋明關於鑒賞結果之評語裏然成名著者，

亦甚多。順治間，有孫退谷之庚子消夏記。康熙以後，士大夫身際承平，寓與所及，率以評估書畫爲樂其力能藏弆者又每得異品奇蹟因之記錄成書讀者資津逮焉。高江村之江村消夏錄安麓村之墨緣彙觀等皆係作者姓名及其作品之形式價值或舉與作者作品有關之種種事實確究而表章之以志古歡，皆爲一般考古家鑒藏家資參考焉茲舉其常見而較重要者如下：

庚子消夏記——北平孫退谷著評騭其所見晉唐以來名人書畫之所作也。

鈎元抉奧題甲署乙，讀之足以廣見聞而益神智其鑒裁之精審古人當必引爲知己按庚子歲爲順治十七年，退谷是時年幾七十矣故其所記不及清士。

江村消夏錄——高士奇著高氏精於鑒賞又所記錄者皆經寓目自序有曰：

「長夏掩關澄懷默然取古人書畫時一展觀恬然終日間有挾卷軸就余辨眞贋者偶遇佳蹟必詳記其位置、行墨長短、闊隘題跋圖章藉以自適。然寧愼無濫，三年餘僅得三卷名曰江村消夏錄。」云云其記錄法式大概以標目尺度評語爲主本文款識爲第二故下一字題跋又下一字至於圖記不能摹入但用楷字

加圈以別之其間文字損蝕難辨者，亦著方圈，至於內容，則前人所書古文辭已

見刻本者，概不錄惟記其款識跋語而已其中與世本異同者，則詳錄以備考訂。

其編制法，亦可謂周且備矣。

書畫彙考──卞冷之著考據眩備精確與江村消夏錄並名於時凡研究書

畫者，多奉爲珍本也。

墨緣彙觀──安麓村著。此書對於書畫之流傳考據，優劣品評最爲博雅蓋

安氏所事納蘭太傅聲威赫奕熏轑天下，得依以鬻鹺往來，淮南津門兩地爲南

北之府奧買販以書畫求售往往轇集於此安氏素負精鑒名又力能致之一時

所藏遂爲海內之冠間有求其平別者，亦皆罕覯之本安氏擇其精美彙錄成此，

所載書畫劇迹俜色揣稱凡夫名人題跋及收藏諸印裱背騎縫上下左右塘心

鈐記一一畢舉使後人得據以考真僞若執符契使無可遁又能鑒定高下兩家

得失蓋卞氏不盡得之目見，安氏所錄，皆其所寓目者也其自序有云：「……道

後目力日進南北同志人士往往謬謂余能鑒別有以法書名繪就政於余者鬻

古者，間有執舊家之物求售於余者；以致名蹟多寓目焉。然適目之事，如雲煙一過，凡有古人手蹟得其心賞者必隨筆錄其數語存貯笥以備粗爲觀覽忽忽及六十四年憶四十年所觀恍然一夢感今追昔不無悵然……』云云。

三萬六千頃湖中畫船錄——吳江迮朗卍川著。卍川博學能詩尤精繪事遊公卿間四十餘年賞鑒既多手腕盆高其評涉名作自深知甘苦言無不中。如宋之劉松年盛子昭元之方黃倪吳明之文沈仇唐以及清之四王吳惲皆加賞品；而各家款識印記亦詳載焉。

草心樓讀畫集——歙縣黃崇惺著其自序有曰：『僕家世故多蓄名畫其後稍稍散失大父與先君又別有藏庋至咸豐中經亂乃盡燬於賊同治中客遊江漢間每憶家藏及戚里中所見名蹟今皆無有輒爲惘然太息念前人題畫詩如子美退之子瞻魯直下逮裕之伯生及我朝王朱諸公皆絕妙畫舫中人不能解也。世所傳題畫詩彙集古今作者佳惡雜出其書乃鮮可觀蓋題畫詩亦當首重氣韻若模範瑣瑣乃無是處。因取往時所見名畫差可記憶者各賦一詩意欲爲

此體一滌穢腐與前數公者相翱翔……」云云所錄自詩外而各名蹟得失之事亦往往附記其首或尾足供考古家之參證也

曝書亭畫跋——秀水朱彝尊著有跋書者九十七節其餘皆跋畫者起顧長康女史箴圖跋迄題趙淑人宮門待漏圖凡二十七節其題也實記畫之流傳過程題記情形而於年月尤加謹愼蓋其跋語偏重於歷史的實為鑒賞家考據之善本。

漫堂書畫跋——宋犖著跋畫者凡十八節牧仲為清代著名之鑒藏家評品名蹟甚為確當尤熱關於書畫之掌故其跋語對於畫史之事實可資考證焉如跋韓幹放馬圖云：『韓馬余見二卷一為圉人呈馬圖一為馬性圖皆絹本長不滿二尺唐人畫卷往往如此二卷筆墨高古望去肥澤所謂「肉騣碨礌連錢動」彷彿似之放馬圖長與二卷等絹雖�冱壞而三馬神采奕奕騰驤曠野天骨開張大有「蘭筋權奇走滅沒」之勢宜不為少陵所議且牧人奇古較前二卷似當出一頭地讀退谷先生跋流傳有緒元屬妙蹟余更綴數語卷末聊於畫苑

中留一段公案耳』云云。

頻羅庵書畫跋——梁同書著。山舟書法妙絕一代，以作書觀書之手眼，以觀畫評書畫原一致，往往推闡入微，而於作者之身世作品之流傳亦往往說其原委焉。跋梁愼五畫虎云：『愼翁此論不獨畫虎爲然，卽作書，亦不以劍拔弩張，舢稜嶄絕爲貴也。古人云：「剛健含婀娜，翁工於書，乃得此秘」』跋方蘭士山水立幅云：『蘭士方君初師文趙，中年極力追摹宋元人得蒼潤深秀之致，爲近數十年第一手。垂老多病精氣稍減，而此幅獨於疏澹中見本色，良由其學力深靜而一時紙墨之適不可多得也』

玉几山房畫外錄——陳譔編凡上下二卷，集錄各家題畫之作而成。凡明季清初諸大家如李流芳黃宗羲胡介龔鼎孳宋琬吳偉業施閏章余懷張風等題畫跋語凡一百九十餘則，多被邏輯焉。是亦足供鑒賞家之考證。

玉雨堂書畫記——韓泰華述凡四卷，韓好畜古人法書名畫尤精於鑒別，所記皆經眞賞而無耳食。唐宋數幅餘皆明代及清初諸勝流翰墨不以時代綿邈

為奇，不以聲聞炫赫爲重品題評騭精審曲當，南濠寓意之編，北平消夏之錄，殆無以過。

甌鉢羅室書畫過目考——李玉棻著。分爲四卷：以王公宗室冠首，名媛釋道附末。專記明末以來迄清同光時之名蹟考核詳實足徵文獻各家之姓名里居出處記錄亦詳。

桐蔭論畫——秦祖永著。凡三編。就生平所寓目者集成，凡三百六十家，每編各一百二十家，初編記自明季至道光間二編記自明季至康熙間三編記自雍正至道光間各家之宗法何所出造詣何至皆一一推識分神逸能爲三品而以己見評騭各人之技術，非僅據一畫而評騭其評騭大旨薄畫工而進士大夫卻專門而取偶然游戲之筆。

寶迂閣書畫錄——陳夔麟著。其自序曰：『檢錄所藏不下數百件，謹擇其至精者罕見者都爲一錄，計卷五十冊六十三，軸一百有七，附以屏聯十五本我心得略加評語以質大雅』云云其間書自屏聯十五外畫實多數凡於畫之形式

內容，皆詳加考記，有所辨正，則往往集衆說而折衷之，亦清季鑒藏家之有用著作也。

其他鑒評之著作之著名者，如兩浙名畫記、鑒古齋書畫錄、紅豆樹館書畫記、愛吾廬書畫記、百福庵畫記、寄蝶隱園書畫雜綴、圖繪寶鑒續纂，皆極有價值。而吳榮光之辛丑消夏記，比美庚子孔廣陶之嶽雪樓書畫錄，有類頻羅蔣光煦之別下齋書畫錄，不讓漫堂婁東陸時化之吳越所見書畫錄六卷及龐元濟之虛齋名畫錄十六卷又續編四卷，亦鑒藏家之大著作也。至若文嘉鈐山堂書畫記、朱臥庵藏書畫目等雖僅記目錄，不加評隲，亦足觀也。

（六）史料　清代畫家盛於前代，自太原煙客、瑯琊二公領袖藝林，作者雲起。石谷漁山麓臺皆親授衣鉢，爲南宗嫡支王勤中惲南田兩家又各追踪宋元，爲寫生正派；師友相承，風流不絕。秀水張浦山先著畫徵錄一書，以記錄之；南匯馮墨香搜采羣言又成國朝畫識；乾隆嘉慶兩朝以還士夫筆墨克繼王惲諸公者又已指不勝屈。於是墨香又有墨香居畫識之另纂顧評隲未定遺漏更多亦猶畫徵

錄之後卷但就曩時所見率略著之，非成書也。其卓然可稱名著者則有昭文蔣寶

齡之墨林今話合乾嘉道三朝中能畫者兼采及詩而著爲篇，洵足爲張氏畫徵之

續。自是而後，迄於淸末其間大匠宗工又數輩出而其記載之有系統者則有張鳴

珂之談藝璅錄。其體近墨林今話，其用則亦續墨林今話之後也。以上數書分之各

占一時代而記載之合之則後先銜接一有系統之畫家傳記也。其他體相近似而

於以上數書外另爲時代而記載者，如繼畫錄、畫名家錄、畫史會要、熙朝名畫錄正

續集等，皆其選也。卽如前所舉之桐陰論畫、甌鉢羅室書畫過目考等，亦頗不少雖

因時代不相劃分，致一人兩見一事重提；然皆可作補助之史料也。茲將畫徵錄、國

朝畫識、墨林今話、談藝璅錄四書提要如下。

畫徵錄──秀水張庚浦山著始於康熙後壬寅，脫藁於雍正乙卯，凡三卷，

首八大山人，迄袁樞合附錄者共二百九十三家其自序略曰：『凡畫之爲余寓

目者幀障之外及片紙尺縑其宗派何出造詣何至皆可一一推詣以鄙見論

著之。其或聞鑒賞家所稱述者雖若可信終未徵其蹟也概從附錄而止署其姓

名里居與所長之人物山水鳥獸花卉，不敢妄加評隲漫誇多聞……」云云又

續錄二卷，收一百六十八家，首黃宗羲迄閨秀鮑詩其編制法同。

國朝畫識——南匯馮金伯治堂著，首王時敏迄妓女，豐質凡一千一百又六

家，共十七卷其自序有云：「……因舉畫中六法三昧前人言而未盡者，以至於

山水根源陰陽向背邱壑位置、用筆用墨皴染著色種種諸法，略抒管見以志一

得……」蓋自識各家姓氏爵里物性外又識及畫法也。

墨林今話——昭文蔣寶齡霞竹著十八卷首董文恪迄元和閨秀記錄各家

姓名里居外又錄其韻事佳作可作詩話讀又可作畫話讀也。孫原湘書其後曰：

「國朝自桑苧翁畫徵錄外惟此作不濫不遺論亦洞徹宗旨間載題畫小詩具

見手鑒是又能彙及詩畫也。」張鑑則謂：「此書雖接畫徵觀其體例實遠在秀

水張氏之上」又續編一卷，霞竹子苣生撰首路太史迄清風逸士其記錄體例，

無稍變更，亦能克承先志可與霞竹並傳者也。

寒松閣談藝瑣錄——嘉興張鳴珂公束著共六卷首吳若準迄辛瓞，凡三百

三十一家。隨筆記錄，略有先後，惟各家間不另立題目，與墨林今話體例殊異其

自序云：『乙巳孟陬薄遊滬上，晤安吉吳倉石大令謂余曰瓜田徵君畫徵錄後，

則有馮廣文墨香居畫識，蔣霞竹墨林今話，迄今又五十餘年矣，人才輩出，而記

載無聞，將有姓氏翳如之感，君何不試爲之予諾之以未見諸書，因循未果。越三

載在王福盦處借得墨林今話，疾讀一過，隨筆疏記其未采者得一百五十餘家。

閒居多暇，擬日纂數則，以誌景仰精力就衰舊遊如夢名號爵里間有遺忘詹詹

小言，無當大雅。』云云。惟其中所錄，多有近代生存者之畫家。

　　我國關於名人記錄，往往詳其官職，而略其生卒年月，對於畫家亦然。如上錄

諸書，其於諸家生卒年月，皆未顧及。雖因作者與被記錄者多係同時人或有不及

記錄之憾；但於其先輩已作故者，亦不加注意之致後之爲史者無從考其時代多

有先後位置之失實一大缺憾也。然於各家藝術上之優劣，則評隲不稍假借，故以

藝術爲本位而推論其人其時亦可得其彷彿焉至若佩文齋書畫譜之畫家傳彭

蘊燦之歷代畫史彙傳，則爲收羅各家記錄而輯成者材料雖備然一則雖分代而

雜記姓名不分先後；一則以姓相從分韻編制，對於時代，尤爲割裂矣。

附錄一

歷代關於畫學之著述

按四庫提要藝術類及藝術存目所列關於畫學之著述，凡六十八種佩文齋書畫譜纂輯書籍目共一千八百四十四種，歷代畫史彙傳引證書目共一千二百六十三種其中較似專著或確為專著者，在傳畫譜約七十種，在畫史彙傳約百種茲錄所及，多係專著其數倍之編錄凡例如左：

一　漢以前絕無關於畫學之專著莊子之敍畫史韓非之論難易劉安張衡雖亦各有所論然皆片言隻語而已；至晉始有成篇章者故所謂歷代係指晉以後之時代。

一　此項著述如并志乘傳記及其他文集雜錄中所見者拉雜舉之其量洵足充棟茲錄所及，一係關於畫之專著一係書畫合纂者。

一　著述之裵然成集者固有見必錄其另篇斷章雖並見於他集——如畫雲臺山記並見於歷代名畫記畫鑒並見於畫學心印等——因有時代關係而較有價值者亦多採入至若藝苑巵言金川玉屑集等所論雖有極精當者而占量不多金石索京洛寺塔記等可以借證畫學之處亦甚多但係旁支皆從割愛。

一　編錄按照時代。每時代中排比亦略有次序：——先另篇而次整集，先專著而次合纂者。

一　編者見聞有限雖勤搜羅終恐遺漏如後更有所得或承博洽君子之教益則當隨時補錄。

時代	著述名目	著述者
晉	論學畫	臨沂王廙世將
	竹譜	武昌戴凱之慶預
	畫雲臺山記	無錫顧愷之長康
	魏晉名流畫贊	同上
宋	敍畫	臨沂王微景玄
	畫山水序	南陽宗炳少文
北齊	論繪畫	顏之推介年
南齊	古畫品錄一卷	謝赫
梁	山水松石格一卷	梁元帝
陳	續古畫品錄一卷	吳興姚最
唐	述畫記	孫暢之
	畫學祕訣一卷	太原王維摩詰
	華陽眞逸畫評	蘇州顧況逋翁
	吳畫記	

時代	著述名目	著述者
	畫錄拾遺	扶風竇蒙子全
	繪境	吳郡張璪文通
	畫斷	海陵張懷瓘
	續畫品錄一卷	匡城李嗣眞承胄
	後畫錄一卷	釋彥悰
	貞觀公私畫史一卷	裴孝源
	唐朝名畫錄一卷	吳郡朱景玄
	歷代名畫記十卷	猗氏張彥遠愛賓
五代	山水訣一卷	沁水荊浩浩然
	筆法記一卷	同上
	廣畫新集	釋仁顯
宋	山水訓	河陽郭熙淳夫
	畫訣	同上
	論寫神	陳造

附錄一　歷代關於畫學之著述

書名	著者	書名	著者
記道家道畫	餘姚高似孫續古	山水訣一卷	營邱李成咸熙
檜宗十二忌	饒自然	竹譜	會稽丁權子卿
畫說	李澄叟	丹青記	范成大
畫山水訣一卷	同上	成都古寺名筆記	河南牛戩受禧
論寫照	臨川陳郁仲文	畫評	郲人王道亨逸民
論畫竹	眉山蘇軾子瞻	畫家錄	孫昭遠
畫壇錄	邢州張舜民芸叟	聲畫集	河陽郭思得之
梅竹譜	湖州趙孟堅子固	林泉高致集一卷	雙流鄧椿
范村梅菊譜	吳縣范成大致能	畫繼十卷	濟南周密公謹
雲林石譜	杜綰季揚	雲烟過眼錄	陽翟李廌方叔
六法六論	滎陽宗子房漢傑	德隅齋畫品一卷	江夏黃休復歸本
梅花喜神譜	廣平宋伯仁器之	益州名畫錄二卷	大梁劉道醇
華光梅譜	會稽釋仲仁	五代名畫補遺一卷	同上
畫龍輯議	董羽	宋朝名畫評三卷	錢昱就之
紫微二十四化	姚思元	竹譜	

書名	著者
圖畫見聞志六卷	郭若虛
畫史一卷	襄陽米芾元章
山水純全集一卷	南陽韓拙彥堂
廣川畫跋六卷	束平董逌彥遠
宣和畫譜二十卷	徽宗時蔡京等
宣和論畫雜評一卷	徽宗御撰
鶴林玉露	廬陵羅大經景綸
洞天清錄	趙希鵠

元

書名	著者
竹譜十卷	薊丘李衎仲賓
竹譜詳錄	同上
墨竹記	張退公
大癡山水訣	永嘉黃公望子久
松齋梅譜	會稽吳大素秀章
圖繪寶鑑序	山陰楊維楨廉夫
藝苑略	諸暨楊維翰子固
畫鑑上卷	東楚湯垕君載
圖繪寶鑑五卷	吳興夏文彥士良

明

書名	著者
繪林題識一卷	汪顥節
平泉題跋二卷	華亭陸樹聲與吉
六如畫譜	吳縣唐寅伯虎
南陽名畫表	茅錐
畫晉畫譜正	朱應星
唐詩畫譜五卷	徽州黃鳳池
畫說一卷	華亭莫是龍雲卿
墨君題語二卷	秀水項聖謨孔彰
竹嬾畫賸正續五卷	嘉興李日華君實
書畫想像錄	同上
湖州竹派一卷	釋蓮儒
畫禪一卷	同上
清河書畫表一卷	崑山張丑青父

書名	著者
南陽名畫表一卷	同上
法書名畫見聞表一卷	同上
眞蹟日錄五卷 二集一卷 三集一卷	同上
清河書畫舫十二卷	同上
書畫跋跋 正三卷 續三卷	餘姚孫鑛文融
雪湖梅譜	山陰劉士儒繼相
仰槐山水論	吳郡李士達仰槐
石田雜記	吳縣沈周石田
李氏畫譜	晉江李鍾衡
天籟閣題記	嘉興項元汴子京
恭庵畫法	江寧張益士謙
畫葡萄說	岳正
逐東畫談	山陰王季重思任
吳郡丹青志一卷	吳縣王穉登百穀
中麓畫品一卷	章邱李開先伯華
圖繪寶鑑續編一卷	欽天監副韓昂
圖繪寶鑑續纂	馮仙湜
畫史會要五卷	寧藩支裔朱謀垔隱之
畫史會要	金賚
王氏畫苑十卷	太倉王世貞元美
畫苑補益四卷	同上
畫苑十卷	休寧詹景鳳
弇州山人題跋七卷	同上
畫志一卷	姑餘山人沈與文
繪事微言四卷	江都唐志契敷五
蜀名畫記	杜俊
蜀中畫苑	侯官曹學佺能始
閩畫記	徐煓
寶繪錄二十卷	上海張泰階爰平
畫引	顧凝遠

清

書名	著者
丹青總錄	華亭董其昌玄宰
畫禪室隨筆	華亭董其昌玄宰
鴉莊隅記	崑山孔鶴瞻繼泰
水村畫識	儀徵尤蔭水村
環山畫記	江都方庶士環山
天慵庵筆記二卷	同上
山靜居論畫	石門方薰蘭士
謙齋畫錄	南匯王之佐光照
小山畫譜二卷	無錫鄒一桂小山
傳神祕要	金壇蔣驥赤霞
論畫編	桐鄉馮津雲槎
畫家姓字便覽	同上
千頃堂畫譜	長洲黃恩長奕載
也癡題跋	烏程溫□貞文元
書畫管見錄	同上
畫識	吳縣潘曾瑩申甫
畫品	同上
畫寄	同上
墨緣小錄	同上
半千畫訣	崑山龔賢半千
月壺齋題畫詩	上海瞿應紹陛
可庵畫談	曹州朱虎邵齋
碧玉壺天題畫詩	壽州汪喬年修齡
甌香館畫跋	常熟惲壽平南田
詩畫舫音	登封焦復亨隅長
柴庭題畫詩	嘉定張僧乙柴庭
柳堂畫說	章載功服伯
畫筏	句容笪重光在辛
畫筌	同上
漚道人題畫詩	廬陵范金鏞漚舫

附錄一　歷代關於畫學之著述

附錄一　歷代關於畫學之著述

二二三

	別下齋書畫考	海寧蔣光煦	小萬柳堂藏畫目	桐城吳芝瑛
	蝯隱園書畫雜綴		中國文人畫之研究	陳衡恪師曾
	玉臺圖畫史五卷	湯漱玉	清朝畫史	
	退齋心賞錄			
	讀畫齋題畫詩十九卷	石門顧脩		
	湘管齋寓賞編	歸安陳焯映之		
	佩文齋書畫譜百卷	康熙四十七年官纂		
	石渠寶笈四十四卷	乾隆十九年官纂		
	祕殿珠林二十四卷	乾隆九年官纂		
	古今圖書集成藝術典畫部	雍正時官纂		
	盛京故宮書畫錄七卷			
現代	內務部古物陳列所書畫目錄十四卷附二卷補二卷			
	寶迂閣書畫錄	貴陽陳蘷麟少石		
	寒松閣談藝瑣錄	嘉興張鳴珂公束		
	虛齋書畫錄正續	湖州龐萊臣元濟		

歷代各地畫家百分比例表

地名 %	
江　蘇	13
浙　江	12
四　川	8
安　徽	7
河　南	6.5
陝　西	6
河　北	5
江　西	5
福　建	4
山　東	3.5
湖　南	2.2
廣　東	2.2
湖　北	2
東三省	2
山　西	1.5
貴　州	.8
廣　西	.65
雲　南	.5
甘　肅	.3
蒙　古	.3
新　疆	.05
西　藏	
未　詳	17.50

附錄三

歷代各種繪畫盛衰比例表

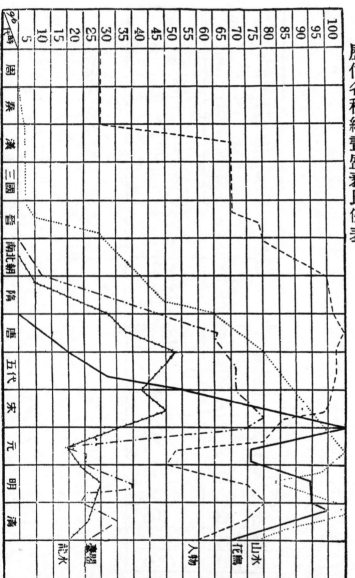

附錄四

現近畫家傳略

所謂現近者，係指近代及現代而言。凡歷代畫史彙傳所未及收之畫家，儘所見聞而錄之。惟編者交友不廣見聞有限，對於現代畫家，尤不能無遺驪之憾，所望賢博賜教，以便隨時補入焉。編制以姓字筆畫多少為次，如《中國人名辭典》例。

二畫

- 二木人　姓名未詳
- 卜兆璜　熊飛宜　與花卉
- 卜夢珠　室李以謙工蘭
- 了　義　松光淨慈寺僧山水
- 丁嘉植　琴涵武進山水
- 丁　鍾　允卿平湖花卉翎毛
- 丁文蔚　山豹卿蕭生南
- 丁峻　滑昌生馬

三畫

- 丁　恆　月如錢塘室山水顧
- 丁裕慶　藹月濤化工蘭
- 丁立鈞　叔衡丹徒壽畫
- 丁寶書　雲軒無錫花鳥
- 丁輔之　鶴廬錢塘松梅
- 丁　丙　揚州山水
- 大　須　芥航俗號六不頭陀
- 于宗本　光僧養佛像

四畫

- 于　照　非厂
- 亢　懷　荊楚壽蘭
- 允　中　石門山水僧
- 支　璞　雪樵叉號玉山山水
- 支元豐　城有年人物
- 尹　澌　澄甫天津蘭竹
- 尹少泉　遜齋北平蘭竹馬
- 尹斗緒　恭齋朝鮮人物山水
- 尹德熙　斗緒子
- 尹　泙　朝鮮
- 尹　爐　笛德山水顏
- 孔蘭英　汪濟室聖
- 毛登慶　伯歆上良子
- 毛大鵬　鄆縣竹石
- 毛文蓀　嗬思逖安蘭
- 毛　狪　未詳花卉
- 文命時　江都蘭

文如峽 胥簑 秀水

文照 原名如峽 秀水山水

文福元 四川 秦窒山水

文信 名芳廣州 尼山山水

文㮣 霖雲屛字遜 一山水

方㮣 變子和南 安墨竹

方廷瑞 小蘭石門 花鳥人物

方塘 半献長 洲蘭

方縈 姬平黃巖 山水人物

方遂源 蘭竹 無錫

方步澐 古嵊陽新 陽山水

方步瀛 潤千新 陽蘭竹

方若徽 仲惠汪 逯安

方庶 以眷

方貞吉 屋蕊平江 人物翎毛 元炳窒

文筌 豫賓 江南

方澮 濱人物

方珍 小席窓說

方冰臺 變夫武 逆山水

方文榘 介塔永 嘉悼古

王幼學 未詳花木

王致誠 未詳 屬

王方岳 人物 未詳

王佩璠 費縣

王文治 夢樓丹徒 水墨梅菊

王用馨 士美玉 殿探子 溪

王泰 安伯錢塘 山水花卉

王寶林 錢塘 樣子

王岑 玉峰 山水

王子若 小蓬宸 子山水

王若 子之猗 山水

王淦 濱石圻 孫墨竹

王寶鍾 折子 花卉

王州元 子如玖 山水

王映山 宸之衛 子山水

王廷榕 愚溪長 人物花卉 洲

王溥 篤亭太 雲山山水

王埰 卉山花

王應魁 心石懿臺 元孫秀山

王士珠 春浦 水蘭巚

王歆 二樵 墨梅

王棠 詠之吳 寫生折枝

王錫祚 靜之吳 江花果

王玉璋 鶴舟山 洲山山水

王致綱 卞循吳 江山水

王有仁 淇園吳 縣山水

王錫璐 均調號 疑花卉墨

王馥 香祖號 纕山水學

王禮 秋言吳 江女花卉 都

王素 小梅江 士女花卉 歆

王惟馨 荃心女 士女歆

王功後 弗孫高 密山水

王承楓 陸臣磁 州山水

王靜夫 上元 人物山水 蘭竹

王寅 冶栻靜夫子 人物山水

王鐵仙 未博古 詳花

王樹銘 蕭亭海昌 花鳥草蟲

王芬遠 嘉毀 人物

王鼎標 春苑人 物士女 無錫

王元昭 叔畦鼎 人物士女 標子

王應遇　沖如宜興山水

王鵬運　無錫蘭竹

王日海　無錫

王日杏　丹宸無

王廷選　一鶴江陰墨竹

王恪　峻謨江陰蘭竹

王恩綬　招婿錫樂山水無

王育芳　匽山水

王榮栻　問橋崑山蘭峽蘇

王爲翰　西岡縣墨竹

王松子　蘭竹喬石

王禮　笠夫錫洋水花卉

王廷槇　錫子泉無山水

王昭　震若崑山水

王鼎平　花卉鑄九天津草蟲

王臣颺　廣晝山水太

王堰　陰雲階江

王綺　定叔仁和

王恩隆　集仙成都花卉翎毛

王瓛　孝玉桐城山水

王勳　墨農平山水

王祖光　星齋興花卉大

王誠　山禪堂

王宮午　介卿詳符花卉墨龍

王振聲　少農通州花卉翎毛

王式杜　花卉浙江

王維翰　山水花卉興化

王采蘋　張曬孫女采蘋

王采蘩　采蘋妹

王篤貞　管芬山水吳

王蘭貞　慈玉篤貞妹花卉

王咸宜　太倉花卉

王汝梅　人蓮石吳江物鳥獸

王汝晉　允卿花卉

王堅　瘦石人物山水

王韶　喬雲軒富嵩熟

王藍　啊蘭常熟女子花卉

王雲城　寧白豐

王道遠　履齋招遠花卉翎毛

王震　一亭吳興花鳥人物

王應元　子亭濟寧花鳥

王文槇　幹華臨沂花鳥

王師子　勾容山水花卉

王根　禺竹山水番盧

王雲　州竹人杭士女

王頵　陶民揚州花鳥

王東培　山民

王賢　啟海門个簃之號子花卉

王傳熹　一亭子山水花卉

五畫

世善　百先滿洲

未然　金陵山水

弘旰　怨洲山水

平疇　耕煙陰山水

半橋　宜興蘭竹

古元春　明雪平遠

古士　名珣廣州尼山水

玉濤　上元

甘亭　上元

正　性　墨攤山陰墨竹

正　鯤　本墨竹
大鵬遊日　高麗

申紫霞　高麗墨竹

永　治　子未詳人物

永　瑢　高宗子山水六

左　錫蕙　碗香陽湖女子人物

左　樹　仲敏

包　棟　近三山人物花木山陰

包　楷　雲汀郵縣人物

包虎臣　子莊興山水安山

包公毅　迪仙吳山水興

田　祥　吉生山陰花鳥竹蘭

田如檜　子植城山水武山

田步蟾　桂舫江蘇山水

司馬湘　嘯江常州花卉山水

史重熙　宜興南屏

史震林　悟岡金壇山水

石熾君　鳥山花石陵

石陽正　仲覺墨竹朝

石孫谷　孫渠

石小谷　子渠

石　渠　西谷鬲安人物草蟲

石　霞　硯香廷輝子

石廷輝　雲縣吳花鳥草蟲

六畫

在　峽州友三山水枕

羊　毓　金江蘇人物

如　德　借雲

艾啟蒙　檮一海西毛石

伊齡阿　瑞州

任　楷　宜興墨松柏指

任　蓳　墨叔興陰山水

任　霞　雨人物華山花卉

任　預　立凡山水人物山陰

任　頤　百年山水人物山陰

任　薰　阜長花鳥人物山陰

任　熊　潤長花鳥山水山陰

安　瓚　朝鮮山水

安　堅　朝鮮山水

安貴生　朝鮮寫貌

竹　林　可庭山水朝

竹　堂　上元朝鮮

伊　顒　僧人物石竹

伊海泉　泉興

伊秉綬　化山水墨卿寧

任元瑋　寧珍指墨宜

任　俊　羅東宜興蘭竹

任　齡　仁山水宜興

任宦變　玉妹興花寫眞

任春祺　伯年山水

任百衍　吟秋花卉

任雨華　伯年山女

江　烟　烱齋山水貴溪

江振鴻　彼雲山水花卉新安

江聯葑　吉慶山水

江　舟　盧舟昌籙和山水

江　標　建霞山水元

江　青　步青錢塘

江　棫　興華山水嘉

江　佑　子種鸞械花鳥

江大來 連山以畫　遊日本

江銘忠 葵晉山賞　溪山水

江萬平 德平　山水

江 采 南額女子　杭州

朱萬夏 德平　山水

朱其夏 山水

朱爲弼 右甫　湖花卉

朱光斑 亭亭梅　硯田華

朱山橋 平湖

朱 英 宜初大興　花卉果本

朱 瑋 季衡手術　湖嘉定

朱 禧 印山

朱金蘭 佩芳

朱 福

康 薇橋長　洲花鳥

朱文曾 裵堂　崑山

朱濟源 素濤常　熟寫生

朱 沂 太初羽山士　花卉人物

朱 堅 石梅山　陰墨梅

朱 齡 元　菊坨上毛　花卉翎

朱 熊 吉甫秀　水花卉

朱 鈞 寧　依溫海　花卉蘭

朱 雷 平　雪湖花卉　間吳

朱 涇 山縣　山水花卉　課間吳

朱文新 士女花卉　滌齊山水

朱 倩 夢盧秀　水花卉鳥

朱印然 古澗　宰伊山水

朱 銓 山竹

朱 銓 山水

朱 輋 小篔花　翎毛

朱志鉅 無錫　襄七

朱宗恂 無錫　眉壽

朱宗潮 志鎔　子

朱廷鍾 鍚墨梅　挑蔦無

朱 綬 九靈　武遇

朱 絟 陽阜山　赤僑山

朱 嶼 與山武遇　龍花卉

朱文清 景軒無錫　山水花卉

朱 英 隗甫金　邁甫花卉

朱自怲 寧花卉鳥　北山海

朱文治 少仙紹　興蘭竹

朱 潤 臺山水　秋雨東

朱鼎新 嘯崖鹿城　工人物花木

朱泉徵 斗泉海鹽　山水雜卉

朱慧珠 蕊卿女　子花卉女

朱豌芳 蘭貞女　子寫生

朱拱辰 嘉興　小田

朱昌壽 西泉　仁和

朱榮莊 宜興人　物寫照

七畫

廷 雍紹民清宗　室山水漢

秀 琨 子瑛漢　軍山水漢

貝 點 長洲　六泉

貝壽同 季縣美

谷鵬樓 巢谷定　陶山水定

改允縣 小茶女　史花卉

改再蘚 七蕊孫　工人物

沙念祖 慎之江　陰山水

沙 馥 縣人物吳　山春吳

沙輔卿 縣人物

沙英子 子春

辛 樾 陰國園天　津花卉

五

附錄四　現近畫家傳略

宋變　韻山
宋端　溪山
宋玉　炎峯
宋石年　揚州花卉
宋伯魯　芝田號竹坡弟
宋霞　細竹
宋雲　嘉興山水
宋思敬　蘭儗若
宋觀葆　福塘吳　縣花鳥
汪英賓　山水花卉
汪溶　歙縣愼生
汪琨　仲山新安山水
汪讓　絲壽蕭山寫意人物
汪子元　隸體奉天蘭竹
汪如淵　香禪龍泉花卉

宋岳　紫巖
宋言明　佟文山
沈慶蘭　人物東山水
沈文燮　梅史
沈煥　人物
沈師正　玄齋朝鮮
沈欽　懿享昭文山水花鳥
沈鴻源　學蘭欽子人物
沈惇彝　偉躬歸安墨蘭
沈凡民　補蘿江陰山水
沈連　文山昭秋濤
沈翊　映霞秋濤猶子念菊
沈世勛　芳洲長洲山水人物
沈瀛洲　弟芳洲
沈熒慶　程東檆山烏

沈史　前如鈴安山水
沈鼎　喬邗山水花卉
沈儁　卓庭秀水善畫和合
沈變　歸五安亭
沈敦善　竹亭
沈鎮　小顗元和花卉
沈偉濟　赤吾震澤山水弟塞偉濟
沈保滋　文淵山水石
沈烜　樹棠山
沈浩　仰之吳縣花卉
沈俊　仰原名竹寶江花卉雛
沈焯　笠君吳江山水花卉
沈日壽　夢仙秀水
沈玉垣　汸雲歸安
沈嘉林

沈振麟　鳳池吳縣工寫生
沈渭川　振麟子
沈竹君　振麟女
沈玉山　平湖
沈景山　山水
沈瑤池　古松詔安人物翎毛
沈振銘　藕船詔安卉翎毛
沈全　壁如吳侯人物
沈世焯　岷期歸安
沈星　毘陵城白
沈葆楨　幼丹侯官山水
沈芝卿　女子細竹
沈文蘭　女子蘭
沈念椿　蘭洲嘉椿與花卉
沈福鍾　晚樓椿族姪念花卉

吳允徠 錢塘 山水

吳毅祥 秋農水山 山水

吳雲 少甫臨安 水山

吳 雲 山水花卉

吳石仙 名慶雲上元 山水

吳俊卿 名俊號昌碩安

吳大澂 濟卿吳縣 山水花卉

吳觀岱 名宗泰無錫 山水花卉

吳滔 門山石 伯滔

吳煥采 山水

吳燧羲 愉菴 山水

吳秀淑 玉枝吳江 女子畹蘭

吳德韜 恆卿 子墨蘭

吳 玖 琴兮克諧女 山水

吳康廷 素畹昭文 女子花卉

吳允奇 祝元 花鳥

吳若準 大平山水 山水

吳昌壽 少邨 山水

吳 鑣 鹽二梅海 山水

吳 春 曉峯海 平齋歸

吳 雲 安山 山水

吳 衡 澗秋伯 潏山水

吳 徵 待秋 弟芬山水

吳鳳藻 蓉圓錢 塘山水

吳 格 江梅隱山 格隱吳

吳 艅 竹洲 格孫

吳孚恩 嘉興 蜀青

吳大受 若盧錢 塘山水

吳婉芬 子芹伶 人蘭梅

吳 玢 水硯夫秀 花卉

吳 珵 玉卿桐城 女子花卉

吳彭年 之俗顯果 僧名

吳信孫 之俗永徹 僧名徹

吳秋音 朝鮮 女子梅

吳倚雲 梅生江都

吳 黃 文裳 女子

吳淑娟 杏芬女 山花卉

吳 陸 天墀濟寧 石藩工藝猛獸

吳 隱 石潛山 陰花卉

吳顯曾 光宇 山陰

吳湖帆 大澂子 常州山水

吳青霞 子潛江女 史花卉女

李 珍 號秀峯 女子

李 粹 女子

李 慧 小香花 鳥蟲魚

李調元 雨村縣 州山水

李 濬 白攤 濟濟寧

李以謙 地山常熟 山水花卉

李世則 思若昭 父山水

李 霖 夢運中 江山水

李 育 人物山水 梅生江都

李 森 直齋長洲 山水人物

李秉綬 佩之臨 川松梅

李秉鉞 蕙山臨 川山水

李秉銓 香甫臨 川墨蘭

李汝華 人物花鳥 松溪鐵洋

李 丙 小牧 山水

李修易 乾健海 子山水

李慕龍 一山秀 水寫生

李　照　平花鳥山水卿　小竹本姓余鉚

李　錫光　平山水　北樋山河

李　慶良　陽花卉　縣庾卿通

李　絨塵　花卉　津桐圃天

李　禧　碎花卉生

李　鶴　銅庚山興

李　羔　卿覽山興

李　黿　化蘭興

李　光迪　宜堂無　簡廷

李　汝霖　錫人物　沛

李　振翰　松竹梅菊　蘭沛縣

李　慈銘　愙伯號蓴　山陰

李　瑞清　梅蓋號清道人　臨川山水

李　荷　藏香女　子蘭

李　銓　春驪嘉興花卉

李　鋼　后安北　平花卉

李　嘉福　石門　笙魚

李　賢喆　北明齋　平梅

李　相　農墨梅　山僧弘演

李　衍孫　蘭竹山水　華升指頭惠民

李　壽淵　譽洲武　定山

李　酒舒　蘭竹　章邱

李　寧　朝鮮

李　不害　朝鮮

李　上佐　山水人物　奴朝鮮士人某之

李　興孝　上佐　上佐子

李　權　山水　上佐子

李　紐　琴軒　朝鮮

李　宗準　慵軒　朝鮮

李　澄　子涵　朝鮮

李　瑁　玉山　玉山李珏之兄

李　戒襄　戒襄之　俗名

李　叔同　山水　僧弘演

李　廷樑　南山水　指河京兆

李　甲科　南山水　銘鼎河

李　中慶　法忱山水　窜邱諸山東

李　光郁　幼甫諸城花卉

李　石君　滁州　湖南

李　琬玉　女子

李　祖韓　山水　粗韓妹

李　秋君　山水

八畫

花　成　水山水　九如秀

青　兩善法嗣　了義詩畫

芥　航　大須焦山　守僧墨竹

侍　蓮　女冠蘭　修梅蓀溪

芮　道原　問渠

河　號　梅蘭石　雪島黃

河　應臨　朝鮮　銘山南

招　子庸　小銘子席　海墨竹

招　光岐　子墨竹蟹

昌　泰　六安

門　應兆　吉占正黃旗遠　軍人物花卉

杭　世駿　堇浦仁　和花卉

杭　潮　枕湖　宜興

杭　朱暉　嘉興　松客

性　融　俗姓李　逸然和人物

性　寶　夢禪

長　海　滿洲　匯川

阿克敦布　石滿　洲介蘭竹

松年　蒙古小夢　山水花鳥
法禮　敬安山　水花鳥
居仁　廉兄
居廉　古泉番禺山　水人物花鳥
居慶仁　女
居玉徵　仁次　女
居玉徽　子一作徽女　花卉
岳夢淵　水軒江寧
岳佩徽　鶴亭山
岳皐　西人物山
岳筠　綠春文水女子蘭無
岳瘦峯　錫人梅無女子
祁子瑞　堯瑞松江花鳥
祁介福　錫常竹石
祁大瀠　赤紹熟人物
屈大瀠　熟人水竹石
屈培基　元安昭文山水竹石

屈保鈞　熟蘭竹田常　竹
屈茞湘　保鈞　女
屈承懋　熟菊花鳥竹常
季鹿坪
季士訢　伺迂常　熟水墨
季芝昌　仙九江　陰蘭
季標學　人物花卉耘如皋
季淑　子明女　山水
明　黌殘俗姓艾　上
明　元人物僭山　水花卉
明儉　智勤僭山
明辰　問樵僭梅　山水花卉
明瑜　陶煦僭
明遠　惟善僧
明基　僧山　竹石水
明福　亮臣指　墨人物

邱泰　隋安之元和　花鳥竹
孟耀廷　心間　蘭
孟傳昔　邱竹間　君重章
孟毓梓　繡村天津　山水花卉
孟毓壜　芯青天津
孟毓森　都玉笙山水江
明淨　逸梅僧　襄陽
明通達　寫生一
邵懿任　洛泉　山水
邵愷　函犀　山水
邵謙　清河僧
邵湘永　宜興山水　人物花鳥
邵士鈴　弟士愛　用耕士愛
邵士愛　友園燕　湖山水
邵廷寶　華圓青　浦山水

邱稚揖　石揖子
林青桐　人物
林占春　梅村青桐子山水
林玉鼎　心香無錫
林珪　閩侯恆
林紓　琴南侯山水
林鄂巖　桐鄉
金鵠清　花卉始如
金光先　一甫
金永熙　明吉山水吳
金蔎石　仁和
金械　挺之錢塘蘭
金輝　縣薀之吳折枝
金霞起　赤城震澤山水花卉
金應仁　宕子山號草衣雁

一一

金 元問漁山陰花鳥

金龍節 天津山水

金廷椿 少愚開溪花卉蝶

金鎮 興松泉嘉

金鎔 子良憲人物寫

金如鑑 子北平馬

金成穀 子石興新

金蕊 子山女

金德輝 化山水

金雯 雨文南皮山水

金玠 賞盈鐵蕉

金章 玉立山陽花卉

金繼 韞酒盒闌

金德鑑 號前釋老人元和山水

金 彤 心蘭蘇州山水

金鏡 匃丞水山秀

金 石 陰伯山水

金家慶 子善山安

金承誥 謙齋山水錢

金奇玉 本姓朱崑山

金瑞 朝鮮畫鳥

金璋 山水朝鮮

金堭 鮮山水朝

金明國 蓮潭朝鮮

金禔 號養松堂鮮人物山水朝

金壤 朝鮮水仙翎毛

金埴 致溫朝鮮

金鎮奎 朝鮮水仙

金昌業 朝鮮水仙

金孝男 朝鮮

金弘道 士能人物山水花鳥

金城 拱北湖州山水花鳥

周亮工 鍼齋群符存宜

周濟 介石興宜

周蓮 子愛華山水梅亭

周恆 山松水柳崖

周韓 文昭味古墨蘭

周均 平唯鄉山水

周鈺 均堅子盦

周輅 新陽

周雲巢 米群

周德一 子安濟關寫生吳

周璋 江花草吳山

周康壽 春谷山水花卉

周 棠 召山水陰伯花木

周乂熙 蘭

周霈霖 雨勤程山水寫

周贊如 鹽城

周錫璜 介眉永錫原名花卉

周寶琛 祖白錫江山水吳

周斌甫 興柳蘭漁竹宜

周洪山 宜人人物興

周丕烈 花鳥人小堂東臺

周應穀 子嘉小堂子

周 愈 二漁山水侲官

周 綺 綠女君子山昭文水

周日蕙 女子花吳縣佩兮卉

周華 咸史花卉女香女

周蒕卿 花木草蟲

周 栻 存伯暨陽蘆雁諸

周 閑 水花卉存伯秀

周蘭　少白山　陰石

周作鎔　陶齋烏　程零峚玉

周峻　白山蘭

周泰　伯安山　陰窣

周鏽　備安山水

周止庵　荊溪

周養厂　廣東山水

周湘　山水

周肇祥　姜庵　山陰

九畫

易　巽波翁　漢陽

易重復　中山　大厂

苗夔　光籙　順德　青崛朗

迮鶴壽　元稑山烏　子善鑒

紀復亭　程山水

南汲　朝鮮　山水

段學海　文波上元

段鏡江　白下　人物

段得龜　朝鮮　山水

洪得龜　朝鮮　山水

洪受疇　朝鮮女　葡萄

洪天起　朝鮮　山水

柳溪　僧　山水

柳泉　鬼靈山

柳埔　公韠金　山水

柳德章　子固　朝鮮

柳藕　西鮮　朝鮮鳳

章鑑　子約竊意　八物花木

韋光黻　連愷

韋文君　光黻子

章莊　文君妹　梅

章雅　文君次　錫山水

章慎　妹文君三　人物

章世璜　禮齋奕　照禮梅

查世璜　禮齋奕　照禮梅

查仲詣　名燦山水　花鳥

計芬　初人燦山水　花鳥

計楠　籀喬　梅

計光　楠從子　工畫

計炘　楠從子　工畫

計耀　楠嚴榑　從子

計焄　從子　露村榑

計光機　伯山　水花卉

計牲　守悌　山水

計長發　無錫山水

計埰　小蛾榑　孫蕖蕃

計珠儀　伯如爛　月女

侯光第　錫北魚　工畫

侯晰　山水辰

侯樑　原名朝棲號小　粉金醫花鳥

侯夷門　章邱

侯靖　瑩邑　獻可

侯雲松　禮齋　青甫花卉

施潤春　定山水　嘉

施鑑　淵原名福湄頃　甫金頃山水

施熊　小品山水　伯壽吳江

施祁　亦秋荔　花卉

施貞　廷幅樂女　子長

施秉端　子長樂女　秋鈴女

姜筠　穎生人物　穎人懷

姜燾　福卿鳥人物　花鳥

姜螢　又白　燕子

姜詩 潁上安山水
姜思周 周臣塘山水
姜碩德 朝鮮
姜希顏 朝鮮
姜丹書 敬慮陽花卉
姜仁齋 朝鮮水人物
范璣 熟之璥引泉山水
范循訓 乘之璥子寫照
范金鏞 溫肪新建花卉士女
范振緒 禹勤山水靖遠山水
范松 守白山陰山水
茅鎮岱 歷城石生
俞素 公受水山水
俞廷恩 照華子蘭
俞芳 羽士初石門蘭

俞大棻 陽花卉春林新
俞果 無錫
俞敦培 芝田金匱
俞承德 少軒海金匱
俞功懋 幼山海鹽山水
俞庭芳 秀苑石門遊士蘭花鳥
俞禮 花鈎物
俞清泉 海濱南水山花卉
俞原 石邨濟南語牆上海
俞明 吳興漪潧
俞崐 禹城劍華山歷
俞雲 陰山水
姚禮咸 石杉伯昂桐城花卉
姚元之 城花卉桐
姚之麟 虎城錢蕭人物

姚培俛 泰帆華亭山水花卉
姚鳴儒 少芝秀水花卉
姚鳴震 越浦秀水
姚星甫 杭縣
姚鍾德 泰帆常山水
姚燮 花卉人物復莊鎮海
姚坤壽 原名牽湘金匱花藻字族
姚儀 塘花卉錢竹生秀
姚寶嚴 水山水竹生秀
姚夔 小復鎮海梅
姚丙然 塘花拔錢菊
姚昌頤 丙然子山水
姚鑾 山栖谷
姚華 重光貴陽山水花卉
姚景瀛 虎琴杭縣蘭竹

胡啟爵 陽蘭竹
胡懋歛 經南
胡經南
胡日從 休寧中輪
胡中玉 西山水廣
胡德增 松門山水
胡之森 善竹
胡大文 野琴山陰人物山水花卉
胡世榮 初名駸暉肥山水威山陰
胡天游 野琴山陰人
胡堅 常竹君熟
胡桂 丹香吳縣山水花卉
胡九思 默軒桂子山水
胡義贅 公壽華亭山水花木
胡璋 鐵梅歛縣山水花卉

列五

胡錫珪 三橋長洲士女

胡 清 若蓮女花卉

胡 震 不怨弟富陽

胡駿烈 芝楣山水花卉石門

胡 鑼 覺之飲譙洲竹

胡 寅 仙鄉薌洲山水花卉

胡 杰 山人物

胡體申 受天章邱山水花卉

胡庭桂 子竹

胡克昌 德平

胡郊卿 號醉墨軒山水人物花鳥

胡伯翔 郊卿子山水

胡錫銓 佩衡山水

胡柏年 山水歷城

胡 濤 仲源山水濤伯仲弟

胡汀鷺 無錫

十畫

根 雨 關曾僧

倩 扶華亭草妓花草

耆 齡 九峰洲滿石

書 紳 公垂曲洲山水

桂 馥 未谷卓竹

晏 賓 于王常熱傳神

晏雲恆 賓子

修 梅 匡盧山僧墨梅

奚 疑 盧白歸安竹女

師妙婺 喬史花卉女

師霞裳 喬裳之妹

浦 熙 儼齋定山水

浦曙卿

浦洽大 鈞溪金魚蝦洽大

浦 遠 卓庭弟山水

浦季高 善人物嘉

郎 瑞 蔆亭餘杭山水

郎元驤 麥花

席存咸 陽山受五斬水

席瑞熙 錫花鳥無

眞必卿 杭州

眞 鏡 午江直隸花卉

眞 堂 山二泉

眞 然 蓮溪楊州僧简竹

眞 遜 吳仲謙郡

翁素蠻 霞仙昭文女子寫生

翁檀山 山水未詳

翁同龢 叔平常熟山水

倪 蓀 和陶米樵仁

倪鳴時 子桐嘉定花鳥山水

倪文蔚 豹岑江山水

倪 耘 芥孫花卉蟲照寫

倪 田 都人物耕江墨梅昆

倪 濤 修梅昆明山水

倪恩齡 翠園花卉明昆

倪 茹 儲梁杭州

倪名璨 人物甘泉

倪頤應 梅羮

倪文英 花卉燦甫

唐 素 素錫女山花卉史

唐 氏 烏魚進花武

唐 英 未詳牡丹

唐禹昭 雪谷武逸竹石

姓名	註釋
唐 潔	夢白居巢 山水花鳥
唐 瞞	去非草
唐 熊	吉生花卉生山東
唐 鴻	梅生花卉翎毛嘉
唐翰題	蟲魚翎毛與花卉
唐玉樽	蕉萃花卉 一漁山水
唐佩蘭	陰山潔從子
唐大有	潔從子
唐大樂	潔從子
祝萬壽	樵云嘉與梅
祝 穎	女史花卉蘭谷嘉與
秦 琅	直卿炳子 山水花卉
秦炳山水	硯云
秦炳文	錫山水無

姓名	註釋
秦 鏡	午亭追 隸花卉
秦祖永	山水逸芬
秦鳳璪	子山水
秦鳳儀	健庭山水
秦穀豐	匿庭金仲簡
秦文錦	無錫
秦再溪	朝鮮
秦四山	朝鮮
袁國祥	瑞甎
袁 政	態山山水花鳥
袁 枚	子才錢塘墨梅
袁 桐	琴南山水花卉
袁 玉	枚子
袁 澄	清甫丹徒山水
袁 塘	縣采南蝶峽

姓名	註釋
袁天庚	夢白會稽花卉
袁 鼇	州春江山水深
袁 義	嘯竹蘭竹東
袁子誠	鶴翠花卉
袁行潔	武進
夏 雲	梅花夫
夏之勱	銘姊昌花卉南
夏東旭	羽谷子竹
夏之鼎	禹履吳竹花禽魚縣
夏柔嘉	文之江蘭竹陰
夏之鼎	伯田江蘭竹
夏 培	惠蘭花鳥
夏 夔	上元鳴之
夏之成	大夏江陰蘭竹
夏敬聲	陰竹
夏之霖	浦團樹雨生江

姓名	註釋
夏鳳儀	竹未詳
夏鳳翔	子儀鉈塘
夏鳳翔	人物佛像
夏繼泉	溥郿城齋
夏夔翔	紫笙鳳翔弟白描人物
夏變翔	岡千長人物山水花卉白描
馬 振	伯瞻山水
馬 氏	女史香
馬 祜	亦愍昭山水
馬 智	文綱竹
馬梅泉	履泰
馬慶孫	章伯
馬 儔	千之燕湖花卉
馬賓門	也愍吳驎鳥草蟲蘭竹
馬 錦	古芸海寧一山水花卉
馬變堂	閬林錢塘山水
馬家麟	雨亭興化西

附錄四　現近畫家傳略

馬家桐　景韓天津山水花卉
馬　濤　鏡江海寧人物花卉
馬士慶　伯嘉江寧
馬　慶　伯嘉江寧花卉側毛
馬師班　無錫柟錫贄室山水
馬延禧　玉子曹州山水
馬之吉　延禧孫
馬瑤圖　萬里常孫熱花卉
馬　毅　孟容永嘉花卉
馬　晉　平書馬
馬　駬　企周西昌山
馬　駬　淮如山北水花鳥人物
孫　玥　藝亭香華
孫傳浙　之江鄞縣水花鳥蘭竹
孫原湘　子瀟昭文梅水仙
孫三錫　桂山鹽花卉海
孫兆蕙　笠山崑山

孫師昌　禹書安竹晉
孫師舜　處隆山齋
孫　均　古和雲花仁
孫元超　錫景安山無水
孫廷冕　冠賢陛
孫　桐　華蕭縣
孫其業　翠縣花卉縣鳥魚
孫　顯　勛三金
孫思敬　伯蕭山水
孫轍崙　匡山水
孫其業　子授錢塘山水
孫　楷　水書竹仁和山花鳥蘭竹
孫鳴球　花紫珍卉
孫旭娛　曉女霞無錫史
孫第培　松石花卉園青仁和

孫慶治　嘯與秋花卉嘉
孫興第　成齋湖山水
孫　均　歷一城青
孫夢仙　未詳
孫孝續　乃廣三台
孫　鴻　雪泥松江人物山水
孫　鈞　齊亭
高　乾　其昌
高秉鈞
高士奇　澹人錢塘
高　峻　枯木竹石萬育嘉定邑廟道士花卉
高　原　處泰
高不騫　撜客山水
高雲麓
高　銓　文衡山水竹廬安

高承炳　念岵無錫
高　邕　邕之和山水仁
高　煃　次愚水花卉秀
高　珮　女蘊瑤應之山水
高寶華　亞涵水花卉秀
高春萊　叔達天津
高　嶼　奇峯動物
高　嶔奇
高劍父　花鳥山水
高輝辛　魚花卉
高時豐　野侯和山水仁
高時顯　和梅仁
徐名世　人物
徐玉熊　渭占石門花卉山水
徐達源　无際吳江墨梅山水
徐大椿　香嚴崑山山水

徐椿 寶飾
徐梅 曉村
徐澡 春沂 花卉
徐淪 開亭 錢塘
徐春濤 嘉韓長洲花卉翎毛
徐防 澹圖崑山翎毛花卉人物睡鳥
徐用錫 水花鳥塘人物 晉齋嘉興
徐岡 九成花鳥山
徐秋舫 梅竹蘭石
徐烟 叔明湳南
徐高慶 小毅儀徵 梅山水
徐鴻逵 心農吳 花鳥
徐埧 門山水
徐允 蘭竹
徐元珠 渭文 宜興

徐承宗 輔山高宜興
徐鉷 義宜允興官
徐承祖 紹宗竹無興
徐惠宣 耐村興化
徐承宣 炙云荊溪林 木花卉花鳥
徐敦展 花卉人物
徐李亨 新陽 梅
徐鳳岡 梅
徐承祖 慴雞江陰
徐瓊 半村興化山水蘭竹
徐文藻 花鳥兆坴祖
徐楫 懷興山
徐雲超 洽風宜興花鳥
徐上 駕籠興化雨竹蘭
徐來 北圜荊溪倒毛花卉
徐寶符 契芝崑山

徐允蕭 孟恭寶
徐廷模 直夫宜松鶴興
徐婉 物席參崑山人花卉草蟲
徐寶稼 少耕崑山水竹石
徐浩 培卿吳縣山水竹石
徐森甲 東園揚州花卉動物
徐家禮 美若海寧山水
徐郿 頌閣嘉定山水
徐祥 小倉仁和山水人物花卉
徐世昌 天津菊人
徐貞蘭 水墨平湖貞平雜卉
徐璈 史韻宣女花鳥女
徐玖 九如 梅
徐應娛 珊若吳江女子梅
徐寶篆 易室仕女湘雲李修女

徐壎 曉興 嶿枑江
徐敬 信軒江西竹
徐泰培 偉云平湖山水
徐元霖 雯青常熟山水
徐琪 和花卉仁
徐立善 松孫德清德清水山水
徐樹基 山水人物
徐楨 克生吳江花卉翎毛仁
徐傳經 頌孫德濤
徐振常 吟舫海花卉
徐祖培 邇山符山水人物
徐壽昌 玉符山人東花卉
徐作喆 江西復初
徐培基 植生灘縣山水
徐棟 休寧

一八

十一畫

徐摯夫　方壩　執友
徐操　深縣　燕孫
徐墀　鈍根　清苑

凌以封　桐比烏程　人物山水
凌基　华村吳　江山水
凌霞州　子輿湖　梅
凌黛　相貞　史花鳥　女
凌文淵　槙攴泰　縣花卉
理昌鳳　化蘭興　南橋竹
淑雲　吳江女　史白燕
淨蓮　無錫善　蘭竹
紹鍼　葛民
猪者　失傳　畫牛
勒淵之　建山水　公豁祈

崇綺　洲文滿　洲鴻雁
崇恩　禺鈴滿　洲山水
寄　石門舟　俗墨蘭
笪玘　芝田重光　孫女物
笪立楔　樞山水齋
笪飛石　祺子
笪通祺　鴻序宜　興人物
常瑩　珂雪嘉　興山水
商言志　笙伯嗅縣　花卉蘭竹
梅振瀛　顒生天津
梅承瀛　環洲天津　山水蘭竹
梅履端　雅村　蘭石
梅瀾　伶人　俗華
康凱之　濤子善畫　九歌圖
康懋　瀝溪燈　之從子

康喜子　花卉
雪舫　鐙堂倫　竹姚
雪舟　廣東某寺　俗山水
莊鴻其　嬸國崑山　花卉翎毛
莊寶珠　武進　女子
莊采芝　丹徙女　子花卉
莊鎬　花樂竹　源平
畢溥　逸源
畢慧　智珠　女子
畢紹棠　天津　也香
畢華珍　太倉　子
畢用霖　涌之長　子山水
莫勛　鏡巧　牡丹
莫敬行
章霈　霖川　花卉

章綏術　紫伯
章烜　陶渚竹　陰蘭江
章敏　蕆溪　常熱
梁同書　元穎錢塘　人物雜卉
梁炘　可堂崑陵　山水竹
梁公約　原名葵揚州　花卉芍藥
梁錦漢　平市　新會
盛惇崇　孟嫄　伯宣宛
盛鐸　之猶子忠　平花鳥
崔氏　朝鮮　之二女
崔涇　朝鮮　人物
崔壽峩　猿亭　朝鮮
崔諸　山水　朝鮮
崔叔昌　朝鮮
崔山立　朝鮮

陶方琦　子續　會稽
陶翥　貽生　山水
陶源　西疇荊溪　山水人物
陶瑄　梅石　秀水
陶淇　雛菴秀水　山水花卉
陶琳　松石秀水　山水
陶鶚　翠娟松　長女花卉
陶馥　蘭娟翠娟　妹花椒卉
陶廣　筠　蘭娟椒畏
陶泉　吟霞近陽　山水花卉　松
陶恭壽　眉生金匠　卉翎毛草蟲
陶光錫　襄臣金匠　人物山水
陶溶　鏡庵秀　水山水
陶壽桐　明心書　水山花卉
郭如儀　州花卉

郭都賢　天門金陽蘭竹
郭慶祥　詳竹石吳
郭尚先　蘭石蒨
郭驥　江友三吳　山水
郭岱　子可永
郭儀霄　石君龍　羽竹
郭基　芋圃嘉興　山水
郭齡　松泉山水　善泉嘉
郭宗儀　少泉嘉興　蘭竹愽古
郭福衡　容光秀水　裘縣友弟
郭照　花浩如照　伯花卉山水
郭然　花卉山水
郭似壎　友伯照子　人物花卉
郭蘭祥　和進似壎子
郭蘭枝　起進似壎次子

郭爛　淑清女　之女花卉　史照
郭鳳娟　朵仙似璜　女花卉
曹章　雲鶴
曹溶　潔躬嘉興　卉梅蘭菊花
曹岐山　和山水
曹麗中　宜甫　樗年　縣興
曹薏華　山甫
曹毓芝　文山烏　溪鳳竹
曹洪業　全椒花　卉翎毛
曹恕伯　天津山　水花卉
曹漪　萊潤齋
許靜　海棲
許王臣　思恭　均子
許容如　卯君石門人　物花鳥蔬菓

許華文　來青仁和　士女花卉竹石　山水
許錦堂　滑菴長　洲蘭竹
許蔭基　介谿花卉　松竹梅蘭
許昂　小艇希　仲子
許日宏　石門
許培　林木石
許吉　丹亭荊　溪峽蝶風
許友眉　有介閩　縣竹
許鐵眉　儀徵　畫菜
許鳳喈　梧岡宜　興花鳥
許佐清　碧山奉天　山水愽古
許敬　雪香仁　和楳
許維嵩　松楣宜　興山水
許天榮　山　錫九
許蔭材　山水未詳

（一）

- 許淑慧　定生梅甫女人物山水花卉
- 許　威　威縣仁
- 許　增　和古佛
- 許　溶　子重裏與花卉
- 許　鞠　存嘉
- 許鼎餘　羹梅桐子
- 許　昭　都山水士女花卉
- 符　鑄　鐵木年花
- 許榮勛　欣鹿枕山水
- 許　微　微白別墅不頒子江
- 陸　棠　滸裳
- 陸　鴻　縣山水遠吳
- 陸　清　思機人物水
- 陸　崇　書常
- 陸錫貞　女若筠史山平
- 陸　增　湖秋山水山平

（二）

- 陸玉書　碭田六合蘭草
- 陸錫康　壽門吳縣花卉翎毛
- 陸同元　安竹侯歸
- 陸慶瀚　瀕華海毛春女史上寶
- 陳叔起　山水
- 陸鳳鈞　塘花生錢
- 陸因儀　秋素花卉
- 陸聘嘉　飛子花卉
- 陸捐之　東籬蘭
- 陸元泓　秋玉常熟山水墨
- 陸　暘　日鴬亭山水
- 陸壽昌　龜岡常州山水善水
- 陸　鏽　醴生花鳥
- 陸　沅　山伯元平湖水花卉
- 陸芍娟　竹沅女細文石
- 陸　恢　州廉夫蘇山水
- 陸　惠　女瑛卿史
- 陸琇卿　蘭女史

（三）

- 陸　源　劉云蘇州山水
- 陳　書　龍辛奉烏程山花卉墨梅
- 陳　經　花辛奉烏程卉墨梅
- 陳　馥　撰子松亭陳
- 陳　燦　州二西杭山水
- 陳　峻　石厂武進山水人物花卉
- 陳希濂　乘衡塘花卉錢
- 陳雨橋　雲間
- 陳　武　良用吳淞晴山水
- 陳　鏽　陵渶山水昆

（四）

- 陳　鼎　理齋昆陵山水
- 陳雲錦　愛花海
- 陳在謙　元青斮山水
- 陳觀酉　仲愽山水錢
- 陳大齡　鶴汀花卉
- 陳式金　以和陰山水江
- 陳允升　秋齋鄞縣山水
- 陳　銚　水梅竹秀
- 陳　泉　槊叔吳人物花卉江山
- 陳　瑛　海寧
- 陳明善　服斮竹進花石武
- 陳曙標　石門人物士女
- 陳一道　念曾蘭湖廣竹
- 陳河清　頌平武進花鳥
- 陳燕桂　蕃圃

陳本源 星泉崑山梅蘭

陳長孺 秋嶽

陳　偉 松溪宜興花鳥蘭

陳九儀 沛縣

陳禮齋 簡夫

陳　璞 古樵番禺山水番

陳　燾 鱐亭新陽花卉

陳福基 松軒子松

陳　汾 晉川山水

陳　瑚 無錫

陳義唐 錫卿江陰山水墨梅

陳　梧 少勤無錫

陳性圭 蓮君無錫三淸殿道士花卉草蟲

陳　桂 炬廷浙江花卉

陳　鑠 谷孫桂林山水花卉翎毛

陳　本 立齋山陰山水

陳崇光 若木揚州物仕女山水人

陳　昱 山夢若齋梅

陳榮變 克昌山水新

陳曾壽 仁先物

陳汝玉 白石山東山水

陳冠英 梅仙竹花卉

陳嘉香 江陰橋青墨蘭

陳　達 東溪山水秀

陳鴻誥 曼壽水梅

陳　綱 嗜梅湖花卉州藍

陳　豪 藍州山仁和

陳壽謢 一飛浙江白描人物

陳　治 伯平山陰

陳　絀 野橋海鹽山水人物花卉

陳巒封 筠石水花卉秀

陳士偓 怡夫人物士女

陳運培 剛叔別署天足 侍者丹徒花卉

陳元熹 逸舟

陳寶琛 伯泉閩侯松

陳衡恪 師曾江西山水

陳　年 靜山山陰

陳　儉 克家山陰人物

陳　琦 子韓人物

陳宏鏗 闓春耕侯

陳士宏 敬民北平人蘭

陳　摩 迦仙廣東人物花卉

陳樹人 廣東人物花卉鳥兒

陳　年 半丁山山水

陳　韓 揚谷光山水維

陳　遇 小蝶杭縣山水

陳臣沛 又房山水

張　鑑 章邱

張　鎣 山章邱

張朝桂 問秋山花鳥梅

張春雷 安甫花樹石

張棻祖 松崖吳江物士女花卉人

張立松 孟如松山

張爾旦 眉叔常熟梅

張　瑩 懷白江人物

張　球 璞山水花卉山曲阜

張曜孫 仲遠

張保齡 仁和山水

張栴亭 鵬仲子山水

張　渠 山水药谷

張若蘭　業從兄松

張光燮　壽田吳縣山水花卉人物

張彥曾　嘉定山水

張瑮華　查山水

張允新　石卷瑮華子山水花卉

張美如　咸五武威山武

張　衢　□性齋蕭山

張　燁　芝嘉嘉定

張德芬　詠烈嘉定

張開禧　賀民海寵蘭

張大椿　紫山吳江水

張大林　輔堂吳江山水人物

張　鈴　韶甫吳江

張　鑑　程春冶島山水

張以銘　西齋秀水花卉

張　式　抱翁山水

張　仔　笠亭磊興山水

張　聰　虛墨菊盧花卉

張金鏞　海門平卉墨菊

張　飄　雪篁黃巖山水花卉

張學廣　孟阜天津

張　舒　懷鳥元和花草

張　鈞　石甫吳江人物山水女花卉

張祥河　元卿和山水花卉

張　熊　子祥卉人物秀水山水

張　震　春嵒

張論釗　和山水賓琛仁

張廷濟　叔未嘉興梅

張　槃　遂定興山水鳥人物

張士保　鞠如披縣山水花鳥人物

張茂辰　良裁

張之溶　小齋江寧花島人物區

張昌和　厚安花島

張丙燮　鴛湖山水

張嘉鍔　陰甫讀古

張文濤　闇

張之萬　子青南皮山水

張　駿　荔圃海寧

張曾露　摘小楷無錫人物士女白

張世鑑　寶臣江陰

張鼎錫　文徵吳江藍雁

張　彪　汝和

張宗毅　無錫蘭

張太平　拱辰蔫縣

張　增　增山水郵高

張宜會　州小白澄山水

張兆祥　和龢大津花卉

張樾陰　若村天津

張祖翼　逖先桐竹塘山水蘭

張上龢　汦蔬錢塘山水

張靜江　吳興山水

張　澤　善孖內江虎

張　庹　叔憲仁和山水

張蔭桓　樵野海南山水

張　愷　樂齋吳縣山水花卉餎毛

張爾康　綏之宛平山水

張光裕　雨杉桐山水

張世準　叔平永綏墨梅山水

張宗祥　冷僧海寧

張　蝯　季蝯號大千內江人物山水

張元勛　槐卿海鹽側柏梅
張友甫　山東歷城山水花卉小蟲
張溥東　雨生山水
張二谷　桐城山水花卉
張禹壇　甫愚埃友
張　光　紅薇居士永嘉章珠三精室工篆花鳥
張　眺　鶴城室山水
張湯銘　信甫閨侯
張彥珍　閨侯女七始成
張　鞫　琢成松江
張小樓　花卉

十二畫

慮　喆慧光山水

善　田　小石善畫側柏栖
塔　霞　符齋女史花鳥蟲魚
秸承咸　子進
無無道人　弒侶
勞山暉　和方泉古松
富好禮　梅嘉興
舒　位　鐵雲大興山水花鳥草蟲
舒　浩　萍橋
普　澤　潭潤
焦爾鈞　章邱
焦學瀚　哈雅女史哈花卉
焦　春　仲梅甘泉山水
焦　晉　受滋山水花卉蘭
鈕
鈕嘉陰　吳縣山水花卉蟲古草
鈕福保　隴山水吳松泉

超　凡　雲堂
費丹旭　子苕程士女山水花卉
費以耕　餘伯丹旭子花鳥
費以羣　毅士以耕弟子女山女
費念慈　屺懷武進山水
費晴湖　壁陽山水
賀清泰　泰善翎毛
賀銓工　人物
賀良樸　履之蒲圻山水
賀念初　歷城花卉
賀天健　吳縣山水
閔　氏　室上海黃知彰
閔園丁　高隱閔如蘭竹
惠　年　菱紡滿洲正藍旗人山水人物花卉蟲魚
惲秉恬　潔七花卉山水

惲濬源　哲長花卉
惲蘭溪　女史
惲　珠　珍浦女史山水
惲彙昌　子驊州常山水
惲　子羽羅漢
項大文　果園
項維仁　溫州
項紀泉　蘭谷歙山水
項文彥　蔚如山水
項保艾　洛鈿和女
項鳳書　桐隱嘉士女
項炳森　友華父鳳
項繼志　花鳥
曾繼澤　劼剛
曾行東　七如人物樹石
曾　熙　農髯陽山水衡

附錄四　現近畫家傳略

童葉庚　松君崇明墨梅
童　晏　叔平花卉
華翼綸　漊秋金陰山水金
華燨昌　吟舟無錫山水
華　雲　無錫
華　沅　緼斯無錫
華　炬　無錫
華　溥　留仙山水
華文滙　海初金山花卉蘭竹
華廷黻　金匱
華玉珩　佩仙女史花卉
華韶蓬　藕香女史花卉
華湘英　道人山女史號無心
華湘芙　瑤珠女史山水女
盛　綢　常州

傅　濂　歙生山水臨
傅繩祖　象賢新陽蘭竹
傅　澐　友三溪荆梅
彭　海　蒼洲嘉定白
彭　選　芝描人物
彭　郎
彭雲楣
彭瑞毓　子嘉花卉
彭孫貽　仲謀水蘭山
彭　澤　柳人西武物花卉進
彭　棨　亦堂
彭兆楨　元和小颿
彭聚星　節奉雲石竹
彭玉麟　陽琴梅雪衡
彭蘊章　詠我長洲山水

彭汝霖　沛民潙寧
湯欲仁　巢梅體之居
湯家彥　鄞縣七橋
湯　瑒　伍陽新翎毛草蟲
湯　蠑　化山善小浯善
湯世澍　潤之武進牡丹
湯貞淑　定之武史慧濟女
湯　怡　進花卉武俊伯
湯　鑅　湖東笙花卉陽
湯　滌　定之武慧濟山水
程之楨　維周
程味蔬　山水
程憙彥　泉川京兆京
程　鸎　原花鳥棡岡太
程庭鷺　嘉序定伯

程祖慶　定山水雅衢嘉
程丕繢　山山水維新鳳
程芝筠　定蝶嘉霞埭
程　東　水花卉吳江山桐生人物
程　門　虎臣山水花卉
程文榜　山水定笙
程百齡　松谷常熟山水花卉鶻毛
程　璋　瑤笙花鳥
馮　寧　善魚人雪笠飲物
馮子兪　錫山人物
馮鏡如
馮有光　星仲梅
馮是蕙　棉莊山水花鳥
馮　津　桐鄉雲槎
馮　䕫　二西宜與樹石

二六

馮立安 西橋武進竹
馮　澄 叔韻湖州人物花鳥
馮亦虞 濟寧花鳥
馮世定 黔夫山水
馮學澄 子固山水
馮培元 小亭仁和梅
馮登儁 少庵嘉興山水花卉
馮祖荀 漢叔杭州
黃　璞 同石
黃其勤 舟山山水
黃　垫 日林松江馬
黃　琛 西清善畫入神品
黃鍾慶 即卿
黃　成 樹毅
黃承藻 玉璽花卉蘭竹石

黃韞生 花卉生
黃　泰 山水生
黃崇禧 笑山山陰
黃初民 花卉
黃燁照 默谷歙縣
黃　霖 菊隱老人雨上元菊
黃若思 西谿吳
黃　鞠 秋生松江山水
黃平格 石鈴谿源花卉墨蘭
黃增祿 毅卿江山水
黃　勦 陰山又癡江
黃　基 蓮谿牡丹
黃　石 公石鳥程谿石竹
黃篤菴 石
黃　粲 山茱村陽

黃應元 諫齋興化花鳥
黃　湘 士龕宜興山水
黃　裔 微山太平山水翎毛花卉
黃　質 賓虹山水
黃山壽 旭初武進人物花卉士女
黃燮清 韻甫鹽海山水
黃　珏 士女史
黃振成 邵九嘉山水
黃葆戉 蔚農長樂山水
黃士超 伯周花卉
黃廷桂 小泉山水果
黃　顀 石威遼陽
黃　鈞 歷城固源
黃文明 仲晦浙江
黃執中 朝鮮葡萄

黃桂葵 桂馫
黃紫芳 嘉花鳥永
黃素娟 費陽花卉

十二畫

軾　侶 再印常州天寧寺儈梅菊山水
傅　鈺 鸞玉花鳥草蟲
傅　濤 杭州人物花鳥
傅　濂 山水
斬　鈺 齋演
慎　宏 縣谿山吳
慎宗源 雲艇翎毛蘆雁花果
慎序林之子
楚　恆 人物
楚　香 子修
路　德 潤山生水藍

路愼莊　小洲山水花卉

路錦程　若曉宜興　丹青花卉

路于飛　奚岡竹石

解如森　春卿興化　花卉山水

裴奉堯　侃生花卉山水

裴雲錦　花村舟定　山水嘉

裴藻善　米氏　雲山

圓宗　芥山

達受　六舟海昌　馬廚僧花卉

達曾　笠釜　僧梅

道存　石莊

道昱　海香

溫一貞　又元烏　程山元山

溫文禾　久嘉歸　安山水

虞應樾　清校德　春蘭竹

虞琴　水譜蕭山　人物

虞澹涵　子縣女　山水

買全　全人物

買明法　儕清　江陰

買季超　錫蘭　雲裝無

買中傑　雪香常州　花卉人物

萬方澍　南昌　泉孫

萬貢珍　荔城　石門

萬貢璨　香巢　宜興

萬鵬　雲程南昌　人物山水

萬岡　輞川梅

萬間源　奕祺　三子

葛　檏龍芝海寧　山水人物

葛唐　西樵崑　山花鳥

萬鏡國　蕘人物

萬繼常　奕祺　山水

萬金章　章候崑　山山水

葛煒　又良　無錫

鄒滿　仲子

鄒觀辰　金匱　拱夫

鄒文玉　人物

鄒峻　雲釀無錫　丹青花卉

鄒鼎承　和璦　長子

鄒鼎杓　雪荷璦　次子

鄒顯文　顯吉　弟

鄒顯臣　顯吉　弟

鄒雪虹　二泉女史　無錫花卉

經亨頤　子淵上　虞蘭竹

葉夢　竹距　子

葉元階　心水慈　溪蘭草

葉鑿　魁士　花卉

葉子健　石門

葉道芬　香士山　水人物

葉堉　勛補　山水

葉溥　縣山吳

葉鴻業　蓉生　花卉石門

葉觀儀　六合　隸如

葉琬儀　苕芳女　長洲

葉思澄　賓秋　水

葉滋純　雨穩閩　縣山水

葉直　古愚石　門山水

葉　焜瑕吳

葉翰仙　墨君女史　杭州梅

葉桂庭　縣乖吳　蘭菊

董棨 花卉翎毛石農秀水
董蠡舟 濟甫程烏山水
董耀 鐙華山水
董念芬 水梳青秀
董篁 頴成女史門花卉蝴蝶石
董奕相 梁禹烏
董頤 山水人物朵公邵縣
董如圭 桐均梅
楊潮觀 閩慶竹
楊大章 人物花卉
楊憮蘭 舟無錫山水花卉
楊伯壎 芝田
楊鈍 魯也
楊韜華 權雲元和松梅堂
楊本 寧根堂山水海

楊潛齋 花卉
楊瑒 齊如新陽花卉點
楊開 鵓鴿字鵰
楊華 苑仙錢塘
楊秉恭 葵城
楊鈞德 明談夔縣
楊光輝 玉團崑山花鳥
楊春埼 花生
楊近思 進墨蘭餘武
楊培立 初略秀山水花卉水
楊震 陽燕湖隱
楊嘉淦 吟溪盧蘭闌竹乾
楊鐸 石卿花卉閣
楊貞淑 史淑女蘭
楊愛兒 如柳如是

楊大鏞 廣東花卉
楊人龍 梅雲五
楊韻 海琴直隸翰
楊七昕 邸起武進花果
楊懷瑄 宜興花鳥
楊綸 錫綸山水金
楊逸 東山
楊昌祁 子延花卉菊園江無錫
楊熙懋 暢園江竹石陰
楊念伯 柳谷山水
楊裕暉 中易淵陰少谷
楊光暄 古山水醖貞
楊葆光 邱石卿花卉無錫貞
楊蘊輝 史貞
楊泳沂 冠春山水海顯

楊玉堂 石榴
楊竹芬 筠如子延女
楊韻 小鐵嘉興
楊佩甫 山水伯潤
楊象濟 秀利叔水
楊慶 子仙華亭描人物
楊觀光 利賓山水
楊馥 桂人物蘭元和吳
楊焜 江水賓
楊清馨 山水

十四畫

碩塞 山水菴霓
蒐園 人物朝鮮
漏雲 花卉明照魚山水
滿逢春 人霞東花卉歷城

十五畫

銘　岳屏白旗　東人花卉
耶　貞　東谷竹石
碧　雲　禹功
福隆安
端　方　午橋正白　旗人山水
寶　源　三友青浦梅
齊　璜　白石湖　潭草蟲
褚逢春　仙根長洲
褚琢堂　長洲
廖壽彭　菊秋
廖　楫　文舫
廖　綸　葵泉邛州山水
際　祥　主雲南屏淨慈寺方丈
蒲石齋　字未詳益都墨竹
蒲　華　作英嘉善山水花卉人物

管　垣　濬院陽　湖花烏
管念慈　劬盫吳縣　水花卉翎毛
管　平　吳縣平湖
熊之勳　江寧濟來
熊　怡　桃山景宜　水牛
熊大彭　翠嚴景宜
翟　塵　昭文
趙　筱　昭文嘯雲
趙爾頤　仰雲蘭潭花湘
趙夢魁　弁南梅竹蘭石人物
趙　氏　世稱淨因道人女史
趙　希
趙之謙　撝叔會稽花木
趙學轍　湖陽季田蘭
趙允謙　雲谷常熱山水
趙　顥　蘭舟蘭溪人物花卉山水
趙九鼎　鼎州蘭隱竹石

趙　懿慈子塘水仙　錢
趙允懷　闓卿蘭石
趙於密　陵延盫山水　武
趙仲舉　坡生常熟花　翎毛草蟲
趙寶仁　晉卿山水
趙　景　和山水　寄鳴仁
趙之耘　子同陽湖　起梅隱梅花卉
趙　起　蘭花卉
趙維翰　鍾卿翎毛　山水人物花果濟南
趙　榕　倉山太　雲江水
趙奎昌　熱曼常華山水
趙　全　仝子仙天津山水人物
趙起鵬　菱洲錫蘭山水天
趙鍾靈　津菱洲山水無
趙錫華　錫堂無樹蘭
趙　印　鴻雪無錫人物士女
趙維熙　芝瑞南蘁竹石
趙時霖　子帆龍源之小墨竹
趙時震　源之子

趙　慧君　女史山人物
趙振魯　笙甫山水
趙半跛
趙恩熹　雄縣　荼米

十五畫

澄　照　住退之青蓮龕之
滕用亨　吳縣

滕　焯　醉墨崑山　山水人物
衛雪樵　滋陽　花卉
潘　鴻　歲貢平江花　木翎毛蘭草
鄭士芳　蘭坡　歷城

談德壽　壹山德　清花鳥
衛　蓮　叔瑜震澤　山水墨梅
潘　育　次儒宜　興山水
鄭　謨　小巍　山水

樊　鎮　主實白陽廟道　士花果竹石
黎　哲　興化花　竹竹石花
潘山癡　山水　宜興
鄭大昇　美斯德平山　水人物花卉

樊　珍　人物
蔡文瀾　季海　興化
潘大珽　梧莊　宜興
鄭紫城　雪湖懷涇　山水花卉

樊　熙　魏臣錢塘　花卉
蔡如玉　女史無錫　花卉翎毛
潘繼烈　兆平
鄭　珊　山水花卉

樊顗賓　敬思　花鳥
蔡　升　可階德清　花卉木石
潘　錦　萱堂無錫　人物士女花卉
鄭　濂　花卉

樊　馥　薔谷諧鹽　山水花卉
蔡載福　伯寅　門花卉石
潘敬安　雪堂荊溪　花鳥蘭
鄭　蘭　素莊　士女山水花果

厲　志　駿谷定海　山水
蔡鼎昌　喬塘山水　塘山水
潘元仁　省来宜　興人物
鄭　治　小谷

鄧　濤　海山石南　山水
蔡邵德　立谿　山水
潘　淑　冰壺　湖州山水女史
鄭德凝　炘齋歸安　翎毛士女花卉水

鄧承謂　定丞江　陵陽
蔡　清　逸民湖　陽
潘振鏞　雅聲　興翠嘉士女
鄭文焯　小坡正　白旗人

鄧啟昌　元鐵仙山　花卉上
潘廷與　釀雲花　卉蝴蝶
潘　引　女史　無極
鄭　錦　婺裳香山人　物花鳥士女

鄧春澍
潘雲客　驤雯
潘山風　椒石山陰　花卉果品
鄭　恬　悟山如　山如

魯　璋　近人吳門　花卉枇杷
潘樵侶
潘天授　浙江　山水花卉
鄭孝胥　蘇堪福　建松

魯長泰　清河
潘　歧　荇池
潘　珏　雙玉清流　山水人物
鄭慶欽　朝鮮蘭蔚　葡萄梅竹

魯仙圃　山陰　山水
潘曾瑩　星齋吳縣　花卉山水
鄭尚忠　心齋嶸　縣葡萄
鄭維復　慶欽子　葡萄

鄭維漸　慶欽子　葡萄
鄭維竹　醉隱　人物
鄭權敬　慶欽孫　葡萄
鄭部　謙齋
鄭荻村　歷城　山水花卉
鄭碙良　水花卉
鄭　岳曼青別署浮丘居士永嘉花果
蔣　榮　戀德吳縣山水　蟲魚昭文
蔣　間蘭山水　二香昭文
蔣　潛　文海吳縣墨梅
蔣　仁　仁和山堂
蔣　逭　石門人
蔣萐生　仲雛
蔣子檢　短亭睢　州閒
蔣　茲　今吾

蔣保華　子英秀水　花卉翎毛水
蔣　壽　鶴年金山　花卉翎毛
蔣宗琳　玉持宜興
蔣　震　錫山水　犬復無寧
蔣　良　秋泉武進
蔣鳳池　江陰
蔣　森　法渡山水
蔣維翰　克莊武進　蟲魚花鳥
蔣升旭　昕甫海寧　水花卉
蔣　徵　東郷山水史　琴香女史
蔣　碓　石鶴彈亭
蔣　錦　山水人物　松堂嘉興
蔣和春　霽樓
蔣　田　江山水　蹈鄉浙
蔣　節　海花卉　幼筣上

劉文光　山水
劉　銓　半青山水
劉　焜　洞昭曹縣人　物山水花卉
劉　忱　德興
劉權之　長沙
劉庭植　瑤齋
劉懋功　卓人
劉環之　信芳諸城山水
劉廷杰　叔偉南　通山水
劉詠之　彥沖彭城山水
劉啟昌　元鐵仙上　梅
劉　陳　小亭南　皮山水
劉鳳起　嬰未林南　山水
劉憲臣　昭寧山水
劉　俊　冶城人物

劉本銘　泰盤蕭　縣山水
劉　勛　葵衫彭城　花卉人物
劉　澤　州友宗常　州墨梅常
劉　灝　粹甫常州　山水花卉
劉士慶　愉生和
劉錫玲　粹謙山水　竹石人物翎毛
劉蘅玉　大興女　子花卉
劉德六　子和吳江　草蟲菓品人物士女
劉　阮　伴阮鑲紅旗山　水花鳥人物
劉岱松　勁齋梅　草蟲
劉古歡　岱松之　子草蟲
劉際辰　春江宜興
劉繼增　石香無　錫花卉
劉以成　禹城墨　竹花卉

樓邨　雲山水繪　辛酉
劉海粟　迤山水武　海翁
劉景晨　貞晦永　嘉檇
劉含章　掬者
劉爾漣　粟民　華陽
劉坤山　坤山禹　城山水

十六畫

篆玉　襄山　鑲塘
霖石敬　朝鮮
藥生　青樓中　花卉
樸又許　宛平山　水花卉
稽承咸　小阮
穆仲　雲舟　秀水
穆寅　真恆　安徽
穆儁　楚帆人韋花　卉創毛韋花

賴　新建人物　新曉山
諸乃方　嗣香
諸可權　竹含　塘竹花卉
諸可寶　巴兄
諸某　吳縣　漁翁
諸文標　小梅紹　興墨梅
鮑棠村　端人嘉　興花卉
鮑蒕香　女史張　窯之室
鮑俊　宗頹
盧湛　花木　竹石
錢安均　果雜品　看雲花
錢中鈺　午之

錢玷　嘉定　獃之
錢廷熙　緝之　山水
錢蘭坡　二湖昭　文山水
錢天樹　湖子嘉竹　平
錢志偉　仁修吳江人　物花卉山水
錢瑞徵　水荷花
錢澄　巴生　山水
錢用儀　儆成　山水
錢昌言　子新山　岱雨閭竹花卉
錢元章　子新山　水花卉
錢朝聚　花卉
錢燕詒　幼魚　山水
錢耀　湖霞生平　花卉
錢冰　玉壺居　巽山水
錢秉義　翼綸無　錫綸花鳥

錢光籲　士亨宜龍　興春生新陽
錢本選　山水竹
錢燦　梅果泰伯　腳道士
錢慧安　吉生仁和　人物士女
錢斐仲　鏤室　水山水秀
錢卿鈇　伯翠秀　水花卉秀
錢清炤　問陶秀　水山水
錢官俊　愛盧　花卉
錢濟奎　湖花卉平　生平
錢筠　會稽　友石
錢熙　小岭　山水
錢宗燦　葵梅花常　熟
錢蒼佩　烏程　鳥程
錢鴻　花卉　譽樵

錢稻蓀　吳興　人物

錢病鶴　人物

錢　厓　蘇州　瘦戀戀　山水

十七畫

鞠慶蓀　伯陶子　花卉

鞠伯陶　潭如華亭　花卉山水　水亭

霞　裳

麋　澳　竹湖陽人物

麋桂叢　秋圃錫　花卉無

濮希洛　鷗卿　水桃秀花

繆日淳　賓谷秀

繆麟書　西山吳縣人　物花卉翎毛

繆素耘　女史　雲南

繆　椿　丹林吳縣　山水翎毛

鍾步崧　伯峯浦　墨梅

鍾肇立　還巷海寧　山水墨梅

鍾仁石　森民　門山水

鍾　圻　敬和　震澤

鍾　樹　松韻

鍾　素　樸茶山　水士女

鍾調梅　噯仙嘉興　山水花卉

鍾炳南　人物

鍾惠珠　心如張熊　梅竹花卉

薛廷文　魯轂嘉　興花卉

薛　鱓　尊魚

薛成琳　人物　虹如

薛　桂　古香　武進

韓階選　無錫　級之

韓　奕　亦大　銅山

韓　潮　歙門　花卉墨戲安

韓文震　百川歷城　山水花卉

韓　棟　子極　四川

韓　護　朝鮮

謝　遂　人物

謝士珍　顏齊長洲　花卉禽蟲

謝公桓　次圭嘉　善山水

謝昌年　壽田嘉興　山水梅花

謝　雪　玉儀昌年　女士女

謝　本　長洲

謝元枝　蘭竹　江田

謝　鑑　滄江　山水東

謝　寅　香田　山水

謝　莘　山水

謝　晉　雲屏　花卉

謝　熹　公展花卉　徒陽

謝月眉　常熟女子

戴正泰　工筆花卉　人物

戴　熙　醇士錢塘花卉　人物松梅竹

戴茝生　熙之子

戴諤士　醇士弟

戴延祚　受茲休寧　蘭竹木石

戴　鑑　斌軒濟　寧山水

戴　毅　鳥山山水人物

戴以恆　用伯錢　塘山水

戴克昌　醜石昌　平墨龍

戴振年　公復大庾山水　花果翎毛梅

戴德堅　穆庭　嘉興

戴有恆　保卿錢　塘山水

戴之恆　仲江

戴其恆　季渠
戴爾恆　子淦
戴兆登　步濂有恆子
戴兆春　子春有恆次子山水

十八畫

薩多刺　繪壺
薩克達氏　介文滿洲山水
豐質　花安蘭陽
關鳴珂　嘉興花卉
關十原　人物
顏炳　朗如華亭山水
顏鍾驤　筱夏平州花卉
顏世清　韻伯筱夏子
顏懷鏞　堯生
顏怡齋　山陰花卉

魏容　約菴墨竹
魏珠　叔夜
魏秉燨　本初章邱善畫終南進士像
瞿霆啓　東
瞿樹辰　心溫
瞿上　雲衣江陰
瞿園初　花卉翎毛
瞿兆鈺　玉如
瞿林牧蘐　山水
瞿塵翠崑
瞿廷韶　歷甫
蕭埕　山阜嵩澤山水
蕭檢　峴山倉中山水
蕭瑟　寧輝山水
蕭俊賢　屋泉貴州山水

十九畫

顛道人　江寧山水花木
寶佩之　歷城花鳥
寶華　山水
關炳　午亭華亭山水
關家然　復生廣東人物
關際泰　城頌平歷山水
羅濟川　山水
羅學旦
羅清　寫竹谷番禺山水
羅允夔　吉水人物花鳥
羅壽庭　端溪蘭
羅雪谷　頭善指畫

二十畫

釋祥　主雲
竇淑貞　湘娥女史
覺　微僧省也嘉興山水
蘇溶　安瀾江陰山水人物花卉
蘇珂　端一
蘇鴻鈊　彥
蘇鎬
蘇雨　雲晴
蘇士許　未人
蘇元瑛　曼珠上人台山士女
殷保庸　伯常丹徒花卉
歲冠　四香墨梅
嚴寅　同甫洲山水
嚴鄂　而生長洲山水
嚴宏滋　江陰坐褚

嚴大魁　水畫花卉／梅先畫秀

嚴趙籤　子花卉／梅大魁

嚴　儀　水人物花卉／虹橋嘉興山

嚴倍厚　溪蘆雁／小紡慈

嚴永華　史桐鄉／少蘩女

二十一畫

顧春元　松坪

顧春榮　雨鄉

顧　灝　鯤池

顧　祝　定山水／小瑛嘉

顧憲曾　鑑泉長洲／雪莊昭

顧振烈　文山水

顧椿年　映莊昭／文梅

顧　崧　霧硤長洲／花鳥魚蟲

顧　雋　栖梅松江／人物士女

顧蕙生　竹畦／無錫

顧　升　湖山水／海平

顧　超　亭山水／子超華

顧　（顧）月埠／顧世綸

顧錦疇　約喬崑／山山水

顧含英　卿釜蘭草／自華鏤履

顧畹芳　女純殿

顧德垣　星堂蕙／生族姪

顧廷楹　花卉翎毛／子瑤無錫

顧　珩　佩之無／錫墨梅

顧　釗　石皕無／錫山水

顧森書　廛卿金／匱山水

顧維釴　孝彀無／錫山水

顧羽泉　萃愍／無錫

顧同樹　蓮溪興／化山水

顧國根　計堂新／陽山水

顧復初　子遠／山水

顧作昆　史亭林／佩環女

顧　承　燕謀

顧世綸　月埠

顧　仁　人物／朝鮮

顧麟士　鶴逸吳／洲山水

顧大昌　子長醫／州山水

顧　眉　史橫波女

二十二畫

鶴　立

鶴林正　駱村朝鮮山水／人物牛馬翎毛／孝升

龔鼎孳　合肥／少儀

龔鼎葵　崑山／孝升

龔成章　合肥／崑山

龔成玉　有源成／草弟

龔有融　嘯皋巴／蘇山水

龔　海　門山水／岳巷海

龔琴徽　月郡武進／女子蝴蝶

龔宜璋　尹華陶世／鳳媳花卉／女子

龔韻珊　瑤因閨／侯女子

中華藝術叢書

中國畫學全史

1912

作　　者／鄭　昶　編輯
主　　編／劉郁君
美術編輯／鍾　玟

出 版 者／中華書局
發 行 人／張敏君
副總經理／陳又齊
行銷經理／王新君
地　　址／11494 臺北市內湖區舊宗路二段181巷8號5樓
客服專線／02-8797-8396　　傳　真／02-8797-8909
網　　址／www.chunghwabook.com.tw
匯款帳號／兆豐國際商業銀行　東內湖分行
　　　　　067-09-036932　中華書局股份有限公司

法律顧問／安侯法律事務所
製版印刷／百通科技股份有限公司
出版日期／2017年3月臺六版
版本備註／據1987年10月臺五版復刻重製
定　　價／NTD 1,200

國家圖書館出版品預行編目（CIP）資料

中國畫學全史／鄭昶編輯. — 臺六版. — 臺北
　市：中華書局，2017.03
　　面；公分. — （中華藝術叢書）
　ISBN 978-986-94039-1-7(精裝)

　1.繪畫史 2.中國

944.09　　　　　　　　　　　　　105022411